韓國樂器

韓國樂器

Korean Musical Instruments

송혜진 글 강운구 사진

열화당

目次
contents

아악의 관악기 다섯 종
雅樂 管樂器 五種 The five kinds of wind instruments used in *a-ak*

사진으로 보는 관악기 寫眞 photo 224

打樂器 Percussion Instruments 255

總說

글머리에

　이 책 『한국 악기』는 국악기(國樂器)의 역사와 전승, 구조와 제작방법, 연주방법, 악보 및 연구 성과 등을 가능한 한 자세하게 기술해 한국문화와 음악을 알고 싶어하는 이들이 쉽게 참고할 수 있도록 기획된 국악기 입문서(入門書)이다. 국악기에 대한 개괄적인 서술과 현악기·관악기·타악기로 각 악기를 구분해 소개한 이 책에는 국립국악원(國立國樂院) 국악박물관(國樂博物館)이 소장한 국악기, 장인(匠人)들의 악기 제작과정, 국립국악원 연주원을 비롯한 국악 명인(名人)들의 연주 모습을 담은 사진, 그리고 악기와 음악의 전승사를 보여주는 자료도판이 함께 실린다.

　지금까지 나온 국악기를 설명한 책 중 가장 완성도 높은 최고(最高)의 저서는 15세기말에 간행된 『악학궤범(樂學軌範)』(1493)일 것이다. 『악학궤범』에는 당시에 한국인이 직접 제작해 사용한 예순한 종류의 악기에 대한 일반적인 설명 외에, 도해(圖解)를 곁들인 세부 규격과 제작방법, 악기의 음 체계와 연주방법 등이 거의 완벽한 체계로 서술되어 있다. 『악학궤범』에 수록된 이러한 국악기 정보는 16세기 이후 학자와 국악기 제작자들로부터 대단한 신뢰를 받았다. 『악학궤범』을 들먹이지 않고서는 악기에 대해 말할 수 없을 정도로 이 책에 대한 의존도가 높았던 것이다. 이 점은 현대의 국악기 관련 저서도 마찬가지이며, 이 책 또한 그 범주에서 크게 벗어나지 않을 것이라 생각한다.

　그런데 필자는 『악학궤범』이나 기존의 악기 해설서류를 보면서 좀 보완하고 싶었던 점이 있었다. '악기와 사람의 관계', 즉 왜 사람들은 이런 악기를 만들어 연주했던 것일까, 그 악기들은 그 시대 사람들에게 무엇이었나, 시대에 따라 악기에 대한 사람들의 생각이 어떻게 바뀌어 가는가 하는 관점으로 악기를 들여다보는 것이었다. 음악을 연주하는 도구에 대한 '사실적 기술'과 그 악기가 입고 있는 '문화의 옷'을 함께 설명할 수 있다면, '국악기'가 한국의 문화를 배우는 훌륭한 교재가 될 수 있지 않을까 하는 생각도 들었다. 결국은 악기에 표현된 한국인의 마음을 여러 사람들과 함께 공유하고 싶었던 것이다.

　그러기 위해서 필자는 악기의 사실 기술에 충실한 역사서 말고도 시와 소설, 속담과 설화, 민요와 무가(巫歌), 판소리와 잡가(雜歌) 등을 읽으면서 여러 시대, 여러 계층 사람들의 악기 이야기를 가슴으로 공감하려 노력했다. 그리고 고분벽화와 토우(土偶), 도자기와 공예품, 여러 갈래

의 회화들을 눈여겨보면서 악기가 표현된 상황을 가능한 한 있는 그대로 읽어 보려 애썼다.

그러다 보니 기존의 악기책보다 할말이 많아졌다. 이런 이야기들이 괜한 '수다'로 여겨질지 모르지만, 악기에 대해 편안하게 이야기 나누고 싶은 이들에게, 그리고 국악기를 좀더 친근하게 만나고 싶어하는 이들에게는 도움이 될 것이라 믿는다.

오늘날 대부분의 한국인들에게 '전통문화'는 좀 서먹한 영역이라 할 수 있다. 다른 분야에 비해 음악은 더욱 그렇다. 초로의 문화계 인사가 "어린 시절 들녘에서 들려 오던 농부들의 일노래나 민요 같은 것은 따스하긴 하면서도 학교에서 배우고 권하던 서양음악에 비해 어딘지 부끄럽게 느껴지던 소리였다"고 회고하는 것을 들은 적이 있다. 모르긴 해도 이런 종류의 '부끄러운 느낌'은 교육과정에서 주입된 '서양문화, 서양음악에 대한 선망'에서 연유했을 것이며, 대부분의 현대 한국인들은 이처럼 은연중에 갖게 된 '서양문화에 대한 선망' 때문에 전통문화를 따스하게는 느끼면서도 '부끄럽게' 여기거나 '애써 외면하게' 되었으리라 생각한다. 그런 이들에게 문화의 옷을 입은 이 국악기 이야기책이 어떤 역할을 할 수 있었으면 하는 바람을 가져 본다.

국악기란 무엇인가

국악기는 우리 음악사의 연륜을 간직한 음악사의 실체이다. 동시에 한국인이 자신들의 마음을 소리로 표현한 문화 매체이자 상징이다.

우리 음악사에는 언제부터라고 단정할 수 없는 아주 오래 전부터 한민족의 생활 속에서 함께 해 온 북이나 징 같은 타악기류, 거문고나 가야금·대금처럼 천사오백 년 역사를 간직한 채 변함없이 우리나라 사람들의 음악 정서를 담아 온 악기들, 그리고 피리나 장구·해금처럼 중앙아시아와 중국대륙으로부터 전래되어 이제는 완전히 혈육처럼 동화된 외래악기, 12세기 이후 지금까지 세계에서 가장 고전적인 아악(雅樂)의 전승사를 증거해 주고 있는 수십 종의 아악기(雅樂器)들, 18세기에 중국을 통해 들어온 서양의 현악기 양금(洋琴) 등이 저마다 다른 연륜을 지닌 채 한국 음악사의 축을 이루고 있다. 이 밖에도 형체조차 불분명한 옛 역사 속의 악기를 비롯해 한국음악사라는 '무대'에 등장했다가 곧 용도를 상실한 채 퇴장해 버린 악기, 또 1960년대 이후 실험 제작된 개량악기 등 백여 가지가 넘는 악기들이 음악문화의 퇴적층에서 생성소멸의 부침(浮沈)을 거듭했다.

이런 역사를 되돌아보면서 우리가 무엇을 국악기라 하며, 이 악기들이 한국인의 삶에 무엇이었는가 하는 질문을 던져 본다. 우리나라 사람들은 왜 이런 악기를 만들어 소리를 내고 음악을 연주해 왔으며, '이런 악기' '이런 소리'로 표현하려 했던 마음은 도대체 무엇이었나에 대한 본질적인 질문이다.

국악기란 '국악(國樂)'을 연주하는 악기이다. 우리나라의 역사를 '국사(國史)'라 하고, 우리의 언어를 '국어(國語)'라 하듯이 '국악'은 우리 민족의 음악이며, 그 음악을 연주하는 악기가 국악기이다. 국악기 중에는 한민족 재래(在來)의 악기뿐만 아니라 주변 여러 국가와 나눈 다양한 문화교류의 영향으로 외국에서 건너온 것도 적지 않다. 고려시대 이후 조선시대까지만 해도 이 악

韓國 樂器
Korean Musical Instruments

10

기들은 연원과 용도에 따라 향악기(鄕樂器)·당악기(唐樂器)·아악기(雅樂器)로 구분되었는데, 20세기 전후에 서양의 음악이 소개되면서 당시까지 전승되어 온 여러 악기들을 한데 아울러 '국악기'라 통칭하게 되었다. 이 경우에 대해 일부에서는 향악기들은 당연히 국악기라 할 수 있겠지만, 편종이나 편경·축·어·당피리 같은 악기들을 '진짜 국악기'라고 할 수 있느냐는 문제를 제기하기도 한다. 우리 문화에 수용되어 긴 세월을 한국인과 호흡하면서 풍화(風化)되고, 우리의 음악 정서를 표현해 온 그 악기들을 아직도 '외국' 것으로 간주하려는 입장이 없지 않은 것이다. 그런데 국악기의 전체 범주 안에서 어느 악기가 더 한국적인 정서를 전달하는 데 적합한가 하는 논의는 가능하겠지만, 그 기원을 따져 국적을 문제삼거나 진위(眞僞)를 묻는 관점은 아무래도 지나치다는 생각이다.

따라서 국악기란, 우리나라에서 자생(自生)한 악기는 물론, 20세기 이전에 외국으로부터 수용되어 국악을 연주하는 악기를 통칭하는 것으로 정의할 수 있겠다.

한편, 국악기는 '전통악기' 또는 '전통 국악기'라 지칭되기도 한다. 얼핏 생각하면 국악기나 전통악기가 같은 개념인 듯하지만, 사실 두 용어 사이에 차이가 전혀 없다고는 할 수 없다. 물론 '전통'이라는 말에는 과거로부터 축적되어 온 것에 바탕을 두고 끊임없이 변화 생성하면서 지속되는 '현재형'의 의미가 반영되어 있기는 하다. 그런데 오늘날 우리의 언어 관습상, 국악은 외국음악, 특히 서양음악에 대한 상대적 개념으로서 한국음악을 가리키는 데 비해, 전통음악은 '현대 한국음악'의 상대적 개념으로 과거적인 의미를 담고 있는 듯한 인상이 강하게 느껴진다. 따라서 시나위나 「영산회상(靈山會上)」「수제천(壽齊天)」 등을 연주하는 동시에 현대 작곡가들의 신작을 연주하기도 하고, 또 새로운 음악 표현을 위해 악기 자체의 변화가 시도되는 등 한국인의 '현재적' 삶에 여전히 유효한 의미를 던져 주고 있는 이 악기들을 '전통'의 개념에 한정하기보다는 '국악기'로 부르는 것이 더 적절하리라고 생각한다.

국악기에는 무엇이 있나

이 책에서는 국악기를 형태별로 구분해 현악기·관악기·타악기 순서로 소개했다. 가야금(正樂用 伽倻琴·散調伽倻琴)·거문고(玄琴)·금(琴)·슬(瑟)·비파(鄕琵琶·唐琵琶)·아쟁(正樂用 牙箏·散調牙箏)·양금(洋琴)·월금(月琴)·해금(奚琴) 등 아홉 종의 현악기와, 나각(螺角)·나발(喇叭)·단소(短簫)·대금(大笒)·생황(笙簧)·소금(小笒)·중금(中笒)·태평소(太平簫)·통소(洞簫)·피리(鄕觱篥·唐觱篥·細觱篥)·훈(塤 또는 壎)·지(篪)·약(籥)·적(篴)·소(簫) 등 열다섯 종의 관악기, 그리고 꽹과리·바라·박(拍)·방향(方響)·노고(路鼓)·영고(靈鼓)·뇌고(雷鼓)·도(鼗)·노도(路鼗)·영도(靈鼗)·뇌도(雷鼗)·절고(節鼓)·진고(晉鼓)·건고(建鼓)·삭고(朔鼓)·응고(應鼓)·교방고(敎坊鼓)·좌고(座鼓)·용고(龍鼓)·절북(法鼓)·굿북(巫鼓)·농악북·무고(舞鼓)·소고(小鼓)·소리북·승무북·운라(雲鑼)·장구(杖鼓)·징·편경(編磬)·편종(編鐘)·특경(特磬)·특종(特鐘)·부(缶)·어(敔)·축(柷) 등의 타악기 서른여섯 종으로 모두 예순 종이다. 여기에 동종(同種)의 악기지만 사실상 독자적인 음악 영역을 확보하고 있는 가야금·비파·아쟁·피리 등을 별도로 셈하면 예순다섯 종이 된다.

이 책에 소개된 예순다섯 종의 악기 중에는 비파나 월금·중금·통소·교방고·뇌고·뇌도·영고·영도·건고·응고·삭고처럼 거의 쓰이지 않는 악기도 포함되어 있다. 주로 악기의 사용이 중단된 지가 백 년 안팎이고, 경우에 따라서 다시 사용될 가능성을 완전히 상실하지 않은 악기들이다. 아직은 현재의 국악문화에 일말의 의미를 지니고 있다고 보아 현재의 국악기 범주에 포함시킨 것이다.

반면 13현 가야금·15현 가야금·17현 가야금·18현 가야금·21현 가야금·22현 가야금·25현 가야금·창금(昌琴)·화현금(和絃琴, 7현 거문고)·전자거문고·대피리·개량태평소·대해금·중해금·모듬북 등등 20세기 중반 이후 개량되고 있는 변이형 국악기들은 별도로 살피지 않았다. 이 악기들이 20세기 혹은 21세기 국악사에 어떻게 뿌리내리게 될지 조금 더 추이를 지켜보아야 한다고 생각했기 때문이다.

국악기의 역사

문헌에 기록된 국악기의 역사

고대부터 통일신라시대까지

문헌을 통해 국악기의 역사를 되짚어 보면 『삼국지(三國志)』 「동이전(東夷傳)」에서 "변진(弁辰)에 슬(瑟)이 있는데 축(筑)처럼 생겼다"는 짧막한 기록을 최초로 마주치게 된다. 그리고 시대를 훌쩍 뛰어넘어 『삼국사기(三國史記)』 「악지(樂志)」에서 고구려와 백제·가야·신라의 악기를 만날 수 있다. 『삼국사기』에는 고구려에서 거문고가 나왔고, 가야에서 가야금이 나와 신라에 소개되었다고 적혀 있다. 그리고 중국의 『수서(隋書)』에 의하면 중국에 와서 활동하던 고구려 음악인들이 탄쟁(彈箏)·와공후(臥箜篌)·수공후(豎箜篌)·비파(琵琶)·오현(五絃)·적(笛)·생(笙)·소(簫)·소피리(小篳篥)·도피피리(桃皮篳篥)·요고(腰鼓)·제고(齊鼓)·담고(擔鼓)·패(唄) 등 열네 종의 악기를 연주했다고 한다. 그리고 당(唐) 때에는 탄쟁·추쟁(搊箏)·봉수공후(鳳首箜篌)·와공후·수공후·비파·오현·의취적(義觜笛)·생·호로생(胡蘆笙)·소·소피리·도피피리·요고·제고·담고·용두고(龍頭鼓)·철판(鐵板)·패·대피리 등 스무 종의 악기를 연주했다고 『구당서(舊唐書)』에 기록되었다. 이 악기들은 고구려가 중앙아시아 여러 나라 및 중국과의 문화교류를 통해 알게 된 것이며, 고구려 음악인들은 이 악기들을 썩 잘 연주해서 중국 황실에서 운영하던 연주단에 상주단원으로 초청될 수 있었다.

한편 백제 사람들은 횡적(橫笛)·군후(箜篌)·막목(莫目) 등의 세 가지 악기를 연주했음이 『일본서기(日本書紀)』 같은 역사서에 기록되었고, 『수서』 「동이전」 및 『북사(北史)』에는 고(鼓)·각(角)·공후(箜篌)·쟁(箏)·우(竽)·지(篪)·적(笛) 등 일곱 종의 악기가 있었다고 적혀 있다. 이 악기들 중 횡적과 군후·막목은 백제 고유의 악기였고, 고·각·공후·쟁·우·지·적 등 일곱 가지 악기는 백제가 중국의 남조(南朝)와 교류하면서 알게 된 외래악기였을 것으로 추정되고 있다.

그런데 통일신라시대에 이르면 중국이나 일본에 소개된 고구려·백제 악기들이 어디론가 다

사라지고 '삼현삼죽(三絃三竹, 가야금 · 거문고 · 향비파 · 대금 · 중금 · 소금)'과 '박판(拍板)' 대고(大鼓)'만 통일신라 악기로 등재되어 있어, 도대체 이 악기들이 모두 어디로 간 것일까 궁금해진다. 또 여러 가지 정황으로 보아 당연히 통일신라에 소개되었을 당악기(唐樂器)에 대한 언급이 없는 점도 여전히 의문으로 남아 있다.

고려시대부터 조선 전기까지: 향 · 당 · 아악기 분류 시대

고려시대부터 조선 전기까지의 악기는 『고려사(高麗史)』 「악지(樂志)」와 『세종실록(世宗實錄)』 「오례(五禮)」 그리고 『악학궤범(樂學軌範)』에 기록되어 있는데, 『고려사』와 『악학궤범』에서는 국악기를 연원에 따라 향악기 · 당악기 · 아악기로 분류했고, 『세종실록』 「오례」에서는 악기를 용처(用處)에 따라 길례(吉禮)와 가례(嘉禮) · 군례(軍禮)로 나누어 소개했다.

고려시대에 이르면 당악기와 아악기가 한국음악의 범주에 수용된다. 『고려사』 「악지」에는 편종 · 편경 · 일현금(一絃琴) · 삼현금(三絃琴) · 오현금(五絃琴) · 칠현금(七絃琴) · 구현금(九絃琴) · 슬 · 지 · 적 · 소 · 소생(巢笙) · 화생(和笙) · 우생(竽笙) · 훈 · 박부(搏拊) · 축 · 어 · 진고 · 입고(立鼓) 등의 아악기 스무 종과, 방향 · 통소 · 적(唐笛) · 피리(唐觱篥) · 비파(唐琵琶) · 아쟁 · 대쟁(大箏) · 장구 · 교방고 · 박 등의 당악기 열 종, 그리고 거문고 · 가야금 · 비파(鄕琵琶) · 대금 · 중금 · 소금 · 장구 · 해금 · 피리(鄕觱篥) 등 아홉 종의 향악기가 소개되어 있다. 또 「예지(禮志)」 '여복(輿服)'에는 군례(軍禮)에 소용되었던 금정(金鉦) · 강고(掆鼓) · 도고(鼗鼓) 및 취각군(吹角軍) · 취라군(吹螺軍) 들의 관악기 등이 기록되어 있다.

이 악기들은 국가의 의례 전통과 함께 조선으로 전승되었다. 조선 초기의 국악기를 수록한 『세종실록』 「오례」에는 편종 · 가종(歌鐘) · 편경 · 가경(歌磬) · 뇌고 · 뇌도 · 영고 · 영도 · 노고 · 노도 · 토고(土鼓) · 축 · 어 · 관(管) · 약 · 생 · 화(和) · 우 · 소 · 적 · 지 · 훈 · 부 · 금 · 슬 등 길례에 사용되는 악기 스물다섯 종과, 건고 · 응고 · 삭고 · 도 · 절고 · 방향 · 당비파 · 당피리 · 당적 · 대쟁 · 화 · 아쟁 · 통소 · 생 · 우 · 월금 · 교방고 · 거문고 · 가야금 · 향피리 · 향비파 · 대적(大笛) · 해금 · 박 · 장구 등 연향악기 스물다섯 종, 대각(大角) · 중각(中角) · 탁(鐸) · 정(鉦) · 비(鞞) · 금(金) · 고(鼓) 등 군례악기 일곱 종이 소개되어 있는데, 제례에 사용되는 악기 중의 몇 종은 실제 사용되지 않은 것도 있었다.

한편 역사상 국악기를 가장 체계적으로 정리한 『악학궤범』에는 '아부(雅部)' '당부(唐部)' '향부(鄕部)' '정대업정재(定大業呈才) 의물(儀物)' '향악정재(鄕樂呈才)'의 악기도설에 모두 예순한 종의 악기가 소개되어 있다. 이중 '아부 악기' 편에는 고려 예종(睿宗) 11년(1116)에 송(宋)에서 보내 온 아악기와, 세종(世宗) 때에 고전(古典)을 참고해 제작한 편종 · 특종 · 편경 · 특경 · 건고 · 삭고 · 응고 · 뇌고 · 영고 · 노고 · 뇌도 · 영도 · 노도 · 도 · 절고 · 진고 · 축 · 어 · 관 · 약 · 화 · 생 · 우 · 소 · 적 · 부 · 훈 · 지 · 금 · 슬 등 모두 서른 종의 악기와, 독(纛) · 정(旌) · 휘(麾) · 조촉(照燭) · 순(錞) · 탁(鐲) · 요(鐃) · 탁(鐸) · 응(應) · 아(雅) · 상(相) · 독(牘) · 약(籥) · 적(翟) · 간(干) · 척(戚) 등 제례 및 의식에 사용되는 의물 열여섯 종을 수록했다. '당부 악기' 편에는 방향 · 박 · 교방고 · 월금 · 장구 · 당비파 · 해금 · 아쟁 · 대쟁 · 당적 · 당피리 · 통소 · 태평소 등 아악기 외의 외래악기 열세 종을 실었다. 이 중 해금과 월금처럼 오로지 향악 연주에만 사용되었지만 외래악기라는 이유로 '당악기' 편

에 실린 것은, 『악학궤범』 편찬 당시의 악기 분류 기준이 악기의 연원에 있었음을 알 수 있게 해 준다. '향부 악기' 편에서는 거문고·향비파·가야금·대금·소관자(小管子)·초적(草笛)·향피리 등 일곱 종을 소개했다. 이 밖에 '정대업정재 의물' 편에는 대각(大角)·소각(小角)·나(螺)·대고(大鼓)·소고(小鼓)·대금(大金)·소금(小金) 등이, '향악정재 악기' 편에는 아박(牙拍)과 향발(響鈸)·무고·동발(銅鈸) 등이 실려 있다.

조선 후기부터 20세기 초반까지: 팔음(八音) 분류 시대

이 악기들은 대부분 조선 후기로 전해졌다. 그 전승 상황은 『시악화성(詩樂和聲)』(1780) 및 『증보문헌비고(增補文獻備考)』(1908)[1]를 통해 살필 수 있는데, 『시악화성』에서는 아악기를 팔음(八音)으로 분류하고, 아악기의 연원과 상징적 의미, 악기 만드는 법, 연주하는 법, 형제(形制) 등을 상세히 기록했다. 팔음(八音)이란 아악기의 주재료인 쇠〔金〕·돌〔石〕·실〔絲〕·대〔竹〕·바가지〔匏〕·흙〔土〕·가죽〔革〕·나무〔木〕를 가리킨다. 고대 중국의 악론(樂論)을 수록한 『악기(樂記)』에는 여덟 가지 재료로 악기를 만들어 음악을 연주할 때, 차서(次序)를 잃지 않고 조화를 이루면 사람과 신이 화합할 수 있으며, 이때 팔음은 팔괘(八卦)와 팔풍(八風), 팔절후(八節候)와 부합된다고 설명했다. 『악기』에 정의된 팔음론은 이후 동아시아 여러 나라의 음악론에 많은 영향을 끼쳤다. 우리나라에서는 조선시대 세종 때에 들어 본격적으로 팔음론이 논의되었으며, 그 내용이 『악학궤범』의 「팔음도설(八音圖說)」에 정리되었고, 조선 후기 정조 때에 이르러서는 『시악화성』에서와 같이 아악기를 팔음에 따라 분류하는 체계가 정착되었다. 한걸음 더 나아가 『증보문헌비고』에서는 아악기뿐만 아니라 당악기와 향악기까지 팔음에 따른 분류를 시도함으로써 팔음 분류의 시대를 열었다. 『증보문헌비고』에는 아악기와 당악기, 향악기, 제례에 사용되는 의물 등을 포함해 모두 예순두 종(이 중에서 軋箏·土鼓·拊는 당시에도 사용되지 않았음으로 실제로는 총 쉰아홉 종이다)을 팔음에 따라 소개하고 악기마다 아부(雅部)와 속부(俗部)를 부기했다. 그러나 이때까지만 해도 나각이나 나발 등 군례에 사용된 악기는 포함시키지 않았으며, 『악학궤범』에 실려 있던 초적·소관자 등도 빠졌다. 또 조선 후기에 새로이 수용된 양금이라든지 행악(行樂)에 사용되었다는 운라 등은 포함되지 않았다. 『증보문헌비고』의 팔음 분류체계는 20세기 초반 이왕직아악부(李王職雅樂部) 음악인들의 국악기 분류 및 현대의 국악학자들에게까지 영향을 미치고 있어 좀더 자세히 살펴볼 필요가 있다. 그 내용은 다음과 같다.

금부(金部, 9종)　아부(雅部) – 편종·특종·요·순·탁(鐸)·탁(鐲)

　　　　　　　　속부(俗部) – 방향·향발·동발

석부(石部, 2종)　아부 – 편경·특경

사부(絲部, 11종)　아부 – 금·슬

　　　　　　　　속부 – 현금·가야금·월금·해금·당비파·향비파·대쟁·아쟁·〔알쟁(軋箏)〕

죽부(竹部, 12종)　아부 – 소·약·관·적·지

　　　　　　　　속부 – 당적·대금·중금·소금·퉁소·당피리·태평소

포부(匏部, 3종)　　　아부 – 생 · 우 · 황

토부(土部, 4종)　　　아부 – 훈 · 상 · 부 · 〔토고〕

혁부(革部, 15종)　　　아부 – 진고 · 뇌고 · 영고 · 노고 · 뇌도 · 영도 · 노도 · 건고 · 삭고 · 응고

　　　　　　　　　　　　속부 – 절고 · 대고 · 소고 · 교방고 · 장구

목부(木部, 6종)　　　아부 – 〔부(拊)〕 · 축 · 어 · 응 · 아 · 독

* 〔 〕 속의 악기는 당시 사용되지 않았던 악기임.

한편 1939년에 이왕직아악부에서 펴낸『이왕가악기(李王家樂器)』에는 모두 예순여섯 종의 악기
가 소개되어 있다. 이 책에서는 쉰여섯 항에 걸쳐 예순여섯 종의 악기를 소개하고 있는데, 분류
방법은『증보문헌비고』의 예를 따랐다. 다만 이 책에서는 군례에 사용된 악기와 조선 후기에 수
용된 악기, 심지어 1930년대에 청(淸)나라에서 구입한 공후 및 운라까지 포함시켰는가 하면, 지
속적으로 악기 항목에 포함되어 온 의물을 배제했다는 점이 눈길을 끈다.『이왕가악기』에 실린
국악기의 종류와 그 분류는 다음과 같다.

금지속(金之屬)　　　아부(雅部) – 편종 · 특종

　　　　　　　　　　　당부(唐部) – 방향 · 양금 · 자바라(啫哱囉) · 나팔 · 정 · 라 · 운라

석지속(石之屬)　　　아부 – 편경 · 특경

사지속(絲之屬)　　　아부 – 금 · 슬

　　　　　　　　　　　당부 – 월금 · 당비파 · 해금 · 대쟁 · 아쟁 · 수공후 · 대공후 · 소공후 · 와공후

　　　　　　　　　　　속부 – 현금 · 가야금 · 향비파

죽지속(竹之屬)　　　아부 – 약 · 소 · 적 · 지

　　　　　　　　　　　당부 – 당적 · 당피리 · 통소 · 태평소 · 단소 · 대금 · 중금 · 향피리 · 세피리

포지속(匏之屬)　　　아부 – 생

토지속(土之屬)　　　아부 – 부 · 훈 · 나각

혁지속(革之屬)　　　아부 –건고 · 응고 · 삭고 · 뇌고 · 뇌도 · 영고 · 영도 · 노고 · 노도 · 도 · 절고 ·
　　　　　　　　　　　　　 진고

　　　　　　　　　　　당부 – 교방고 · 장고 · 갈고(羯鼓) · 용고

　　　　　　　　　　　속부 – 중고(中鼓) · 좌고

목지속(木之屬)　　　아부 – 축 · 어

　　　　　　　　　　　당부 – 박

20세기 이후 남한과 북한의 국악기

『이왕가악기』에 열거된 악기는 현재 국립국악원 국악박물관에 소장되어 있다. 그러나 이 중에
는 소장 · 전시되어 있더라도 1930년대 이후 실제 연주에 편성되지 않은 악기도 있다. 예를 들면
중금 · 당비파 · 대쟁 · 수공후 · 대공후 · 소공후 · 와공후 · 건고 · 응고 · 삭고 · 뇌고 · 뇌도 · 영고 ·

영도·도·중고·갈고 등은 사용되지 않고 있다. 또 금이나 슬·노고·노도·약·소·적·지 등의 악기는 오로지 문묘제례(文廟祭禮)에만 편성되며, 통소나 월금·향비파는 그 연주전통이 거의 단절되었다. 국악기를 정리·연구한 현대의 국악기 관련 저서 중 가장 대표적인 장사훈(張師勛)의 『한국악기대관(韓國樂器大觀)』(1969)에서는 국악기를 제작 재료에 의한 팔음 분류, 음악의 계통에 의한 아부·당부·향부의 분류, 연주법에 의한 관악기·현악기·타악기 분류로 소개하고, 예순네 종의 국악기를 상론했다.

이 밖에 장사훈, 한만영(韓萬榮) 공저의 『국악개론(國樂槪論)』(1975) 및 권오성(權五聖)의 『한민족음악론』(1999)에서는 기존의 악기 분류법 외에 세계의 민족음악 학자들 사이에서 통용되고 있는 쿠르트 삭스(Curt Sachs, 1881–1959)와 호른보스텔(Erich von Hornbostel, 1877–1935) 분류법을 적용한 국악기 분류를 시도했다. 이 분류법은 악기의 발음체(發音體)에 기초한 것으로 줄진동악기(絃鳴樂器, Chordophones)·공기진동악기(氣鳴樂器, Aerophones)·몸체진동악기(體鳴樂器, Idiophones)·막진동악기(膜鳴樂器, Membranophone)로 구분하는 것이다. 그러나 이러한 분류 체계에 의해 소개되는 악기의 종류와 수는 『이왕가악기』 및 『한국악기대관』에서 소개한 것과 크게 다르지 않다.

한편 북한에서 펴낸 『조선민족악기』[2]에는 현재 사용하고 있는 관악기 네 가지(단소·저대·피리·새납)와 현악기 네 가지(가야금·양금·옥류금·해금), 타악기 다섯 가지(장구·북·꽹과리·징·바라)를 소개했고, 통소·소피리·훈·지·생황·소·적·약·당적·라발·라각·아쟁·대쟁·가현금(철선을 이용한 열세 현의 현대 가야금)·조금(1960년대에 만든 열여섯 현의 철가야금)·금·슬·월금·소공후·대공후·수공후·와공후·운라·방향·편종·특종·편경·특경·갈고·좌고·절고·진고·건고·교방고·중고·삭고·응고·뢰고·령고·로고·도·로도·뢰도·령도·요고·룡고·어·박·축·부·순·탁·뇨·택·응·아·상·손북·매단북·말북·흔들북 등의 일흔네 종의 악기를 고악기(古樂器)로 분류했다.

기록되지 않은 국악기의 역사

지금까지 국악기 전승 기록을 살핀 것만으로 국악기의 역사를 모두 살폈다고는 말할 수 없다. 함경북도 웅기군(雄基郡) 굴포리(屈浦里) 서포항(西浦項)에서 출토되었다는 구석기시대의 뼈피리(骨制笛, 13.5×1센티미터), 고대 현악기일 것으로 추정되는 기원전·후 1세기경의 유물,[3] 백제 지역에서 발견된 여덟 줄의 현악기를 위한 양이두(羊耳頭),[4] 고분벽화 등의 미술작품 속에 표현된 악기들, 무속(巫俗)의 굿이나 농경생활의 축제 마당에서 울렸을 북이나 징·꽹과리 등의 타악기류, 불교의례의 전래와 함께 우리나라에 소개되었을 나각·바라·법고(法鼓)·태징(太鉦) 등의 불교 법구(法具)들은 기록 없는 악기의 전승사를 증거해 준다. 따라서 문헌 자료만으로 국악기의 전승과정을 논하는 일이 얼마나 많은 한계를 안고 있는 것인지 재론할 필요가 없을 것이다.

이런 한계는 극복될 수 없는 것인가. 그 대안의 한 가지로 사람들의 삶과 국악기의 관계를 생각해 볼 수 있다. 고대국가 시절, 사람들이 모여 제신(祭神)하고 연일 음주가무(飮酒歌舞)로 즐기

던 무렵, 사람들이 무슨 악기에 맞추어 춤추고 노래했을지를 상상해 보는 식이다. 그리고 나무와 가죽·쇠를 이용한 간단한 타악기 연주전통의 일부가 농악이나 무속음악을 통해 이어졌으리라는 추측을 해 볼 수 있다. 타악기를 시끄럽게 울림으로써 신에게 의사를 전달하려는 무속의 관념, 그 음악에 맞추어 신명에 다다르는 집단적 엑스터시(ecstasy) 현상이 오늘날의 굿이나 농악 같은 데서도 얼마든지 확인된다는 점에서 이런 방법이 그리 무모한 것만은 아니라고 본다.

한편 고대 사회에서는 부족이나 국가간에 싸움이 일어나 군대를 출동시켜 전진과 후퇴의 명을 내릴 때에도 악기를 썼을 것이다. 나무로 만든 긴 나발 같은 단음(單音) 관악기를 불어 군대를 모으고, 북을 쳐서 힘찬 전진을 명령했으며, 징을 쳐서 퇴각을 알렸던 것은 『시경(詩經)』이나 『악기(樂記)』의 내용을 통해 짐작할 수 있다.

타악기 음악들은 이렇게 고대 이후 수천 년 동안 큰 변화 없이 사람들의 평범한 일상에 함께 해왔을 것이다. 이 땅에서 대를 물려 살아온 필부필부(匹夫匹婦)들은 일터에서, 굿판에서, 군대에서, 축제의 마당에서 수도 없이 이런 타악기의 합주를 들었을 것이고, 그 음악과 함께 울고 웃었을 것이다. 그리고 사람들이 쇠를 다룰 줄 알게 되면서부터는 가죽이나 나무를 이용한 악기 외에 징이나 꽹과리 같은 금속타악기들을 만들어 썼고, 또 외부에서 흘러 들어온 장구 같은 악기를 통해 좀더 다채로운 가락을 즐기게 되었을 것이라는 추측이 가능하다.

한편 3-4세기경 불교가 우리나라에 전래되면서 우리나라 사람들은 몇 가지 새로운 소리를 듣게 되지 않았을까. 아마도 낯설기만 하던 외래의 종교가 한반도에 어느 정도 뿌리를 내리고, 굿판 말고 가 볼 곳이 또 한 군데 생겼을 무렵, 사람들은 사찰에서 범패승(梵唄僧)들의 신비로운 노랫소리와 함께 나각과 나발, 바라와 광쇠, 절북의 소리를 들으며 신심(信心)을 키우거나, 불교의 교리를 전하는 포교 승려의 비파 소리에 귀 기울였을 것임을 그리 어렵지 않게 추측해 볼 수 있다.

또 호국불교가 정착된 이래 왕이 직접 절에 납시고, 팔관회(八關會)·연등회(燃燈會) 같은 성대한 축제가 열리게 되면서 사람들은 난생 처음 황홀하고 눈부신 풍류(風流)를 만났을 것이다. 그리고 임금의 행차를 인도하는 행악대(行樂隊), 승려들의 웅장한 염송(念誦)에 어울린 타악기와 관악기의 합주, 성장(盛裝)한 궁중 악인(樂人)과 무인(舞人)들이 펼치는 화려한 궁중 악무(樂舞)를 먼발치서 들을 수 있는 그런 축제의 날을 크게 반겼을 것이다.

그 밖에 또 보통 사람들이 들을 수 있었던 음악이 무엇이 있었을까를 생각해 본다. 봄과 가을, 꽃 피고 잎 물들 무렵 어느 날, 산기슭 강어귀로 풍류놀음 나온 선비들이 야외에서 벌인 조촐한 연회 자리가 떠오른다. 꼭 그들의 풍류를 맞닥뜨리지 않더라도 사람들은 멀리까지 퍼지는 가야금·거문고·해금·피리·젓대 등의 진기한 악기 소리를 들으며 '신선놀음 같은 그들의 좋은 신세'를 부러워했을지 모른다. 또 어사화(御賜花) 꽂고 삼일유가(三日遊街)하는 과거 급제자 행렬에 빠지지 않았던 삼현육각(三絃六角) 연주나, 뉘댁 회갑 잔치에서 낭자하게 흘러 넘치는 북·장구·피리 소리도 듣기 좋은 음악이었을 것이다. 그리고 소 먹이는 아이, 배 부리는 사공이 부는 한가한 통소 가락도 오면가면 들을 만했을 테고, 장날이면 해금으로 희한한 소리를 내며 재주 부리는 해금재비의 연주에 맘껏 박수를 보낸 일도 있었을 것이다. 그렇다고 이런 음악들이 사람들

에게 언제나 즐겁게만 느껴졌을 리는 없다. 굶주리고 헐벗은 백성은 아랑곳하지 않고 늘 풍악(風樂) 잡히기 좋아하는 관리들의 질펀한 유흥의 음악을 누가 환영했을까. 악기 소리만 들어도 '지긋지긋하다'며 눈살을 찌푸리는 일도 허다했음에 틀림없다. 오죽하면 세종조의 악성(樂聖)으로 칭송받는 박연(朴堧) 같은 이가 자제들에게 남긴 교훈 중에 '삼현(三絃)을 멀리하라'는 내용이 들어 있었겠으며, 정약용(丁若鏞)은 목민관(牧民官)들에게 '음악을 가까이하지 말 것'을 당부했겠는가. 이런 것을 보면 바른 음악은 하늘의 축복처럼 사람들의 마음을 풀어 주어 풍속을 이롭게 하지만, 귀를 즐겁게 할 뿐인 향락의 음악은 패가(敗家)·망국(亡國)하게 한다는 의미를 새롭게 이해할 수 있을 것 같기도 하다.

지금까지 살펴본 것처럼 국악기는 우리나라 사람들의 삶 속에서 아주 다양한 모습으로 전승되어 왔다. 농악과 굿, 절의 재(齋), 행렬에 쓰이는 악기들, 피리·젓대·해금·장구·북·가야금·거문고처럼 보통 사람들의 생활 속에 깊숙이 뿌리를 내리고 그들의 정서를 고스란히 반영한 악기에서부터, 국가의 의례와 연향을 통해 전승된 특별한 악기에 이르기까지 국악기는 유구한 문화사의 숨결을 간직해 온 것이다.

국악기 제작의 역사

한편 누가 어떻게 악기를 만들어 왔는지에 관심을 두고 국악기 전승사를 돌아보면 『삼국사기』에 고구려의 제이상(第二相) 벼슬을 하던 왕산악(王山岳)이나 가야의 가실왕(嘉實王)이 악기 제작에 직접 참여했다는 기록 이후, 조선 세종 이전까지 악기 제작에 관한 언급을 거의 찾을 수가 없다. 그들의 뒤를 이어 누군가 계속 악기를 만들었을 것이고, 가야금이나 현악기 외에 신라의 옥저(玉笛)를 만든 옥장(玉匠), 쇠붙이를 주조해서 징이나 꽹과리 등속을 만든 이들, 절에서 쓸 악기를 만들어 공급하던 이들도 있었겠지만, 이런저런 기록을 찾을 길이 막연해서 허전한 느낌마저 든다.

조선시대에 들어서면 좀 사정이 나아진다. 국가의 오례(五禮)에 쓸 음악을 정비하기 위해 악기도감(樂器都監)·악기감조색(樂器監造色)·악기조성청(樂器造成廳) 같은 임시기구를 설치해 그때그때 필요한 악기와 제복(祭服)·관복(冠服)·의물(儀物) 등의 제작 업무를 관장한 기록을 볼 수 있다. 특히 세종(世宗)은 악기 제작에 필요한 막대한 경비와 인력을 과감하게 투입하고, 박연(朴堧), 남급(南汲), 장영실(蔣英實) 등의 전문가를 기용해 아악기의 국내 제작 사업을 주도한 것이 『조선왕조실록(朝鮮王朝實錄)』에 상세히 밝혀져 있다. 이같은 세종의 노력은 당시까지 수입에 의존하던 편종·편경 같은 주요 아악기를 국내에서 자체 생산할 수 있는 전환점을 마련한 것이었다. 이 과정에서 이루어진 악기 제작에 관한 문헌 연구와 다양한 실험은 악기 제작의 혁신적 발전을 이끌었으며, 성종(成宗) 때에는 악기 제작에 관련된 정보를 총망라한 조선시대의 역저(力著) 『악학궤범(樂學軌範)』(1493)이 완성될 수 있었다.

『악학궤범』은 전체 9권 3책으로 이루어졌는데, 음악이론을 정리한 제1권 중에는 여덟 가지 재료로 만들어진 악기를 설명한 「팔음도설(八音圖說)」이 포함되어 있으며, 제2권에는 국가의 제례 및 연향 등의 각종 행사와 계기에 따라 달라지는 악기의 편성과 배치법이, 제6권과 제7권에는 악

기를 아부(雅部)·당부(唐部)·향부(鄕部)로 구분해 악기의 그림과 악기의 치수·재료·제작법 등이 세밀하게 기록되어 있다.

조선 후기에 이르러서는 임진왜란(壬辰倭亂), 병자호란(丙子胡亂) 등의 전란으로 소실된 악기들을 새로이 제작하거나, 종묘·사직·경모궁제례악(景慕宮祭禮樂) 등을 보완하기 위한 악기 제작의 역사(役事)가 시행되었다. 이 시기에 이루어진 주요한 악기 제작과정은 『인정전악기조성청의궤(仁政殿樂器造成廳儀軌)』(1745), 『경모궁악기조성청의궤(景慕宮樂器造成廳儀軌)』(1777), 『사직악기조성청의궤(社稷樂器造成廳儀軌)』(1804) 등의 책에 소상히 기록되어 전한다. 이 의궤류의 내용 중 각 악기에 필요한 재료의 종류와 분량의 기술방법은 『악학궤범』보다 훨씬 세밀한 것이어서 주목된다. 예를 들면 거문고를 만드는 데는 공명통용 오동나무(길이 5척 5촌, 넓이 8촌 1리), 복판용(腹板用) 밤나무(길이 5척 5촌, 넓이 8촌 1리), 수장용(修粧用) 산유자(山柚子)나무(길이 1척 5촌, 넓이 3촌, 두께 2촌 1리), 괘 만드는 데 필요한 회목(檜木, 길이 9척 5촌, 원둘레 3촌 5푼 1리), 녹각(鹿角, 반 되), 당대모(唐玳瑁, 한 장), 금박(金箔 4리), 어교(魚膠 반 장), 탄(炭 2두), 부들용 초록 향사(鄕絲, 7냥), 사두용(蛇頭用) 홍진사(紅眞絲, 1전) 등이 필요하다는 식의 물품 목록이 악기별로 기록된 것이다. 이 기록은 악기의 재료뿐만 아니라 악기의 부분 명칭, 악기 장식에 소용된 색(色) 등을 알려 주는 중요한 자료들이다.

이러한 악기 제작기술은 국가 음악기구였던 장악원(掌樂院)을 통해 전승되었다. 장악원의 책임자는 쇠붙이를 다루는 야장(冶匠), 쇳물을 녹이는 소로장(小爐匠), 공예 전문가인 은장(銀匠), 경석(磬石)을 채굴하는 석수(石手), 경석을 가는 마조장(磨造匠), 옥장(玉匠), 마경장(磨鏡匠), 나무를 다루는 목수(木手)·소목장(小木匠), 단청을 전문으로 하는 가칠장(假漆匠), 매듭 전문가인 다회장(多繪匠), 나무틀에 조각을 하는 조각장(彫刻匠), 그림을 그리는 화원(畵員), 기타 악기를 만드는 풍물장(風物匠), 북을 만드는 고장(鼓匠), 줄을 꼬아서 고리를 만드는 관자장(貫子匠), 두석(豆錫)으로 장식을 하는 두석장(豆錫匠) 등의 장인들을 동원해 악기 만드는 일을 지휘하고, 최종적인 악기의 조율(調律)과 세부 마감 처리 등을 감독했다.

이같은 전통은 20세기 초반까지 이어져 1933년에 만주국(滿洲國)에 악기를 선물할 일이 생겼을 때 이왕직아악부의 함화진(咸和鎭, 1884-1949), 김영제(金甯濟, 1908-1954) 같은 노악사들이 악기 제작을 직접 주관한 적이 있다. 조선시대 장악원의 악기 제작 전통을 보여주는 예이다.

그런데 편종·편경 등의 특수 악기와 규모가 큰 타악기류 외의 현악기나 관악기류는 장인(匠人)뿐만 아니라 연주자들이 직접 악기를 만들어 쓴 예도 적지 않았던 것 같다. 이왕직아악부에서 공부한 원로 국악인들의 회고 중에 "거문고 연주가였던 이수경(李壽卿, 1882-1955) 선생의 현악기 만드는 솜씨가 최고였다"거나 "김영제 선생께서는 수업시간에 직접 피리 만드는 법을 가르쳐 주었다"는 내용이 그런 추측을 뒷받침해 준다. 특히 대금이나 피리 같은 관악기 연주자들은 자신이 직접 악기를 만들어 불거나 동료 연주자들이 만든 악기를 쓰는 경우가 허다하다. 악기 재료의 성질을 파악해서 정확한 음정과 좋은 소리를 얻는 데는 특수한 '기술'보다 오랜 연주 경험이 더 유효하기 때문인 것으로 이해된다.

한편 악기 조성의 일을 국가에서 주도하거나 장악원 자체로 수급을 해결하던 조선시대와 달리,

오늘날에는 국가가 악기 제작에 직접 관여하고 있지는 않다. 다만 가야금·거문고 등의 악기 제작과 북 메우기 등의 기능이 중요무형문화재를 통해 전수되고 있을 뿐이다. 이러한 국악기 제작의 현실을 돌아보면, 국악기 연구와 제작의 체계화된 관리·운영의 필요성을 절감하게 된다. 우선 대부분의 악기 제작이 장인들의 오랜 경험에 바탕을 둔 '안목'과 '솜씨'에 의해 이루어지고 있을 뿐, '왜 그렇게 만드는지'에 대한 기초 연구가 전무하다시피 하다. 근래 들어 국립국악원과 몇몇의 개인이 일부 국악기 연구를 진행하고는 있지만 음악계의 기대나 수요를 충족시킬 정도는 못 된다. 그러면서도 한편에서는 국악기 개량이 '과감하게' 시도되기도 하고, "어쩌다 보면 좋은 악기도 나오겠지"라는 느긋한 시각으로 이 일련의 변화들을 관망하는 입장도 없지 않다.

그러나 국악기는 좋은 소리, 정확한 음정을 내는 '도구'일 뿐만 아니라, 수많은 의미와 상징을 내포한 전통의 산물이라는 점에서, 국악기에 내재된 전통의 본질이 훼손되기 전에 국악기에 대한 체계적 연구와 제작의 종합적 관리가 이루어져야 할 것이라는 생각이다.

국악기의 편성과 연주

악기에 대해 이야기를 하다 보면 자연히 그 악기의 편성에 대해 관심을 갖기 마련이다. 어떤 악기와 어떤 악기가 어울리는지, 그 음악을 연주할 때는 왜 꼭 그렇게 편성을 하는지 그 조화의 비밀이 궁금해지는 까닭이다.

국악기 편성을 살피는 데는 국악의 갈래와 음악의 연원에 따른 이해가 필요하다. 일반적으로 국악학계에서 통용되는 국악의 분류를 소개하면, 첫째 향유층에 따른 궁중음악(宮中音樂)·정악(正樂)·민속악(民俗樂)의 구분, 둘째 음악의 연원에 따른 아악(雅樂)·당악(唐樂)·향악(鄕樂)의 구분, 셋째 음악의 기능 및 장르에 따른 제례악(祭禮樂)·연례악(宴禮樂)·군례악(軍禮樂)·범패(梵唄)·무악(巫樂)·산조(散調)·판소리·잡가(雜歌)·민요(民謠)·농악(農樂)의 구분이 있으며, 이 밖에 기악의 경우 악기 편성에 따라 향피리 중심의 관현합주·거문고 중심의 관현합주(줄풍류)·향피리 중심의 관악합주(대풍류, 삼현육각)·당피리 중심의 관악합주·제례악·취타·병주·독주 등의 구분방법이 있다. 국악 연주의 여러 가지 구체적인 악기 편성의 실례를 음악 갈래 중심으로 살펴보면 다음과 같다. (여기에 제시된 각 편성에 따른 악기 배치는 현재 국립국악원에서 이루어지는 공연을 중심으로 작성한 것이다. ○는 한 개의 악기를, □는 두 개 이상의 악기를 표시한 것인데, 복수 편성의 경우 악기의 수는 공연의 규모에 따라 차이가 있다.)

1. 향피리 중심의 관현합주

거문고·가야금·향피리·대금·해금, 그리고 장구와 북 등의 악기에 아쟁과 소금을 곁들여 연주하는 편성이다. 「여민락(與民樂)」이나 「평조회상(平調會上)」 같은 곡을 큰 무대에서 연주할 때는 악기들을 복수로 편성하기도 한다. 각 악기의 배치는 아래와 같다.

향피리 중심의 관현합주

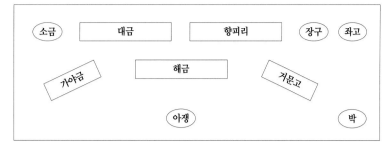

거문고 중심의 관현합주

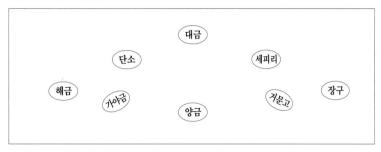

2. 거문고 중심의 관현합주

줄풍류 또는 세악(細樂) 편성이라고 한다. 거문고·가야금·해금·세피리·대금·장구를 각각 하나씩 편성하는 것을 원칙으로 하며, 여기에 양금과 단소가 첨가되기도 한다. 이 편성은 「현악 영산회상(絃樂靈山會上)」「천년만세(千年萬歲)」 등의 기악곡 연주와 가곡 반주 등에 쓰이는데, 각 악기의 배치는 위와 같다.

3. 향피리 중심의 관악합주(대풍류, 삼현육각)

향피리 중심의 관악합주는 대풍류 또는 삼현육각이라고 한다. 향피리 둘, 대금 하나, 해금 하나, 장구 하나, 좌고 하나가 기본 편성이다. 궁중 및 민간음악의 가장 일반적인 합주형태인 향피리 중심의 관악합주는 소수 기악 연주 외에 춤 반주의 대표적인 편성이기도 하다. 그리고 이 편성으로 「수제천(壽齊天)」이나 「관악영산회상(管樂靈山會上)」「자진한잎」 같은 곡을 연주할 때는 소금과 아쟁·박이 첨가되며 무대의 규모에 따라 관악기와 해금류 악기를 둘·셋·넷 씩 복수 편성하는 경우도 일반적이다. 여기에서 제시하는 악기 배치도 역시 복수 편성의 예이다.

4. 당피리 중심의 관악합주

궁중 연향악 중 당악곡을 연주할 때의 편성으로, 당피리·당적·대금·해금·장구·방향·북 등이 기본이 된다. 본래 당악기만으로 연주했겠지만, 차츰 대금이나 해금 같은 악기가 당악 편성에 포함되어 현재의 당피리 중심의 관악합주 형태를 갖추게 되었다. 당악곡인 「보허자(步虛子)」와 「낙양춘(洛陽春)」 그리고 「여민락」 계통의 「본령(本令)」「만(慢)」「해령(解令)」 등이 이 범주에 든다. 이 곡들은 모두 궁중의례의 행악(行樂)으로 연주되던 곡인데, 20세기 이후 공연장에서 주로 연주됨에 따라 본래 편성되었던 방향 대신에 편종과 편경을, 교방고 대신 좌고를 사용하게 되

향피리 중심의 관악합주

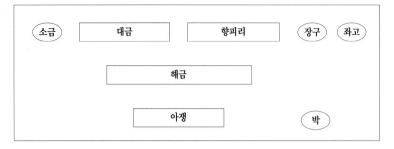

당피리 중심의 관악합주

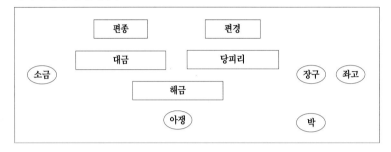

었으며, 여기에 아쟁이 첨가되는 등의 변화를 겪었다. 각 악기의 배치는 위와 같다.

5. 제례악

　제례악은 순수 아악 편성으로 된 문묘제례악(文廟祭禮樂)과 향·당·아악기를 고루 갖춘 종묘제
례악(宗廟祭禮樂)으로 구분된다.

　문묘제례악을 연주하는 아악기(雅樂器)는 팔음(八音)에 따라 쇠[金]·돌[石]·실[絲]·대[竹]·
바가지[匏]·흙[土]·가죽[革]·나무[木] 등 모두 여덟 가지로 분류한다. 팔음의 아악기들은 댓
돌 아래의 헌가(軒架)와 댓돌 위의 등가(登歌), 두 악대로 편성되어 음악을 연주하는데, 현재는
헌가에 편종·편경·훈·지·약·적·노고·노도·진고·부·축·어·박이 편성되며, 등가에는 편
종·편경·특종·특경·금·슬·소·훈·지·약·적·절고·축·어·박이 편성된다. 당상(堂上)의 등
가는 금과 슬 등의 현악기와 노래(歌, 導唱)가 있어 음량이 작고 섬세하며, 당하(堂下)의 헌가는
훈·지·약·적 등의 관악기 외에 진고·노고·노도 따위의 큰 북 종류들이 편성되기 때문에 그
소리가 크다. 이들 두 악대는 제례의 절차에 따라 서로 교대로 음악을 연주한다.

　종묘제례악은 세종 때에 향악기·당악기·아악기들의 혼합 편성으로 작곡된 「보태평(保太平)」
과 「정대업(定大業)」을 연주한다. 문묘제례악처럼 등가와 헌가 악대로 편성되는데, 등가에는 편
종·편경·방향·당피리·대금·아쟁·장구·절고·축·어·박이, 헌가에는 편종·편경·방향·당피
리·대금·해금·장구·진고·축·어·박이 편성되며, 헌가에서 「정대업」의 「소무(昭武)」「분웅(奮
雄)」「영관(永觀)」 등의 곡을 연주할 때는 태평소와 징이 첨가된다. 문묘제례악과 종묘제례악의
등가와 헌가의 악기 배치는 옆면과 같다.

문묘제례악

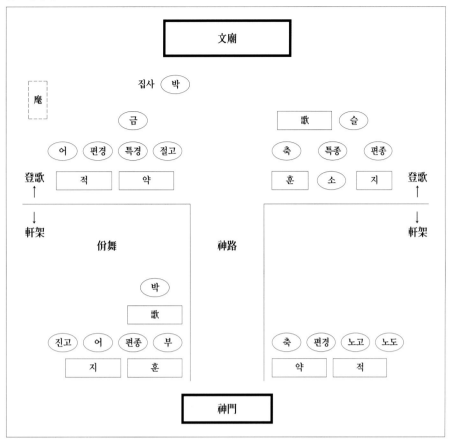

종묘제례악

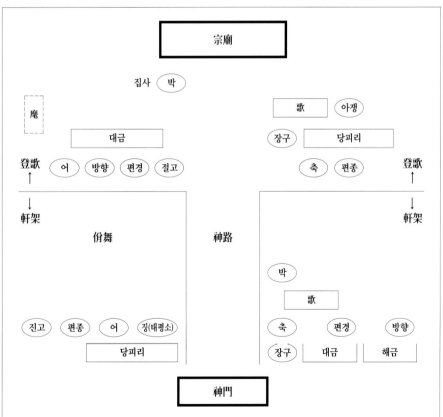

6. 대취타

대취타(大吹打)는 군례(軍禮)에 따른 음악으로 태평소·나발·나각(소라)·북·징·바라 등으로 구성된다. 연주할 때의 악기 배치는 아래와 같은데, 경우에 따라 각 악기를 복수 편성하기도 하며, 대규모의 행렬음악을 연주할 때는 피리·대금·소금·해금이나 운라·장구 등을 함께 연주하는 예도 있다.[5]

7. 취타

취타(吹打)는 거문고·가야금·해금·대금·향피리·소금·아쟁·장구·좌고의 편성으로 연주한다. 이 밖에 취타 계열에 속하는 「길군악」「길타령」「별우조타령」 등의 곡은 대금·향피리·해금·소금·장구·좌고 편성으로 연주한다.

8. 병주

병주(並奏)는 두세 개의 악기를 같이 연주하는 편성으로 생황과 단소의 병주(笙簫並奏), 양금과 단소의 병주 등이 대표적이다. 주요 병주곡으로는 「현악영산회상」이나 「천년만세」(계면가락도드리-양청도드리-우조가락도드리), 「밑도드리」「윗도드리」「자진한잎」 선율 등이 있으며, 이 밖에 「보허사(步虛詞)」처럼 거문고·가야금·양금 등 현악기만으로 연주하는 병주도 있다.

9. 독주

궁중음악 및 정악의 레퍼토리를 대금이나 피리로 독주하는 경우와, 민속기악 독주곡인 산조 및 독주 시나위 등이 여기에 든다. 정악곡을 연주할 때는 보통 장구 반주가 없지만, 산조나 독주 시나위에는 장구 반주를 곁들이는 경우가 많다.

대취타

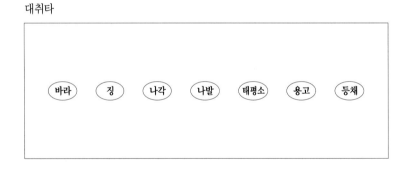

시나위

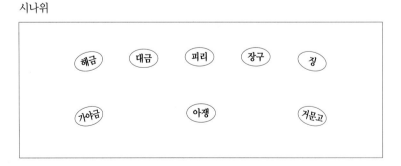

10. 시나위

시나위는 피리·대금·해금·아쟁·장구·징과 가야금·거문고 편성으로 연주하는데, 그 편성이 항상 고정적인 것은 아니다. 경우에 따라 구음(口音)을 하는 소리꾼이 합세하기도 하며, 여러 악기 중에서 한두 악기를 골라 병주하기도 한다. 위에 열거한 여러 악기로 시나위를 연주할 때의 악기 배치는 위와 같다.

11. 농악과 사물놀이

농악은 지방에 따라 차이가 있지만 대개 꽹과리·징·장구·북·소고 같은 타악기와, 나발·태평소로 악대를 편성해 연주한다. 중요무형문화재로 지정된 전국의 주요 농악을 중심으로 그 편성을 살펴보기로 하겠다.

진주농악(晉州農樂)과 삼천포농악(三千浦農樂)은 기(令旗·大旗)와 나발수·꽹과리(상쇠·부쇠·끝쇠)·징(수징·부징)·북(설북·중북·끝북)·장구(설장구·목장구·끝장구)·법고(수법고·목법고·삼법고·사법고·오법고·육법고·칠법고·끝법고), 그리고 양반과 포수 등의 잡색(雜色) 등으로 편성되어 있다.

평택농악(平澤農樂)은 기(旗)·농기(農旗)·나발·호적(날라리)·꽹과리(상쇠·부쇠·종쇠)·징·장구·북·법고(벅구) 및 무동(舞童)과 중애(일명 沙彌)·양반 등으로 편성된다. 조리중·포졸 등의 잡색이 없는 대신 무동놀이가 발달되어 있고, 타악기 편성 중에 소고가 없다.

강릉농악(江陵農樂)은 꽹과리(상쇠·부쇠·삼쇠)와 징·장고·북·소고·법고 등의 타악기와 호적이 주된 편성이며, 여기에 무동을 세우고, '農者天下之大本'이라고 쓴 농기를 든다. 사물악기(四物樂器)가 같은 수로 편성되고 소고와 법고가 구별되는 점, 전라도나 경상도 농악에 많이 있는 포수·조리중 등의 잡색이 없는 점, 각종 놀이와 춤을 보여주는 무동놀이의 내용 등이 강릉농악 편성의 특징으로 꼽힌다.

전라 우도농악(右道農樂)에 드는 이리농악(裡里農樂)은 기(龍旗·農旗·令旗·團旗)·나발·호적·꽹과리(상쇠·부쇠·종쇠·끝쇠)·징(수징·부징)·장구(수장구·부장구·종장구·끝장구)·북(수북·부북)·법고(수법고·부법고·종법고·여러 명의 끝법고) 등의 농악수와 대포수·양반·조리중·창부·각시·무동 등의 잡색으로 편성된다.

전라 좌도농악(左道農樂)에 드는 임실(任實) 필봉농악(筆峰農樂)은 기(큰 기 하나, 令旗 둘)·꽹과리·징·장고·북·소고·호적·나발 등의 치배와 대포수·창부·조리중·양반·농구·각시·화동(花童)·무동 등의 잡색으로 짜여 있다. 구성상으로 보면 소고와 법고의 구별이 없고 징과 북을 많이 쓰지 않는다는 점, 경남 지방에서 볼 수 있는 화동이 포함되어 있는 점이 특징적이다.

한편 1970년대말부터 실내 공연장에서 농악을 공연하기 시작하면서 널리 일반화한 사물놀이는 꽹과리·징·장구·북으로 편성되며, 경우에 따라 설장구 합주, 태평소와 사물, 북 합주 등의 변화형 편성이 공연에 응용되고 있다.

12. 무속음악

무속의식의 노래와 춤 반주에 사용되는 악기 편성은 지방에 따라, 또는 때와 장소, 굿의 규모에 따라 차이가 커서 일률적으로 말하기 어렵다. 서울과 경기 지방 굿에서는 피리 둘과 대금·해금·장구·북에 의한 삼현육각 편성에 바라·방울·꽹과리를 더해 쓴다. 그리고 한강 이남의 경기 지역에서는 피리·대금·해금의 선율악기와 장구와 징을 써서 역시 삼현육각 편성을 기본축으로 삼고 있음을 알 수 있다.

전라도와 충청도 지방의 굿에서도 선율악기가 많이 편성된다. '은산별신굿'에서는 피리와 대금, '진도씻김굿'에서는 피리·아쟁·가야금 등이 쓰이는데, 예외적으로 '장산도씻김굿'에서는 선율악기가 사용되지 않는다. 타악기로는 '은산별신굿'에서 장구와 북이, '진도씻김굿'에서는 장구와 북·징이 중요하게 쓰인다. 한편, 선율악기가 없는 '장산도씻김굿'에서는 장구와 징이 무가(巫歌)와 무무(巫舞)의 반주를 담당한다.

경상도와 강원도 동해안 지방의 굿에서는 선율악기를 사용하지 않는다. 꽹과리와 장구·징·바라로 반주를 하는데, 꽹과리는 대개 두 개를 쓰고 나머지는 한 개씩 사용한다. 꽹과리와 장구는 양중(兩中) 또는 화랭이라고 불리는 남자들이 치고, 징과 바라는 대개 여자 무당들이 연주하는데, 부산 지방에서는 특별히 호적을 곁들이기도 한다.

제주도의 굿에서도 선율악기는 쓰지 않고, 징(일명 대양)과 꽹과리(일명 설쇠)·장구·북 등의 타악기로만 연주한다. 좀 특별한 것은 설쇠를 '들고' 치는 것이 아니라, 쳇바퀴 같은 물건 위에 엎어 놓고 양손에 대나무 뿌리로 만든 북채를 들고 두드린다. 북을 치는 방법도 육지와는 달라 북채 두 개를 양손에 들고 북의 한쪽 면만을 번갈아 두드린다.

황해도나 평안도의 굿에서는 선율악기를 사용하는 경우가 많지만, 근래에는 악사가 귀해 제대로 편성하는 경우가 드물다. 선율악기를 쓸 경우는 피리·해금·대금을 쓴다. 타악기로는 장구·징·바라를 주로 쓰고, 가끔 갱정이라고 부르는 꽹과리를 쓰기도 한다. 황해도 굿에서는 구구방울이라고 하여 여러 개의 방울이 달린 방울타래를 악기와 같이 사용하는데, 그 악기는 조무(助巫)가 주무(主巫) 옆에 서서 만수받이 후렴을 받아줄 때 사용한다.

13. 불교음악

절에서 재(齋)를 올릴 때에는 범패승들이 범패를 부를 때, 작법(作法)을 할 때, 시련(侍輦)을 할 때 각각 다른 악기를 사용한다. 절에서는 불교의식에 사용되는 악기를 법구(法具) 또는 법악기(法樂器)라고 하는데, 그 구성은 태징(太鉦) 한 명, 요령(鐃鈴) 한 명, 바라 한 명, 삼현육각 여섯 명, 범종(梵鐘) 한 명, 호적(胡笛) 두 명을 기본으로 한다. 또한 절에서는 범종·북(法鼓)·목어(木魚)·운판(雲版)이 있어 이를 사물(四物)이라 부르며, 요령과 죽비(竹篦)·법라(法螺) 등의 법구가 여러 의식에 사용되고 있다.

14. 성악곡 반주

성악곡의 반주 편성은 가곡(歌曲)처럼 일정한 줄풍류를 요구하는 것도 있지만 대부분은 경우에 따라 유동적이다. 일반적으로 가사(歌詞)나 시조(時調)는 반주 없이 부를 수도 있고, 장구 한 가지 장단에만 맞출 수도 있다. 기악 반주를 할 경우에는 피리나 대금·해금 등 단(單)잡이에 장구를 곁들여 노래의 선율을 따라가는 '수성(隨聲)가락'을 연주한다. 판소리는 소리북 장단, 좌창(坐唱)인 십이잡가(十二雜歌)는 장구 장단에 맞추어 부르며, 입창(立唱)으로 부르는 잡가는 노래하는 이들이 직접 소고를 치고, 그 중에 노래를 이끌어 가는 이가 장구를 치면서 노래를 부른다. 또 비나리패들이 비나리나 고사염불을 부르거나 경기 명창들이 「회심곡(回心曲)」을 부를 때는 꽹과리를 치며 노래를 한다.

그런데 이렇게 열네 가지나 되는 국악의 편성을 살피다 보면, 그 편성법이 서양의 고전음악과 차이가 있다는 생각을 하게 된다. 즉 서양의 고전음악에서는 독주나 이중주·삼중주·사중주·육중주·팔중주·관악합주·관현합주 등의 정해진 편성이 있고, 작곡가들이 이 편성을 염두에 두고 작품을 쓰는 등의 어떤 '원칙'이 있는 데 비해, 국악기의 경우 이렇게 선명한 편성 원칙을 적용하기 어렵다는 생각이 든다. 그리고 국악기 편성의 예를 좀더 구체적으로 살펴보면, 의례음악의 경우 일정한 규정이 있었으나, 선비들의 풍류나 사가(私家)의 연회, 민속음악의 범주에서는 '원칙'이라는 것이 거의 유명무실한 것이 아니었나라는 생각이 들 만큼 들쭉날쭉한 것이 발견된다. 예를 들어 줄풍류를 연주할 경우 거문고·가야금·대금·해금·피리·장구가 기본 편성이지만 여기에 단소와 양금을 더할 수도 있고, 또 기본 편성 중에서 불가피하게 어떤 악기가 빠진다 해도 연주가 아주 불가능한 것만은 아니기 때문이다. 그리고 국악개론류의 책에서는 "가곡(歌曲)을 부를 때 반드시 줄풍류 반주가 따른다"고 되어 있는데, 사실 그 음악의 전승과정을 보면 '반드시'란 말이 무색할 만큼 반주 편성이 유동적이었음을 알 수 있다. 거문고 반주 하나에 맞추어 가곡을 부른 예도 있고, 또 현재의 가곡 반주 편성에 들지 않는 비파나 생황·통소 같은 악기가 사용된 경우도 적지 않았던 것이다. 이 밖에 궁중이나 지방 관청, 사가에서의 연회 장면에서 가장 많이 연주된 삼현육각 편성만 해도 전형적인 틀에서 벗어난 예가 많다. 이런 예는 민속음악도 마찬가지다. 이렇게 유동적인 국악기 편성의 예를 살피다 보면, 전통음악의 연주전통에서는 어떤 악곡이 특정 편성으로만 연주되는 것이 아니라 다양하게 응용되는 일이 다반사였다는 사실에 주목하게 된다. 「영산회상」 한 곡이 단잡이 줄풍류 편성, 대규모 관현합주 편성, 관악 편성, 병주나 독주 등으로 다양하게 변주되는 경우, 가곡 반주 선율을 관악합주·피리 독주·생소병주(笙簫竝奏) 등으로 연주하는 일이 얼마든지 있었던 것이다. 따라서 국악기의 편성은 위에 열거한 여러 가지 예를 기본적인 상식으로 이해하되, 의례음악을 제외한 다른 음악 영역에서는 지나치게 편성 원칙을 따져 시시비비를 가리는 일이 그리 필요하지 않다는 생각이다. 그것보다는 음악의 큰 틀 안에서 여러 악기들이 때와 장소에 따라 달리 호흡하며 자연스럽게 어울리는 '소리'의 조화로움을 이해하는 것을 국악 편성의 유동성에 대한 하나의 해답으로 제시하고 싶다.

미의 관점에서 본 국악기

이 책을 쓰기 위해 악기의 역사를 되돌아보면서 국악기의 여러 모습을 보았다. 구석기시대의 유물이라고 알려진 뼈피리, 신라의 토우(土偶)가 껴안고 있던 질박한 가야금과 비파의 모습, 일본 쇼소잉(正倉院)에 소장되어 있는 8세기 무렵의 우아하고도 세련된 기품이 넘치는 시라기고토(新羅琴), 고려시대의 여러 가지 동종(銅鐘)들, 공민왕(恭愍王)이 사용했던 것으로 알려진 화려한 수덕사(修德寺) 소장 거문고를 비롯한 여러 대의 유물 거문고, 근세사에 이름을 남긴 명장(名匠)들의 손을 거쳤다는 가야금 몇 대, 그리고 매일매일 국악박물관의 악기들과 눈을 맞추었다. 또 옛 기록과 그림을 보면서 국악기의 얼굴을 생각했다.

그러면서 또 한편으로는 국악의 오랜 역사에 비해 국악기 유물이 턱없이 부족하다는 사실을 새삼스럽게 깨달았다. 그 이유가 우리 민족이 겪은 숱한 전란(戰亂) 때문이라고 해도 유물 악기의 보존이 이렇게 허술하다는 점이 안타까웠다. 궁중음악에 사용되는 국악기의 경우 19세기말의 장악원 전통이 20세기 초반의 이왕직아악부로 전승될 때까지만 해도 지금보다는 형편이 좀 나았던 듯한데, 유실의 결정적인 계기는 육이오 전쟁이었다고 한다. 이 밖에 지방 관청이나 민속 예능인 집단, 또는 문인들이 소장했던 국악기도 적지 않았을 것이나, 전통문화를 소중히 돌아보지 않은 최근 백여 년 사이에 오래된 국악기 유물들이 소리 없이 자취를 감추고 말았다.

실물로 전하는 국악기의 옛 얼굴을 다양하게 보지 못하게 된 안타까움을 한편에 접어 두고, 또 다른 관점에서 국악기를 들여다보았다. '국악기의 아름다움'을 이야기할 수 있을까. 주저되는 점이 없지 않지만 다양한 악기의 모습을 탐색해 보고, 악기의 소리를 들으면서 '국악기에 투영된 우리나라 사람들의 마음' 같은 것을 이야기할 필요가 있을 것이다.

우선 보이는 대로 국악기의 외모부터 살펴본다. 대금이나 단소·피리·해금·가야금·거문고·장구·북·소고 등의 악기는 나무·가죽·명주실 등을 주로 쓰며, 꽹과리나 징 등의 타악기는 쇠를 주물(鑄物)하여 만든다. 일상생활에서 쉽게 구할 수 있는 재료들이다. 거문고의 경우 바다거북의 등가죽인 대모(玳瑁)를 쓴 예를 제외하면 악기의 세부 부속품들도 모두 생활 주변에서 구할 수 있는 것들이다. 물론 대금의 재료로는 속살이 찐 쌍골죽(雙骨竹)이 좋다거나, 피리감으로는 해풍(海風) 맞은 황죽(黃竹)이 최고라는 이야기도 있고, 같은 오동나무라도 석상(石上)에서 마디게 자란 것이 소리가 좋다는 설이 있어 꽤나 까다로운 면도 있다. 그러나 그것 역시 절대적인 기준은 아니다. 더욱이 일상에서 구하기 어려운 희귀한 것, 혹은 인공적인 재료를 구해 악기를 만들려는 생각은 그리 강하지 않았음을 알 수 있다. 이러한 국악기의 소재적 특성은 한국음악의 미적 특성을 가늠하는 데 중요한 요인들이다. 특히 한명희(韓明熙)는

"우리들이 즐겨 활용하는 보편적인 우리의 악기를 살펴보면 거의가 식물성 재질임을 알 수가 있다. 물론 작열하는 태양 밑에서 두드리는 꽹과리나 징은 식물성이 아니고, 또한 서양음악의 악기 중에도 현악기의 공명통처럼 식물성 재질이 없는 바도 아니다. 그러나 좀더 자세히 꿰뚫어 보면, 서양의 그것은 금속성 선호의 악기이고, 우리의 그것은 식물성 선호의 악기임을 알 수가 있

다. 음악예술에 있어서 음색이 차지하는 비중은 절대적이다. 음색은 음악의 재료인 악음(樂音, musical tone)이 지니는 사대(四大) 기본 속성 중의 하나다. 따라서 어느 한 민족의 음악에서 어떠한 색채의 악기를 사용하느냐는 문제는 그 민족의 음악 내용을 규정하는 중요한 요인이 될 수밖에 없다."6

라면서 국악기의 '식물성 재질'에 내재된 한국음악의 미를 언급했다. 식물성에서 우러나오는 악기는 유순하고 부드러우며, 따뜻해서 사람의 감성에 호소하는 감성적 예술을 잉태시켰다고 본 것이다. 아울러 한명희는 식물성 재질을 악기로 만드는 공정에서 간단히 목질(木質)만을 변형시켜 완성하는 점을 우리나라 사람들의 자연순응적인 세계관과 통하는 것으로 풀이하기도 했다.

국악기 재료에 대한 이러한 논의는 공감되는 점이 많다. 그런데 이런 특성들이 과연 동아시아 여러 나라 중에서 우리에게만 해당되는 것인가 하는 문제는 좀더 생각해 볼 필요가 있을 것이다. 동아시아 여러 나라가 공유하고 있는 자연순응적인 세계관 중에서 특히 우리의 국악기가 어떤 특성을 지녔다고 말할 수 있어야 하겠기 때문이다. 앞으로의 연구가 필요한 부분이라고 생각한다.

한편 『악학궤범』과 여러 '악기조성청의궤' 등에는 악기를 만드는 데 필요한 재료의 종류와 양, 치수 등이 언급되어 있다. 특히 악기조성청의궤의 기록은 놀랄 정도로 세밀하다. 그런데 현전하는 몇몇의 고악기(古樂器)들, 그리고 현재 제작되는 악기들도 저마다 치수와 규격이 조금씩 다른 것만 보아도 국악기를 만들 때 문헌에 적힌 '수치'들이 엄격히 적용되지 않았음을 알 수 있다. 관악기의 경우 대나무를 잘라 악기를 만들 때는 자연적으로 형성된 내경(內徑)을 고려해 지공(指孔)간의 거리를 결정하기 때문에 규격이 악기마다 다를 수밖에 없다. 그리고 현악기를 만들 때에도 원재료의 조건과 연주자의 체형 등을 참작하다 보면, 악기마다 차이가 나기 마련이다. 그러므로 악기를 설명하는 데 제시된 여러 수치들은 '그 악기'가 그렇다는 말일 뿐, 악기를 만들 때 반드시 이 수치에 맞게 해야 한다는 절대불변의 원칙으로 이해하는 것은 곤란하다.

또 이렇게 서로 다른 악기의 규격이 연주에 심각한 장애가 되는 경우는 거의 없다. 연주자들은 대개 악기의 성질을 잘 파악해서 길들여 쓰면 된다고 생각한다. 처음부터 완벽한 상태의 악기를 찾기보다는 좀 부족한 부분이 있더라도 자신이 악기와 동화되는 과정이 더 중요하다고 여기기 때문이다. '선무당이 장구만 나무란다'는 속담이나 '명인(名人)이 명기(名器)를 만든다'는 말, "가야금 연주자 아무개는 어떤 악기를 갖다 주어도 꾹꾹 눌러 기막힌 소리를 낼 줄 알았다"는 세간의 평가들이 이런 생각들을 뒷받침하는 예라고 하겠다. 이런 생각을 배경에 두고, 야무지고 멋스럽게 생긴 악기에서부터 좀 어리숙하게 보이는 악기, 궁기(窮氣)가 느껴질 정도의 초라한 모습, 윤기 자르르 흐르는 화려한 자태에 눈길을 주다 보면 인위적(人爲的)인 표현을 가능한 한 자제했던 우리나라 사람들의 소박한 심성이 국악기에 이렇게 표현된 것이 아닌가 싶어 친근한 느낌이 든다.

그러나 궁중의 의례에 사용된 악기는 좀 다르다. 앞서 악기 분류에서 말한 것처럼 아악기들은 우주에 존재하는 많은 사물 중에서 소리를 낼 수 있는 재료인 여덟 가지 '팔음(八音)'을 주재료로 제작된다. 그리고 이 악기들은 저마다 고유한 상징과 의미가 내재된 일정한 형태와 제작방법에

관한 규정이 있었다. 고대 중국 사회에서는 이런 규칙들을 장인들이 함부로 고칠 수 없도록 엄히 규제했으며, 그 전통을 지키기 위해 심지어는 '사형' 조차 서슴지 않았다고 한다. 그러므로 악기를 만드는 이들은 악기의 재료를 구하는 일이 아무리 번거롭고, 그 제조 공정이 힘들어도 '팔음'을 갖추려 애썼으며, 악기의 규격이나 제작방법 등이 까다롭더라도 원래의 규칙을 지키려 노력했던 것이다. 우리나라의 아악기를 기록한 옛 문헌들에 『악기(樂記)』에서는 이렇게 말했고 『악서(樂書)』에서는 저렇게 말했으며, 『주례도(周禮圖)』에는 이렇게 씌어 있다는 숱한 '전거(典據)' 들을 나열한 까닭은 바로 이런 상징성과 전통성을 지키려는 노력의 일환이었다고 해석된다. 장인들 역시 의례와 제례에 사용될 악기를 만들 때는 '옛것대로' '책에 지시된 대로' 만들어야 한다는 생각을 강하게 품었을 것이다. 따라서 이런 악기의 모습을 보노라면 예의염치(禮儀廉恥)를 중시하고, 절도와 규범을 지켜 건강한 사회를 이끌어 가려는 의식이 여기에 반영된 것이 아닌가 하는 생각이 든다.

한편 국악기들은 악기가 어디에 쓰였느냐에 따라 모습이 다르다. 굿판이나 농악판의 악기인가, 풍류방에서 나온 악기인가, 궁궐에서 사용된 악기들인가에 따라 채색(彩色)이나 장식(裝飾)의 정도가 다르고, 악기를 만든 솜씨도 차이가 난다. 또 민간에서 통용된 악기라 하더라도 불교의 재(齋)나 무속의례에 사용될 경우에는 부분적으로 다른 모습을 보여준다. 장구 하나만 보더라도 농악장구는 나무의 색과 결을 그대로 살린 장구통에 가죽 면을 대어 만들고, 장구를 어깨에 멜 때도 흰 무명 끈을 사용한다. 이에 비해 무속장구는 지역에 따라 장구통에 붉은 칠을 하기도 하고 오색 띠 장식을 하기도 한다. 크기가 다른 경우도 있다. 또 궁중 연향악의 장구는 장구통에 붉은 칠을 하고 금박 무늬나 글씨로 멋을 내며, 제례악에 사용되는 장구는 되도록 장식을 배제한다.

뿐만 아니라 일본 쇼소잉(正倉院)에 소장된 시라기고토(新羅琴)와 그 밖의 여러 악기들, 고려 문인들의 시문(詩文)에 표현된 가야금을 보면, 악기의 화려한 외양을 중시하는 전통의 일면을 확인할 수 있다. 쇼소잉에 소장된 5-8세기경의 동아시아 악기들은, 물론 황실 수장고에 소장된 악기라는 점을 충분히 감안하더라도 악기를 '치장'하는 당시의 문화를 참고하는 데는 무리가 없어 보인다. 또 『세종실록』「오례」의 가례악기(嘉禮樂器) 항목을 보면 모든 악기에 가능한 한 많은 무늬와 장식을 곁들이려는 의도가 선명히 드러난다. 가야금·아쟁·장구의 복판이나, 교방고·건고 등의 여러 타악기 북통에는 꽃·구름 등의 무늬가 가득하고, 당피리와 향피리, 당적(唐笛)과 대적(大笛), 박, 해금에는 매듭 장식을 매단 것이다. 심지어 해금의 그 작은 복판에 산수를 스케치한 것이라든가, 당적 끝에 용두(龍頭)를 조각해 붙여 멋을 낸 것은 요즘은 보기 드문 악기치레다. 이렇게 악기를 화려하게 꾸미려는 의도는 궁중 의상이나 궁중 기물(器物)의 예에서처럼 왕실의 지존한 위엄과 권위를 상징하는 것으로 풀이할 수 있겠다.

이에 비해 길례(吉禮)인 제례의식에 사용되는 악기는 채색이나 장식을 간소하게 하여 엄숙한 기상을 드러냈다. 조회에 쓰이는 편종과 편경 등의 틀은 정교하게 하여, 공작(孔雀) 및 용두·봉두(鳳頭)는 모두 동랍(銅鑞) 연철(鉛鐵)을 교합해 만들고 색깔있는 매듭끈과 채주(彩珠), 꿩꼬리(雉尾) 유소(流蘇)를 쓰지만, 제향에 쓰는 것은 순검질소(純儉質素)에 걸맞게 모든 채색을 배제했던 것이다. 그러나 오늘날에는 그런 구별이 거의 지켜지지 않고 있다.

한편 복판에 학과 풍류를 즐기는 뜻을 담은 한시를 조각하고, 옥을 박아 치장을 한 탁영금(濯纓琴)이나 금분(金粉)으로 글씨를 새겨 넣은 옥동(玉洞) 이서(李漵, 1662-1723)[7]의 거문고 등을 보면, 풍류를 즐겼던 선비들도 악기에 무엇인가 장식하기를 좋아했다는 생각을 하게 된다. 역대의 문인들은 특히 거문고에 그들의 풍류 생각을 보여주는 시나 명문(銘文), 또는 그 악기의 유래 등을 적어 놓는 것을 좋아했다.[8] 조선시대 문인들은 이렇게 생활 속의 여유를 즐기면서 기왕이면 '소리도 좋고 보기도 좋은 악기'를 가지려 애썼다. 그래서 악기를 만들어 줄 장인에게는 치장이 아주 없지는 않더라도 속기(俗氣)는 걷어낸 단아한 악기를 주문했을 것이며, 장인들은 선비들의 사랑방 문방사우(文房四友)와 격이 맞는 명품을 만들기 위해 노력했을 것이다.

아무래도 가장 이색적인 외모를 지닌 것은 궁궐에서 사용된 악기들이다. 편종·편경·방향·특종·특경·건고·진고·노고·영고·뇌고·노도·영도·뇌도 등의 악기들은 청·홍·흑·백·황·녹 등의 화려한 색상으로 채색을 하고 여러 가지 동물 장식을 조각했다. 축이나 어·부처럼 악기 자체가 아주 특수한 모양으로 된 것도 있다. 이 악기들을 보면서 어떤 이들은 '이것도 악기냐'고 묻기도 하고, 국악박물관에 온 어린아이들은 재미있게 생긴 호랑이와 오리·용·새 같은 악기 장식에 관심을 보인다. 그런가 하면 동양문화에 어느 정도 식견이 있는 이들은 악기의 채색이나 악기에 표현된 여러 문양(文樣)들이 동양의 고대문명을 이야기해 주는 것이라는 믿음으로 구석구석에 의미있는 눈길을 보내기도 하고, 고전(古典)에 심취한 이들은 옛 책에서 말한 악기들을 직접 눈으로 보고, 또 연주를 들으면서 감격한다.

이렇게 여러 가지 느낌을 주는 궁중악기, 그 중에서도 제례악을 연주하는 아악기들은 까마득한 고대문명을 전해 주는 '매체'라는 점에서 접근해 볼 필요가 있다. 하(夏)·은(殷)·주(周) 시대의 옛 일을 기록한 고전에는 옛 사람들이 맹수인 호랑이를 주저앉혀 북을 떠받치게 한 까닭, 편종과 편경 틀에 각각 호랑이와 오리가 배치된 사연, 또 편종과 편경의 틀 위에 새가 나란히 앉아 있는 이유, 오색 채색과 매듭 장식, 노고·영고·뇌고의 색깔과 북면이 서로 다른 배경 등등이 설명되어 있다. 이것은 곧 중국 고대문명의 발전 단계에서 도달한 기술과 미의식을 반영하고 있는 주요 단서들이다. 언제부터 오색을 사용하게 되었으며, 나라의 직제에 포함된 공인(工人)의 기능과 역할은 무엇이었나, 그 당시 사회의 권력구조와 악기 등에 반영된 상징은 또 무엇이었나 하는 점을 보여주는 것이다.[9]

이런 문화와 상징을 지닌 악기들은 물론 우리나라에만 있는 것은 아니다. 동아시아의 고대문명에서 비롯되어 그 문화권에 속한 여러 나라와 민족이 공유해 온 공통의 문화유산이라 할 수 있다. 중국은 그 문화의 종주국답게 하·은·주 시대의 것으로 밝혀진 편종·편경·훈·부 등의 고대 악기 유물들을 다량 보유하고 있다. 현대인의 상상을 초월한 이 유물들은 많은 사람들을 놀라게 했고, 신비로운 고대문명에 대한 무한한 동경을 자극했다. 그렇지만 옛날에 '그런 것'이 있었던 중국은 그 악기로 연주하는 음악의 전통을 현대로 전승시키지는 못했다. 또 한때 아악 문화를 수용했던 베트남이나 몽골 등의 주변 국가도 연주전통이 단절되었다. 그런 점과 견주면 우리의 경우는 아주 특별하다. 우리나라는 12세기 초반 중국으로부터 아악기를 받아들인 이후, 천 년 가까운 역사를 이어 오고 있을 뿐만 아니라, 조선시대 세종 시기를 통해 아악을 고유한 자국문화로

을 걸어 명랑한 소리를 냈으며, 해금이나 여러 관악기들도 서양악기를 연주하는 것처럼 고침으로써 자유자재로 부드럽고 밝은 음색을 연주할 수 있게 한 것이다.

남북한 음악계에서 벌어지고 있는 이런 현상을 어떻게 받아들일 것인가. 시대환경에 따라 악기가 변화하는 것은 피할 수 없는 일이며, 필요하다면 적극적인 변화를 주도할 수도 있을 것이다. 그러나 무엇보다 중요한 것은 이 악기들이 지니고 있는 무수한 의미들을 좀더 차분하게 들여다보는 일이다. 우리 민족이 천 년이 넘는 긴 세월 동안 이 악기들을 통해 들려 주고 싶어한 그 이야기들을 다 들어 보기도 전에 성급한 변화의 물결에 휩쓸릴 수는 없기 때문이다. 다른 연구 분야에 비해 좀 지나치리만큼 소홀했던 악기 연구가 악기학적인 접근뿐만 아니라 음악과 문화의 다양한 관점에서 활기있게 진척되어야 할 중요한 이유 중의 하나도 여기에 있다고 생각한다.

總說 註

1. 『增補文獻備考』는 英祖 46년(1770) 『東國文獻備考』라는 이름으로 초판이 간행된 후 正祖 6년(1782)과 정조 14년(1790)에 보완되었고, 다시 추가 내용을 삽입해 1908년 최종 완성되었다. 국악에 관한 부분은 金鍾洙 譯註, 『譯註 增補文獻備考―樂考』, 國立國樂院, 1994 참조.
2. 박형섭 편저, 『조선민족악기』, 문학예술종합출판사, 1994 참조.
3. 「이천 년 전 현악기 광주 신창동서 출토」 『한국일보』, 1997. 7. 23.
「원형 가야금 추정 1세기 현악기 발굴」 『朝鮮日報』, 1998. 6. 10.
4. 「6세기 백제 가야금 나왔다」 『朝鮮日報』, 2000. 1. 14.
5. 韓國文化協會, 『增補吹打隊樂曲集』, 銀河出版社, 1993 참조.
6. 韓明熙, 「韓國音樂美의 硏究」, 성균관대학교대학원 박사학위논문, 1994, pp.47-52.
7. 조선 후기의 실학자 星湖 李翼의 셋째형님으로, 조선 후기의 대표적 서예가 중 한 사람이다. 性齋 許傳은 「玉洞先生行狀」에서 "東國의 眞體는 玉洞에게서 비롯되었다"고 칭송했다.
8. 윤진희의 글 「사연이 있는 국악 명기 거문고」(『객석』, 1998. 9)에는 고려의 恭愍王이 사용했던 것으로 알려진 修德寺 소장 거문고와 玉洞 李漵가 연주하던 거문고가 자세히 소개되어 있다.
9. 중국의 古代 文樣을 연구한 일본 학자 渡邊素舟의 책을 읽어 보면 이런 이유들이 비교적 알기 쉽게 설명되어 있다. 와타나베 쇼수, 유덕조 옮김, 『中國古代文樣史―文物度量衡 工藝 디자인 분석』, 법인문화사, 2000 참조.

Korean Musical Instruments, Their History and Culture

Preface

This book *Korean musical instruments* was designed to be a simple guide for those wishing to learn more about Korean music and culture, and an easy reference for traditional Korean Instruments. In addition to the fruits of other research related to Korean organology, traditional instrumental history and transmission, construction and production methods, performance practices, scores, etc., are described in as much detail as possible. In this book a general explanation of Korean traditional instruments is given along with more specific explanations for each instrument according to their classifications as string instruments, wind instruments, or percussion instruments. Photos of the instrument collection of the Korean Traditional Music Museum at the National Center for Korean Traditional Performing Arts are included with photos of famous personages from the performance division of the NCKTPA.

Up until now, the most comprehensive book addressing the subject of Korean organology has been a book published at the end of the 15th century in 1493, the *Akhakgwebeom* (樂學軌範, Standard of music). The *Akhakgwebeom* does not only introduce the sixty-one different kinds of instruments manufactured in Korea from the 14th to 15th centuries, in addition to general explanation, illustrations outlining the particulars of "standard" instruments and methods of manufacture, as well as the organization of notes on the instruments and details pertaing to their performance are detailed in a practically perfect system. The *Akhakgwebeom* has been a trusted source of information on Korean traditional instruments by scholars and instrument manufacturers since the 16th century, so much so that it is impossible to speak of Korean instruments without mentioning the book. There is not a modern publication on Korean organology that does not rely on the *Akhakgwebeom*, and this book is no exception.

However, what the *Akhakgwebeom* as well as other publications on the topic have not included is information on the relationships of instruments to people, that is to say, explanations of why certain instruments were made in the first place, or what significance they had for people of a certain era and how that relationship changed over time. This book attempts to combine descriptive historical narratives with accounts of the "cultural clothing" worn by various instruments in different eras in hopes that it will become worthy educational material for teachers and students of Korean culture.

In order to do this the author has not only tried to be faithful to historical documents, but has also tried to understand the collective hearts and minds of various classes of people throughout Korean history through reading poetry, novels, proverbs, fables, folk song and shaman song,

pansori (dramatic sung narrative) and *japga* ("miscellaneous" folk song—sung by professional singers as opposed to farmers), etc. She additionally endeavored to look into representations of the instruments' socio-historical circumstances by examining mural paintinigs of ancient tombs (古墳壁畫) and clay figures (土偶), ceramics and other craft works, as well as various branches of the other visual arts. As a result, this text is more extensive than other publications on Korean organology. The reader may conclude that the result is one of idol chatter, but for those who wish to become more intimately acquainted with Korean traditional instruments this text should be a help.

Today most Koreans have become somewhat estranged from "traditional culture." When it comes to music they tend to be on even more unfamiliar ground. A middle-aged cultured gentleman recalled, "When I was a kid, one heard the genial work songs and folk songs of the farmers in the fields. At school however, persuaded to learn Western music, there was a part of us that became ashamed of such Korean sounds." It seems that this feeling of shame has been instilled in many Koreans during the process education, and envy of Western culture, and Western music, latent or not, is not uncommon. As a result, even those who think charitably, or even fondly, upon Korean traditional music are often not without such underlying feelings of shame forcing them to ultimately avert their ears. It is for these people that this book clothes Korean traditional instruments in their rightful cultural and social regalia, weaving together thread by thread the larger picture into the fabric of the narrative.

Korean Organology: an Over View

Korean instruments are vessels filled with the hearts and souls of Koreans, the embodiment of the musical history not found in written records. There are various types of unique instruments that have been handed down from antiquity. These instruments include *buk*, a barrel-shaped drum, a part of the everyday lives of Koreans for many centuries; *geomun-go*, a six-stringed fretted zither, *gayageum*, a twelve-stringed bridged zither and *daegeum*, a large transverse bamboo flute—emotive string and wind instruments capable of transmitting the sentiments of Koreans down through the ages; *piri*, a double-reed bamboo instrument, *janggu*, the hourglass drum, and *haegeum*, a two-stringed fiddle, imported from Central Asia through China, assimilated into Korea's own musical traditions; *a-ak,* "elegant or refined" instruments, used to perform ritual music, trace the development of Korean court music from the 12th century; *yanggeum*, a hammer-dulcimer, imported from the West via China in the 18th century; etc. Countless other instruments became extinct without any record of their forms or playing techniques. This process of birth and extinction has continued throughout Korean music history. Even as recently as the 1960s a new wave of instruments was resuscitated and reformed.

"Korean" or "national musical instruments" are instruments on which one plays "Korean traditional music." As mentioned above, many of the instruments in Korea now considered to be "traditional" have their origins in the West (according to Korea's geography—in China, Central Asia, and South Asia). Up until the end of the Joseon period (1392−1910), the origins and the uses of Korean instruments were divided into three categories: *hyang-ak* (鄕樂, native Korean) instruments, *dang-ak* (唐樂) instruments (imported from Tang China), and *a-ak* (雅樂, "elegant" ritual court) instruments. However, with the introduction of European and American music in the 20th century (starting with military brass bands, Christian "chanson," and classical "art" music, not to mention pop today, etc.), traditional instruments were combined into one

category commonly designated "Korean instruments." The word *eumak* (音樂, music) itself became one reserved for Western music while *gugak* (國樂, national music) came to designate that which was formerly known simply as "music."

To confuse matters, "national musical instruments" are often called "traditional instruments" or "Korean traditional instruments." Thus the terms "Korean instruments" and "traditional instruments" are used interchangeably, though they mean different things upon closer examination. While "Korean music" is antithetical to "foreign music," "traditional music" is the opposite of "modern Korean music." Korean instruments today are used to play "traditional" music: such as *sinawi*, ritual shaman dance music for consoling and entertaining deities; *Yeongsanhoesang* (靈山會上), the "Buddha's sermon on Mt. Grdhrakûa (Spirit Vulture Peak)," an instrumental suite; and *Sujecheon* (壽齊天), "Life as endless as Heaven," an instrumental piece often performed at court banquets from the *hyang-ak* repertoire. They are at the same time used to play the compositions of living composers, or as templates for new instruments constructed for new music. While "Korean instruments" still indicate "traditional instruments" to the average Korean, the range of possible meanings for the word "Korean instruments" should not be reduce to the "traditional."

Korean Instruments Introduced in this Book

This book introduces three categories of instruments: string instruments, wind instruments, and percussion instruments. Within these three categories, there are sixty kinds of instruments:

1. Nine kinds of stringed instruments: *gayageum* (*jeong-ak gayageum*, *sanjo gayageum*), *geomun-go*, (seven-stringed) *geum*, *seul*, *bipa* (*hyangbipa*, *dangbipa*), *ajaeng* (*jeong-ak ajaeng*, *sanjo ajaeng*), *yanggeum*, *wolgeum* and *haegeum*;
2. Fifteen kinds of wind instruments: *nagak*, *nabal*, *danso*, *daegeum*, *saenghwang*, *sogeum*, *junggeum*, *taepyeongso*, *tungso*, *piri* (*hyangpiri*, *dangpiri*, *sepiri*), *hun*, *ji*, *yak*, *jeok* and *so*;
3. Thirty-six kinds of percussion instruments: *kkwaenggwari*, *bara*, *bak*, *banghyang*, *nogo*, *yeonggo*, *noego*, *do*, *nodo*, *yeongdo*, *noedo*, *jeolgo*, *jin-go*, *geon-go*, *sakgo*, *eunggo*, *gyobanggo*, *jwago*, *yonggo*, *jeolbuk*, *gutbuk*, *nong-ak buk*, *mugo*, *sogo*, *soribuk*, *seungmubuk*, *ulla*, *janggu*, *jing*, *pyeon-gyeong*, *pyeonjeong*, *teukgyeong*, *teukjeong*, *bu*, *eo*, and *chuk*.

If the sub-categories for *gayageum*, *bipa*, *ajaeng* and *piri* are included, the number increases to a total of sixty-five kinds of instruments.

Due to their historical importance, the instruments introduced in this book include the seldom used and extinct *bipa*, *wolgeum*, *junggeum*, *tungso*, *gyobanggo*, *noego*, *noedo*, *yeonggo*, *yeongdo*, *geon-go*, *eunggo* and *sakgo*. This book also discusses instruments that have been developed and transformed in the 20th and 21st centuries: the thirteen-stringed *gayageum*, the fifteen-stringed *gayageum*, the seventeen-stringed *gayageum*, the eighteen-stringed *gayageum*, the twenty-one-stringed *gayageum*, the twenty-two-stringed *gayageum*, the twenty-five-stringed *gayageum*, the *changgeum* (昌琴), the *hwahyeon-geum* (和絃琴, seven-stringed *geomun-go*), the electric *geomun-go*, the *daepiri* (large *piri*), the "developed" *taepyeongso*, the *daehaegeum* (large *haegeum*), the *junghaegeum* (middle-sized *haegeum*) and the *modeumbuk* (drums arranged like kettledrums).

History of Korean Musical Instruments

Korean Musical Instruments Recorded in Historical Documents

Early Times to the Unified Silla Period (668−935)

From historical documents, we are able to establish a number of facts. In the *Dongyizhuan* (東夷傳, History of the eastern barbarians) of the Chinese *Sanguoji* (三國志, History of the Three Kingdoms) it is recorded, "There is a *seul* [a twenty-five to fifty-stringed bridged zither] in Bianjin (弁辰) which looks like a *zhu* [筑, a kind of harp]." In the *Akji* (樂志, Monograph on music) of the *Samguksagi* (三國史記, History of the Three [Korean] Kingdoms—written by Kim Bu-sik and others in A.D.1145 covers the history of the three kingdoms of Goguryeo [37B.C.−A.D.668], Baekje [18B.C.−A.D.660] and Silla [57B.C.−A.D.668], and the Unified Silla period [A.D.668−935]), there are records of instruments from Goguryeo, Baekje and Silla. The *geomun-go* is introduced as one of Goguryeo. In the *Suishu* (隋書, the Book of Sui) written in 636, we learn that there were Goguryeo musicians who lived in China who played fourteen kinds of instruments: *tanjaeng, wagonghu, sugonghu, bipa, ohyeon, jeok, saeng, so, sopiri, dopipiri, yogo, jego, damgo* and *pae*. In the *Gutangshu* (舊唐書, History of Tang) written in 945, it is recorded there that twenty kinds of instruments were played during the Tang dynasty (618−907): *tanjaeng, chujaeng, bongsugonghu, wagonghu, sugonghu, bipa, ohyeon, uichwijeok, saeng, horosaeng, so, sopiri, dopipiri, yogo, jego, damgo, yongdugo, cheolpan, pae* and *daepiri*. Goguryeo people came to know these instruments through cultural exchanges with Central Asia and China or other countries.

According to the *Nihonshoki* (日本書紀, Chronical of Japanese history) written in 720, the people of Baekje played *hoengjeok, gunhu* and *mangmok*, instruments that had already had a long history in Baekje. From the *Dongyizhuan* of the *Suishu* and the *Beishi* (北史, History of the Northern dynasties [Northern Wei, Northern Zhou, Northern Qi, and Sui]) written in Tang China, we know that there were seven kinds of instruments played in Baekje: *go, gak, gonghu, jaeng, u, ji* and *jeok*, all ancestors of the foreign instruments imported during the Baekje exchanges with the Southern dynasties (Song, Qi, Liang, and Chen) of China (420−589).

The instruments of Goguryeo and Baekje mentioned in the *Nihonshoki* and the *Sanguoji* the *Suishu*, and the *Gutangshu* are nowhere to be found in the *Samguksagi*'s treatmetn of the Unifed Silla period. Only the *samhyeonsamjuk* (三絃三竹, "three string and three bamboo instruments" instruments: *gayageum, geomun-go, hyangbipa, daegeum, junggeum, sogeum*), as well as the *bakpan* and *daego* were recorded as instruments of United Silla. Further questions are raised by the fact that there are no records of Tang instruments being introduced to Unified Silla despite evidence from various sources that points to the possibility that Tang instruments might have been transmitted to Unified Silla.

Goryeo (918−1392) to the Early Joseon Period (1392−1592): *Hyang-ak*, *Dang-ak*, and *A-ak* Classification

Instruments from Goryeo and Joseon are recorded in the *Akji* (樂志, Monograph on music) section of the *Goryeosa* (高麗史, History of Goryeo) compiled by Jeong In-ji (1396−1478) and others in 1451; the *Orye* (五禮, Five national rites) section of the *Sejongsillok* (世宗實錄, Veritable records of King Sejong [r.1418−1450]); and the *Akhakgwebeom* (樂學軌範,, Standard of music), the most comprehensive Korean musical treatise of the early Joseon dynasty compiled by a team lead by Seong Hyeon in 1493 at the order of King Seongjong (r.1469−1494). The *Goryeosa* and

the *Akhakgwebeom* classify Korean instruments as *hyang-ak* (鄉樂, native Korean), *dang-ak* (唐樂, imported from Tang China), or *a-ak* (雅樂, "elegant" ritual court) instruments according to their origins. The *Orye* of the *Sejongsillok* classify the instruments as *gillye* (吉禮, national ancestral rites), *garye* (嘉禮, rites for joyous occasions), and *gullye* (軍禮, martial rites) according to their use. The first mention of *dang-ak* and *a-ak* instruments is in the Goryeo records.

The *Akji* from the *Goryeosa* lists twenty kinds of *a-ak* instruments: *pyeonjong, pyeon-gyeong, ilhyeongeum, samhyeongeum, ohyeongeum, chilhyeongeum, guhyeongeum, seul, ji, jeok, so, sosaeng, hwasaeng, usaeng, hun, bakbu, chuk, eo, jin-go* and *ipgo*; ten kinds of *dang* instruments: *banghyang, tungso, jeok, piri, bipa, ajaeng, daejaeng, janggu, gyobanggo* and *bak*; and nine kinds of *hyang* instruments: *geomun-go, gayageum, bipa, daegeum, jungguem, sogeum, janggu, haegeum* and *piri*. In the *Yeobok* (輿服, Palanquins and court dress) of the *Yeji* (禮志, Monograph on rites) section of the *Goryeosa, geumjeong, ganggo, dogo, chwigakgun,* and *chwiragun* used in the martial rite, are classified as percussion instruments.

All these instruments were transmitted through Joseon rituals. In the *Orye* of the *Sejongsillok* there are twenty-five kinds of instruments listed for use in *gillye* national ancestral rites (though some are no longer used): *pyeonjong, gajong, pyeon-gyeong, gagyeong, noego, noedo, yeonggo, yeongdo, nogo, nodo, togo, chuk, eo, gwan, yak, saeng, hwa, u, so, jeok, ji, hun, bu, geum,* and *seul*; twenty-five kinds of instruments listed for use in *garye* banquets: *geon-go, eunggo, sakgo, do, jeolgo, banghyang, dangbipa, dangpiri, dangjeok, daejaeng, hwa, ajaeng, tungso, saeng, u, wolgeum, gyobanggo, geomun-go, gayageum, hyangpiri, hyangbipa, daejeok, haegeum, bak,* and *janggu*; and seven kinds of instruments listed for use in *gullye* martial rites: *daegak, junggak, tak, jeong, bi, geum,* and *go*.

The *Akhakgwebeom*'s comprehensive classification lists sixty-one kinds of Korean instruments which are then divided into five categories: *Abu* (雅部, the division of rites), *Dangbu* (唐部, the division of Tang music), *Hyangbu* (鄉部, the division of indigenous music), *Jeongdae-eop jeongjae Uimul* (定大業呈才 儀物, the division of props used in court dance), and the *Hyang-ak jeongjae* (鄉樂呈才, the division of indigenous court dance).

Among these divisions, *Abu* instruments used for rites include thirty instruments that were sent from Song China (960−1279) during the 11th year of the Goryeo King Yejong's reign (1116) and instruments that were reconstructed according to specification in old documents during the reign of King Sejong: *pyeonjong, teukjong, pyeon-gyeong, teukgyeong, geon-go, sakgo, eunggo, noego, yeonggo, nogo, noedo, yeongdo, nodo, do, jeolgo, jin-go, chuk, eo, gwan, yak, hwa, saeng, u, so, jeok, bu, hun, ji, geum* and *seul*. There were also sixteen kinds of props: *dok* (纛), *jeong, hwi, jochok, sun, tak* (鐸), *yo, tak* (鐲), *eung, a, sang, dok* (牘), *yak, jeok, gan,* and *cheok* that were used in *jerye* (祭禮, ancestral rites) and other ceremonies.

In the *Dangbu* there were thirteen kinds of Tang-derived instruments: *banghyang, bak, gyobanggo, wolgeum, janggu, dangbipa, haegeum, ajaeng, daejaeng, dangjeok, dangpiri, tungso,* and *taepyeongso*. Among these, *haegeum* (the two-stringed fiddle) and *wolgeum* (the "moon" guitar or lute) were used only for playing *hyang-ak,* "native Korean" music, thus highlighting the *Akhakgwebeom*'s classification system which classified instruments according to their origins and not use.

In the *Hangbu* the *geomun-go, hyangbipa, gayageum, daegeum, sogwanja, chojeok,* and *hyangpiri* are introduced. In the *Jeongdae-eop jeongjae Uimul* "dance props" section, the *daegak, sogak, na, daego, sogo, daegeum* and *sogeum* are introduced; and in the *Hyang-*

ak jeongjae court dance division chapter, *abak, hyangbal, mugo,* and *dongbal* are introduced.

The Late Joseon Period (1593−1910) to the Early 20th Century: The "Eight Tone" (八音) Classification System

Evidence that the aforementioned instruments were transmitted into the late Joseon period is found in the *Siakhwaseong* (詩樂和聲, Poetry and music harmonized in voice, 1780, a book on music theory) and the *Jeungbo-munheonbigo* (增補文獻備考, Notes on supplemented documents, 1908). *Siakhwaseong* classifies *a-ak* ritual instruments according to the "eight tones" (*pareum,* 八音: metal, stone, silk, bamboo, gourd, earth, leather, and wood) and records their origins, symbols, meanings, methods of sound production and playing techniques, and physical shapes in detail. The *Jeungbo-munheonbigo* also classifies the *a-ak* ritual instruments according to the "eight tones" as well but also includes both *dang-ak* and *hyang-ak* instruments. In addition, the instruments are further divided according to use. *Abu* (雅部) instruments were used for ritual and *Sokbu* (俗部) instruments were used to play native *hyang-ak* music. In all, fifty-nine kinds of instruments (the sixty-two kinds minus the three that had already fallen into disuse by then) are introduced including the props used in *jerye* ancestral ritual. However, *nagak* and *nabal* used in the martial rites, and the *chojeok* as well as the *sokwanja* that were recorded in the *Akhakgwebeom* are not included. The *yanggeum* first used during the late Joseon period and the *ulla* used for *haeng-ak* (行樂, processional music) are also not included. The *Jeungbo-munheonbigo*'s "eight tone" classification system as well as the Yiwangjik-a-akbu's (李王職雅樂部, the ritual music division of the Yi Royal Family's department of music) classification of Korean instruments from the early 20th century are thus important to study in detail:

Metal "gold" instrumets (*Geumbu,* 金部: nine kinds)
 Abu: pyeonjong, teukjong, yo, sun, tak (鐸), tak (鐲)
 Sokbu: banghyang, hyangbal, dongbal
Stone instruments (*Seokbu,* 石部: two kinds)
 Abu: pyeon-gyeong, teukgyeong
Silk instruments (*Sabu,* 絲部: eleven kinds)
 Abu: geum, seul
 Sokbu: hyeongeum, gayageum, wolgeum, haegeum, dangbipa, hyangbipa, daejaeng, ajaeng, [aljaeng] *
Bamboo instruments (*Jukbu,* 竹部: twelve kinds)
 Abu: so, yak, gwan, jeok, ji
 Sokbu: dangjeok, daegeum, junggeum, sogeum, tungso, dangpiri, taepyeongso
Gourd instruments (*Pobu,* 匏部: three kinds)
 Abu: saeng, u, hwang
Earthen instruments (*Tobu,* 土部: four kinds)
 Abu: hun, sang, bu, [togo]
Leather instruments (*Hyeokbu,* 革部: fifteen kinds)
 Abu: jin-go, noego, yeonggo, nogo, noedo, yeongdo, nodo, geon-go, sakgo, eunggo
 Sokbu: jeolgo, daego, sogo, gyobanggo, janggu
Wooden instruments (*Mokbu,* 木部: six kinds)
 Abu: [bu], chuk, eo, eung, a, dok
 * Instruments in square brackets had fallen out of use by 1908.

In 1939, the ritual music division of the Yi Royal Family's department of music compiled the

Yiwangga-akgi (李王家樂器, an encyclopedia of the Yi Royal Family's Instruments). This book introduces sixty-six instruments following the classification system of the *Jeungbo-munheonbigo*. It is unique in its inclusion of instruments used in *gullye* martial rites of the late Joseon period. It even includes a *gonghu* (Central Asian/Sillan harp) and *ulla* chimes brought from Qing China. Ritual props that have been included as instruments are excepted.

North and South Korean Musical Instruments in 20th Century

All kinds of Korean musical instruments can now be seen on exhibit at the Korean Traditional Music Museum at the National Center for Korean Traditional Performing Arts in Seoul, South Korea. However, many of the instruments have not been played since 1930. For example, *junggeum, dangbipa, daejaeng, sugonghu, daegonghu, sogonghu, wagonghu, geon-go, eunggo, sakgo, noego, noedo, yeonggo, yeongdo, do, junggo* and *galgo* are no longer used. Other instruments such as the *geum, seul, nogo, nodo, yak, so, jeok* and *ji* are used only in *munmyojerye* (文廟祭禮, Confucian shrine ritual); and *tungso, wolgeum* and *hyangbipa* are very rarely used in performance. Among all the instruments on exhibit, only about twenty kinds have been transmitted in a viable way to the present.

In the North, four wind instruments (*danso, jeodae, piri, saenap*), five percussion instruments (*janggu, buk, kkwaenggwari, jing, bara*) and four string instruments (*gayageum, yanggeum, ongnyugeum, haegeum*) were introduced in the North Korean publication *Joseonminjok-akgi* (Joseon people's instruments, 1994), which classifies *tungso, sopiri, hun, ji, saenghwang, so, jeok, yak, dangjeok, rabal, ragak, ajaeng, daejaeng, gahyeongeum* (modern *gayageum* with thirteen strings), *jogeum, geum* (the seven-stringed Chinese bridged zither), *seul* (a twenty-five-stringed Chinese zither), *wolgeum* (the "moon" guitar), *sogonghu* (the small Central Asian harp), *daegonghu, sugonghu, wagonghu, ulla, banghyang, pyeonjong, teukjong, pyeon-gyeong, teukgyeong, galgo, jwago, jeolgo, jin-go, geon-go, gyobanggo, junggo, sakgo, eunggo, ryoego, ryeonggo, rogo, do, rodo, roedo, ryeongdo, yogo, ryonggo, eo, bak, chuk, bu, sun, tak, nyo, taek, eung, a, sang, sonbuk, maedanbuk, malbuk* and *heundeulbuk* as a "old" instruments.

A Social History of Korean Musical Instruments

A complete history of Korean instruments and their feature is not recorded in old documents. For instance, the "bone" *piri*, a relic of the first century B.C. excavated from sites in Seopohang, Gulpo-ri and Unggi-gun in Hamgyeongbuk-do; *yang-idu* (羊耳頭, ram's horned shaped features) found on eight-stringed instruments excavated from the Baekje area; *buk, jing* and *kkwaenggwari*, used for ceremonies or festivals related to agriculture; and *nabal, nagak, bara, beopgo* and *taejing* from Buddhist music are all examples of instruments not mentioned in the official records. Therefore, we can not exclusively depend on material from historical written records to discuss the history of an instrument.

There are methods to overcome this limitation however. One way is to reconstruct how people lived in the past—how they danced and sang, and what kind of instruments they used when they gathered together to serve the gods and enjoy drinking. They probably had simple instruments made out of wood, leather or iron. Parts of this tradition resulted in *nong-ak* (farmer's music) and others in Buddhist music, shamanist music, and animist music.

Instruments were also probably used as tools of war. The military might have used instruments to send troops into battle, or to give orders. We can assume from the poems of the *Shijing* (詩經, Book of odes, a compilation of poems written between the Zhou [11C B.C.−

771B.C.] and the begining of the "Spring and Autumn" period [770B.C.−403B.C.]) and the *Yueji* (樂記, Record of music) section of the *Liji* (禮記, Book of rites) that people gathered troops with a simple airophone such as the *nabal* (clarion or long trumpet), or ordered and retrieved troops with a *buk* (drum) and a *jing* (gong). When they won a battle, they might have hit a drum in celebration and held an open festival at which percussion might have added to the amusement. Percussion music likely has been a part of the common lives of ordinary people for thousands of years. In ancient times, a simple instrument like a piece of wood might have been used. Iron instruments like the *jing* and *kkwaenggwari* (a kind of hand cymbal) were gradually invented. Later, instruments from foreign countries like the *janggu* (hourglass drum) were imported. Through this process various musics such as *nong-ak* developed.

In the 3th or 4th century, Buddhism was introduced to Korea. Up until this time, ordinary people had had few opportunities to listen to music, thus when they heard the foreign sounds flowing from *beompaeseung* (梵唄僧), Buddhist chanters, on the temple grounds for the first time, all sorts of mystical images were probably conjured up. It is easy to guess that the *nagak* and *nabal* lead the more introspective parts of the chants while the *bara* and *gwangsoe* mixed with song and dance, and a giant *buk* encouraged the people's religious moods. It is very possible that monks spread their religion to people in the market by playing the *bipa* and telling Buddhist stories. It must have been quite exotic for people.

As Buddhism became associated with the state, the King would sometimes make an appearence at a temple festival. People might have watched the accompaning luxurious feasts, and heard majestic ceremonial music for the first time. *Haeng-akdae* (行樂隊, marching band) announcing the king's arrival, and percussion and wind instruments were otherwise not often played.

In addition to the encounters in the market place and temples, the people were also probably introduced to musical instruments through the upper classes. Literati historically enjoyed elaborate picnics in the spring or autumn. Common people might have heard the sounds of *gayageum, geomun-go, haegeum, piri* or *jeotdae* and envied the sounds of luxury. In addition *samhyeonyukgak* (三絃六角, "three strings, six horns") performances for the winner in the government exam, or to celebrate a 60th birthday probably also added to the contact of common people with music.

It is possible to imagine that this music was not always welcomed by those in less than leisured circumstances however. Poor and starving people probably did not always enjoy the sounds of feasting, exclusive to government officials and classical scholars. Even Bak Yeon (朴堧, 1378−1458), the sage of music (a member of King Sejong's cabinet) advised his students to avoid *samhyeon* (the three strings: *gayageum, geomun-go,* and *haegeum,* symbols of vulgar excess), Jeong Yak-yong (丁若鏞, 1762−1836), a scholar-official of the late Joseon period, advised regional officials as well not to get too close to music.

History of Korean Musical Instrument Production

One would be disappointed reviewing the history of Korean instruments in search of manufacturing and production methods. It is recorded in the *Samguksagi* that Prime Minister Wang San-ak (王山岳) of Goguryeo, and King Gasil (嘉實王) of Gaya participated in the manufacture of instruments. Few other records can be found on the production of instruments prior to King Sejong's reign (r.1418−1450). Besides makers of *gayageum* and other stringed

instruments, there were jade craftsmen who made the Sillan *okjeo* (玉笛, jade flute), producers of brass and metal instruments such as the *jing* and *kkwaenggwari* produced in an iron foundry, and suppliers of instruments used in temples. It is difficult to find many records however.

Records are more abundant from the Joseon period (1392–1910) on. In this era, tentative institutes such as *Akgidogam* (樂器都監, Office of instruments), *Akgigamjosaek* (樂器監造色, Agency of instrument color management), and *Akgijoseongcheong* (樂器造成廳, Office of instrument production) were established to organize music for the *orye* (five national rites). These institutes were in charge of the manufacture of necessary instruments, ritual robes, government attire and ritual goods. It is an especially well-known fact that King Sejong invested massive amounts of capital and labor into instrument production. In order to manage the business of the national production of classical court music, professionals including Bak Yeon, Nam Geub (南汲) and Chang Yeong-sil (蔣英實) were appointed. The eventual national production of *a-ak* "elegant" ritual court instruments such as the *pyeonjong* and *pyeon-gyeong* ended Korean dependence upon musical imports from China.

During this process, concentrated research into Chinese instrument production, in addition to various experiments, led to the renovation and development of new instruments and new methods of manufacture. This culminated in the publishing of the Joseon musical treatise, the *Akhakgwebeom* (Standard of music). Completed in 1493 during the reign of King Seongjong, the *Akhakgwebeom* is an encyclopedic treatment of the musical creativity of the period.

The *Akhakgwebeom* consists of nine books in three volumes. The first book discusses musical theory including illustrations and guides to the "eight tones" (*Pareumdoseol*, 八音圖說). The second book explains the organization and arrangement of different instruments according to various events or occasions such as national rites and formal dinner banquets for foreign delegations. The sixth and seventh books divide instruments into the aforementioned *Abu*, *Dangbu* and *Hyangbu*, describing in detail the sizes, materials and production methods of the instruments, including illustrations in order to prevent the interruption of musical transmission due to loss of instruments.

In the late Joseon period, reproduction of instruments lost in great wars such as the Imjinwaeran (壬辰倭亂, Hideyoshi invasions, 1592–1598) and the Byeongjahoran (丙子胡亂, Manchurian invasion, 1636) began. Also manufactured were instruments for the religious national foundation rites, and instruments used for ritual music played in the Gyeongmo Palace (景慕宮, established for the reverence of the king).

The production processes of these times are recorded in detail in the *Injeongjeon Akgijoseongcheong-uigwe* (仁政殿樂器造成廳儀軌, the record from the office in charge of production of instruments used in the Injeong Hall, 1745), the *Gyeongmogung Akgijoseongcheong-uigwe* (景慕宮樂器造成廳儀軌, the record from the office in charge of production of instruments used in the Gyeongmo Palace, 1777), and the *Sajik Akgijoseongcheong-uigwe* (社稷樂器造成廳儀軌, the record from the office in charge of production of instruments used in the Sajik Palace, 1804). The description of materials and measurements necessary for building instruments in these documents is much more detailed than in the *Akhakgwebeom*.

The technical skills needed for the manufacture of instruments were transmitted through the Jang-agwon (掌樂院, Royal music institute). The Jang-agwon's manager oversaw smelters, silver smiths, masons, blade sharpeners, jade cutters, stone grinders, and carpenters. Other experts were the painters of *dancheong* (丹靑, "red and blue" decorative ceiling and rafter paintings), macramé artists, engraves, illustrators, and the crafts people who made the instruments themselves: *gojang* made drums, *gwanjajang* dangling ornaments, and the *duseokjang* dealt with brass ornaments. The manager also supervised instrument production, final instrument

tuning and final administrative minutia. This tradition continued into the early 20th century. In 1933, old musicians, including the ritual music division of the Yi Royal Family's department of music's Ham Hwa-jin (咸和鎭, 1884–1949) and Kim Yeong-je (金寗濟, 1908–1954), supervised in person the production of instruments presented to Manchuria.

The musicians themselves also produced string and wind instruments. String instruments made by Yi Su-gyeong (李壽卿, 1882–1955) for instance are displayed in the National Center for Korean Traditional Performing Arts. In many cases musicians who played wind instruments such as the *daegeum* and *piri* made their instruments themselves or used instruments made by their colleagues. However, special instruments such as the *pyeonjong*, and the *pyeon-gyeong* as well as large-sized percussion instruments were exclusively made by masters.

In the Joseon period, the government managed the production of instruments and the Jang-agwon furnished the supply to meet the demand. While today, the government, or National Center for Korean Traditional Performing Arts as the successor of the Jang-agwon, does not take part in producing Korean instruments, experts of string instruments and drum production are designated as national masters of instrument manufacture, and are counted among the national intangible cultural assets. Masters of *janggu* and *danso* production are counted among regional cultural assets, and brassware masters are in charge of metal percussion instruments.

Orchestration of Korean Music

In order to understand how Korean instruments are organized, one needs to understand their origins, for what they are used, and with what other instruments they are normally played, their typical orchestration. Korean instruments can be divided by class: court/banquet music, *jeong-ak* (正樂, classical music), and folk music; by origin: *a-ak* ritual music, *dang-ak* music from Tang China, and *hyang-ak* indigenous music; by function: *jerye-ak* (music for ancestral rites), *yeonrye-ak* (music for ritual banquets), and *gullye-ak* (music for martial rites); and by genre: *beompae* (Buddhist chant), *muak* (music of shamanist ritual), *sanjo* (a virtuosic instrumental genre), *pansori* (dramatic narrative song), *japga* ("miscellanious" folk song), *minyo* (folk songs) and *nong-ak* (farmer's music).

The other way to classify Korean musical instruments is according to orchestration:
(∗ In each diagram, ovals indicate single players, rectangles indicate two or more players.)

1. Orchestration of pieces in which the *hyangpiri* leads
Geomun-go, gayageum, haegeum, janggu and *buk* are added to *ajaeng* and *sogeum* to play *Yeo-millak* (與民樂, "Sharing the joy of the people") and *Pyeongjohoesang* (平調會上) from the "Buddha's sermon on Spirit Vulture Peak" suite. The orchestration is doubled in big venues. (See diagram on p.44.)

2. Orchestration of genres in which the *geomun-go* leads
This orchestration is used for arrangements of *julpungnyu* (줄[絃]風流, a "refined" genre of chamber music in which the *geomun-go* leads) and *se-ak* (細樂, a small chamber ensemble). *Hyeonak Yeongsanhoesang* (絃樂靈山會上, the string version of the "Buddha's sermon on Spirit Vulture Peak" suite), and *Cheonnyeonmanse* (千年萬歲, "May the dynasty flourish a thousand years") use *geomun-go, gayageum, haegeum, sepiri, daegeum,* and *janggu*. Sometimes *yanggeum* and *danso* are added. (See diagram on p.44.)

Orchestration of pieces in which the *hyangpiri* leads

Orchestration of genres in which the *geomun-go* leads

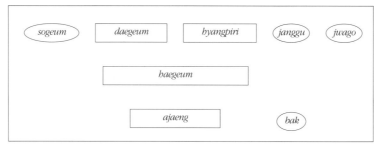

Orchestration of genres in which the *hyangpiri* leads

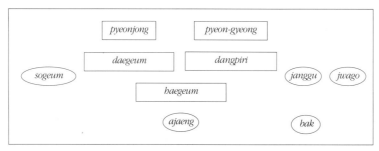

Orchestration of wind ensembles in which the *dangpiri* leads

3. Orchestration of genres in which the *hyangpiri* leads

Daepungnyu (대[竹]風流, a "refined" genre of music in which the wind section leads) and *samhyeonyukgak* ("three strings, six horns") use two *hyangpiri*, one *daegeum*, one *haegeum*, one *janggu*, and one *jwago*. When *Sujecheon* (壽齊天, "Life as endless as Heaven"), *Gwanak Yeongsanhoesang* (管樂靈山會上, the wind version of the "Buddha's sermon on Spirit Vulture Peak" suite) or *Jajinhanip* (a "three strings, six horns" version of the instrumental accompaniment for *gagok* without the soloist) are played, *sogeum*, *ajaeng* and *bak* are added. Extra winds and bowed instruments are added depending on the size of the performance venue. This extended ensemble is shown in the diagram. (See diagram on p.44.)

4. Orchestration of wind ensembles in which the *dangpiri* leads

When the *dang-ak* pieces from the *yeonhyang* court banquet repertoire are played, *dangpiri*, *dangjeok*, *daegeum*, *haegeum*, *janggu*, *banghyang* and *buk* are the basic instruments. Originally, *dang-ak* instruments were played exclusively, but *daegeum* and *haegeum* were gradually added to the *dang-ak* instruments until the ensemble took the form it has today. Pieces such as *Boheoja* (步虚子, "Empty steps," a piece imported into the Joseon from Goryeo—words were changed during King Sejong's reign to one's celebrating prosperous times and wishing long life for the king) and *Nagyangchun* (洛陽春, "Spring in Loyang") of the *dang-ak* repertoire, and *Bollyeong* (本令, the original melody of *Yeo-millak*), *Man* (慢, "Slow"), and *Haeryeong* (解令, a slow variation of *Bollyeong*) from *Yeo-millak* belong are examples of this and were originally played as part of the court *uirye* (ceremonial music) and *haeng-ak* (processional music) repertoires. However, from the 20th century on, *pyeonjong* and *pyeon-gyeong* were used instead of *banghyang*, and *jwago* was used instead of *gyobanggo* in public performances. (See diagram on p.44.)

5. *Jerye-ak* (ritual music)

Jerye-ak is divided into *munmyojerye-ak* (ritual music performed at the Confucian shrine), considered to be pure *a-ak*, and *jongmyojerye-ak* (ritual music performed at the ancestral shrine) which utilizes *hyang-ak*, *dang-ak* and *a-ak* instruments. *Munmyojerye-ak* uses representative instruments made from each of the eight materials stipulated by the *pareum* ("eight tone") classification system of *a-ak*: metal, stone, silk, bamboo, gourd, earth, leather and wood. *A-ak* instruments are divided into two ensembles: *heon-ga* (軒架) shrine ensembles and *deungga* (登歌) terrace ensembles. Today, *heon-ga* ensembles are orchestrated with *pyeonjong*, *pyeon-gyeong*, *hun*, *ji*, *yak*, *jeok*, *nogo*, *nodo*, *jin-go*, *bu*, *chuk*, *eo* and *bak*; and *deungga*, with *pyeonjong*, *pyeon-gyeong*, *teukjong*, *teukgyeong*, *geum*, *seul*, *so*, *hun*, *ji*, *yak*, *jeok*, *jeolgo*, *chuk*, *eo* and *bak*. *Deungga* ensembles use voice in addition to *geum* and *seul*, instruments with low volumes. *Heon-ga* ensembles use *jin-go*, *nogo*, and *nodo* and are orchestrated with *hun*, *ji*, *yak*, and *jeok*, instruments that are very loud. These two ensembles are alternated with each other.

Jongmyojerye-ak consists of the pieces *Botaepyeong* (保太平, "Protecting the peaceful reign," ritual music praising the achivements of the Joseon kings, said to have been wirtten by King Sejong) and *Jeongdae-eop* (定大業, "Settling the great achivement," ritual music praising the military achievement of Joseon kings, said to have been written by King Sejong) and uses *hyang-ak*, *dang-ak* and *a-ak* instruments. As with *munmyojerye-ak*, *jongmyojerye-ak* is organized with both shrine and terrace ensembles. *Deungga* terrace ensembles consist of *pyeonjong*, *pyeon-gyeong*, *banghyang*, *dangpiri*, *daegeum*, *ajaeng*, *janggu*, *jeolgo*, *chuk*, *eo*, and *bak*. *Heon-ga* shrine ensembles consist of *pyeonjong*, *pyeon-gyeong*, *banghyang*, *dangpiri*, *daegeum*, *haegeum*, *janggu*, *jin-go*, *chuk*, *eo*, and *bak*. When *Jeongdae-eop* is played by the shrine ensemble, *taepyeongso* and *jing* are added. (See diagram on p.46.)

6. *Daechwita*

Daechwita uses *taepyeongso*, *nabal*, *nagak*, *buk*, *jing* and *bara* according to the rules of the *gullye* military rites ceremony. (See diagram on p.47.)

7. *Chwita*

The *chwita* ensemble employs *geomun-go*, *gayageum*, *haegeum*, *daegeum*, *hyangpiri*, *sogeum*, *ajaeng*, *janggu* and *jwago*. The pieces *Gilgunak* (길[路]軍樂, Military music for the road), *Giltaryeong* (길[路]打令, Song for the road) and *Byeorujotaryeong* (別羽調打令, Song in the *ujo*

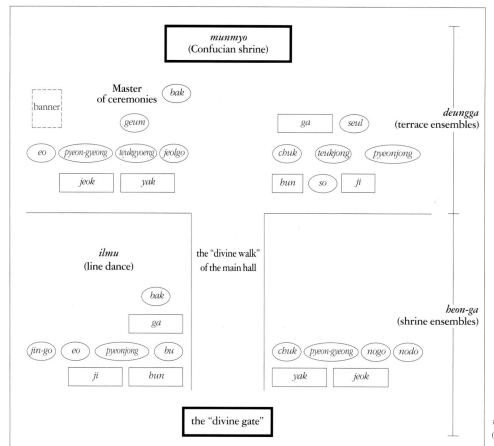

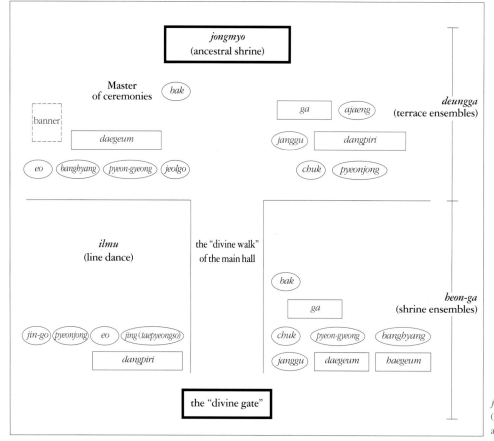

Daechwita

Sinawi

mode) use *daegeum, hyangpiri, haegeum, sogeum, janggu* and *jwago*.

8. *Byeongju*, duets and trios

The term *byeongju* (竝奏) is used when two or three instruments are used together in ensemble. Examples of *byeongju* emsembles are *saenghwang* and *danso* duet called *saengsobyeongju* (笙蕭竝奏) and *yanggeum* and *danso* duet. The repertoire includes *Hyeonak Yeongsanhoesang* (絃樂靈山會上) and *Cheonnyeonmanse* (千年萬歲, *gyemyeongarakdodeuri—yangcheongdodeuri—ujogarakdodeuri* [*dodeuri* designates a six beat rhythm pattern]), *Mitdodeuri, Utdodri* and *Jajinhanip*. A further example of *byeongju* instrumentation is a string ensemble such as that used to play *Boheosa* (步虛詞) consisting of *geomun-go, gayageum, yanggeum* etc.

9. Solo

Solos are employed in two instances: to play court music, and for *jeong-ak* classical music in the cases of *daegeum* and *piri*; and to play *sanjo* and solo *sinawi* folk music. When pieces from the *jeong-ak* repertoire are played, there is no *janggu* accompaniment. With *sanjo* and solo *sinawi* there is.

10. *Sinawi*

Sinawi generally uses *piri, daegeum, haegeum, ajaeng, janggu, jing, gayageum* and *geomun-go*, but the ensemble is not fixed. Sometimes the ensemble is joined by a *gu-eum* (口音) vocalizer. *Byeongju* with one or two instruments is also sometimes tried. (See diagram on p.47.)

11. *Nong-ak* and *Samulnori*

Nong-ak (farmer's music) differs according to region, but the basic ensemble consists of percussion instruments such as *kkwaenggwari, jing, janggu, buk, sogo, nabal*, and *taepyeongso*. After the late 1970's, *samulnori* ("fun with four instruments" *kkwaenggwari, jing, janggu* and *buk*) became the most widely performed *nong-ak* ensemble. *Samulnori* also sometimes joins

performances of *jjakdeureum* (opposing *kkwaenggwari* dialogue) performances, *seoljanggu* ("solo *janggu*") ensemble performances, with performences of "*samulnori* and *taepyeongso*," and with *buk* ensembles.

12. Shamanist ritual music

Instruments which are used in the dances and songs of shamanist rites, *gut*, differ according to occasion, region, and scale of the *gut*. In general, Seoul *gut* and Gyeonggi *gut* employ *Samhyeonyukgak* ("three strings, six horns") emsembles: two *piri*, one *daegeum*, one *haegeum*, *janggu* and *buk*. *Bang-ul*, *bara* and *kkwaenggwari* are also often added. South of the Han River, the *jing* is subsituted for the *buk*.

13. Buddhist music

All the different instruments are used in the *beompae* ritual chanting ceremony in the temple, as well as in the *siryeon* (侍輦, a Buddhist funeral procession). In the temple, Buddhist instruments are called *beopgu* (法具, vessels of *dharma*) or *beop-akgi* (法樂器, instruments of *dharma*). They are *taejing*, *yoryeong*, *bara*, and six *samhyeonyukgak* players. The *beomjong* (梵鐘, *Bramha* bell), *beopgo* (法鼓, *dharma* drum), *mokeo* (木魚, wooden fish) and *unpan* (雲版, cloud block) are instruments that are only used in the temple. Other *beopgu* such as the *yoryeong* (鐃鈴, handbells), the *jukbi* (竹篦, bamboo clapper), and the *beomna* (法螺, *dharma* conch) can be used for other purposes.

14. Instruments used to accompany song

Classical song can be accompanied by *julpungnyu* (see no.2) or not. The instrumentation is not fixed. *Gasa* (歌詞) and *sijo* (時調) can be sung without accompaniment or with *janggu*, *piri*, *daegeum* and *haegeum* as well as with strings. *Pansori* is accompanied by a *soribuk*. *Jwachang* (坐唱) singers sing in a seated position while simultaneously beating a *janggu*. *Ipchang* (立唱) singers sing standing up while simultaneously beating a *sogo*. When an emsemble sings *binari* (plain song) or *gosayeombul* (告祀念佛, "announcing the sacrifice, repeating the name of Buddha"), or when a great singer sings *Hoesimgok* (回心曲, "Turning the mind [to the true path]") they sing while beating the *kkwaenggwari*.

Korean Instruments from an Aesthetic Point of View

Physical Facets of Korean Instruments

Daegeum, *danso*, *piri*, *haegeum*, *gayageum*, *geomun-go*, *janggu*, *buk* and *sogo* are made mostly of wood, leather and silk. *Kkwaenggwari* and *jing* are made through a process of iron casting. The materials used to make these instruments can all be easily obtained in Korea, with the exception of the *geomun-go*'s *daemo* (玳瑁, sea turtle shell plate) used to protect the sound board from the stick. In general, most of the materials used for making Korean instrument parts are readily available in nature. While there is a belief that *ssanggoljuk* (double stemmed bamboo) makes the best sounding *daegeum*, *hwangjuk* (yellow bamboo) exposed to seawind is the best material for *haegeum*, and paowlonia wood grown on steep rocks produces the most resonant sound, these guidelines are not usually followed, and instrument making at least at one time tended to be a job much closer to what musicians themselves could handle.

Although the concept of making instruments with unique or artificial materials was not so prevalent in the past, the mythical and actual characteristics of the materials used in making Korean instruments are important aspects of the Korean musical aesthetic. The sounds of

instruments made with natural unprocessed materials are smooth, gentle and warm and reflect Korean aesthetic taste.

In the *Akhakgwebeom* and records from the various offices of instrument production, *akgijoseongcheong-uigwe* (樂器造成廳儀軌), the kinds, quantities and sizes of materials necessary for instrument manufacture are illustrated. It seems that the instruments themselves however were not strictly measured, especially in the cases of *daegeum, piri, haegeum, gayageum* and *geomun-go,* which were made with regard to what the natural state of the materials allowed. For instance, when bamboo is cut for an instrument, its diameter determines the distance between each finger hole. Accordingly, the size of each instrument differs. The suggested size outlined in such books then was just a rough estimate and could be applied to each wind instrument. In the case of stringed instruments, size differed according to the size of the user and the material of the resonator box. As instruments become less tailor made, players became accustomed to the instruments in all thier guises. "A great calligrapher does not blame a brush. A master musician makes an instrument great," as the saying goes.

The court's ritual instruments were a different case entirely. As mentioned before, instruments of the court were produced with the eight materials to make the "eight tones" of the universe. Each instrument was symbolically unique. Accordingly, written rules for production were strictly adhered to, and enforced. In ancient times, even masters were not allowed to change the rules and many were sentenced to death to preserve the tradition in tact. Thus, though materials were hard to find, instruments equip to produce the "eight tones" were produced according to the original rules of manufacture, no matter how complicated the sizes, materials, and production methods were.

The reason for listing instrument specifications in the *Yueji* (樂記, Record of music) section of the *Liji* (禮記, Book of rites), the *Yueshu* (樂書, Treatise on music) and the *Zhoulitu* (周禮圖, Illustrations for the "Rites of Zhou Dynasty") had to do mainly with symbolism. Production according to "the rules in the books" lent weight to the instruments and thus the music produced on them used in rituals and sacrificial ceremonies. This reflects the thoughts of Jeoson's leaders who believed in the establishment of a sound society through etiquette, moderation and standards.

The amount of ornamentation on a Korean instrument depended on where it was used. Its appearance, color, ornaments and manufacture differed depending on whether the instrument was used by civilians, or in palaces for official functions. Even if the instrument was used among common people, the appearance differed according to use in, for instance, Buddhist services or shamanist rites. For example, in the case of *janggu*, the *nong-ak janggu* used in "farmer's music" showed off the color and grain of its wooden barrel. White silk ropes were used to fasten the heads on to the body. The shamanist *janggu* on the other hand, depending on to the region, was painted red, and "five-colored" sashes were used for decoration. In some cases, the size also differed. As for the *janggu* that was played in the court, the body was painted red, or decorated with gold symbols or characters. In sacrificial rites, the use of decorations on the *janggu* was restricted.

It seems that appearance differed according to usage for other instruments as well such as the *gayageum, geomun-go, daegeum, piri*, and *haegeum*. Although, there are not enough relics or records from which to infer, Japan's *shiragigoto* (新羅琴) and other instruments in Japan's Shosoin (正倉院, The repository of the Japanese court) display a tradition that valued magnificence. The East Asian instruments from the 5th−8th centuries kept in the Shosoin clearly reflect the

"ornamental" culture of those times, even if the fact that many of the instruments were found buried with kings is taken into account.

While instruments used in sacrificial rituals created a solemn atmosphere displaying simple colors and decorations, the instruments used in *garye* ritual for happy accasions, according to the *Orye* section of the *Sejongsillok* (The Veritable records of King Sejong) have as many added designs and decorations as is physically possible. Additionally, each instrument has knotted decorations emphasizing "luxury" dangling from various anchors. The soundboard of the *gayageum* and *ajaeng*, and barrels of many percussion instruments including the *janggu, buk, gyobanggo* and *geon-go*, are covered in decorative flowers and clouds. *Dangpiri, hyangpiri, dangjeok, daejeok, bak* and *haegeum* have knotted decorations attached. Even the small body of the *haegeum* has a sketch of a landscape, and an engraved dragon head is attached to the end of the *dangjeok* or Tang flute. These ornaments are hard to find now. The purpose of these brilliant ornaments was to show His Royal Majesty's noble dignity and authority. The frames of the *pyeon-gyeong* and *pyeonjong*, which were used in royal meetings were elaborately carved with dragon, phoenix and peacock heads of copper, lead, and soft iron, and decorated with colored knots, jade and pheasant tail tassels. The *tagyeonggeum* has carvings of cranes and Korean poems engraved on its body on the theme of enjoying life.

Literati of the Joseon period sought instruments that both looked and sounded good. They asked master craftsmen to produce elegant instruments with moderate ornaments. Craftsmen tried to make instruments that could compliment the gentleman's "four friends of calligraphy" (elegant paper, flexable brushes, quality ink, a well crafted inkstone). The sentiments of the culture of those times can be seen on the poetry and phrases the scholars carved on their *geomun-go*. The poet Yi Seo's (李漵, 1662－1723) favorite *geomun-go* was engraved with gold letters. Instrumental histories were often engraved. There were also *geomun-go* with jade decorations.

Instruments used in court had the most unique features. The *pyeon-gyeong, pyeonjong, banghyang, teukjong, teukgyeong, geon-go, jin-go, nogo, yeonggo, noego, nodo, yeongdo* and *noedo* were decorated with blue, red, black, white, yellow and green colors as well as the engravings of many animals. There were instruments with unique shapes including the *chuk, eo* and *bu*, shaped like a crouching tiger, a jar, and a mortar respectively.

Court instruments, especially those used for religious court ceremonies were an important agency for transmitting the civilization of the past. In the ancient Chinese Xia (21C B.C.－16C B.C.), Shang (16C B.C.－11C B.C.), and Zhou (11C B.C.－771B.C.) histories, there are explanations of why people depicted the beastly tiger on the *buk*, why tigers and ducks were depicted on the frames of the *pyeonjong* and *pyeon-gyeong*, and why birds sat along their tops. Also there are explanations of the five-color designs, knotted ornaments, and origins of the difference between the colors of the *nogo, yeonggo* and *noego*. All these instruments are important relics that indicate the manufacturing techniques, and aesthetic viewpoints held during the developmental stage of China's ancient cultures in Korea. Through the instruments and writings about them we can surmise the origins of the use of the five colors, the artisans' duties and functions in the national bureaucracy, and the social power structure of that era and the symbols that reflected it. These ancient Chinese cultural traditions are preserved well in Korea where they were more resistant to change than in the other East Asian nations to which they were also transmitted.

Korean Musical Sounds

We cannot talk objectively about how instruments sound. The clear sound of jade beads rolling on a silver tray is often considered to be beautiful, though on closer examination, it does

not seem to be aesthetic Koreans seek when they produce and listen to music. Korean *piri* players strive to play dynamically, *haegeum* players, with a full, complete sound, and *daegeum* players, to make a satisfactory buzzing sound called *cheong*; singers search for a strong, deep, and dark sound through their vocal cords; the bright raspy sound of *daegeum* called *daejeom*, and the *seulgidung* technique produced by striking the *deamo* board of the *geomun-go*, the scraping sounds of *geomun-go* strings being pulled forward and backward across raised wooden frets, the squeaking sound from the bridges of the *gayageum*, and other extra musical sounds made when *haegeum* and *ajaeng* strings are scratched with a bow are all part of the overall soundscape that makes each instrument unique, and Korean instruments sound Korean.

Recently there have been opinions voiced that the structure, tone and production of Korean instruments needs to be changed. Modern musical taste has changed because of the predominance of European art music in Korea, and with it, expectations about Korean music. This is in large part due to the lack of Korean traditional music education. When Koreans hear an *ajaeng*, they expect to hear the sound of a cello. As Korean and Western instruments are put together more often in ensembles, standardization of instruments becomes a more significant problem.

The *geomun-go* with its elegant deep sounds was performed in North Korea until 1966. Today however they have attempted to change the aesthetic of their "Korean traditional music" to fit their communist ideals. Their *gayageum* makes a bright and happy sound due to the steel strings they have substituted for silk. They have changed the *haegeum*'s playing techniques to included the acrobats commonly found in violin technique to produce smooth and bright sounds, reflective of "positive youth."

How do we take in this phenomenon? We can not avoid musical change. Many think change that suits modern taste is a positive thing. But the beauty of music ripened through long experience and tradition, vital sounds and tunes made through various ornamental techniques, namely Korean traditional music, should not be easily dismissed as a relic of the past. We must understand the musical meanings embodied in Korean music and instruments before we can give a creative answer as to the future of Korean music.

—— Translated by Jocelyn C. Clark Ph. D. Candidate, East Asian Languages and Civilization, Harvard University

좁은 복판에 아롱다롱 쌍봉 무늬라

옥의 색은 선명하고 금실은 붉구나

살금 짚고 힘주어 짚으며 향나무 꼬치 움직이면

큰 줄 작은 줄 소리가 같지 않아

맑은 상조 아담한 운율 극히 분명하고 섬세하여라

가냘픈 음운 담담한 곡조 또다시 아기자기하나니

봄 새는 햇빛 받아 복숭아 오얏 꽃에 노래하고

가을 벌레는 비를 안아 오동잎에 우는구나

　　　　　—우천계 「비파행」

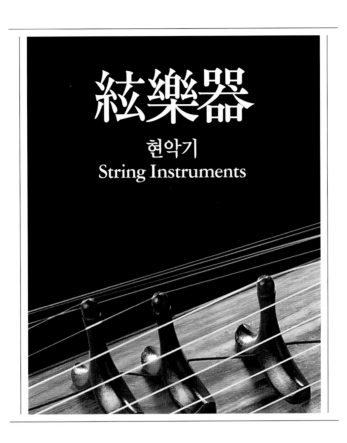

絃樂器

현악기
String Instruments

가야금

가야고 · 가얏고 · 伽倻ㄱ고
伽倻琴 · 加耶琴
gayageum, twelve-stringed zither

가야금(伽倻琴)은 무릎 위에 길게 뉘어 놓고 손가락으로 줄을 퉁겨 연주하는 우리나라의 대표적인 현악기이다. 가야금 연주하는 이를 보면서 조각배의 아름다운 선유(船遊)가 떠오르는 것은 "조각배 노 젓듯이 가얏고를 앞에 놓고/ 열두 줄 고른 다음 벽에 기대 말이 없다"[1]라고 노래한 조지훈(趙芝薰) 시의 영향일지도 모른다. 그러면 이것은 어떨까. "하늘 바다에/ 구름 물결이 일고/ 달의 배/ 별의 숲을 향하여/ 노 저어 가노라." 일본의 고대 노래책 『만요슈(萬葉集)』에 나오는 이 시는 신라시대에 일본에 건너간 가야금을 보고 작품을 구상하던 한 작곡가에게 작품의 동기가 되었다고 한다. 두 편의 시는 소리 저 너머의 세계, 혹은 별의 숲처럼 신비롭고 동경 어린 세상을 향해 있는 조각배 같은 가야금의 이미지를 마음 한가운데에 아주 또렷하게 심어 놓는다. 아마도 천 년이 넘는 긴 세월 동안 가야금이 사람들 곁에 이렇게 존재해 왔기 때문일 것이다.

그런데 또 다른 노래 한 편을 보면, 옛날 우리나라 사람들이 가야금을 신과 사람 사이를 이어 주는 다리로 생각했음을 알 수 있다. 무녀(巫女)들이 부르는 무가(巫歌)의 한 구절에 "본향 양산 오시는 길에 가얏고로 다리 놓소/ 가야고 열두 줄에 어느 줄 마당 나리오서/ 줄 아래 덩기덩 소리 노니라고/ 본향 양산 오시는 길에 가얏고로 다릴 놓소"[2]라는 내용이 들어 있다. 이 중에서도 가야금 다리를 밟을 수 있는 신은 대단한 위력과 권위를 가진 몇몇뿐이어서, 가야금이 꽤나 귀하게 여겨졌음을 짐작케 한다. 예사로운 악기가 아닌 일종의 신기(神器)로 인

식되고 있었던 것이다.

이런 예는 또 있다. 국보 제195호로 지정된 5-6세기경의 토우장식 항아리의 목 부분에 걸터앉아 가야금을 타는 만삭 여인의 모습이다. 임신 칠팔 개월쯤 되어 보이는 이 여인은 거북이 · 개구리 · 뱀 · 새, 성교(性交)하는 한 쌍의 연인 들을 위해 무릎 위에 가야금을 놓고 앉아 있다. 이색적이고 다소 충격적인 목 긴 항아리 위에서의 연주는 아마도 풍요와 다산을 기원하는 음악일 것이며, 이 항아리는 그것을 기원하는 의식에 사용된 제기(祭器)였을 것으로 추정되고 있다. 토우장식 항아리에 묘사된 가야금은 양이두(羊耳頭)가 뚜렷이 표현되어 있어 악기의 구조를 살피는 데도 많은 도움을 주지만, 이 토기를 만들던 무렵, 가야금이 사람들에게 무엇이었는지를 알려 주기도 한다. 일상의 안녕과 풍요를 소원하는 사람들의 소박한 기도를 대신해 주는 외경(畏敬)스런 신기(神器)가 곧 가야금이었음을 보여주는 것이다.

이렇게 한민족의 곁에 자리잡기 시작한 가야금은 천 년이 넘는 긴 세월 동안 수많은 이들의 손길을 통해 아름답고도 정감 넘치는 소리의 내력을 이어 왔다. 마음 가다듬고 줄을 울리면, 옛적 악사(樂師) 우륵(于勒)이 가야왕국(伽倻王國)의 스러진 꿈과 통일신라의 찬란한 빛깔을 정교하게 직조해 음악을 완성했던 그 천오백여 년 전의 세월이 금방이라도 손에 닿을 것처럼 가야금은 우리에게 친근하기만 하다.

토우장식 항아리의 세부. 경주 미추왕릉지구(味鄒王陵地區)
계림로(鷄林路) 30호분 출토. 신라 5-6세기. 높이 34cm. 국립경주박물관.

가야금과 가야고 伽倻琴 異名

가야금의 다른 이름은 가야고이다. 이것을 가야금이라 하지 않고 가야고라고 부르면, 한 동기간의 항렬처럼 이름 끝에 '고' 자가 오는 거문고 생각도 나고, "조각배노 젓듯이 가얏고를 앞에 놓고"라는 조지훈의 시나, 윤선도의 "ᄇ렷던 가야고를 줄 언져 노라 보니"가 생각나서 예스럽고 따뜻한 정감이 느껴진다. 그러나 지금 우리들의 언어습관은 가야고보다 가야금 쪽에 기울어져 있다. 비슷한 현악기류인 거문고가 오랫동안 현금(玄琴)이라 기록되었음에도 불구하고 거문고라는 이름이 일반화한 것과는 사뭇 다른 양상이다. 물론 언어란 세월에 따라 변화하는 것이지만, 가야고라는 이름이 이따금씩 시인들의 입에서나 맴돌 뿐 슬그머니 자취를 감추고 만 것이 못내 아쉽다.

'고'는 현악기를 가리키는 우리의 고유어였다. 무가나 판소리 사설 같은 데서 가야금은 '가야고'는 물론이고 '가야꼬', 심지어 '가야ᄭᅮ'가 되기도 했다. 지방의 언어습관이나 사람에 따라서 이렇게 발음되었던 것이다. 이런 발음은 일본 사람들이 가야금과 거문고 등의 현악기를 일컬을 때에도 비슷했다. 삼국시대에 일본에 소개된 거문고를 일본 사람들은 '군후(箏篌)'라고 쓰고 '궁코'라고 발음했으며, 신라금(新羅琴)은 '시라기고토'라고 했다. 일본 현악기 이름에 붙은 '코'나 '고토'의 발음은 아마 가야고나 거문고에서 비롯되었을지도 모르겠다. 그리고 이런 이름에서 우리들은 옛날 사람들이 즐겨 했던 악기 작명법(作名法) 하나를 자연스럽게 알 수 있다.

가야고가 '가야의 고(伽倻琴)'인 것처럼 시라기고토는 '신라의 고(新羅琴)', 구다라고토는 '백제의 고(百濟琴)'로 나라 이름에 '고'를 붙이는 식이었다. 그렇다면 '거문고는 어떻게'라는 의문이 들겠지만, 국어학자 이탁(李鐸)에 따르면 거문고는 '검은 고'이며 이때의 '검은'은 '고구려'를 이르는 고대 우리말이었다고 하니, 거문고 역시 나라 이름을 딴 현악기라는 점에서는 앞의 예와 같다고 하겠다.

가야금의 전승 伽倻琴 傳承

『삼국사기(三國史記)』에 적힌 대로라면 가야금은 중국 "'정(箏)'의 제도와 조금 다를 뿐 대개 같으며, 가실왕(嘉實王)이 당(唐)의 악기를 보고 가야금을 만들었다"고 한다. 그런데 '조금 다르고 대개 같다'거나, 중국의 악기를 보고 만들었다는 애매한 설명문만으로는 도대체 당시의 가야금 모습을 상상하기 어렵다. 뒤이어 몇 가지 설명이 부연되기는 하지만 '조금 다른 점'과 '대개 같은 점'에 대한 의문은 여전히 풀리지 않는다. 만일 5-6세기경으로 추정되는 고대 미술품에 표현된 가야금과 8-9세기경에 제작된 듯한 실물 가야금이 없었더라면, 우리는 가야금의 연원과 고대 가야금에 대해 아는 것이 거의 없었을 것이다.

미술품과 유물 들을 역사의 기록과 세심하게 비교하고, 먼저 두 악기의 '대개 같은 점'부터 따져보기로 하자. 우선 두 악기는 모두 길쭉한 네모 상자 모양의 공명통을 가졌고, 공명통 위에 기둥을 세워 명주실을 꼬아 만든 줄을 걸어 연주를 한다. 얼핏 보더라도 두 악기는 닮은 점이 많다. 그러나 가야금과 '정'은 공명통 제작방법에 차이가 있다. 가야금은 판재를 붙여서 공명통을 만드는 '정'과 달리 통나무의 속을 파내어 공명통을 만들기 때문이다. 이 점은 고대 사회로부터 가야금과 함께 짝을 이뤄 온 거문고가 앞판과 뒤판을 따로 붙여 공명통을 만들었던 예와 다르고, 지더 패밀리(zither family)에 드는 칠현금(七絃琴)이나 일본의 고토(箏)와도 다르다.

그러므로 오늘날까지 전승되고 있는 '통 오동나무 속 파내기식 공명통 만들기'는 가야금이 본래부터 지니고 있던 고유의 특징이며, 이 점이 곧 '쟁'과 가야금의 '조금 다른 점'으로 간주된 것이 아닐까 추측해 볼 수 있겠다. 그리고 양이두(羊耳頭)도 가야금의 특별한 부분이다. 양이두[3]는 가야금의 줄을 공명통에 걸어 매도록 고안된 것으로, 줄을 갈거나 조일 때 아주 편리하다. 그런데 이렇게 기능성이 뛰어난 양이두 장치가 중국·일본 등지의 지더(zither)류 악기에는 없다.

그렇다면 가실왕이 당의 악기를 보고 가야금을 만들었다는 것은 무슨 뜻일까. 현재까지 국악학계에서 통용되는 가실왕의 가야금 제작설은 '가야 전래의 현악기를 중국악기를 참고해 개조했다'는 것이다. 앞서 예로 든 고대의 가야금 관련 유물이 국악학자들의 심증을 굳히는 데 크게 작용했음은 물론이다. 게다가 1997년에는 기원전 1-2세기경의 고대 유적지에서 고대 현악기로 추정되는 닮은꼴의 유물이 잇달아 발굴되었고,[4] 그것이 가야금의 원형일 것으로 해석됨에 따라 우리나라에서의 현악기 역사 연구에 새로운 전기를 마련했다. 이 점은 앞으로 진지하게 연구되어야 할 것이지만, 우리가 여기에서 '가실왕의 가야금 제작설'을 '가야금 개량설'로 해석해 볼 여지는 충분히 제공해 준다고 본다.

가실왕이 '쟁(箏)'의 어떤 부분을 가야금의 제작에 응용했는지 알기 위해서는 가실왕 이전의 '고'와 중국 '쟁'을 비교해서 유추해야 하는데, 자료나 기록이 적어서 위험 부담이 높다. 그러나 좀 무리를 한다면 이런 추측이 가능하다. 가실왕은 아마 가야금의 공명통을 길게 만들었을 것이다. 5-6세기 무렵의 토우나 토우장식 항아리에 묘사된 고의 공명통은 요즘처럼 길쭉하지 않다. 평균적으로 연주자 몸통의 두 배 정도이다. 그리고 이 가야금들은 흙으로 소박하게 빚은 유물임을 충분히 감안한다 하더라도 안족(雁足)을 표현하려 애쓴 흔적이 없다는 점이 아무래도 이상하다. 어쩌면 가실왕이 중국의 쟁을 참고하기 전까지 가야금은 중국의 금(琴)처럼 안족 없이 줄의 장력만으로 소리를 얻었거나, '쟁'의 현주(絃柱)와는 다른 식의 버팀목을 사용하다가 현주와 유사한 기능의 안족을 만들어 줄을 걸기 시작한 것은 아닐까. 그리고 여러 모양의 쟁 현주와 달리 이것을 기러기 발 모양으로 깎은 것은 분명 기러기를 중시했던 가야 사람의 생각이 반영되었던 것은 아닐까. 그러나 아쉽지만 이에 대한 추측은 이쯤에서 멈춰야겠다. 이 점은 1997년에 광주 신창동(新昌洞) 유적지에서 발굴되어 현악기의 일부라고 발표된 유물과 관련지어 더 많은 연구가 이루어질 때까지 보류해야 할 문제라고 생각한다.

가실왕과 진흥왕 그리고 우륵
嘉實王, 眞興王, 于勒

가실왕이 가야금을 제작한 이후 가장 처음으로 시도한 것은 새 악기를 위한 새 음악의 작곡이었다. 『삼국사기』 「악지」에 의하면 가실왕은 "여러 나라 방언이 각기 성음(聲音)이 다르거늘 어찌 단일화할 수 있겠느냐"며 악사 우륵으로 하여금 열두 곡을 짓도록 요청했다고 한다. 가실왕이 '여러 나라 방언이 각기 성음이 다르다'고 한 것은 크게 두 가지로 해석할 수 있다. 첫째는 희곡 「가야금」(1952년 창극으로 초연)을 집필한 극작가 유치진(柳致眞)이 작품 동기에서

"몇 해 전의 일이다. 『삼국유사』를 들추다가 나는 다음과 같은 대가야국 가실왕의 말을 발견하고 놀랐다. '각 나라 말이 다르거늘 어찌 음인들 같을쏘냐'라는. 이 말은 각 민족은 고유의 언어를 가지고 있는 것과 같이 고유의 음률을 가져야 한다는 뜻일 것이다. 지금으로부터 천사백여 년 전(서기 544년)에 가야국의 가실왕이 이런 말을 하게끔 된 것은 아마도 당시 가야국에 독창적인 음악이 없고 남의 나라에서 수입한 음률을 모방하고 있었기 때문에 이에 대한 경고가 아닌가 한다."[5]

라고 말한 것이다. 이 견해는 일제시대의 국학자 안확(安廓)이 「우륵」[6]이라는 글에서 밝힌 이후, 우리의 고유

문화가 외래문물에 일방적으로 경도(傾倒)되는 것을 경계하는 데 공감하는 여러 국학자와 문인 들 사이에서 폭넓게 받아들여졌다. 그리고 음악학자 이혜구(李惠求) 박사도

"당시 궁중에서 즐겨 연주된 것은 쟁(箏)이라는 악기였다. 이 악기가 중국에서 건너온 것인 만큼 연주된 곡도 중국식 음조(音調)였음은 두말할 나위가 없었다. 독창력이 풍부한 가실왕은 쟁으로 만족할 수가 없었다. '각 나라의 말이 제각기 다른데 음악이 어찌 같을 수 있겠는가.' 가실왕은 '우리 민족 특유한 악기로 민족의 얼을 담은 음악을 연주한다면 얼마나 좋겠는가' 하는 생각으로 새 악기의 구상에 주야로 골몰했다. 마침내 우륵의 도움으로 그 외래악기를 고쳐 가야의 음악 연주에 맞게 가야금을 만들었다. 이 가야금은, 신라 사람이 중국의 옥을 사용하다가 종래는 중국 것과는 다른 훌륭한 구옥(句玉)을 만들어낸 것과 함께 길이 빛날 일이다."[7]

라면서 가실왕과 우륵의 작업을 '외래음악의 자주적 한국 수용'의 한 가지 예로 해석하고 있다.

그런데 가실왕이 "여러 나라의 말(각국의 방언)이 각기 다르니 어찌 단일화할 수 있겠는가"라고 말한 뒤 우륵에게 부탁해 가야금 작품 열두 곡을 지었는데, 곡명이 지역의 향토음악을 연상시켜 준다는 점을 생각하면 이때 말한 '여러 나라'가 가야의 여러 부족국가였을 가능성도 높다. 그리고 가실왕이 이렇게 지역마다 다른 음악성을 언급한 점이나, 곡 수를 '열둘'로 지정해 작곡하도록 한 것은 세종(世宗) 임금이 한글을 창제하고 이를 널리 알리기 위해 「용비어천가(龍飛御天歌)」를 지었던 예를 상기시켜 준다. 새롭게 탄생한 가야금을 알리고 이를 통해 가야금이 나라를 상징하는 악기로 정착되었으면 하는 가실왕의 계획이 이렇게 표현된 것으로도 해석되는 것이다.

마침내 우륵은 가실왕의 제안으로 「하가라도(下加羅都)」「상가라도(上加羅都)」「보기(寶伎)」「달기(達己)」「사

물(思勿)」「물혜(勿慧)」「하기물(下奇物)」「사자기(師子伎)」「거열(居烈)」「사팔혜(沙八兮)」「이사(爾赦)」「상기물(上奇物)」 등의 이름을 가진 열두 곡의 작품을 완성했다. 그러나 가실왕이 마음에 품었던 계획은 실현되지 못한 채 가야는 망국의 위기에 놓였다. 그러자 망국의 조짐을 느낀 악사 우륵은 제자 한 사람과 가야금을 대동하고 신라 진흥왕(眞興王)에게 망명을 신청했는데, 이때가 진흥왕 12년(551)의 봄이었다. 이 무렵의 일을 기록한 역사의 한 장면은 이렇게 전개된다.

진흥왕 12년 3월, 왕이 신라의 국경을 돌아보던 중 낭성(娘城, 현재의 청주 지방)에 들렀는데, 이때 우륵과 그의 제자 이문(尼文)이 음악을 안다는 소문을 듣고 친히 그들을 하림궁(河臨宮)으로 불러 연주를 시켰다고 한다. 이 자리에서 우륵은 하림(河臨)과 눈죽(嫩竹)을 새로 작곡해 왕에게 바쳤다. 순수(巡狩)를 마치고 돌아간 진흥왕은 이듬해 우륵과 그의 제자 이문을 국원(國原) 땅(현재의 충주 지방, 여기에 우륵의 유적지인 彈琴臺도 있다)에 편히 살게 하고 신라의 젊은 관료 계고(階古), 법지(法知), 만덕(萬德) 등 세 명을 선발해 우륵에게 보냈다. 우륵에게 음악을 배우게 하기 위해서였는데, 이들 세 명은 각각 그 자질에 따라 가야금〔琴〕· 노래〔歌〕· 춤〔舞〕을 한 가지씩 배웠다. 그런데 마침내 우륵의 곡을 열한 가지나 익힌 신라의 제자들은 어느 날 스승에게 "선생님의 음악은 너무 번잡스럽고 감각적입니다. 즉 번차음(繁且淫)하기 때문에 아정(雅正)하다고 할 수 없습니다. 그래서 저희는 스승께 배운 열한 곡을 다섯 곡으로 줄이고 편곡을 해 보았습니다"라는 의견을 냈다. 당돌한 제자들의 태도에 우륵은 처음에는 화를 냈지만, 제자들의 연주를 듣고 나서는 이 음악이 '낙이불류(樂而不流)하고 애이불비(哀而不悲)한' 중용(中庸)의 도를 얻었다고 칭찬하면서 눈물을 흘리며 감탄했다고 한다. 뿐만 아니라 우륵의 제자들이 만든 가야금 음악은 가야금의 신라 전승을 위해 애쓴 진흥왕에게 큰 보람을 안겨 주었고, 그 결과 신라 궁중의 대악(大樂)으로 채택될 수 있었다.[8] 이 일은 우륵을 한국음악사를 빛낸 악성(樂聖)의 한

사람으로 자리매김하는 데 중요하게 작용했던 것 같다. 이혜구 박사는

"우륵은 자기의 제자가 이만큼 성장한 데에 놀라면서 몹시 기뻐했다. 제자들이 자기가 가르친 대로 머물러 있지 않고 새로운 창안을 하는 데에 보람을 느꼈다. 그렇기 때문에 자기 음악의 개혁을 오히려 반가워 했던 것이다."9

라고 했고, 음악평론가 박용구(朴容九)는 「명인도(名人道)」라는 글에서

"이런 행동은 연주기술이 부당히 신비화되고 비전(秘傳)이라는 이름 아래서 고수되던 세습제도 밑에 있어서는 묵과 못할 반역행위요, 스승에 대한 최대의 모욕이었다. 물론 우륵도 펄펄 뛰며 노했다. 그러나 우륵은 단지 옹졸한 악장(樂匠)은 아니었다. 그는 진실로 시멘트화하지 않은 음악적 감성의 소유자였다. 급기야 변작(變作)한 제자들의 곡을 듣고는 탄식해 가로되 '낙이불류하고 애이불비하니 가위 정(正)이라' 하고 고개를 끄덕이었다. 즉 우륵은 예술의 세계를 객관적 세계의 감성적 인식의 체계로서 직관한 최초의 조선 악성(樂聖)이었던 것이다. 다시 말하면 그는 이미 참된 예술작품은 형상을 통해서 적극적으로 능동적으로 이 현상세계의 옳은 해석을 주어야 한다는 것을 알고 있었던 것이다. 그렇지 않고 어찌 음악이 신비의 철막 속에 고수되고 세습되어 오던 그 당시에 있어서 음악적 내용을 현실의 감성적 인식의 체계로서 느낄 수 있었으랴. …우륵이야말로 조선의 음악 여명기에 있어서 음악의 정신을 똑바로 파악하고 음악의 지향할 바를 옳게 밝혔던 위대한 명인(名人)이었다."10

면서 우륵의 음악적 감성과 포용력을 극찬했다.

그러나 다른 한편으로는 이 부분의 역사 기록을 '거꾸로 생각하기' 식으로 해석해 볼 필요도 있을 것이다. 이는 신라의 제자들이 '번차음(繁且淫)' 하다고 한 가야음

악과 신라 사람들이 추구했던 '아정(雅正)' 한 음악의 대비는 곧 가야인의 소박한 음악 취향과 신라인들의 범아시아적 문화 이상의 대결 구도로 이해될 수 있다. 가야 여러 지방의 토속음악성을 표현한 우륵의 작품세계가 신라인 제자들에 의해 '정(正)' '음(淫)', 즉 바른 음악과 음란한 음악의 기준으로 평가된 이면에는 분명히 신라인들의 음악 이상이 내재되어 있는 것이다. 또한 악사 우륵이 제자들 앞에서 눈물을 흘리며 감동했다는 내용은 제자들의 높은 안목과 창의적인 음악성에 기꺼워하는 명인다운 모습뿐만 아니라 망명 음악인의 남모를 고뇌를 보여주기도 한다. 신라에서 고이 받아들여지지 않는 가야음악의 세계를 낡은 옷 벗어 버리듯 쉽게 벗을 수 있었을까. 망명의 땅에서 펼쳐야 할 음악세계를 구상하는 우륵의 속내가 그리 편치만은 않았을 것이라는 생각이 든다.

가야금은 이렇게 우륵의 망명과 진흥왕의 전폭적인 후원, 신라인 제자들의 창의적인 가야금 학습과정을 통해 마침내 본토의 토속적인 음악성을 한풀 잠재우고, 만일 이 음악을 공자(孔子)가 들었다 해도 칭찬해 마지않았을 '낙이불류(樂而不流)하고 애이불비(哀而不悲)한' 신라의 음악으로 자리잡게 되었다. 일부에서는 "어찌 망국의 악기를 나라 음악으로 삼으려느냐"는 신라 관료들의 반대가 있었지만, 진흥왕의 확고한 음악정책은 마침내 가야금을 신라의 대악(大樂)을 연주할 악기로 채택했다.

그리고 가야금 반주를 곁들인 춤과 노래는, 거문고·비파(琵琶)·대금(大笒)·중금(中笒)·소금(小笒)·박판(拍板)·대고(大鼓)로 연주하는 신라의 궁중음악이었을 뿐만 아니라 몇 년 사이에 신라 전역으로 퍼져 나갔다. 신문왕(神文王) 9년(689)에 왕이 신촌(新村)에 거둥(擧動)해 잔치를 베풀고 음악을 연주했는데, 이 자리에서 가야금은 춤과 노래에 없어서는 안 될 주요 악기였다. 더러는 호드기의 일종인 풀피리 가(笳)와 어울리기도 했다. 그 당시 신라에서는 모두 백여든다섯 곡이나 되는 가야금 음악이 작곡되었다고 하니, 일종의 외래악기였을 가야금이 신라인의 음악 정서를 표현하는 적절한 악기로

받아들여졌음을 알 수 있다. 이 과정에서 물론 가야금은 이전 시대에 지녔던 신성(神性)의 베일을 벗고 이제는 범인들의 일상에 벗하는 친근한 악기로 변신했다. 궁중의 악사는 물론 풍류를 즐기는 선비와 세속의 예인까지도 가야금을 가까이할 수 있게 되었고, 희로애락(喜怒哀樂)으로 점철되는 일상의 감정을 노래할 수 있게 된 것이다.

일본으로 건너간 가야금 伽倻琴 傳播

가야에서 신라로, 그리고 통일신라의 악기로 전승된 가야금은 이웃나라 일본에도 소개되었다. 많은 신라 악사들의 춤과 노래를 가야금이 반주했다는 일본 고대사의 기록 중에는 사량진웅(沙良眞熊)처럼 가야금 연주가로 이름을 낸 이도 있었다. 당시 신라의 가야금이 일본에 전해졌다는 사실 중 가장 확정적인 것은 일본의 쇼소잉(正倉院)이라는 곳에 소중히 보관되어 있는 시라기고토(新羅琴)이다. 쇼소잉은 나라(奈良)에 있는 도다이지(東大寺)의 부속 건물로 건립되었는데, 훗날 일본 황실의 귀중품을 소장·관리하는 곳이 되었다. 이곳에는 시라기고토를 비롯한 비파·완함(阮咸)·금(琴), 여러 가지 관악기 등 약 열여덟 종류나 되는 악기 일흔다섯 점이 5-8세기 무렵의 모습 그대로 보존되어 있다. 그 중에 시라기고토도 석 대나 있는데, 쇼소잉측은 신라 가야금의 장식과 보존상태에 따라 각각 '금가루를 이겨 그림을 그린 신라금(金泥繪新羅琴)' '금박을 눌러 장식한 신라금(金箔押新羅琴)' '신라금 부서진 것(新羅琴殘闕)' 등으로 명명했다. 이 중에서 금가루로 그림을 그리거나 금박 장식을 한 가야금은 감탄할 정도로 아름답다. 신라인의 안목이 이렇게 대단했으며, 그 안목을 구현해낸 신라 장인(匠人)들의 손끝이 이렇게 야무졌구나 싶어 볼수록 기분이 좋아지는 가야금이다.

그리고 시라기고토를 보면서 떠오르는 것은, 이렇게 잘 만들어진 가야금이 완성되었다는 것은 당시 신라 사회에서 가야금의 수요가 결코 적지 않았으며, 가야금의

시라기고토(新羅琴). 신라 8세기경.
쇼소잉(正倉院), 일본.

대중 보급이 어느 정도였을지 가늠하게 하는 하나의 측정 기준이라는 생각이다. 가뭄에 콩 나듯 어쩌다 가야금을 한두 대 만들어 본 솜씨 가지고는 쇼소잉의 시라기고토처럼 자연미와 세련미를 동시에 갖춘 명품 가야금을 만들어내기 어려웠을 것이다. "얼마나 많은 장인들이 가야금을 만들어냈을까" "그들은 국가의 공방(工房)에 소속된 이들이었을까." 그 시대의 가야금 만드는 이들에 대한 생각을 잇달아 품게 만드는 시라기고토의 존재가 얼마나 고마운 것인지 모르겠다.

쇼소잉에 소장된 시라기고토의 실체는 쇼소잉이 펴낸 『쇼소잉의 악기(正倉院の樂器)』에 상세하게 소개되어 있다.[11] 이 기록은 악기 제작자들이 보고 그대로 만들 수 있을 만큼 꼼꼼해서 오늘날의 가야금이 8세기 것과 얼마나 같은지 다른지를 확인시켜 주며, 8세기 이전 가야금 유물과의 역사적 맥락을 이어 주기도 한다.[12]

시라기고토에 대한 관심이 비단 우리에게만 있는 것은 아니다. 1994년 7월 8일 도쿄에 있는 국립극장에서는 시라기고토를 복원하고 시라기고토를 위해 작곡한

신작(新作)을 발표하는 음악회가 열렸다. 이 연주회를 위해 시라기고토를 복원한 사람은 노하라 코지(野原耕二)였는데, 그의 제작 소감이 귀에 솔깃하다. 후쿠시마현(福島縣)의 아이츠(會津) 지방에서 구한 오동나무로 시라기고토를 만드는 과정에서 그는 아름답고 풍만한, 그러면서도 아주 다양한 곡선의 아름다움을 보았으며, 어느 각도에서 보더라도 서로 다르게 이어지는 곡선의 미에 반했다는 것이다. 비록 간접적으로 들은 이야기지만 노하라 코지의 손끝 감각이 용케도 옛 신라인들이 품었던 부드러운 곡선에 대한 탐미의식을 읽어냈구나 싶어 쾌재를 부른 적이 있다. 이지적으로 날렵하게 다듬어낸 중국과 일본의 친(琴)이나 정(箏) 종류의 악기와 시라기고토의 뚜렷한 차이점을 현대의 악기장(樂器匠)이 이렇게 확인시켜 준 것이다.

고려의 가야금 高麗 伽倻琴

고려시대에도 가야금은 궁중의 향악(鄕樂) 연주에서 거문고·대금·피리·해금·장구 등의 향악기(鄕樂器)와 함께 신라 삼현삼죽(三絃三竹)의 전통을 이었고, 이 편성으로 노래와 춤을 반주했다. 이 밖에도 가야금은 선비와 고관들의 일상생활 속에서 사랑을 받았다. 몇몇 문인들은 음악이 있는 풍류를 즐기는 중에 간간이 가야금을 노래한 시를 쓰기도 했다. 단편적인 시어(詩語)에 표현된 것을 보면, 이들은 직접 가야금을 연주하면서 시를 얹어 노래를 불렀고 때때로 가야금 연주에 뛰어난 기생들을 초청해 그 음악 듣기를 좋아했음을 알 수 있다. 그런 애호가 중에서 고려시대의 대표적인 문인 이규보(李奎報)를 빼놓을 수 없다.[13] 이규보는 시금주(詩琴酒)를 사랑해 스스로를 '삼혹호(三酷好) 선생'이라 일컬을 정도였는데, 특히 가야금에 대한 애착은 대단했다. 이규보는 백낙천(白樂天, 본명은 居易)의 시집을 묶고 난 뒤 후기(後記)를 썼는데, 이 글에서 "나는 일찍이 생각하기를, 노경(老境)에 소일할 낙은 백낙천의 시를 읽거나 혹은 가야금을 타는 것보다 나은 것이 없다고 여겼다. …줄은

손가락을 상하지 않게 하고 그 소리가 간절해 노쇠한 정을 쉽게 호탕하게 한다. …다만 가야금은 내가 노경에 즐겨 탈 뿐이요, 사람마다 모두 나와 함께 즐기게 할 수는 없다. 타는 것도 잘하지 못하니 가소롭구나"[14]라고 썼듯이, 가야금 연주를 노후 생활의 큰 낙으로 여겼다. 이 무렵 이규보가 지은 가야금 시는 이규보의 노후 생활뿐만 아니라 가야금 역사를 살피는 데 가벼이 넘길 수 없는 중요한 정보를 담고 있다는 점에서 소중하다.

예를 들면 "박달나무에 금박으로 장식한 현주(絃柱)가 마치 기러기 행렬처럼 늘어섰구나"[15]라는 구절이나, "누에고치실로 만든 가야금 줄"[16] "정중한 문하의 인물/ 내가 가야금을 찾고 있는 것 알고/ 손수 하나를 가지고 오니/ 값이 천금과 맞먹는 거라/ 확실히 역양(嶧陽山은 좋은 오동나무 산지로 유명하다)의 재목인지라/ 소리 다시 없이 맑고 격하구나/ 손을 대어 한 번 퉁겨 보니/ 퉁하고 샘물이 돌에 떨어지는 소리 같네"[17] "손톱과 살의 맑고 탁한 소리의 이치를/ 그대는 어디에서 터득했는지(나는 근자에 손톱이 빠져서 살로 타는데, 소리가 심히 탁해 손톱으로 타는 것만 못하다)/ 내가 근자에야 비로소 알게 되어/ 전에 맛본 음식을 맛보는 것 같네"[18] 등등의 시는 안족에 금박을 장식한 시라기고토의 전통이 고려까지도 전승되었다는 점과, 좋은 오동나무와 명주실로 줄을 만든 가야금이 좋은 소리를 내고 그 값이 천금에 비유될 만큼 비쌌음을 은연중에 드러내고 있다. 특히 손톱으로 줄을 퉁겨 맑은 소리를 얻는 것과 손가락 안쪽의 살로 뜯어 어두운 음색을 내는 방법을 설명한 구절들은 가야금의 연주법과 관련된 중요한 내용이라고 하겠다. 이 밖에도 이규보의 가야금 시에서는 당시 문인들이 시를 지어 가야금에 얹어 부르는 것을 좋아했고 그 주변에는 기생이나 가야금 잘 타는 이들이 있어 언제나 배우고 익힐 수 있었음을 알려 준다. 그러나 가야금을 잘 연주했던 연주자에 대한 기록은 그리 많지 않다. 고려말의 관리 야은(埜隱) 전녹생(田祿生)이 만난 김해 기생 옥섬섬(玉纖纖)[19]이라든가, 「한림별곡(翰林別曲)」의 가사에 가야금 주자로 이름이 오른 대어향(帶御香)과 옥기향(玉肌

香) 등의 예기(藝妓)들, 그리고 고려말에 원(元)나라에 가서 가야금을 좋아한 원의 황태자를 위해 연주했다는 지보문(池普門)이라는 악공(樂工) 이름이 시문에 언급되었을 뿐이다.

조선시대의 가야금 朝鮮 伽倻琴

이같은 정황은 조선시대에도 마찬가지였다. 궁중의 향악에 빠지지 않는 현악기로 전했으므로 가야금을 전공으로 하는 궁중 악사들은 계속 배출되었고, 풍류를 즐기는 문인과 예기(藝妓) 들의 곁에도 가야금은 있었다. 조선시대 가야금을 그림으로 보여주는 최초의 기록은 『세종실록(世宗實錄)』「오례(五禮)」이다. 『세종실록』「오례」의 가야금은 신라 가야금의 전통을 그대로 전승했음을 확인시켜 주기에 충분하다. 그리고 이 책에 소개된 가야금 그림은 뜻밖에도 19세기 말엽의 가야금이 아무 무늬 없이 소박한 모습을 한 것과는 다르다. 가례(嘉禮)에 사용될 가야금이기 때문에 더 화려하게 무늬를 넣은 것으로도 생각되지만, 한편으로는 가야금의 외양을 화려하게 치장하는 시라기고토의 전통 일면을 보여주는 것 같아 반갑다.

이 밖에도 조선시대의 여러 의궤(儀軌) 및 예악(禮樂) 관련 기록물에 가야금 그림이 등장하는데, 『악학궤범(樂學軌範)』이나 『세종실록』「오례」만큼 분명하게 묘사한 것은 드물다. 조선시대의 회화에서도 가야금을 만나볼 수 있다. 김희겸(金喜謙)의 〈석천한유(石泉閒遊)〉에는 단아하게 앉아 가야금을 타는 여인이 묘사되어 있다. 여인의 연주 자세와, 비록 일부이긴 하지만 '아주 잘 만들어진 가야금'의 모습이 가야금 음악의 품격을 전달하는 데 부족함이 없다. 그리고 김희겸의 그림만큼 세밀하지는 않지만, 신윤복(申潤福)의 그림 중 연꽃 핀 연못가에서 여기(女妓) 한 사람이 가야금을 연주하고 풍류객과 두어 명의 여기가 어울려 가야금 연주를 감상하는 〈청금상련(聽琴賞蓮)〉을 들 수 있다. 이 그림에서 신윤복은 어쩐 일인지 가야금을 스케치하듯 대충 그려 넣어 줄의 수나

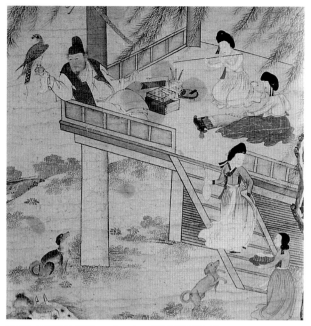

김희겸 〈석천한유〉(부분). 조선 1748. 지본담채(紙本淡彩). 119.5×87.5cm. 개인 소장.

안족 모양을 제대로 알 수 없게 묘사했다. 그러나 가야금을 막 고르려는 듯, 왼손으로는 안족을 만지고 오른손으로는 현침(絃枕)과 안족 사이의 어떤 줄을 짚은 여인의 모습은 조선 후기 가야금 음악의 정서를 그런 대로 잘 표현하고 있다.

그리고 의령(義嶺) 남씨(南氏) 집안에 전해 오는 대부인(大夫人) 채씨(蔡氏)의 백 세 기념 잔치 그림(1605년경의 작품으로 추정)에도 가야금 타는 여인이 묘사되어 있는데, 이 그림에서의 가야금은 거문고와 크기가 같고 모양도 현재의 산조가야금(散調伽倻琴)처럼 생겨서 눈길을 끈다. 가야금 한 대와 거문고 한 대, 양금(洋琴) 한 대 혹은 두 대로 편성된 여성 연주단 중 가야금 주자의 악기가 만일 정악용(正樂用) 가야금이었다면 거문고보다 좀 크고 넓게 그렸을 텐데, 오늘날의 산조가야금처럼 그려져 있으니 어쩐 일인가 싶다. 화공의 어설픈 눈썰미 때문에 이렇게 표현된 것인지, 혹은 산조가야금 형태가 우리가 추정한 것보다 일찍 제작되었던 것인지 좀더 생각해 볼 필요가 있겠다.

한편 거문고가 문인들의 풍류문화를 이끄는 주도적인 악기로 부상한 것과 달리 조선시대의 가야금 전승사는 거문고에 가려져 있는 듯하다. 『악학궤범』에서 거문고를

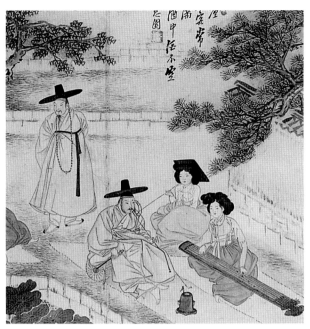

신윤복 〈청금상련〉(부분). 조선 18세기말-19세기초. 지본담채. 28.2×35.2cm. 간송미술관.

중심으로 기술한 후 가야금의 해당 부분에서는 '무엇 무엇은 거문고와 같다'고 한 예라든지, 성현(成俔, 1439-1504)이 거문고 연주를 위한 합자보(合字譜)를 만들고 이 악보를 응용하면 가야금 연주도 할 수 있다고 부언한 것, 그리고 조선시대에 편찬된 대부분의 악보들이 거문고보로 되어 있는 점 등은 당시 음악 애호가들의 가야금에 대한 관심이 거문고에 밑돌았음을 보여준다.

그런 중에도 가야금으로 이름을 낸 이들은 더러 있었다. 성현의 『용재총화(慵齋叢話)』나 김안로(金安老, 1481-1537)의 『용천담적기(龍泉談寂記)』 같은 산문집에서는 황귀존(黃貴存), 김복산(金卜山), 정범(鄭凡), 허오계(許吾繼), 이승련(李勝連), 서익성(徐益成), 조이개(趙伊介) 등을 가야금 명인으로 손꼽았다. 그리고 『졸옹가야금보(拙翁伽倻琴譜)』의 저자는 영조(英祖) 무렵에 맹인 가야금 연주자 윤동형(尹東亨)이 가야금과 노래로 이름이 높다는 소문을 듣고 그가 살고 있는 흥양(興陽)까지 찾아가 음악을 기록해 귀한 가야금보를 남겼다. 또 조선 중기·후기에는 홍대용(洪大容), 윤선도(尹善道) 등의 문인과 왕가(王家)의 풍류객 남원군(南原君, 1691-1752) 등이 가야금 연주에 심취한 이들로 여러 글에 전한다. 그 중 윤선도가 「산중신곡(山中新曲)」에서 "ᄇᆞ렷던 가야

고를 줄 언져 노라 보니/ 청아(淸雅)한 녯 소릭 반가이 나는고야/ 이 곡조(曲調) 알리 업스니 집겨 노하 두어라"[20]라고 한 것은 조선시대 가야금을 노래한 대표적인 시로 애송되고 있다.

20세기 이후 가야금의 전통은 이왕직아악부(李王職雅樂部)의 명완벽(明完璧)·함화진(咸和鎭)과, 함화진 문하에서 배운 김영윤(金永胤)·이창규(李昌奎) 등에 의해 전승되었다. 이왕직아악부 시절 함화진에게 가야금을 배운 이창규가 "제일 먼저 「여민락(與民樂)」을 시작으로 하여 우선 기본적인 조율법과 수법·탄법, 가야금 악보의 특이한 부호인 퇴성표(退聲標, 艮)·전성표(轉聲標, ㅎ)·추성표(推聲標, 才)·뜰동표(ㄱ)와 좌수안현법(左手按絃法) 등 기초적인 것부터 착실히 다져 가며 공부해 「여민락」을 마치고, 연이어 기초적인 연습곡으로 알려진 「송구여지곡(頌九如之曲)」과 「수연장지곡(壽延長之曲)」을 이수한 후, 기회가 있는 대로 국악 연주실 일소당(佾韶堂)에서 선배 악사님들을 모시고 최순영(崔淳泳) 아악사(雅樂師) 선생님의 지휘로 관현합주로 연주할 수 있었다. 이후 「거문고 회상(重光之曲)」과 「별곡(呈祥之曲)」「평조회상(平調會上)」「취타(壽耀南極曲)」「황하청지곡(黃河淸之曲)」「가곡(歌曲)」 등을 배웠다"고 한 내용[21]은 가야금 교습의 단계별 학습과정을 아는 데 좋은 참고가 된다. 이왕직아악부의 전통은 국립국악원으로 전승되었다.

가야금산조의 탄생과 가야금
伽倻琴散調 誕生

조선 후기에 이르러 가야금 전승사에 중대한 변화가 일어났다. 풍류방에서 거문고의 뒷전에 가려 있던 가야금이 시대음악의 주역으로 부상할 새로운 조짐이 민속음악계에서 폭넓게 형성된 것이다. 산조(散調)란, 조선 후기에 판소리와 시나위 같은 민속 예술음악에 바탕을 두고 새로이 탄생한 순수 기악 독주 형식의 음악으로, 19세기 말엽부터 연주되기 시작했다. 지금까지 알려지기로는 전남 영암(靈巖)에 살던 김창조(金昌祖, 1865-

1919)라는 이가 가야금산조를 창시했다고 한다. 그러나 산조의 형성과 발전과정을 볼 때, 산조가 어느 한 음악가에 의해 어느 날 갑자기 창작된 것이라기보다는, 민속음악의 흐름이 새로운 물줄기를 이루기 시작한 조선 후기에 여러 음악인들에 의해 우후죽순처럼 생겨난 것이라고 보는 견해도 설득력있게 전개되고 있다. 예를 들면 1850년경 가객(歌客) 안민영(安玫英)이 동래(東萊) 여행길에서 만난 마산(馬山)의 명인 최치학(崔致鶴)의 '가야금 신방곡(神房曲)'을 들었다거나, 한숙구류(韓淑求流) 가야금산조를 낸 한숙구(韓淑求, 1850-1925)의 활동연대가 김창조와 엇비슷한 점, 또는 충청권에서 나온 박팔괘(朴八卦, 1882-1949)나 심정순(沈正淳, 1873-1973), 김해선(金海仙, 생몰년 미상) 등 20세기 초엽에 활동한 가야금 명인들의 산조가 김창조류(金昌祖流)와 사뭇 다른 음악 특성을 보이는 점을 고려할 때, 산조가 한 명인에게서 외줄기로 나온 음악 갈래라고 보는 것은 너무도 제한적이라는 것이다.

산조라는 새로운 음악 갈래가 생성되고 많은 연주자들이 산조를 연주하기 시작하면서 가야금의 구조는 필연적으로 큰 변화를 겪은 듯하다. 궁중음악과 풍류음악을 연주할 때와 달리, 깊은 농현(弄絃)으로 감성을 표출하고 기교적인 빠른 연속음이 출현하는 산조를 수용하기 위한 가야금이 요구되었다.[22] 산조 연주자들은 느린 진양조에서부터 점점 빨라지는 장단 구조와, 평조(平調)와 계면조(界面調) 등의 악조를 결합시킨 장강(長江) 같은 선율을 만들어 가면서 기존 가야금과 다른 영상미 넘치는 소리의 세계를 열었다. 산조 연주자들이 '산새들이 제각기 다른 음 빛깔로 우는 소리'라든지, '종이 우산에 소나기 떨어지는 소리' '봉황새가 다정하게 정을 나누는 모습' '소낙비나 가랑비가 내리다가 활짝 개는 모습' '말이 자갈밭을 뛰어가는 장면' '말이 가지 않으려고 떼쓰는 모습' '청상과부가 시름없이 담 모퉁이를 돌아드는 장면' 같은 것을 여러 가지 독특한 주법으로 표현하면서, 가야금은 이전 시대와 전혀 다른 위상을 갖게 되었다. 새로운 음악시대를 개척한 선두주자로서 가야금은

19세기말 이후 20세기의 가장 대표적인 악기로 부상했다.

김창조, 한숙구, 박팔괘 이후 한성기(韓成基, 1896-1950), 강태홍(姜太弘, 1893-1957), 한수동(韓壽同, 1902-1929), 최옥삼(崔玉三, 일명 崔玉山, 1905-1956), 안기옥(安基玉, 1905-1968), 박상근(朴相根, 생몰년 미상), 심상건(沈相健, 1889-1965), 정남희(丁南希, 1905-1984), 서공철(徐公哲, 1911-1982), 김병호(金炳昊, 1910-1968), 김죽파(金竹坡, 1911-1989), 김윤덕(金允德, 1918-1978), 김춘지(金春枝, 1919-1980), 원옥화(元玉花, 1928-1971), 함동정월(咸洞庭月, 1917-1994), 성금연(成錦鳶, 1923-1986) 등이 각 유파를 형성하면서 현대 가야금 음악계를 이끌었다. 현재는 중요무형문화재 제23호 가야금산조 및 병창 분야에 이영희(李英熙, 1938-)가 유일한 예능보유자로 지정되어 있다.

다양하게 시도되는 가야금의 변화
伽倻琴 變化

가야금 음악의 전통이 지속되는 가운데 1960년대 무렵부터는 가야금을 위한 창작음악들이 쏟아져 나오기 시작했다. 이성천(李成千), 황병기(黃秉冀) 등이 전통적인 수법은 물론 세계적이며 아시아적인 음악어법들을 응용해 가야금 음악의 새로운 음악언어들을 만들어낸 것이다. 때맞추어 가야금의 줄 수를 늘리거나 가야금 구조에 부분적인 변화를 주는 새로운 시도들이 활발히 전개되면서 1980년대 이후로는 가야금 음악의 양상이 아주 색다른 국면을 맞게 된다. 악기의 변화는 물론 현대 신국악의 표현요구에 부응하기 위한 이러한 변화는, 가야금이 산조의 시대를 맨 먼저 주도했던 것과 상통하는 점이 있다. 이렇게 변화된 가야금은 현재 국악계에서 '개량가야금'으로 통칭되는데, 대부분 줄 수에 따라 13현 가야금,[23] 15현 가야금,[24] 17현 가야금,[25] 18현 가야금,[26] 21현 가야금,[27] 22현 가야금,[28] 25현 가야금[29]으로 부른다. 이 밖에 가야금의 줄을 금속현으로 바꾼 철가야

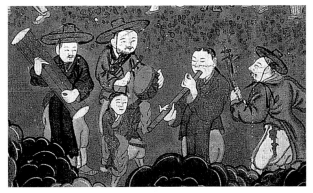

〈봉은사감로왕도(奉恩寺甘露王圖)〉(부분). 조선 1892. 견본채색(絹本彩色). 283.5×310.7cm. 봉은사. 풍각쟁이패 중 가야금처럼 생긴 길쭉한 현악기를 들고 서 있는 사람의 모습이 보인다.

금[30]도 있고, 연주자의 이름을 딴 창금(昌琴, 千益昌이 개량한 가야금)[31]·태금(泰琴, 金泰坤이 개량한 가야금)[32] 등도 있다. 이 밖의 가야금에 철현(鐵絃)을 얹은 철가야금[33]이 나왔고, 한편으로는 장사훈(張師勛) 교수가 기존의 정악용 가야금 재료와 줄 매는 부분에 변화를 준 악기도 선보인 적이 있다. 또 가야금의 줄 수는 그대로 두고 가야금의 음량을 개선하기 위한 개량 산조가야금[34]도 시도되었으며, 북한에서는 13현·19현·21현 가야금 등이 개발되었다. 중국 연변(延邊) 지역에서는 전통의 12현 가야금 대신 13현·15현 가야금 등을 주로 쓰던 중 1978년에 연주가 김성삼(金聖三)이 23현 가야금을 만들어 연주한 이후 23현 가야금이 가장 널리 쓰이고 있다. 23현 가야금도 7음 음계로 조율한다.

이러한 여러 종류의 가야금은 실험적인 성향이 강해서 어느 것 하나를 완성된 것으로 평가하기에는 시기상조라는 생각이다. 그러므로 가야금이 전통적인 음악 정서와 현대의 다양한 음악 욕구들을 수용할 수 있기 위해서는 앞으로 또 다른 가야금의 변화가 시도될 것이라는 전망이 그리 어렵지 않을 듯하다.

가야금의 구조 伽倻琴 構造

가야금은 악기의 몸통과 열두 현, 현을 지탱해 주는 안족(雁足)으로 구성되어 있다. 그리고 가야금 연주 때 오른손이 놓이는 부분에 좌단(坐團)·현침(絃枕)·돌괘

(軫棵) 등이 부가되어 있고, 왼손 아래쪽으로 몸통에 줄을 걸기 위한 부들(染尾)·봉미(鳳尾, 산조가야금)·양이두(羊耳頭, 정악용 가야금) 등이 더 있다. 이 밖에도 시라기고토나 『악학궤범』의 가야금에는 가야금을 메는 데 소용되었을 듯한 끈이 있다. 또 악기에 부착된 것은 아니지만 부들 밑부분에 헝겊을 깔아 농현을 할 때 부들과 실꾸리가 공명통에 부딪치는 소리를 방지하기도 한다.

악기의 구조와 부분 명칭 등을 살펴보면 다음 면의 도해와 같다.[35]

가야금의 제작 伽倻琴 製作

가야금 제작은 정악용 가야금과 산조가야금이 서로 차이가 있는데,[36] 여기서는 정악용 가야금을 중심으로 그 과정을 살펴보려고 한다.

가야금을 만들기 위해서는 우선 공명통의 재료인 오동나무 구하는 일부터 시작한다. 악기의 재료가 될 오동나무는 흔히 석상(石上) 오동이 좋다느니, 폭포 옆에서 물 흐르는 소리를 듣고 자란 나무라야 한다는 등의 말이 있을 정도로 까다롭게 고른다. 대체로 좋은 악기감은 수월하게 빨리 자란 것보다 자갈밭같이 메마른 데서 마디게 자란 것을 더 좋게 여기는데, 오동나무도 예외가 아니어서 이십 년 이상 키운 재래종 오동이 비교적 고급 악기재료로 쓰인다고 한다. 개량종 오동나무는 보통 오륙 년만 성장하면 가야금 공명통이 될 만큼 굵어지고 흠이 없어 매끄럽다. 반면에 재래종 오동나무는 이십 년 이상을 키워야 하고 옹이가 많지만 공명은 개량종 오륙년생에 견줄 바가 아니다. 그리고 구하기가 쉽지 않아서 그렇지, 수령이 삼십 년에서 오십 년 정도 되는 오동나무는 최상품 재료가 된다.

악기감으로 선택된 오동 원목은 소정의 건조과정을 거친다. 거문고의 명품으로 전해 오는 '옥동금(玉洞琴)'은 금강산 만폭동 근처에서 구한 벼락맞은 오동나무로 만들었다 하고, 신헌조(申獻朝, 1752-1807)라는 이가 지은 시조 중에 "에굽고 속 휑덩그러 뷘 저 오동(梧桐)나

모 바룸 밧고 서리 마자/ 몇백 년 늘것던디 오늘날 기둥 려셔 톱다혀 버허내여/ 준 자괴 셰대패로 쑤며내여 줄 언즈니/ 손아래 둥덩둥당딩당 소릐예 흥(興)을 계워 ᄒ 노라"[37]라고 한 것을 보면 산중에서 저절로 건조된 것을 가장 좋은 것으로 여겼던 것 같다. 그러나 그런 재료는 천재일우(千載一遇)일 뿐이므로 악기를 만들기 위해서는 반드시 사람의 손길이 닿은 건조과정을 거쳐야 한다.

대부분의 악기장들은 제재소에서 알맞은 크기로 절단 해 온 오동나무를 밖에서 눈비를 맞히고 바람을 쐬어 가 면서 나무의 생기가 완전히 빠질 때까지 말리는데, 그 기간은 이 년 남짓 걸린다. 이 과정에서 장인들은 썩을 것은 썩고, 비틀릴 것은 비틀리게 내버려 두었다가 공명

통의 구실을 할 만한 것을 골라 악기재료로 삼는다. 그 런데 이렇게 밖에서 눈비 맞히며 악기를 건조시키는 것 에 대해 원로 성경린(成慶麟)은 일찍이 이런 의견을 제 시한 적이 있다.

"지금으로부터 약 이십 년 전, 그러니까 국악사 양성 소를 개소하고 여러 대 교습용의 가야금이 필요하게 되 어 그 주문을 위해 내가 전주엘 가게 되었다. 서울에도 강상기(康相麒) 옹이 있었지만 산조가야금 제작으로 명 성이 있던 김광주(金廣冑) 씨가 전주에 살고 공방(工房) 도 그의 집에 차리고 있어 그를 찾아 일부러 내려간 것 이다. 동네 이름은 잊었지만 연초공장 담장을 낀 좁은

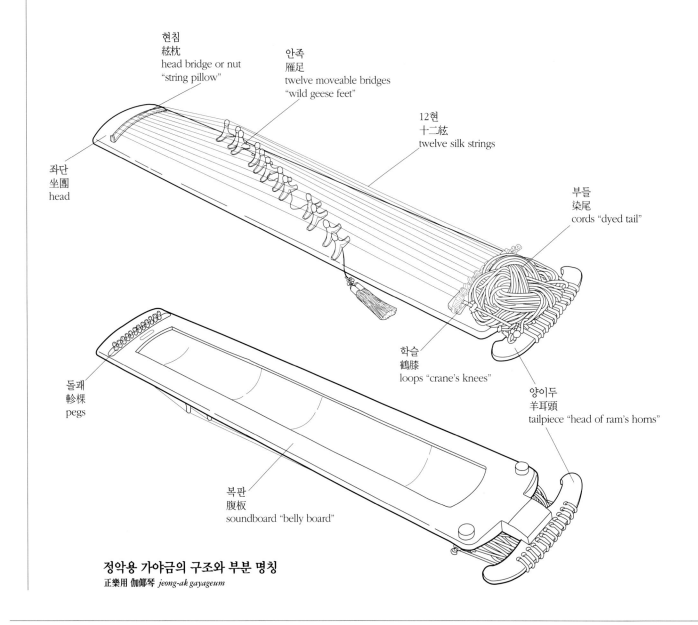

현침
絃枕
head bridge or nut
"string pillow"

안족
雁足
twelve moveable bridges
"wild geese feet"

12현
十二絃
twelve silk strings

좌단
坐團
head

부들
染尾
cords "dyed tail"

돌괘
軫棵
pegs

학슬
鶴膝
loops "crane's knees"

양이두
羊耳頭
tailpiece "head of ram's horns"

복판
腹板
soundboard "belly board"

정악용 가야금의 구조와 부분 명칭
正樂用 伽倻琴 *jeong-ak gayageum*

골목 안 초옥이 그의 집이었다. 지붕에는 가야금 위판이 될 오동나무 널조각을 말리고 있어 산조가야금 제작이 저런 공정을 거쳐 이루어지나 보다 하고 차탄(嗟歎)과 놀라움을 함께 느꼈다. 그것은 내가 아는 소재의 건조방식과는 너무 동떨어진 것이기 때문이었다. 전날 아악부에는 악기를 제작할 오동나무 등 재료를 창고에 켜 쌓아 두고 햇볕을 쐬지 않고 그렇게 응달에서 이태고 삼 년이고 말리고 있었다. 시간이 걸리었지만 그런 원시적인 자연한 방법을 취택(取擇)했던 것이다. 좋은 나무를 구하는 대로 두꺼운 널로 켜서 해마다 저장해 두고, 또 해마다 오래되어 잘 건조한 것을 차례로 골라 거문고, 가야금 등을 제작해냈다. …현악기에 있어선 무엇보다 양질

의 오래고 영근 오동나무를 얻는 일이요, 다음이 건조양식과 그 시간, 그리고 숙련되고 영감있는 공인의 정혼(精魂)을 기울이는 성실한 제작에 좌우되는 것이라 보여진다. …그런 성의와 공정의 제작이더라도 열의 열 개 모두 명금(名琴)을 바라기는 참으로 어렵다. 열에 하나 혹은 백에 하나 정말 모든 게 우연하게 잘 맞아떨어져 좋은 악기가 되는 것은 아무래도 횡재 같은 것이다. 어려서부터 그렇게 보고 듣고 알아 온 나로서, 드럼통에 물을 붓고 삶고, 그걸 건져 제품에 마르는 것도 기다리지 못하고 지붕에 널어 직광으로 햇볕에 말리고 있는 광경은 그래서 차탄과 놀라움이 엇섞인 감정이었다."[38]

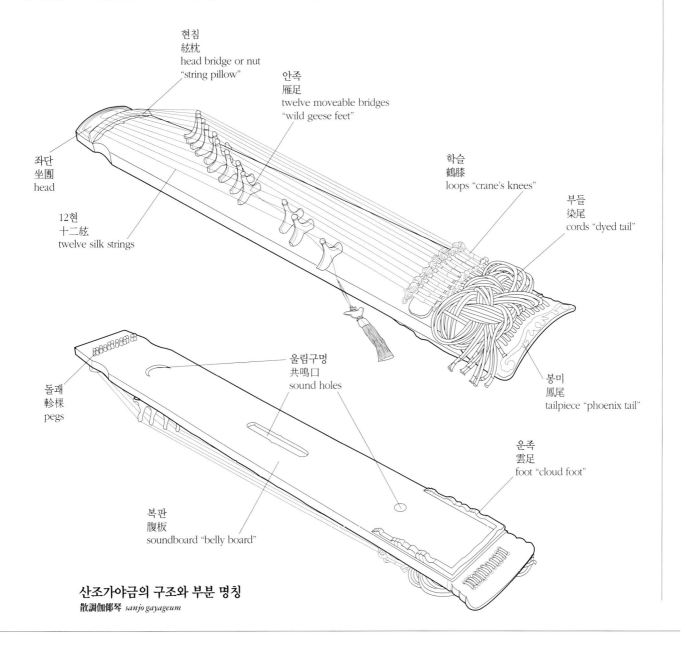

현침
絃枕
head bridge or nut
"string pillow"

안족
雁足
twelve moveable bridges
"wild geese feet"

좌단
坐團
head

학슬
鶴膝
loops "crane's knees"

부들
染尾
cords "dyed tail"

12현
十二絃
twelve silk strings

돌괘
軫棵
pegs

울림구멍
共鳴口
sound holes

봉미
鳳尾
tailpiece "phoenix tail"

운족
雲足
foot "cloud foot"

복판
腹板
soundboard "belly board"

산조가야금의 구조와 부분 명칭
散調伽倻琴 *sanjo gayageum*

가야금 제작과정 제작자 高興坤
伽倻琴 *gayageum*

1. 오동나무 말리기와 고르기.

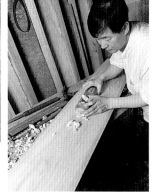

2. 대패질.

3. 인두 달구기.

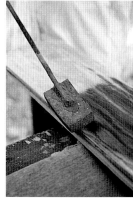

4. 인두질.

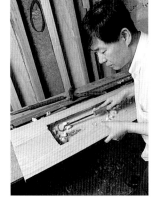

5. 통 파내기.

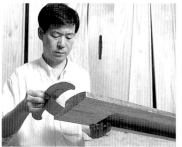

6. 양이두 끼우기.

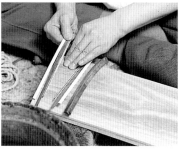

7. 장식 붙이기.

8. 합사(合絲)하기.

9. 줄 나르기. 양쪽에 고리를 걸고 합사한 실을 길게 늘이는 과정.

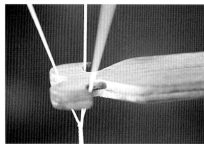

10. 줄 꼬기. 실 가닥이 합쳐지는 과정. 음 높이에 따라 굵기를 다르게 꼰다.

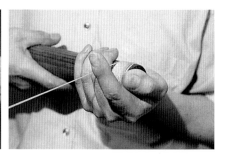

11. 줄 꼬기.

12. 굵기를 서로 다르게 꼬아 완성한 현.

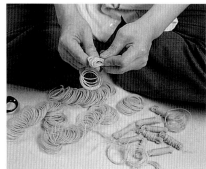

13. 나비 모양으로 줄 묶기.

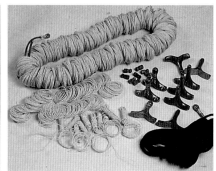

14. 가야금 줄을 거는 데 필요한 재료.

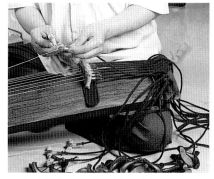

15. 줄 걸기. 명주실 고리를 학슬에 건다.

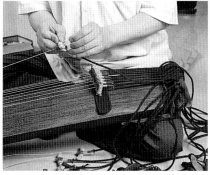

16. 줄 걸기.

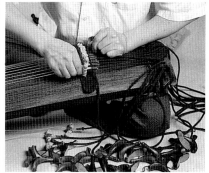

17. 조이기.

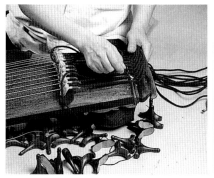

18. 부들 매기.

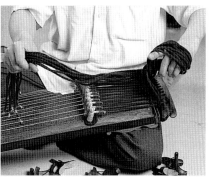

19. 팔자(八字) 모양으로 부들 매기.

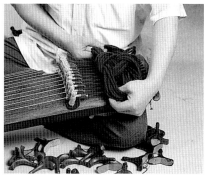

20. 부들 매기 마무리.

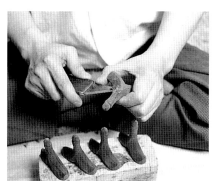

21. 안족 다듬기.

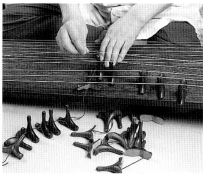

22. 안족 위에 줄 걸기.

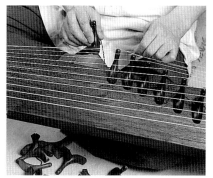

23. 안족 위에 줄 걸기.

밖에 놓아 두고 눈비 맞히고 직사광선에 말릴 것인가, 창고 안에 쌓아 두고 응달에 말릴 것인가 하는 상반되는 이야기여서 섣불리 어느 방법이 더 낫다고 단언하기는 어렵다. 이왕직아악부 시절의 오동나무 건조방법도 실제 있었던 일이고, 그렇게 말린 거문고나 가야금이 명금으로 유전되고 있는가 하면, 바깥에 내다 놓고 이삼 년씩 말렸다가 만든 악기도 현대의 명품으로 평가되고 있기 때문이다. 두 가지 건조방법의 장단점을 느낌과 경험으로 평가한 것 말고, 어떤 방식으로 말린 것이 더 좋은 공명을 갖게 되는가에 대한 과학적 데이터라도 있으면 좋겠지만, 현재까지 이에 대한 연구는 만나 보지 못했다. 앞으로의 연구를 기대할 수밖에 없는 일이다.

자연에 가까운 상태에서 건조된 오동나무는 대패와 끌을 사용해 매끄럽게 다듬는데, 정악용 가야금은 나무의 속을 파내어 공명통을 만든다. 이상적이기는 통오동나무를 쓰는 것이지만 재료를 구하기 어려울 때는 앞뒤판을 붙여 만들기도 하고, 뒤판을 산조가야금처럼 밤나무로 붙이기도 한다. 재료를 어떤 것을 쓰든간에 농현(弄絃)을 통해 표현되는 섬세한 소리를 잘 내려면 공명통의 두께 잡는 것이 중요하기 때문에, 공명통 속을 다듬는 일도 겉면 못지 않게 중요하다는 것이 중요무형문화재 제42호 악기장(樂器匠) 기능보유자인 고흥곤(高興坤)의 이야기다. 산조가야금은 앞판은 오동나무, 뒤판은 밤나무를 붙여서 만드는데, 정악용 가야금과 달리 울림구멍을 작게 판다. 뒤판의 모양은 거문고와 비슷하다. 정악 연주에 사용되는 가야금은 길이가 165-170센티미터, 너비가 30센티미터, 현 길이가 140센티미터 정도이며, 산조가야금은 길이가 145-150센티미터, 너비는 21센티미터, 현 길이는 120센티미터 정도이다.

통 잡는 일이 끝나면 다음은 뜨겁게 달군 인두로 나무의 표면을 지진다. 그러면 대패질로 뽀얗게 다듬어내 속살을 드러낸 것 같던 오동나무가 검붉은 색깔을 띠며 나무 본래의 무늬를 살려내면서 깊은 맛을 머금게 된다. 그러나 인두질을 하는 까닭이 이런 외관상의 이유 때문만은 아니다. 인두질은 오동나무에 벌레가 먹거나 변형

되는 것을 막아 주기 때문에 통의 안과 밖, 통 속까지 구석구석 꼼꼼히 한다.

통을 잡고 다듬는 과정과 별도로 가야금 장인은 안족(雁足)과 돌괘(乭棵) 등 부속품을 깎고 줄을 꼰다. 안족과 돌괘는 기계로도 깎을 수 있지만, 장인이 맘먹고 만드는 가야금의 경우 하나하나 손수 깎은 것을 쓴다.

그리고 가야금 제작의 또 다른 중대사는 줄 꼬기다. 줄은 누에고치에서 빠져 나온 생명주(生明紬)를 그대로 꼬는데, 그 방법은 일종의 '비법(秘法)'이어서 쉽게 공개되는 일이 없다고 한다. 누구나 쉽게 끊어지지 않고 연주자들의 음악 표현을 잘 견뎌내면서 좋은 음을 내는 현을 원하지만, 그 일이 그리 쉽지 않기 때문이다. 장인에 따라 다르겠지만, 고흥곤은 보통 여름 장마철에 날을 잡아 일 년 쓸 것을 한꺼번에 꼰다. 가야금 줄은 각각 굵기가 달라서 보통 줄이 가장 가는 산조가야금의 12번 현은 백마흔 가닥을 꼬며, 가장 굵은 정악용 가야금의 1번 현은 사백 가닥 정도가 된다고 한다. 각 현에 맞는 굵기로 꼰 줄은 너비가 약 5-6센티미터쯤 될 정도로 곱게 돌려 감아 꾸리를 만들어 파란색이나 자주색 등으로 물을 들인 무명실로 부들의 학슬(鶴膝) 부분에 묶는데, 그 길이는 굵은 줄과 가는 줄이 각각 다르다. 굵은 줄은 잘 끊어지지 않기 때문에 줄이 부들 가까운 곳에서 끊어졌을 경우 한 번 더 맬 수 있는 정도, 가는 줄은 세 번 더 맬 수 있는 정도이다. 이 밖에 장인들은 옥(玉)이나 소뼈, 금분(金粉) 등의 장식용 재료를 별도로 준비해 두었다가 쓴다. 화려한 외양을 좋아하는 이들은 자개로 여러 가지 모양을 내기도 한다.

이렇게 각 부분 재료들이 준비되면 장인은 손질해 둔 공명통 위에 줄을 건다. 정악용 가야금은 양이두의 열두 개 구멍에 줄을 끼워 좌단 부분의 열두 개 구멍을 통과시켜 돌괘로 묶고, 산조가야금은 양이두 대신 봉미에 줄을 걸어 정악용 가야금과 같은 방식으로 맨다. 부들은 보통 같은 길이로 묶어 실꾸리들을 나란히 배열한다. 연주가에 따라서는 부들의 길이를 약간씩 차이 나게 해 마치 '기러기가 날아가는 모양' 처럼 매는 것을 좋아하는

이도 있다. 그리고 부들은 마치 머리에 쪽을 찌듯 일정한 방법에 따라 묶어 제1현과 제12현을 이용해 고정시킨 후, 그 악기가 '잡음이 없고' '깨끗하며' '밝고' '야무지고' '맑은' 소리가 나는지를 점검하는 것으로 악기 제작이 마무리된다.

역사적으로 확인된 가야금의 규격은 아래 표와 같다.[39]

가야금의 규격

	길이	너비	양이두
쇼소잉 가야금 1	158.1cm	30.2cm	37.7cm
쇼소잉 가야금 2	153.3cm	30cm	37.3cm
악학궤범 가야금	157.6cm (6척5푼)	31.52cm (1척1푼)	미상
이왕직아악부 가야금	163cm	29cm	34cm
이재숙 측정 현행 가야금	166.7cm	28.5cm	39cm

가야금의 연주 伽倻琴 演奏

가야금을 연주하기 위해서는 먼저 반듯하게 허리를 펴고 양쪽 다리를 구부려 앉는다. 이때 왼쪽 다리를 안쪽으로 들이고 오른쪽 다리를 바깥으로 놓아 오른쪽이 약간 높게 앉은 다음, 가야금의 돌괘가 오른쪽 무릎 언저리에 걸리도록 가야금을 다리 위에 올려 놓는다. 의자에 앉아서 연주할 때는 오른쪽은 다리에 걸치고 왼쪽 끝은 가야금 등의 현악기를 위해 고안된 받침대 위에 올려 놓는다. 이때도 오른쪽이 약간 높아야 하기 때문에 오른발 밑에 발 받침대를 따로 마련하기도 한다.

이런 연주자세는 다른 나라의 가야금류 악기가 모두 받침대를 놓고 연주하기 때문에 몸과 악기가 격리되는 것과 달리 가야금을 무릎에 직접 '앉혀 놓고' 연주한다는 점에서 특징적이다. 악기를 몸의 일부처럼 느낄 수 있게 직접 몸에 끌어안을 뿐만 아니라, 활이나 술대·손톱(가짜 손톱) 등 보조적인 장치를 이용하지 않고 손가락으로 직접 줄을 만져 소리를 낸다는 점에서 가야금은

육감적(肉感的)이고 친화력(親和力)이 강한 악기로 인식되어 왔다. 실제로 무릎 위에 놓인 가야금의 울림이 몸으로 전달되는 느낌은 아주 특별하다. 그러나 이런 장점에도 불구하고 조금만 오래 앉아 있어도 다리가 저리거나 몇 시간씩 무릎 위에 올려 놓고 격렬한 농현을 요구하는 음악을 연습하고 나면 다리 통증을 걱정할 만큼 불편한 것도 사실이다. 전문 연주가 중에는 받침대를 이용해 몸에서 떼어 놓고 연주하는 방법을 제안하는 이도 있다.

다음은 양팔과 손을 가야금 위에 올려 놓는데, 어깨부터 팔과 손목이 최대한 편안하고 자연스러워야 하고, 그 힘의 연결이 손가락 끝에 모아져야 야무지고 영근 소리를 얻을 수 있다고 한다. 오른손은 좌단 위에 올려 놓고 새끼손가락(小指)에서 연결되는 손바닥을 현침에 기대는데, 전통음악을 연주할 때는 오른손이 좌단에서 떨어지거나 현침을 넘어오는 경우가 거의 없다. 연주할 때는 보통 현침으로부터 2-3센티미터 되는 부분을 손톱으로 튕기거나 손가락으로 뜯는다. 왼손은 검지(食指)와 장지(長指)가 줄 위에 닿도록 안족으로부터 약 10센티미터 정도 아래쪽에 놓고, 오른손이 내는 음을 따라 다니면서 떨거나 꺾는 등의 농현을 한다. 경우에 따라서 엄지손가락(母指)으로 농현하는 기법도 있다.

가야금 연주법은 정악 주법과 산조 주법이 약간 다르다. 정악용 가야금의 오른손 주법 중 특징적인 것은 오른손의 '당기고 미는 주법'이다. 손가락을 현에 대되 현을 뜯는 것이 아니라 손가락을 엎어 놓은 자세 그대로 해당 음을 밀거나 당겨서 연주하는 기법이다. 낮은 음에서 높은 음으로 진행할 때는 검지와 장지로 줄을 당겨서 연주하고, 반대로 높은 음에서 낮은 음으로 진행할 때는 엄지로 밀어서 소리를 낸다. 이 밖에 거문고의 '뜰' 기법처럼 엄지의 손톱을 현 아래쪽으로부터 들어 올리듯이 뜯는 주법도 있고, 본음의 한 옥타브 아래 음을 검지로 전타음(前打音)처럼 짧게 소리낸 뒤 옥타브 관계의 두 음을 엄지와 장지를 이용해 차례로 뜯어 연주하는 '싸랭'과 '슬기둥'과 같은 주법도 활용되고 있다. 퉁기

는 주법은 산조가야금 주법과 거의 비슷하다.

가야금으로 정악을 연주할 때의 왼손 주법은 줄을 흔들거나(弄絃), 굴리거나(轉聲), 눌렀다가 들어 올리는(退聲) 연주법 등이 있는데, 이 중에서 전성(轉聲)과 퇴성(退聲)을 할 때의 손가락 자세가 좀 특징적이다. 먼저 검지·장지·무명지(無名指)를 구부려 현을 둘째 마디에 끼듯이 잡고, 엄지와 새끼손가락을 펴서 올려 놓은 다음, 전성할 때는 새끼손가락에 힘을 주어 굴려내고 퇴성할 때는 장지와 무명지를 이용해 손 전체를 안족 쪽으로 끌어올리듯이 소리내는 기법으로, 산조 연주 때는 활용되지 않는다. 또 양손 주법은 모두 산조에 비해 단정한 표현을 주로 하기 때문에 소리가 밖으로 분산되기보다는 안으로 다소곳이 모아지는 주법이 많이 쓰인다고 하겠다.

산조 등의 민속음악을 연주할 때의 오른손 주법은 손가락을 줄 밑에 넣었다가 뜯어 올리듯이 연주하는 뜯는 주법과, 손톱으로 퉁기는 주법이 주로 쓰이고, 음의 리듬과 시가(時價)에 따라 소리를 막아 주는 '막는 주법'도 정악 연주에 비해 많이 사용된다. 왼손 주법은 검지와 장지를 이용해 농현·전성·퇴성 등의 기법을 구사하는데, 정악에 비해 표현이 강하다.

이러한 가야금 연주가 우리에게는 그런 대로 친숙하지만 이것을 처음 만나는 사람들은 어떤 느낌으로 받아들일까. 여러 사람들이 이야기한 것 중에 가장 인상 깊었던 것은 한 러시아 시인의 가야금 연주 감상 소감이었다.

"가야금의 줄이 씨실인 양, 한복을 차려 입은 여인이 마치 방직공이 카펫을 짜려는 듯한 자세로 앉아 있었고, 가야금을 손끝으로 연주하는 것은 마치 방직공이 어려운 수를 놓는 것 같았다. 여인은 한 손으로 수수께끼 같은 알 수 없는 소리를 속삭이는 듯 냈고, 다른 한 손으로는 누구를 불러내 마음을 뒤흔들어 놓는 듯한 요란한 소리를 내었다. …가야금 줄 위에서 작은 손의 움직임은 마치 새가 꽃 위를 날아다니는 것처럼 말로 형용할 수가 없었고, 그 가벼운 손놀림은 곧 관객에게 소리로 전달되었다. 실제로 가야금 줄을 팽팽하게 조이려면 많은 힘이 주어져야 할 텐데, 연주자는 아주 가볍게 살짝살짝 줄을 조이며 감흥을 불러일으켰고… 이 가야금 소리는 어떤 소리일까. 어쩌면 산 위에서 불어오는 산들바람 소리? 아니면 꽃이 많이 핀 들판을 보면서 감탄사를 내는 소리?"[40]

라며 아름다운 소리의 상상을 펼쳐 보였다.

러시아의 시인도 단번에 알아차렸듯이, 가야금 연주에서 소리의 울림에 천변만화(千變萬化)의 표정을 만들어내는 것은 왼손 주법이다. 오른손으로 한 번 퉁겨 단순하게 사그러질 그 소리를 왼손으로 누르고, 구르고, 떨면서 음의 높낮이와 색깔을 변화시킴으로써 소리가 마치 살아 움직이는 것처럼 만드는 것이다. 결국 우리가 가야금 소리를 듣고 슬픔을 느낀다거나, 즐거움·아리따움·편안함 등을 느끼는 것은 바로 왼손 주법에 달린 것이니, 그 비중이 어느 정도인지 짐작할 수 있을 것이다.

가야금의 조율은 정악용 가야금과 산조가야금이 다르고, 조에 따라 특정 안족을 움직여 다른 조율체계를 가질 수도 있다. 그리고 1960년대 이후의 가야금을 위한 창작곡에서는 별도의 조율법을 요구하는 경우도 있어 다양하다. 일반적인 두 가지 방법을 소개하기로 하겠다.

정악용 가야금을 조율할 때는 제4현을 대금의 임종(林鐘, B♭)에 맞추는 것을 기본으로 하여 나머지 줄을 맞추는데, 평조와 계면조의 곡에 따라 다르다. 음역과 음계는 옆면의 악보와 같다.

악보와 기보법 樂譜·記譜法

가야금 고악보(古樂譜)는 거문고보와 유사하다. 대표적인 가야금 고악보로는 『졸옹가야금보(拙翁伽倻琴譜)』 등이 있다.

정악 및 산조를 기보(記譜)할 때는 정간보(井間譜)·합자보(合字譜)·오선보(五線譜) 등의 악보에 보조적으로

정악용 가야금의 음역

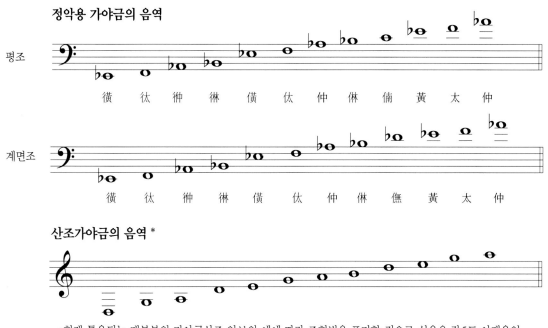

평조

黃 汰 㴉 淋 㑣 汰 仲 淋 㑲 黃 太 仲

계면조

黃 汰 㴉 淋 㑣 汰 仲 淋 無 黃 太 仲

산조가야금의 음역 *

*현재 통용되는 대부분의 가야금산조 악보의 예에 따라 조현법을 표기한 것으로 실음은 장5도 아래음임.

가야금 구음법

	제1현	제2현	제3현	제4현	제5현	제6현	제7현	제8현	제9현	제10현	제11현	제12현
정악(현행)	흥	동	덩	둥	당	동	징	징	지	당	동	딩
산조(현행)	청	흥	둥	당	동	징	땅	지	찡	칭	총(쫑)	쫑(쨍)
방산한씨금보	청	청	흥	둥	당	동	징	땅	지	찡	칭	종

구음보(口音譜)를 활용하기 때문에 지금도 구음법이 비교적 활발하게 쓰이고 있다. 정악과 산조에 사용되는 가야금 구음법은 위의 표와 같다.[41]

【교본】

김정예, 『현대인을 위한 가야금교본』, 세광음악출판사, 1994.
金海淑, 『김해숙 가야금연습곡집—청흥둥당』, 도서출판 어울림, 1990.
文在淑, 『가야금의 첫걸음』, 현대음악출판사, 1992.
박재희, 『가야금교본』, 삼호출판사, 1994.
成心溫, 『가야금 주법과 실습』, 세광음악출판사, 1987.
원한기, 『가야금교본』, 수문당, 1977.
李勝烈, 『가야금 66 연습곡집』, 세광음악출판사, 1988.
全仁平, 『가야고교본』, 삼호출판사, 1992.
黃丙周, 『黃丙周伽倻琴教本』, 銀河出版社, 1994.

【악보】

1) 정악

金琪洙·崔忠雄, 『正樂伽倻琴譜』, 銀河出版社, 1994.
金靜子, 『伽倻琴正樂』, 韓國國樂學會, 1976.
羅賢淑, 『줄풍류가야금보—靈山會相』, 修文堂, 1994.

2) 산조

金南順, 『김병호류 가야금산조』, 부산대학교 출판부, 1995.
金仁齊, 『김종기류 가야금산조』, 銀河出版社, 1990.
김정예, 『성금연류—가야금산조』, 現代音樂出版社, 1998.
김해숙, 『가야금산조』, 한국예술종합학교 전통예술원, 1999.
문재숙, 『竹波가야금곡집』, 세광음악출판사, 1989.
백혜숙, 『강태홍류 가야금산조』, 民俗苑, 1994.
성애순, 『최옥산류 가야금산조』, 銀河出版社, 1986.
신영균, 『최옥산류 가야금산조』, 銀河出版社, 1995.
이재숙, 『가야금산조—성금연류』, 세광음악출판사, 1987.
이재숙, 『가야금산조—김죽파류』, 수문당, 1986.

정달영, 『가야금 산조 · 병창(한숙구제)』, 삼원정보미디어, 1995.

정해임, 『강태홍류 가야금산조』, 경북대학교 출판부, 1998.

지성자 편저, 노명희 採譜, 『성금연류 가야금산조』, 삼호출판사, 1997.

최문진 採譜, 『강태홍류 가야금산조』, 영남대학교 출판부, 1988.

황병기, 『정남희제 황병기류 가야금산조』, 이화여자대학교 출판부, 1998.

3) 창작곡집

김희조 외 편저, 『가야금삼중주곡집』, 도서출판 어울림, 1988.

문재숙, 『가야금찬양곡집』, 현대음악출판사, 1990.

이성천, 『가야금작곡집─놀이터』, 수문당, 1986.

이성천, 『가야금작곡집─바다』, 수문당, 1987.

이성천, 『가야금작곡집─숲속의 이야기』, 수문당, 1986.

이해식, 『가야금작곡집─흙담』, 영남대 출판부, 1986.

전인평, 『전인평 가야금작품집』, 재순악보출판사, 1987.

정설주, 『가야금으로 반주하는 우리 소리 찬양곡집』, 호산나음악사, 1998.

최병철, 『가야금을 위한 독주곡 천은사 관동기행』, 수문당, 1981.

황병기, 『침향무』, 문조사, 1980.

황병기, 『비단길』, 이화여자대학교 출판부, 1992.

황병기, 『영목 · 아이보개』, 이화여자대학교 출판부, 1993.

황병기, 『전설 · 산운』, 이화여자대학교 출판부, 1979.

황병기, 『밤의 소리』, 이화여자대학교 출판부, 1994.

황병기, 『황병기 17현 가야금곡집 춘설 · 달하 노피곰』, 이화여자대학교 출판부, 1997.

황병주 편, 『황병주 연주 가야금 창작곡』, 은하출판사, 1996.

황의종, 『가야금독주곡집─청산』, 세광음악출판사, 1985.

【연구목록】

김미라, 「풍류가야금의 시대별 연구」, 한국교원대학교대학원 석사학위논문, 1995.

金英云, 「伽倻琴의 由來와 構造」『國樂院論文集』제9집, 國立國樂院, 1997.

김영운, 「長川 一號墳 五絃樂器에 대한 재고찰」『音樂學論叢』, 韶巖權五聖博士華甲紀念論叢刊行委員會, 2000.

金靜子, 「중국 연변 지역의 가야금 음악」『中央音樂研究』제3집, 중앙대학교 음악연구소, 1992.

김정자, 「正樂伽倻琴 手法의 變遷過程」『國樂院論文集』제5집, 國立國樂院, 1993.

성심온, 「동양 현악기에 관한 연구─주법을 중심으로」『예체능논문집』제36집, 전남대학교 예술대학, 1991.

송혜진, 「거문고보다 가야금을 즐긴 고려시대의 문인들」『傳統文化』, 1986. 8.

양승희, 『김창조와 가야금산조』, 마루, 1999.

熊伐謨, 「伽倻琴과 箏의 演奏 手法에 관한 研究」, 서울대학교대학원 석사학위논문, 1992.

윤중강, 「일본현지취재, 신라금 복원 연주─고대 악기 복원은 21세기 신음악 창조」『객석』, 1994. 8.

이선화, 「가야금 조현법 변천에 관한 연구」, 이화여자대학교 교육대학원 석사학위논문, 1987.

이정화, 「가야금 제작가 고흥곤-김광주-김명칠을 이은 명인 계보」『객석』, 1994. 4.

李在淑, 「伽倻琴의 構造와 奏法의 變遷」『李惠求博士九旬紀念音樂學論叢』, 李惠求學術賞運營委員會, 1998.

黃丙周, 「伽倻琴의 改良에 관한 研究─17현 가야금을 중심으로」『國樂院論文集』제2집, 國立國樂院, 1990.

林謙三, 황준연 譯, 「新羅琴(伽倻琴)의 生成」『民族音樂學』제6집, 서울대학교 음악대학 부설 東洋音樂研究所, 1984.

거문고

금고 · 거문고
玄琴 · 玄鶴琴
geomun-go, six-stringed fretted zither

거문고는 무릎 위에 길게 뉘어 놓고 연주하는 우리나라의 대표적인 현악기로, 궁중음악과 선비들의 풍류방 음악의 악기로 그리고 전문 연주가의 독주악기로 전승되었다. 오른손에는 술대(匙)를 쥐고 현을 쳐서 소리를 내고, 왼손은 공명통 위에 고정된 괘를 짚어 음정을 얻는데, 그 소리는 웅숭깊고 진지하게 들린다. 이렇게 묵직한 거문고의 음향은 문인화(文人畵)가 그런 것처럼 '지적(知的)인 남성의 이미지'를 담고 있다. 오랜 세월 동안 선비들의 생활공간에서 머물렀던 그 인연의 흔적이 소리의 형상으로 남아 있기 때문이다.

거문고 소리가 선비들의 서실(書室)에 퍼지는 은은한 묵향(墨香)이나, 한여름날 소나무숲을 지나 온 서늘한 송풍(松風)처럼 느껴진다면, 그것은 거문고에 축적된 문화의 상징에 공감하고 있다는 증거다. 어쩌면 실제 음악을 들어보기도 전에 "금가(琴歌)는 율지성(律之聖)이라 그 쇼래 한가(閑暇)ᄒ다/ 영욕(榮辱) 시름이 가노라 하직(下直)ᄒ다/ 아마도 의울통령(誼鬱通靈) 허기은 이 쑨인가 ᄒ노라"[42]라거나, "거문고 튼쟈 ᄒ니 손이 알파 어렵거늘/ 북창(北窓) 송음(松陰)의 줄을 언져 거러두고/ ᄇ람의 제우는 소리 이거시야 듯기 됴타"[43]라는 시조에서 거문고에 대한 문인적(文人的)인 느낌을 받았을지도 모른다. 시중드는 아이에게 거문고를 들리고 산중(山中) 나들이에 나선 사람, 또는 일편명월(一片明月)을 마주한 채 거문고 연주하는 사람을 그린 인물산수화의 '선비적인 인상'이 강하게 남았을 수도 있다.

그래서일까. 어떤 이들은 심지어 거문고의 술대가 붓대 같고, 거문고의 대모(玳瑁)가 종이와 같아서 선비들이 마치 글을 쓰듯 거문고를 탔다고 말하기도 한다. 그러나 이것은 아무래도 거문고의 이미지를 지나치게 '공부하는 선비'로 해석한 것이 아닐까 싶다. "싀소리 지져괴니 날 밝근 줄 알고 니러/ 일호주(一壺酒) 겻히 노코 삼척(三尺) 현금(玄琴) 희롱(戲弄)ᄒ니/ 이윽고 한가(閑暇)ᄒ 벗님늬은 날을 차즈 오더라"[44]라는 시조처럼 아침부터 술항아리를 곁에 놓고 거문고를 즐기는 이의 모습도 있고, "바우로 집을 삼고 폭포로 술을 비져/ 송풍(松風)이 거문고 되며 조성(鳥聲)이 노래로다/ 아해야 술 부어라 여산동취(與山同醉)…"[45]처럼 호방한 장부의 '거문고'도 있기 때문이다. 이렇게 '조선 선비의 거문고'에 대해 이런저런 느낌들을 말하다 보면, 뭔가 심오한 의미가 담겨 있을 듯한 신라의 '금도(琴道)'와 선가적(仙家的)인 이미지, 그리고 거문고를 연주하는 고구려 선인(仙人)들의 신비로운 세계로 생각이 연결되기 마련이다. 이런 생각은 물론 거문고에 대한 '호감'에 바탕을 둔 것이다. 그리고 술대로 현을 다스리는 음향은 '마음을 가다듬게 하는 좋은 소리'로도 받아들여져 '거문고 문화'의 가장 핵심적인 요소로 작용했다. 거문고가 격조 높은 생활 정서를 중시하는 선비들의 풍류생활에서 백악지장(百樂之丈)으로 융숭한 대접을 받을 수 있었던 것도 이러한 문화에서 나온 것이다.

그렇다고 거문고가 언제나 칭송의 대상이었던 것은 아니다. 술대로 현을 세게 때리고 그 힘이 곧장 공명통 위의 대모(玳瑁)에 내리 꽂히는 소리라든가, 거문고 괘

를 짚어 음을 맞추거나 농현(弄絃)을 할 때 마치 물레 돌아가는 소리처럼 '찌걱거리는 음향', 낮은 음역의 둔탁하고 어두운 성음(聲音)은 맑고 청량한 중국의 칠현금에 비해 격이 떨어지는 소리,[46] 또는 "의뭉한 거문고의 콧소리"[47]라 평가되기도 했다.

그리고 오랜 동안 풍류방에서 연주하거나 궁중음악을 주로 연주해 왔기 때문에 거문고는 서민적인 친근함과 좀 거리가 있다. 20세기 이후 거문고로 산조도 연주하고 시나위나 민요도 연주하지만, 이 경우에도 거문고의 음색이 사람들의 마음을 환히 드러낸다거나, 보통 사람들의 꾸밈 없는 음악 정서를 담아내는 것처럼 느끼기는 어렵다. 분단 이후 북한에서 거문고가 활발히 전승되지 못한 채 거의 잊혀지게 된 것도 거문고의 이런 요소들이 '약점'으로 작용했기 때문은 아닐까 생각해 본다. 그런가 하면 우리도 관현악 편성의 창작음악에서 효율적인 오케스트레이션(orchestration)을 위해 거문고를 의도적으로 배제시키는 경우가 종종 목격된다. 전통사회에서 거문고가 의미했던 상징과 문화가 거문고 전승에 튼튼한 버팀목이 되었던 것과 그 양상이 사뭇 달라진 것이다. 거문고의 미래가 어떻게 전개될지 궁금하다.

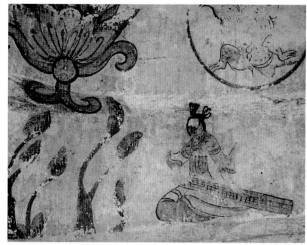

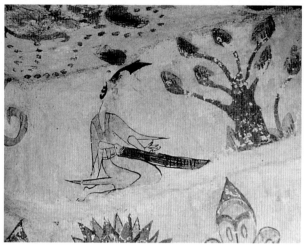

거문고를 타는 두 선인(仙人). 무용총 벽화의 부분.
고구려 5-6세기. 중국 길림성(吉林省) 집안현(輯安縣).

거문고의 전승 玄琴 傳承

거문고는 무용총(舞踊塚) 벽화(5-6세기로 추정)에서처럼 기품 넘치는 신선의 무릎 위에 놓인 아주 특별한 모습으로 거문고 역사의 첫 장에 모습을 드러냈다. 공명통 위에 붙박이로 붙은 십여 개의 괘, 현을 짚은 신선의 손자세, 오른손에 들렸으리라 짐작되는 술대의 흔적은 거문고가 천사백여 년의 역사를 지닌 악기임을 단번에 알려 준다. 거문고가 고분벽화에 등장한 후, 다시 오백여 년이 지난 뒤에 문자로 쓰인 『삼국사기』 「악지(樂志)」에는 거문고의 생성과 초창기의 역사가 이렇게 기록되어 있다.

"처음으로 진(晉)나라 사람이 칠현금(七絃琴)을 고구려

에 보냈는데, 고구려 사람들은 비록 그것이 악기인 줄은 알았지만 성음이나 연주법은 몰랐다. 그래서 고구려인 중 능히 그 성음을 식별하고 연주할 수 있는 사람을 공모해 후하게 상을 주기로 했다. 당시 제이상(第二相)이었던 왕산악(王山岳)이 악기의 본 모양을 그대로 두고 법제(法制)를 개량해 새 악기를 만들었으며, 겸해서 일백 곡을 지어 연주했더니, 그때 검은 학이 날아와 춤을 추었다. 그래서 새로 개량한 악기를 현학금(玄鶴琴)이라고 이름 지었는데, 후에는 다만 현금(玄琴)이라고 불렀다."[48]

이 내용은 거문고의 유래에 대해 비교적 상세히 기술한 것 같지만 왕산악의 구체적인 활동 시기나 악기 개조(改造)에 관한 부분은 아쉬움이 많다. 이런 미진함은 여러 학자들로 하여금 『삼국사기』 「악지」의 기록을 무용총

벽화의 거문고 연주도와 관련짓거나, 문화·언어학·음악사상 등의 관점에서 재해석하도록 부추겼다. 그리고 거문고의 역사가 중국의 칠현금에서 비롯되었다거나, 거문고를 연주했더니 검은 학(玄鶴)이 날아와 춤을 추었다는 내용은 중국의 금(琴) 문화에 대한 동경에서 비롯되었을 것이라는 추론도 낳았다.

『삼국사기』 기록을 보충하기 위해 먼저 살펴볼 것은 고구려 고분벽화 중 거문고 연주도이다. 거문고와 유사한 악기는 4세기 중반부터 7세기 중반에 이르기까지 여러 고구려 고분벽화에 묘사되었다. 그리고 중국과 일본에서도 비슷한 악기가 여러 가지 다른 이름으로 등장하는데, 그 중 분명하게 '거문고'임을 보여주는 것은 무용총의 거문고 그림이다.[49] 즉 5-6세기경 현대와 거의 비슷한 구조와 연주법을 가진 거문고가 있었다는 가장 뚜렷한 증거가 곧 무용총 그림인 셈이다. 그러므로 무용총의 거문고 연주도는 어떤 면에서 『삼국사기』 기록보다 더 구체적인 사료로 평가되고 있다. 학자들 중에는 이 그림이 '사진'처럼 실제 거문고와 똑같이 묘사된 것임을 전제로 5-6세기경 거문고가 요즘처럼 여섯 현, 열여섯 개의 괘를 가진 것이 아니라 네 현에 열일곱 개의 괘를

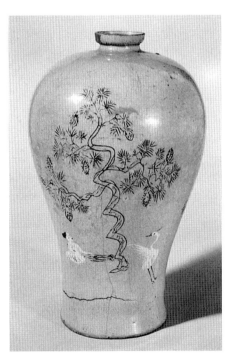

청자상감송하탄금문매병(青瓷象嵌松下彈琴紋梅甁).
고려 12세기 중엽. 국립중앙박물관.

가졌으며, 연주자의 모습이 반가부좌가 아닌 무릎 꿇은 자세인 점에 주목해 악기의 변천이나 연주법 등을 논의하기도 한다.

한편, 『삼국사기』 기록 중 거문고의 악기 구조를 칠현금과 비교한 것은 더 밀도있는 논의가 필요하다. 거문고가 문현(文絃)과 무현(武絃)이라는 현의 이름을 가진 것은 칠현금과 비슷하지만, "왕산악이 진나라의 칠현금 모양을 그대로 두고 법제를 개량했다"는 것에 쉽게 동의하기 어려운 점이 있기 때문이다. 괘가 공명통에 고정되어 있고 괘의 높이가 유사 악기류 중에서 가장 높은 거문고의 형태는, 악기의 일반적인 발달과정상 고형(古形)의 지판(指板)에 속한다. 즉 칠현금의 지판인 휘(徽)는 거문고의 높은 괘보다 발전된 형태인데, 그것을 고쳐서 거문고처럼 만들었다는 것은 재고의 여지가 많기 때문이다.

한편 권오성(權五聖) 교수는 "본래 중국음악의 역사적 발전은 시종 외래음악의 영향을 받았으니 금슬(琴瑟)은 원래 외래적(東夷의 것이란 뜻)으로, 대략 춘추시대 초년에 수입된 것이며, 금과 슬이라는 글자 모양도 복사(卜辭)나 중문(重文)에 보이지 않고 있다"는 주장과 아라비아·페르시아·인도·중국에 있었던 거문고 유사 악기의 어원(語源)을 비교해 색다른 의견을 제시했다.[50] 권오성 교수의 견해를 요약하면 "동이족(東夷族)이 가지고 있던 반원추형(半圓錐形)의 다섯 현으로 된 지더(bar zither)인 '금고'가 거문고의 전신일 것이며, 이것이 중국 문헌에서 축(筑)·금(琴)·공후(箜篌)·감후(坎候)·칠현(七絃)·운화(雲和)·태일(太一)·요량(繞梁) 등의 이름으로 기록되었는데, 중국에서는 동이족의 오현악기(五絃樂器) '금고'에 문현(文絃)과 무현(武絃)을 추가하고 괘를 휘(徽)로 바꾸어 칠현금을 만들었고, 우리나라에서는 여섯 현, 열여섯 개의 괘를 가진 거문고로 만들어 전승하게 되었으리라는 것"이다. 권오성 교수의 견해는 『수서(隋書)』 「동이전(東夷傳)」에 기록된 오현과 거문고의 관련성에 주목한 점, 고대의 거문고 유사 악기의 기록과 미술자료, 악기 명칭이 지닌 고대 언어문화의 측면을 고루 반영했다는 점에서 색다르며, 거문고 유래에 대한 추

론의 폭을 넓히는 데 참고가 된다. 여기에 자극 받은 후속 연구가 기대된다.

그렇다면 우리가 평소 잘 알고 있던 고구려의 악성(樂聖) '왕산악'은 무슨 일을 했던 것일까. 왕산악은 중국의 칠현금을 참고하여 동이족 전래의 오현 혹은 어떠한 유사 현악기의 줄과 괘를 일부 보완하고, 칠현금처럼 각 현에 명칭을 부여하는 등 '진보된 문화의 옷'을 입혔으며, 거문고의 영속적인 전승을 위해 '좋은 음악'을 작곡한 인물이었다고 생각된다. 그의 악기 개량과 작곡, 연주가 고구려 사람들의 공감대를 얻지 못했다면 그의 존재가 역사에 기록될 수 없었을 것이다. 또 거문고가 오늘날까지 큰 변화 없이 전승되었을 리 없다는 측면에서 왕산악의 거문고 제작과 작곡에 대한 업적을 재조명해 볼 필요가 있을 것 같다.

또 『삼국사기』 기록에서 거론할 점은, 거문고 명칭과 관련된 '검은 학 에피소드'다. 『삼국사기』 「악지」대로라면, 왕산악이 거문고를 완성하고 거문고를 위한 신작(新作)을 연주했더니 검은 학이 날아와 춤을 추었고, 그래서 현학금이라고 하다가 그것이 줄어 현금이라는 이름이 생겼다는 것이다. 그런데 이 '검은 학 에피소드'는 거문고와 왕산악 음악의 신비성을 강조한 '상징'이지 실제 상황은 아니다. 음악이 자연과 인간, 우주적인 질서와 조화를 이루면 뭇 짐승들이 이에 맞춰 춤을 춘다는 동양적 세계관에 바탕을 둔 하나의 예[51]인 것이다. 그러므로 거문고 명칭의 현학금 유래설은 다분히 인위적인 느낌이 있다. 오히려 거문고가 고구려를 의미하는 '금'과 현악기를 뜻하는 '고'의 합성어라는 의견이 더 폭넓게 받아들여지고 있다. 그럼에도 대금의 '만파식적(萬波息笛)' 설화를 '믿을 수 없는 이야기'로 치부한 『삼국사기』의 저자가 거문고의 '현학래무(玄鶴來舞)' 이야기를 그대로 기록한 것은 새겨 볼 만한 점이다. 저자가 고구려 사람들이 꿈꾸었던 '현학래무'의 이상(理想)에 동조했기 때문일 수도 있고, 중국에서 '금(琴)'이 갖는 문화적 상징성을 거문고에 그대로 대입한 결과일 수도 있다.

이후 거문고는 중국 및 일본에 오현(五絃) 또는 군후(筝篌)라는 이름으로 소개되었다. 통일신라시대에는 가야금 향비파와 함께 신라 삼현의 한 가지로 정착되었는데, 『삼국사기』 「악지」에는 거문고의 통일신라 전승이 그리 수월하지 않았던 것으로 기록되어 있다.

"신라 사람 사찬(沙湌) 공영(恭永)의 아들 옥보고(玉寶高)는 지리산의 운상원(雲上院)에 들어가 오십 년 동안 거문고를 익히고 스스로 새로운 서른 곡을 창작했다. 그는 속명득(續命得)에게 금도(琴道)를 전했고 명득은 그것을 귀금(貴金) 선생에게 전했는데, 귀금 선생이 또한 지리산에 들어가 나오지 않았다. 신라왕은 거문고의 전통이 끊어질 것을 걱정해 이찬(伊湌) 윤흥(允興)에게 방편으로 거문고 음악을 전승하도록 말하고, 드디어 남원(南原) 지방의 공사(公事)를 맡겼다. 윤흥은 남원에 이르러 총명한 두 소년을 뽑았는데, 그 소년이 안장(安長)과 청장(淸長)이다. 그들에게 지리산에 들어가 귀금 선생의 거문고를 배우도록 했으나 선생은 가르치기는 했지만 은밀한 기법을 전수시키지 않았다. 그러므로 윤흥은 아내와 함께 선생께 가서 '우리 임금이 저희들을 남원에 파견한 것은 다름이 아니라 선생의 기법을 전수하고자 함인데, 이제 삼 년이 지났으나 선생께서는 비법(秘法)을 갖고 있으면서도 전승시키지 않고 있으니 저희들은 임금에게 복명(復命)할 것이 없습니다'라고 했다. 그리고 윤흥은 술병을 들고 그의 아내는 술잔을 들어 무릎을 꿇고 앉아서 극진하게 예의와 정성을 다한 후에야 비전(秘傳)의 「표풍(飄風)」 등 세 곡을 전수하게 되었다. 안장은 그의 아들 극상(克相)과 극종(克宗)에게 전승시켰으며 극종은 일곱 곡을 지었다. 극종 이후 거문고로서 업을 삼는 사람이 하나 둘이 아니었다. 거문고 악곡에 두 가지 악조가 있으니 첫째는 평조(平調)이고, 둘째는 우조(羽調)였는데, 악곡은 모두 백여든일곱 곡이었다. 그 나머지는 유전(流傳)된 악곡으로서 널리 퍼졌으나 기록된 것이 몇 가지 없고, 나머지는 모두 흩어져 없어졌으므로 제대로 갖추어 기재하지 못한다. 옥보고가 지은 서른 곡은 「상원곡(上院曲)」 하나, 「중원곡(中院曲)」 하나,

「하원곡(下院曲)」하나,「남해곡(南海曲)」둘,「기암곡(倚嵒曲)」하나,「노인곡(老人曲)」일곱,「죽암곡(竹庵曲)」둘,「현합곡(玄合曲)」하나,「춘조곡(春朝曲)」하나,「추석곡(秋夕曲)」하나,「오사식곡(吾沙息曲)」하나,「원앙곡(鴛鴦曲)」하나,「원호곡(遠岵曲)」여섯,「비목곡(比目曲)」하나,「입실상곡(入實相曲)」하나,「유곡청성곡(幽谷淸聲曲)」하나,「강천성곡(降天聲曲)」하나이며, 극종이 지었다는 일곱 곡은 지금은 없어졌다."[52]

이 기록은 후대 학자들에게 여러 가지 연구할 빌미를 제공하고 있다. 우선은 옥보고가 귀족의 후예였다는 점, 옥보고가 세속을 등지고 지리산으로 들어간 까닭, 거문고 음악의 전승을 '금도(琴道)'라고 한 점, 또 신라 경문왕(景文王, 861–875)이 금도(琴道)가 끊어질 것을 걱정한 이유, 통일신라시대 이후 전한 옥보고 등의 거문고 작품명이 대단히 세련되고 부분적으로 도교적(道敎的)인 색채를 띠고 있는 점 등이 주요 연구과제로 부상되었던 것이다. 거문고의 유래에서부터 조짐을 보였던 거문고의 신비화가 여전히 계속되는 듯한 『삼국사기』「악지」의 문맥은 거문고의 '특별함'을 강조하고 있다. 이 중 옥보고의 사회적 신분에 대해서는 송방송(宋芳松) 교수의 연구가 상세하다. 그리고 이혜구 박사는 전문 악사가 아닌 귀족 출신 인사들의 거문고 수업과 그들이 남긴 곡명에 대해 "음성서(音聲署)의 전문 악사들에 의한 음악전통 외에 고려시대 「풍입송(風入松)」류의 노래처럼 한문시를 거문고로 반주하는 선비들의 금가(琴歌) 전통"으로 해석했다. 이 밖에 거문고 및 통일신라 거문고 전승자들의 행적을 선가적(仙家的)인 것과 결부시킨 한명희(韓明熙) 교수는

"귀금(貴金) 선생이 전수하기를 꺼리며 비장(秘藏)했던 「표풍(飄風)」을 비롯해서 옥보고(玉寶高)가 지은 악곡 중에서 「상원곡(上院曲)」「중원곡(中院曲)」「하원곡(下院曲)」「현합곡(玄合曲)」「강천성곡(降天聲曲)」등은 다분히 선가(仙家) 내지는 도가적(道家的)인 여운을 남기고 있다. 「표풍(飄風)」은 선가의 '표풍부종조 취우부종일(飄風

不終朝 驟雨不終日)'의 표풍을 연상시키고, 「상원곡」「중원곡」「하원곡」은 도가의 삼청(三淸)이나 상원삼궁(上元三宮)·중원삼궁(中元三宮)·하원삼궁(下元三宮)을 생각케 하며, 「현합곡」은 곧 '도생일 일생이 이생삼 삼생만물(道生一 一生二 二生三 三生萬物)'을 뜻하는 현일(玄一)의 뜻이 담겼는가 하면, 「강천성곡」은 장자(莊子)의 천악(天樂)의 경지를 암시함이 분명하겠기 때문이다. 더욱이 서른 곡의 거문고 음악을 작곡한 옥보고가 말년에 신선이 되어 승천했다는 기록도 거문고 음악의 정체를 살피는 데 좋은 단서가 되지만…"[53]

이라는 견해를 내 놓았다.

이러한 여러 가지 해석을 종합하면, 거문고는 경문왕 때까지만 해도 '신비한 악기' 혹은 사회 구성원 중 그 일부만이 연주할 수 있는 악기로 전승되다가, 8세기 말엽부터 활발히 전승되었으며, 우조와 평조 두 가지 악조에 백여든일곱 곡의 연주곡이 있었다. 그리고 『삼국사기』가 집필될 무렵에는 대부분의 통일신라 거문고 곡이 사라졌고, 그 중에서 옥보고의 작품 이름이 중요하게 기억되었는데, 그 곡명들은 한시(漢詩) 가사를 가진 고급 취향의 금곡(琴曲)을 연상시켜 주는가 하면, 선가적 정신성을 반영하고 있다는 점이 거문고의 특별한 점으로 부각되고 있다.

고려시대 이후 거문고는 대표적인 향악기(鄕樂器)의 하나로, 궁중의 합주와 선비들의 풍류놀음 또는 선비들의 교양음악으로 전승되었다. 고려가요 「한림별곡(翰林別曲)」에는 거문고가 가야금·젓대·해금·장구 등의 악기와 함께 풍류놀음의 앞자리에 앉아 있었으며, 『고려사(高麗史)』「열전(列傳)」에는 세상 일에 집착하지 않는 고결한 인품을 지녔거나 호방한 인물 됨됨이를 말하면서 흔히 '선금기(善琴碁)' '호금기(好琴碁)' '금기자오(琴碁自娛)' '치주고금부시자오(置酒鼓琴賦詩自娛)' '이금주자오(以琴酒自娛)'라는 구절을 인용한 것이 적지 않게 보인다.

그리고 고려시대 식자층에서 노장사상(老莊思想)이 널리 유행해 '왼편에는 『황정경(黃庭經)』, 오른편에는 거문

고'를 놓고 지내는 것을 이상적으로 여겼다고 하는데, 아마도 이러한 풍조가 거문고의 전승에 크게 작용했으리라는 생각이다. 속세인의 눈에 띄지 않는 곳에서 비전(秘傳)되던 선가적(仙家的) 분위기의 거문고 음악이 이제는 현실의 음악을 연주하는 악기, 혹은 선비들의 생활에 함께 하는 악기로 등장하는 것이다. 이 시대의 거문고 연주곡이 다수 있었을 것이지만 알려진 것은 한시 「풍입송」을 거문고 반주에 맞춰 노래하는 것과, 의종(毅宗) 때에 정서(鄭敍)가 유배지인 동래(東萊)의 정과정(鄭瓜亭)에서 지었다는 가곡 「정과정곡(鄭瓜亭曲)」 정도이다. 그 밖에 충렬왕(忠烈王) 때의 인물 조윤통(曹允通)은 현학금을 잘하고 특별한 조(調)를 만들어 세상에 유행시켰던 것으로 알려져 있다.[54]

고려시대의 거문고 전통은 조선시대로 전승되었다. 고려시대처럼 궁중의 향악 연주에 편성되었고 고려말부터는 향당교주(鄕唐交奏)의 편성에도 들었다. 이러한 궁중음악에서의 거문고의 역할은 고려와 조선이 크게 다를 것이 없었다. 그러나 거문고가 선비들의 교양필수로 정착되고 거문고가 선비들의 풍류문화를 주도하는 양상은 전혀 달랐다. 거문고가 백악지장(百樂之丈)이라는 인식이 형성된 시대였으며, 거문고가 음악을 이끄는 줄풍류 양식이 창출되었던 것이다.

조선시대 문인들은 거문고를 진세(塵世)의 생각과 우울을 씻어 주는 악기이며 자연과 화답하는 매체로 여겼고, 또 친구들과 시주가금(詩酒歌琴)으로 어울리는 '생활 속의 여흥'을 돋우어 주는 애완물(愛玩物)로 인식했다. 그리고 문인들이 향유한 거문고 음악은

"주자(朱子)의 금시(琴詩)에는 '금(琴)이 중화지기(中和之氣)를 기르고 잡념과 욕심을 없애 준다'는 구절이 있어 내가 오랫동안 좋아해 왔다네. 주자의 학문을 배우는 입장에서, 음악으로서 중용지도(中庸之道)를 익히고 잡념을 가라앉힌다면 그 또한 주자의 가르침을 따르는 것이 아닐까."[55]

라는 생각처럼 '정인심(正人心)' '양성정(養性情)'의 범주를 크게 벗어나지 않는 '정악(正樂)'으로 자리 잡았다. 그리고 문인들은 자연 속에서 즐겨 연주하면서 바람(淸風·松風)·달·소나무·대나무·석상(石上)·폭포수·매화향기, 연잎에 지는 빗소리 등에 화답했으며, 이를 통해 자연에 몰아합일(沒我合一)하는 것을 중시했다. 그러나 언제나 이렇게 엄숙한 것만은 아니어서 친구들과 함께 시주가금(詩酒歌琴) 또는 시주가금여기(詩酒歌琴與棊)로 어울리는 일도 마다하지 않았다.

거문고를 즐기던 여러 문인 중에서도 성종(成宗) 때에 『악학궤범』 편찬을 주도한 성현(成俔), 조선 시가사(詩歌史)에 가장 빛나는 이름을 남긴 송강(松江) 정철(鄭澈, 1536-1593) 등의 거문고 사랑은 유난했던 것 같다. 특히 성현은 성종대에 당대 최고의 거문고 명수 김대정(金大丁), 이마지(李麻之), 권미(權美), 장춘(張春), 김복근(金福根), 정옥경(鄭玉京) 등에게 거문고를 배우거나 함께 연주하면서 거문고 음악에 대한 상당한 식견을 쌓았고, 마침내 거문고 음악을 위한 악보를 창안하는 등의 업적을 남겼다. 성현은 「정옥경의 거문고 연주를 듣고(聽鄭玉京琴)」라는 시에서

늙은 내가 평생토록 거문고를 탐내어
악관을 맡았으니 몹시 부끄럽네
이원제자(梨園弟子) 번다하게 무리 지으니
그 근원을 아는 사람 몇 없네

이사(李麻之)는 이미 죽고 김사(金福根) 다시 나와
당시 제일로 비견할 이 없었네
지금 그대(鄭玉京)에 이르러 더욱 절묘하여
얼음은 물에서 된 것이나 물보다 차네

사람은 귀천 없이 모두 모자를 기울이고
이것을 듣고 싫어하지 않으니 모두 기뻐하네
어지러이 음악 소리 성(城)에 가득히 빛나고
소리는 있어도 이 재주는 없네

훗날 백아(伯牙)가 종자기(鍾子期)를 잃어서
비록 그 솜씨는 있어도 이 귀는 없으리라

문득 서로 맞지 않음이 나에게 혐의하여
취중에 손 들어 그치라 호령하네
여운이 여여히 대들보 위에 남아서
내 육미를 잊음이 오늘 저녁이라네

老我平生眈綠綺　身任一夔探自恥
梨園弟子繁有徒　得其源者蓋無機

李師已逝金師出　當時擅場無與擬
乃至於爾更絶妙　氷生於水塞於水

人無貴賤皆側帽　聽之不厭共相喜
紛紛絃管滿城華　縱有此聲無此指
後時伯牙失鍾期　縱有此指無此耳

刻嫌氷炭置我觴　醉中揮手遽呼止
餘音嫋嫋尙繞樑　我亡肉味今夕矣[56]

합자보의 일종인 『양금신보(梁琴新譜)』(1610)의
중대엽(中大葉) 악보.

라면서 거문고 명인에 대한 찬사와 비평은 물론, 그 자신의 거문고 기량이 명인들과 병주(竝奏)할 수 있을 수준이었음을 은연중 드러내었다. 그리고 거문고 연주를 위한 합자보(合字譜)를 창안함으로써 거문고 전승사에 우뚝한 공을 세웠다. 합자보는 기존의 정간보(井間譜)를 이용해 리듬과 음고(音高, pitch) 등을 표시하고 이 밖에 연주법과 구음(口音)까지 기록할 수 있는 혁신적인 악보였다. 성현은 「현금합자보서(玄琴合字譜序)」에서

"누가 음악을 쉽다고 말했는가. 대개 음악이란 허(虛)한 곳에서 나와 허공으로 흩어지는 것이니, 그림으로 그릴 수도 없고 말로 표현할 수도 없는 것이다. 그러므로 비록 세상에서 유명했던 명연주가라 하더라도 그 사람과 함께 음악은 가 버리고 마니, 그의 신묘한 음악은 사라지고 또 후인(後人)은 들어볼 수 없게 될 뿐이다. 오직 그 명인과 가까이 지내던 사람이 그 연주기법을 보되, 마음속에서 만나고 다시 손끝으로 응대한 이후에야 서로 전하는 것이다. 그런 사람이 없는 경우에는 비록 그 악기는 있어도 어찌 쓰일 수 있겠는가. …이 악보는 스승이 없거나 그 연주기법을 보지 않더라도 음악을 연주할 수 있도록 고안된 것이다. 그러므로 음악을 처음 배우고 가르치는 일에 조금이라도 도움이 될 것이라 생각한다."[57]

는 합자보 창안의 동기와 목적을 밝혔는데, 실제로 그의 생각은 적중했다. 성현 이후 합자 방법을 응용한 거문고 악보는 혼자서도 연주기법을 터득할 수 있다는 편리함 때문에 선비들과 음악인 사이에서 크게 환영을 받았던 것이다. 이 합자보는 후대 음악인에 의해 거듭 보완되면서 조선 중기 이후 중요한 음악 기록 수단이 되었고 음악문화 발달에 큰 영향을 미쳤다. 성현의 거문고 사랑이 낳은 결과였으니, 생각해 보면 얼마나 다행한 일인지 모르겠다.

한편 정철은 조선조의 중종(中宗)·명종(明宗)·선조(宣祖) 때에 파란만장한 정치 노정을 겪는 동안 많은 시간을 승지강산(勝地江山)에 머물면서 시를 짓고 거문고를 즐겼다. 송강이 "거문고 대현(大絃) 올나 한 괘(棵)

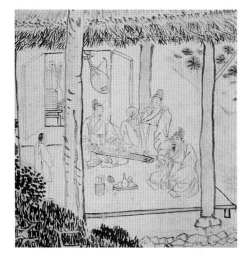

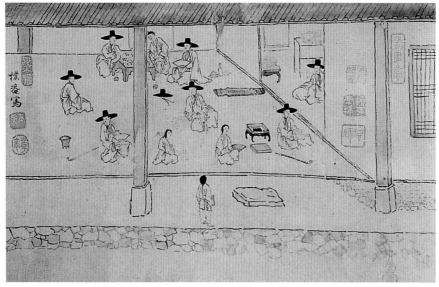

김홍도 〈단원도(檀園圖)〉(부분).
조선 1784. 지본담채. 135×78.9cm.
개인 소장.(왼쪽)
이경윤(李慶胤) 〈탄금도(彈琴圖)〉
조선 16세기말. 견본수묵(絹本水墨).
31.2×24.9cm. 고려대학교 박물관.(오른쪽)
강세황(姜世晃) 〈현정승집도(玄亭勝集圖)〉
조선 1747. 지본수묵(紙本水墨).
35×101.8cm. 개인 소장.(아래)

밧글 디퍼시니/ 어름의 마킨 믈 여흘에셔 우니는 듯/ 어
딕셔 넌닙픠 디는 비소릭는 이룰 조차 마초느니"[58]와
"거문고 대현(大絃)을 티니 ᄆᆞᆷ이 다 눅더니/ 자현(子
絃)의 우됴(羽調) 올라 막막됴 쇠온마리/ 셟기는 전혀 아
니호되 이별(離別) 엇디ᄒᆞ리"[59]라고 읊조린 두 편의 시조
는 그가 얼마나 거문고를 잘 알고 있었는지를 단번에 알
려 준다. 그가 대현(大絃)이나 유현(遊絃, 子絃) 같은 거
문고의 현 이름이나 우조(羽調)나 막막조(邈邈調) 같은
악조 이름을 알았대서가 아니다. 얼음에 막힌 여울물 소
리, 연잎에 지는 빗소리에 거문고 연주로 화답해 동화하
는 것을 즐기는 그 경지가 예사롭지 않은 까닭이다.
　이 밖에도 정철은 친구 김성원(金成遠)을 위해 「성산
별곡(星山別曲)」을 지으면서도 "거믄고 시욹 언저 풍입

송(風入松) 이야고야/ 손인동 주인(主人)인동 다 니저 ᄇᆞ
려셔라/ 장공(長空)의 썻는 학(鶴)이 이 골의 진선(眞仙)
이라"[60]면서 친구와 거문고 타며 놀던 일을 빼놓지 않았
다. 송강은 또 은거지의 한 바위에 올라

　"한 경치 별유천지(別有天地)에 세상을 등지고 높은
자취를 감추었다. 산은 첩첩 둘러 있고 물은 영영 옥을
쏟아 내리는 듯하구나. 고요한 산 계곡에서 거문고를 울
려 본다. …세상 사람들은 모두 음란한 소리를 좋아하니
거문고 연주가 아무리 교묘한들 어느 누가 들어 주겠나.
또 나아가서 이미 알아 줄 이가 없으니 물러나 나의 본
뜻이나 닦으리라. …왼편에는 도화(圖畵)요 오른편에는
서적이라, 부앙(俯仰)하는 사이에 스스로 즐길 수 있도

다. 그러나 성정(性情)을 도야함에 있어서는 음악보다 더 나은 것이 없으므로 좋은 오동나무를 구해 거문고를 만들어 가졌고, 옛 성현들의 노래를 부르고 거문고 연주로서 그들에게 화답해 본다."[61]

는 부(賦)를 지었다. 은거생활 동안 홀로 거문고 줄을 고르며 세상이 자신을 알아 주지 않더라도 고요히 성정을 닦겠다는 마음을 거문고에 의탁한 것이다. 지조를 잃지 않고 스스로를 포기하지 않기 위해 마음을 추스리는 동안 거문고가 얼마나 큰 위안이 되었을지 넉넉히 짐작해 볼 수 있다.

이 밖에 해남(海南) 보길도(甫吉島)에서 풍류스런 생활을 영위한 고산(孤山) 윤선도(尹善道), 조선 후기의 실학자 홍대용(洪大容), 『현금동문류기(玄琴東文類記)』의 저자 이득윤(李得胤), 문인화의 거장 표암(豹庵) 강세황(姜世晃) 등은 거문고를 남달리 좋아했던 인물들로서 시문과 회화, 악보 등을 통해 나름대로의 거문고 사랑을 표출한 것으로 이름나 있다.

한편 선비들의 음악생활은 전문 금객(琴客)과 가객(歌客)이 합류함으로써 예술적인 격을 높일 수 있었다. 조선 중기의 기록에는 앞서 거론한 이마지, 김복근, 정옥경 등의 남자 거문고 명수들은 물론, 상림춘(上林春) 같은 여성 음악인들도 거문고로 두각을 나타냈던 것으로 적고 있다. 그리고 조선 후기에 이르면 중상층의 음악문화 안에서 직업적인 거문고 연주자인 금객의 활동이 크게 부각되기 시작한다.

이 중에서 기억될 만한 인물은 조선조 숙종(肅宗)·경종(景宗) 때에 활동한 금객으로, 어은(漁隱) 또는 낭옹(浪翁)이라고 알려진 김성기(金聖器)이다. 그는 본래 궁중의 일용품을 공급하는 기관인 상의원(尙衣院)에서 활을 만드는 장인이었지만, 공방(工房)에 앉아 있기보다는 음악 배우는 것을 좋아해 마침내 거문고 연주인으로 전업(轉業)한 뒤 한 시대를 대표하는 금객으로 이름을 남겼다.[62] 그가 얼마나 유명했던지 당시에는 누구 집에서 연회를 벌이기 위해 제제(濟濟)한 음악인들을 모두 초청

했더라도 김성기가 빠지면 그를 흠으로 여길 정도였다. 『청구영언(靑丘永言)』의 서문에 적힌 대로라면, 김성기가 거문고를 연주하고 가객(歌客) 김천택(金天澤)이 이에 맞추어 노래를 하면 그 소리가 맑고 맑아서 가히 귀신을 감동시킬 정도이니, 두 사람의 기예가 한 시대의 묘절(妙絶)로 평가받았다. 그러므로 김성기가 비록 가난하고 보잘것없는 천민 출신이었으나, 그의 거문고 문하에는 왕실의 친척에서부터 내로라 하는 명사들이 모여들었다. '누가 거문고를 잘 한다더라' 하면 물을 것도 없이 곧 '김성기의 제자'라는 이야기가 나올 정도였다고 하니, 그의 존재가 얼마나 대단했었는지 알 만하다. 김성기가 세상을 떠나자 문하생들은 스승의 음악을 악보로 남기자는 데 의견을 모아 『낭옹신보(浪翁新譜)』를 펴냈는데, 그 악보는 고조(古調)의 음악부터 김성기의 신악(新樂)이 망라된 중요한 금보(琴譜)로 평가되고 있다. 김성기의 이러한 명성 및 시대적 업적은 만일 그가 음악가로서의 길을 택하지 않고 궁인(弓人)으로 머물러 있었더라면 감히 상상조차 할 수 없는 일이었을 것이다.

김성기 외에도 조선 후기에는 가객 이세춘(李世春) 그룹의 일원이었던 김철석(金鐵石), 실학파 지식인들과 격의 없이 어울렸다는 김억(金檍), 안민영과 함께 흥선대원군의 풍류에 합류했던 김윤석(金胤錫) 등이 거문고 명인으로 미명(美名)을 날렸다. 이 시기에 금객들은 「영산회상(靈山會上)」이나 「보허자(步虛子)」 「가곡(歌曲)」 같은 풍류방 음악을 예술음악으로 가다듬었고, 한편에서는 새롭게 탄생된 거문고 곡이 음악인 자신 또는 주변의 풍류객들에 의해 악보로 정리됨으로써, 다른 어떤 악기에서도 볼 수 없는 생생한 음악의 변천과정을 남기게 되었다. 장악원 출신 악사의 음악을 기록한 『한금신보(韓琴新譜)』와 다양한 음악의 변주방법까지 기록한 『삼죽금보(三竹琴譜)』 등 대표적인 고악보 외에 약 삼십여 편의 거문고 고악보가 조선 후기에 편찬되었던 것이다.

그러나 19세기말부터 20세기 초반에 이르면 조선정악전습소(朝鮮正樂傳習所)에서 거문고를 가르친 김경남(金景南)과 이병문(李秉文), 또 조선정악단의 일원으로 일제

시대의 국악방송 및 SP(short play) 음반 취입에 빠지지 않았던 조이순(趙彝淳), 1916년에 김경남의 음악을 악보로 정리해 『방산한씨금보(芳山韓氏琴譜)』를 낸 한우석(韓玗錫), 장악원(掌樂院) 악사 출신의 함재운(咸在韻) 등이 거문고로 이름을 냈다. 그리고 이왕직아악부원양성소(李王職雅樂部員養成所)에서 거문고를 배운 함화진(咸和鎭), 이수경(李壽卿), 성경린(成慶麟), 장사훈(張師勛)과 지방의 율계(律契)에서 거문고를 배운 임석윤(林錫潤) 등 다음세대 연주인들이 선대(先代) 금객의 전통을 이었다.

그러나 거문고 음악이 누구로부터 누구에게 전승되었는지 맥을 짚어 보거나, "이수경의 계통은 비교적 우람하고 여운을 길게 남기는 농현법이 특징이고, 함화진 계통은 난초같이 청초간결(淸楚簡潔)을 위주로 하나 농현법이 엄하기 때문에 자칫하면 메마른 느낌을 준다"[63]는 나름의 개성을 설명한다 해도, 조선시대 금객의 전통은 풍류문화의 기반이 와해되는 과정에서 빠른 속도로 사그라들었다는 점을 인정하지 않을 수 없다.

거문고산조의 탄생 玄琴散調 誕生

20세기 초반 거문고는 거문고 음악의 역사상 아주 색다른 변화를 겪는다. 거문고로 산조를 연주하기 시작한 것이다. 선비들의 '양성정(養性情)'을 위한 풍류악기로 산조 연주를 시도한 이는 백낙준(白樂俊, 1884-1933)이었다. 사실 산조 이전에 거문고로 민속음악을 연주한 흔적이 거의 발견되지 않는다는 점에서 볼 때, 백낙준의 음악적 도전은 '혁신'에 가까운 것이었다. 장사훈 박사의 글을 보면, 백낙준이 거문고로 산조를 연주했을 때 거문고 풍류에 익숙한 청중들은 산조의 출현을 그리 달가워하지 않았다고 한다. 아마도 거문고가 '세속화'하는 것으로 여겼기 때문이었을 것이다. 그러나 이런 우려와는 달리 산조를 연주하는 거문고는 여전히 깊고 그윽한 소리와 술대로 공명통을 크게 혹은 작게 내리치는 타악적인 음향을 살려 남성적인 '큰 맛'을 전해 준다. 오히려 산조를 통해 거문고의 새로운 매력을 발견하게 되었

다고 하는 편이 정확하지 않을까 싶다. 백낙준 이후 박석기(朴錫基), 신쾌동(申快童), 한갑득(韓甲得), 김윤덕(金允德), 원광호(元光湖) 등 자유롭고 개성있는 산조 유파를 형성한 명인들 덕분임은 물론이겠다.

거문고의 구조 玄琴 構造

거문고는 정악용 거문고와 산조용 거문고가 있다. 악기의 구조는 거의 같고 크기가 약간 다른데, 정악용 거문고가 산조용 거문고보다 좀 크다. 그리고 현전하는 유물 중에는 여성 거문고 주자들이 연주하던 거문고가 있는데, 원로들이 이것을 여금(女琴)이라 지칭하는 것을 보면 전통사회에서는 여성용의 작은 거문고를 여금으로 따로 구분했던 것 같기도 하다.

여섯 줄로 된 현악기 거문고는 상자식으로 짠 공명통과, 공명통 위에 붙박이로 고정시킨 열여섯 개의 괘와, 가야금 안족처럼 움직일 수 있는 세 개의 현주(絃柱), 그리고 손에 쥐고 연주하는 술대로 이루어져 있다. 거문고 여섯 줄은 각 현마다 이름이 있다. 제1현은 문현(文絃), 제2현은 유현(遊絃), 제3현은 대현(大絃), 제4현은 괘상청(棵上淸), 제5현은 괘하청(棵下淸, 일명 岐棵淸), 제6현은 무현(武絃)이다. 이 중 유현(遊絃)은 가늘고, 대현(大絃)은 상당히 굵어서 소리가 낮으며 유현과 대비를 이루며 입체감있는 소리를 낸다.

공명통은 아쟁이나 산조가야금처럼 앞판과 뒤판을 붙여 만드는데, 뒤판 및 앞판의 현침ㆍ봉미 부분은 산조가야금과 크게 다르지 않다. 그러나 높이가 서로 다른 괘를 키 순서대로 고정시켜 지판(指板)으로 사용하는 점과, 술대로 내려치는 부분에 질긴 가죽을 붙임으로써 술대가 현뿐만 아니라 공명통을 울리면서 연주하게 되어 있다는 점이 매우 다르다. 열여섯 개의 괘 위에는 주선율을 담당하는 아주 가는 유현(제2현)과 굵은 대현(제3현), 그리고 괘상청(제4현) 현을 걸고, 나머지 세 현은 가야금의 이동 가능한 안족을 놓고 그 위에 문현과 괘하청ㆍ무현을 걸어 연주한다. 안족 위에 놓인 현은 농현은

하지 않고 그냥 소리만 낼 뿐이며, 열여섯 개나 되는 괘는 높이가 약 7밀리미터에서 약 70밀리미터 정도에 이르기까지 다양하고, 상자식 공명통 위의 붙박이 괘를 짚어 연주하는 동서양의 악기 중에서 가장 투박한 형태를 띠고 있다고 일컬어질 만큼 독특하다. 안족 위에 거는 나머지 세 현은 개방현이며 대체로 동일음으로 조율되고, 각 현마다 필요에 맞게 조정할 수 있다. 손에 쥐고 연주하는 술대는 해죽(海竹)으로 깎아 만든다.

한편 거문고 현을 술대로 내려치는 부분에는 대모(玳瑁)를 붙인다. 대모라는 명칭은 본래 거북이 등가죽 말린 것을 붙이던 데서 비롯되었으나, 지금은 악기 제작자들이 전승 공예품 전시회에 출품하거나 호사가들의 소장품으로 주문 제작하지 않는 한 대모가 쓰이는 일은 없다. 대모는 고급 장신구의 재료로 쓰이는 사치품에 드는 값이 비싼 재료이고, 거북이의 크기가 1미터 50센티미터는 되어야 거문고에 쓸 수 있기 때문에 보통 거문고에 대모를 쓰기는 어려웠을 것이다. 한편 이런 경제적인 이유 외에도 거문고 음향에 대한 취향이 변화했기 때문에 진짜 대모를 찾는 연주자가 없어진 것은 아닌가 하는 생각도 든다. 안경테처럼 딱딱한 대모를 거문고 복판에 대고 술대로 내려칠 경우, 느린 음악은 좀 괜찮겠지만 음수(音數)가 많은 빠른 연주에는 적합하지 않기 때문이

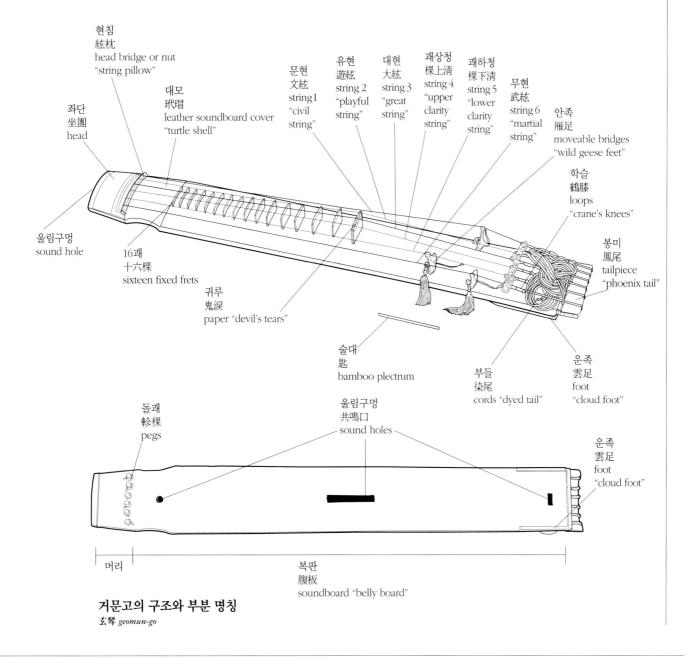

거문고의 구조와 부분 명칭
玄琴 *geomun-go*

현침 絃枕 head bridge or nut "string pillow"
대모 玳瑁 leather soundboard cover "turtle shell"
좌단 坐團 head
울림구멍 sound hole
16괘 十六棵 sixteen fixed frets
귀루 鬼淚 paper "devil's tears"
문현 文絃 string1 "civil string"
유현 遊絃 string 2 "playful string"
대현 大絃 string 3 "great string"
괘상청 棵上淸 string 4 "upper clarity string"
괘하청 棵下淸 string 5 "lower clarity string"
무현 武絃 string 6 "martial string"
안족 雁足 moveable bridges "wild geese feet"
학슬 鶴膝 loops "crane's knees"
봉미 鳳尾 tailpiece "phoenix tail"
술대 匙 bamboo plectrum
부들 染尾 cords "dyed tail"
운족 雲足 foot "cloud foot"
돌괘 軫棵 pegs
울림구멍 共鳴口 sound holes
운족 雲足 foot "cloud foot"
머리
복판 腹板 soundboard "belly board"

거문고 제작과정 제작자 高興坤
玄琴 geomun-go

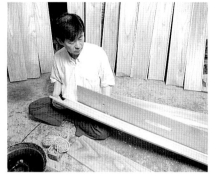

1. 뒷판 고르기.

2. 괘 붙이기.

3. 가죽 붙이기.

4. 대모 붙이기.

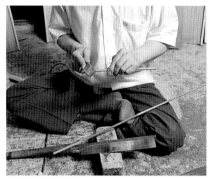

5. 술대 만들기.

6. 술대 만들기.

다. 현전하는 거문고 중 진짜 대모를 사용한 예는 수덕사(修德寺) 소장의 거문고에서 찾아볼 수 있다.

거문고의 세부 구조와 부분 명칭은 앞면의 도해와 같다.

거문고의 제작 玄琴 製作

거문고 제작은 산조가야금 만드는 것과 거의 비슷하고, 여기에 앞판의 괘와 술대로 줄을 내려치는 부분에 대모를 붙이고 술대를 깎는 점이 가야금과 다를 뿐이다. 괘의 재료는 특별히 가리지 않고 단단한 나무를 쓰는데, 『악학궤범』에서는 화리(華梨)나무나 종목(椶木) 등을 쓴다고 했다. 모양대로 다듬은 괘는 순서대로 공명통 위에 세워 아교로 붙인다. 술대는 해죽(海竹)이나 산죽(山竹) 등 굵기가 적당한 대나무로 깎는데, 길이는 18-20센티미터, 두께는 8밀리미터 내외이다. 대모 대용품으로 붙이는 가죽은 보통 산돼지 가죽을 무두질해서 쓰는데, 짙

은 갈색으로 염색 처리한 후 대모 모양으로 오려 붙인다. 그리고 거문고는 정악 연주용인가 산조 연주용인가에 따라 공명통의 길이와 넓이를 달리 만든다.[64]

거문고의 연주 玄琴 演奏

거문고를 연주하기 위해 앉을 때는 가야금을 연주할 때처럼 앉되, 거문고를 발목의 반월형 부분에 걸쳐 놓고 왼쪽 무릎으로 거문고 뒷면을 맞추어 비스듬히 고인다. 산조를 연주할 때는 거문고를 무릎이 아닌 오른발에 받쳐 놓고 앉는다.

연주법으로는 오른손의 술대 쥐는 집시법(執匙法)과 술대 쓰는 용시법(用匙法), 왼손의 안현법(按絃法) 등이 있다.[65] 술대는 윗부분 끝에 약 5센티미터 정도를 남겨 두고 검지와 장지 사이에 끼운 뒤 나머지 손가락으로 주먹을 쥐듯 잡는데, 이때 주먹을 가볍게 말아 쥐느냐 힘을 주어 단단히 쥐느냐가 매우 중요하다. 연주를 하다

보면 보통은 주먹을 세게 쥐기 마련이지만, 『악학궤범』 이후 몇몇 고악보에서 지시한 대로 주먹을 가볍게 말아 쥐어 손가락 모양이 '臼'자가 되게 하는 수법을 더 정통으로 여기는 경향이 있다. 특히 정악 연주에 있어서 가볍게 말아 쥔 '臼'자 모양의 주먹은 더 중시되고 있다. 그러나 실제 연주에서는 술대를 가볍게 쥔 상태에서 알차고 단단한 성음을 얻기 어렵기 때문에 자연히 강하게 쥐는 수법도 일반화해 있다. 술대를 쥔 손은 좌단에 닿지 않게 놓고 연주한다.

오른손으로 술대를 써서 소리를 낼 때에는 술대가 현에 닿는 각도와 방향·속도·위치 등이 매우 중요하다. 오른손에 술대를 쥐고 팔을 들어 올릴 때에는 반원형을 그리며 올리고, 내릴 때에는 수직으로 떨어지게 하며, 다시 가슴 앞쪽으로 팔을 거둘 때에는 반원형을 그린다. 술대가 현에 닿는 각도는 음의 진행에 따라 약간씩 다르지만 술대가 줄에 비스듬히 닿지 않고 '줄을 따라 곧게 오르락내리락해야 한다(從絃直彈)'는 주장도 있다. 또 술대를 들어 올렸다가 현을 칠 때에는 '번개처럼' 빨리, '점을 찍듯이' 정확하게, '칼로 줄을 자르듯이' 단호하게 해야 한다는 원칙들이 고악보에 전한다. 이것은 술대를 통해 전달되는 팔의 힘이 순간적으로 집약되어 단단하고 알찬 소리가 나는 것을 좋게 여겼기 때문이다.

이러한 생각은 『악학궤범』 이후 현재까지 큰 변화 없이 전승된 것이다. 『악학궤범』에는 '스랭' 'ᄃ랭' '외술' '겹술'하는 방법이 소개되어 있다. '스랭'은 술대를 쥐고 줄 바깥쪽을 타는 것, 'ᄃ랭'은 줄 안쪽을 타는 것이며, 외술과 겹술은 한 음을 한 줄에서 내는가, 여러 줄을 차례로 울려 내는가에 따른 주법 명칭이었다. 『악학궤범』 이후 여러 고악보에 적힌 술대 쓰는 법을 비교해 보면 줄을 위에서 아래로 치는 '대점(大點)'이 점차 세분되어, 20세기초에는 술대를 줄 위로 높이 들어 수직으로 세게 타는 '대점(大點)', 술대로 줄을 약하게 타는 '소점(小點)', 술대를 줄에 댄 상태에서 힘있게 눌러 타는 '이겨치는 법' 등으로 정착되었다.[66] 그리고 두 개 이상의 현을 문현(文絃)과 함께 순차적으로 소리내는 '살갱'과 '슬기둥' 주법 외에 살갱의 변형인 '싸랭' 주법이 19세기말에 쓰이기 시작했다. 대현(大絃)과 괘상청(棵上淸), 괘하청(棵下淸), 무현(武絃)을 차례로 쳐서 연주하는 15세기의 '스랭'과 'ᄃ랭' 주법은 17세기 이후의 고악보에서 점차 사라지는 경향을 보이지만, 20세기 이후의 산조 연주에서는 빈번히 사용되고 있다. 창작곡에서는 서양음악이나 유사 현악기의 주법이 다양하게 쓰이기도 한다.

왼손은 괘를 짚어 음정을 내는데, 음을 농현하거나 꺾어 내리는 등의 안현법(按絃法)은 거문고 연주에서 매우 비중이 높다. 왼손 사용방법도 역시 『악학궤범』 및 여러 고악보에 상세히 소개되어 있고 그 설명은 현재까지도 유효하다. 왼손의 안현법에서도 바르고 알찬 소리를 얻는 것이 관건이기 때문에 줄을 밀 때에 대현(大絃)은 괘상청까지, 유현(遊絃)은 대현까지 밀어서 팽팽하게 해야 한다거나,[67] 엄지와 검지로 줄을 짚을 때는 장지 또는 무명지로 줄을 버텨 주어야 하며, 손가락 끝으로 짚을 때에는 괘 뒤 가까운 쪽에 바짝 붙여 잡되, 손끝이 한쪽으로 치우치면 안 된다는 등의 규칙이 전통적으로 강조되어 왔다.

왼손 수법 중 가장 주된 것은 무명지와 장지로 유현과 대현의 괘를 짚는 것이다. 이 밖에 검지와 엄지는 무명지와 장지의 보조적인 역할을 하며, 새끼손가락은 문현 위에 놓아 현의 여음이 너무 오래 지속되어 유현과 대현에서 내는 주선율과 섞이지 않도록 막는 역할을 한다.

이 밖에 술대를 쓰지 않고 왼손만으로 소리를 내는 자출성(自出聲) 주법[68]이 있는데, 이 연주법 역시 『악학궤범』 이후 현재까지 전승되고 있으며, 그 사이에 특정 음악에만 사용되는 자출법이 개발되어 쓰이고 있다. 현재 정악에 사용되는 자출 수법은, 첫째, 무명지 또는 장지에서 검지와 엄지로 상행할 때 줄을 때려서 자출하는 방법, 둘째, 엄지에서 검지와 무명지 또는 장지로 하행할 때 엄지를 안쪽으로 구부리고 현을 뜯어서 자출하는 방법, 셋째, 검지에서 무명지 또는 장지로 하행할 때 검지를 바깥으로 뻗치며 줄을 튕겨 자출하는 방법 등이 있

고, 가곡 반주에서는 왼손 검지로 15괘와 16괘 사이 괘상청을 뜯거나 왼손 새끼손가락으로 1괘와 2괘 사이 문현을 떠서 자출하는 수법도 쓰인다. 그리고 한갑득류(韓甲得流) 거문고산조에서는 엄지에서 검지로 하행할 때 엄지로 뜯거나 검지로 쳐서 자출[69]하는 방법이 정악과 다른 연주법이다.

거문고의 농현에는 농현(弄絃)·퇴성(退聲)·전성(轉聲)의 세 가지가 있고, 정악과 민속악의 영역에 따라 약간의 차이가 난다. 거문고 여섯 현 중 안족(雁足) 위에 놓인 세 줄은 농현을 하지 않고 그냥 개방현 상태에서 유현과 대현에서 내는 선율의 보조적인 음향을 낸다.

정악의 농현법은 음의 시가(時價)에 따라 긴 음은 처음에는 느린 속도로 진폭을 크게 떨다가 점차 빠르고 잘게 떨어 주고, 시가가 짧은 음은 처음부터 잔잔하게 흔들어 주는데, 민속악의 농현은 음의 시가와 상관없이 처음부터 강하게 농현하는 수법을 주로 쓴다. 농현법에 대해서는 15세기의 음악 관련 기록과 줄풍류를 기록한 합자보에 상세하게 설명되어 있는데, 농현은 대체로 시작은 느리고 유원(悠遠)하게 하며, 그칠 때는 점차 빨라져서 사라지는 듯하게 마무리해 웅심우원(雄深迂遠)한 느낌을 주는 것을 중시했다. 추성(推聲)은, 대현은 괘상청까지 유현은 대현까지 밀어 올리면서 음정을 내는 수법[70]이며, 퇴성은 줄을 미리 밀었다가 천천히 놓으면서 음을 내는 수법인데, 19세기 이후로는 추성과 퇴성을 복합한 '퇴(退)한 후 추(推)하는' 수법 '추(推)한 후 퇴(退)하는' 수법 등도 활용된다.

조율과 음역 調律·音域

거문고는 정악과 산조(민속악) 조율이 약간 다르고, 창작음악의 경우 대체로 정악과 산조의 조율을 따르되 작품에 따라서는 기존의 조율방법을 벗어나는 예도 있다.

정악 조율은 괘하청·괘상청·무현을 대현 5괘의 음(林, B♭), 문현을 유현 4괘의 음(黃, E♭)에 맞추어 유현과 대현이 5도 관계를 유지하게 된다. 한편 산조를 연주

할 때는 문현의 음을 유현 4괘 황종(黃鐘)에 맞추지 않고 유현 5괘 음에 맞추어 조현하는데, 유현의 괘법이 정악과 다른 것은 산조에서 주로 계면조(界面調)를 연주하기 때문이다.[71] 거문고의 조율법과 음역을 표와 악보로 나타내면 아래와 같다.

거문고 조율법

개방형	조율	
	정악	산조
문현	유현 4괘(E♭)	유현 5괘(F)
괘상청	대현 5괘(B♭)	대현 5괘(B♭)
괘하청	대현 5괘(B♭)	대현 5괘(B♭)
무현	대현 5괘(B♭)	대현 5괘(B♭)

거문고의 음역

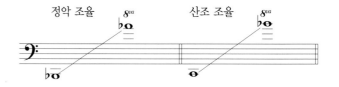

【악보】

1) 정악

金琪洙·黃得柱, 『玄琴正樂』, 銀河出版社, 1998.
黃得柱·李五奎, 『正樂 거문고보』, 銀河出版社, 1998.

2) 산조

양승경, 『거문고 짧은 산조 모음』, 은하출판사, 1995.
정대석 편저, 『거문고산조 세 바탕』, 은하출판사, 1990.
정화순 편, 『거문고산조(한갑득류)』, 현대음악출판사, 1985.
안지영·김혜원 採譜, 『거문고산조』, 한국예술종합학교 전통예술원, 1999.

3) 창작곡

정대석, 『거문고독주곡집—수리재』, 이화여자대학교 출판부, 1994.

【연구목록】

金宇振, 「거문고 괘법에 대한 연구」『전남대 논문집』 31집(예체능편), 전남대학교, 1986.

김우진, 「거문고 구음의 변천과 기능에 관한 연구」『관재 성경린 선생 팔순기념 국악학논총』, 국악고등학교동창회, 1992.

김우진, 「거문고 연주기법의 변천에 관한 연구」『國樂院論文集』 제9집, 國立國樂院, 1997.

김우진, 「거문고 正樂曲의 轉聲에 관한 研究」『韓國音樂研究』 제15·16집 합병호, 韓國國樂學會, 1986.

文繡然, 「거문고 연주수법에 관한 연구―창작곡에 사용된 새로운 수법을 중심으로」, 서울대학교대학원 석사학위논문, 1994.

宋芳松, 「王山岳과 玉寶高의 年代考」『韓國音樂史研究』, 嶺南大學校 出版部, 1982.

宋惠眞, 「조선시대 문인들의 거문고 수용 양상―詩文과 山水畵를 중심으로」『李惠求博士九旬記念音樂學論叢』, 李惠求學術賞運營委員會, 1998.

송혜진, 「숨겨진 우리 음악인의 발자취를 따라―윤선도」『음악동아』, 1987. 11.

송혜진, 「숨겨진 우리 음악인의 발자취를 따라―김성기」『음악동아』, 1987. 4.

송혜진, 「숨겨진 우리 음악인의 발자취를 따라―정철」『음악동아』, 1987. 6.

송혜진, 「숨겨진 우리 음악인의 발자취를 따라―홍대용」『음악동아』, 1987. 5.

申大澈, 「거문고와 그 음악에 관련된 연구동향」『國樂院論文集』 제10집, 國立國樂院, 1998.

양승경, 「현행 거문고 정악보에 나타난 수법 연구」, 단국대학교 교육대학원 석사학위논문, 1995.

윤진희, 「사연이 있는 국악명기―거문고」『객석』, 1999. 9.

李相奎, 「『琴合字譜』의 거문고 口音法」『韓國音樂研究』 제26집, 韓國國樂學會, 1998.

李在和, 「거문고 음악의 시김새―추성·퇴성·요성의 폭과 형태를 중심으로」『國樂院論文集』 제5집, 國立國樂院, 1993.

이재화, 「정악 연주시 산조거문고 사용에 따르는 문제점에 관한 연구」『韓國音樂研究』 제20집, 韓國國樂學會, 1992.

李鍾相, 「거문고의 괘율 연구―『악학궤범』 소재 거문고 산형을 중심으로」, 한국정신문화연구원 한국학대학원 석사학위논문, 1994.

이진원, 「玄琴과 臥箜篌」『音樂學論叢』, 韶巖權五聖博士華甲紀念論叢刊行委員會, 2000.

張師勛, 「거문고의 手法에 관한 연구」『韓國傳統音樂의 研究』, 寶晉齋, 1975.

張師勛, 「거문고 調絃法의 變遷」『韓國傳統音樂의 研究』, 寶晉齋, 1975.

全仁平, 「거문고·비나 그리고 자케」『國樂院論文集』 제9집, 國立國樂院, 1997.

정영희, 「거문고 술대법에 관한 연구―영산회상 중 상령산을 중심으로」, 이화여자대학교대학원 석사학위논문, 1985.

崔鍾敏, 「거문고와 관련한 음악사상의 문제」『國樂院論文集』 제10집, 國立國樂院, 1998.

韓明熙, 「거문고 음악의 精神性에 대한 재음미」『國樂院論文集』 제10집, 國立國樂院, 1998.

黃俊淵, 「고구려 고분벽화의 거문고」『國樂院論文集』 제9집, 國立國樂院, 1997.

금과 슬

琴 / 瑟
geum, seven-stringed zither
seul, twenty-five-stringed zither

금(琴)과 슬(瑟)은 아악(雅樂) 팔음(八音) 중 사부(絲部)에 속하는 현악기이다. 현재는 오직 문묘제례악(文廟祭禮樂)에만 편성되기 때문에 평소에는 들어 볼 기회가 거의 없다. 뿐만 아니라 문묘제례악을 진지하게 감상한다 해도 악기 소리가 워낙 작아 금과 슬의 소리를 가늠하기란 불가능할 지경이어서, 이 악기 연주에 관심을 두고 골몰하는 연주가도 없다. 매년 두 차례씩 성균관(成均館) 대성전(大成殿)에서 문묘제례(釋奠)를 올릴 때 연주 자리에 놓이긴 하지만, 이 악기가 현재 한국음악에 소용되는 악기라고 자신있게 말하기 어려울 정도다. '상징'으로 그 자리에 있는 악기라는 생각 때문이다.

슬 瑟

모르긴 해도 슬은 일찍부터 이런 대접을 받아 왔을 것이다. 12세기에 북송(北宋)의 아악이 고려에 소개된 이후 슬은 늘 아악 연주에 편성되어 왔지만, 이 악기가 다른 음악 갈래에 응용되었던 흔적은 찾기 어렵다.

슬은 중국의 '쟁(箏)'처럼 생겼다. 공명통 위에는 가야금 안족(雁足)이 아니라 쟁의 현주(絃柱) 같은 괘를 올려 스물다섯 현을 거는데, 십이율이 두 옥타브로 배열되고 옥타브 사이에는 실제 연주에 사용하지 않는 윤현(閏絃)이 있다. 공명통은 대쟁(大箏)만큼이나 크고, 공명통 위에는 연두색 바탕에 주황색·흰색·검은색 등 눈에 띄는

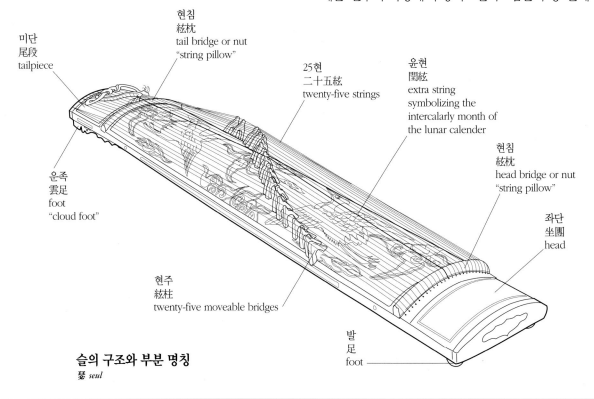

미단
尾段
tailpiece

현침
絃枕
tail bridge or nut
"string pillow"

25현
二十五絃
twenty-five strings

윤현
閏絃
extra string
symbolizing the
intercalarly month of
the lunar calender

현침
絃枕
head bridge or nut
"string pillow"

운족
雲足
foot
"cloud foot"

좌단
坐團
head

현주
絃柱
twenty-five moveable bridges

발
足
foot

슬의 구조와 부분 명칭
瑟 *seul*

색으로 구름, 날개를 펴고 날아가는 학을 화려하게 그려 넣어 이색적이다. 우리나라 한자사전에서 슬(瑟)을 풀이하면서 흔히 '비파 슬'이라고 한 예가 많아 큰 가야금처럼 생긴 '슬'을 기타처럼 생긴 '비파'와 혼동하는 경우도 적지 않은데, 사실 슬과 비파는 전혀 다르다.

금 琴

한편 금은 오로지 제례악에만 사용된 슬과 달리 제례음악 외에도 선비 사회에 일부 수용되었다. 12세기에 북송의 대성아악(大晟雅樂)이 들어올 때 일현금·삼현금·오현금·칠현금·구현금의 형태로 소개되었지만, 이 중에서 후대로 전승된 것은 칠현금뿐이며, 그 칠현금이 궁중과 민간의 풍류방(風流房)에 전파되었다.

조선시대의 선비들은 '공자께서 즐겨 연주했다는 금'을 숭상하는 마음이 지극했다. 그러나 이런 생각과 관심은 우리나라의 금인 거문고에 표출된 경우가 대부분이어서, 칠현금의 유행이 그리 대단하지는 않았다. 위백규(魏伯珪)가 중국의 금에 관한 서적을 옮겨 적어 『금보고(琴譜古)』를 편찬한 일, 그리고 조선 후기의 화가 윤두서(尹斗緒)가 금을 직접 만들었다거나[72] 그의 그림 중에 금을 연주하는 장면이 있는 점, 윤용구(尹用求, 1853-

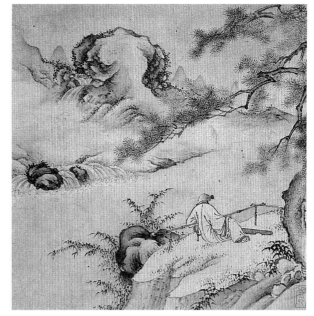

윤두서 〈송하관폭도(松下觀瀑圖)〉 조선 18세기. 견본수묵. 18.5×19cm. 개인 소장.

1939)의 『휘금가곡보(徽琴歌曲譜)』 등이 눈에 띌 뿐이다.

한편 홍대용(洪大容)의 「봉래금사적(蓬萊琴事蹟)」이라는 글에

"박(朴) 부인이 봉래금(蓬萊琴)과 단금(短琴) 하나를 집에 간직해 두었는데, 언젠가 이르기를 '내 자손 중에 만일 거문고를 아는 자가 있다면 이를 전해 주겠다'고 했다. 중종조(仲從祖) 유수공(留守公)이 초년에 배우다가

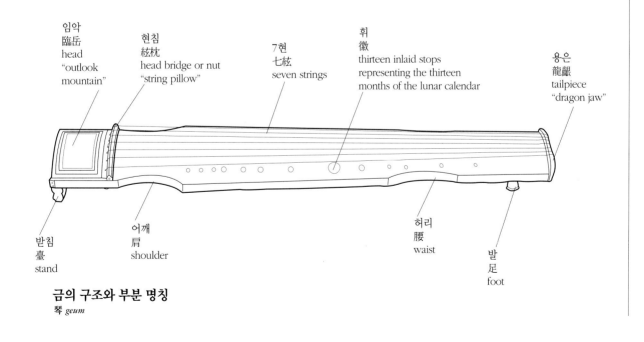

임악
臨岳
head
"outlook mountain"

현침
絃枕
head bridge or nut
"string pillow"

7현
七絃
seven strings

휘
徽
thirteen inlaid stops representing the thirteen months of the lunar calendar

용은
龍齦
tailpiece
"dragon jaw"

반침
臺
stand

어깨
肩
shoulder

허리
腰
waist

발
足
foot

금의 구조와 부분 명칭
琴 *geum*

중단하고 능히 끝마치지를 못했다. 봉래금은 비록 종가(宗家)에 잘 간직되어 있었건만 단금은 남에게 빌려 주었다가 잃어버렸다."[73]

고 한 내용이 있는데, 이 중 단금이 곧 칠현금이었을 것으로 보인다. 이 밖에도 금은 '유금(儒琴)' 또는 '당금(唐琴)' '소금(素琴)' 등의 별칭으로 불리기도 했다.

그런데 금이 조선의 선비들 곁에 있었고 그들이 금을 중시했다는 사실을 확인하는 것보다 더 중요한 것은, 금으로 어떤 음악을 연주했는가 하는 점이다. 그러나 아쉽게도 이 점에 대해 알려진 것이 별로 없다. 엄혜경(嚴蕙卿)이 20세기 초반까지 살았던 윤용구의 『휘금가곡보』를 연구해 금으로 가곡을 연주하려는 시도가 있었다는 사실을 확인시켜 준 것[74] 외에 그 이상의 논의는 없었다. 조선 후기의 가객 이세보(李世輔)가 "벽공의 두렷헌 달리 죽창의 도라 들고/ 빅학은 츔을 츄어 칠현금을 지쵹한다/ 동ᄌᆞ야 져 부러라 영산회상…"[75]이라고 노래한 것을 보면, 「영산회상(靈山會上)」 등을 칠현금으로 연주했을 가능성도 배제할 수는 없을 것이다. 좀더 연구해 볼 필요가 있겠다.

금은 오동나무와 밤나무를 앞뒤 판에 대서 상자식으로 짠 공명통에 현을 걸어 연주하며, 위판에는 보통 옻칠을 두껍게 하여 빛나는 윤기를 낸다. 금을 연주할 때는 가야금의 안족(雁足)이나 거문고의 괘(棵), 슬의 현주(絃柱) 같은 것을 사용하지 않고, 공명통에 흰 조개껍질로 만든 열세 개의 지판(指板)을 표시하여 그것을 짚어 음정을 낸다. 그 지판을 휘(徽)라고 하는데, 금이나 쟁류의 악기 중에서 이렇게 휘를 가진 것이 칠현금뿐이기 때문에 일명 '휘금(徽琴)'이라고도 한다.

금은 음량이 작고 소리는 맑고 우아하다. 이러한 금의 음향 특징은 선비들의 서실(書室)에는 잘 어울렸지만, 여러 악기가 함께 연주되는 관현합주에서는 제대로 들을 수가 없다. 바로 이런 점이 아악을 연주하는 제례악에서조차 금이 제대로 전승되지 못했던 원인이 되었던 것 같다.

오늘날 금과 슬은 실제 음악을 연주하는 악기로서가 아니라, 오히려 고전(古典)의 전승을 증거하는 가치, 또는 부부 사이의 정이 돈독한 것을 뜻하는 '금슬상화(琴瑟相和)'의 의미를 담은 악기라는 점 외에 그 이상의 '음악적 의미'를 찾기는 힘들게 되었다. 이 악기들이 한국적인 음악언어를 표현하는 한국의 악기로 전승할 수 있을지 관심있게 지켜볼 일이다.

【연구목록】

嚴蕙卿, 「七絃琴의 韓國的 受容―『七絃琴譜』와 『徽琴歌曲譜』를 中心으로」, 서울대학교대학원 석사학위논문, 1983.

玄景彩, 「中國 古琴과 韓國 거문고 記譜法의 比較」『民族音樂學』 제12집, 서울대학교 음악대학 부설 東洋音樂研究所, 1990.

吳文光, 宋惠眞 譯, 「친(琴) 음악 전수의 변화―고대 친(琴)류 악기 전승방법에 대한 민족음악학적 연구」『동아시아의 현악기』, 國立國樂院, 1996.

비파

琵琶
bipa, lute

비파(琵琶)는 꼭지 부분이 좀 갸름하게 생긴 배(梨)를 반쪽으로 잘라 놓은 것 같은 공명통에 넉 줄 또는 다섯 줄의 현을 걸어 술대나 작은 나무판으로 현을 튕겨 연주하는 현악기이다. 중앙아시아 지역에 살던 옛 사람들은 이 악기를 말 위에서 연주했으며, 비파라는 이름은 악기를 연주할 때 손을 앞으로 밀어 소리내는 '비(琵)'와 끌어당겨 소리내는 '파(琶)'의 의성어(擬聲語)를 따라 명명한 것이다.

비파는 당대(唐代)의 유명한 시인 백낙천(白樂天)이 「비파행(琵琶行)」[76]을 지은 이후 "좋은 세월을 다 보내고 이제 알아 주는 이 없이 쓸쓸히 배회하게 된 사람의 심정을 담은" 소리로 인식되었다. 그래서인지 아니면 실제 비파 소리가 슬프게 들렸기 때문인지, 몇몇 기록에서는 비파 소리를 '슬프고 처절한 것'으로 묘사하고 있다. 자하(紫霞) 신위(申緯, 1769-1847)가 지은 「숭정궁인굴씨비파가(崇禎宮人屈氏琵琶歌)」에서 "나 또한 중년 이래로 슬픔의 상처받아 온 터에/ 또 이제 감회에 휩싸이니 마음이 몹시도 사나옵구나. …강군(姜君)이 나를 위해 발(撥)을 들고 비파 네 현을 헤치니/ 비애를 담은 곡조들 처절하고도 툭 티어 울리네"[77]라고 한 것이나, 정래교(鄭來僑)가 지은 「김성기전(金聖器傳)」에서 늙은 김성기에게 "억지로 비파를 뜯게 하여 영산곡(靈山曲)을 변치(變徵)의 음(音)으로 연주하니 좌객들이 슬퍼하여 눈물을 흘리지 않는 이가 없었다"[78]고 한 것은 비파 연주를 비애의 극치를 표현한 음악으로 설명하고 있다.

그렇지만 무슨 일을 당해 어찌할 줄을 모르고 쩔쩔매는 사람을 보고 "비파 소리가 나도록 갈팡질팡한다"라거나, "비파(琵琶)야 너는 어이 간듸 온듸 앙됴어리는다/ 싱금혼 목을 에후로혀 잔득 안고/ 엄파 갓튼 손으로 빗를 잡아 쓴거든 아니 앙됴어리랴/ 아마도 대주소주(大珠小珠) 낙옥반(落玉盤)ㅎ기는 너섚인가 ㅎ노라"[79]라고 한 시조의 내용을 보면, 비파 소리는 슬픔과는 좀 거리가 멀고 오히려 '코믹 음악(comic music)'이 떠오를 만큼 명랑하다. 비파는 분명히 이렇게 밝은 기분도 전해 주면서 우리 곁에 있었을 것이다.

그러나 연주 전승이 단절된 오늘날, 비파는 이 소리 저 소리도 없이 그저 박물관 진열장 안에 점잖게 놓여 있으니 안쓰러운 마음만 남는다.

강희안(姜熙彦) 〈소군출새(昭君出塞)〉 조선 15세기. 지본담채. 23.1×26cm. 개인 소장.

비파의 전승 琵琶 傳承

5세기경 실크로드를 따라 불교문화와 함께 극동아시아 지역으로 전래된 비파는, 종교음악의 영역뿐만 아니라 궁중과 세간에서 큰 인기를 누리며 그 나라의 악기로 정착했다. 비파가 들어오기 전까지 비파처럼 생긴 류트(lute)류의 완함(阮咸) 등이 있었지만 비파가 전래하자 여러 면에서 음악적 기능이 뛰어난 비파는 유사 악기류를 뒷전으로 물러나게 했다. 완함이 언제 사라지고 그 자리를 언제 비파가 차지하게 되었는가에 따라 음악사의 전환점을 가늠할 정도로 비파의 아시아 지역 전래는 중요한 의미를 지닌 것이었다. 돈황벽화에서 보이는 무수한 비파 연주자의 모습과 당삼채(唐三彩) 기법으로 만들어진 말 위에서 비파 타는 이의 조형, 비파를 노래한 유명 시인들의 작품, 중국과 우리나라의 불교조각품에 묘사되어 있는 비파 유물이나 일본 쇼소잉(正倉院)에 소장되어 있는 아름다운 비파 유물을 보더라도, 그 시대에 중국·한국·일본에서 비파가 얼마나 성행했는지를 짐작할 수 있다.

우리나라의 경우 전래 시기는 정확치 않지만 『삼국사기』 「악지」에 향비파(鄕琵琶)가 '신라에서 비롯된 악기'로 소개된 것을 보면, 향비파가 가야금이나 거문고 같은 토착 악기처럼 일찍부터 전승해 온 악기였으리라는 생각이 든다. 그리고 향비파 외에 중국 비파도 들어와 '당비파(唐琵琶)'라는 이름으로 전승되었는데, 통일신라시대에 두 가지 비파로 연주할 수 있는 곡은 궁조(宮調)·칠현조(七賢調)·봉황조(鳳凰調)에 모두 이백열두 곡이나 되었다.[80]

이 무렵 비파는 불교 승려나 거사(居士)들의 소지품으로 보편화했던 것 같다. 『삼국유사』에 전하는 차득공(車得公)의 이야기는 신라에서 비파가 얼마나 자연스럽게 연주되고 있었는지를 알려 주는 대표적인 예로 꼽힌다.

차득공은 신라 문무왕(文武王, 661-681)의 아우였는데, 어느 날 형이 중책을 제의하자 먼저 민정(民政)을 살핀 후에야 올바른 관리의 길을 걸을 수 있겠다며 암행

비파 타는 토우. 신라 5-6세기. 높이 12cm. 국립경주박물관.

(暗行)을 자청한 일이 있었다. 이때 차득공이 '승복을 입고 비파를 든 거사(居士)의 모습'으로 변장을 하고 전국을 돌아다녔다는 일화인데, 여기서 우리의 주목을 끄는 것은 그의 변복(變服)이다. 암행을 위해 신분이 노출되거나 사람들의 이목을 끌어서는 안 될 상황에서 승복과 비파를 선택한 것이라면 당시에 이런 모습이 흔했다는 뜻이기 때문이다. 차득공 이후 비파를 연주하며 행각(行脚)하는 승려나 거사의 모습을 기록한 것이 없어 좀 아쉽기는 하지만, 중국이나 일본에서 꽤 뚜렷하게 전승되어 온 '맹승(盲僧) 비파'의 전통이나 '동냥승의 비파 연주'를 참고한다면, 차득공의 '거사 분장' 이유를 좀더 폭넓게 이해할 수 있을 것이라고 본다.

비파가 불교의 종교활동에 긴요하게 사용되었던 점은 차득공의 비파 이야기 외에 신문왕 2년(682)에 완성된 감은사(感恩寺)의 청동제사리기(靑銅製舍利器), 문무왕 13년(673)으로 추정되는 비암사(碑巖寺) 계유명아미타불(癸酉銘阿彌陀佛)의 부조(浮彫), 혜공왕(惠恭王) 8년(772)에 세운 봉암사(鳳巖寺)의 지증대사적조탑(智證大師寂照塔)의 탑신(塔身) 등에 조각된 주악상(奏樂像)을 통해서도 확인할 수 있다. 그리고 고려시대 이후의 불화에서도 비파가 자주 등장하고, 사천왕상(四天王像)이 비파를 들고 있는 조각품은 지금도 예사롭게 볼 수 있다. 아마도

부처를 위한 음악 공양의 한 방법으로 연주되었던 비파의 전통 일부가 이렇게 미술품에 표현된 것일 텐데, 실제 비파가 우리의 불교음악에서 어떤 역할을 했는지 알 수 있는 단서가 전혀 없으니 안타까울 뿐이다.

고려시대의 비파 高麗 琵琶

고려시대에 들어서는 비파가 궁중음악의 향악(鄕樂)과 당악(唐樂)에 편성되는 한편, 선비들의 풍류방이나 여기(女妓)들 사이에 널리 퍼졌던 것 같다. 『고려사』「악지」의 당악과 향악 부분에 각각 네 현을 가진 당비파와 다섯 현을 가진 향비파가 소개되어 있고, 대악관현방(大樂管絃房) 소속의 연주자 중에도 향비파와 당비파 전공자가 있었다. 그리고 고려가요 「한림별곡」에는 비파가 가야금이나 거문고 등의 악기와 나란히 연주되는 정경이, 당악곡 「백실장(百實粧)」에는 연회에서 비파를 독주하는 여인의 모습이 정감있게 묘사되어 있다. 또한 이규보는 「또 쌍비파 타는 소리를 듣고 즉석에서 시를 부르다(又聞雙琵琶口占)」라는 시에서 "머리 위에 옥로화 비껴 꽂고서/ 손에 든 금잔에 술 가득 부었어라/ 한 쌍의 기생 참으로 선녀 같은데/ 함께 비파 울려 봉황의 소리를 내

청자상감인물문매병(靑瓷象嵌人物紋梅甁).
고려 12세기 중엽. 이화여자대학교 박물관.

는구나"라며 '비파 이중주' 장면을 소개해 주기도 했다. 이 밖에 주목되는 것은 우천계(禹天啓)의 「비파행(琵琶行)」[81]이라는 시다.

좁은 복판에 아롱다롱 쌍봉 무늬라
옥의 색은 선명하고 금실(金縷)은 붉구나
살금 짚고 힘주어 짚으며 향나무 꼬치(撥) 움직이면
큰 줄 작은 줄 소리가 같지 않아
맑은 상조(商調) 아담한 운율 극히 분명하고 섬세하여라
가냘픈 음은 담담한 곡조 또다시 아기자기하나니
봄 새는 햇빛 받아 도리(桃李) 꽃에 노래하고
가을 벌레는 비를 안아 오동잎에 우는구나

小槽斑斑雙鳳紋
玉色鮮明金縷紅
輕攏重撚動香撥
大絃小絃聲不同
淸商雅韻極廉細
微音澹弄還玲瓏
春禽得暖韻桃李
秋虫抱雨鳴梧桐

라고 읊은 이 시는, 쇼소잉에 소장된 비파를 연상시켜 주는 화려한 장식에 대한 언급이라든가, 발(撥)로 강약을 주어 현을 퉁기는 연주자세까지 상세히 이야기하고 있어, 시인이 비파 연주자를 직접 눈앞에 두고 그 모습을 묘사한 것처럼 생생하다.

조선시대의 비파 朝鮮 琵琶

고려시대의 향비파와 당비파는 그대로 조선시대로 전승되어 역시 궁중의 향악과 당악, 향당교주(鄕唐交奏) 등에 편성되었다. 그리고 악기 이름이 향·당으로 구분되기는 했지만, 당비파는 향당교주 편성은 물론 선비들의 풍류방에서도 자연스럽게 수용되었기 때문에 그 영

역이 향비파보다 오히려 더 넓었던 것 같다. 그랬기 때문인지 세종(世宗) 때에는 관습도감(慣習都監)의 여기(女妓)들에게 모두 당비파를 배우게 했고,[82] 사서인(士庶人)들은 음악을 배울 때 반드시 당비파를 먼저 했다[83]는 것을 보면 비파가 현악기 입문의 기초악기로 널리 퍼져 있었던 것 같다. 그리고 〈중묘조서연관사연도(中廟朝書筵官賜宴圖)〉(1533년경), 〈선조조기영회도(宣祖朝耆英會圖)〉(1585), 〈기사사연도(耆社私宴圖)〉(1720년경), 〈종친부사연도(宗親府賜宴圖)〉(1744) 등의 궁중의례 장면에 비파가 등장하고 있어, 대개 18세기 중반까지도 당비파가 꽤 활용도 높은 악기로 수용되었음을 알 수 있다. 그리고 『금합자보(琴合字譜)』에는 만대엽(慢大葉)을 위한 비파보가 실려 있으며, 거문고의 명수였던 김성기(金聖器)의 전기에서는 그가 비파로 「영산회상」 곡을 탔다고 적고 있다. 그런 맥락에서 보면 화가 김홍도의 그림에 등장하는 당비파[84]라든가, 딱히 당비파라고 장담하기는 어렵지만 "손약정(孫約正)은 점심을 추리고 이풍헌(李風憲)은 주효(酒肴)를 장만ᄒ소/ 거문고 가야금 해금 비파 적 필률 장고 무고 공인(工人)이란 우당장(禹堂掌)이 드려오시/ 글 짓고 노래 부르기와 여기화간(女妓花看)이란 내 다 담당(擔當)ᄒ옴식",[85] 또는 "적차(笛差)비 비파차(琵琶差)비 필이 직비 세히나/ 집마다 줏갑 닐고 걸낭됴로 불며 튼며/ 슬토록 홀라홀라 ᄒ다가 멋만 듯고 가노매"[86]라는 시조의 내용, 또 석북(石北) 신광수(申光洙)가 관서(關西) 여행을 하던 중 "금천의 주막에서 머물던 날 그윽한 비파 소리가 이웃집 담을 넘어오더라"[87]는 내용, 감로왕도(甘露王圖)에서 놀이패들이 당비파를 연주하는 장면 등은 비파의 대중성을 이해하는 데 큰 도움이 된다. 그리고 비파라고 하면 왠지 고급해 보이는 선입견과 달리 훨씬 더 소박한 정서를 표현했던 악기라는 느낌도 준다.

한편 자하(紫霞) 신위(申緯)가 지은 「숭정궁인굴씨비파가」[88]는 조선 후기의 비파 이야기에 빼놓기 어려운 일화를 담고 있어 시선을 모은다. 내용은 중국 명(明)나라 궁정의 궁녀였다가 소현세자(昭顯世子)와 맺은 인연으로 조선에 온 굴씨(屈氏, ?-1695)에 관한 것이다.

"내가 장악원(掌樂院)의 나이 먹은 이에게 알아보니 굴씨는 세자를 따라 들어와서[89] 향교방(鄕校房)의 저택에 살았다. 가끔 장악원의 사람을 불러다가 발을 치고서 비파 타는 법을 가르쳤는데, 지금 강전악(姜典樂)이란 이는 사숙(私塾)의 제자라고 한다. 굴씨가 타던 비파는 자단목(紫檀木)으로 만든 것인데, 무늬가 찬란하게 서리어 머리칼이 비칠 정도였다. 후세에 사람들은 그것이 악기인 줄 알지를 못해 물 뜨는 그릇으로 사용했으며 마침내 숯 광 속에 버려지기에 이르렀다. 근래 강약산(姜若山, 1888-?, 성명은 姜彝五, 강세황의 손자)이 그것을 우연히 어느 종친 집에서 발견해 다시 수리를 했다. 그리고서 음을 살펴서 조율(調律)을 해 보니 대단히 아름다운 소리가 울려 나오는 것이었다. 나는 강약산의 이 일에 감탄했던바, 굴씨의 숨은 사적을 채집해 갖추어 기록을 하고 이에 노래를 지어 붙인다."

라고 하면서 글 쓰게 된 배경을 밝힌 다음, 이렇게 시를 읊었다.

비파란 악기 본래가 마상(馬上)에서 타는 줄풍류
『석명(釋名)』이란 책에 이르기를 비파는 본래 변방 민족의 악기인데
손을 아래로 밀면 '비', 위로 당기면 '파', 비파란 이름 유래했거늘
밀고 당기고 한 줄에 한 소리
…
한족(漢族)의 음악, 소수민족 음악에 비파이름 갖가지로
목이 긴 진(秦) 비파 목이 비뚼 곡경(曲頸) 비파 생긴 모양도 일정치를 않구나
…
영감(靈感)의 슬기 발휘하니 장악원(掌樂院) 고수도 무릎 꿇고
…

제자 진춘(進春)이 다니며 비파의 신곡을 배우고
…

굴씨 타던 비파 라사(邏沙)의 자단목 울림통에 봉황
무늬 아로 새기고
옥색 바탕에 금을 누벼 빛이 으리번쩍 하더니
…

강군이 나를 위해 발(撥)을 들고 비파 네 현을 헤치니
비애를 담은 곡조들 처절하고도 툭 티여 울리네

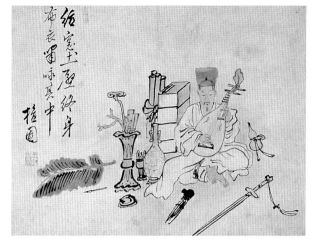

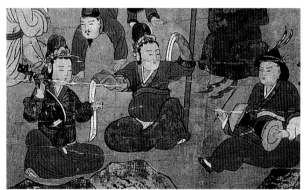

김홍도 〈포의풍류도(布衣風流圖)〉 조선 1789. 지본담채. 27.9×37cm.
개인 소장.(위)
〈쌍계사감로왕도(雙磎寺甘露王圖)〉(부분). 조선 1728. 견본채색.
224.5×281.5cm. 쌍계사.(아래)

琵琶本是馬上絃索
釋明以爲藩中所作
順手曰批逆手把
一絃一聲推又却
…

漢樂藩樂不一名
拗項直項無定䥥
…

性靈屢伏善才曹
…

弟子進春學新飜
…

邏沙檀槽蹙鳳文
金縷玉質光灼爍
…

姜君自我轉軸撥四絃
匪風下泉凄而廓

신위의 글은 굴씨를 추모하기 위해 지은 것인데, "세
간 사람들이 비파가 무슨 물건인 줄 몰라 방치했다"라는
내용은 위에서 살펴본 시와 그림에서 비파가 널리 애호
되었던 상황과 차이가 많이 나서 당혹스럽고, 굴씨가 장
악원 악사들에게 가르쳤던 '신곡'이 조선 후기 당비파
전승에 어떤 영향을 끼쳤다고 호언하기는 어렵다. 그러
나 이 작품을 통해서 조선 후기 한 지식인이 가졌던 비
파에 대한 생각과 느낌을 공유할 수 있다는 점이 퍽 귀

하게 여겨진다.

그러나 이렇게 오랜 세월을 우리와 함께 호흡해 온 비
파 음악은, 19세기 이후 그 전승이 위축되는 기미를 보
이다가 20세기에 들어 아예 전승이 단절되고 말았다. 해
방 이전 이왕직아악부원양성소의 연주회 프로그램에도
이따금 비파가 들어 있었는데, "이때 비파 연주자들은
무대 위에서 내내 조율만 하다가 내려왔다"는 이야기가
생겼을 정도로 비파 연주는 의미를 잃고 있었던 것 같
다. 이러한 현상은 오랜 옛날, 거의 비슷한 시기에 비파
를 알게 된 후 지금까지 아주 활발하게 비파 음악을 향
유하고 있는 중국이나 일본과 아주 다른 것이다. 이렇게
비파 음악이 단절된 배경과 이유를

"비파의 성능이 거문고와 흡사했기 때문에 1930년대
까지도 거문고의 연주법에 준해 연주되었으나, 결국 거

문고의 위세에 밀려서 사라졌다. …역안(力按)에 의해서만 우리 음악이 요구하는 자유로운 음 변화가 가능하기 때문에 기타처럼 경안(輕按)밖에 못하는 비파가 우리나라에서 쇠퇴한 것은 오히려 당연하다."[90]

고 보는 견해도 있고, 연주자들이 좀더 비파 연주에 관심을 가졌더라면 적어도 '단절'되지는 않았을 것이라고 아쉬워하는 의견도 있다. 천 년 이상 전승되어 오던 악기가 우리가 숨쉬는 시대에 슬그머니 그 음악적 생명력을 다했다는 사실은 아무래도 '방치'의 결과가 아닐까 싶기도 하다. 그 회복을 위해 국립국악원과 작곡가 이성천(李成

千) 교수 등이 두 가지 비파 중에서 향비파 복원 가능성 및 그 복원 연주를 시도한 적도 있고,[91] 국립국악원의 정악 연주회에서 이따금 합주에 비파를 곁들이기도 하지만 아직 그 회복 가능성 여부는 알 수 없는 상황이다.

향비파와 당비파의 구조와 연주
琵琶 構造 · 演奏

비파는 향비파와 당비파 두 종류가 있다. 두 가지 비파는 모두 공명통인 몸통과, 지판(指板) 역할을 하는 목〔頸〕, 조현(調絃) 장치인 주아(周兒)와, 줄 매는 부분, 현

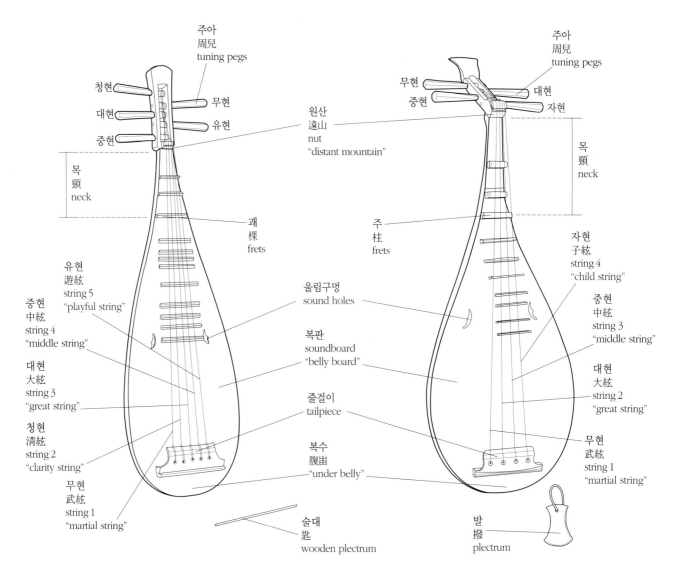

향비파 · 당비파의 구조와 부분 명칭
鄕琵琶 *hyangbipa* / **唐琵琶** *dangbipa*

으로 이루어졌다. 이 중 향비파는 신라에서 만든 것으로 '곧은 목'에 다섯 현을 가졌으며, 연주할 때는 술대(거문고 술대와 같다)로 현을 퉁겨서 소리를 낸다.

이에 비해 중국에서 온 당비파는 굽은 목에 네 현을 가졌는데, 언제부터인지 정확하지 않지만 당비파로 향악을 연주하게 됨에 따라 당악을 연주할 때는 나무 조각판(撥)과 인조 손톱(假爪)을 이용하고, 향악을 연주할 때는 손가락으로 직접 현을 퉁겨서 소리내는 두 가지 주법이 생겼다. 한편, 당비파는 일본 쇼소잉에 소장된 악기처럼 본래 목 상단 부분에 반음 간격으로 배열된 볼록한 모양의 주(柱) 네 개가 있는 형태였다. 아마 10세기 이전에 우리나라에 수용된 당비파도 본래는 네 개의 주만 있었을 것이나, 이 악기로 향악 연주를 겸하기 시작하면서 본래의 주 외에 여덟 개의 괘를 붙인 '한국식'의 비파로 변형되었을 것으로 추측된다.[92] 즉 『악학궤범』에 실린 형태이다. 그리고 1939년에 간행된 『이왕가악기』에는 당비파에 붙은 여덟 개의 괘 중 실제 연주에 쓰이지 않는 괘 한 개를 생략한 '사주(四柱) 칠괘(七棵)'의 당비파 사진이 실려 있다. 그런데 현재 국립국악원에 소장된 당비파에는 네 개 있어야 할 주가 세 개밖에 없어 이전의 비파와 달라진 모습을 보여준다. 이것은 20세기 중반 이후 비파 연주가 단절된 상황에서 비롯된 결과라고 생각된다.

또 현재의 향비파는 모두 열두 개의 괘를 지니고 있으나 『악학궤범』에는 괘가 열 개뿐이어서 차이가 있다. 『이왕가악기』에도 괘 열두 개를 가진 향비파가 실려 있는데, 비파의 괘가 언제 열두 개로 늘어났는지는 앞으로 연구해 볼 점이다.

비파는 지금 거의 제작되지 않는데, 『악학궤범』에 의하면 향비파는 거문고처럼 오동나무와 밤나무로 앞뒤판을 대고 복판에 대모를 붙여 만든다. 그리고 술대는 철뉴목(鐵杻木)으로 만든다. 당비파는 이와 달리 뒤판은 화리(華梨)를 비롯한 단단하고 빛깔이 좋은 나무[93]를 쓰고, 복판은 두충(杜沖)나무같이 부드럽고 결이 곧은 나무를 가장 좋은 것으로 친다.[94] 그리고 화리 · 오매(烏梅) · 탄시(炭柿) · 산유자(山柚子) 등의 나무로 장식을 하며, 주(柱)는 반죽(斑竹)을, 비파를 멜 때 사용하는 고리는 은(銀)이나 두석(豆錫)을, 메는 줄은 홍진사(紅眞絲)를 쓴다.

비파 연주를 위한 기보법은 조선시대의 『금합자보』와 『악학궤범』에 설명되어 있는데, 대개 거문고와 비슷한 합자법(合字法)을 이용하고 있다.

【연구목록】

국립국악원 · 서울대학교 부설 뉴미디어통신 공동연구소 음향공학연구실, 『복원, 개량된 비파 및 월금의 음향특성 개선』, 서울대학교 부설 뉴미디어 공동연구소, 1996.

김성혜, 「통일신라 전돌(塼)에 나타난 비파」『音樂學論叢』, 韶巖權五聖博士華甲紀念論叢刊行委員會, 2000.

이성천, 「향비파 · 당비파 · 월금의 복원과 개량에 관한 연구」『국악기 개량 종합보고서』, 국악기개량위원회, 1989.

岸邊成雄, 김영봉 譯, 「비파의 연원」『民族音樂學』 제15집, 서울대학교 음악대학 부설 東洋音樂研究所, 1993.

아쟁

牙箏
ajaeng, stringed zither with a bow

아쟁(牙箏)은 가야금처럼 옆으로 뉘어 놓고 해금(奚琴)처럼 현을 활로 문질러 소리내는 현악기이다. 울림통은 가야금보다 크고 현이 굵어 나지막하고 어두운 소리를 낸다. 그렇기 때문에 궁중음악 연주에 사용된 정악용 아쟁은 선율악기면서도 독주악기로 쓰이거나 합주에서 주선율을 맡는 경우가 거의 없다. 낮은 음역에서 울리는 소리가 관현합주의 장중함을 돋우는 배경음으로 쓰일 뿐이다. 그리고 음량이 큰 합주에 주로 편성되기 때문에 나무활대로 현을 문지를 때 생기는 뻑뻑하고 거친 성음(聲音)은 그다지 큰 허물이 되지 않는다. 오히려 그 꺼끌꺼끌한 소리가 인위적인 매끈함보다 낫게 들릴 때도 있다.

그런가 하면 산조아쟁은 정악용 아쟁보다 덩치도 작고 말총활대를 써서 좀더 부드러운 소리를 낸다. 그러나 그 악기로 진한 남도(南道) 계면조(界面調)의 선율을 연주할 때면 거친 정도가 이루 말할 수 없을 만큼 극대화한다. '오열(嗚咽)'과도 같은 현의 격렬한 떨림과 꺾임은 아쟁 외에 어떤 악기도 표현해낼 수 없는 산조아쟁 고유의 영역이라 해도 지나친 말이 아니다.

궁중음악과 민속음악의 영역에서 전혀 다른 음악세계를 들려 주는 아쟁은, 20세기 이후 산조아쟁의 출현으로 그 음악적 기능이 더욱더 다면화했다. 또 현대 창작음악을 연주하기 위한 관현합주 편성에서 중요한 '베이스(bass)' 악기로 한몫하고 있다.

아쟁은 아시아 여러 나라에 퍼져 있는 '쟁(箏)' 종류의 악기 중에서 아주 특별한 축에 든다. 보통 '쟁'이라고 하면 중국의 '정(箏, zheng)'이나 일본의 '고토(箏, koto)'처럼 손가락으로 현을 뜯거나 퉁겨서 연주하는 악기를 가리킬 뿐, 우리의 아쟁 같은 찰현악기(擦絃樂器)는 '현재' 어느 나라에도 없기 때문이다. 아쟁 같은 종류의 악기가 현재 어느 나라에도 없다고 강조하는 이유는, 우리나라에서의 아쟁 전승이 퍽 이례적이라는 사실을 말하기 위해서다.

역사 기록을 보면 중국의 당(唐) 시대에는 탄쟁(彈箏)과 알쟁(軋箏)이 있었고, 당나라에 소개된 고구려 연주단의 악기 편성에도 추쟁(搊箏)과 탄쟁 등이 포함되어 있었다. 그러나 『삼국사기』를 비롯한 삼국시대의 역사 기록이나 『고려사』 및 기타 시문 등에 아쟁을 거론한 것이 거의 없어, 우리나라에서 아쟁류의 악기가 어떻게 전승되었는지 명확히 알기 어렵다. 『고려사』 「악지」의 당악기(唐樂器) 중에 일곱 현의 아쟁과 열다섯 현의 대쟁(大箏)이 포함되어 있고, 고려 예종(睿宗) 14년에 송(宋)의 휘종(徽宗)이 보내 준 악기 중에 쟁이 넉 대 포함된 것을 확인할 수 있을 뿐이다.

그러나 예종 때에 중국에서 온 쟁은 '활'을 쓰는 쟁이 아니었다. "현을 마찰해 소리내는 쟁 종류의 연주 전승이 당 이후 단절되었고, 12현 쟁과 13현 쟁 등만 남아 중국 정이나 일본의 고토로 맥을 이었다"고 하는 중국 쪽 연구성과를 보더라도, 아쟁이 고려시대에 중국에서 전래되었다고 하는 일부 학자들의 주장을 편안히 받아들이기는 어렵다. 아쟁이 당 시대의 음악문화를 반영하는 악기라는 점에서 고려 초기 당악 수용의 산물로 볼

수도 있겠지만, 오히려 삼국시대의 '쟁류 악기'가 다 어디 갔을까 하는 쪽으로 관심을 돌려 볼 만하다고 생각된다. 우리나라에서는 삼국시대 이후의 '한국 당악' 전통을 지속시키면서 아쟁류 악기를 옛날식대로 전승시킨 것은 아닐까 하는 생각도 해 볼 수 있기 때문이다.

이후 아쟁은 조선 전기까지 당악기로 전승되었다. 『세종실록』 「오례」 '가례서례(嘉禮序例)'에 활이 있는 아쟁과 활이 없는 대쟁 두 가지가 소개되었고, 세종 6년(1424)에 다른 향·당악기와 함께 아쟁과 대쟁을 제작해 쓴 기록이 있다. 그런데 성현(成俔)의 『용재총화(慵齋叢話)』에는

"지금 김도치(金都致)란 사람이 있는데, 나이가 여든을 넘었는데도 소리가 약하지 아니하여 아쟁의 거벽(巨擘)으로 추대했다. 옛날에 김소재(金小材)란 사람이 이것을 잘했는데, 일본에서 죽었다. 그 뒤로는 오랫동안 끊어지게 되었는데, 지금 임금(성종)께서 풍류에 뜻을 두어 이를 가르치시므로 잘하는 사람들이 연달아 나오고 있다."[95]

고 적혀 있어, 아쟁의 연주전통이 한때 단절되었다가 부활된 것을 알 수 있다. 그리고 성종 때에 이르러 당악기인 아쟁을 향악 연주에도 편성하기 시작하면서 아쟁의 전통은 무리 없이 조선 후기까지 이어졌다.

이 밖에 좀 이례적인 것이긴 하지만, 성종 19년에는 장악원 제조(提調) 윤필상(尹弼商)이 임금에게 "거둥하실 적에 몹시 적막하실 것이니 가동(歌童)과 공인(工人)을 여럿 대동하고, 또 아쟁도 싣고 가게 하시라"고 권유한 내용이나, 『연산군일기(燕山君日記)』에 가야금·거문고·비파·피리·해금·장고 등의 악기를 만들어 올리고 연주자들을 불러들이라는 지시가 몇 차례 보이는데,[96] 이 중에 아쟁이 들어 있었다는 점이 눈길을 끈다. 아쟁류의 악기가 당악 및 향당교주(鄕唐交奏) 편성의 궁중의례 음악이나 연향(宴享) 등의 대규모 합주에서 쓰였을 뿐만 아니라 사사로이 열리는 작은 곡연(曲宴)에서

가야금, 거문고 등과 함께 연주된 예를 보여주기 때문이다.

그러나 이러한 연주 관행은 연산군 시대 이후 더 이상 기록에서 확인되지 않는다. 그리고 아쟁이 지방 관아의 연회나 민간의 풍류놀음에 편성된 적도 찾아보기 어렵다. 다만 『세종실록』 「지리지(地理志)」의 '충청도 공주(公州)'편에 "토박이 천한 사람 중 남자는 쟁(箏)과 저(笛)를 좋아하고 여자는 노래와 춤을 좋아한다"[97]는 기록이 있어 여기서 말하는 '쟁'이 무엇이었을까 궁금하고, 이들이 '토박이 천민'이었다는 점에서 혹시 삼국시대 이래의 오래된 '쟁'과 무슨 연관이 있지 않을까 하는 상상도 해 보지만, 역시 더 이상 진전시키기는 위험한 섣부른 추정일 뿐이다.

조선시대의 궁중음악에 편성되었던 아쟁과 대쟁의 전승은 20세기 초반 이왕직아악부와 1950년대 이후의 국립국악원으로 이어졌다. 그러나 아쟁과 나란히 전승되어 오던 대쟁은 거의 쓰이는 일이 없고, 아쟁은 『악학궤범』대로 일곱 현으로 된 것을 계속 써 오다가 1960년대에 두 현을 더 늘린 9현 아쟁이 보편적으로 사용되고 있다.

한편 20세기로 넘어오면서 아쟁의 전승사는 아주 획기적인 변화를 겪게 된다. 훗날 산조아쟁이라는 이름을 갖게 된 새로운 아쟁이 등장하기 시작한 것이다. 산조아쟁은 20세기 이후 서양문물의 유입으로 크게 변화된 공연문화에서 비롯되었다고 할 수 있다. 이전에 없었던 극장 무대와 그곳에서 펼쳐지는 춤과 창극 등의 공연물은 극적인 표현과 큰 음량을 필요로 했는데, 이 무렵에 등장한 아쟁이 그 두 가지 요소를 동시에 충족시켜 주면서 빠른 속도로 보급되었던 것이다. 그리고 아쟁이 내는 극적인 표현이란 기쁨이나 즐거움이 아닌 극단적인 슬픔의 감정이었으니, 당시 우리 민족이 가슴에 품었던 시대적 정서와도 딱 맞아떨어졌을 것이다.

김천흥(金千興)의 회고에 의하면, 산조아쟁은 박성옥(朴成玉, 1908-1983)이 궁중음악용 아쟁을 참고해 무용 반주를 위한 연주에 적합하도록 개조했다고 한다.

"박성옥은 1930년에 만났다. 한성준(韓成俊, 1875-1941)의 조선음악무용연구소에서 자주 만나 친하게 되었다. 그를 자주 접해 본 나는 그의 탁월한 음악적 성분을 익히 짐작하고 있었다. 그는 여러 악기를 다룰 줄 알고 있었을 뿐만 아니라 연구열과 재질 또한 대단했다. 한번은 오르간 건반 틀에 가야금 같은 악기를 부착시키고, 이를 연주하며 페달을 발로 눌러서 소리를 연장·확대해 보려고 연구 제작한 것을 내게 보여주기도 했다. 또한 아쟁을 개량하게 된 동기도 그에게서 비롯되었다. 아쟁은 원래 찰현악기로 궁중악 계통에서만 전용했고 민간에서는 전혀 사용하지 않았다. 이것을 아악부 연주에서 본 그가 아쟁의 특성과 장단점을 파악해 두었음인지, 최승희(崔承喜)와 만나게 되면서 반주악에 필요한 악기를 연구하다가 아쟁 개량을 생각해낸 것이었다. 박성옥은 그 고달프고 바쁜 객지생활 속에서도 손수 아쟁을 대·소형으로 개조해서 소리가 잘 나도록 했고, 현을 늘려 음역을 넓혔다. 또한 이조(移調)하는 데도 간편하게 했으며, 줄을 문지르는 활도 나무와 말총을 겸용케 하여 발음의 강유(剛柔)를 자유롭게 했다. 이로 볼 때 그

는 우리나라 신무용의 반주악 개발에 선구자 역할을 했으며, 아쟁 개조에도 큰 업적을 남긴 명인이라 할 수 있다. 박성옥이 귀국한 이후 악기 제작인들이 너도나도 다투어 모방해서 산조아쟁을 만들어 쓰기 시작했다."[98]

박성옥은 최승희 무용 반주단의 일원으로 활동했으므로, 적어도 1930년대 중반부터는 산조아쟁이 여러 사람에 의해 제작되고 공연에 자주 활용되기 시작했던 것 같다. 그렇지만 1960년대 이전까지만 해도 아쟁은 연주자들이 편리한 대로 만들어 썼기 때문에 어디서든 쉽게 구할 수 있는 악기는 아니었다. 한일섭(韓一燮, 1928-1973), 지영희(池瑛熙, 1908-1980) 등 1960-1970년대까지 활동했던 연주자들이 유품으로 남긴 산조아쟁을 보면 공명통의 넓이와 길이·모양이 각각 다르다. 그리고 1960년대초까지만 해도 지방 순회공연 중 갑자기 아쟁을 구할 수 없는 경우에는 "연주자들 스스로 가야금을 약간 변형시켜 아쟁처럼 쓰는 일이 다반사였다"[99]고 한다. 산조아쟁이 일정한 규격과 제도를 갖추고 정착된 것은 최근 일이십 년 사이의 일임을 보여주는 예들이다.

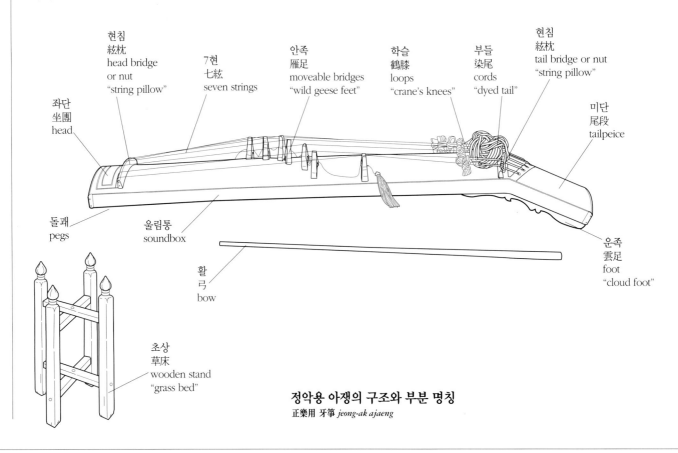

현침
絃枕
head bridge
or nut
"string pillow"

7현
七絃
seven strings

안족
雁足
moveable bridges
"wild geese feet"

학슬
鶴膝
loops
"crane's knees"

부들
染尾
cords
"dyed tail"

현침
絃枕
tail bridge or nut
"string pillow"

좌단
坐團
head

미단
尾段
tailpeice

돌괘
pegs

울림통
soundbox

운족
雲足
foot
"cloud foot"

활
弓
bow

초상
草床
wooden stand
"grass bed"

정악용 아쟁의 구조와 부분 명칭
正樂用 牙箏 *jeong-ak ajaeng*

한일섭, 정철호(鄭哲鎬), 장월중선(張月中仙) 같은 산조아쟁의 일세대 명인들이 각각 산조를 완성하고, 그들의 뒤를 이어 박종선(朴鍾善), 윤윤석(尹允錫), 서용석(徐龍錫), 김일구(金一求) 등의 이세대 명인들이 아쟁산조를 더욱 완숙한 경지로 다듬어냄으로써 아쟁산조를 전통음악의 주요 레퍼토리로 부상시킨 것이 아주 중요한 요인이었을 것이다. 뿐만 아니라 아쟁은 그 사이에 시나위 등의 민속 기악합주와 무용 및 창극·남도민요 반주 등에 빼놓을 수 없는 악기가 되었고, 1960년대에는 진도 씻김굿의 반주악기로 편입되는 등 점차 그 음악 영역이 확대되어 가고 있는 중이다.

현재 아쟁은 궁중음악 및 창작음악 연주에 사용하는 정악용 아쟁과 산조아쟁 두 종류가 있다. 정악용 아쟁은 고려시대 이후 1960년대 이전까지 일곱 현이었으나 이후로는 두 현을 더한 9현 아쟁이 되었으며, 현재는 궁중음악 전통을 이은 관현합주 외에 창작음악 연주를 위한 관현악 편성에 필수악기로 사용되고 있다. 한편 민속음악 합주 및 독주에 사용되는 산조아쟁은 7현·8현·9현 아쟁 등이 있다. 민속 대풍류 합주에서는 8현 아쟁을 쓴다.

아쟁 연주자는 1980년대 초반까지만 해도 국악 전문 교육과정의 독립된 전공 영역을 통해 배출되지는 않았다. 궁중음악 연주에서 아쟁은 주로 해금 연주자가 겸해서 연주했으며, 산조아쟁을 잘 연주하던 이들은 대금이나 태평소·가야금 등을 겸해서 두루두루 잘하던 예인들이었다. 그러나 아쟁의 독자적인 음악 영역이 점차 확대되고 관현악단의 필수 편성 악기로 정착됨에 따라 몇몇 대학의 국악과에서 아쟁 전공을 두어 연주자들을 양성하고 있다.

아쟁의 구조와 제작 牙箏 構造·製作

아쟁은 긴 직육면체 상자식 공명통 위에 안족(雁足)을 놓고 그 위에 명주실을 꼬아 만든 현을 걸게 되어 있다. 공명통의 앞판과 뒤판은 3-4센티미터 두께의 옆판에 연결되어 있으며, 위와 아래에는 좌단(坐團)과 미단(尾段)이 있다. 좌단과 미단은 공명통을 튼튼하게 지지해 주며 부분적으로는 공명장치 역할도 한다. 좌단과 미단에는 공명통에 줄을 끼울 수 있는 구멍이 현의 수만큼 뚫려 있고, 줄을 제 위치에 고정시키고 현의 진동을 자유롭게 하기 위해 현침(絃枕)을 붙인다.

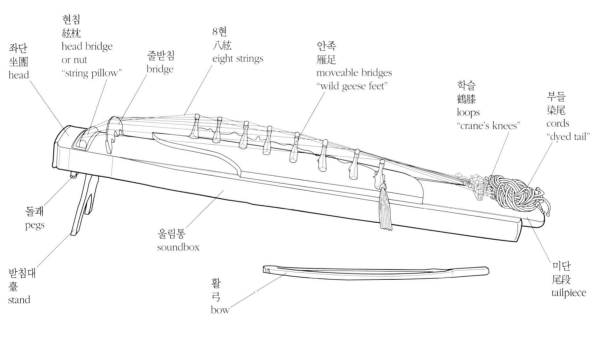

산조아쟁의 구조와 부분 명칭
散調牙箏 *sanjo ajaeng*

아쟁의 음역

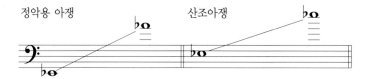

정악용 아쟁(7현)의 조현과 음역

여민락, 도드리,
유초신지곡(상령산-타령),
경풍년

수제천, 취타,
유초신지곡(군악)

종묘제례악, 본령, 해령,
낙양춘, 보허자

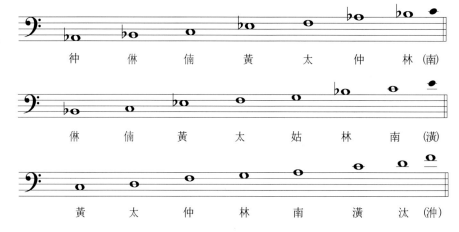

정악용 아쟁(9현)의 조현과 음역

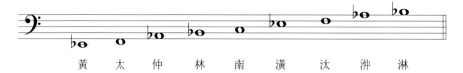

산조아쟁의 조현과 음역

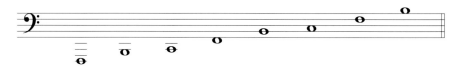

뒤판에는 울림구멍이 있으며, 좌단 쪽에는 앞판에서 넘어온 줄을 돌괘를 이용해 고정시키게 되어 있고, 가장자리에 받침대 역할을 하는 운족(雲足)을 더 붙인다. 정악용 아쟁은 악기를 연주할 때 무릎 높이보다 좀더 높은 받침대인 초상(草床) 위에 아쟁을 놓는다.

아쟁의 안족은 가야금의 것과 거의 비슷하지만 높이는 약간 높은 편이다. 현은 명주실을 굵게 꼬아 만드는데, 끝에는 무명실로 된 파란색 부들(染尾)을 달아 현을 연결시키고 이것으로 현의 장력과 강도를 조절한다. 부들은 미단 아래쪽의 구멍에 넣어 고정시킨다. 활대는 나무활대와 말총활대 두 가지가 있다.

정악용 아쟁과 민속음악 연주에 사용되는 산조아쟁[100]의 구조와 부분 명칭은 앞면의 도해와 같다.

아쟁의 공명통 재료와 제작은 산조가야금과 유사하다. 앞판은 오동나무, 뒤판은 밤나무를 대어 만들며, 안족은 화리나무 등의 단단한 나무로 깎는다.

정악용 아쟁의 활대는 속이 비어 공명이 잘되는 개나리나무의 겉껍질을 벗겨내어 만든다. 산조아쟁은 말총으로 만든 활을 쓰는데, 특별히 제작하지는 않고 첼로의 활을 그대로 사용한다.

조율과 음역 調律·音域

현재 아홉 현을 가진 정악용 아쟁의 조율과 음역은 『악학궤범』에 보이는 향악과 당악을 위한 세 가지 방법과 아주 다르다. 『악학궤범』에는 당악을 위한 조율과 향악의 평조와 계면조 조율이 소개되어 있는데, 한 줄에서 두 음 이상을 내야 할 때는 역안(力按)을 한다고 되어 있고, 그래도 음이 나지 않을 경우에는 옥타브 아래의 음을 낸다고 한다.

그러나 7현 아쟁은 9현 아쟁에 비해 현의 수가 적고 역안(力按)을 해야 하기 때문에 정확한 음을 안정적으로 연주하기에 부족함이 있다. 이에 비해서 9현 아쟁은 안족의 위치를 조금만 바꾸어도 지정된 음을 연주할 수 있기 때문에 편리하다. 아쟁의 조현(調絃)과 음역은 앞면의 악보와 같다.

아쟁의 연주 牙箏 演奏

아쟁을 연주할 때는 좌단 쪽의 초상(草床)과 미단 쪽의 운족(雲足)을 이용해서 아쟁을 펼쳐 놓고 앉는다. 이 때 연주자는 보통 아쟁으로부터 약 20-30센티미터 정도 떨어져 앉는다. 오른손으로 활을 쥐고 현을 문질러 소리를 내는데, 활을 잡을 때는 검지손가락이 활 위로 오게 하고 나머지 손가락으로 가볍게 감싸 쥔다. 왼손은 안족 아래 약 10센티미터쯤 되는 곳에 올려 놓고 활대의 움직임에 따라 자연스럽게 이동하면서 농현을 한다. 음정을 맞출 때는 현을 손가락으로 한 음 한 음 뜯어서 조율하거나 활로 그어 가면서 조율하는 경우가 있는데, 대체로 활로 긋는 음정이 더 정확하다.

아쟁 연주에서 제일 중요한 것은 정확한 음정과 숙련된 활쓰기이다. 정악용 아쟁의 경우 줄과 줄 사이의 간격이 멀고 나무활대를 쓰기 때문에 자칫하면 귀에 거슬릴 정도로 거친 소리가 난다. 거친 소리를 최소화하기 위해서는 우선 현에 닿는 활의 위치를 잘 잡고 현의 진동을 균형있게 유지하는 것이 중요하다. 말총활을 쓰는

산조아쟁은 정악용 아쟁보다 고운 소리를 내지만 곱고 알찬 소리를 얻기 위해서는 역시 활대쓰기가 중요하다. 지영희의 아쟁 교습본에 "아쟁 연주에서 주의할 점은 어금과 끝을 분별해야 한다는 것이다. 어금에서는 활끝이 떨려 거친 소리가 나기 쉽다"고 지적했는데, 이는 활의 사용에서 힘의 균형이 연주의 성패를 좌우한다고 본 것이다.

【악보】

國立國樂院, 『正樂牙箏譜』, 國樂全集 제16집, 國立國樂院, 1994.
金正秀, 『牙箏譜─정악』, 丹虎 學術資料叢書 1집, 修書院, 1998.
禹鍾陽, 『牙箏 正樂의 理解』, 銀河出版社, 1994.

【연구목록】

姜思俊, 「牙箏의 制度와 奏法」 『民族音樂學』 제8집, 서울대학교 음악대학 부설 東洋音樂研究所, 1986.
周永偉, 「牙箏에 관한 研究」 『韓國音樂散考』 제5집, 한양대학교 전통음악연구회, 1994.
周永偉, 「奚琴 및 牙箏 관련 논저와 악보의 총람 및 분석」 『韓國音樂散考』 제6집, 한양대학교 전통음악연구회, 1995.

양금

洋琴 · 西洋琴 · 歐邏鐵絲琴 · 歐邏琴 · 歐邏鐵絃琴
yanggeum, hammer-dulcimer

양금(洋琴)은 20세기 이전에 우리나라에서 연주된 유일한 금속현악기로, 아래가 넓고 위가 좁은 사다리꼴 모양의 네모진 오동나무 통 위에 철사를 걸어 연주하는 '철사금(鐵絲琴)'이다. 18세기부터 줄풍류와 가곡 · 시조 등의 노래 반주에 사용되어 왔을 뿐, 궁중이나 민속음악의 영역에는 들지 않은 '풍류악기'로 전승되었다. 그런 이유 때문인지 양금은 조용하고 음전한, 혹은 내밀한 '방 안 풍류'의 분위기를 간직하고 있다. 자그마한 악기를 마주하고 앉아 가느다란 양금채를 쥐고 한 음씩 또박또박 음정을 짚어내는 연주자세나, 희로애락애오욕(喜怒哀樂愛惡欲)의 칠정(七情) 중에서 '노여움'이나 '슬픔' 같은 것과는 아주 거리가 멀기만 한 맑은 음색은 여성적인 이미지를 담고 있다. 여러 시문에서 볼 수 있는 것처럼 풍류 자리에 어울린 양금은 떠난 나비 앉힌 듯 어여쁘고,[101] 양금 위에 노니는 손길은 보드랍고 알스러우며,[102] 그 소리는 '짜랑짜랑'[103]하다. 그리고 다른 줄풍류 악기와 어울려 합주를 할 때 양금은 음악의 흐름을 더 맑고 산뜻하게 채색해 주는데, 그런 모습을 채만식(蔡萬植)의 소설 『태평천하(太平天下)』에서는

"따앙찌 찌 즈응 중지 따알 즈응 다앙 세령산입니다. 청승스런 단소의 둥근 청과 이뭉한 거문고의 콧소리가 얽혔다 풀렸다 하는 사이를 가냘퍼도 양금이 야물치게 메기고 나갑니다. 다앙 당 동다당 동다앙당 증 찌 다앙 당동 당 다앙 따앙."

이라고 했다. 풍류 자리를 한두 번 본 것만으로는 그려내기 힘든 전문적인 식견이 넘치는 글일 뿐만 아니라, 양금이 편성된 줄풍류 연주를 이렇게까지 표현할 수 있는 작가의 감성이 놀랍기까지 하다. 채만식이 집어낸 것처럼 '가냘퍼도 야물치게' 소리의 구비구비를 '메기고 가는' 그 점이야말로 양금이 풍류방의 악기로 들어앉게 된 가장 음악적인 이유였을 것이다.

줄풍류에 주로 편성된 양금은 경우에 따라 한두 가지 악기와 병주(竝奏)하는 전통도 이어 왔는데, 그 대표적인 예가 양금 · 단소 병주다. 아마 단소가 일반화하기 전까지 양금과 퉁소가 병주했던 듯한데, 20세기 이후로는 양금 · 단소 병주가 전형적인 공연 레퍼토리의 하나로 전승되고 있다. 두 악기 모두 단아하고 맑은 기운을 지녔지만 양금은 또박또박 한 음씩 짚어 가고, 단소는 지속음을 연주하면서 아기자기하게 어울리는 맛이 색다르다.

이 밖에도 양금은 궁중정재(宮中呈才) '학(鶴) · 연화대(蓮花臺) · 처용무(處容舞) 합설(合設)'에서도 만날 수 있다. 무대 위로 나와 한창 춤을 추던 백학이 연꽃에 다가가 꽃봉오리를 쪼면 봉오리가 활짝 열리고 그 속에서 아름다운 여자 무용수가 걸어 나오는 장면이 있다. 연꽃이 벌어지는 바로 그 순간에 신비롭고 환상적인 느낌을 주기 위한 음악이 흐르는데, 그것이 바로 양금과 단소의 병주다. 풍류악기로만 알고 있던 양금이 궁중정재의 반주에 등장하니 좀 뜻밖이라고 하겠지만, 사실은 「영산회

상(靈山會上)의 「세령산(細靈山)」을 정재에서 부분적으로 응용한 것일 뿐이다. 이러한 양금의 응용도 20세기 이후에 시도된 것 같다.

양금은 서양의 현악기라는 뜻을 지닌 이름인 '양금(洋琴)' '서양금(西洋琴)' 외에 유럽에서 온 현악기라는 뜻으로 '구라금(歐邏琴)'이라고도 하고, 유럽에서 왔으며 철현(鐵絃)을 가진 악기라는 뜻에서 연원과 특성을 결합한 '구라철사금(歐邏鐵絲琴)' 또는 '구라철현금(歐邏鐵絃琴)'이라고도 했다.

양금은 아라비아, 혹은 코카서스 지방에서 생겨난 악기로 현재 서남아시아와 중앙아시아, 인도, 중국 등지에서 널리 애용되고 있다. 우리나라에는 18세기에 청(淸)나라로부터 소개되었다. 그러나 조선 후기의 『조선왕조실록』에 양금 수용 문제를 거론한 것이 전혀 없는 점으로 보아 국가간의 공식 교류를 통해 수용된 것 같지는 않고, 궁중음악 연주에 편성되지도 않았다. 조선의 양금 수용에 대해서는 『구라철사금자보(歐邏鐵絲琴字譜)』의 서문과, 박지원(朴趾源, 1737-1805)의 「동란섭필(東蘭涉筆)」「망양록(忘洋錄)」, 또 박지원의 아들 박종채(朴宗采)가 쓴 『과정록(過庭錄)』의 기록 등이 있는데, 두 가지 정보가 완전히 일치하지는 않는다. 이규경(李圭景, 1788-?)은 1817년에 『구라철사금자보』를 편찬하면서 서문에

"양금이 우리나라에 유입된 지 육십여 년이 되어 가지만 곡을 번역한 것이 없다. 대개 문방(文房)의 기물(器物)로서 마모되어 갈 뿐이다. 정조조(正祖朝)에 장악원 전악(典樂) 박보안(朴普安)이 연경(燕京)에 가서 이를 배우고 동음(東音)으로 바꾸었다. 이때부터 익히는 자가 손에서 손으로 이어졌다."[104]

라고 썼다. 이야기인즉, 양금은 1750년경에 이미 들어와 있었지만 악기로서의 구실을 못하다가, 정조 때의 전악 박보안이 중국에 가서 양금을 배워 와 조선의 음악을 연주할 수 있게 했다는 것이다. 그런데 박지원은

"양금이 우리식으로 연주되기 시작한 것은 홍대용(洪大容)에게서 비롯되었다. 임진년(壬辰年, 1772) 6월 18일 여섯 시쯤, 내가 홍대용의 집에서 그의 연주를 들었을 때… 처음 있는 일이므로 상세히 기록해 둔다. …이후 팔구 년이 지나자 여러 음악인들이 이 방법으로 연주하지 못하는 이가 없게 되었다."[105]

면서 정확한 일시까지 기록해 실학자 홍대용을 양금의 한국 수용을 가능케 한 최초 인물로 거론했다. 그런가 하면 박지원의 아들은 박지원이 양금의 음률을 가야금에 맞게 조율하는 데 공헌한 것으로 적었다.[106]

그러므로 이렇게 엇갈리는 주장을 가지고 누구의 기록이 더 정확한가를 논할 수는 없는 일이다. 다만 위의 세 가지 기록과 홍대용, 박지원, 성대중(成大中) 등 정조 무렵의 실학자들이 남긴 시문을 함께 놓고 보면, 대개 1770년대말쯤에는 양금이 가야금이나 거문고·퉁소·양금·생황 등의 악기와 나란히 그들의 풍류음악을 연주하기 시작했음을 알 수 있게 한다. 그 대표적인 시가 성대중의 「유춘오의 악회를 기록함(記留春塢樂會)」인데, 여기에는 실학자 풍류객들과 장악원의 악사들이 함께 어울린 장면이 묘사되어 있다. 이규경이 언급한 장악원 전악 박보안이 이날은 생황을 불었고, 역시 장악원 악사 김억(金檍)이 양금을 연주해 눈길을 끈다.

"홍담헌(洪湛軒) 대용(大容)은 가야금을 앞에 놓고, 홍성경(洪聖景) 경성(景性)은 거문고를 고르고, 이경산(李京山) 한진(漢鎭)은 소매에서 퉁소를 꺼내 들고, 양금을 연주하는 김억(金檍)과, 악원공(樂院工) 보안(普安)은 역시 국수(國手)라 생황을 들고 담헌의 유춘오(留春塢)에 모였다. 유성습(俞聖習) 학중(學中)은 노래로 거드는데, 효효재(嘐嘐齋) 김공(金公) 용겸(用謙)은 높은 자리에 임했다. 술이 거나해지니 바야흐로 모든 악기가 함께 어우러지는데, 깊은 정원은 그림같이 고요하고 떨어진 꽃잎은 뜰에 가득했다. 궁조(宮調)와 우조(羽調)가 번갈아 잦아드니 그 곡조는 그윽하고 절묘했다."[107]

중국에서 새로운 외래품의 한 가지로 수입되어 한동 안은 문방(文房)의 기물(器物)로 완상되거나, '명쾌한 소 리가 잠 안 오는 노인이나 어린애의 울음을 그치게 하는 데 쓰일 뿐'이던 양금이, 비로소 줄풍류에 편성되면서 꽤 인기있는 악기로 부상되었다. 외래 수입품이라는 이 국적 정취와 금속성의 맑은 소리를 지닌 양금은, "치장 차린 서양금은 떠난 나비 앉혔구나"라는 「한양가」의 노 래 대목이나, "군산월(君山月) 앉은 거동 아주 분명 꽃이 로다/ 오동 복판 거문고에 금사(金絲)로 줄을 매어/ 대쪽 으로 타는 양이 거동도 곱거니와/ 섬섬한 손길 끝에 오 색이 영롱하다/ 네 거동 보고 나니 군명(君命)이 엄하여 도/ 반할 뻔하겠구나"[108]라고 노래한 「북천가(北遷歌)」의 사설에서처럼 여성적인 매력을 더하면서 풍류의 필수악 기로 자리를 잡았던 것이다.

그리고 시조집 『풍아(風雅)』를 펴낸 이세보(李世輔)가 "니동현(李鍾鉉) 거문고 타고 젼필언(全弼彦) 양금(洋琴) 치쇼/ 화션(花仙) 연홍(蓮紅) 미월(眉月)들아 우됴(羽調) 계면(界面) 실슈업시/ 그 중의 풍뉴쥬인(風流主人)은 뉘 라 든고"[109]라고 노래한 것이라든가, 작자 미상의 가사 「백발가(白髮歌)」에 "양금 퉁소 세해저로 오음육률 가무 할 제"[110]라는 구절을 보면, 어느새 양금은 거문고나 퉁 소, 해금 등의 악기와 병주하는 악기로 뽑혔음을 보여준 다.

양금의 폭넓은 수용은 19세기 초반에 서유구(徐有榘, 1764-1845)가 『유예지(遊藝志)』 끝에 「양금자보(洋琴字 譜)」를 실은 이후 1817년경에 이규경이 『구라철사금자 보』를 펴냈고, 이후 『협률대성(協律大成)』 『아금고보(峨 琴古譜)』(1884), 『율보(律譜)』(1884), 『흑홍금보(黑紅琴 譜)』 『양금보(洋琴譜)』 『방산한씨금보(芳山韓氏琴譜)』 (1916) 등 악보가 꾸준히 편찬된 점이 충분히 뒷받침해 준다. 그리고 고악보의 내용은, 짧은 기간에 풍류악기로 자리를 잡은 양금이 주로 가곡과 시조 반주와 「영산회 상」 등의 줄풍류곡을 연주했으며, 그 선율은 대개 가야 금과 비슷했음을 알려 준다.

양금이 우리나라에 소개되어 전승되는 동안 앞서 본

『구라철사금자보』의 「영산회상」 악보.

것처럼 정조 때의 박보안과 김억 같은 이가 양금 연주자 로 이름을 냈고, 대원군의 풍류방에서는 신수창(申壽昌) 이 양금의 독보적인 존재로 거명되었다. 20세기 초반에 는 양금이 우리나라 최초의 제도적인 음악 교육기관인 '조양구락부(朝陽俱樂部)'의 전공악기로 포함되어 백용 진(白瑢鎭) 등이 교습을 맡았고, 이후 민완식(閔完植), 김영도(金永燾), 김상순(金相淳) 등도 조양구락부의 후신 인 조선정악전습소(朝鮮正樂傳習所)와 관련을 맺으면서 민간 풍류음악계의 대표적인 양금 주자로 활약했다. 또 김인식(金仁湜)은 1914년에 「영산회상」의 양금보를 서양 오선보로 채보해 간행하기도 했다.

해방 이후 민간의 양금 전승이 거의 유명무실해졌고, 이왕직아악부에서 국악을 전공한 연주자들이 국립국악 원의 연주에 양금을 연주하는 정도로 이어졌을 뿐 양금 전공자가 별도로 양성되지는 않았다. 현재는 가야금 연 주자들이 양금을 부전공으로 겸하는 경우가 많다.

한편, 양금류의 악기를 전승하고 있는 중국 및 인근 여러 나라의 경우, 크기와 줄의 수를 달리하는 양금이 있고 양손을 이용한 다양한 주법으로 현란한 선율을 연 주하는 대중적인 악기로 정착되어 있지만, 우리나라에 서는 악기나 음악의 영역·주법 등이 18세기와 크게 달 라지지 않았다. 대중적인 악기로 인식되기는커녕, 전통 음악을 연주하는 악기 중에서도 전승이 그리 활발한 편 이 아니다.

이 점에 대해 어떤 이는 "우리나라 사람들이 얼마나 보수적인지를 단적으로 보여주는 예"로 꼽기도 하고, 또는 "우리나라 사람들이 본질적으로 금속성 음색을 기피하기 때문에 양금의 전승이 퇴조한 것"이라고 해석하기도 한다. 그리고 "농현(弄絃)을 즐기는 우리나라 사람들의 음악 심성에 양금같이 고정된 음만을 내는 악기가 맞지 않는다"는 이유를 들기도 한다. 물론 악기의 구조가 불편한 것도 악기의 대중성을 저해하는 데 한몫 했을 것이다. 그러나 양금의 전승이 '퇴조' 되었다거나, 혹은 '단절의 우려'가 있다고 표현하기는 좀 성급하다. 아직도 양금의 금속성 소리는 여전히 '산뜻하고 예쁜 소리'로 받아들여지고 있으며, 특히 창작음악 연주에서 관현악의 '색채'를 화려하게 돋워 주는 악기로 쓰이기 때문이다.

양금의 구조 洋琴 構造

우리나라에서는 18세기에 양금이 수용된 이래, 악기 크기는 부분적으로 달라졌지만, 구조적으로 큰 변화 없이 한 종류의 양금이 현재까지 전승되고 있다. 다만 열네 줄을 배열하던 양금에 열여덟 줄을 얹어 음을 확대시킨 양금이 사용되고 있기는 하다. 양금은 사다리꼴 모양

의 네모진(不正四角形) 육면체 울림통과 금속현으로 구성되어 있고, 부수적으로 양금채와 조율할 때 사용하는 곡철(曲鐵)이 있다. 양금의 울림통은 앞판과 뒤판(혹은 덮개)·옆판으로 구분된다. 앞판은 양 옆에 현침(枕樺)을 붙이고 현침에 조율못을 박아 중간에 놓은 괘를 이용해 금속현을 걸게 되어 있다. 괘는 일종의 줄받침으로 줄을 좌우로 갈라 조율할 수 있는 장치인데, 이때 금속현은 서로 엇갈리게 놓이게 되므로, 줄이 지나가는 괘의 위쪽에는 홈을 파고 아래쪽에는 구멍을 뚫어 줄을 통과시킨다. 뒤판은 연주 중에는 울림을 도와주는 장치이지만 연주를 하지 않을 때는 덮개 구실을 한다. 앞판보다는 약간 크게 만들고, 네 귀퉁이는 앞판을 얹어 놓을 수 있게 만들어 연주할 때는 앞판을 그 위에 올려 놓는다. 보통 뒤판의 겉면에는 '金聲玉振' 이라는 문구와 제작 일시나 소유자의 이름을 새겨 넣기도 한다. 옆판은 현침과 조율못을 박을 수 있도록 단단한 나무를 덧대어 붙인 것이며, 조율할 때 필요한 곡철과 양금채를 옆판 위에 놓는다. 양금의 금속현은 주석과 쇠를 합금한 것인데, 굵기를 고르게 하여 네 줄에서 한 음정을 내며 모두 열네 벌을 건다. 줄의 왼쪽 끝은 그냥 감아 고정시키고 오른쪽 끝은 곡철로 조율못을 돌려 좌우로 풀고 죄어 음정을 맞

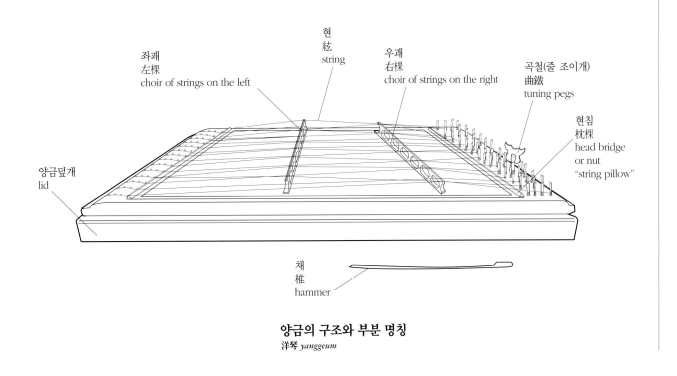

양금덮개
lid

좌괘
左棵
choir of strings on the left

현
絃
string

우괘
右棵
choir of strings on the right

곡철(줄 조이개)
曲鐵
tuning pegs

현침
枕棵
head bridge
or nut
"string pillow"

채
椎
hammer

양금의 구조와 부분 명칭
洋琴 *yanggeum*

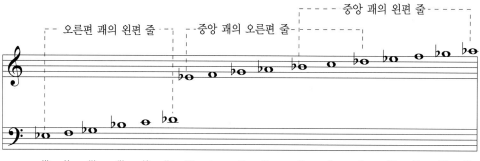

------ 중앙 괘의 왼편 줄 ------

------ 오른편 괘의 왼편 줄 ------ ------ 중앙 괘의 오른편 줄 ------

僙 僁 㑀 㑖 㑣 㣕 黃 太 夾 仲 林 南 無 潢 汰 浹 㴽

춘다. 양금채는 대나무 껍질 부분만 남기고 속살을 깎아 내어 만든 것을 쓴다.

20세기 초반만 해도 양금은 여기(女妓)들의 학습에 필수과목이었기 때문에 전문 제작사가 있어서 그 수요에 댔다. 그러나 기생들의 문화가 시들해진 이후 양금 제작은 급격히 위축되었고, 현재도 전문적인 생산체제가 형성되지 않았으며, 현악기 제작자들이 주문에 따라 만들고 있을 뿐이다. 최근 들어서는 조율이나 연주가 훨씬 간편하게 개량되고 현의 수도 다양하게 늘린 중국제 양금의 수입이 늘고 있다.

양금의 연주 洋琴 演奏

양금은 몸으로부터 약간 떨어지게 놓고, 정좌하여 오른손에 채를 들고 연주한다. 양금 연주에서 가장 중요한 것은 조율과 채 다루는 법이다. 양금은 예민한 금속현 네 줄에서 같은 음이 나야 하기 때문에 줄 하나하나를 정확하게 맞추는 조율이 아주 어렵고 불편하다. 조율방법은 곡철(曲鐵)로 조율못에 감긴 줄을 좌우로 풀고 죄어 음정을 맞춘다. 보통은 먼저 2번 괘의 제5현을 맞춘 다음, 1번 괘의 제5현 우측 부분을 먼저 맞춘 줄보다 한 옥타브 높은 음으로 조율한다. 그렇게 되면 2번 괘의 왼쪽은 자동적으로 5도 위의 음이 된다. 그런데 여러 악기와 합주를 하다 보면 연주 중간에 음정이 올라가는 경우가 많다. 이때 다른 악기들은 순간적으로 표나지 않게 음정을 맞춰 연주하지만 양금은 그것이 불가능하다. 그

러므로 양금 연주자들은 악곡이나 연주자들의 성향을 고려해 미리 대비를 하는 경우가 많다. 양금의 조율이 어렵다는 것은 바로 이런 문제를 슬기롭게 넘길 수 있어야 하기 때문인데, 이와 관련하여 『정악양금보(正樂洋琴譜)』의 저자 김천흥(金千興)은 이런 회고담으로 양금 조율의 어려움을 전해 주고 있다.

"나는 아악부에서 퇴근하는 길에 간혹 전습소(조선정악전습소)에 들러 보곤 했는데, 그때마다 풍류객들이 모여 있는 가운데 김상순 선생이나 민완식 선생께서 양금 조율을 열심히 하고 있는 모습을 볼 수 있었다. …양금은 한 음의 줄이 네 개로 구성되어 있어서 만일 이 중 한 줄이라도 율이 맞지 않으면 음정이 불안해진다. 이때 불안스럽게 들리는 음정 상태를 '소리가 아롱거린다' 라고 한다. 양금의 줄을 고를 때는 주의가 소란하거나 다른 악기 소리를 크게 내는 것은 금물이었고, 조용한 장소에서 청각을 총집중시켜 줄을 골라야 한다. 가는 철사를 고를 때는 그 소리가 아주 미약해 잘 들리지 않기 때

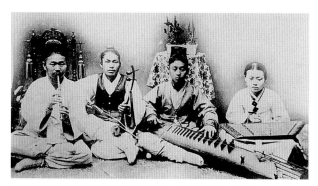

20세기초의 국악 연주 모습. 왼쪽부터 단소 · 해금 · 거문고 · 양금.

문이다. 마흔여덟(또는 쉰여섯) 개 줄을 다루는 데 있어 네 줄마다 해당한 음정이 일치해야 하므로 긴 시간이 소요된다. 그리고 한번 조율을 해 놓으면 연주 중에 그 여러 줄을 다시 조절할 수가 없었으며, 줄을 잘 골랐다 해도 실내 기온이 차면 음정이 올라가고 더우면 내려가는 등 음정의 변화가 생겨 취급하기가 매우 까다로운 악기이다.

그래서인지 풍류객들 사이에서는 이런 이야기가 나돌았다고도 한다. 율객(律客)들이 율방(律房)에 모이게 되면 미리 사동을 불러 이런 부탁을 했다. 만약 양금재비가 찾아오면 아직 손님들이 오시지 않았다고 이르라는. 이것은 그 양금재비를 따돌려 보내려는 술책으로, 이 일화만 보더라도 양금이란 악기가 얼마나 까다로운 것인지 알 수 있다. 김상순 선생이나 민완식 선생께서 미리 와서 양금 여러 개를 조율해 놓으셨던 이유 역시 여기에 있었던 것이다."111

조율을 마친 양금을 연주할 때는 오른손에 양금채를 쥐고 금속현의 음정을 한 음 한 음 치게 되는데, 이때 중요한 것은 손목의 유연한 운동과 양금채의 탄력적인 운용이다. 우선 손끝으로 양금채 끝부분을 가볍게 쥐고 해당 음에 양금채의 살찐 부분이 금속현에 '톡톡' 닿을 수 있게 치는데, 팔목에 힘이 들어가거나 양금채를 쥔 손가락에 힘이 들어가면 대나무채가 금속현에 착착 감기는 듯한 가뿐한 연주는 불가능하다. 연주법에는 한 줄에서 한 음을 내는 연주법과, 한 번 줄을 친 다음 그 줄에 양금채를 살짝 갖다 대어 채가 줄의 탄력을 받아 '도르르' 떨게 하는 주법도 있다. 이 밖에 창작음악에서는 양금채를 거꾸로 쥐어 날카로운 부분으로 여러 현을 차례로 긁어 내리는 글리산도(glissando) 기법을 활용하기도 한다. 대신 국악의 대표적인 주법이라 할 농현이나 꺾어내는 음, 흘러내리는 음의 표현은 불가능하다. 그리고 양금을 연주할 때는 가까이에 붙어 있는 다른 줄을 건드리지 않고 제 음을 내는 것이 쉽지 않은데, 제 음에서 제 소리만 내는 것을 연습하기 위해 초보단계에서는

깜깜한 어둠 속에서 누가 '벗줄'을 건드리지 않고 양금을 잘 치는가 하는 시합을 벌인 적도 있었다고 한다.

【악보】

金千興, 『正樂洋琴譜』, 銀河出版社, 1988.

【연구목록】

金英云, 「양금 고악보의 記譜法에 관한 연구—協律大成 양금보의 時價 記譜法을 중심으로」 『韓國音樂研究』 제15·16집 합병호, 韓國國樂學會, 1986.

김영운, 「양금 고악보의 三條表 해석에 관한 연구」 『韓國音樂研究』 제26집, 韓國國樂學會, 1998.

李東福, 「『歐邏鐵絲琴字譜』와 『遊藝志』의 '양금자보' 비교연구」 『論文集』 제26집, 경북대학교, 1988.

월금

月琴 · 阮咸
wolgeum, moon guitar

월금(月琴)은 공명통이 보름달처럼 생겼고, 비파처럼 목의 지판(指板)을 짚고 현을 손으로 퉁겨 연주하는 악기이다. 중국 진(晉)나라 사람 완함(阮咸)이 만들었다고 하여 완함이라고도 하는데, 옛 기록에서는 월금보다 완함이라고 표기된 경우가 많고, 조선시대 기록에는 월금이라고 했다.[112] 이 글에서는 『악학궤범』의 예에 따라 월금으로 통일해 쓰려고 한다.

월금은 고구려의 안악(安岳) 제3호분(375) 후실(後室)과 통구(通溝)의 삼실총(三室塚), 통구의 제17호분 벽화에 보이고, 또 부여에서 발굴된 금동용봉봉래산향로(金銅龍鳳蓬萊山香爐)의 다섯 악사상(樂士像)에도 월금을 연주하는 이가 아주 섬세하게 새겨져 있다. 그리고 1998

다섯 악사 중 월금 연주자.
금동용봉봉래산향로의 세부. 부여 능산리(陵山里) 출토.
백제 7세기. 높이 64cm. 국립중앙박물관.

년에 제작된 KBS의 〈일요스페셜〉이라는 프로그램에서 집안현(輯安縣) 무용총(舞踊塚) 벽화의 훼손된 부분에서 '월금을 연주하는 이'를 컴퓨터그래픽으로 복원해, 퍽 재미있게 본 적이 있다.[113] 일제시기에 나온 고분 발굴 보고서에 따르면 그 위치에 월금 연주자가 있었다는 것인데, 흥미로운 것은 무용수들의 춤 반주를 하는 듯 잔뜩 흥에 겨운 월금 연주자의 모습이다.

그런데 고구려 고분벽화와 백제 유물에까지 뚜렷하게 각인되었던 월금은, 중앙아시아로부터 비파가 유입되자 그 전승이 흐지부지되었던 듯하다. 『삼국사기』나 『고려사』에서도 월금을 전혀 언급하지 않았다. 그런데 이렇게 오랫동안 기록되지 않았던 월금이 조선시대에 슬그머니 모습을 나타냈다. 그렇게 활발히 연주되었다고는 할 수 없지만 월금은 『악학궤범』의 당악기 항목에 소개되었고 궁중음악의 향악에 꾸준히 편성되었던 것이다.[114]

그러나 현재는 비파처럼 거의 연주되지 않고 있다. 그 전승이 단절된 배경과 과정은 비파와 비슷했던 것 같은데, 1980년대 이후 비파의 복원 문제가 거론될 때 월금도 함께 논의되었던 적이 있다.

월금은 네 현과 열세 개의 괘를 가졌으며, 『악학궤범』에는 월금의 제작법이나 악기의 재료 · 조현법 · 연주법 등이 모두 당비파에 준한다고 설명했다. 월금의 구조는 다음과 같다.

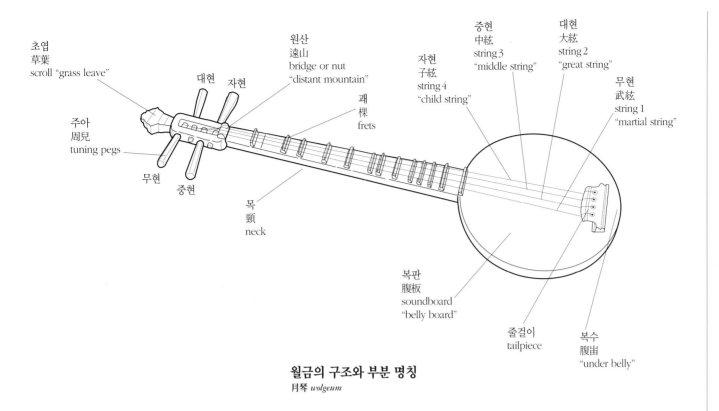

초엽
草葉
scroll "grass leave"

주아
周兒
tuning pegs

무현

중현

대현 자현

원산
遠山
bridge or nut
"distant mountain"

괘
棵
frets

자현
子絃
string 4
"child string"

중현
中絃
string 3
"middle string"

대현
大絃
string 2
"great string"

무현
武絃
string 1
"martial string"

목
頸
neck

복판
腹板
soundboard
"belly board"

줄걸이
tailpiece

복수
腹㽼
"under belly"

월금의 구조와 부분 명칭
月琴 *wolgeum*

【연구목록】

국립국악원·서울대학교 부설 뉴미디어통신 공동연구소 음향공학
　연구실, 『복원, 개량된 비파 및 월금의 음향특성 개선』 서울대
　학교 부설 뉴미디어통신 공동연구소, 1996.
이성천, 「향비파·당비파·월금의 복원과 개량에 관한 연구」 『국
　악기 개량 종합보고서』, 국악기개량위원회, 1989.
岸邊成雄, 김영봉 譯, 「비파의 연원」 『民族音樂學』 제15집, 서울
　대학교 음악대학 부설 東洋音樂研究所, 1993.

해금

깽깽이 · 깡깡이 · 앵금 · 행금
奚琴 · 稑琴 · 稑笛
haegeum, two-stringed fiddle

해금(奚琴)은 두 줄로 된 찰현악기(擦絃樂器)이다. 왼손으로 현을 꼭 쥐었다가 오른손에 잡은 활대로 그 현을 아주 느리게 풀어낼 때의 해금 소리는 긴 한숨 같다. 말로 다하지 못하는 사연을 긴 숨으로 토해내는 것처럼, 외줄을 타고 가만히 흘러나오는 그 해금 소리는 듣는 이의 가슴을 천천히 적신다. 그러나 해금 줄을 쥐락펴락하면서 활대를 자주 좌우로 움직이고 빠른 속도로 음색을 변화시키는 해금 소리는 티없이 까불대는 아이의 동작처럼 천진하고 익살스러워 절로 웃음이 난다. 이것이 해금에의 첫 느낌이다.

해금은 악기의 외양부터 권위와는 거리가 멀다. 자그마한 공명통, 가슴에 폭 안길 만큼 키가 작은 입죽(立竹)의 모양이 우선 만만하게 보인다. 뿐만 아니라 해금은 입죽에 두 줄을 걸되 팽팽히 조이지 않게 하고, 역시 단단하게 묶지 않은 활대로 줄을 문질러 소리를 내는데, 그 소리가 우렁우렁 클 리가 만무하니 소리로 청중을 제압한다는 것은 당초부터 무리다.

그래서일까. 어디에서도 튀지 않는 해금의 음악적 성향 때문인지 해금은 제례악(祭禮樂) · 연향악(宴享樂) · 행악(行樂)과 같은 궁중의 의식음악부터 줄풍류와 대풍류, 노래 반주는 물론 민간의 무속음악과 풍각쟁이 음악, 심지어 걸인 악사의 연주에 이르기까지 '없는 듯이' 자리를 차지하며 제 역할을 충분히 감당해 왔다. 혹자는 이러한 해금의 성향을 현악기도 아니고 관악기도 아닌 '비사비죽(非絲非竹)'의 악기라고 표현했다. 그러나 그것을

뒤집어 보면 해금은 현악기이기도 하고 관악기이기도 한 '시사시죽(是絲是竹)'의 악기라는 뜻이니, 결국 한국음악에서 해금만큼 실속있게 사용되어 온 악기가 또 있으랴 반문해 보지 않을 수 없다. 긴 한숨에서부터 가벼운 익살까지, 또는 엄숙한 궁중음악에서부터 유랑인의 구걸음악에 이르기까지 해금은 극과 극의 음악적 표현을 천연덕스럽게 펼쳐 보일 줄 아는, 작지만 아주 독특한 매력이 있는 그런 악기다.

해금은 별명이 많다. '깡깡이' 또는 '깽깽이'라고 불리기 일쑤고, 민요 · 설화 같은 구비문학 혹은 고전에서는 '앵금' 또는 '행금'이라는 이름도 있다. 그런가 하면 해금을 관악기류로 인식한 해적(稑笛)이라는 명칭도 눈에 띈다. 해금의 여러 가지 다른 이름들은, 본래 이름보다 애칭으로 불릴 때 생기는 친밀감과 함께 정확한 명칭을 따져 묻지 않는 '보통 사람들' 사이에서 수용되었음을 알려 주는 일상성을 전해 주는 것 같아 재미있다. 이 중에서 해적이라는 명칭은 관현합주에 해금이 편성될 때 지속음을 내면서 관악기의 선율을 따라 연주하는 점과, 음악의 갈래를 관악이냐 현악이냐로 구분할 때 전통적으로 해금을 관악에 포함시키는 관행에서 나온 것으로 보인다. 아직도 전통음악 연주자들의 관념과 생활 속에서는 해금이 관악 범주에 속하는 경우가 많지만, 악기 분류에서는 찰현악기류에 포함시킨다.

6세기경 중국의 해(奚) 부족 문화권에서 유래한 해금이 우리나라에서 연주되기 시작한 것은 고려시대부터이다.

해금은 언제 어떻게 우리나라에 건너와 쓰이게 되었는지 역사에 기록할 겨를도 주지 않은 채, 어느새 「청산별곡(靑山別曲)」이나 「한림별곡(翰林別曲)」 같은 노랫말 속에 슬그머니 한 자리를 차지하고 있었다. 「청산별곡」에서는 '해금(嵇琴)을 혀거늘 드로라'라 했고, 「한림별곡」에서는 '종지(宗智)의 해금(嵇琴)'이 가야금·거문고·젓대·비파·장구 등의 악기와 함께 어우러진 장면을 표현하고 있다. 그런가 하면 『고려사』「악지」에는 해금이 외래악기임에도 불구하고 당악이나 아악 항목이 아닌 향악편에 가야금이나 거문고 등 전래 향악기들과 나란히 소개되어 있다. 외래의 해금이 이미 고려 악기로 정착했음을 알려 주는 대목이 아닐 수 없다. 단 고려 예종 9년에 중국 송나라의 황제 휘종이 고려에 보내 준 악기 편성에는 '쌍현(雙絃)'이 포함되어 있어, 이것이 혹 해금은 아니었을까 하는 추측이 가능하다. 그러나 목록에 들어 있던 그 쌍현이 민간으로 흘러 들어가 고려 평민들에게 친숙한 악기가 되었으리라고 생각하기에는 어딘지 거리감이 있다. 오히려 「청산별곡」 속에 들어 있는 해금을 이리저리 생각해 보는 일이 해금의 고려 전래과정을 이해하는 데 더 적절할 것 같다. 즉 흔히 '장대'라고 번역되는 '짐대'를 솟대놀이에 쓰이는 '솟대'라 하고, 솟대 위에 앉은 사슴을 진짜 사슴이 아닌 '사슴 가면을 쓴 놀이꾼'이라고 가정해 보자. 「청산별곡」에서 해금 반주에 맞추어 솟대 위에서 재주를 보여주는 유랑 예인들의 어떤 놀이 장면이 얼른 떠오를 것이다. 이것은 해금이 여느 악기와 함께 우리나라의 궁중음악에 수용된 악기라기보다는, 어떤 놀이의 반주악기로 고려에 흘러 들어와 서민들이 자주 모이는 장 마당 같은 곳에서 먼저 고려 사람들을 만났을지도 모른다는 추측을 하게 한다.

그러나 해금의 전래에 대한 구구한 짐작은 그 어느 것도 분명하게 규명되지 않은 채, 고려 이후 가야금·거문고·피리·대금·장구와 같은 향악기 편성에 빠질 수 없는 악기로 전승되어 궁중과 민간에서 다양한 기악 연주와 노래 반주를 감당해 왔다. 그리고 『고려사』「악지」나 『악학궤범』에서는 해금이 오로지 향악 연주에만 쓰인

다고 했지만, 향악과 당악이 함께 편성되는 음악에서부터 당악에 이르기까지 그 연주 영역이 점차 확대되었다. 또 「정대업(定大業)」「보태평(保太平)」 같은 연주에도 사용됨으로써 현재는 제례악부터 민간의 풍류음악·행렬음악·무속음악에 이르기까지 합주에서 해금이 빠지는 경우가 거의 없다.

「한림별곡」말고 해금이 풍류방 주변에서 연주되던 모습은 그리 흔치가 않다. 이색(李穡)의 『목은시고(牧隱詩藁)』에 해금이 풍류모임에 등장한 예가 있으며, 그 밖에 황석기(黃石奇, ?-1364)가 지은 시 「청주(淸州) 원암연집(元巖宴集)」[115]에는 해금이 어떤 연회에서 대금과 함께 노래를 반주하고 있는 것이 묘사되어 있다.

푸른 옥잔이 깊어 맛난 술이 향기로운데
해금 소리는 늘어지고 젓대 소리는 길다
그 중에 또 고운 목노래 있어
일곱 노인이 즐기는데 귓머리는 서리 같네

碧玉杯深美酒香　　嵇琴聲緩笛聲長
箇中又有歌喉細　　七老想歡鬢似霜

라고 했는데, "해금 소리는 늘어지고 젓대 소리는 길다"는 표현이 음악 이미지를 퍽 생생하게 전해 준다.

조선 전기 문인들이 쓴 글에서는 해금이 등장하는 예를 좀처럼 찾기 어렵다. 이따금 여러 악기를 열거하는 중에 해금이 같이 열거된 경우는 있지만, 해금의 이미지를 시로 쓴다거나 그 소리를 듣고 어떤 감흥을 느꼈다는 글은 거의 찾아 볼 수 없다. 그러나 조선 후기 작품으로 짐작되는 시조에 더러 해금 이야기가 나오고, 「한양가」나 「북천가」 같은 가사 중에 언뜻언뜻 해금이 비치기 시작하고, 신윤복(申潤福)이나 김홍도(金弘道)가 그린 풍속화에도 해금이 여러 악기와 함께 풍류자리에서 연주되는 모습을 볼 수 있다.

「한양가」에서는 어느 풍류자리에 모인 여러 악기를 묘사하면서 "화려한 거문고는/ 안족(雁足)을 옮겨 놓고/ 문

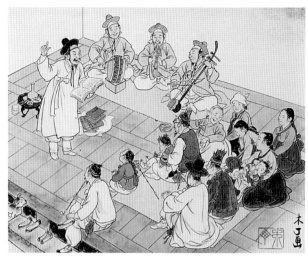

김홍도〈무동(舞童)〉
조선 18세기말~19세기초.
지본담채. 27×22.7cm.
국립중앙박물관.(왼쪽)
김용환(金龍煥)
〈이야기장수〉.(오른쪽)

무현(文武絃) 다스리니/ 농현(弄絃) 소리 더욱 좋다/ 한만(閑漫)한 저 다스림/ 길고 길고 구슬프다/ 피리는 춤을 받고/ 해금(奚琴)은 송진(松津) 긁고/ 장고는 굴네 조여/ 더덕을 크게 치니/ 관현(管絃)의 좋은 소리/ 심신(心身)이 황홀하다"[116] 했는가 하면, 「북천가」에서는 "방으로 들라 하여 이름 묻고 나 물으니/ 한 년은 매홍(梅紅)인데 방년(芳年)이 십팔이오/ 하나는 군산월(君山月)이 십구세 꽃이로다/ 화상 불러 음식하고 노래시켜 들어 보니/ 매홍이 평우조(平羽調)는 운로(雲露)가 흩어지고/ 군산월이 해금 소리 만악천봉(萬岳千峰) 푸르도다"[117]라고 하여 가곡을 해금 하나로 반주하는 정경을 묘사했다.

이 밖에도 해금은 삼현육각(三絃六角)으로 연주하는 궁중음악 및 행악에 편성되는 필수악기였다. 해금은 왕의 행차는 물론 관리들의 임지 부임이나 일본 통신사 일행을 인도하는 음악을 연주했고, 과거 급제자의 삼일유가(三日遊街)에도 빠지지 않았다. 걸으면서 연주할 수 있는 간편함 때문이기도 하거니와, 관악기 소리와 잘 어울리는 음향 때문이었을 것이다.

그런가 하면 해금은 유랑 예인들이나 걸인들의 절친한 동반자이기도 했다. 유랑 예인의 한 집단을 이루던 '풍각쟁이패'의 필수악기인가 하면, 이야기책을 실감나게 읽어 주는 일을 생업으로 삼았던 이야기 장수들은 해금 연주자를 대동해 해금 소리를 효과음악처럼 쓰기도 했다. 그리고 걸인 악사들은 자루 속에 해금을 넣고 다니다가

사람들이 많이 모인 곳이면 어디서나 해금을 꺼내 들고 해금으로 새가 우는 흉내를 낸다거나, 쫓기는 쥐, 몇 날 동안 굶어 기운 없는 노인의 목소리를 묘사했고, "열아홉 살 먹은 과부가 스물아홉 살 먹은 딸을 잃고 금강산으로 찾으러 가서 헤맨다"는 등의 앞뒤 안 맞는 우스개 소리를 해금 연주를 곁들여 그려 빼듯이 공연하면서 구걸을 했다. 1930년대까지만 해도 걸인 악사들이 입으로는 피리나 풀피리를 불고 손으로는 해금을 연주하는 것을 쉽게 목격할 수 있었다고 하는데, 유랑 예인이나 걸인 악사들의 이런 삶이 언제부터 시작된 것인지는 알 수 없다. 적어도 조선 후기의 실학자 유득공(柳得恭, 1748~1807)이라든가, 그 밖에 문화적 눈썰미가 남달랐던 몇 지식인들의 글을 통해 해금 전승과정의 일면을 조명해 볼 수 있는 것만 해도 다행한 일이 아닐까 싶다. 그 중에 눈에 드는 글은 단연 유득공의 「유우춘전(柳遇春傳)」이다.

유득공은 해금을 배우고 싶어 이런저런 노력을 기울이는 중에 당대 유명하던 유우춘을 직접 찾아가 음악 이야기를 나누고 크게 느낀 점이 있어 유우춘의 이야기를 글로 남겼다. 그들이 만나 나눈 이야기 중 흥미로운 대목은 이렇게 시작된다.

"이 해금이 어떤가. 전에 나는 해금에 뜻이 있었는데, 무턱대고 벌레·새울음 소리를 내다가 남들에게 '거랭뱅이의 깡깡이'라고 비웃음을 산 적이 있었다네. 마음이

겸연쩍어 혼났는데, 어떻게 하면 마음이 거렁뱅이의 깡깡이를 면할 수 있겠나."

"선생님도 퍽 답답하십니다. 모기가 앵앵하는 소리, 파리가 윙윙대는 소리, 장인붙이들이 뚝딱뚝딱 내는 소리, 선비들이 개구리 울듯이 글을 읽는 소리, 이 모든 천하의 소리가 다 밥을 구하는 데 뜻이 있지 않습니까. 그러니 제가 타는 해금이나 거지가 타는 해금 연주가 무엇이 그리 다르겠습니까. 제가 이 해금을 공부한 것은 노모가 계시기 때문이었지요. 신통치 못하다면 어찌 어머니를 봉양할 수 있었겠습니까. 그러나 저의 해금 솜씨는 거렁뱅이의 소리보다 격이 높은 듯하지만 어찌 보면 그만도 못합니다. 왜냐하면 해금 연주를 앞세워 구걸을 하는 거리의 악사들은 해금을 몇 달 만져 본 후에 기묘한 소리들을 흉내내기만 해도 듣는 사람이 겹겹이 둘러서게 되고, 켜기를 마치고 돌아가면 따라붙는 사람들만 해도 수십 명이라 하루의 수입이 이만저만이 아니랍니다. 이는 다름이 아니올시다. 좋아하는 사람이 많기 때문이지요."[118]

유우춘의 이 말은 사실이었다. 유득공의 이야기에도 나타난 것처럼, 벌레나 짐승의 울음 소리를 내는 것이 해금 음악의 전부로 인식되고 있었기 때문이다. 이 점은 조수삼(趙秀三, 1762-1849)이 지은 「해금수(嵇琴叟)」라는 글에서 보다 확연하게 드러난다.

"내가 어릴 때로 기억된다. 해금을 켜면서 쌀을 구걸하던 사람을 보았는데, 얼굴 모습과 머리카락으로 보아 육십 세쯤 된 사람이었다. 그는 해금을 켤 때마다 해금을 향해 '해금아 네가 아무 곡이나 켜라' 하면 마치 해금이 이에 응답하는 것같이 해금 연주를 시작했다. 그는 주로 여러 가지 흉내를 해금으로 그려냈는데, 이를테면 음식을 과식한 사람이 배가 아파 크게 소리지르는 시늉이라든가, 장독 밑으로 쥐가 들어갔노라고 외치는 소리, 그리고 남한산성의 도둑이 이 구석 저 구석으로 달아나는 시늉 등이었다. 그 모두가 사람을 깨우치는 뜻이라고 여겼다."[119]

지금 우리 주변에서 볼 수 없는 장면들이라 긴가민가하지만, 조금 더 눈을 돌려 보면 유랑 예인과 걸인 악사들의 이미지는 시인과 화가 들의 눈에 들어 시어가 되고 그림이 되었음을 알 수 있다. 조지훈의 시 「율객(律客)」에서 서러운 나그네의 동행이 되어 준 해금은 "우피(牛皮) 쌈지며 대모(玳瑁) 안경집이랑/ 허리끈에 느즉히 매어 두고/ 간 밤 비바람에 그믐 모시 두루막도 풀이 죽어서/ 때 묻은 버선이랑 곰방대 함께/ 가벼이 어깨에 둘러 매고/ 서낭당 구슬픈 돌더미 아래/ 여울물 흐느끼는 바위 가까이/ 지친 다리 쉬일 젠 두 눈을 감고/ 귀히 지닌 해금의 줄을 혀느니/ 흰 조고리 당홍치마/ 맨발 벗고 따라오던 막내딸년도/ 오리목 늘어선 산골에다 묻고 왔노라"[120]라는 구절에 조용히 들어 있다.

또 최종민(崔鍾敏)은

"내가 어렸을 때만 해도 장날이면 해금을 켜면서 구걸하는 사람을 쉬 만날 수 있었다. 그들이 켜는 해금은 좀 조잡스럽게 만든 것이었는데, 해금의 주아(周兒) 위에 새를 조각해 올려 놓고 가게마다 들르며 인사할 때 해금 소리를 '응애–' 하고 내면 그 새가 머리를 조아리며 끔벅하고 인사를 하게 하는 것이었다."[121]

라면서 보다 실감나는 걸인 악사의 해금 연주 장면을 소개한 적이 있다. 해금이 뭔지 모르는 우리들조차 해금이라면 의젓한 악사의 이미지보다 '깡깡이'를 연주하는 유랑 예인의 모습을 먼저 떠올리는 데는 아마도 이런 정서가 짙게 깔려 있는 것은 아닐까 싶다.

현대에 들어 해금은 우아한 궁중음악과 풍류방의 전통음악 연주, 그리고 시나위 같은 민속음악 연주에는 물론, 현대에 새로 창작된 국악작품에도 퍽 요긴하게 쓰인다. 근대 이후 궁중음악과 풍류음악 분야에서는 김천흥이, 민속음악 분야에서는 경기 출신의 지영희와 충청도 출신의 한범수(韓範洙, 1911-1980) 같은 이들이 현대의 해금 전통음악 전승에 크게 기여했으며, 지영희의 해금 음악은 그의 제자 김영재(金泳宰)에 의해 새로운 창작음

악 언어로 재탄생하고 있다. 그리고 이상규(李相奎), 이성천(李成千) 등의 작곡가들이 쓴 해금 창작품들은 지금까지 독자적인 영역을 제대로 누려 보지 못한 해금에게 큰 가능성을 열어 주었다.

해금의 구조와 제작 奚琴 構造·製作

해금은 통·복판(腹板)·입죽(立竹, 줏대, 기둥대)과 활대로 이루어져 있다. 통은 대나무를 주로 쓰는데, 대의 뿌리 부분을 있는 그대로 다듬어 쓰는 원통을 상품으로 쳤다. 해금 명인 지영희가 "원통 해금 하나를 쌀 두 섬과 바꾸었다"면서 "원통 해금은 아무 데나 쥐고 사용을 해도 변성(變聲)이 없고 청아한 소리가 난다"라고 한 것을 보

면 연주가들이 대통을 잘라 만든 '갈통 해금'보다 대 뿌리를 이용한 '원통 해금'을 선호했음을 알 수 있다.

양쪽으로 뚫린 공명통의 한쪽 입구는 열어 두고 한쪽 입구는 얇게 다듬은 오동나무 복판을 붙여, 통 바깥쪽과 입죽에는 옻칠을, 안쪽에는 붉은색 칠(石潤)을 한다. 그리고 공명통에는 한쪽 끝을 좀 휘게 만든 대나무로 된 입죽(줏대)을 세우고, 휘어진 부분에 주아(周兒, 주감이, 줄감개)를 붙이기 위해 구멍을 뚫어 입죽에 연결한다. 그리고 주아에 명주실을 꼬아 만든 두 개의 줄을 공명통 아랫부분의 '감잡이'에 건다. 이때 원산(遠山)은 복판의 윗부분 약 사분의 일 지점 중간쯤에 놓는다. 원산은 관현합주·대풍류 등 곡에 따라서 큰 소리를 낼 때는 복판의 중앙(가운데)으로 옮기고, 줄풍류나 노래 반주 등 작

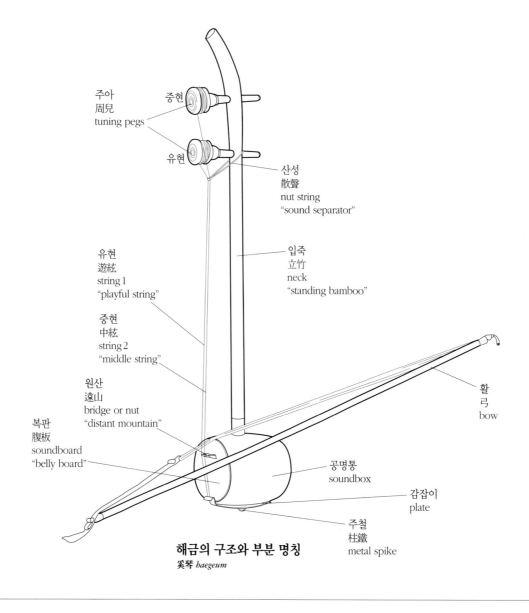

주아
周兒
tuning pegs

중현

유현

산성
散聲
nut string
"sound separator"

유현
遊絃
string 1
"playful string"

입죽
立竹
neck
"standing bamboo"

중현
中絃
string 2
"middle string"

원산
遠山
bridge or nut
"distant mountain"

활
弓
bow

복판
腹板
soundboard
"belly board"

공명통
soundbox

감잡이
plate

주철
柱鐵
metal spike

해금의 구조와 부분 명칭
奚琴 *haegeum*

은 소리를 낼 때는 복판의 위쪽(가장자리)으로 움직여 음량을 조절할 수 있다. 주아 아랫부분에는 해금의 두 현을 실로 묶어 입죽에 매는 산성(散聲)이 있고, 이 끈에 형겊이나 매듭으로 만든 낙영(落纓)을 매달기도 한다. 이는 장식적 기능과 함께 연주자의 손가락 동작을 감추는 데 요긴하게 쓰이지만, 풍속화나 근대 사진자료 속의 해금을 보면 낙영 없이 연주하는 경우도 많이 있다.

해금의 두 줄 이름은 각각 중현(中絃)과 유현(遊絃)으로 주아 바로 아랫부분에서 실로 묶어 입죽에 동여맨다. 대나무로 만든 활대에는 말총활을 달고 활에 송진을 먹인다.

해금을 만들려면 공명통과 줏대·활대에 두루 쓰이는 대나무 및 공명통의 복판 구실을 하는 오동나무와, 주아와 공명통에도 쓰이는 화리나무·산유자나무·뽕나무와 같은 단단한 나무, 감잡이 붙이는 데 쓰이는 은이나 주철(柱鐵), 바가지, 해금 줄을 만드는 명주실, 활대의 재료인 말총과 가죽·송진 등이 필요하다. 그래서 국악기 관련 서적에는 팔음(八音)을 모두 사용하는 점을 해금의 특징으로 거론한 것이 많다.

해금의 치수는 『악학궤범』에 적힌 것이 유일하다. 그러나 해금의 역사와 전승에서 살펴본 것처럼 해금이 궁중음악에서 민간에 이르기까지 널리 쓰였고, 순수 연주에서 음향 묘사에까지 쓰였기 때문에 그 규격이 매우 들쭉날쭉했으리라는 추측은 어렵지 않다. 실제로 좀 오래되었다 싶은 해금의 실제 치수도 그렇거니와, 20세기 초반에 찍은 사진에서 여러 가지 규격의 해금을 볼 수 있다.

해금의 구조는 옆면의 도해와 같다.[122]

해금의 연주 奚琴 演奏

해금은 활대에 매단 활이 명주실로 만든 현을 마찰시켜 진동을 일으키고, 이것이 원산과 감잡이·주아 등의 여러 장치를 거쳐 공명통에 전달되어 소리가 난다. 현을 마찰시키는 것을 '켠다'고 한다. 조선시대 익명의 시인이 "내 눈의 고은 님이 멀리 아니 있건마는/ 노래라 불러 오며 해금이라 켜낼쇼냐"[123]라고 노래한 것을 보고 난

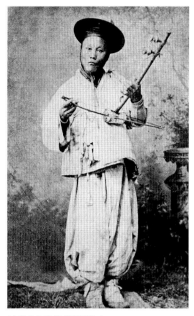

20세기 초반의 해금연주자.
서서 해금을 연주하는 유랑 예인의 모습이 주목을 끈다.

후 '해금을 켠다'는 표현이 더 정감있게 느껴졌다. 고려의 노래 「청산별곡」에서 '현다'라고 한 것이 '켠다'로 변화한 것으로 볼 수 있다.

해금을 앉아서 연주할 때는 반가부좌 자세로 단정하게 앉아 왼쪽 무릎 위에 올려 놓되, 복판이 연주자의 오른편을 향하도록 한다. 왼손 바닥으로 입죽을 잡고 왼손으로 현을 감싸쥐어 음을 짚는다. 요즘은 해금을 서서 연주하는 것을 거의 볼 수 없지만, 옛날에는 해금이 걸으면서 연주하는 행악에도 쓰였고, 또 풍각쟁이들이나 걸인 악사들도 서서 연주했다. 이때는 해금의 공명통을 왼쪽 배와 허리 부분에 대고 연주했다. 이런 모습은 20세기 전반기에 찍은 몇 장의 사진에서도 확인된다. 이 사진의 인물은 해금 공명통을 왼쪽 배 윗부분에 바짝 붙이고 왼손을 공명통 가까이 잡고 연주하고 있는데, 사진 촬영을 위한 특별 포즈였으리라 짐작되면서도 선 자세를 알게 해주어 퍽 인상적이다.

왼손을 입죽에 대고 줄을 쥘 때는 왼손 검지와 새끼손가락은 첫째 마디 금에, 장지와 무명지는 둘째 마디 금에 닿게 된다. 손가락의 간격은 너무 벌어지지 않도록 적당히 붙인다. 해금은 지판(指板)이 없기 때문에 연주

자가 왼손으로 줄을 움켜쥐듯이 잡고, 당겼다 조였다 하면서 마치 '음을 주무르듯' 내고, 줄을 흔들어 농현하는 점이 특징적이다. 농현을 할 때에는 손목과 손가락의 힘을 이용해 현을 안팎으로 흔든다. 호금류(胡琴類)에 드는 동아시아의 악기도 해금과 비슷한 주법으로 연주하지만, 해금은 그 악기에 비해 줄이나 활을 느슨하게 맨다는 점이 다르다. 다른 나라의 호금류 악기들은 줄과 활을 모두 팽팽하게 매기 때문에 줄을 손가락으로 짚어 음정을 잡는 정도지만, 줄과 활을 다 느슨하게 매는 해금처럼 다양한 농현은 어렵다.

해금을 연주하면 처음에는 거친 소리가 나고 지판이 있는 악기에 비해 음색도 어둡고 흔히 '콧소리'라고 하는 비성(鼻聲)도 나지만, 오랜 숙련을 거치고 나면 탁음과 비음이 맑게 걸러져 '칼칼하고 맑은' 해금 특유의 음색을 낸다. 이렇게 정확한 음정과 맑은 소리를 내기까지 연주자들은 '신경 쓰기가 무거운 짐지고 가는 것'[124]과 같이 어려운 과정을 겪는다. 지영희 명인에게 해금을 가르쳐 준 스승은 이런 어려움을 '구 년 퉁소, 십 년 해금'이라는 말로 대신했다고 한다.

연주할 때 오른손은 중현과 유현 사이에 놓인 활대를 잡아 활을 왼쪽으로 밀거나 오른쪽으로 당기면서 현을 문질러 소리를 낸다. 활은 오른손의 엄지와 검지로 잡는데, 엄지의 등이 위로 보이게 하고 엄지와 검지로 활대를 밖으로 밀어 잡되 검지는 활대의 밑을 받친다. 그리고 장지와 무명지는 말총을 맨 가죽 부분을 안쪽으로 밀듯이 잡는다. 해금의 활은 바이올린 활처럼 팽팽하게 조여 고정시킨 것이 아니고, 가죽 혁대처럼 좀 느슨하게 늘여 잡을 수도 있고 바짝 조여 잡을 수도 있게 되어 있다. 그러므로 곡의 흐름에 따라 활의 장력(張力)을 임의대로 조절하면서 연주해야 하는 점이 무엇보다 어렵다. 해금 연주의 숙련 정도가 활 쓰기에 달려 있다는 말이 있을 정도이다. 활로 현을 마찰시킬 때에 활의 방향을 바꾸지 않고 같은 방향으로 계속해서 연주하면 활 길이의 한계 때문에 지속음을 원하는 만큼 낼 수 없다. 그리고 같은 음 길이를 연주한다 하더라도 음의 강약에 따라

활을 빠른 속도로 힘있게 긋거나 천천히 가볍게 마찰시켜야 하는 등 악곡에 따라 활 쓰는 법이 변화있게 사용된다. 활을 쓰는 방법은 '활을 당기고 미는(찌르는) 것' 외에 활의 방향을 빠른 속도로 바꾸어 마치 소리를 채는 듯한 효과를 내는 '잉어질' 기법 등이 있다.

해금의 기본음은 보통 개방현(開放絃)으로 조율한다. 중현은 중려(仲呂, A♭), 유현은 황종(黃鐘, E♭)으로 두 현의 음은 5도 차이가 난다. 개방현 외의 음은 모두 왼쪽 손가락으로 현을 눌러 내는데, 이때 검지·장지·무명지·새끼손가락이 하나씩 현에 더해짐에 따라 음정이 올라간다. 연주자가 줄을 얼마나 세게 잡느냐에 따라 음 높이와 음색이 달라지기 때문에 정확한 음정을 익히는 과정이 매우 어렵다.

해금의 음역은 A♭부터 E♭까지지만 필요에 따라 더 넓어질 수도 있다. 해금의 지법별(指法別) 음역은 옆면의 악보와 같다.[125]

그리고 황종(黃鐘)이 C음이 되는 당악 계통의 곡을 연주할 때는 황종(E♭)에서 임종(林鐘, B♭)으로 조율한다. 두 옥타브 반 정도 되는 해금의 음역은 저음역·중음역·고음역으로 나눌 수 있다. 저음역은 주로 중현에서 내며 음색이 어둡고 투박하다. 중음역은 유현에서 주로 내는데, 저음에 비해 소리가 맑고 밝으며 연주자의 기량을 나타내기에 적합하다. 고음역은 맑고 깨끗한 음색을 내는 음역이지만 자칫하면 시끄럽고 거친 소리가 난다.

고악보 중에서 해금을 위해 고안된 기보법(記譜法)은 찾아볼 수 없다. 이왕직아악부원양성소(李王職雅樂部員養成所)에서 학생들을 가르치기 위한 교재로 정리된 적이 있으며, 현대에 들어서는 김기수(金琪洙)와 강사준(姜思俊)이 『해금정악보(奚琴正樂譜)』를 낸 것이 최초의 해금 악보라 할 수 있다. 이 밖에 해금산조를 기보하기 위

해금의 음역

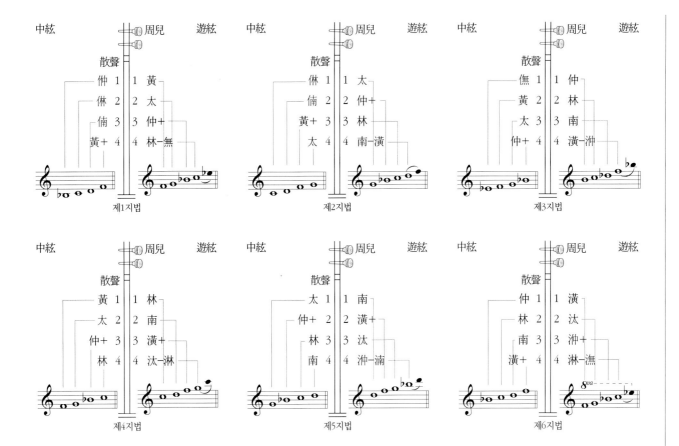

해 오선보(五線譜)로 기보한 악보들이 여럿 있다. 일부 악보에서는 '가 구 거 고 구 가 구 기'와 같은 구음법(口音法)[126]도 소개하고 있지만, 대금이나 피리·가야금·거문고처럼 체계를 갖추어 널리 사용되는 것은 아니다.

【악보】

1) 정악

姜思俊·尹贊九, 『正樂奚琴譜』, 銀河出版社, 1994.

2) 산조

姜德元·梁景淑, 『奚琴散調』, 現代音樂出版社, 1995.

안희봉, 『해금산조와 민요』, 銀河出版社, 1998.

최태현·안지영 探譜, 『해금산조』, 한국예술종합학교 전통예술원, 1999.

3) 창작곡

강덕원 외, 『해금창작곡모음 I —독주곡』, 서울기획, 1991.

강덕원 외, 『해금창작곡모음 II —중주곡』, 서울기획, 1991.

김영재, 『김영재 해금창작곡집』, 도서출판 어울림, 1999.

【연구목록】

최태현, 『奚琴散調硏究』, 世光音樂出版社, 1988.

姜思俊, 「奚琴 口音法에 관한 硏究」, 연세대학교 교육대학원 석사학위논문, 1983.

姜思俊, 「奚琴 관련 資料考」『民族音樂學』 제16집, 서울대학교 음악대학 부설 東洋音樂硏究所, 1994.

김정희, 「해금 창작곡을 중심으로 본 한국음악의 다문화성」『낭만음악』, 낭만음악사, 1996년 겨울호.

朴英權, 「해금과 바이올린의 물성 비교 및 개량 해금에 관한 연구」, 울산대학교 교육대학원 석사학위논문, 1994.

송혜진, 「숨겨진 우리 음악인의 발자취를 따라서—유우춘」『음악동아』, 1987. 8.

신대철, 「韓國·中國·日本의 奚琴類 樂器」『韓國音樂硏究』 제26집, 韓國國樂學會, 1998.

宋權準, 「奚琴의 韓國流入에 관한 考察」『藝術大學論集』 제9집, 부산대학교 예술대학, 1993.

우미란, 「해금 정악곡의 운현법에 관한 연구」, 이화여자대학교대학원 석사학위논문, 1989.

李昌信, 「奚琴 활대법 硏究」『淸藝論叢』 제5집, 청주대학교 예술문화연구소, 1991.

趙周宇, 『井間記譜에 의한 지영희류 해금산조』, 銀河出版社, 1995.

주영위, 「해금 운지법 연구」『韓國音樂散考』 제3집, 한양대학교 한음회, 1992.

絃樂器 註

1. 趙芝薫,「가야금」『僧舞』, 미래사, 1991, pp.58-59.

2. 김헌선 역주,『일반무가』고려대학교 민족문화연구소, 1995, p.182.

3. 그런데 여러 시대의 미술자료가 약간씩 다르게 묘사된 점에 착안해, 그것이 양의 귀가 아니라 소의 뿔일 것이라고 한 학자도 있다. 이것이 만일 소뿔이라면 왜, 언제 양이두라는 이름으로 부르게 되었는지 궁금하다. 金英云,「伽倻琴의 由來와 構造」『國樂院論文集』제9집, 國立國樂院, 1997, pp.3-30.

4. 「이천 년 전 현악기 광주 신창동서 출토」『한국일보』, 1997. 7. 23.

5. 여기에서『三國遺事』라고 한 것은『三國史記』의 誤記인 것 같다. 柳致眞,「伽倻琴」『柳致眞戱曲全集』, 成文閣, 1971, p.57.

6. 安廓,「于勒」『自山安廓國學論著全集』5, 驪江出版社, 1994, pp.317-325.

7. 李惠求,「于勒」『音樂・演藝의 名人 8人』, 新丘文化社, 1975, pp.12-19.

8. 『三國史記』卷三十二, 8a1-9a1.

9. 李惠求,「于勒」, 앞의 책, p.18.

10. 朴容九,「名人道」『朴容九評論集―音樂과 現實』, 民敎社, 1949, pp.112-115.

11. 正倉院事務所 編輯,『正倉院の樂器』, 東京:日本經濟新聞社, 1967, 사진 5 金箔押新羅琴, 사진 58-59 金泥繪新羅琴, 사진 60-62 金箔押新羅琴, 사진 63-64 新羅琴 琴柱, 사진 65 金箔押新羅琴, 사진 66-67 新羅琴殘闕 참조.

12. 우리나라의 악기 제작자 高興坤이나 일본의 野原耕二 같은 이들은 이 자료를 가지고 시라기고토의 복원을 시도했다. 고흥곤의 시라기고토 복원은 현대 풍류가야금의 품격을 한층 높여 놓는 데 기여했다고 평가되고 있으며, 1980년대 이후 가야금에 금박 장식으로 멋을 내는 것도 모두 시라기고토의 재현과정에서 얻은 부산물의 하나이다.

13. 宋惠眞,「거문고보다 가야금을 즐긴 고려시대의 문인들」『傳統文化』, 1986. 8.

14. 李奎報,「백낙천집 후미에 쓰다」『국역 동국이상국집』Ⅵ, 민족문화추진회, 1980, p.10.

15. 李奎報,「유월 팔일 가야금을 얻어 처음으로 타다」『국역 동국이상국집』Ⅴ, 민족문화추진회, 1979, p.244.「畵金檀柱雁行連.」

16. 李奎報,「또 박학사가 앞의 시에 모두 화답하여 친히 찾아와 증정해 준 운에 차라다」, 위의 책, pp.249-250.「繭絃絲.」

17. 李奎報,「문생 趙廉右(留院)가 가야금을 갖다 준 것에 감사하여」, 위의 책, p.260.「慇懃門下賢 知我心所索 手把一張來 價與千金直 的是嶧陽材 其聲崔淸激 下手試一彈 泠若泉落石.」

18. 李奎報,「金東閣(沖義)이 위의 시에 화답하여 갖다 준 것에 차운하다」, 위의 책, p.265.「爪肉淸濁理 問君何從得(子近回脫爪 以內指彈之 爪聲甚濁 不及鉤爪) 以子近方語 如味舊嘗食.」

19. 田祿生,『埜隱逸稿』卷六,「贈金海妓玉纖纖」, 3a7-4b6.

20. 沈載完 編著,『定本時調大全』, 一潮閣, 1984, p.291.

21. 李昌奎,「나의 아악부 시절과 아악부의 친구들」『李王職雅樂部와 音樂人들』, 國立國樂院, 1991, pp.83-86.

22. 김영운 교수의 연구에서는 그림 자료에 표현된 가야금 모양을 근거로 산조가야금의 형태가 이미 조선 전기부터 존재했을 가능성을 제시했다.

23. 가야금 연주자 成錦鳶이 연주하던 것으로, 기존의 산조가야금 제1현과 제2현 사이에 한 줄이 더 있는 것이다. 제작연대는 밝혀져 있지 않다.

24. 성금연이 개량한 가야금이다. 15현 가야금을 위한 작품으로는 성금연 작곡「春夢」「鄕愁」등이 있다.

25. 17현 가야금은 1987년부터 1990년에 걸쳐 가야금 연주자 黃丙周에 의해 개량되었다. 황병주는 정악・산조・민요 등 여러 갈래의 음악을 같은 무대에서 연주하게 되었을 때 악기를 계속적으로 바꾸어 연주해야 하는 문제점을 보완하기 위해 산조가야금 저음부에 두 현, 고음부에 세 현을 추가함으로써 음역이 확대된 가야금을 만들었다. 또한 돌괘(軫棵)와 부들(染尾)을 제거한 대신 좌단 밑부분에 나사못을 설치해 조율하게 했고, 특수 가공처리한 일회용 폴리에스테르 선을 사용했다. 가야금 앞판과 뒤판을 모두 오동나무로 제작했고, 공명통을 크게 하고 부들과 양이두를 제거해 음량을 확대시켰다. 이 17현금은 주로 5음 음계로 조율되며, 창작국악 관현악 연주에 널리 사용되고 있다. 대표적인 작품으로는 白大雄 작곡「17현금을 위한 짧은 산조」(1991), 黃秉冀 작곡「春雪」등이 있다.

26. 1988년에 작곡가 朴一薫에 의해 개량되었다. 박일훈은 가야금의 음색을 유지하면서도 음역을 확대하기 위해, 가야금 현이 너무 가늘면 끊어지고 또 너무 굵으면 아쟁 같은 소리가 나는 음역 확장의 한계를 고려, 가야금 현의 원재료인 명주실로 음역을 확장할 수 있는 범위를 열여덟 현으로 설정했다. 또한 안족이 쉽게 움직여 연주에 장애가 되는 점에 착안해 안족을 아쟁처럼 삼각형 모양으로 고치고, 높은 음으로 갈수록 안족이 낮아지게 만들어 안족의 불안정성을 보완했다. 18현금은 줄의 재료와 돌괘・부들 등을 기존 가야금대로 활용하면서 그 음역을 확장했다. 주로 5음 음계로 조율해 연주한다. 대표곡은 박일훈 작곡「18현 가야금을 위한 琴氷」(1991), 李海植 작곡「줄풀이 제2번」(1989) 등이 있다.

27. 21현 가야금은 1985년 작곡가 李成千에 의해 개량되었다. 이성천

은 두터운 빛깔(화성)과 현란한 움직임(가락)이 가능케 하기 위해 명주실 장력의 최저치와 최대치를 고려해 12현 가야금의 낮은 음역에 세 현, 높은 음역에 여섯 현을 늘려 음역을 확대했다. 초연 당시 기존 가야금처럼 줄이 돌괘와 부들에 연결되어 있었고, 현도 명주실로 만들었다. 이후 계속 보완해 명주실과 함께 폴리에스테르로 만든 합성현을 주로 사용하고, 합성현은 기존의 돌괘 대신 나사못에 연결시켰다. 그리고 부들을 없애는 대신 가야금 밑부분에 또 하나의 현침을 대고 그 뒤판에 돌괘를 사용해 현을 연결시켰다. 이 21현금은 거의 5음 음계로 조율하며 간혹 곡에 따라 7음 음계로 조율할 수도 있다. 대표 연주곡으로는 「바다」(1990), 「독주곡 제19번 갯벌터의 밧게구멍집들」(1992) 등이 있다.

28. 22현 가야금은 1995년 국립국악관현악단의 창단 연주를 통해 선보였다. 공명통을 기존 가야금보다 두 배 이상 확대하고 현을 폴리에스테르 합성현으로 바꾸는 한편, 연주에 편리하도록 받침대를 붙였다. 조율도 전통적인 5음 음계가 아닌 7음 음계로 하고, 제1번 현을 도(do)에 맞춰 서양음악 음체계로 작곡되는 창작곡 연주의 편의성을 고려했다. 대표 작품은 林範薰 작곡 「22현 가야금을 위한 새 산조」 등이 있다.

29. 22현금을 연주했던 金日輪 등의 연주가가 22현금에 세 줄을 더 보태어 사용하기 시작했고, 1999년 6월 KBS FM의 '25현금을 위한 특별 연주회'를 통해 新作들이 발표되었다. 세 옥타브의 음역을 가졌고, 서양식 화성을 자유롭게 구사할 수 있다는 점에서 줄 늘리기 방식으로 진행되어 온 가야금 개량의 최종 형태로 고안된 것이 아닐까 생각된다.

30. 무용 반주 목적으로 제작된 가야금이다. 朴成玉이 제작한 것으로 알려져 있다.

31. 1976년 千益昌이 만든 가야금이다. 고음 창금, 명주 창금, 저음 창금이 있다. 고음 창금은 현의 수는 그대로 열두 줄이나 학슬을 제거하고 악기 뒤판 머리 부분에 조율기를 장착하는 스탠드를 개발한 것이다. 협연과 앰프 부착 등을 쉽게 했다. 창금은 열두 현을 단3도 간격으로 조율하고 그 떨림음을 이용해 세 옥타브 서른여섯 개의 기본음과 미분음을 표현하는데, 손을 사용하는 연주법과 활을 사용하는 연주법이 있다. 창금을 위한 곡은 천익창의 『3선보 이론에 의한 세계 민속음악』(새빛, 1992)에 수록되어 있다.

32. 대중가수 金泰坤이 고안한 것으로, 가야금을 기타처럼 메고 노래하면서 연주할 수 있게 만든 것이다.

33. 철가야금을 위한 작품으로는 성금연 작곡의 「눈물이 진주라면」, 金泳宰 작곡의 「달무리」 등이 있다.

34. 개량 산조가야금(실용·신안특허 제076449호)은 가야금 연주가 崔智愛가 만들었다. 가야금 음색을 그대로 유지하면서 음량을 증대시키고 여음을 길게 하기 위해 산조가야금의 모양과 현(명주실)은 그대로 두고 공명통 뒤판에 전통 가옥의 방바닥 역할을 하는 덧판을 붙여 반사음 효과를 얻었다. 또 가야금 학슬이 공명에 방해를 주는 점을 고려해 현침을 붙였다.

35. 坐團: 가야금을 연주할 때 오른손을 놓는 부분.
絃枕: 줄베개라는 뜻이다. 다른 이름으로 擔棵. 왼쪽 끝에 1.5센티미터 정도 높이를 가진 줄 고임대. 열두 개의 홈이 파여 있어 부들에 맨 현을 여기에 걸고 좌단 한쪽의 뚫린 구멍에 줄을 통과시켜 뒤판의 돌괘로 묶는다. 안족은 가야금의 줄을 받쳐 주는 현 기둥이다. 공명통 위에 놓는다. 좌우로 움직이면서 조율한다.

부들(染尾): 무명실 또는 명주실에 물을 들여 가야금 현을 묶는 끈이다. 부들을 잡아당기거나 늦추어서 줄의 장력을 조절한다.
鶴膝: 명주실꾸리와 부들을 연결하는 부분이다. 동그란 고리 모양으로 학의 무릎같이 생겼다고 해서 학슬이라 한다.
鳳尾: 산조가야금의 부들을 고정시키는 부분으로, 공명통에 붙어 있다.
羊耳頭: 풍류가야금의 부들을 고정시키는 부분으로, 공명통에 붙어 있다.
돌괘(軫棵): 가야금 줄을 뒤판에 고정시킬 수 있게 구멍을 뚫어 만든 작은 나무 괘.
울림구멍: 산조가야금 뒤판에 나 있는 구멍. 직사각형 구멍이 가운데 있고, 왼쪽에는 둥근 구멍을, 오른쪽에는 초생달 모양의 구멍을 뚫었다.

36. 정악용 가야금은 두꺼운 오동나무 널빤지 뒷면을 끌로 파내 공명통을 만들고, 앞면은 불룩하게 뒷면은 반반하게 다듬어낸다. 산조가야금은 통나무가 아니라 앞판은 얇은 오동나무, 뒤판은 밤나무로 사이를 두고 아교로 붙여 만든다.

37. 沈載完 編著, 앞의 책, p.518.

38. 成慶麟, 「傳統」 『成慶麟 隨想集 雅樂』, 京文閣, 1975, pp.84-87.

39. 李在淑, 「가야금의 構造와 奏法의 變遷」 『李惠求博士九旬紀念音樂學論叢』, 李惠求學術賞運營委員會, 1998, p.352 및 국립국악원이 소장한 이왕직아악부 시대의 가야금(유물번호 0634) 측정. 이 밖에 백제 지역에서 출토된 양이두의 폭은 27.8센티미터로 발표되었다.

40. 시인이며 러시아작가동맹 회원인 유리 판크라토프가 1998년 11월 모스크바의 차이코프스키 홀에서 공연된 대한민국 건국 50주년 '한국음악의 밤'을 보고 쓴 공연관람기이다. 유리 판크라토프, 「아름다운 소리가 들리는데」 『無絃琴』 第12葉, 國立國樂院, 1999 참조.

41. 張師勛, 『國樂大事典』, 世光音樂出版社, 1984, p.71.

42. 朴乙洙 編著, 『韓國時調大事典』(上), 亞細亞文化社, 1992, p.159.

43. 沈載完 編著, 앞의 책, p.36.

44. 沈載完 編著, 앞의 책, p.391.

45. 沈載完 編著, 앞의 책, p.291.

46. 洪大容, 「樂器」 『국역 담헌서』 Ⅳ, 민족문화추진회, 1984, pp.346-350.

47. 蔡萬植, 『太平天下』, 범우사, 1999, p.131.

48. 『三國史記』 卷三十二, 6a8-6b4.

49. 무용총 이전의 거문고 유사 악기들에 대해서는 이것을 '거문고'로 보아 거문고 생성연대를 소급하는 견해도 있고, 일반적인 '琴類' 악기로 보는 입장도 있다. 아시아 고대 현악기의 분포와 구조, 악기의 생성·변천과 관련된 폭넓은 연구를 필요로 하고 있다.

50. 權五聖, 「거문고음악」 『韓國音樂史』, 大韓民國藝術院, 1985, pp.41-49.

51. 『史記』에는 "晉 平公 師曠에게 琴을 타게 했는데, 사광이 금을 당기어 한 번 연주하매 玄鶴二八이 廊門에 날아들었고, 다시 타매 목을 길게 피어 울며 날개를 펴 춤추었다"는 내용이 전한다. 『史記』 卷二十四, 「樂書」 二, 21b-29b.

52. 『三國史記』 卷三十二, 6b4-7b4.

53. 韓明熙, 「거문고 음악의 精神性에 대한 재음미」 『國樂院論文集』 제10집, 國立國樂院, 1998, p.213.

54. 『高麗史』 卷一百二十三, 35a7-b2. "趙允通 耽羅縣人 以碁知名 又

善玄鶴琴 所製別調 行於世…”

55. 尹善道, 『孤山遺稿』 卷五, 「答趙龍洲別幅」; 李在秀, 『孤山研究』, 學文社, 1955, pp.34-35.

56. 成俔, 『虛白堂集』 補輯 卷三, 「聽鄭玉京琴」, 31b3-32a1; 李京子, 「成俔의 禮樂에 關한 硏究」, 성신여자대학교대학원 석사학위논문, 1990, pp.29-30.

57. 成俔, 『虛白堂集』 文集 卷七, 「玄琴合字譜序」, 25b1-26b2.

58. 沈載完 編著, 앞의 책, p.36.

59. 沈載完 編著, 앞의 책, p.36.

60. 鄭澈, 「星山別曲」, 金起東 外, 『評論歌辭文學』, 瑞音出版社, 1983, pp.58-59.

61. 鄭澈, 『松江集』 別集 卷一, 「鳴琴百泉上」, 9a9-10a10.

62. 鄭來僑, 『浣巖集』 卷四, 「金聖器傳」, 17a2-18a7.

63. 張師勛, 「거문고 三絶과 善琴」 『黎明의 東西音樂』, 寶晉齋, 1974, pp.138-141.

64. 또한 앞서 말한 바와 같이 조선시대에는 사용자가 여자인가 남자인가에 따라 달리 제작했다. 현재 전하는 거문고 유물 중 몇 가지는 여자용 거문고인데, 그 중 국립국악고등학교 소장 거문고(1766)는 길이가 133센티미터, 넓이가 18센티미터이고, 제1괘의 높이는 6.8센티미터이다. 고흥곤 소장 거문고(1780년대)는 길이가 155센티미터, 넓이가 21센티미터이다.

65. 여기에서 제시하는 거문고 연주법은 국립국악원의 원로 악사 성경린의 거문고 주법을 바탕으로 하고, 『樂學軌範』 이후 수십 종의 거문고 고악보를 분석해 거문고 연주기법을 살핀 金宇振의 연구 내용을 참고한 것이다.(거문고의 연구목록 참조)

66. 張師勛, 「거문고의 手法에 관한 연구」 『韓國傳統音樂의 硏究』, 寶晉齋, 1975, p.73.

67. 安瑺, 「琴譜序」 『韓國音樂學資料叢書』 제22권, 국립국악원, 1987, p.33. “凡推絃之法 大絃則推至棵上淸 遊絃則推至大絃者 欲出正音而然也.”

68. 『樂學軌範』 卷七, 20a7-9. “先按一棵而挑之 卽遙按他棵 仍用先挑之聲 則無挑勾之點.”

69. 정화순 편, 『거문고산조(한갑득류)』, 현대음악출판사, 1985, p.4.

70. 주 67 참조.

71. 문현과 유현 4괘의 음을 맞추어 조현하는 것은 거문고 4괘(또는 7괘)에서 연주하는 羽調에는 알맞으나, 5괘(또는 8괘)에서 연주하는 界面調에는 어울리지 않는다.

72. 李乃玉, 「朝鮮 後期 風俗畵의 起源—尹斗緖를 中心으로」 『美術資料』 제19호, 國立中央博物館, 1992, p.56.

73. 洪大容, 「蓬萊琴事蹟」 『國譯 담헌서』 Ⅰ, 민족문화추진회, 1984, pp.446-447.

74. 嚴蕙卿, 「七絃琴의 韓國的 受用—『七絃琴譜』와 『徽琴歌曲譜』를 中心으로」, 서울대학교대학원 석사학위논문, 1983 참조.

75. 秦東赫, 『註釋 李世輔 時調集』, 정음사, 1985, p.83.

76. 元和 11년(816)에 지은 시다. 白樂天은 사십오 세 때 九江郡에 司馬로 좌천되었으며, 이듬해 가을에 湓浦口에서 나그네를 전송하려던 밤에 누군가 비파를 타는 소리를 들었다. 비파 소리가 쟁쟁하고 長安의 세련된 가락이었다. 그 사람을 찾아 물으니 본래 장안의 기생으로 비파의 명인 穆과 曹에게 배웠다고 하며, 늙고 시들어 장사꾼의 아낙이 되어 이곳에 와 있다고 했다. 다시 술자리를 차리고 그녀로 하여금 비파를 여러 곡 타게 했다. 연주가 끝나자 그녀는 젊었을 때의 환락에 젖었던 추억과 늙어 영락하여 초췌한 꼴로 강호를 유랑하는 애처로운 자신의 신세를 털어 놓았다. 백낙천 자신도 귀양살이 이 년에 참담한 심정이었다. 그녀의 말에 동하는 바 있어 새삼 謫居하는 서러움을 느껴 비파를 주제로 시를 지었으며 제목을 「비파행」이라 했다. 張基槿 編著, 『中國古典漢詩人選』 四, 太宗出版社, 1981, pp.314-332.

77. 申緯, 「崇禎宮人屈氏琵琶歌」, 林熒澤 編譯, 『李朝時代 敍事詩』(下), 創作과批評社, 1992, pp.312-320.

78. 주 62 참조.

79. “비파야 너는 왜 오며 가며 앙종거리기만 하니/ 가냘픈 내 목을 한껏 끌어안고/ 엄청나게 큰 손으로 내 배를 잡아 뜯는데 앙종거리지 않고 어떻게 하겠니”라는 해학적인 내용이다. 沈載完 編著, 앞의 책, p.315.

80. 『三國史記』 卷三十二, 9a5-7.

81. 禹天啓, 「琵琶行」 『국역 동문선』 Ⅱ, 민족문화추진회, 1984, pp.259-260.

82. 『世宗實錄』 卷一百一, 42a.

83. 成俔, 민족문화추진회 역, 『국역 慵齋叢話』, 솔, 1997, p.15.

84. 金弘道의 〈布衣風流圖〉에는 당비파 연주 모습이, 〈檀園圖〉에는 벽에 걸린 당비파가 보인다.

85. 沈載完 編著, 앞의 책, pp.429-430.

86. 朴堯順, 『玉所 權燮의 詩歌 硏究』, 探究堂, 1987, pp.198-199.

87. 申光洙, 「金川店夜聞琵琶」, 申石艸 譯, 『韓國名著大全集—石北詩集』, 大洋書籍, 1975, p.118.

88. 주 77 참조.

89. 소현세자의 귀국은 1645년이었다.

90. 황병기, 「거문고와 기타」 『깊은 밤 그 가야금 소리』, 풀빛, 1994, pp.169-172.

91. 1989년 12월 13일, 국립국악원 개량악기 시연회에서 발표된 당비파 연주곡 「편수대엽」 등 이성천 작·편곡의 작품이 있다.

92. 李惠求 譯註, 『국역 악학궤범』 Ⅱ, 민족문화추진회, 1979, pp.107-112.

93. 『악학궤범』에는 鐵楊, 黃桑, 山柚子, 槐木, 橡斯, 山杏, 朴達 등이 당비파 뒤판의 좋은 재료로 소개되었다.

94. 盧木, 牙木도 복판의 재료로 쓰인다.

95. 成俔, 민족문화추진회 역, 앞의 책, p.17.

96. 『燕山君日記』 卷四十一, '燕山君 7年 9月 壬午', 7a14-16.
위의 책, 卷五十, '燕山君 9年 6月 戊申', 2b12-3a3.
위의 책, 卷五十七, '燕山君 11年 正月 庚寅', 3b7-8.
위의 책, 卷六十一, '燕山君 12年 正月 戊子', 3b9-10.

97. 『世宗實錄』 卷一百四十九, 「地理志」, 13b8.

98. 金千興, 『心韶 金千興 舞樂七十年』, 民俗苑, 1995, pp.89-90.

99. 국립국악원 민속단 朴鍾善 명인의 구술.

100. 金廣周가 만든 산조아쟁은 여섯 줄이었고, 여기에 현재 산조아쟁의 3번 줄에 해당하는 현을 韓一燮이 연주의 편의를 위해 더 첨가했으며, 가야금 연주자 金炳昊는 맨 아래에 한 줄을 더 첨가해 여덟 줄로 된 산조아쟁을 만들어 연주했다고 한다. 文化財研究所, 『無形文化財調査報告書(7)—散調』, 文化財管理局 文化財研究所, 1986, pp.73-75.

101. 漢山居士, 「漢陽歌」, 金起東 外, 『詳論歌辭文學』, 瑞音出版社, 1983, p.214.

102. 金鎭衡, 「北遷歌」, 金起東 外, 위의 책, p.214.

103. 白石, 「물닭의 소리」, 李東洵 編, 『白石詩全集』, 創作社, 1987, p.80.

104. 李圭景, 「歐邏鐵絲琴字譜序」『韓國音樂學資料叢書』 제14권, 국립국악원, 1984, p.92.

105. 朴趾源, 「東蘭涉筆」『국역 열하일기』 Ⅱ, 민족문화추진회, 1989, pp.252-253.

106. 박종채, 김윤조 역주, 『역주 過庭錄』, 태학사, 1997, pp.49-51.

107. 成大中, 『靑成集』 卷六, 「記留春塢樂會」, 39b3-40a1.

108. 金鎭衡, 「北遷歌」, 金起東 外, 앞의 책, p.257.

109. 秦東赫, 앞의 책, 1985, p.72.

110. 작자 미상, 「白髮歌」, 金起東 外, 앞의 책, p.276.

111. 金千興, 앞의 책, p.115.

112. 중국 음악학자 莊本立은 같은 월금류의 악기지만 목이 긴 것은 완함, 짧은 것은 월금이라 구분했다. 莊本立, 『中國音樂』, 臺灣: 商務印書館, 1968, p.83.

113. '영상복원 무용총-고구려가 살아난다', 〈역사스페셜〉 KBS 1TV, 1998. 10. 17.

114. 월금은 당악기 항목에 소개되어 있는데, 설명 중에는 '향악에만 쓰인다'고 되어 있다. 用處와 상관없이 악기의 전래를 고려해 당악기로 분류한 것이다.

115. 黃石奇, 「淸州 元巖宴集」『국역 동문선』 Ⅱ, 민족문화추진회, 1984, p.476.

116. 漢山居士, 「漢陽歌」, 金起東 外, 앞의 책, p.216.

117. 金鎭衡, 「北遷歌」, 金起東 外, 앞의 책, p.256.

118. 柳得恭, 「柳遇春傳」, 李佑成·林熒澤 編著, 『李朝漢文短篇集』(中), 一潮閣, 1983, pp.215-216.

119. 趙秀三, 「稽琴叟」, 李佑成·林熒澤 編著, 위의 책, pp.336-337.

120. 趙芝薰, 「律客」『僧舞』, 미래사, 1991, pp.22-23.

121. 최종민, 「악기 소리를 찾아서—해금/아쟁」『객석』, 1995. 1.

122. 立竹: 왼손가락으로 현을 짚을 때 기댈 수 있는 손잡이이다.
　　周兒(주감이): 줄 끝을 잡아매는 부분이다. 음정을 조절하는 데 사용한다.
　　散聲: 두 줄을 묶어 두 줄의 간격을 모아 주고 고정시키는 역할을 한다.
　　遊絃: 바깥줄이라고 하며 줄이 약간 가늘다. 특정 運指에서 높은 음을 주로 맡는다.
　　中絃: 안줄이라고 하며 유현에 비해 줄이 굵다. 주로 낮은 음을 맡는다.
　　공명통: 복판을 통한 진동음을 공명시켜 주는 역할을 한다.
　　腹板: 공명통의 소리가 울리는 부분이다.
　　遠山: 두 줄의 진동을 복판에 전달한다.
　　감잡이: 통 밑에 대어 기둥쇠를 고정하고 통을 보호하는 쇠붙이다. 'ㄴ'자 모양으로 구부러졌다. 흔히 甘自非라고도 하는데, 이는 감잡이를 한자로 표기한 것으로 어법상 감잡이가 맞다.
　　柱鐵: 입죽을 울림통에 고정시키는 쇠붙이 기둥이다. 한쪽은 입죽 아래쪽에, 한쪽은 울림통에 꽂는다.

123. 沈載完 編著, 앞의 책, p146.

124. 池瑛熙, 「해금산조해설」, 成錦鳶 編, 『池瑛熙民俗音樂硏究資料集』, 成錦鳶가락 保存硏究會, 1986, p.105.

125. 여기에 제시한 해금의 지법별 음역은 姜德元과 梁景淑이 공저한 『奚琴散調』(現代音樂出版社, 1995)의 내용을 인용한 것이다.

126. 이러한 구음법은 판소리 「흥보가」의 사설에서도 보인다. "가야고 (가야ㅅ고) 둥덩둥덩 통쇼소리 쇠루쇠루 ㅎ격쇼리 고기고기."

* 본문 중 별도의 언급 없이 밝힌 악기의 규격이나 부분의 치수는 국립국악원 국악박물관 소장의 악기를 기준으로 하였거나 그 중 대표적인 악기를 측정하여 기록한 것이다.

絃樂器 演奏家 및 樂器匠 *이 목록은 도판과 본문에 연주 모습과 악기 제작과정의 사진이 실린 연주가와 악기장의 간단한 약력을 가나다순으로 소개한 것이다.

高興坤　1951년생. 金廣胄를 師事. 중요무형문화재 제42호 樂器匠(현악기 제작) 기능보유자. 종로구에서 국악기 연구원 운영.

金千興　해금·양금 연주가. 무용가. 1909년생. 호는 心韶. 이왕직아악부원양성소 졸업. 국립국악원 연주단 단원 역임. 1964년 중요무형문화재 제1호 종묘제례악 예능보유자 지정. 1971년 중요무형문화재 제39호 처용무 예능보유자 지정. 현 대한민국예술원 회원, 大樂會 이사.

金漢昇　해금·아쟁 연주가. 1951년생. 국립국악원 정악단 지도위원. 중요무형문화재 제1호 종묘제례악 이수.

朴鍾善　아쟁·태평소 연주가. 1945년생. 韓一燮에게서 아쟁·태평소 사사. 국립국악원 민속악단 예술감독 역임. 현 국립국악원 민속악단 지도위원.

成慶麟　1911년생. 호는 寬齋. 거문고 전공으로 이왕직아악부원양성소 졸업. 이왕직아악부 아악사. 국립국악원장 역임. 1964년 중요무형문화재 제1호 종묘제례악 예능보유자 지정. 현 대한민국예술원 회원, 국립국악원 원로 사범.

宋仁吉　가야금 연주가. 1946년생. 국립국악원 지도위원. 수원대·용인대 강사.

元光湖　거문고 연주가. 1922년생. 본명은 元光弘. 金允德, 韓甲得을 사사. 1993년 중요무형문화재 제16호 거문고산조 예능보유자 지정.

元韓基　가야금 연주가. 1946년생. 국립국악원 정악단 단원. 중요무형문화재 제23호 가야금산조 및 병창 예능보유자 후보.

李英熙　가야금 연주가. 1938년생. 金允德을 사사. 중요무형문화재 제23호 가야금산조 및 병창 예능보유자. 현 (사)한국국악협회 이사장.

崔忠雄　가야금 연주가. 1941년생. 국립국악원 정악단 단원. 金泳胤을 사사. 중요무형문화재 제1호 종묘제례악 예능보유자 후보.

許龍業　피리·태평소·해금 연주가. 1947년생. 李忠善을 사사. 중요무형문화재 제104호 서울 새남굿 예능보유자. 경기도 무형문화재 제15호 구리시 갈매동 도당굿 예능보유자.

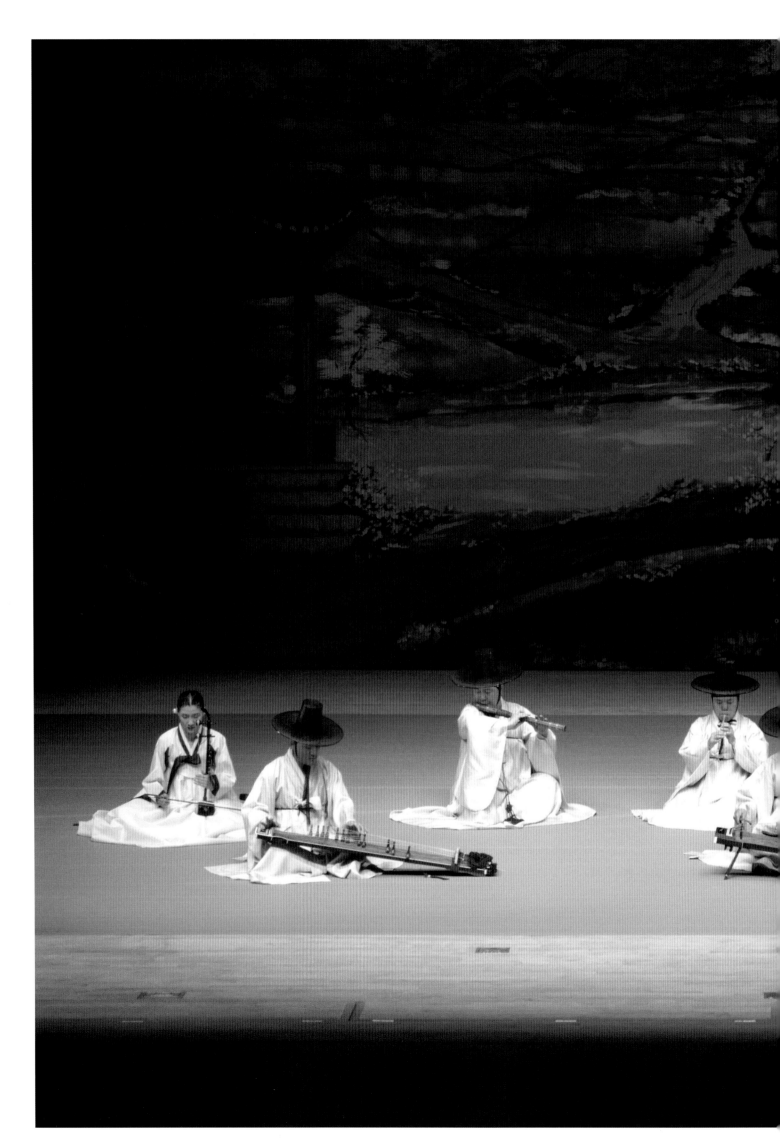

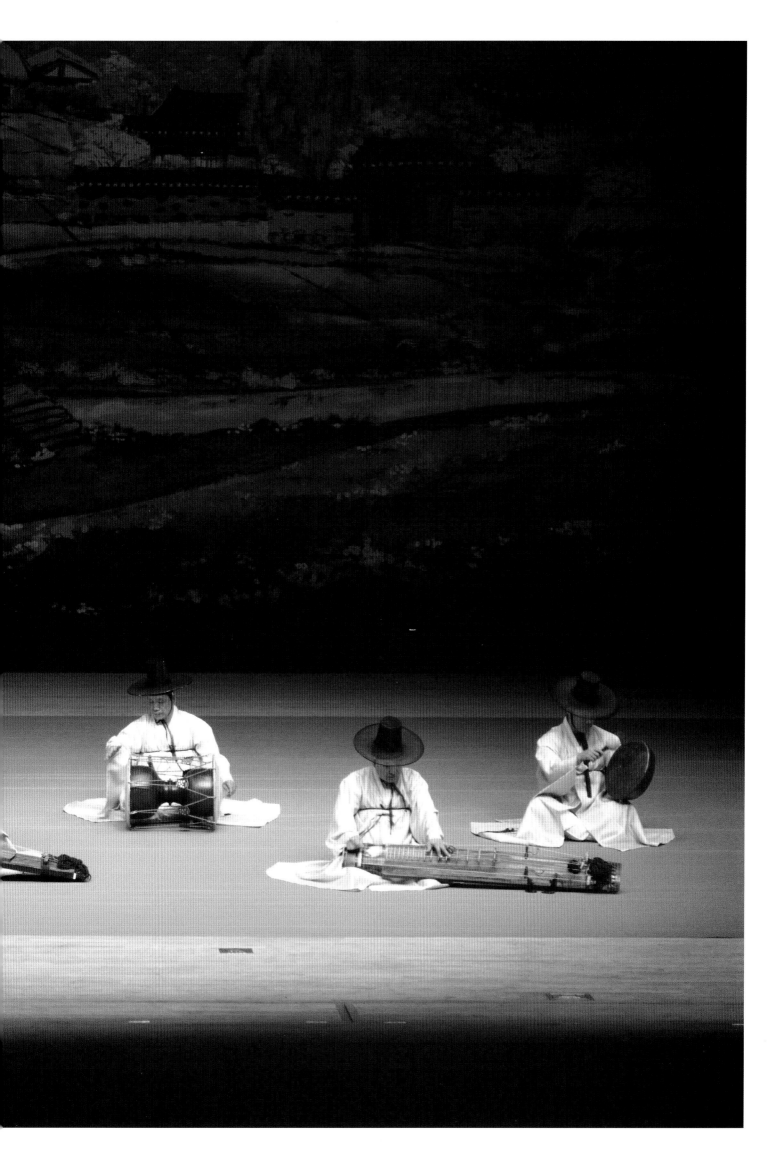

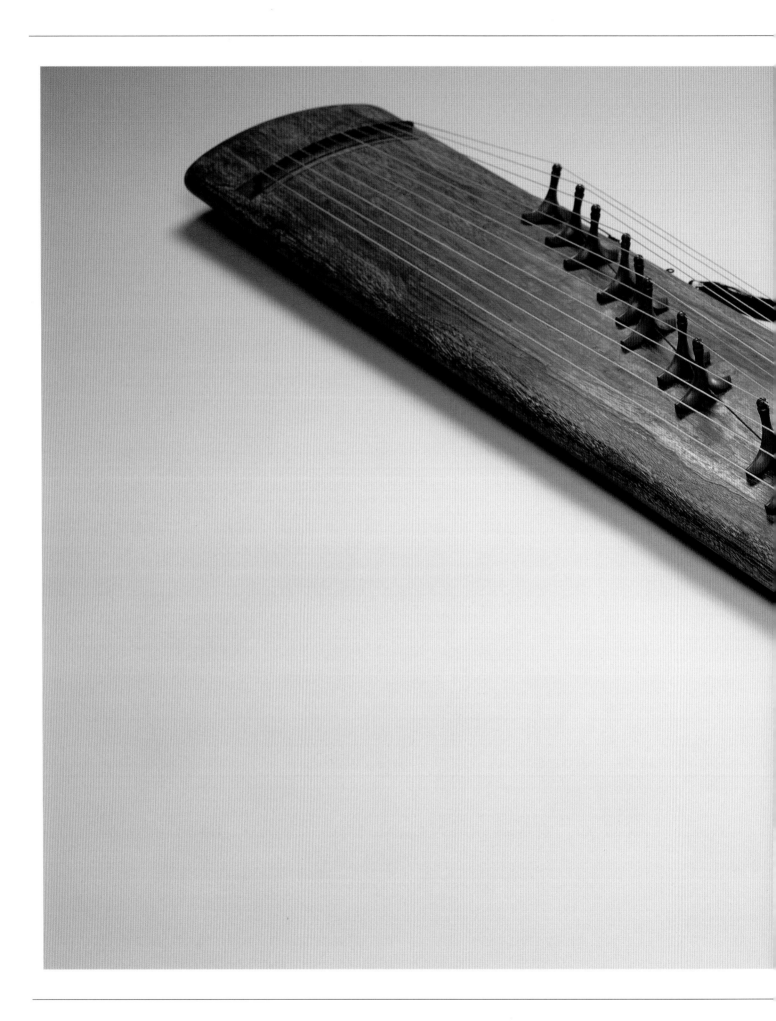

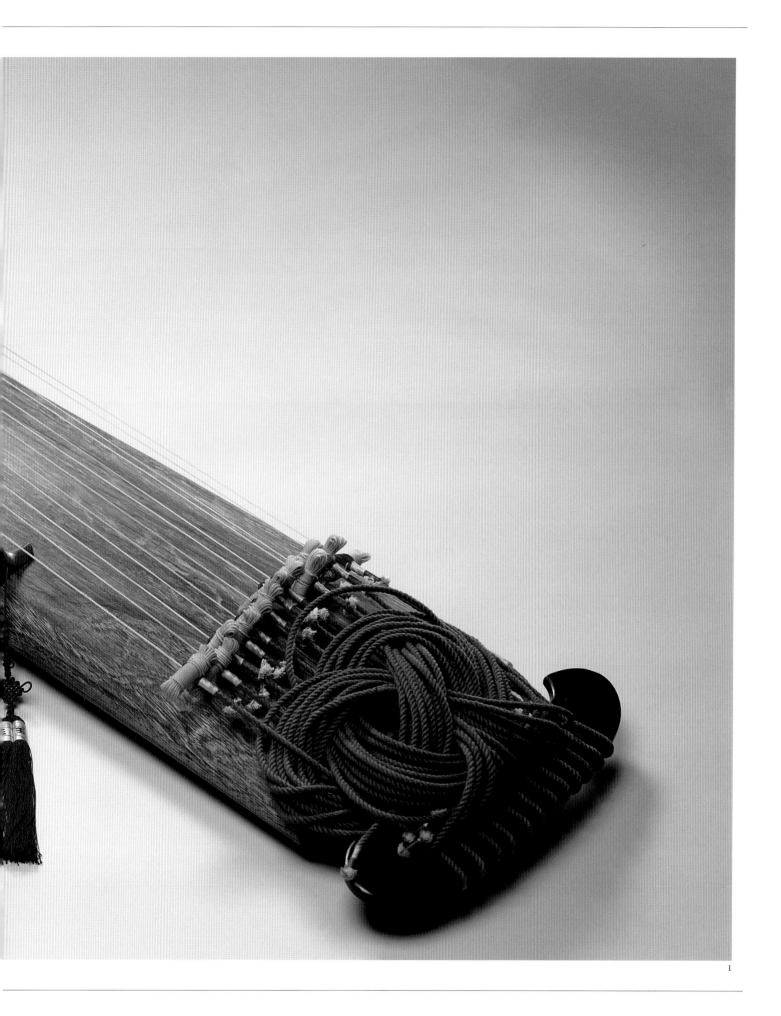

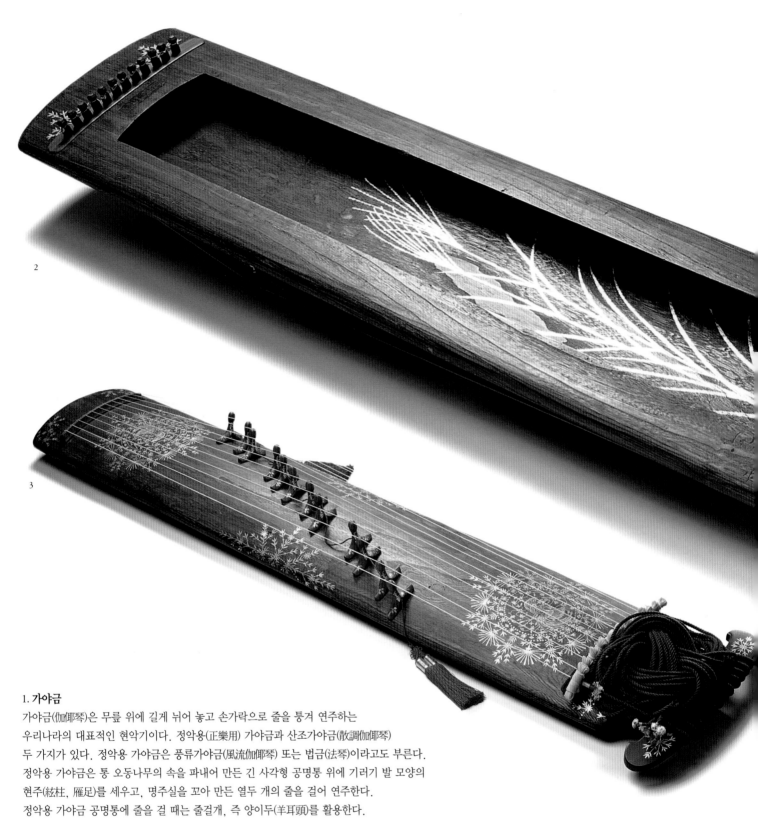

2

3

1. 가야금

가야금(伽倻琴)은 무릎 위에 길게 뉘어 놓고 손가락으로 줄을 퉁겨 연주하는
우리나라의 대표적인 현악기이다. 정악용(正樂用) 가야금과 산조가야금(散調伽倻琴)
두 가지가 있다. 정악용 가야금은 풍류가야금(風流伽倻琴) 또는 법금(法琴)이라고도 부른다.
정악용 가야금은 통 오동나무의 속을 파내어 만든 긴 사각형 공명통 위에 기러기 발 모양의
현주(絃柱, 雁足)를 세우고, 명주실을 꼬아 만든 열두 개의 줄을 걸어 연주한다.
정악용 가야금 공명통에 줄을 걸 때는 줄걸개, 즉 양이두(羊耳頭)를 활용한다.

Gayageum

This twelve-stringed zither is also called *gayago*. There are two kinds of *gayageum*:
jeong-ak gayageum (also called *pungnyu gayageum* or *beopgeum*), and *sanjo gayageum*.
The two differ in size and shape and are used for different musical pieces. The *gayageum*
has twelve silk strings supported by twelve movable bridges. The strings are plucked with
the fingers to produce a clear and delicate sound.

4

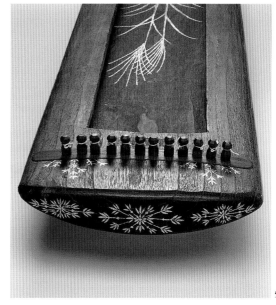

5

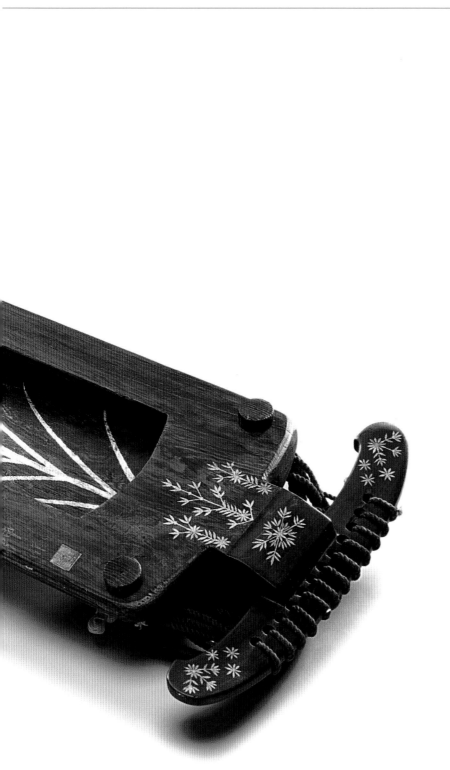

2-5. 일본 쇼소잉(正倉院)에 소장된 옛 가야금, 시라기고토(新羅琴)

신라의 가야금은 일본에도 소개되었는데, 그 중의 석 대가 일본 황실의
유물 수장고인 쇼소잉에 전하고 있다. 이 가야금은 시라기고토 중에서
보존상태가 가장 좋은 악기를 보고 가야금 제작자 고흥곤(高興坤)이 복원한 것으로
현재 국립국악원 국악박물관에 소장되어 있다.
시라기고토에는 현대 가야금과 달리 화려한 금박 문양이 새겨져 있다.
복판 양쪽에는 여성을 상징하는 봉황 무늬가 맑음·깨끗함·아취(雅趣)와
길상(吉祥)을 상징하는 물풀과 국화 무늬에 둘러싸여 있고, 공명통 뒷판에는
벼 또는 갈대로 보이는 식물이 새겨져 있다.

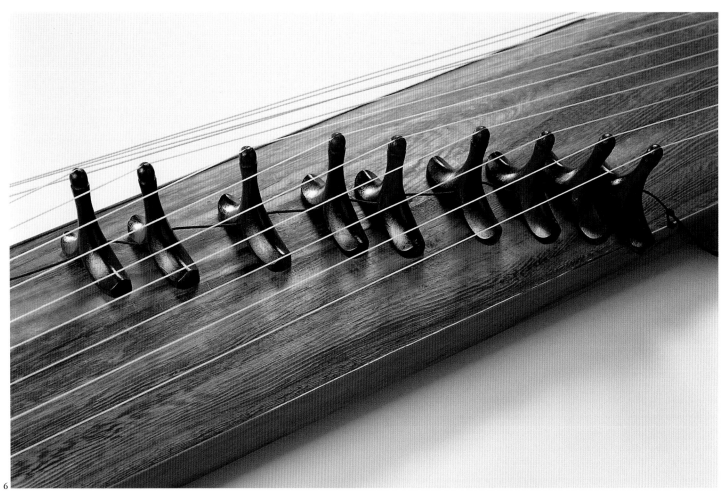

6

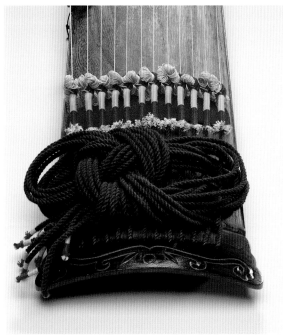

7

8

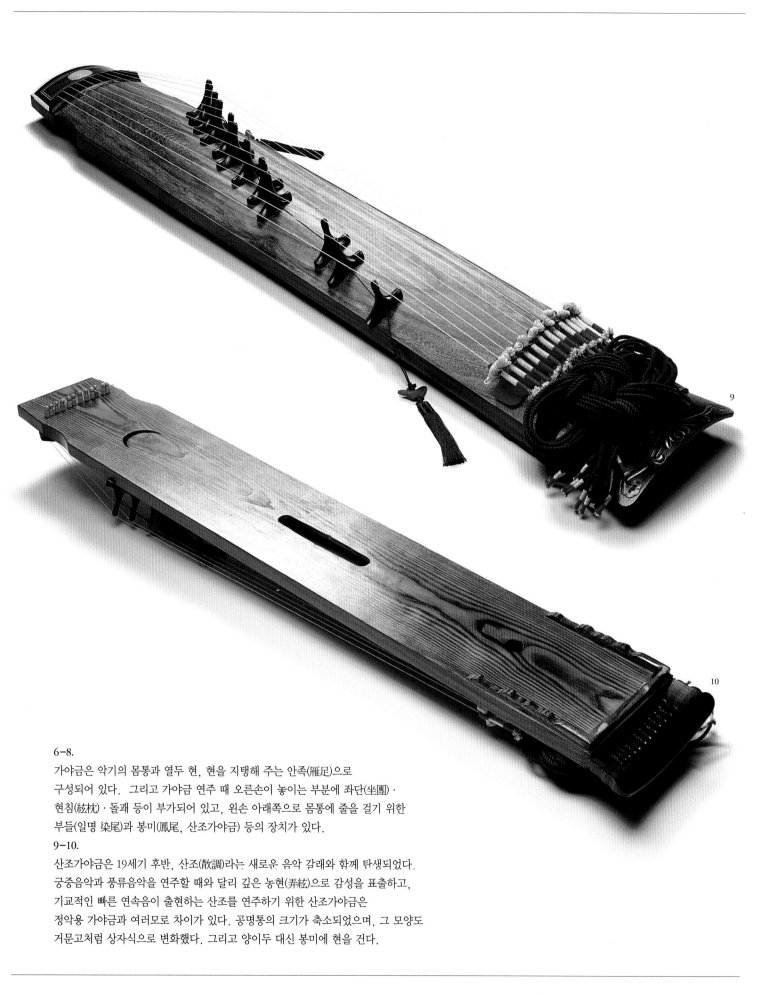

6-8.
가야금은 악기의 몸통과 열두 현, 현을 지탱해 주는 안족(雁足)으로
구성되어 있다. 그리고 가야금 연주 때 오른손이 놓이는 부분에 좌단(坐團)·
현침(絃枕)·돌괘 등이 부가되어 있고, 왼손 아래쪽으로 몸통에 줄을 걸기 위한
부들(일명 染尾)과 봉미(鳳尾, 산조가야금) 등의 장치가 있다.

9-10.
산조가야금은 19세기 후반, 산조(散調)라는 새로운 음악 갈래와 함께 탄생되었다.
궁중음악과 풍류음악을 연주할 때와 달리 깊은 농현(弄絃)으로 감성을 표출하고,
기교적인 빠른 연속음이 출현하는 산조를 연주하기 위한 산조가야금은
정악용 가야금과 여러모로 차이가 있다. 공명통의 크기가 축소되었으며, 그 모양도
거문고처럼 상자식으로 변화했다. 그리고 양이두 대신 봉미에 현을 건다.

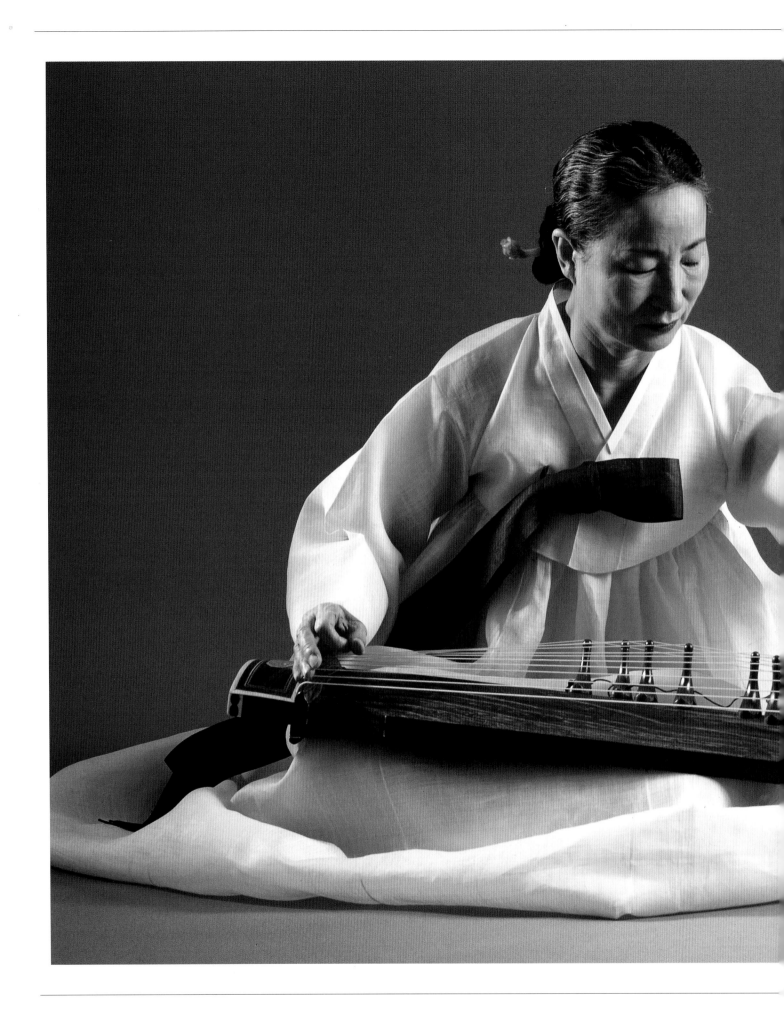

韓國 樂器
Korean Musical Instruments

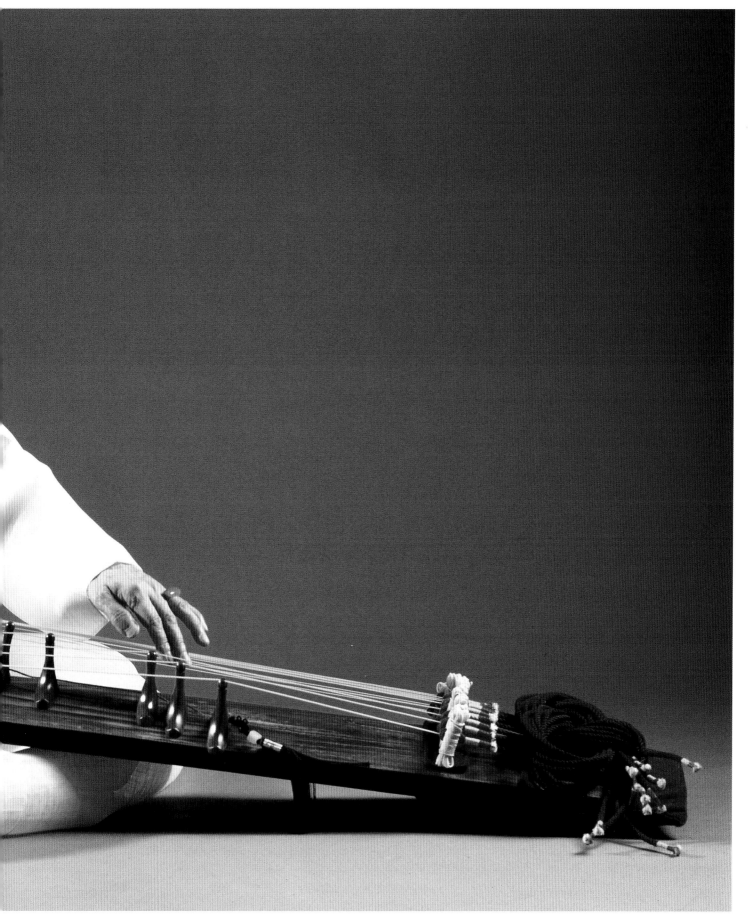

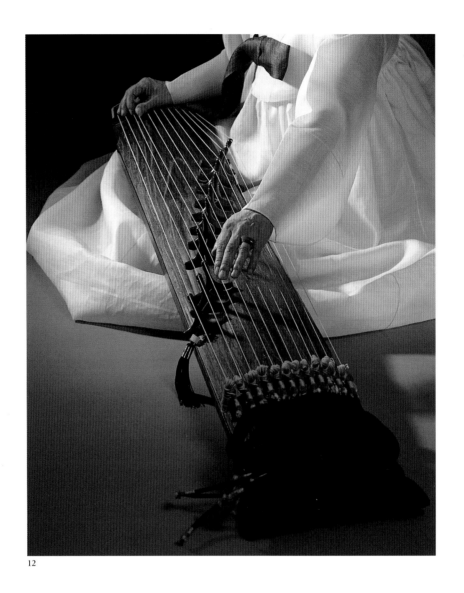
12

11-13.

가야금을 연주하기 위해서는 먼저 반듯하게 허리를 펴고 양쪽 다리를 구부려 앉는다. 이때 왼쪽 다리를
안쪽으로 들이고 오른쪽 다리를 바깥으로 놓아 오른쪽이 약간 높게 앉은 다음, 가야금의 돌괘가 오른쪽 무릎
언저리에 걸리도록 가야금을 다리 위에 올려 놓는다. 다음은 양팔과 손을 가야금 위에 얹는데, 어깨부터 팔과
손목이 최대한 편안하고 자연스러워야 하고, 그 힘의 연결이 손가락 끝에 모아져야 야무지고 영근 소리를
얻을 수 있다.(11. 演奏者-李英熙)

가야금 연주에서 소리의 울림에 천변만화(千變萬化)의 표정을 만들어내는 것은 왼손 주법이다. 오른손으로
한 번 퉁겨 단순하게 사그러질 그 소리를 왼손으로 누르고, 구르고, 떨면서 음의 높낮이와 색깔을 변화시킴으로써
소리가 마치 살아 움직이는 것처럼 만든다. 우리가 가야금 소리를 듣고 슬픔을 느낀다거나, 즐거움 · 아리따움 ·
편안함 등을 느끼는 것은 바로 왼손 주법에 달려 있다.

가야금 연주법은 정악 주법과 산조 주법이 약간 다르다. 정악을 연주할 때 가야금의 오른손 주법 중 특징적인 것은
오른손의 '당기고 미는 주법' 이다. 손가락을 현에 대되 현을 뜯는 것이 아니라 손가락을 엎어 놓은 자세 그대로
해당 음을 밀거나 당겨서 연주하는 기법이다. 그리고 정악 연주는 산조에 비해 단정한 표현을 주로 하기 때문에,
소리가 밖으로 분산되기보다는 안으로 다소곳이 모아지는 주법이 많이 쓰인다.(13. 演奏者-崔忠雄)

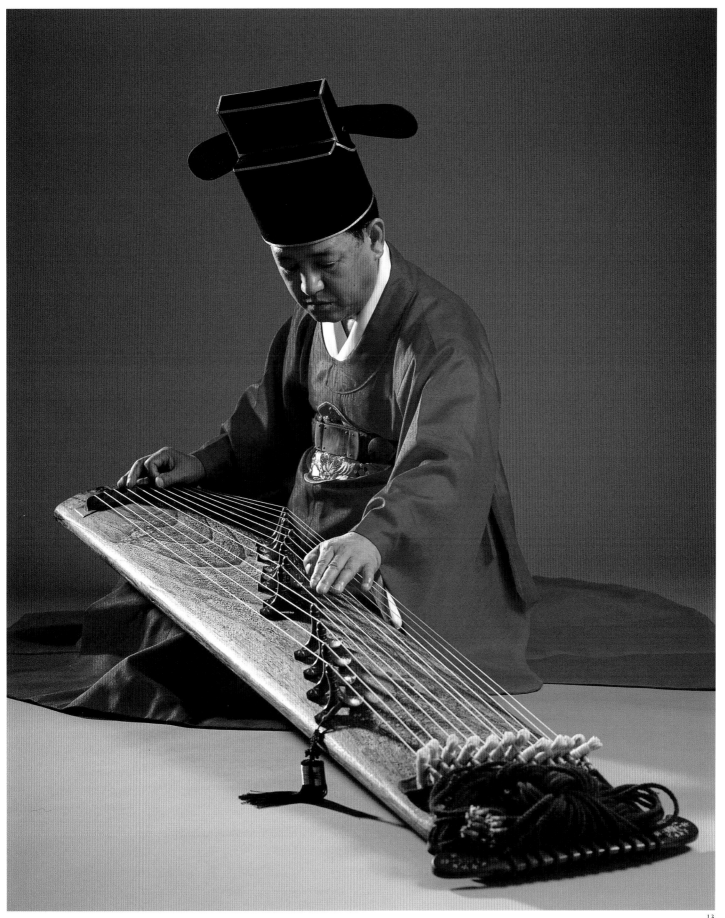

絃樂器
String Instruments

137

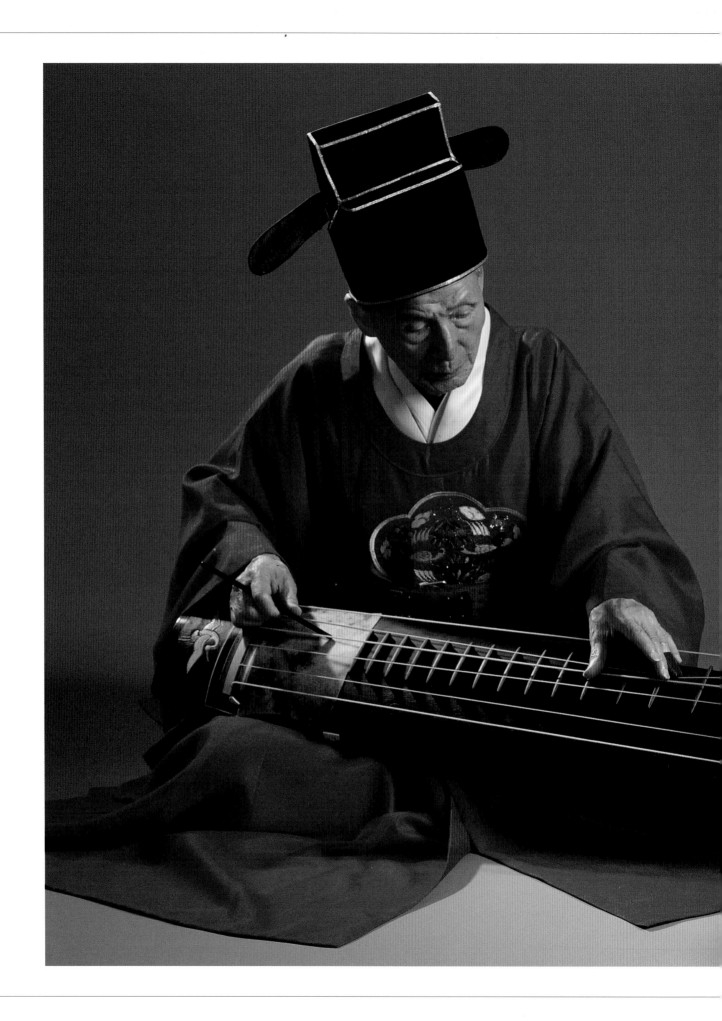

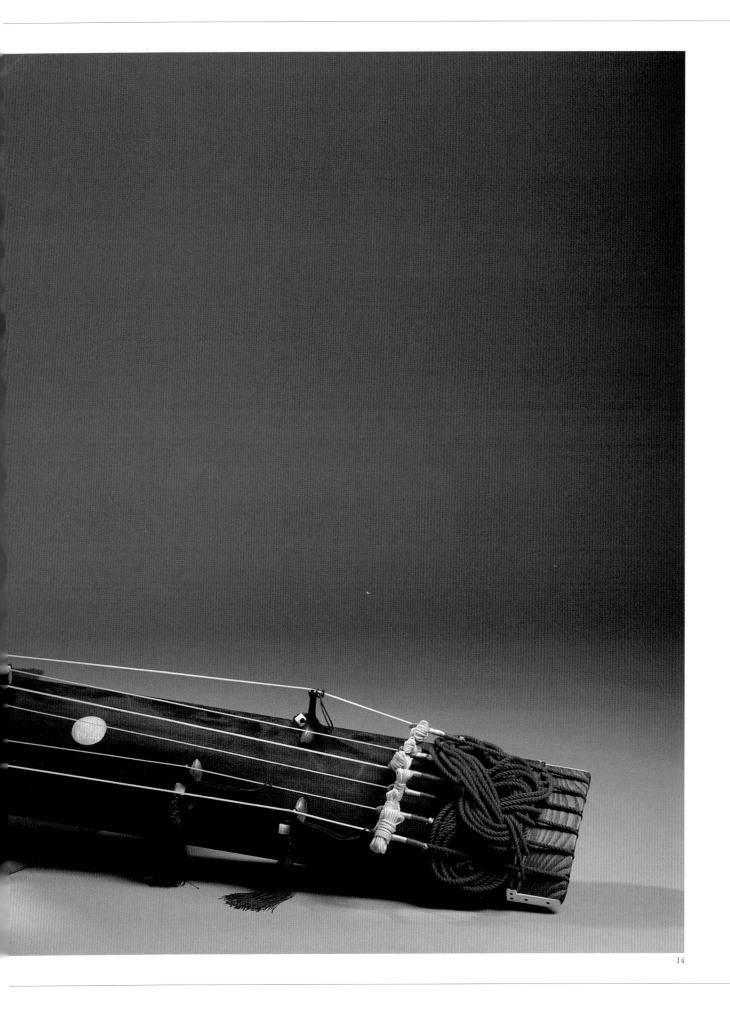

14-16. **거문고**

거문고(玄琴)는 상자식으로 짠 공명통과 공명통 위에 붙박이로 고정시킨 열여섯 개의 괘와
가야금 안족(雁足)처럼 움직일 수 있는 세 개의 현주(絃柱), 그리고 손에 쥐고 연주하는
술대로 이루어져 있다. 거문고 제1현은 문현(文絃), 제2현은 유현(遊絃), 제3현은 대현(大絃),
제4현은 괘상청(棵上淸), 제5현은 괘하청(棵下淸, 일명 岐棵淸), 제6현은 무현(武絃)이라
부르는데, 이 중 유현은 가늘고 대현은 상당히 굵어서 서로 대비되는 소리를 낸다.
이 거문고는 이왕직아악부의 원로 이수경(李壽卿, 1882-1955)이 제작한 것이다.
거문고 연주법은 오른손의 술대 쥐는 집시법(執匙法)과 술대 쓰는 용시법(用匙法), 왼손의
안현법(按絃法) 등이 있다. 술대는 윗부분 끝에 약 5센티미터 정도를 남겨 두고 검지와
장지 사이에 끼운 뒤 나머지 손가락으로 주먹을 쥐듯 잡는다. 거문고의 농현에는 농현(弄絃)·
퇴성(退聲)·전성(轉聲)의 세 가지가 있고, 정악과 민속악의 영역에 따라 약간의 차이가
나는데, 정악을 연주할 때는, 음의 시가(時價)에 따라 긴 음은 처음에는 느린 속도로 진폭을
크게 떨다가 점차 빠르고 잘게 떨어주고, 시가가 짧은 음은 처음부터 잔잔하게
흔들어 준다. (14. 演奏者- 成慶麟)

Geomun-go

The six-stringed fretted zither is said to have been created by Prime Minister Wang San-ak of
the Goguryeo Kingdom. Its prototype is found in the ancient murals of Goguryeo. It has six
twisted silk strings, which are stretched over ten-fixed frets. The instrument is struck with a
short bamboo rod, which is held in the right hand, and produces majestic deep sounds. The
geomun-go was particularly revered by the literati of the Joseon Kingdom.

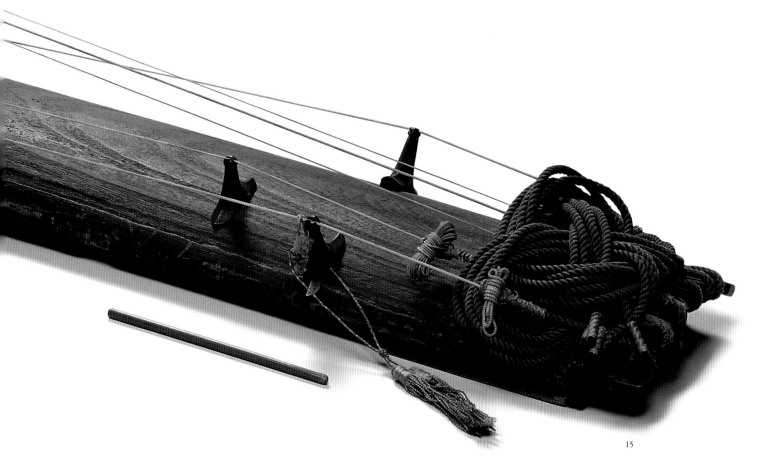

15

16

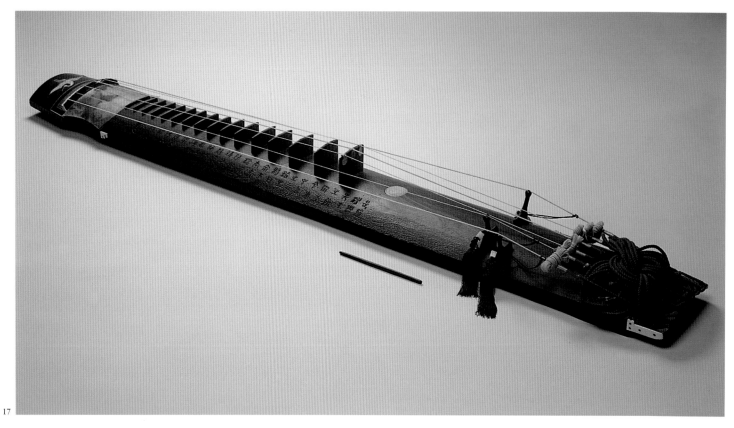

17

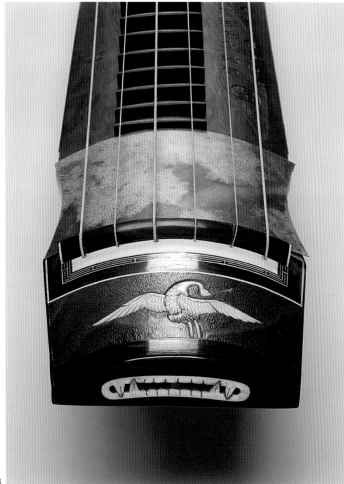

18

17-19.
거문고는 무릎 위에 길게 뉘어 놓고 연주하는 우리나라의 대표적인
현악기로 궁중음악과 선비들의 풍류방(風流房) 음악의 악기로 그리고
전문 연주가의 독주악기로 전승되었다. 오른손에는 술대(匙)를 쥐고
현을 쳐서 소리를 내고, 왼손은 공명통 위에 고정된 괘를 짚어 음정을
얻는데, 그 소리는 웅심(雄深)한 느낌을 준다. 이 거문고는
대구의 악기 제작자 신재열(申載烈)이 탁영금(濯纓琴)을 복원하여
국립국악원에 기증한 것이다. 탁영금은 조선 성종(成宗) 때의
문신 김일손(金馹孫, 1464-1498, 호는 濯纓)의 유품으로 1490년에
제작된 것으로 추정되고 있다. 1988년에 보물 제957호로 지정되었다.
거문고산조는 20세기 초반 거문고의 명인 백낙준(白樂俊, 1884-1933)에게
서 비롯되었다. 거문고산조는 오랫동안 선비 풍류의 대명사처럼 인식되던
거문고의 전승에 새로운 전기를 마련했는데, 산조 연주에서의 다양한
기법들은 거문고의 새로운 매력을 느끼게 한다.(19. 演奏者-元光湖)

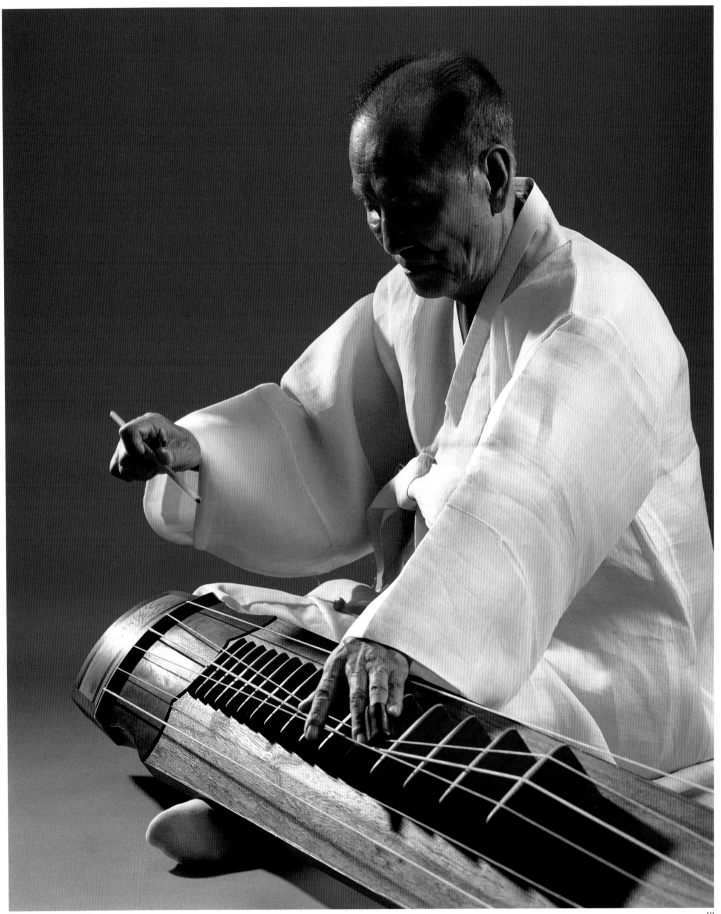

絃樂器
String Instruments

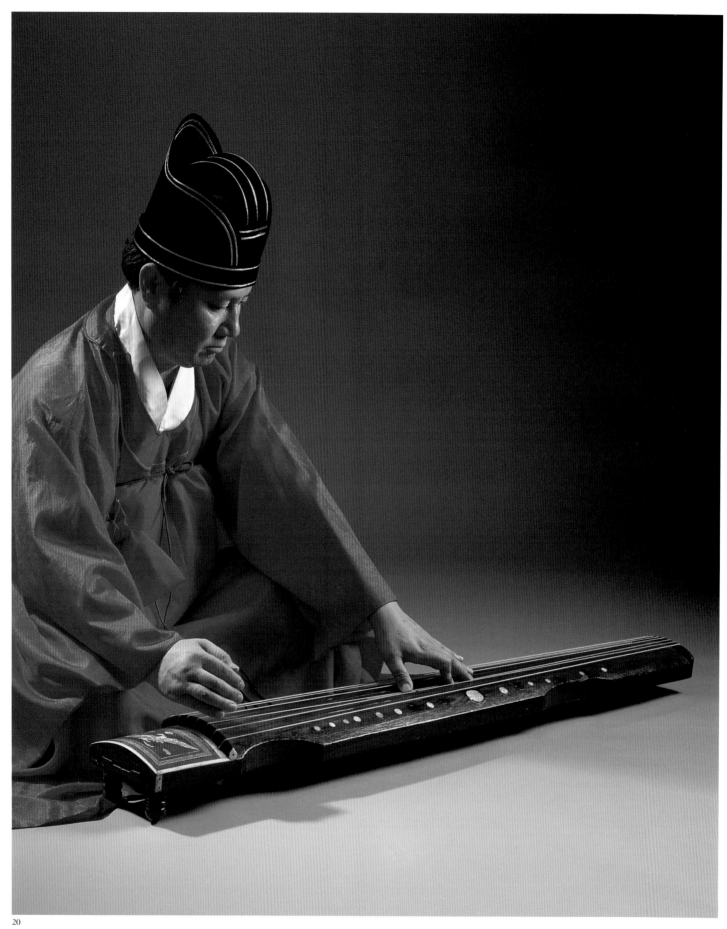

韓國 樂器
Korean Musical Instruments

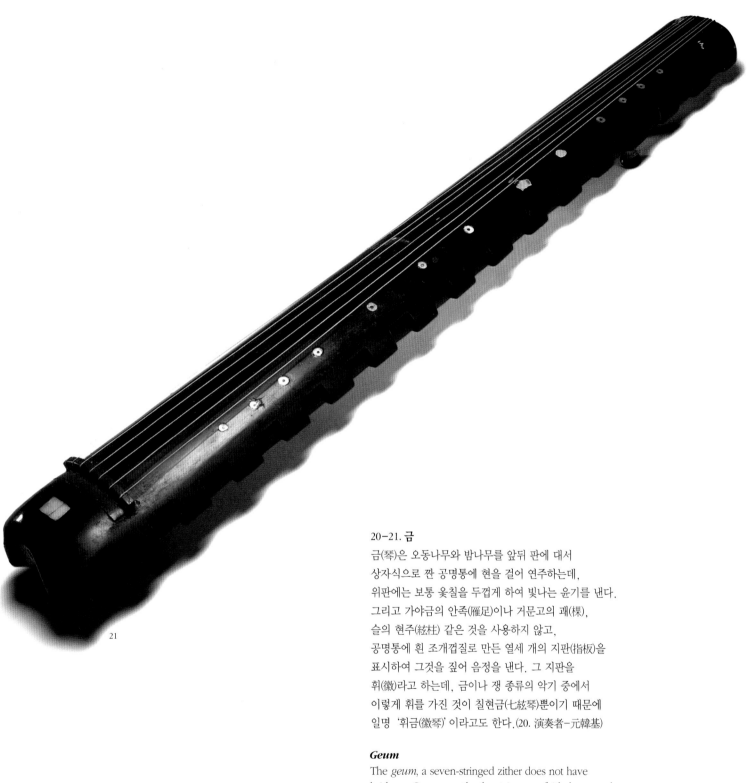

21

20-21. 금

금(琴)은 오동나무와 밤나무를 앞뒤 판에 대서
상자식으로 짠 공명통에 현을 걸어 연주하는데,
위판에는 보통 옻칠을 두껍게 하여 빛나는 윤기를 낸다.
그리고 가야금의 안족(雁足)이나 거문고의 괘(棵),
슬의 현주(絃柱) 같은 것을 사용하지 않고,
공명통에 흰 조개껍질로 만든 열세 개의 지판(指板)을
표시하여 그것을 짚어 음정을 낸다. 그 지판을
휘(徽)라고 하는데, 금이나 쟁 종류의 악기 중에서
이렇게 휘를 가진 것이 칠현금(七絃琴)뿐이기 때문에
일명 '휘금(徽琴)'이라고도 한다.(20. 演奏者-元韓基)

Geum

The *geum*, a seven-stringed zither does not have
bridges. Consequently, the strings are fairly loose and
its sound is deep and soft. This zither with its delicate
tone was favoured by learned scholars, but was never
favoured by the masses. Today, the *geum* is used
only in Confucian ritual music.

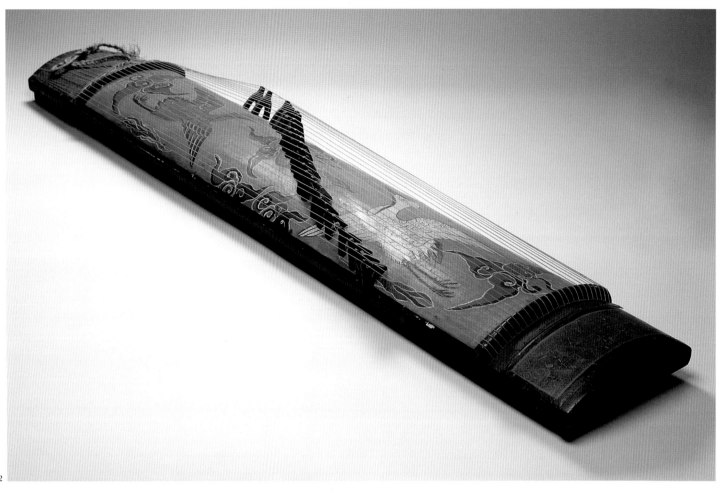

22

23

22-24. 슬

슬(瑟)은 중국의 '쟁(箏)' 처럼 생겼다. 공명통 위에는 가야금 안족이
아니라 쟁의 현주(絃柱) 같은 괘를 올려 스물다섯 현을 거는데,
십이율(十二律)이 두 옥타브로 배열되고 옥타브 사이에는 실제 연주에
사용하지 않는 윤현(閏絃)이 있다. 공명통은 대쟁(大箏)만큼이나
크고, 공명통 위에는 연두색 바탕에 주황색 · 흰색 · 검은색 등
눈에 띄는 색으로 구름과, 날개를 펴고 날아가는 학을 화려하게
그려 넣어 이색적이다.(24. 演奏者-宋仁吉)

Seul

The *seul* is a large zither with twenty-five strings stretched over movable
bridges. The thirteenth string, the middle string, is not used, so its
bridge is pushed back to the lower end of the zither. Today, the *seul*
is used only in Confucian ritual music.

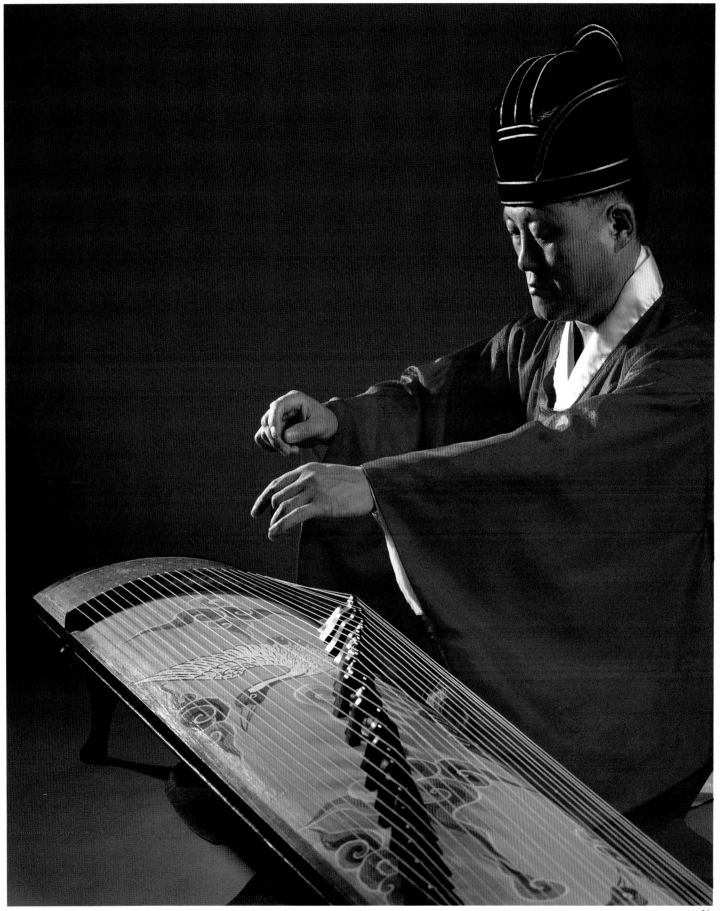

絃樂器
String Instruments
147

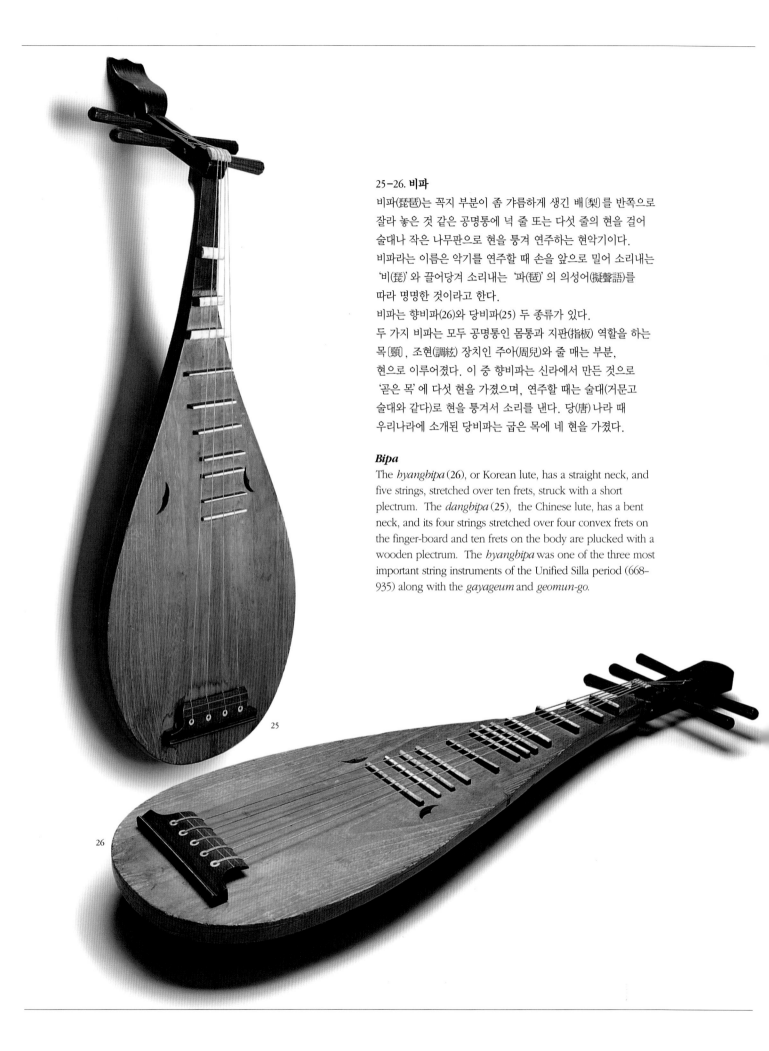

25-26. 비파

비파(琵琶)는 꼭지 부분이 좀 갸름하게 생긴 배(梨)를 반쪽으로
잘라 놓은 것 같은 공명통에 넉 줄 또는 다섯 줄의 현을 걸어
술대나 작은 나무판으로 현을 퉁겨 연주하는 현악기이다.
비파라는 이름은 악기를 연주할 때 손을 앞으로 밀어 소리내는
'비(琵)'와 끌어당겨 소리내는 '파(琶)'의 의성어(擬聲語)를
따라 명명한 것이라고 한다.
비파는 향비파(26)와 당비파(25) 두 종류가 있다.
두 가지 비파는 모두 공명통인 몸통과 지판(指板) 역할을 하는
목[頸], 조현(調絃) 장치인 주아(周兒)와 줄 매는 부분,
현으로 이루어졌다. 이 중 향비파는 신라에서 만든 것으로
'곧은 목'에 다섯 현을 가졌으며, 연주할 때는 술대(거문고
술대와 같다)로 현을 퉁겨서 소리를 낸다. 당(唐)나라 때
우리나라에 소개된 당비파는 굽은 목에 네 현을 가졌다.

Bipa

The *hyangbipa* (26), or Korean lute, has a straight neck, and
five strings, stretched over ten frets, struck with a short
plectrum. The *dangbipa* (25), the Chinese lute, has a bent
neck, and its four strings stretched over four convex frets on
the finger-board and ten frets on the body are plucked with a
wooden plectrum. The *hyangbipa* was one of the three most
important string instruments of the Unified Silla period (668–
935) along with the *gayageum* and *geomun-go*.

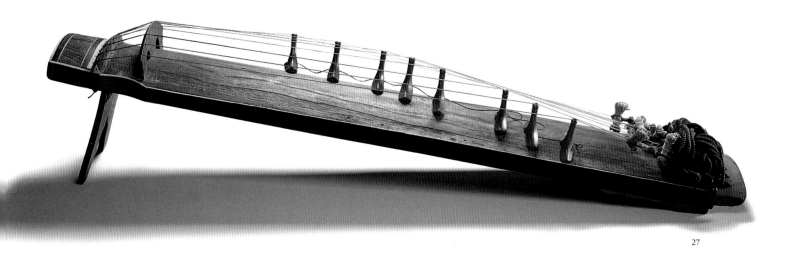

27

28

27-28. 산조아쟁

아쟁(牙箏)은 가야금처럼 옆으로 뉘어 놓고 해금처럼 현을 활로 문질러 소리내는 현악기이다. 울림통은
가야금보다 크고 현이 굵어, 나지막하고 어두운 소리를 낸다. 산조아쟁(散調牙箏)의 탄생은 20세기 이후
서양문물의 유입으로 크게 변화된 공연문화에서 비롯되었다고 할 수 있다. 이전에 없었던 극장 무대와
그곳에서 펼쳐지는 춤과 창극 등의 공연물은 극적인 표현과 큰 음량을 필요로 했는데, 이 무렵에 등장한
산조아쟁은 그 두 가지 요소를 동시에 충족시켜 주면서 빠른 속도로 보급되었다.

Ajaeng

This bowed stringed zither has been in use since the Goryeo period (918-1392). Its resigned bow made
of forsythia wood, produces a rasping sound when played. There are two types of *ajaeng*: the *jeong-ak
ajaeng* (32-35, seven or nine strings) and the *sanjo ajaeng* (27-31, eight strings). The former is bigger
and produces thick low sounds, while the latter produces melancholy tunes.

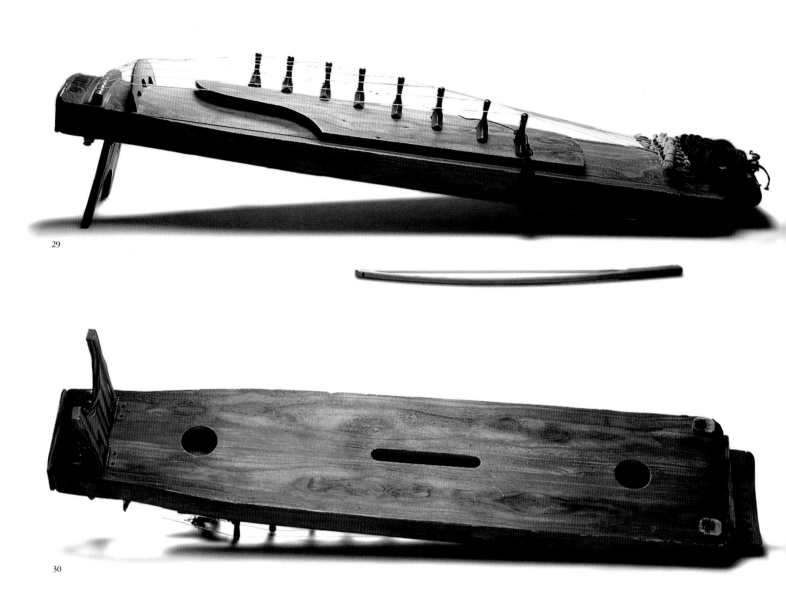

29

30

29-31. 산조아쟁

민속음악 합주 및 독주에 사용되는 산조아쟁은 7현·8현·9현 아쟁 등이 있다. 민속 대풍류
합주에서는 8현 아쟁을 쓴다. 이 아쟁은 가야금 명인 김죽파(金竹坡, 1911-1989)가 소장하던
아쟁으로 현재 국립국악원 국악박물관에 소장되어 있다. 다양하게 변형이 시도된 산조아쟁의
한 모습을 보여준다.

산조아쟁은 정악용 아쟁보다 덩치도 작고 말총활대를 써서 좀더 부드러운 소리를 내지만,
그 악기로 진한 남도 계면조의 선율을 연주할 때면 거친 정도가 이루 말할 수 없을 만큼
극대화한다. '오열(嗚咽)' 과도 같은 현의 격렬한 떨림과 꺾임은 어떤 악기도 표현해낼 수 없는
산조아쟁 고유의 영역이라 할 수 있다.(31. 演奏者-朴鍾善)

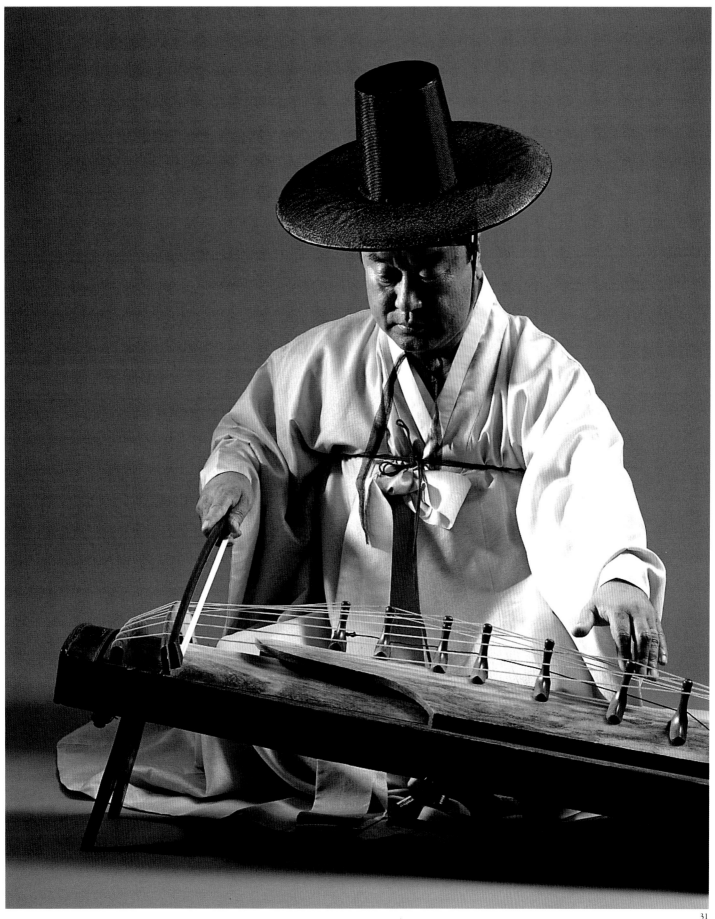

絃樂器
String Instruments

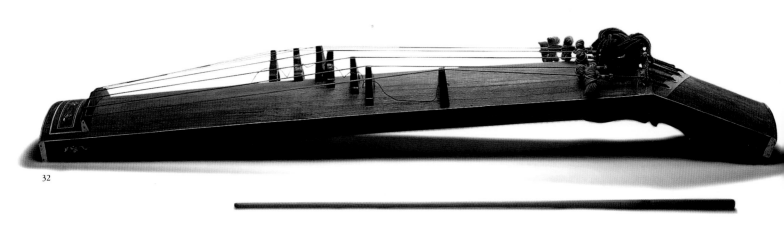

32

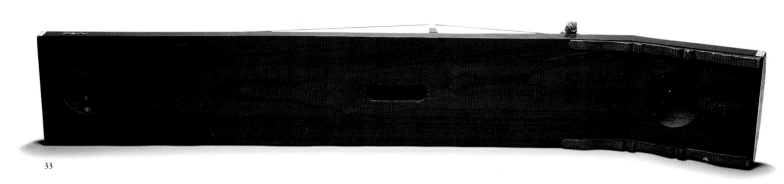

33

32-35. 정악용 아쟁

정악용 아쟁의 낮은 음역에서 울리는 아쟁의 소리는 궁중음악 합주의 장중함을 돋워 준다.
아쟁 연주에서 제일 중요한 것은 정확한 음정과 숙련된 활쓰기이다. 정악용 아쟁의 경우
줄과 줄 사이의 간격이 넓고, 나무활대를 쓰기 때문에 자칫하면 꺼칠꺼칠한 소리가
나기 쉽다. 이렇게 거친 소리를 최소화하기 위해서는 우선 현에 닿는 활의 위치를 잘 잡고,
현의 진동을 균형있게 유지하는 것이 중요하다. (35. 演奏者-金漢昇)

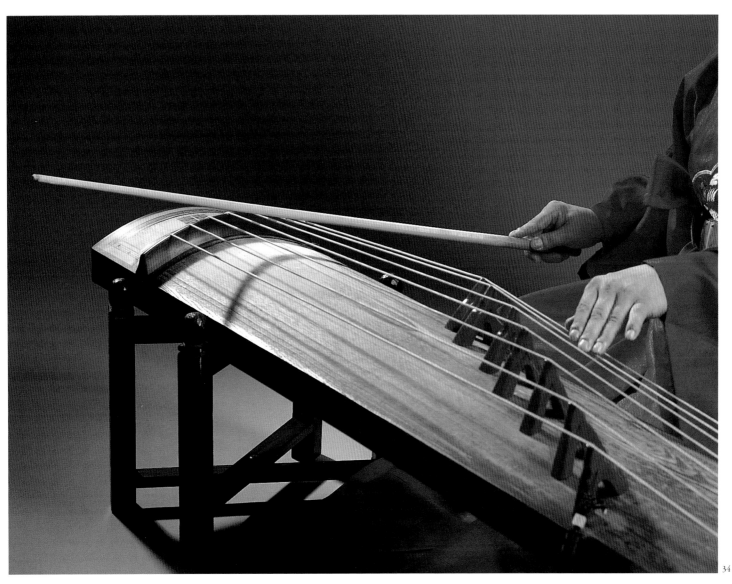

34

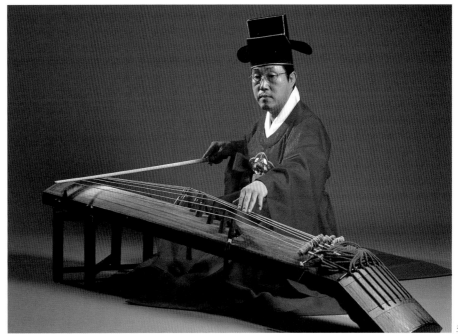

35

絃樂器
String Instruments

153

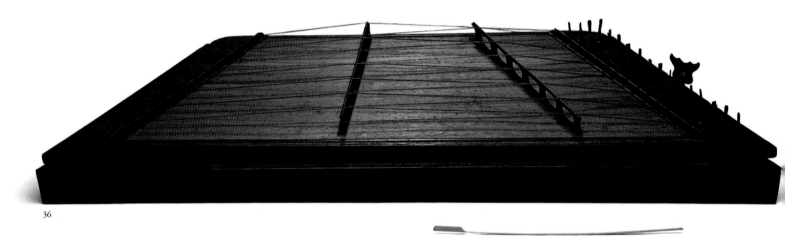

36

36-37. 양금

양금(洋琴)은 아래가 넓고 위가 좁은 사다리꼴 모양의 네모진 오동나무 통 위에
철사를 걸어 연주하는 '철사금(鐵絲琴)'이다. 서양의 현악기라는 뜻의 양금(洋琴)·
서양금(西洋琴)이라는 이름 외에 유럽에서 온 현악기라 하여 구라금(歐邏琴)이라고도
하고, 유럽에서 온 철현(鐵絃)을 가진 악기라는 뜻에서 구라철사금(歐邏鐵絲琴) 또는
구라철현금(歐邏鐵絃琴)이라고도 한다. 18세기부터 줄풍류와 가곡·시조 등의
노래 반주에 사용되면서 '풍류악기'로 전승되었다.

Yanggeum

The *yanggeum* is a hammer-dulcimer thought to have been introduced from
Europe. It is the only Korean string instrument with strings of steel instead of silk
which produce a clear metallic sound. It is played by striking the strings lightly
with one hammer made of thinly carved bamboo.

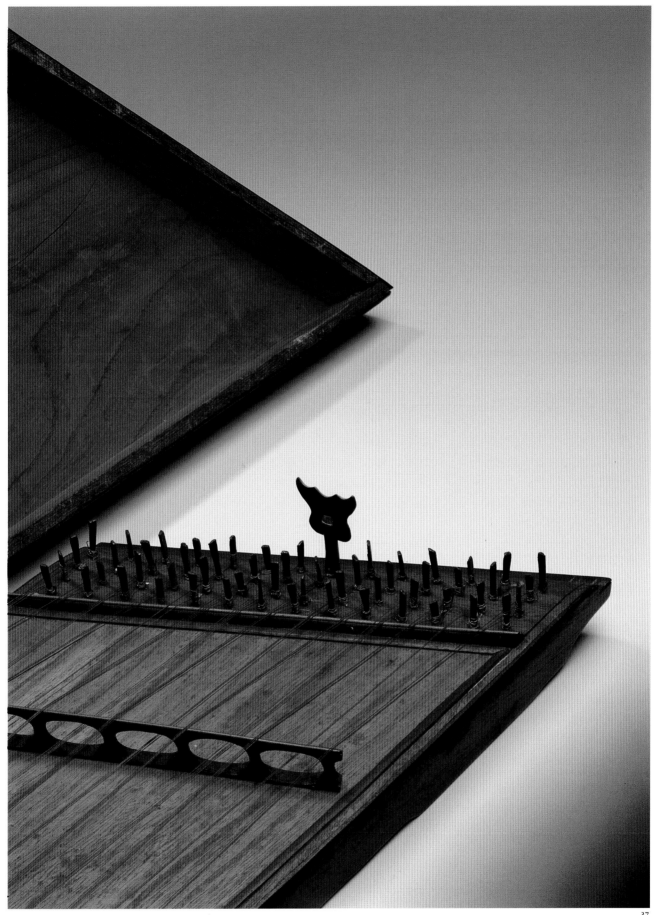

絃樂器
String Instruments

155

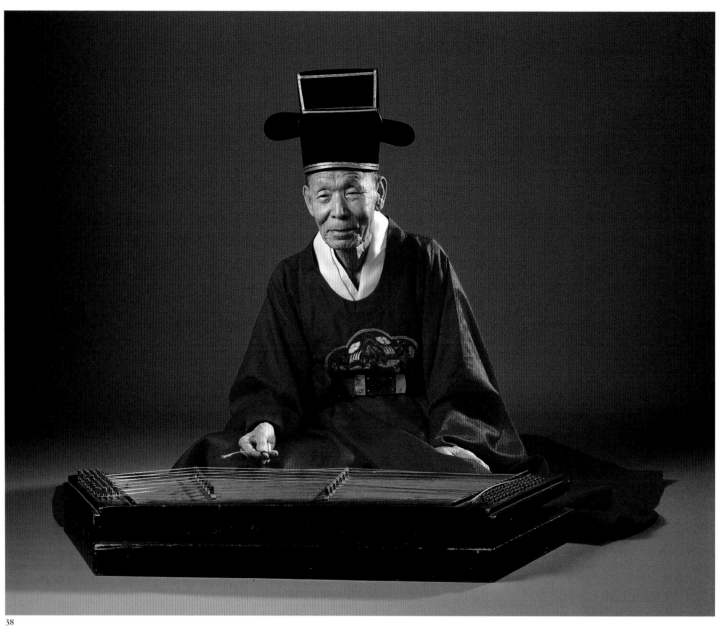

38

38-39.
줄풍류에 주로 편성된 양금은 경우에 따라 한두 가지 악기와 병주(竝奏)하는
전통도 이어 왔다. 그 중에서 양금·단소 병주가 가장 전형적인
공연 레퍼토리인데, 이때 양금은 또박또박 한 음씩 짚어 가고,
단소는 지속음을 연주하면서 아기자기하게 어울린다.(38. 演奏者-金千興)

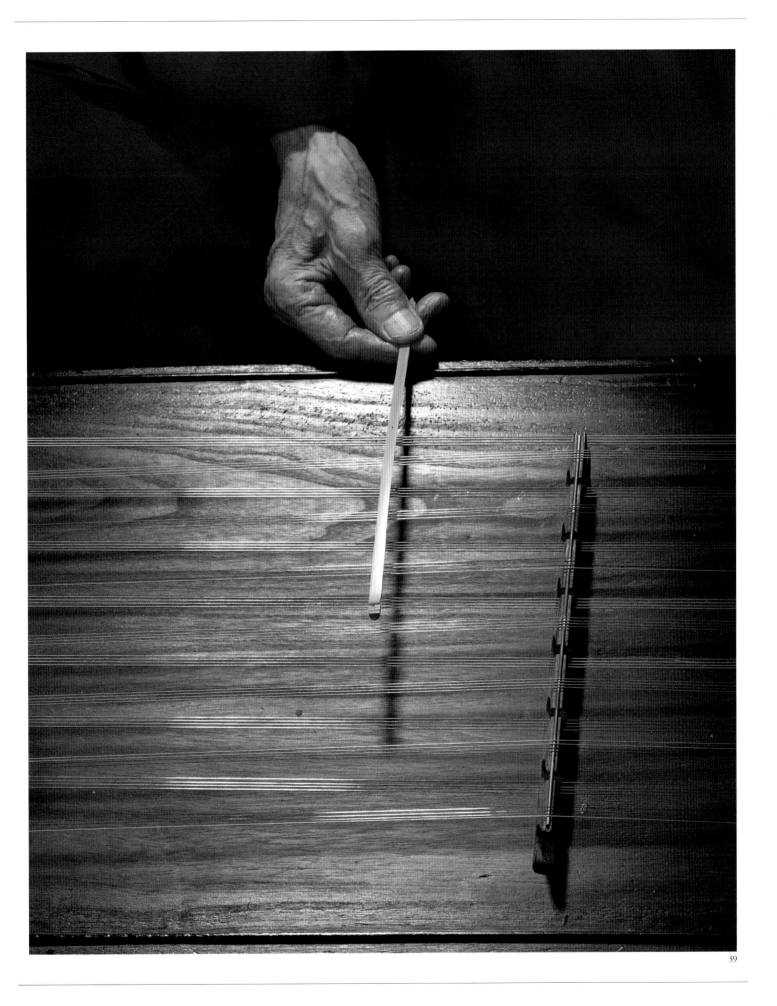

絃樂器
String Instruments

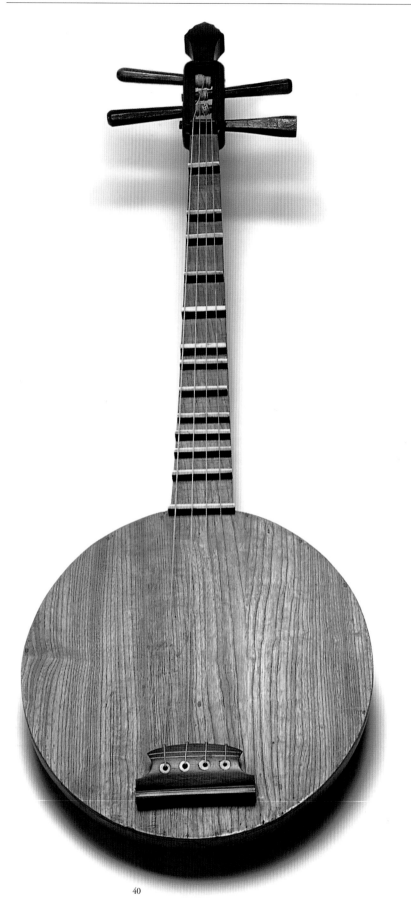

40-41. 월금

월금(月琴)은 공명통이 보름달처럼 생겼고,
비파처럼 목의 지판(指板)을 짚고 현을 손으로
퉁겨 연주하는 악기이다. 중국 진(晉)나라 사람
완함(阮咸)이 만들었다 해서 완함이라고도 부른다.
옛 기록에서는 '월금' 보다 '완함' 이라고 표기된
경우가 많고, 조선시대의 기록에서는 월금이라고
했다. 20세기 이후 거의 사용되지 않고 있다.

Wolgeum

The *wolgeum*, also called *wanham*, is a "moon" guitar
which has a round body and a long neck. The
wolgeum that was used to play Korean music was
tuned identically to the *dangbipa* used in Korean
music. The *wolgeum* can be seen in mural paintings
of Goguryeo tombs. According to the
Akhakgwebeom, the book of music edited in
1493 A.D., it was used only to player
hyang-ak or indigenous Korean music.
Today the *wolgeum* is in disuse.

40

41

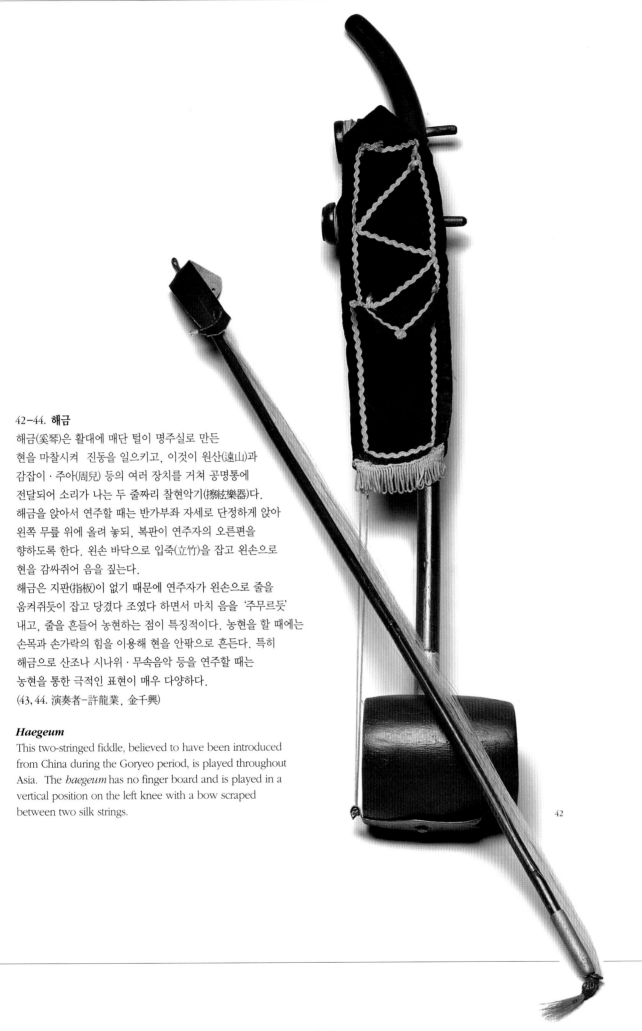

42-44. 해금

해금(奚琴)은 활대에 매단 털이 명주실로 만든
현을 마찰시켜 진동을 일으키고, 이것이 원산(遠山)과
감잡이·주아(周兒) 등의 여러 장치를 거쳐 공명통에
전달되어 소리가 나는 두 줄짜리 찰현악기(擦絃樂器)다.
해금을 앉아서 연주할 때는 반가부좌 자세로 단정하게 앉아
왼쪽 무릎 위에 올려 놓되, 복판이 연주자의 오른편을
향하도록 한다. 왼손 바닥으로 입죽(立竹)을 잡고 왼손으로
현을 감싸쥐어 음을 짚는다.
해금은 지판(指板)이 없기 때문에 연주자가 왼손으로 줄을
움켜쥐듯이 잡고 당겼다 조였다 하면서 마치 음을 '주무르듯'
내고, 줄을 흔들어 농현하는 점이 특징적이다. 농현을 할 때에는
손목과 손가락의 힘을 이용해 현을 안팎으로 흔든다. 특히
해금으로 산조나 시나위·무속음악 등을 연주할 때는
농현을 통한 극적인 표현이 매우 다양하다.
(43, 44. 演奏者-許龍業, 金千興)

Haegeum

This two-stringed fiddle, believed to have been introduced
from China during the Goryeo period, is played throughout
Asia. The *haegeum* has no finger board and is played in a
vertical position on the left knee with a bow scraped
between two silk strings.

42

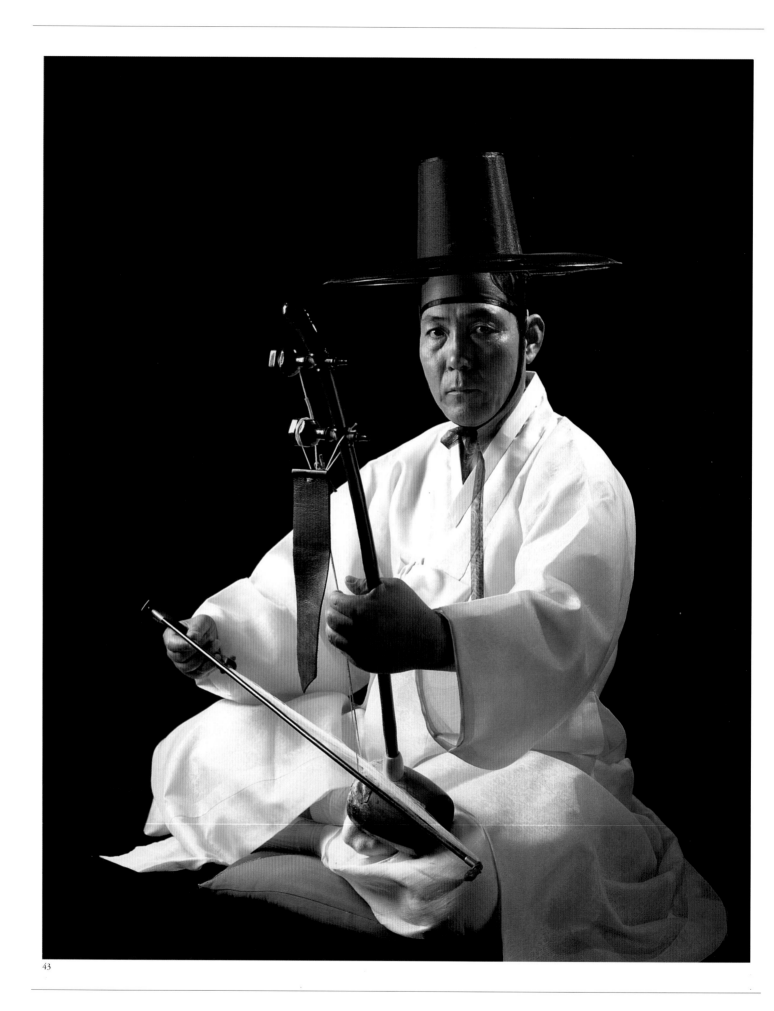

43

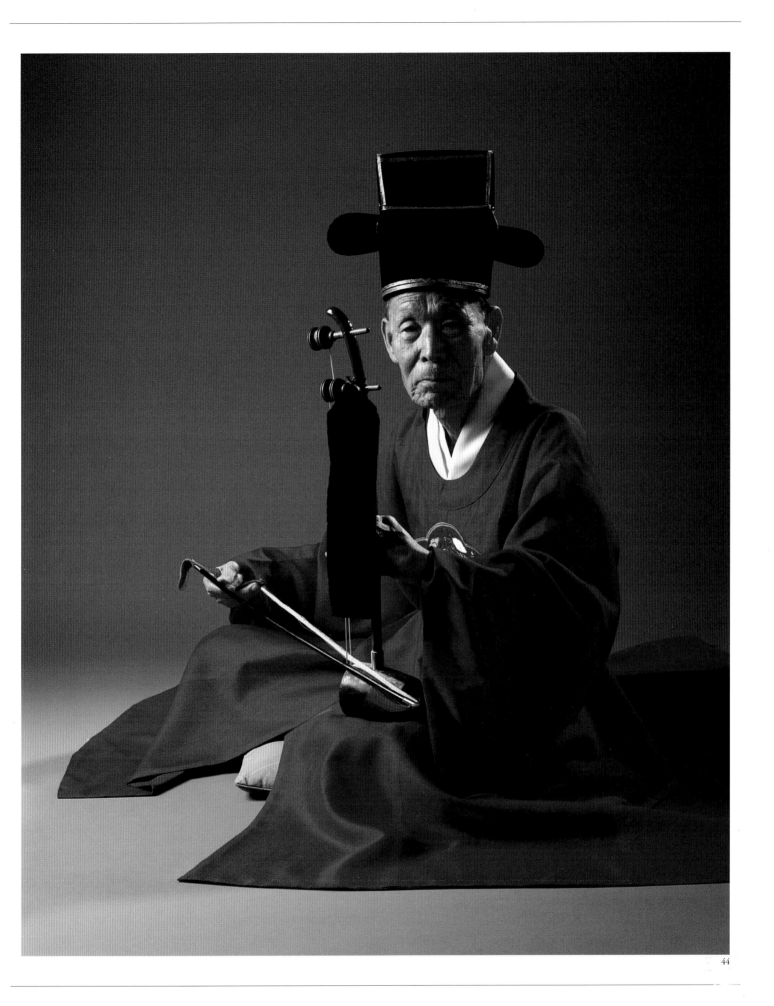

絃樂器
String Instruments
161

'가슴앓이 청'으로 부는 피리 시나위 가락은
비애를 뚝뚝 흘려 사람들을 울게 하고,
아침에 우는 수탉 울음처럼 씩씩하고 유장한
피리정악의 음색은 어지간한 세파에는
미동도 하지 않을 큼지막한 배포를 가르쳐 준다.
그런가 하면 부드럽고 섬세한 가락을 풀어놓는
세피리 소리는 풍류의 명상과 여유,
그리고 봄날의 나른한 오수(午睡)와 같은
달콤한 휴식을 권유하는 듯 나긋하다.
— 본문 중에서

管樂器

관악기
Wind Instruments

나각

소라 · 고동 · 쥬라
螺角 · 貝 · 螺 · 法螺 · 梵螺 · 螺貝 · 海蠡
nagak, conch horn

나각(螺角)은 '소라 피리'이다. 바다에서 건져낸 소라 껍데기 끝부분에 구멍을 내어 불면 뱃고동같이 멀리 가는 소리가 난다. 그러나 나각은 '피리'라는 말이 무색할 만큼 그 구조가 단순하다. 소라가 지닌 자연음을 그대로 낼 뿐이며, 음정도 단 한 개밖에 없다. 그럼에도 불구하고 나각은 아주 오랜 세월 동안 군대의 행렬과 불교의례를 위한 '악기'로 대접받아 왔고, 지금도 국악기의 하나로 분류되고 있으니 생각하면 신기한 일이다.

나각은 유난히 다른 이름이 많다. 『조선왕조실록』이나 병서(兵書)에 기록된 나각의 명칭들은 너무 많아서 혼란을 일으킬 정도다. 『조선왕조실록』에는 '소라' '나각' '나(螺)' 등이 쓰여 비교적 유사하지만, 『만기요람(萬機要覽)』과 『반계수록(磻溪隨錄)』에서는 나각을 뜻밖에 '발라(哱囉)'라고 했고, 『연병지남(練兵指南)』에서는 '쥬라', 『박통사언해(朴通事諺解)』에서는 '고라' 또는 '나(螺)', 『양지현읍지(陽智縣邑誌)』에서는 '나발(喇叭)'이라고 한 것이다. 이 중에서 발라는 타악기인 바라와, 나발은 나팔(喇叭)과 자칫 혼동하기 쉽고, 실제로 사전류에서 나각을 의미하는 '발라'와 '자바라'를 동일한 것으로 설명한 예도 있을 정도이다. 이런 혼동을 피해 '나각(螺角)'이라 명명한 것은 다행스러운 일이다. 현재 국립국악원에 소장된 나각은 길이가 39.5센티미터, 취구(吹口) 지름이 3센티미터 정도지만, 옛 기록에는 소라 중에 '거거라(車渠螺)'라고 불리는 큰 소라의 명칭도 눈에 띈다. 예를 들어 『조선왕조실록』에는 태조(太祖)가 고려말 거거(車渠)로 만든 대라(大螺)를 불면서 군대를 통솔한 일을 중요하게 기록했다. 다른 군대는 모두 각(角)을 불었으나 이성계의 군대만이 '거거'를 불어, 누구든 나각 소리만 듣고도 이성계의 위치와 현 상황을 알 수 있었다는 것이다. 그리고 김시습(金時習, 1435-1493)은

그대는 못 보았나
바다 속 개충(个蟲)의 괴기한 형태를
그 개갑(个甲) 수레바퀴 같아 거거라(車渠螺)라 하네
물 속 깊이 살고 있어 사람의 힘 못 미치나
보배로 알려져 그 이름 자자하네
눈빛처럼 찬란함을 놀라지 마라
마치 동쪽 집 처녀의 잇바디 같다네
기술자가 갈고 다듬어 범라(梵螺)를 만드니[1]

君不見海中个蟲形崎
个如車朝稱車渠
居深人力莫能致
所以稱寶膽名譽
雪色燦爛莫驚擬
比若東家兒女齒
巧匠礱磨作梵螺

라는 내용의 거거라를 주제로 한 시를 지어 나각에 대한 관심을 드러내기도 했다.

나각의 전승 螺角 傳承

나각은 불교의례에 편성되는 필수악기(또는 도구)로, 불교문화의 성행과 함께 그 전승도 더 활발히 이루어졌다. 불교 승려들은 수행을 위해 입산하면서, 맹수의 공격을 피하거나 동행자들에게 위치를 알릴 때 나각을 불었다. 『삼국유사(三國遺事)』 「감통(感通)」 '김현감호(金現感虎)' 설화에 "호환(虎患)을 입은 사람들이 흥륜사(興輪寺)의 장(醬)을 바르고 그 절의 나발(螺鉢) 소리를 들으면 나을 것이다"[2]라는 기록은 삼국시대의 승려들이 소라를 지니고 있었음을 알게 해준다. 나각은 또 경행(經行) 같은 불교행사에서도 아주 중요하게 쓰였다. 고려 때부터 조선 초기까지 매년 봄·가을에 성행된 일종의 불교행사인 경행은 각 종파의 승려들을 초청해 『대반야경(大般若經)』을 외는 것인데, 이 화려한 행렬을 나각과 바라·북·경쇠 연주로 이끌었다. 또 김시습이 지은 "초하룻날 임금이 친히 점향하고 대사령을 내렸다(初日上親點香大赦下詔)/ …/ 임금이 세자에게 깃털을 가지고 사리를 거두게 했다(上命王世子捧羽帚收舍利)…"[3]라는 시라든가, 불교행사의 지나친 성행을 문제 삼는 상소가 『조선왕조실록』에 자주 등장하는 것을 보면, 억불숭유(抑佛崇儒)의 기치가 드높았던 조선시대에도 나각을 연주하는 불교의례의 전통은 여전했음을 알 수 있다. 그리고 그런 전통의 한 단면이 조선 후기에 제작된 여러 편의 감로왕도(甘露王圖)에 묘사된 것처럼 면면히 이어져 왔다. 그러나 '나발고경(螺鈸鼓磬)'이 중심이 되는 감로왕도 속의 불교의례는 20세기 이후 거의 볼 수 없게 되었으며, 더불어 나각과 불교의례와의 관계도 소원해진 듯하다.

나각이 군악의 일종인 위장악(衛仗樂)에 쓰인 예는 고려시대부터 확인된다. 『고려사』 「예지(禮志)」 '여복(輿服)'에 의하면, 왕이 지방 순수(巡狩)를 하거나 팔관회(八關會)에 거둥할 때 십여 명에서 삼십여 명에 달하는 취라군(吹螺軍)들이 수행했다. 이러한 취라군의 전통은 조선시대에도 계속되어 취각군(吹角軍)과 함께 군악(軍樂)을 대표하는 악대로 전승되었다. 군악에서의 나각 편성과 연주 인원에 대한 내용은 『조선왕조실록』 외에도 조선 후기의 병서에 상세히 기록되어 있어, 나각이 군악에서 변함없이 연주되었고 그 전통이 오늘날의 대취타(大吹打)로 이어졌음을 알게 해준다.

나각의 연주 螺角 演奏

나각은 바른 자세로 서서 오른손으로 소라의 벌어진 끝이 위쪽을 향하도록 잡고 연주하는데, 이때 오른손 엄지손가락을 소라 안쪽으로 넣어 감아줌으로써 소라 몸체가 손바닥에 닿도록 한다. 자세를 잡고 나면 취구(吹口)에 입술을 대고 나발을 불 듯이 입김을 힘껏 불어넣어 낮고 우렁찬 소리를 내는데, 별다른 연주기교는 없다. 대취타 연주 때는 나각과 나발이 한 각(刻)씩 번갈아가며 소리를 낸다. 나각의 음정은 한 음뿐인데, 현재 국립국악원 연주단이 부는 나각의 음은 B♭이다.

【연구목록】

姜永根, 「대취타 변천과정에 대한 연구」, 서울대학교대학원 석사학위논문, 1998.
鄭在國, 『大吹打』, 은하출판사, 1996.
植村幸生, 「朝鮮前期軍樂制度の一考察-吹螺赤と太平簫」 『紀要』第21集, 東京藝術大學音樂學部, 1996.

나발

나팔 · 각 · 고동 · 영각 · 땡각
喇叭 · 角
nabal, clarion

나발(喇叭)은 나무나 쇠붙이로 만든 긴 대롱을 입으로 불어 소리내는 아주 간단한 구조의 관악기이다. 끝이 나팔꽃처럼 넓게 벌어진 나발에서는 나지막하면서도 큰 소리가 난다. 이런 나발 소리는 단순하지만 위엄이 있고, 사람들의 이목을 집중시키기에 적합해서, 주로 신호용 음악이나 군악 · 농악 등에 즐겨 편성되었다.

나발은 악기 구조가 단순한 것에 비해 그 문화적 상징과 은유는 퍽 다양하다. 두레꾼들을 불러 모으는 신새벽의 나발 소리에서부터, 느긋하고 위엄이 있거나 혹은 능청스러움이 느껴질 정도로 '홍앵-홍앵-' 여유있게 부는 관리 행차의 나발, 그리고 고함이라도 치듯 화급하게 부는 전장에서의 나발 소리들이 저마다 다른 모습이다. 그런가 하면 나발은 서정주의 시 「간통사건과 우물」에서 "누구네 마누라허고 누구네 남정네허고/ …소문만 나는 날은 맨 먼저 동네 나팔이란 나팔은 있는 대로 다 나와서/ 뚜왈랄랄 뚜왈랄랄 막 불어자치고"[4]라고 한 것처럼 비밀을 발설하는 상징으로도 등장한다. 또 '입에다 나발통을 대고 악을 쓴다' 거나 술을 병째 들이키는 것을 '병나발을 분다'고 표현하는 것처럼, 다소 경박하고 부정적인 이미지도 만만치 않다. 모두 나발의 '벌어진 입'에서 비롯된 연상작용 때문일 것이다.

나발의 여러 종류와 명칭 喇叭 種類 · 名稱

나발은 나팔이다. 한자로는 '喇叭' 이라고 쓰지만 발음할 때는 센소리를 피해 주로 '나발' 이라고 해 왔다. 그러나 조선 전기까지만 해도 기록에서 나발이라는 이름은 찾아보기 힘들다. 주로 각(角)이라고 했고, 나발 연주자는 취각수(吹角手)라고 했다. 그러다가 조선 후기에 이르러서야 나팔 혹은 나발이라는 명칭이 주로 가사류의 문학작품이나 판소리 사설, 병서(兵書) 등에 등장한다. 한편 일부 지역의 농악대에서는 이를 '땡가리' 라거나 '땡각' '영각' 또는 '고동' 이라고도 한다.

나발의 종류는 재료에 따라 쇠로 만든 것, 나무로 만든 것, 동물의 뿔로 만든 것 등이 있고, 길이에 따라 대각(大角) · 중각(中角) · 소각(小角) 등이 있다. 이 중에서 현재 전승되는 것은 대취타에 편성되는 동각(銅角)과 농악대에 편성되는 나무로 만든 나발 등이며, 길이에 따른 대 · 중 · 소의 구분은 거의 없어졌다.

나발의 전승 喇叭 傳承

행악(行樂)이나 군악 연주에 반드시 포함되었던 나발은 아주 오랜 옛날부터 '각(角)' 이라는 이름으로 전승되었다. 고구려와 백제에 이미 각이 있었다는 기록이 있고, 백제의 고이왕(古爾王)은 고각(鼓角) 연주를 앞세워 연회를 벌인 적도 있었다. 그런가 하면 우리 눈에 익은 고구려 고분벽화에도 각을 연주하는 이의 모습을 볼 수 있다. 그런데 각을 연주하는 이들은 선인(仙人)과 궁중 악사, 행악을 연주하는 군악대의 모습 등으로 다양해서 이 무렵에 나발로 무엇을 연주했을지 궁금하다.

고구려 고분벽화에서 보이는 행악의 전통은 삼국시대

각(角)을 연주하는 비천(飛天). 무용총(舞踊塚) 벽화의 부분.
고구려 5-6세기. 중국 길림성(吉林省) 집안현(輯安縣).(위)
조선통신사 일행 중 나발을 든 취각수(吹角手).
〈통신사인물기장교여도(通信使人物旗仗轎與圖)〉(부분). 조선 1811.
지본채색(紙本彩色). 35×603cm. 蓬左文庫, 일본.(아래)

와 통일신라를 거치고 고려와 조선을 거쳐 현재까지 이어지고 있다. 고려를 방문했던 서긍(徐兢)의 『선화봉사고려도경(宣和奉使高麗圖經)』에는 외국 사신을 영접하는 고려의 행악대에 나발이 편성되었다고 적혀 있으며, 이 밖에 "정기(旌旗)는 손의 길(客路)을 빛내고/ 고각(鼓角)은 사람 마음을 장(壯)하게 하네"⁵라든지, "지난날 노래하고 춤추던 자리에/ 전고(戰鼓)는 새 소리(新聲) 울리네/ …다락 위에 깃발이 휘날리니/ 강기슭에 고각이 울린다"⁶라는 고려 문인들의 시구는 나발이 주로 군악이나 행악에 쓰였음을 알려 준다.

조선시대에는 군대와 왕실에서 언제 어떻게 나발을 불 것인지에 대한 '취각령(吹角令)'이나 「대열의주(大閱儀註)」⁷ 같은 상세한 규정들이 마련되었다. "군대에서 명령〔令〕을 할 때에는 대각(大角)을 불어 경계하게 하며, 싸움〔戰〕에서는 소각(小角)을 불고, 진퇴를 알릴 때는 대각을 급(促)하게, 교전(交戰)을 알릴 때는 소각을 급(促)하게 분다"거나, "임금이 참석하는 행사장에 임금을 태운 대가(大駕)가 도착하여 자리를 잡을 때는 고취(鼓吹)

를 연주하고 포(砲)를 세 번 울린 다음, 어전에서 큰 나발(大角)을 불고 북을 한 번 친다"는 내용 등이다. 왕실의 「대열의주(大閱儀註)」와 격은 크게 차이가 나겠지만 이러한 기능의 나발 연주는 지방 관아에서도 들을 수 있었다. 판소리 「춘향가」 중 남원 부사 변학도의 생일잔치 장면에서는

"각 읍 수령 모아들 제 당상(堂上) 당하(堂下) 첨만호(僉萬戶)가 차례로 들어오니, 임실이요 곡성이요 권마성(勸馬聲)이 요란하고, 담양 부사, 순창 군수, 구례 현감, 운봉 영장 연속하여 들어올 제 나팔따라 벽제 소리 요란하게 에이끼놈 물러서라."⁸

라면서 인근의 지방 관장(官長)들이 변학도의 생일 축하를 위해 당도하는 모습을 생생하게 묘사했는데, 이때 귀빈들이 당도할 때마다 나발을 울려 그의 도착을 알렸던 예를 보여준다. 이런 신호용 연주는 음악과 직접적인 관련은 없지만 악기의 전승을 확고하게 해주는 '장치'로서 의미가 적지 않다.

이 밖에도 나발은 '원님 덕분에 나발 분다' 라거나 '사또 지나간 뒤 나발 분다' 라는 속담처럼 행악의 주요 악기로 전승되어 왔다. 조선 후기에는

"이십팔문(二十八門) 각색기치(各色旗幟) 행오(行伍) 찾아 벌려 서고 호미(虎尾) 금고(金鼓) 한 쌍, 호총(號銃) 한 쌍, 나(螺) 한 쌍, 적(笛) 한 쌍, 나팔 한 쌍, 발라 한 쌍… 쾌 통 채르르-, 나팔은 또-, 고동은 뚜- 갖은 취타 행악성(行樂聲)은 연풍을 자랑하고 권마성 전도(前導)할 제 물색과 위엄이 일읍에 가득하니 상하남녀 노소인민이 좌우에 구경할 제…"⁹

"나 한 쌍, 저 한 쌍, 나발 한 쌍, 바라 한 쌍, 세악 두 쌍, 고 두 쌍, 통 꽹 지르르르르 나노나 지루나, 고동 휘-, 나발은 홍앵홍앵…"¹⁰

이라고 하는 행렬의 묘사가 판소리나 서사무가 등의 노정기(路程記)에 흔히 등장할 만큼 행악은 일반화하였던 것이다. 그리고

"공명(孔明) 선생이 배를 타고 적벽강(赤壁江)으로 떠들어갈 제… 징·북·광쇠·바라를 일제히 두다려 나발은 흥앵흥앵흥앵 고함을 지르며 중강에 떴구나."[11]

라는 적벽대전(赤壁大戰) 장면처럼, 나발은 군대의 전투에 전열을 가다듬게 하는 연주도 담당했다.

한편 민간의 농악대에서도 나발이 사용되었다. 농악대에 편성된 나발은 농악을 치기 위해 농악대를 불러 모을 때 주로 불었고, 판굿을 할 때는 단순한 지속음 외에 독특한 가락을 연출하거나 이색적인 음향으로 판의 분위기를 전환시키는 역할을 했다. 그렇다고 나발이 전 지역의 농악에 반드시 편성된 것은 아니다. 평택농악(平澤農樂), 임실(任實) 필봉농악(筆峰農樂) 및 영남 일대의 농악에 주로 쓰였는데, 이 중에서 부산 아미농악(峨嵋農樂)의 '땡가리' (또는 '땡각' '영각')나, 청도(淸道) 차산농악(車山農樂)의 '고동'은 나무나 대나무로 만든 나발이어서 이채롭다.

나발의 구조 喇叭 構造

나발은 원추형(圓錐形)으로 된 관에 취구를 연결한 아주 간단한 구조의 악기이다. 전체의 길이는 103센티미터 내지 122.4센티미터 정도로 일정하지 않다. 또 악기의 모양도 약간씩 다르다. 나발은 지공(指孔)이 없어 선율 연주는 불가능하며 하모니에 의한 몇 음이 날 뿐이다. 게다가 그 음들이 언제나 일정한 것은 아니어서 대취타 등을 연주할 때는 태평소와 아주 다른 음을 낸다. 이러한 음정의 불일치가 대취타 연주의 묘한 매력으로 해석되는 경우도 있지만, 좀더 자유로운 음악적 표현을 위해서는 아무래도 기본음에 맞춘 나발이 필요하다는 의견이 많다.

나발의 연주 喇叭 演奏

나발을 연주할 때는 먼저 오른팔을 수평으로 뻗고 손등이 아래를 향하게 나발을 잡는다. 왼손은 자연스럽게 주먹을 쥐어 내리거나, 허리에 얹어 자세를 잡은 다음 취구에 입술을 대고 입김을 불어넣어 소리를 낸다.

나발은 보통 한 음 한 음을 길게 불거나 짧게 끊어 부

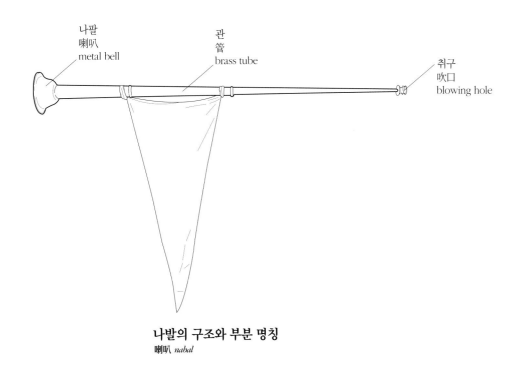

나발의 구조와 부분 명칭
喇叭 *nabal*

나팔
喇叭
metal bell

관
管
brass tube

취구
吹口
blowing hole

는 정도의 변화를 주면서 연주한다. 그래서 농악대의 나
발수들은 나발을 먼저 밑으로 내렸다가 위로 올리면서
첫 음을 몇 숨에 내느냐에 따라 일초 · 이초 · 삼초 나발
로 구분했다고 한다. 일초나발은 먼저 '오-'하고 길게
뻗었다가 '호호호-'하면서 뒤의 음을 흔들어 주고, 이
초나발은 '오-오-'하고 두 번에 끊어 내며, 삼초나발은
'오-오-오-'하면서 세 번에 끊어 연주한다. 한편 나발
을 불 때 제일 중시된 것은 긴 숨이었다. 이혜구의
「1930년대의 국악방송」이라는 글에, 나발의 한쪽 끝을
물 속에 담가 누가 오래 숨을 참을 수 있는지를 테스트
했다는 내용이 소개되어 있어 이를 뒷받침해 준다.[12]

나발의 기보법(記譜法)은 별도로 전해 오는 것은 없
다. 정재국(鄭在國)이 펴낸 『대취타』에 나발 부는 법이
'천아성(天鵝聲) 육편(六篇)'이라 하여 기보되어 있는 것
이 유일한 자료라고 생각된다. 천아성이란 무슨 일이 있
을 때 악기를 불어서 군사들을 모으는 소리인데, 이러한
역할을 나발이 도맡았으므로, 천아성이라 하면 곧 나발
을 뜻하게 되었다.

【연구목록】

姜永根, 「대취타 변천과정에 대한 연구」, 서울대학교대학원 석사
　　학위논문, 1998.
鄭在國, 『大吹打』, 은하출판사, 1996.
植村幸生, 「朝鮮前期軍樂制度の一考察-吹螺赤と太平簫」 『紀要』
　　第21集, 東京藝術大學音樂學部, 1996.

단소

短簫
danso, small vertical flute

단소(短簫)는 세로로 부는 관악기의 한 가지이다. 단소라는 이름에 걸맞게 세로로 부는 관악기 중 가장 짧다. 주로 거문고·가야금·세피리·대금·해금·장구·양금과 함께 줄풍류에 자주 편성되며, 이 밖에도 생황이나 양금과의 이중주, 즉 생소병주(笙簫竝奏)나 양금·단소 병주 및 독주 등에 폭넓게 애용되는 대중적인 악기이다.

자그마한 대나무 관대에서 나오는 단소의 음색은 대금이나 퉁소의 저취(低吹)에서 우러나는 다소 어둡고 침울한 기운을 말끔히 씻어낸 듯 그늘이 없다. 또한 중간 음역에서 편안하게 내는 그 소리들은 높은 음역을 연주하는 소금의 '투명한 음색' 보다는 한결 편안하고 부드러워, 오래 들어도 물리지 않는 장점이 있다. 단소 애호가들이 '흐르되 날지 않는 소리' 라거나, '달빛처럼 밝고 구슬같이 청아한 소리' 라면서 좋아하는 이유는 단소의 이런 특성 때문일 것이다. 뿐만 아니라 단소 연주에 달관한 명인이 담백한 단소 음색을 유지하면서 음과 음 사이에 아름다운 가락을 만들어 붙이고, 높은 음역에서 단아하고도 서정적인 악상(樂想)을 그려내는 멋은 단소가 '풍류인(風流人)의 악기' 인 까닭을 충분히 설명해 주는 듯하다.

단소의 전승 短簫 傳承

단소는, 여느 악기가 궁중음악이나 군례에 쓰이거나 아니면 민간의 불교의식이나 굿음악에 편성되어 전승된 것과는 달리, '줄풍류 문화권' 에서 독주나 병주, 합주를 연주했다는 점이 매우 특이하다. 그러나 단소가 언제 만들어졌으며, 어떤 계기로 연주되기 시작했는지 뚜렷하게 밝혀진 것이 없다. 악기의 구조가 단순한 것으로 보아서는 악기의 연원을 멀리 소급할 수도 있겠지만, 단소가 구체적으로 풍류방(風流房) 음악에 등장하기 시작한 것이 조선 후기부터이니 마냥 올려 잡을 수도 없는 일이다. 악기의 구조나 지법(指法)으로 볼 때 대체로 조선 중기 이후에 퉁소의 변형으로 생겨난 것이 아닌가 생각된다.[13]

단소가 등장하는 것은 「왈자타령」이나 「춘향가」 같은 판소리와 무가의 사설에서이다. "…나는 장고·생황·단소, 우조(羽調)·계면(界面) 각기 소장(所長)…"[14] "흥겨웁든 연회석은 수라장이 되었구나. …거문고·가야금·생황·양금·단소·북·장고·해금·젓대 산산이 부서질 제"[15]라거나, "춘향이는 구관(舊官) 사또 자제를 생각하여 정절을 지킨다는 소문이 남원 바닥에 퍼지자 어중이떠중이가 모도 다 모여든다. …지벌(地閥)로 달래는 놈, 재물로써 달래는 놈, 문장으로 후리는 놈, 시구로써 겨루는 놈, 거문고·가야금·단소·피리·노래로 부르는 놈"[16]이라고 한 대목, 그리고 무가 중 "팔도 광대가 올라온다. 전라도 남원 광대 아희 광대 어른 광대, 아희 광대는 옥져(玉笛) 불고 어른 광대는 단소(短簫) 불고 로광대(老廣大)는 호져(胡笛) 불고 한양성내 올라올 때"[17] 등등인데, 이 사설 역시 확정적인 연대를 논하기 어려운 구비문학 자료뿐이다. 그 반대로 "구포동인(口圃東人)은 춤을 추고 운애옹(雲涯翁)은 소리한다/ 벽강(碧江)은 고

김홍도(金弘道) 〈적벽야범(赤壁夜泛)〉(부분), 조선 18세기말-19세기초.
견본담채(絹本淡彩). 98.2×48.5cm. 국립중앙박물관.
배 위의 관악기 연주자가 단소를 분다고 단언할 수는 없지만, 퉁소보다
길이가 짧고 굵기도 가늘어 보여 어쩐지 단소가 아닐까 하는 느낌이 든다.

금(鼓琴)허고 천흥손(千興孫)은 피리로다/ 정약대(鄭若大)
박용근(朴容根) 해금 적 소리에 화기융농(和氣融濃)하더
라"[18]는 안민영(安玟英)의 시조, 그리고 "손약정(孫約正)
은 점심을 ᄎ리고 이풍헌(李風憲)은 주효(酒肴)를 장만ᄒ
소/ 거문고 가야금 해금 비파 적 필률 장고 무고 공인
(工人)이란 우당장(禹堂掌)이 ᄃ려 오시/ 글 짓고 노래
부르기와 여기화간(女妓花看)이란 내 ᄃᆞ 담당(擔當)ᄒ
옴ᄉᆡ"[19] 같은 시조에 단소가 포함되지 않은 것은 19세기
까지만 해도 단소가 줄풍류에 단골 악기로 쓰이지 않았
음을 간접적으로 일러 준다. 이런 것을 보더라도 단소가
줄풍류 및 병주 등에 즐겨 편성되고, 그 독주가 많은 사
람들의 폭넓은 사랑을 받게 된 것은 19세기 말엽 혹은
20세기 이후일 것으로 짐작된다.

한편 19세기말에 전주(全州)에서 태어난 추산(秋山) 전
용선(全用先, 1884-1964)은 풍류에만 쓰이던 단소로 산
조(散調)를 연주해 단소의 역사에 획을 그었다. 단소는
본래 크기도 작고 정해진 지공(指孔)에서 일정한 음이
날 뿐이어서, 복잡한 선율을 연주하기 어렵다. 또 취구
가 작기 때문에 요성(搖聲)의 폭이 좁아 산조처럼 극적
이고 표현력이 강한 음악에는 어울리지 않는 악기로 인
식되고 있다. 그런데 전용선은 뛰어난 연주력으로 악기
의 한계를 극복하고 단소산조를 연주해 '신소(神簫)' 또
는 '죽신(竹神)'이라는 별명을 얻기도 했다.

전추산(全秋山) 외에 이충선(李忠善)도 단소산조를 짜

서 연주한 적이 있지만, 그 밖에는 지금까지 한두 명의
연주자들이 띄엄띄엄 단소산조를 연주할 뿐 활발한 전
승 맥을 확보하지는 못했다.

현대에 들어 단소는 일반인들이 국악에 입문하는 기
초악기인 동시에 생활악기로 정착되었다. 특히 1970년
대 이후 단소를 배우기 위해 모인 국악 동호인의 활동이
활성화하기 시작했고, 학교의 일반 국악교육에서 단소
를 다룸에 따라 단소는 빠른 속도로 일반화했다. 이에
따라 교육에 맞도록 단소의 부분적인 구조 변화가 이루
어지기도 했고, 단소 악보의 표기방법도 다양하게 고안
되고 있다.

전문음악 영역에서도 단소는 국악의 기초악기로 '누
구나' 연주할 수 있는 악기라는 인식이 강해 단소만을
주전공으로 삼는 경우는 없다. 보통 대금주자들이 단소
를 겸하여 전공하고 있다.

단소의 종류 短簫 種類

단소는 주로 풍류객들 사이에서 연주되었기 때문에
일정한 규격이 보고된 것이 없다. 그리고 지역에 따라,
개인의 취향에 따라 관의 길이와 굵기가 약간씩 달라,

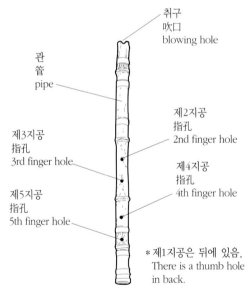

취구
吹口
blowing hole

관
管
pipe

제2지공
指孔
2nd finger hole

제3지공
指孔
3rd finger hole

제4지공
指孔
4th finger hole

제5지공
指孔
5th finger hole

* 제1지공은 뒤에 있음.
There is a thumb hole
in back.

단소의 구조와 부분 명칭
短簫 *danso*

단소의 음역

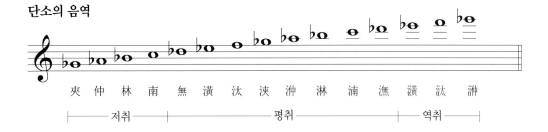

夾 仲 林 南 無 潢 汰 浹 沖 淋 湳 潕 潢 汰 㳟

┝━━ 저취 ━━┥━━━━━━ 평취 ━━━━━━┥━━ 역취 ━━┥

시조의 지역성을 말할 때처럼 경제단소(京制短簫)와 향제단소(鄕制短簫)로 구별하기도 하고, 단소의 기본음에 따라 계면조단소(界面調短簫)와 평조단소(平調短簫)로 구분하기도 한다.

이 밖에 교육현장에서는 학습의 목적에 따라 다양한 변형 단소가 실험, 제작되기도 한다. 예를 들면 단소를 처음 불 때 소리내기가 어려운 점을 극복하기 위해 단소의 취구를 서양 악기 리코더처럼 고친 것이라든지, 단소의 지공 배열을 평균율 연주에 적합하게 만든 것 등이다. 그리고 단소의 보급을 위해 고안된 플라스틱 재질의 단소도 널리 퍼져 있다.

단소의 구조 短簫 構造

단소는 퉁소와 같이 세로로 부는 악기이며, 지공이 뒤에 한 개, 앞에 네 개 모두 다섯 개뿐인 매우 간단한 구조로 되어 있다. 악기의 구조와 부분 명칭은 앞면의 도해와 같다. 음역과 음계는 위 악보와 같다.

단소의 연주 短簫 演奏

단소를 연주할 때는 다른 관악기 연주 자세와 같이 정좌한다. 허리를 자연스럽게 펴고 숨을 들이쉬었다가 조금씩 내쉰다. 입 모양은 입술 주름이 완전히 펴지도록 좌우로 당기면서 입술의 가운데를 단소 구멍만큼 열고, 아랫입술의 가운데를 단소에 댄다. 거울을 놓고 보면, 단소의 취구가 앞의 거울을 통해 보여야 하며, 혀를 조금 내밀어 보아 혀끝에 구멍이 닿아야 한다. 그 다음에 입술의 가운데로만 숨이 나가도록 입귀를 꼭 오므린다.

그리고 단소의 대나무관 안으로 숨을 불어넣어, 뱃속의 숨이 입술의 작은 틈새를 통해 단소 속을 울리면서 지나가면 소리가 난다. 만약 바람 소리만 나고 단소 소리가 잘 나지 않으면, 입술에 댄 악기의 위치, 앉은 자세 등을 확인하고 천천히 다시 소리내는 연습을 한다.

【교본】

김호성, 『단소교본』, 修書院, 1982.
박재희 편, 『단소교본』, 세광음악출판사, 1983.
송현, 『단소교본』, 송현음악출판사, 1991.
안수영 편저, 『단소교본』, 현대음악출판사, 1991.
조성래, 『단소교본—영산회상』, 한소리회, 1981.
조성래, 『단소교본—기초편(1)』, 한소리회, 1989.
조성래, 『단소교본—기초편(2)』, 한소리회, 1989.
조성래, 『단소교본—중급편(1)』, 한소리회, 1989.
허화병·김관희 엮음, 『단소교본—중급편』, 세광음악출판사, 1991.
허화병·김관희 엮음, 『단소교본』, 세광음악출판사, 1994.

【악보】

金琪洙, 『短簫律譜』, 銀河出版社, 1994.
안수영 편저, 『단소연주곡집』, 현대음악출판사, 1992.
허화병·김관희 엮음, 『단소민요곡집』, 세광음악출판사, 1995.

【연구목록】

이상규, 「단소와 퉁소」『音樂學論叢』, 韶巖權五聖博士華甲紀念論叢刊行委員會, 2000.
이진원, 「종취관악기의 전통적 주법 연구—퉁소와 단소를 중심으로」『국악교육』제15집, 한국국악교육학회, 1997.

대금

저 · 젓대 · 뎌
大笒
daegeum, large transverse flute

대금(大笒)은 대나무 관대에 취구와 지공과 청공(淸孔)을 뚫어 옆으로 부는 관악기이다. 대금은 전해 오는 여러 관악기 중에서 길이가 가장 길고 관이 굵은 축에 들며, 청공을 통해 다양한 음악성을 구사하는 표현력을 지니고 있다.

흔히 대금 소리를 선(線)이 굵고 의젓하다고 한다. 대금 소리에 어여쁘다느니, 곰살맞은 소리라느니 하는 표현은 아무래도 어색하다. 또 듣는 이들을 신명나게 하거나 열광하게 하는 소리라는 표현도 그리 잘 어울리지 않는다. 대금은 '뜨거움'이나 '밝음' '해' '봄의 이미지'가 아니라, '차가움'[20] '어두움' '달' '가을의 느낌'[21]을 담고 있으며, 듣는 이들을 사색하게 한다. 대금 소리를 들으며 사람들이 생각하는 시간 단위는 '천 년'을 웃돌고, 대금의 소리 구비에서 만나고 싶어하는 것들은 가을 달밤을 날갯짓하는 기러기거나 젓대 소리에 밝아 오는 강 달[22]쯤이었지, 자잘한 일상의 즐거움 같은 것은 아니었다. 그리고 통일신라의 꿈을 간직한 '만파식적(萬波息笛)' 설화가 일러 주는 대로 세상의 잡스런 파란(波瀾)을 실어 갈 평화의 소리려니 여기고 들어 왔다.

대금 소리의 이런 특성은 「상령산(上靈山)」이나 「청성곡(淸聲曲)」 같은 정악(正樂) 독주뿐만 아니라 산조에서도 유감 없이 발휘된다. 대금정악이 명상적이고 초월적인 여운을 담고 있다면, 산조를 연주할 때의 대금 소리는 색채적이고 극적이어서 듣는 이들에게 환상적인 느낌을 준다. 넓은 음역을 자유로이 오가고, 때때로 청(淸)을 울려 음색을 깊게 물들이는 특유의 표현력이 대금 고유의 음악 영역을 확장시키는 것이다. 뿐만 아니라 대금은 독주 외에 궁중음악과 선비들의 풍류음악, 민간의 삼현육각(三絃六角)이나 시나위 등의 합주음악에서 음악을 자연스럽게 흐르게 해주어 곡의 선율미(旋律美)를 살려 준다. 피리 소리와 대비를 이루어 충만한 양감(量感)을 살려내는 것도 대금의 몫이다. 또 편종(編鐘)이나 편경(編磬)처럼 고정음을 가진 악기가 편성되지 않은 향악(鄕樂)을 조율할 때 대금의 임종음(林鐘音, B♭)에 맞춘다. 이미 12세기경 고려 음악인들이 합주를 할 때 이렇게 조율했다는 기록이 있고,[23] 이후 오늘까지 지속되어 온 것은 '대금'을 아주 특별한 관점에서 들여다보게 한다. 대금의 임종음에 맞추어 조율해 온 연주 관행 이면에는 우리나라 사람들이 '음악의 기본음'에 대해 가졌던 생각이 담겨 있기 때문이다. 기본음의 기능적인 면에 대해서는 여러 학자들이 언급한 것이 있어 참고할 수 있지만, 합주를 할 때 '왜 대금의 임종음에 맞추었나' 하는 점은 더 살펴볼 여지가 남아 있다.

대금의 명칭과 표기 大笒 名稱 · 表記

그런데 좀 이상한 것은 대금의 지속적인 전승과 한국 음악에서의 비중있는 역할에도 불구하고 여러 기록에서 대금이라는 명칭이 그리 애용되지 않았다는 점이다. 『조선왕조실록』 중 구체적인 궁중악의 편성을 일컬을 때나 음악관련 공식기록에서는 정확하게 대금(大笒)이라고 했지만, 이 이름이 일반화했던 것 같지는 않다. 이규보(李

奎報)나 이제현(李齊賢), 이색(李穡)처럼 예술 방면에 안목 높았던 고려의 문인들도 대금으로 추측되는 악기를 언급하면서 '고적(古笛)'[24] '장적(長笛)'[25] '횡취(橫吹)'[26] '죽적(竹笛)'[27] '횡적(橫笛)'[28]이라 했고, 「한림별곡(翰林別曲)」에서도 분명히 대금을 가리키는 것 같은데도 적(笛)이라고 했다. 조선시대의 『세종실록(世宗實錄)』「오례(五禮)」 '가례서례(嘉禮序例)'에서는 대금같이 생긴 악기를 대적(大笛)으로 소개했으며, 조선시대의 시문 중 적(笛)이라 한 예는 일일이 거론하기 어려울 정도다. 또 한글로 씌어진 시문이나 판소리, 무가의 사설에서는 거의 '젓딕' '져' '뎌' '저'라고 했지,[29] 대금이라고 한 예는 거의 보지 못했다. 이러한 현상들은 대금이라는 명칭이 공식적인 기록에서 '전문용어'로 주로 쓰였고, 일상생활에서는 저 혹은 젓대라는 한글 이름과 적(笛)이라는 한자 표기가 통용되었기 때문인 것으로 이해할 수 있겠다.

대금의 전승 大笒 傳承

대금이라는 명칭이 역사에 기록된 것은 『삼국사기』「악지(樂志)」이다. 『삼국사기』「악지」에는 신라에 삼현(三絃)과 삼죽(三竹)이 있는데, 대금은 삼죽의 하나였고[30] 일곱 가지의 악조인 평조(平調)·황종조(黃鐘調)·이아조(二雅調)·월조(越調)·반섭조(般涉調)·출조(出調)·준조(俊調)를 연주할 수 있었으며, 연주곡이 삼백스물네 곡이나 되었다고 소개되어 있다.[31] 이 기록은 통일신라 무렵에는 이미 대금을 포함한 삼죽이 전문적인 연주악기로 정착되었을뿐더러, 그 연주 범위가 향악에 국한되지 않았음을 알려 준다.

그런데 대금이 언제 만들어져 전승되었는가에 대한 『삼국사기』「악지」의 설명은 '모른다'에서 그쳤다. 당적(唐笛)을 모방해 신라인이 만든 것이라는 언급이 있을 뿐이며, 『삼국유사』에 전하는 만파식적(萬波息笛) 설화를 '믿지 못할 이야기'라 일축했기 때문에 여러 가지로 미진함을 남겼다. 이에 대해 현대의 여러 학자들은 대금이 신라에서 당적을 모방해 만든 악기라기보다는 고구

횡적주악상(橫笛奏樂像). 감은사지(感恩寺址) 삼층석탑 사리기(舍利器)의 세부. 통일신라 7세기. 높이 16.5cm. 국립중앙박물관.

려·백제 등의 삼국 음악 기록에서 나오는 가로로 부는 관악기(橫笛, 橫吹)와 관련이 있을 것으로 보는 견해를 제시하고 있다. 그리고 '믿지 못할 이야기'라는 '만파식적' 설화는 이전 시대의 횡적류 악기가 통일신라로 수용되는 과정을 보여주는 '상징'으로 해석하기도 한다. 이 밖에도 대금이 다른 관악기에 없는 청공(淸孔)을 가지고 있고, 청공의 울림을 '굉장한 아름다움'으로 즐기는 우리의 음악 정서를 '세계에 유례가 없는 매우 한국적인 것'으로 풀이하는 이들은, 대금이 신라인의 창작물이라는 점을 의심하지 않는다. 그런 경우에 『삼국사기』「악지」의 '당적 모방설'은 '보고 싶지 않은 기록'일 수도 있다.

한편 주목되는 것은 중국에서 횡적에 청공을 붙여 연주하기 시작한 때가 당대(唐代)이고, 유계(劉係)라는 이가 궁중에서 청(淸)을 붙인 관악기를 연주했다는 중국학자의 주장이다. 당대에 유계에 의해 이루어진 '악기 개량'이 크게 인기를 얻자 횡적류(橫笛類)와 종적류(縱笛類)의 관악기에 청이 부가되었다는 견해는, 현재 연주하고 있는 대금의 직접적인 연원을 무한정 올려 잡을 수 없게 할 뿐만 아니라, 청공을 붙인 대금이 신라 '고유의 악기'일 것이라는 '믿음'에도 제동을 건다. 이 점은 앞으로 더 연구해야 할 과제이다. 당의 유계가 관악기류에 청을 붙이게 된 시기와 계기도 궁금하고, 또 우리나라의

전(傳) 진재해(秦再奚) 필(筆) 〈월하취적도(月下吹笛圖)〉 조선 17세기말.
지본담채(紙本淡彩). 99.8×56.3cm. 서울대학교 박물관.
신윤복(申潤福) 〈주유청강(舟遊淸江)〉 조선 18세기말~19세기초.
지본담채. 28.2×35.2cm. 간송미술관.

대금에 처음부터 청공이 있었던 것인지 아니면 후대에
부가된 것인지, 후대에 덧붙인 것이라면 그 시점은 언제
쯤인지 알려진 것이 없기 때문이다. 신라 옥저(玉笛)라
고 추정되는 악기에 청공이 있기는 하다. 그러나 아쉽게
도 연대가 불분명하기 때문에 대금의 원형과 연원을 설
명할 수 있는 학술적인 근거로 채택하기에는 무리가 있
다. 앞으로의 연구를 기대할 수밖에 없겠다. 그러므로
통일신라시대의 대금 전승사에서 어느 정도 분명하게
말할 수 있는 것은, 대금이 삼죽의 하나로 신라의 대악
(大樂) 연주에 편성됨으로써 천 년이 넘는 장구한 역사
에 전승의 기반을 마련했다는 점이다.

이후 대금은 향악의 대표적인 관악기로 궁중과 민간
에서 두루 활용되었다. 『고려사』 「악지」와 조선시대의
『악학궤범』에 대금이 실려 있으며, 조선시대에는 종묘제
례악부터 향악과 당악, 향당악의 혼합 편성 등에 대금이
빠지지 않았다. 그리고 고려시대부터 풍류음악의 주요
편성악기로 정착되었으며, 20세기 초반에는 민속음악에
바탕을 둔 대금 독주 시나위와 산조가 나와 악기와 그
음악의 전통이 매우 활발하게 전승되고 있다. 대금은 창
작음악 영역에서도 역할이 매우 크다.

한편 지금까지 발표된 몇 편의 논문과 연구에 의하면
『악학궤범』에 묘사된 대금의 전체적인 구조는 변하지 않
았지만, 규격 면에서는 몇 가지 달라진 점이 있다고 한
다. 취구(吹口)는 현재의 타원형에 비해 원형에 가까웠
고 그 면적도 현재보다 절반 정도 작았다. 지공(指孔)도
약간 작았으며, 관대의 길이는 취구 이하 실제 음악에
영향을 미치는 부분이 지금보다 약 8센티미터가량 짧았
다. 이와 같은 『악학궤범』의 대금 규격은 당시의 대금
음역이 현재보다 약 3도가량 높았을 것이라는 추측을
가능케 한다. 그리고 취구와 청공(淸孔) 사이가 지금보
다 현격히 넓고 청공이 첫번째 지공에 가깝게 위치한 점
도 주목되는데, 이는 청이 잘 울리게 하기 위한 목적이
었다고 풀이되고 있다. 『악학궤범』에 실린 대금과 현행
대금의 차이점을 비교하면 옆면의 표와 같다.[32]

이같은 대금의 구조는 조선 후기와 현대로 전승되는

현재의 대금과 『악학궤범』에 실린 대금의 취구와 지공의 실물 크기 비교

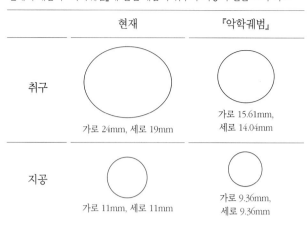

	현재	『악학궤범』
취구	가로 24mm, 세로 19mm	가로 15.61mm, 세로 14.04mm
지공	가로 11mm, 세로 11mm	가로 9.36mm, 세로 9.36mm

과정에서 점차 길이가 길어지고 취구가 넓어졌으며, 음역도 낮아져서 현재의 '정악용(正樂用) 대금'으로 전승되고 있다. 그리고 다른 한편에서는 현재의 산조대금(散調大笒)으로 전승되었는데, 산조대금의 출현 시기는 정확히 말하기 어렵다. 실물로 존재하는 비교적 오래 된 대금으로는 미국의 피바디 에섹스 박물관(The Peabody Essex Museum)이 소장한 것이 있는데, 이것은 정악용 대금이 아닌 산조대금의 규격으로 보이지만 악기의 연대가 대금산조의 출현 시기보다 이르다. 그런 데다 대금산조를 연주한 최초의 연주자 박종기(朴鍾基, 1879-1939)는 현행의 산조대금이 아닌 정악용 대금을 썼다고 알려져 있으니, 산조대금이 언제 어떻게 나온 것인지 의문이다.

대금의 명인들 大笒 名人

천 년이 넘는 대금의 역사에서 명인으로 이름을 드러낸 이들은, 성현(成俔)이 『용재총화(慵齋叢話)』에서 칭송한 허억봉(許億鳳)과 18세기에 '안(安)의 젓대'로 알려진 인물, 또 조선 후기에 어영청(御營廳) 세악수(細樂手)를 지냈고 십 년의 적공(積功)으로 득음했다는 정약대(鄭若大), 그와 쌍벽을 이룬 후배 최학봉(崔鶴鳳, 1856-?) 등을 꼽을 수 있다. 이후 그들의 뒤를 이은 김계선(金桂善, 1891-1943?)이 나와 대금 독주로 당대 최고의 명연주자로 부상했으며, 이왕직아악부에서 대금을 배운 김성진(金星振, 1916-1996)이 김계선을 사사하여 1980년

대까지 대금정악의 최고 명인으로 활동했다. 김성진은 1968년 중요무형문화재 제20호 대금정악 예능보유자로 지정되었고, 국립국악원에서 활동하면서 수많은 제자들을 길렀다. 1996년 김성진이 작고한 후 그의 문화재 의발(衣鉢)이 김응서(金應瑞)에게 전수되었다.

그리고 다른 한편에서는 조선 말기의 진도(珍島) 출신 대금 명인 박종기가 대금으로 산조를 최초로 연주함으로써 대금 음악에 새로운 전기를 마련했다. 박종기 이후 한주환(韓周煥, 1904-1963), 강백천(姜白川, 1898-1982, 중요무형문화재 제45호 대금산조 예능보유자)이 각기 고유한 산조 유파를 형성했고, 그들 문하에서 현재의 대금산조 명인들이 여럿 배출되었다. 박종기, 한주환에서 이어진 대금산조의 계보는 한일섭(韓一燮, 1928-1973)을 거쳐 서용석(徐龍錫, 1940-) 등에게로 전승되었고, 또 한편으로는 이생강(李生剛, 1942-)에게 전해졌다. 대금산조는 현재 강백천류·한주환류·한일섭류·이생강류·서용석류·원장현류(元長賢流) 등의 유파를 형성하여 전승되고 있다.

대금의 구조와 제작 大笒 構造·製作

대금에는 정악용 대금과 산조대금이 있다. 정악용 대금은 궁중음악과 줄풍류 연주 및 가곡 반주 등에 쓰이며, 산조대금은 산조나 시나위, 민요 반주 등에 사용된다. 정악용 대금과 산조대금은 구조상으로는 같고, 전체 규격과 음역 등이 다를 뿐이다.

대금은 관대 하나에 취구(吹口)와 청공(淸孔), 여섯 개의 지공(指孔), 칠성공(七星孔)으로 이루어졌다. 칠성공은 『악학궤범』에서 허공(虛孔)이라 했고, 민간에서는 바람새 또는 조종 구멍이라고 했다. 대금의 치수는 일정하지 않지만 보통 정악용 대금이 80센티미터 내외, 산조대금이 65센티미터 내지 70센티미터, 구경은 4센티미터 정도이다.

대금은 쉽게 불 수 있는 악기가 아니기 때문에 대중적인 수요가 많지 않고, 전문 연주용 대금의 경우 좋은 악

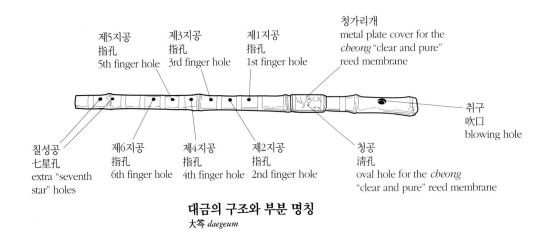

제5지공

指孔

5th finger hole

제3지공

指孔

3rd finger hole

제1지공

指孔

1st finger hole

청가리개

metal plate cover for the

cheong "clear and pure"

reed membrane

칠성공

七星孔

extra "seventh

star" holes

제6지공

指孔

6th finger hole

제4지공

指孔

4th finger hole

제2지공

指孔

2nd finger hole

청공

淸孔

oval hole for the *cheong*

"clear and pure" reed membrane

취구

吹口

blowing hole

대금의 구조와 부분 명칭

大笒 *daegeum*

기를 하나 구해 관리만 잘하면 대를 물릴 수도 있기 때문에 악기만 전문으로 제작하는 제작자가 그리 많지 않다. 그리고 대금 제작에서 가장 중요한 것이 정확한 음정 조절이므로 음악을 모르고서는 악기를 완성할 수 없고, 상대적으로 제작법이 그리 복잡하지는 않기 때문에 연주자들이 직접 만들어 쓰는 경우가 많다.

대금은 대나무 중에서 황죽(黃竹)이나 쌍골죽(雙骨竹)으로 만든다. 쌍골죽이란 대의 한쪽에 골이 진 정상적인 대나무가 아니라, 양쪽에 골이 패인 일종의 병죽(病竹)이다. 대나무에 양쪽 골이 지면 속이 텅 비어야 할 대나무 속에 살이 쪄서 죽세공(竹細工)에는 쓸 수가 없다. 더구나 대 속이 메워진 쌍골죽은 바람이 불 때마다 우는 소리를 내기 때문에 사람들은 이를 '망국죽(亡國竹)' 이라고도 하고, 또 '대밭에 쌍골죽이 나면 망한다' 는 속설이 있어 얼른 베어 버리고 마는 '기분 나쁜' 대나무다. 그런데 이렇게 일상생활에서는 쓸모 없는 대나무가 대금 같은 악기의 재료로는 최상의 대접을 받는다. 그 이유는 대나무의 살찐 내경(內徑)을 자유로이 조정하여 음정을 맞출 수 있고, 음색 면에서도 두껍고 단단한 대나무 속살을 비집고 나오는 소리가 야무지고도 그윽하며, 오래 불수록 청아한 소리가 나기 때문이다. 또 겉모양도 보통 대보다 더 좋다. 그러나 여러 대나무 중에서 돌연변이로 탄생하는 쌍골죽은 인위적으로 생장시킬 수 없기 때문에 쉽게 구할 수 없다는 단점이 있다.

쌍골죽이나 황죽 모두 전라도 · 경상도 지역에서 구하는데, 쌍계사(雙溪寺)나 담양(潭陽) · 밀양(密陽)이 유명하며, 보통 삼 년에서 오 년 이상 묵어 굵기가 4센티미터 정도 되고 마디가 다섯 개 정도 나오는 것을 최상품으로 친다. 그리고 정월에 베는 대나무라야 악기를 만들었을 때 찌그러지지도 않고 좀이 먹지도 않는다고 한다.

대나무는 밑둥을 중심으로 길이와 굵기를 가늠해서 한쪽 끝은 막히게, 다른 한쪽은 뚫리도록 자른다. 알맞게 자른 대나무는 불에 올려 천천히 돌려가면서 그을리는데, 이것을 '굽는다' 고 한다. 예전에는 주로 화력이 좋고 불길이 고루 퍼지는 숯불에 구웠지만, 요즘은 굳이 숯불을 고집하지는 않는다. 대나무를 불에 그을리면 푸른 빛깔의 대나무에서 진(樹脂)이 빠져 나오고 색이 황갈색으로 변하는데, 이것을 마른 헝겊으로 닦아내면서 진이 빠질 때까지 여러 차례 반복한다. 다음은 불에 구워낸 대나무를 음지에 말리면서 아직도 남아 있는 대나무 진과 냄새가 자연스럽게 빠져 나가도록 한다. 다음은 불에 달군 쇠꼬챙이나 드릴을 이용해 대나무 내경에 구멍을 내고 취구를 뚫어 내부까지 완전히 마르도록 통풍을 시킨 후, 대나무의 재질을 강화시키기 위한 조치를

대금 규격의 여러 가지 예

대금	길이	구경(口徑)
국립국악원 소장 정악용 대금	77.6cm	3.1cm
국립국악원 소장 산조대금	71.3cm	4.0cm
피바디 에섹스 대금 1	76.4cm	4.4cm
피바디 에섹스 대금 2	80.0cm	4.1cm

한다. 이 방법은 개인마다 좀 차이가 있다. 보통은 소금물에 담가 두거나 젖은 소금을 대통에 채워 두는데, 예전에는 오줌통에 담가 두는 일도 있었다고 한다. 모두 나무 재질을 단단하게 하는 염분을 이용하는 과정이다.

이렇게 해서 관대의 조건을 두루 갖추고 나면 관대에 구멍을 뚫는다. 통풍을 위해 깎아 두었던 취구를 다듬고, 대나무의 성질과 속살이 찐 정도, 자연적으로 형성된 내경 등을 고려하여 지공 여섯 개를 본에 맞춰 뚫은 다음, 정확한 음정 조절을 위해 칠성공을 더 뚫는다. 황죽으로 만든 『악학궤범』의 대금은 칠성공을 다섯 개나 뚫어 음정을 맞추었는데, 음정 조절이 비교적 쉬운 쌍골죽을 쓰면서 칠성공의 수가 줄었다. 지금은 한두 개 정도 뚫는다.

다음은 대금의 관대가 갈라지는 것을 예방하기 위해 명주실로 꼬아 만든 가야금 줄이나 플라스틱 재질의 현으로 네다섯 군데 적당히 위치를 잡아 감아 준다. 그리고 대금의 내경에 페인트를 칠하는 경우도 있다. 그 이유는 내경이 썩는 것을 예방하는 목적도 있지만, 사실은 내경에 페인트 칠을 하면 연주할 때 악기에 김을 빼앗기지 않을 수 있기 때문에, 특히 장시간 연주에 애용된다고 한다.

한편 대금 제작과정에서는 관대 만들기와 별도로 청(淸)을 만들어 붙이는 작업이 중요하다. 청은 갈대 속의 얇은 막을 채취해 말린 것인데, 이것을 대금의 청공에 붙이면 취구에 입김을 불어넣을 때마다 입김의 강도에 따라 다양한 떨림이 생겨 대금 특유의 음색을 낸다.

청에 쓰이는 갈대는 음력 오월 단옷날을 기준으로 전후 삼사 일 동안 연주자나 제작자들이 직접 갈밭에 가서 채취한다. 오월 단오 무렵을 고집하는 까닭은 갈대에 물기가 적당히 올라 얇은 막을 떼내는 데 가장 적합하기 때문이다. 이 시기를 넘기고 나면 더 이상 청을 채취할 수 없다. 경남과 부산 일대의 구포(龜浦)·을숙도(乙淑島), 전남 영산강(榮山江) 유역 등지가 청 채취의 적격지로 꼽는다. 채취한 청은 한데 묶어 관리하며, 채취한 상태로 그냥 말렸다가 청공에 맞게 잘라 쓸 수도 있다. 그러나 더 정성을 기울이는 이들은 냉온욕(冷溫浴)을 시키듯 뜨거운 증기와 찬이슬을 번갈아 쏘여 청을 질기게 만들어 쓴다. 아무래도 청이 질겨야 오래 쓸 수 있고 청의 울림도 좋다고 생각하기 때문이다. 청은 물에 적셨다가 청공 주변에 아교를 바르고 덮듯이 붙이면 된다. 청은 막이 도톰하고 폭이 널찍하며 색이 하얀 것을 상품(上品)으로 친다.

청을 붙인 후에는 청공을 보호하고 연주할 때 청의 울림을 조절하기 위해 금속제 청가리개를 덧댄다. 청가리개는 직사각형 모양이며 네 모서리에 구멍을 뚫어 가죽끈을 꿰어 대금에 묶는다.

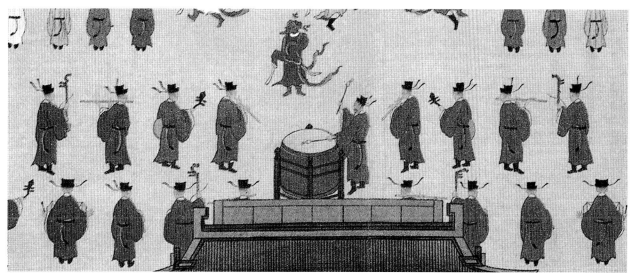

작자 미상 〈기사사연도(耆社私宴圖)〉(『耆社契帖』 중 9면의 부분). 조선 1720년경. 견본채색(絹本彩色). 43.9×67.6cm. 호암미술관.

대금 제작과정 제작자 金龍男
大笒 *daegeum*

1. 대나무를 불에 쬐어 진 빼내기.

2. 대나무에서 나온 진 닦아내기.

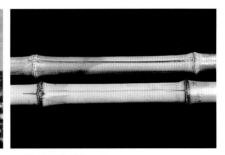
3. 진을 뺀 대와 생대(生竹).

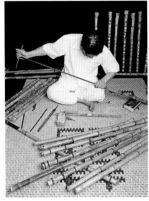
4. 내경(內徑) 뚫기.

5. 내경 뚫기.

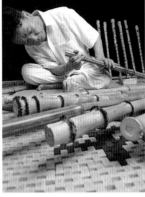
6. 내경 확인.

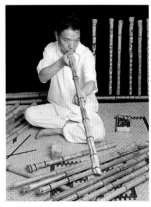
7. 내경 확인.

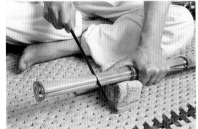
8. 길이 절단.

9. 길이 절단.

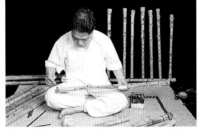
10. 지공의 간격 가늠.

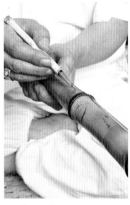
11. 지공 표시.

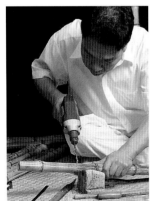
12. 지공 뚫기.

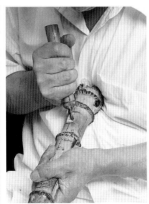
13. 취구 파내기.

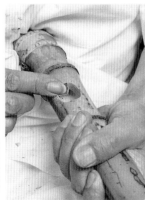
14. 취구 다듬기.

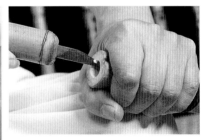
15. 양 끝부분 다듬기.

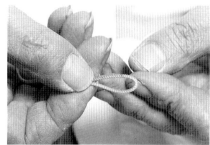

16. 관대에 줄 감기.

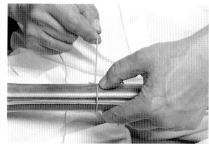

17. 관대에 줄 감기.

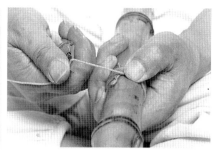

18. 관대에 줄 감기.

19. 관대에 줄 감기.

20. 관대에 줄 감기.

21. 청(淸) 손질.

22. 청 물에 불리기.

23. 청 건지기.

24. 청공(淸孔)에 청 붙이기.

25. 청공에 청 붙이기.

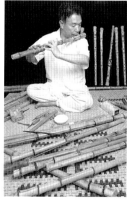

26. 청을 완전히 붙인 상태.

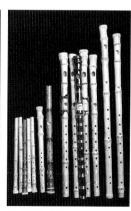

27. 음정 조절.

28. 완성된 대금.

대금의 연주 大笒 演奏

대금은 정좌하거나 선 자세로 연주한다. 허리와 가슴을 '쭉' 펴고 대금 아래쪽이 취구보다 쳐지거나 올라가지 않는 평행상태를 유지해야 한다. 바른 자세를 얻기 위해서는 대금 끝에 무거운 것을 매달아 놓고 그 무게를 지탱하면서 연주하는 연습을 하기도 한다.

먼저 왼손으로 청공 아래쪽을 받쳐 칠성공 있는 쪽이 오른쪽으로 향하도록 잡고 왼손 검지·장지·무명지의 끝부분이 제1, 2, 3공에 닿도록 댄다. 오른손은 엄지로 제4공 아래쪽을 받쳐 들고 검지·장지·무명지를 펼쳐 둘째 마디 부분이 제4, 5, 6공에 닿도록 댄다.

고개는 '젓대는 가로 부니 늑대 목 밉상이고'라는 말처럼, 약간 왼쪽으로 돌려 아랫입술이 취구에 닿게 하는데, 이때 아랫입술은 취구의 사분의 삼쯤을 막게 되며 나머지 사분의 일가량을 이용해서 입김을 불어넣고 음정을 조절한다. 취구에 김을 넣으면 반쯤은 새 나가고 나머지 반쯤이 취구에 들어가 '소리'가 되기 때문에 소리 얻는 일이 쉽지 않을 뿐만 아니라, 대금의 경우 취구가 크기 때문에 음정을 맞추는 데도 김의 조절은 매우 중요하다. 심한 경우에는 지공을 그대로 두고 입술을 조절하여 취구에 김을 넣는 방법만으로도 4도 정도의 음정을 낼 수 있기 때문이다.

김 들이는 훈련을 통해 소리를 낸 다음 익히게 되는 것은 다양한 연주기법이다. 기본적인 기법은 음을 흔들어 내는 농음(弄音), 혀를 굴리거나 쳐서 음색의 변화를 주는 혀치기, 지공의 위치는 바꾸지 않고 취구의 입술 조절만으로 음정을 끌어올리거나 끌어내리는 주법, 청을 울리는 기법 등이다. 이러한 연주기법은 주로 호흡과 입술·혀·손가락의 움직임을 통해 얻지만, 산조나 민요 반주, 시나위 합주, 창작음악의 경우는 보다 극적인 표현을 위해 팔·목·머리 등의 움직임을 활용하기도 한다.

대금 연주에서 특히 돋보이는 것은 별 장식 없이 한 음을 길게 뻗어내는 기법, 특정 음에서 청을 울려 음색을 바꾸는 기법 등이다. 본음보다 조금 높은 음에서 시작하여 본음으로 돌아오거나, 그 반대로 본음보다 조금 낮은 음에서 시작하여 본음으로 돌아올 때까지 서서히 음을 변화시키면서 쭉 뻗어내는 소리는, 민속 악인들이 이것을 '솔개 김(솔개의 날갯짓 같은 吹法)'이라고 부르는 이유를 충분히 알게 해준다. 이 밖에 '남(湳)'음을 낼 때의 주법으로 대금 연주자들 사이에서 '떠이어니레'로 알려진 주법이 있는데, 대금 주법에서 가장 특징적이면서 어려운 연주법이다.

한편 대금 연주의 가장 큰 매력으로 꼽히는 청을 울리는 기법은 주로 낮은 음역의 '태(太)' '중(仲)'과 높은 음역의 '임(淋)' '남(湳)' 음에서 주로 활용된다. 저음에서 청이 울리면 부드럽고 따뜻하며, 고음부에서 울리는 청 소리는 장쾌하다. 청 소리는 건조하고 맑은 날보다는 습기를 머금은 날에 더 잘 울린다. 그러나 청 소리를 마음에 들게 울리기는 쉽지 않다. 작고한 대금 명인 김성진이 "일생 대금을 불어도 청을 세 번 울리기 어렵다"고 한 적이 있는데, 많은 대금 주자들이 이 이야기를 재인용하는 것을 보면 과연 얼마나 어려운 것인지 짐작할 만하다. "세상의 욕심을 모두 사라지게 하는" 청의 울림은 특히 높은 음으로 구성되어 있는 「청성곡(淸聲曲)」 연주에서 더욱 돋보인다. 그러나 청의 기능이 이렇게 항상 칭송되는 것만은 아니다. 지나치게 청 소리가 많이 날 경우 음악이 천격(賤格)으로 떨어지기 쉽고, 여럿이 합주할 때 다른 악기와 잘 어울리지 못하는 단점도 있다.

한편 1900년대 초기의 한국 풍속사진 중에는 양손으로 연주하는 것이 아니라, 왼손은 취구 쪽의 한 끝을 잡기만 하고 오른손으로만 연주하고 있는 듯한 대금 연주자들이 소개되어 있어 좀 낯설다. 그런데 이러한 연주법은 대금의 제1, 2, 3공만을 이용해 무용이나 탈춤 등 간단한 선율을 반주할 때 쓰는데, 삼관청(三管淸) 연주법이라고 한다. 피리 주자들이 한 손으로만 연주하는 방법을 연상시켜 주는 연주법이다.

대금의 음역

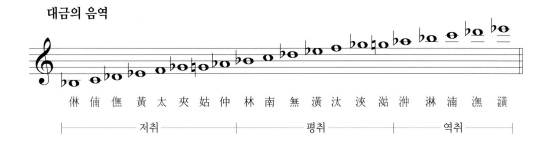

倅 倆 㒇 黃 太 夾 姑 仲 林 南 無 潢 汰 浹 㳲 㳖 淋 湳 㴢 㶁

|——— 저취 ———|——— 평취 ———|——— 역취 ———|

대금의 음역 大笒 音域

대금의 음역은 낮은 '임(倅)'에서부터 높은 '황(潢)'까지 두 옥타브 반에 이른다. 저음부의 음역을 저취(低吹)라고 하며 중간 음역을 평취(平吹), 높은 음역을 역취(力吹)라고 한다. 대금의 음역은 위의 악보와 같다.

옥저 玉笛

대금은 또 옥저(玉笛)의 형태로도 전한다. 현전하는 몇 가지의 옥저는 소리가 나긴 하지만 실제 연주에서 자주 사용되었던 것 같지는 않다. 『여지승람(輿地勝覽)』에 "경주에 옥저가 있는데, 길이가 일 척 구 촌이요 그 성음이 청량하며, 전하기로는 동해의 용왕이 헌납한 것으로 이를 국보로 전한다"[33]는 내용이나, "경주의 옥저(玉笛)도 또한 기이합니다. 조령(鳥嶺)을 넘으면 소리가 나지 않습니다"[34]라는 영조(英祖) 29년 12월 28일의 『영조실록(英祖實錄)』 기록, 그리고 현재 국립경주박물관에 전하는 연대 불명의 옥저와 그 설명문[35] 등은 옥저라고 하면 '신라' 그리고 '신기한 일'을 연상하는 것과 관련이 있으며, 이것은 신라시대 만파식적(萬波息笛)의 영험(靈驗)을 배경에 둔 보물 또는 신기(神器)로 보존되어 왔

옥저 규격의 여러 예

옥저	길이	구경(口徑)
피바디 에섹스 박물관 소장 옥서 (1927년 매입)	63.5cm	2.3cm
개인 소장 옥저(대금)	64.5cm	3.2cm
개인 소장 옥저(중금)	55cm	2.5cm

음을 시사한다.[36]

옥저는 국립경주박물관 외에도 국립국악원, 미국의 피바디 에섹스 박물관에도 소장되어 있으며, 널리 공개되지 않은 옥저 두 개(대금과 중금)를 한 개인이 소장하고 있다.[37] 특히 개인 소장 옥저는 대금과 중금이 짝을 이루고 있을 뿐만 아니라, 중금에도 청공이 있어 관심을 끈다. 현재까지 소재가 밝혀진 옥저의 규격은 앞의 표와 같다.

【교본】

남궁련, 『중금·소금을 겸한 대금교본』, 삼호출판사, 1993.
조성래, 『대금교본—초급편』, 한소리회, 1983.
조성래, 『대금교본—중급편』, 한소리회, 1983.
조성래, 『대금교본—고급편』, 한국대금정악전수소, 1992.
최성남 편저, 『(초급용) 대금교본』, 아름출판사, 1997.

【악보】

1) 정악
조성래, 『大笒正樂』, 한국대금정악전수소, 1992.
조성래, 『大笒正樂—영산회상』, 합진문화사, 1981.
金琪洙·李相龍, 『大笒正樂』, 銀河出版社, 1992.

2) 산조
김순옥, 『이생강류 대금산조』, 은하출판사, 1991.
신용문, 『한범수류 대금산조』, 은하출판사, 1991.
임재원, 『원장현류 대금산조』, 도서출판 한소리, 1991.
임재원, 『한주환류 대금산조』, 도서출판 한소리, 1994.
최상화, 『서용석류 대금산조』, 은하출판사, 1983.
황규일, 『서용석류 대금산조』, 세신문화사, 1988.
안성우, 『대금교본』, 은하출판사, 1999.

김혜원 채보, 『대금 산조』, 한국예술종합학교 전통예술원, 1999.

3) 기타
황규일 편, 『대금창작곡집』, 1991.

【연구목록】

高正閏, 「朝鮮 前期 橫笛의 音樂文化 연구」, 영남대학교대학원 석사학위논문, 1992.

김성혜, 「新羅土偶의 音樂史學的 照明(2)―신라 관악기를 중심으로」 『한국학보』 95호. 1999.

김혜영, 「Flute와 대금의 연주 지법에 관한 연구」, 한양대학교대학원 석사학위논문, 1984.

李相龍, 「正樂大笒 시김새에 關한 研究―平調會相 上靈山에 基하여」 『國樂院論文集』 제2집, 國立國樂院, 1990.

李完禧, 「音響分析에 의한 大笒의 特性化와 活性化를 위한 研究」, 한양대학교 교육대학원 석사학위논문, 1998.

이진원, 「『樂學軌範』의 大笒과 唐笛에 관한 小考」 『韓國音樂研究』 제25집, 韓國國樂學會, 1997.

張師勛, 「大笒의 原形과 變形」 『韓國音樂研究』 제2집, 韓國國樂學會, 1972.

鄭花順, 「大笒에 관한 研究―『樂學軌範』과 現行에 基하여」, 서울대학교대학원 석사학위논문, 1983.

崔宰豪, 「大笒 正樂曲의 音程 研究」, 부산대학교대학원 석사학위논문, 1999.

생황

笙簧
saenghwang, mouth organ

생황(笙簧)은 아악기(雅樂器) 팔음 중 포부(匏部)에 드는 아악기지만 아악 외에 당악(唐樂)과 향악(鄉樂)에도 편성되었고, 조선 후기에는 풍류방(風流房)에서도 연주된 다관식(多管式) 관악기이다. 서로 길이가 다른 여러 개의 대나무관이 통에 꽂혀 있는 모습은 마치 봄볕에 모든 생물이 돋아나는 것처럼 삐죽삐죽하고, 그 소리는 대지에 생명을 불어넣는 생(生)의 뜻을 담고 있어 '생(笙)'이라는 이름이 생겼다고 한다. 그래서 생황은 봄의 소리로 인식되었다. 그런가 하면 옛 사람들은 생황의 소리를 '요량(寥亮, 적막하고도 맑음)하다'고 표현했다. 판소리 「심청가」의 '범피중류(泛彼中流)'라는 노래 대목에 '요량한 어적(漁笛) 소리'라는 구절을 들어 본 적은 있지만, 사실 요량이란 표현이 우리에게 어떤 공감을 일으킬 만큼 익숙한 것은 아니다. 그런데 옛 시인들은 생황 소리를 들으면 곧 '요량하다'는 관용구가 연상되었던 모양이다. 여러 편의 시에서 이런 구절을 발견할 수 있을 뿐만 아니라, 『시용향악보(時用鄉樂譜)』에 실려 있는 「생가요량(笙歌寥亮)」[38]은 이 관용적 표현을 아예 노래 제목으로 썼음을 알 수 있다.

생황은 나무로 된 공명통에 연결된 대나무관에 쇠붙이 떨림판이 들어 있고, 이 속에서 만들어진 금속성 음색이 다시 대나무관을 통과하면서 아주 미묘하고 부드러운 음색을 낸다. 동시에 두 음 이상의 음을 내는 화성(和聲) 효과를 낸다는 점도 아주 특별하다. 그렇기 때문에 선율악기의 경우 명주실이나 대나무관을 통해 나오는 식물성 음향을 즐기고 음의 수직적 관계보다는 음을 수평적으로 움직여 농현(弄絃)·농음(弄音)하는 것을 선호하는 전통음악 문화권에서 생황은, 어딘지 모르게 이국적(異國的)인 느낌을 주는 악기가 되었다.

요량하고 이국적인 생황 소리는 또 상상의 동물인 봉황과 용의 울음에 비유된 경우가 많다. 옛 한시에서 흔히 '봉관(鳳管)'이라거나 '봉생(鳳笙)'이라 한 것도 생황의 다른 표현이고 보면, 사람들은 생황 소리에서 봉황의 현신(現身)을 기대했음을 짐작할 수 있다. 그렇다고 생황이 언제나 긍정적으로 인식된 것만은 아니다. 『시경(詩經)』[39]이나 『조선왕조실록』을 읽다 보면 "아무개가 생황처럼 이설(異說)하고"라든지, "아무 아무가 생황 소리와 같은 교묘(巧妙)한 소리로 세상 사람들을 현혹시키니"라는 구절이 종종 나와 흥미롭다. 생황이라는 악기가 한 번에 한 음만을 내지 않고 두 음 이상을 내는 것을 '일구이언(一口二言)'이나 '교언(巧言)'처럼 여겼기 때문이다.

생황은 또 중국의 창세신화(創世神話) 중 여와(女媧)의 인류 창조 이야기에 등장해 그 신비감을 더한다. 여기서 잠깐 생황이 등장하는 중국의 천지인(天地人) 창조 이야기를 들여다보자. 우리나라 판소리 사설에도 곧잘 언급되는 여와씨(女媧氏)는 천지가 개벽한 이후에 출현해 황토(黃土)를 빚어 사람을 만든 창조의 신(神)인 동시에, 그 인간들의 중매쟁이가 되어 인류가 대를 이을 수 있게 한 혼인(婚姻)의 여신(女神)이다. 여와의 노력으로 인류가 창조된 후 오랜 세월 동안 지구상에는 태평(太平)한 시대가 계속되는데, 어느 해 하늘의 절반이 무너지는 대

격변이 일어난다. 이 사고는 곧 인간 세상에 대형 화재와 홍수라는 큰 재난을 일으키는데, 이때 여와는 자신이 창조한 인류가 엄청난 고통에 빠지게 된 것이 너무도 가슴 아파, 황폐해진 하늘과 땅을 기워(女媧天補) 인간들에게 안전한 삶의 터전을 제공해 주고 나서 자신이 사랑하는 인간의 즐거움을 위해 '생황'을 만들어 선물로 주었다는 것이다.[40]

생황이 인류의 창조주가 인간에게 처음으로 준 음악 선물이었다는 점은, 봉황의 날개를 표현한 악기 모양이라든가, 금속성과 식물성이 묘하게 조화를 이루는 음색, 그리고 한 번에 두세 음을 내는 화성과 함께 동양문화권에서 생황의 역사와 문화적 상징을 뒷받침해 주는 요인이라 하겠다.

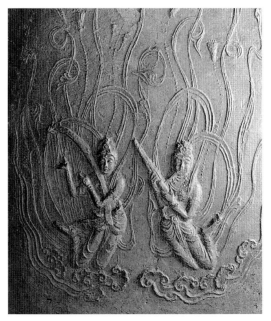

주악비천상(奏樂飛天像). 상원사(上院寺) 동종(銅鐘)의 세부.
통일신라 725. 높이 167cm. 구경(口徑) 91cm. 상원사.

생황의 전승 笙簧 傳承

생황이 고구려와 백제의 음악 연주에 사용된 악기였다는 기록이 『수서(隋書)』나 『당서(唐書)』에 적혀 있고, 통일신라시대에 주조된 상원사(上院寺) 동종(銅鐘)이나 몇 가지의 불교조각품에 생황을 연주하는 아름다운 선인(仙人)이 새겨진 것을 보면, 우리나라에 알려진 것은 삼국시대부터였다고 생각된다. 어쩌면 이 시기의 불교의례에 사용된 악기였을지도 모르겠다. 그러나 고려시대 이전까지 생황이 어떤 음악을 연주했으며, 그 음악 전통이 고려로 어떻게 전해졌는지는 알 수 없다. 여러 기록에서 악기 이름만 열거했을 뿐이기 때문이다. 그런데 좀 엉뚱하긴 하지만 조선시대 성종(成宗) 때의 실록 한 구절에는 백제 유풍(遺風)과 관련된 생황 이야기가 나온다. 성종 19년에 김미(金楣)라는 이가 올린 상소 중에

"전라(全羅) 일도(一道)는 옛 백제의 터이니, 그 유풍(遺風)이 아직도 남아 있어서 완한(頑悍)한 풍속이 다른 도에 비하여 더욱 심합니다. …그 귀신을 숭상함에 있어서는 강만(岡巒)·임수(林藪)가 모두 귀신 이름이 붙어 있으며, 혹 목인(木人)을 설치하거나 혹 지전(紙錢)을 걸고, 생황을 불고 북을 치며(吹笙鼞鼓), 주적(酒炙)이 낭자(狼藉)하고 남녀가 어울려서 무리 지어 놀다가…"[41]

라고 한 것이다. 여기에서 '생(笙)'이 관악기의 일반 명칭으로 쓰인 것일지도 모르나, 만일 김미가 본 것이 정말 '생황'이었다면 사정은 매우 달라진다. 생황을 사용하는 백제음악의 어떤 갈래가 민간음악에 정착되어 전승되어 왔다는 뜻으로 해석한다면, 생각해 볼 문제가 아주 많기 때문이다.

고려시대에는 생황이 궁중음악에 편성되었음이 확실하다. 고려 초기(1076)의 음악기관 기록에는 대악관현방(大樂管絃房)에 생(笙) 전공자가 소속되어 있었다 하고,[42] 예종(睿宗) 9년(1114)과 예종 11년(1116)에는 북송(北宋)으로부터 연향악(宴享樂)에 쓸 생과 제례악(祭禮樂)에 사용될 소생(巢笙)·화생(和笙)·우생(竽笙)이 들어왔다 한다.[43] 그러나 『고려사』「악지」의 '당악(唐樂)'에 생·우·화 등이 소개되지 않은 것으로 보아 생황이 연향에 쓰인 일은 드물었던 것 같다. 주로 아악 연주에 편성되었으며, 이 시대의 문인들 시에 생황 연주 장면이 더러 묘사된 것을 보면 생황이 문인들의 풍류악기로 일부 수용되었음을 짐작할 수 있다.

조선시대에는 우리나라에서 생황을 직접 제작하기도 하고 중국에서 수입해 쓰기도 했는데, 이때 생황은 궁중의 제례와 연향에 지속적으로 편성되었다. 그러나 여러 악기 중에서 생황의 제작은 그리 수월하지 않았다. 세종 5년(1423)과 그 이듬해에는 장악원(掌樂院) 악공(樂工)의 연습과 제례에 사용하기 위해 생황을 제조했는데, 이때 악기 제작의 일을 주관한 박연(朴堧)이 올린 상소문에는 생황을 다 만들어 놓고도 소리가 나지 않거나, 다른 아악기와 음이 맞지 않아 어려움을 겪는 등 실패를 거듭한 과정이 소개되어 있다. 그럼에도 조선 전기에는『악학궤범』에 실린 것과 같은 생과 우생·소생 등을 완성하여 제례와 연향에 사용할 수 있었다. 하지만 임진왜란 이후에 아악을 복원하려 했을 때도 역시 생황 제작은 난제(難題)로 부각되었다.

아울러 연주법의 전승도 그리 만족스럽지 않았는지, 인조(仁祖) 때부터는 생황의 국내 생산을 고집하기보다 생황이 널리 보급되어 있는 중국의 도움을 받는 길을 택했다. 기회가 있을 때마다 장악원 악사를 선발하여 청(淸)에 파견하고, 이들로 하여금 악기를 구입하고 연주

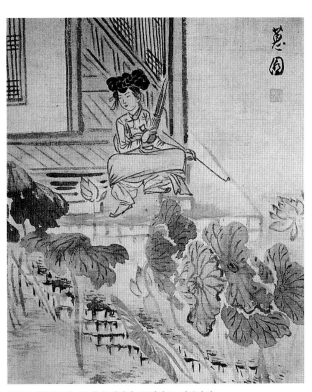

신윤복 〈연당여인〉. 조선 18세기말~19세기초. 견본담채.
29.6×24.8cm. 국립중앙박물관.

법을 배워 오도록 했던 것이다.『조선왕조실록』에는 영조 때의 악공(樂工) 황세대(黃世大), 장천주(張天柱) 등과 정조(正祖) 때의 학자 서명응(徐命膺) 등이 중국 생황을 배워다 조선왕조에 정착시키려 노력한 이들로 거명되었다. 이러한 내용은『악장등록(樂掌謄錄)』이나『증보문헌비고(增補文獻備考)』에서도 확인된다. 그리고 이익(李瀷)은『성호사설(星湖僿說)』에서

"내가 일찍이 악원(樂院)에 있는 생(笙) 따위를 보니 모두 중국의 저자에 가서 사 온 것들이다. 금엽(金鑷) 위에 누르스름한 기름을 발랐기 때문에 소리가 나는데, 오래 되어 그 칠한 기름이 벗겨지면 제대로 불 수 없게 된다. 이러므로 그것이 폐물로 되면 다시 중국으로 가서 사 오면서도 그 칠한 것이 무슨 물건인지 끝내 알지 못하니 우리나라 사람의 어리석은 것이 이와 같다.

만약 이런 이유를 꼭 알아내려고 한다면 어찌 분별하기 어려울 것이 있겠으랴만 다만 중간에서 통역하는 무리가 저들의 이익을 많이 보려고 나라에서 갖고 간 높은 값으로 낮은 품질을 사 들여오기 때문에 그 칠한 이유를 알아낼 수 없는 것이다."[44]

라고 하면서 생황 수입을 둘러싼 '눈살 찌푸릴 일'을 지적한 일도 있다. 그만큼 생황 수입이 빈번했기 때문일 것이다. 만일 이 무렵에 중국에서 생황을 구입해 오는 일이 국가적 용도로 제한된 것이라면, 이런 일까지 벌어지지는 않았을 것이라는 생각이다.

신윤복(申潤福)의 풍속화 중 기생들이 생황을 연주하는 모습이라든가, 김홍도(金弘道)의 〈포의풍류도(布衣風流圖)〉를 비롯한 여러 그림, 그리고 조선 후기의 민화(民畫)에 생황이 등장하는 것처럼 생황은 이 시절의 '유행 수입품'이었던 것이다. 신윤복의 〈주유청강(舟遊淸江)〉에서 한 무리의 한량들이 뱃놀이를 하는데, 뱃전에 앉은 여기(女妓)가 생황을 부는 모습이라든가, 〈연당여인(蓮塘女人)〉에서 한 기생이 연꽃 핀 지당(池塘)을 바라보는데, 한 손에는 긴 담뱃대를, 다른 한 손에는 생황을 들고 있

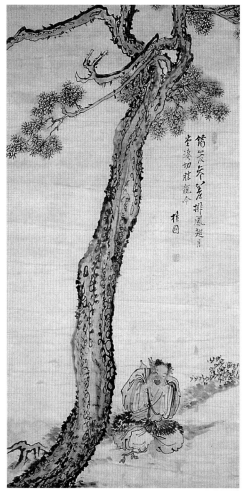

김홍도(金弘道) 〈송하취생도(松下吹笙圖)〉. 조선 18세기말-
19세기초. 지본담채. 109×55cm. 고려대학교 박물관.

는 모습 등이 그런 예이다.

이 그림에서 생황은 무엇을 상징하는 것일까. 생황은
중국에서 들여오는 서화류(書畵類)나 골동품처럼 그 시
대에 부(富)와 문화생활의 수준을 나타내 주는 하나의
'상징'으로 등장한 것이라고 생각된다. 생황이 청나라에
서 들여온 외래품이라는 점이나, 생황에 내재된 오랜 전
통과 탈속적(脫俗的)인 상징이 당시 상류층의 고급 취향
을 자극했을 것이고, 이들을 주요 고객으로 맞이하는 여
기들은 그들과의 공감대를 넓히기 위해 생황을 소유하
고 또 연주하게 되었을 것이다. 신윤복의 그림에서 기생
이 들고 있는 생황은 다른 한쪽 손에 들린 '담뱃대'의
상징과 크게 다르지 않은 일종의 '사치품'이며 첨단 유
행의 징표로 보이기 때문이다. 그리고

"일찍이 관재(觀齋)가 시인 몇 사람과 모여 「단양가절
(端陽佳節)」이란 시를 지으면서 분향(焚香)하고 그림을
전시하고 생(笙)을 불며 노래를 듣고서 각각 시를 썼는
데, 관재의 시가 가장 훌륭했다. 그것은 관재가 악률(樂
律)을 깨닫고 있어서 그의 시는 말 밖의 운치를 나타낼
수 있기 때문이었다. 그 시에 '엉성한 발 틈으로 비치는
햇살/ 향불 연기 모락모락 피어 오르네/ 섬세한 생음(笙
音)에 은은한 노랫소리/ 못다 한 뜻은 석류꽃이 알고 있
겠지' 했는데, 재선(在先, 朴齊家의 字)이 선발하여 전할
만한 것이라고 했다."[45]

라는 내용의 이덕무(李德楙)가 쓴 글만 하더라도 시를
짓고, 향을 피우고, 그림을 전시하고, 노래하는 자리의
생황은 소박한 서민의 생활 정서와는 거리가 멀다. 이런
고급한 정서는 단원(檀園)의 〈포의풍류도〉에 등장하는
생황 그림에서도 예외가 아니다. 주인공은 비록 "종이창
에 흙벽 바르고 이 몸 다할 때까지 벼슬 없이 시가나 읊
조리련다"면서 맨발로 앉아 당비파(唐琵琶)를 타고 있지
만, 주인공이 곁에 두고 사용하는 여러 물건들을 보면
역시 어지간한 안목으로는 넘볼 수 없는 고급품들이다.
서책, 완상용(玩賞用) 도자기와 청동기, 술 든 호리병 등
과 함께 생황이 자리한 것이다.

그 당시 생황의 국내 생산이 거의 이루어지지 않았음
에도 생황은 "오동 복판 거문고는 줄 골라 세워 놓고/
치장 차린 서양금은 떠난 나비 앉혔구나/ 생황 통소 죽
장고며 피리 저 해금이며"라는 「한양가(漢陽歌)」의 한 장
면처럼 풍류의 필수악기로 인식되었다. 서유구(徐有榘)
가 거문고 악보 『유예지(遊藝志)』[46]를 만들 때 한 부분에
생황을 위한 악보를 넣게 된 계기도 조선 후기의 풍류계
를 휩쓸었던 이러한 유행 사조(思潮)에서 비롯된 것이라
고 이해할 수 있을 것이다. 『유예지』의 「생황자보(笙簧
字譜)」에 실린 생황 연주곡은 「자지라엽(紫芝羅葉)」, 즉
가곡이었다. 가곡의 선율을 생황으로 독주하거나, 다른
줄풍류 악기와 합주하거나, 또는 가곡을 반주하는 것이
생황의 가장 일반적인 연주였다. 이 밖에 1916년에 편

찬된 『방산한씨금보(芳山韓氏琴譜)』에도 생황 연주곡이 실려 있는데, 이 악보에서는 "생황이 가곡에 제일 잘 맞고, 그 밖에 「영산회상(靈山會上)」이나 「보허자(步虛子)」 「여민락(與民樂)」 같은 풍류방 음악도 연주했다"고 설명되어 있다.

그렇다고 해서 생황이 독주악기로 각광받으면서 명인을 배출할 정도로 전승이 활발했던 것은 아니다. 생황의 명연주가로 이름을 떨친 이도 알려지지 않았거니와, 20세기초에 풍류방의 음악전통이 급격히 수그러들면서 생황 연주의 수요는 다른 악기보다 더 빠르게 사라졌다. 주로 이왕직아악부(李王職雅樂部)에서 활동한 관악기 전공자들이 부전공처럼 생황을 연주했으며, 그 전통이 현재의 국립국악원으로 이어졌다. 박덕인(朴德仁, 1875-?)이 조선시대 장악원의 마지막 생황 주자였다고 하며, 그의 음악은 일제시기에 대금 연주자로 활약한 김계선(金桂善)과 이왕직아악부의 박창균(朴昌均)에게 이어졌다. 이 밖에 봉해룡(奉海龍), 김태섭(金泰燮, 1922-1993), 정재국(鄭在國), 김중섭(金重燮) 등이 생황의 연주전통을 이었다. 이들은 주로 생황에 단소를 곁들여 가곡의 관악 선율을 연주했다. 생황 연주의 전통이 독주가 아닌 병주로 이어지고 있는 것은 생황의 단음절적인 특성을 유려한 단소의 선율로 희석시키려는 의도에서 비롯된 것이 아니었을까 생각된다. 생소병주(笙簫竝奏)의 대표적인 곡명은 「수룡음(水龍吟)」 「염양춘(艶陽春)」 등이다.

생황이 처한 오늘의 현실은 천오백 년이 넘는 한국에서의 생황 역사를 무색케 할 만큼 너무 미미한 것이며, 생황 연주전통을 공유한 중국이나 일본에서 생황이 아주 다양하게 수용되고 있는 사정과도 다르다. 도대체 그 이유가 무엇일까. 우리나라 사람들은 지공 하나에서 여러 음을 내어 다양한 음색을 얻고, 같은 음이라 하더라도 음을 흔들어 변화를 주는 등의 농음(弄音) 기법을 좋아하는데, 생황은 그런 연주에 부적합하기 때문에 정서적인 친화성이 형성되지 못했다는 것이 이에 대한 가장 일반적인 해석이다. 천 년 이상 우리 곁에 있었으면서도

완전히 동화되지 못하고, 민속음악을 수용하지 못한 것을 감안하면 매우 설득력있는 이야기라고 생각된다.

그러나 최근 들어서는 오히려 서양의 고전음악이나 대중음악에 익숙해져서 생황이나 양금의 금속성을 선호하는 청중들이 늘어나는 추세를 보이고 있다. 그리고 생황 독주나 관현악과의 협연을 위한 새로운 창작곡도 한두 작품씩 발표되는 중이어서 생황의 전승이 다소 활발해지리라는 전망을 갖게 한다.

생황의 구조와 제작 笙簧 構造·製作

생황은 '화(和)' '소(巢)' '우(竽)' 또는 '화생(和笙)' '소생(巢笙)' '우생(竽笙)' 이라고도 부르는 생(笙) 종류를 한데 아우르는 총칭이다. 세 가지 명칭의 생은, 악기의

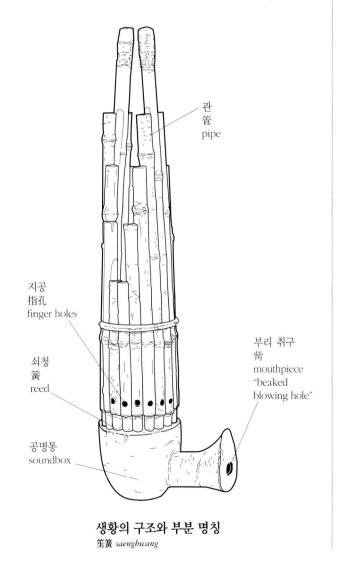

관管 pipe

지공 指孔 finger holes

쇠청 簧 reed

공명통 soundbox

부리 취구 觜 mouthpiece "beaked blowing hole"

생황의 구조와 부분 명칭
笙簧 *saenghwang*

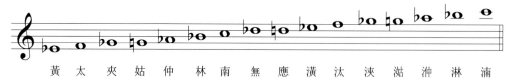

黃 太 夾 姑 仲 林 南 無 應 潢 汰 浹 㴌 㳉 淋 湳

구조는 모두 같지만 관대의 수에 따라 이름이 달랐다. 화생은 열두 음을 내는 13관(관 하나는 특정음과 상관없는 閏管이다) 생이며, 소생은 십이율(十二律) 사청성(四淸聲)의 열여섯 음을 내는 17관 생이고, 우생은 소생과 관의 수는 같되 음역이 낮은 생이다. 일설에는 우생의 관은 서른여섯 개였다고도 한다.

생황은 여러 개의 가느다란 대나무 관대가 통에 둥글게 박혀 있고, 통 가운데에 입김을 불어넣는 부리 모양의 취구(吹口, 觜)를 덧붙여 소리를 낸다.

통의 재료는 본래 박[匏]이었다. 생황이 여러 개의 대나무 관대를 가졌음에도 악기를 팔음(八音)에 따라 분류할 때 포부(匏部)로 분류하는 것은 통 때문이다. 그러나 박은 생장환경에 따라 크기와 두께가 각각 다르고, 습기에 약하며, 잘 깨지는 성질이 있기 때문에 악기의 제작과 관리에 어려움이 따른다. 그렇기 때문에 박 대신 나무로 대체하는 경우가 많았다. 현전하는 생황 중 연대가 좀 오래된 축에 드는 악기일지라도 박통으로 된 것은 보기 어렵다. 최근에는 나무로 된 것보다 금속제 통이 많이 쓰이고 있다.

관대는 오죽(烏竹)의 속을 파내 만들고, 여러 개의 관대는 두석(豆錫, 놋쇠)으로 띠[帶]를 만들어 한데 묶는다. 관대 밑부분에는 쇠붙이로 된 혀(簧, 金鏷, 쇠청, reed)가 붙어 있어 숨을 들이쉬고 내쉴 때마다 이 쇠청이 울린다. 통 약간 위쪽에 위치하는 관대에 구멍을 뚫는데, 손가락으로 이 구멍을 막으면 소리가 난다. 통에 꽂은 관대의 길이는 대개 음 높이에 따라 들쭉날쭉한데, 관의 길이가 같은 경우에는 지공을 뚫는 위치를 달리하여 음 높이를 조정한다. 관의 길이가 서로 다른 모양은 봄볕에 돋아나는 초목을 상징하기도 하지만, 또 한편으로는 봉황새의 날개에 비유되는 경우가 많았다. 단원 김홍도가 소나무 아래서 생황 부는 이를 그리고, 여기에 "들쑥날쑥한 대나무관 봉황 날개를 펼친 듯한데, 달빛 어린 집에 들리는 소리, 용의 울음보다 처절하네"라고 화제(畵題)를 쓴 것도 생황의 전통적인 정서를 바탕에 둔 것이라고 할 수 있다.

취구는 구리 또는 나무로 만드는데, 취구의 길이와 모양은 여러 가지이다. 옛 미술품에 묘사된 것과 『악학궤범』 등에 소개된 것처럼 취구가 길쭉한 것도 있고, 요즘 생황처럼 짤막한 것도 있다.

쇠청은 백동(白銅)과 놋쇠로 만든다. 쇠청을 붙일 때에는 녹각(鹿角)을 태운 것과 밀(꿀벌의 집을 끓여서 짜낸 기름, 黃蠟 또는 白蠟)·송지(松脂) 등을 함께 끓여 만든 재료를 사용한다. 이렇게 만든 특수 접착제는 사용도 편리할 뿐만 아니라 밀을 섞는 농도를 조절하여 생황의 음정을 바로잡는 기능도 한다. 즉 밀을 더 넣거나 밀을 쇠청의 윗부분에 올려 바르면 음정이 낮아지고, 밀을 덜어내거나 쇠청의 아래쪽으로 낮춰 바르면 음정이 높아진다. 그리고 쇠청은 녹이나 습기, 먼지에 의해서도 음정 변화가 심하기 때문에 세심한 관리가 필요하다.

생황의 전승과정에서 살핀 것처럼 국내의 생황 제작은 그리 활발하지 못했다. 특히 조선 후기에는 청나라로부터 수입한 것이 많았고, 1910년 이후로는 일본제나 대만제·홍콩제 생황을 주로 썼다. 현재도 국내에서는 생황을 생산하지 않고 있다.

생황의 연주 笙簧 演奏

일반적으로 관악기는 숨의 세기와 혀와 입술 놀림으

로 음 높이를 조절해 연주할 수 있지만, 생황은 이와 달리 고정된 지공에서 지정음만을 연주할 수 있다. 각 지공에서 나오는 음과 음역은 위 악보와 같다.

생황은 연주자의 들숨과 날숨이 대나무 관대 안에 들어 있는 금속제 리드(reed)를 울려 그 진동으로 소리를 낸다. 다른 관악기와 달리 연주자의 날숨과 들숨에서 모두 소리가 나는데, 이는 오르간이나 하모니카와 소리 나는 원리가 같다. 생황을 영어로 '마우스 오르간(mouth organ)'이라고 하는 것도 이 때문이다. 생황을 연주하기 위해서는 먼저 가슴을 곧게 펴고 배를 안쪽으로 끌어당겨 호흡하기 편한 자세로 앉은 다음, 두 손바닥을 합쳐 생황의 통 아랫부분을 감싸 쥔다. 관대는 약간 오른쪽으로 기울여 청중들에게 연주 모습이 잘 보이게 한다. 취구에 입김을 불어넣기 위해서는 입술을 옆으로 당기면서 작게 오므려 들숨이나 날숨 때에 입가로 바람이 새지 않도록 주의해야 한다. 양쪽 볼이 불룩 나오지 않게 하면서 일정하게 긴장을 유지해 주는 것이 중요하다. 입 안 기법으로 소리를 떼거나 끊어낼 때는 다른 관악기 연주에서 사용되는 혀쓰기의 방법들을 적용한다. 즉 생황 연주에서 가장 중요한 것은 호흡의 응용, 혀의 움직임, 손가락 동작이라고 할 수 있다.

생황 연주는 한 음을 내는 방법과 여러 음, 즉 쌍성(雙聲)을 내는 방법이 있다. 쌍성을 낼 때는 전통적으로 서로 어울린다고 여겨 온 배음(配音) 방법이 있는데, 대개 완전 4도(黃-仲)나 완전 5도(黃-林), 옥타브 관계의 음(㑲-林, 黃-潢, 㒇-無, 太-汰)을 내는 경우가 많다.[47] 이때 주 선율을 맡은 고음의 처리가 잘되어야 연주효과가 높다.

생황의 악보 笙簧 樂譜

생황의 악보는 문자 기보법을 쓴 율자보(律字譜), 공척보(工尺譜) 등과 음의 시가(時價)를 '○○(雙圈, 긴 것)' '○(單圈, 보통 긴 것)' '●(黑圈, 짧은 것)' 등의 기호와 생황의 구음(口音) '루' '로' '리' 등을 보완해 표기한

『유예지』(18세기)와 『방산한씨금보』(1916) 등이 있다. 그러나 현재 이같은 기보법은 거의 사용되지 않는다. 현대의 연주자들은 정간보(井間譜)를 이용하며, 연주법도 스승으로부터 구전으로 전수 받거나 연주자 스스로 터득하는 경우가 많다. 생황을 위한 악보가 단행본으로 간행된 것은 아직 없다.

【연구목록】

宋芳松, 「『遊藝志』의 笙簧字譜 解讀과 그에 나타난 紫芝羅葉(자진한잎)」『韓國音樂史研究』, 一志社, 1988.
志村哲男, 「韓國에 있어서의 笙簧 變遷과 雙聲奏法」, 서울대학교 대학원 석사학위논문, 1985.

소금

小笒·唐笛
sogeum, small transverse flute

소금(小笒)은 가로로 부는 횡적류(橫笛類) 악기이다. 관악기 중 가장 높은 음역을 가졌으며, 음색은 맑고 투명하다. 대나무관을 통해 나오는 그 맑은 음색은 관현악의 색채를 화려하게 하는 데 주로 쓰였다. 특히 「수제천(壽齊天)」이나 「해령(解令)」 등의 연주곡에서 연음형식(連音形式)의 악구(樂句)를 연주할 때, 소금이 내는 높고 깨끗한 소리는 '천상(天上)의 선율'로 칭송될 만큼 아름답기로 유명하다. 현대에 와서는 명상과 휴식을 표현하는 창작음악에 즐겨 쓰인다.

소금은 중국계 관악기인 당적(唐笛)과 거의 비슷하다. 악기의 형태와 연주법·쓰임새 등을 굳이 구별할 필요가 없을 만큼 유사하다. 그렇기 때문에 두 악기는 전승 과정에서 겪지 않아도 좋을 명칭의 혼용과 형태의 변화를 겪어 오다가, 1950년대 이후에야 비로소 '소금'이라는 이름으로 정착되었다. 현재 당적과 소금은 형태가 완전히 동일하며, 대부분의 경우에 '소금'으로 불린다. 그러나 일부 연주자들은 아직도 동일한 악기로 연주하더라도 당악 계열의 곡을 연주할 때는 '당적'이라 하고, 향악 계열의 음악을 연주할 때는 '소금'이라 일컫는 경우가 있다. 그리고 악기의 분류와 편성도에서도 여전히 당적이라는 명칭을 그대로 사용하고 있다. 아직도 '혼란'의 앙금이 완전히 가라앉지 않은 것이다. 이렇게 되기까지 어떤 과정이 있었는지 설명이 좀 필요할 것 같다.

소금은 본래 신라 삼죽(三竹) 중의 하나로, 조선 중기[48]까지 대금, 중금과 함께 전승되어 온 대표적인 관악기 중의 하나였다. 『고려사』「악지」에 소금은 향악기의 한 가지로 지공(指孔) 일곱 개와 취구(吹口)를 가진 관악기로 소개되었으며, 『고려사』「열전」'김경손(金慶孫)' 조에는 고종(高宗) 18년(1231)에 몽고병이 쳐들어왔을 때 군대를 지휘하면서 '수고(手鼓)와 쌍소금(雙小笒)'을 가지고 전진과 퇴각을 명령했다는 기록[49]이 있어, 소금이 궁중음

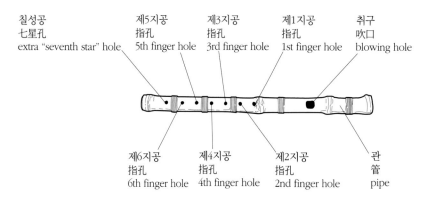

칠성공 / 七星孔 / extra "seventh star" hole 제5지공 / 指孔 / 5th finger hole 제3지공 / 指孔 / 3rd finger hole 제1지공 / 指孔 / 1st finger hole 취구 / 吹口 / blowing hole

제6지공 / 指孔 / 6th finger hole 제4지공 / 指孔 / 4th finger hole 제2지공 / 指孔 / 2nd finger hole 관 / 管 / pipe

소금의 구조와 부분 명칭
小笒 *sogeum*

소금의 음역

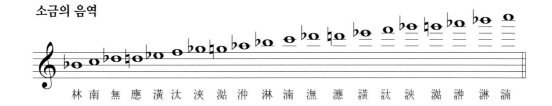

林 南 無 應 潢 汰 浹 湳 冲 淋 湳 潕 應 潢 汰 浹 湳 冲 淋 湳

악 연주 외에 군중(軍中)에서 사용된 적도 있었음을 알려 준다. 이후 조선시대에는 대금·중금·소금이 함께 편성되는 향당교주(鄕唐交奏)에 사용되었지만, 소금을 별도로 언급한 기록은 찾기 어렵다. 더욱이 연산군(燕山君) 시대 이후의 문헌에서 소금의 존재를 찾아볼 수 없는 것을 보면, 이 시기에는 당적과 소금이 역할을 겸하게 되었다가 점차 소금의 이름이 자취를 감추게 된 것으로 추측된다. 그러나 오히려 이 시기의 당적은 당악이 향악화함에 따라 지공이 여섯 개인 소금처럼 변화해 있었다. 조선 후기에는 형태가 비슷한 소금과 당적 중 한 가지만으로 두 악기의 용도를 충족시키되 그 명칭을 '당적'이라고 했던 것이다.

1939년에 편찬된 『이왕가악기(李王家樂器)』에도 여섯 개의 지공을 가진 당적만 소개했고 소금은 언급하지 않았다. 그러다 다시 소금이 부각된 것은 1950년대의 일이다. 당시 지공이 여섯 개뿐이던 당적에 지공을 하나 더 만들어 지공 일곱 개를 가진 악기로 고치고, 이것을 대금·중금과 짝을 이루는 '소금'으로 명명하게 된 것이다.

소금은 황죽이나 쌍골죽으로 만들며, 제작법은 기본적으로 대금과 같다. 관악기 중 가장 높은 음역을 가졌으며, 대금의 한 옥타브 위의 음을 연주한다. 취구 한 개와 지공 여섯 개를 가진 소금의 구조는 앞면의 도해와 같다. 음역은 위의 악보와 같다.

소금의 연주 小笒 演奏

연주법은 기본적으로 대금과 같다. 연주할 때는 주로 대금 선율보다 한 옥타브 위 음역을 연주하게 된다. 그러나 악기의 길이가 짧아 손가락을 자유롭게 쓸 수 없는 약점이 있으며, 이것은 곧 전조(轉調)나 이조(移調)가 수월치 않은 악기임을 뜻한다. 그리고 이론상으로는 열두 음을 모두 낼 수 있지만, 실제로는 여덟 음 정도만 자연스럽게 연주될 뿐이다. 연주상의 여러 제약에도 불구하고 현대의 창작음악에서 고음역과 맑은 음색을 지닌 소금의 비중은 매우 높다. 주로 합주에 쓰이며 독주곡은 거의 없다.

【교본과 연구】

남궁련, 『중금·소금을 겸한 대금교본』, 삼호출판사, 1993.
林珍玉, 「唐笛과 小笒에 관한 研究」, 서울대학교대학원 석사학위 논문, 1991.
이진원, 「『樂學軌範』의 大笒과 唐笛에 관한 小考」 『韓國音樂研究』 제25집, 韓國國樂學會, 1997.

중금

中笒
junggeum, medium-sized transverse flute

중금(中笒)은 현재 전통음악의 연주에 사용되지 않는 횡적류의 악기이다. 『삼국사기』 「악지」에 대금 · 중금 · 소금이 신라 삼죽(三竹)으로 소개되었으며, 통일신라시대에는 대금 · 소금과 함께 일곱 가지의 악조를 연주했고 중금을 위한 곡이 이백마흔다섯 곡이나 있었다. 고려시대와 조선시대에 이르는 동안 중금은 궁중음악과 풍류를 연주하는 악기로 전승되었다. 특히 고려시대 문종(文宗) 32년(1078)의 대악관현방(大樂管絃房) 소속 연주자들의 녹봉(祿俸) 명세에 중금 연주자가 향비파(鄕琵琶) 주자와 함께 소개되었고, 「한림별곡(翰林別曲)」에서는 중금이 삼현(三絃) 악기와 대금과 함께 편성되었던 점이 눈길을 끈다. 또 『악학궤범』의 악현도(樂懸圖)를 살펴보면, 대금은 삼죽의 대표악기로 다양하게 사용되는 데 비해, 삼죽 중 중금이 따로 떨어져 한 장르의 음악에 편성된 예는 보이지 않는다. 대체로 대금 · 중금 · 소금이 모두 함께 향당교주(鄕唐交奏)에 쓰였던 것을 알 수 있다.

그렇다고 중금의 쓸모가 이 무렵에 완전히 단절되었다고는 볼 수 없다. 20세기 최고의 대금 주자로 명성을 떨친 김계선이 「나와 대금(大笒)」이라는 글에서

"대금을 전공한다 하여도 첫날부터 대금에 착수함이 아니요, 그보다 척장(尺長)도 약간 자르고 지공 사이도 매우 가까운 중금을 얼마간 능숙한 뒤에 비로소 배우는 것이다."[50]

라고 한 것처럼 대금을 배우는 과정에 중금이 소중히 쓰였던 것이다. 이러한 전통은 국악사 양성소로 이어졌다.

한편 『악학궤범』의 「향부악기도설(鄕部樂器圖說)」에는 삼죽의 대표악기로 대금만 설명하고 나머지 중금과 소금은 대금과 '제법(制法)과 악보가 같다' 면서 설명을 간략히 처리했다. 이 세 악기의 길이와 청공(淸孔)의 유무(有無) · 음역 · 운지(運指)에 따른 음의 생성이 서로 다른데도 『악학궤범』에서 제법과 악보가 같다고 한 것은 현대의 학자들에게 '이상한 점'으로 받아들여지고 있다.

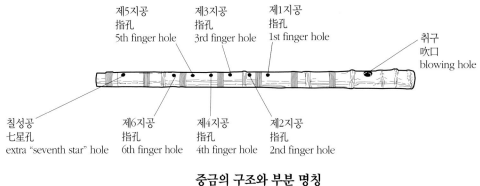

제5지공 指孔 5th finger hole 제3지공 指孔 3rd finger hole 제1지공 指孔 1st finger hole 취구 吹口 blowing hole

칠성공 七星孔 extra "seventh star" hole 제6지공 指孔 6th finger hole 제4지공 指孔 4th finger hole 제2지공 指孔 2nd finger hole

중금의 구조와 부분 명칭
中笒 *junggeum*

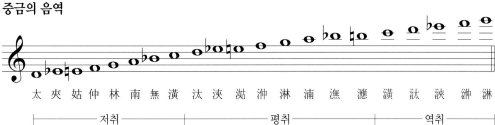

따라서 『악학궤범』에서 '제법(制法)이 같다'고 한 것에 대한 이해가 우선적으로 이루어져야 그 다음의 논의가 가능할 텐데, 아직은 불분명한 점이 많다. 1900년 이전의 대금 실물과 연대가 분명한 옥저류(玉笛類)를 바탕으로 한 악기 연구 성과가 축적되어야 이와 관련된 연구도 가능할 것으로 보인다.

『고려사』「악지」와 『악학궤범』에 소개된 중금은 모두 열세 개의 공(孔)을 가진 악기였다. 이는 중금이 취구와 지공 외에 청공을 가지고 있었다는 뜻인데, 일제시대에 편찬된 『이왕가악기』의 중금에는 청공이 없다. 중금의 청공이 언제부터 사라졌는지는 알려지지 않았다.

중금은 황죽이나 쌍골죽으로 만드는데, 제작법은 기본적으로 대금과 같다.

【교본과 연구】

남궁련, 『중금 · 소금을 겸한 대금교본』, 삼호출판사, 1993.
張師勛, 「大笒의 原形과 變形」 『韓國音樂硏究』 제2집, 韓國國樂學
　會, 1972.

태평소

날라리 · 새납
太平簫 · 胡笛 · 鎖納
taepyeongso, double-reed conical instrument

태평소(太平簫)는 귀를 틀어막게 할 만큼 세고 당찬 소리를 내는 관악기이다. 음을 고르려 힘껏 숨을 불어넣을 때, 태평소 소리는 마치 경적(警笛)처럼 귀를 자극한다. 이렇게 큰 소리는 씩씩하고 당당한 군악(軍樂)의 상징이자 태평(太平)을 의미하는 소리이기도 했다. 이 점은 『조선왕조실록』의 군령(軍令) 관련 기사에 상세히 설명되어 있을 뿐 아니라, 「태평사(太平詞)」중 "투병식과(投兵息戈)하고 세류영(細柳營) 돌아들 제/ 태평소 높은 소리에 고각(鼓角)이 섞였으니/ 수궁(水宮) 깊은 곳에 어룡(魚龍)이 다 우는 듯…/ 태평 모양이 더욱 하다 반가울사"[51]라고 한 것에서도 쉽게 공감할 수 있다.

그러나 자칫 '비음악적'으로 들리기 쉬운 크고 야성적인 소리를 가진 태평소는, 시끄러운 것과 전혀 상반되는 살가운 정감(情感)을 느끼게 하고, 일상성을 완전히 초탈하게 할 신명을 풀어내는 악기로 우리들 곁에 있어 왔다. 한산섬 달 밝은 밤, 명장(名將) 이순신(李舜臣)의 단장(斷腸)의 아픔을 대신한 호가(胡笳) 소리에 대한 연상도 그렇고, 나팔 소리를 '엄위(嚴威)하다'고 한 데 비해 태평소 소리를 '애원(哀怨)하다'고 한 「한양가」의 표현도 그 중의 한 예이다. 그런가 하면 "나는 얼굴에 분을 하고/ 삼단 같은 머리를 따 내린 사나이/ 초립에 쾌자를 걸친 조라치들이/ 날나리를 부는 저녁이면…/ 구경꾼을 모으는 날나리 소리처럼 슬픔과 기쁨이 섞여 핀다"[52]는 노천명(盧天命, 1912-1957)의 시 「남사당」이나, "답답하고 고달프게 사는 것이 원통하다/ 꽹과리를 앞장 세워 장거리로 나서면/ 따라붙어 악을 쓰는 건 쪼무래기들뿐/

…비료값도 안 나오는 농사 따위야/ 아예 여편네에게나 맡겨두고/ 쇠전을 거쳐 도수장 앞에 와 돌 때/ 우리는 점점 신명이 난다/ 한 다리를 들고 날나리를 불거나/ 고갯짓을 하고 어깨를 흔들거나"[53]라는 신경림(申庚林)의 시 「농무(農舞)」에서는 고달픈 삶의 응어리를 태평소 가락에 실어 풀어냈다. 왕조시대, 군사들의 호기(豪氣)나 엄숙한 의식을 상징하는 데 주로 쓰였을 태평소 소리가 오늘날 이렇게 녹록한 삶을 살아가는 이들의 안쓰러운 심사를 대변하는 악기가 되었다는 것은 아무래도 뜻밖이지만, 바로 태평소의 이런 점이 우리들에게 친근감을 주는 중요한 요소임에는 틀림없다.

위의 여러 시에서 본 것처럼 태평소는 여러 이름으로 불린다. '태평소' '호적(胡笛)' '날라리' 외에 '쇄납(鎖納)' 또는 '새납'이라고도 했고, 또 옛 시에서는 '금구각(金口角)'이나 '소이나(蘇爾奈)'라 표기되기도 했다. 또 호적은 군대의 신호 악기로 쓰이면서 '호적(號笛)'이라 불리기도 했고, 민간에서는 호적이 와전된 '회적' 또는 태평소가 와전된 '태피소'라 발음되는 경우도 있었다. 그 중 가장 대표적인 이름인 태평소는 이 악기가 주로 군중(軍中)과 궁궐의 행사에 사용되어 국가의 안녕과 권위를 상징했음을 말해 주며, 호적(胡笛)은 '되 피리'라는 이름이 암시하듯이 한족(漢族)이 아닌 변방의 이민족에서 유래된 악기임을 나타내 준다. 그리고 태평소의 애칭처럼 사용되어 온 날라리라는 이름은 태평소의 특징적인 음색에서 비롯되었다. 조선시대에 통역관들이 공부하던 몽고어 교본 『노걸대(老乞大)』에는 "羅李李 羅羅

김홍도
〈안릉신영도(安陵新迎圖)〉(부분).
조선 1786. 견본담채. 25.3×633cm.
국립중앙박물관.

李李/ 爲君難/ 爲臣難/ 難又難/ 創業難/ 守成難/ 難又難
(나리리 나라리리/ 임금 노릇하기도 어렵고/ 신하 노릇
하기도 어려우니/ 어렵고도 어렵네/ 창업도 어렵고/ 수
성도 어려우니/ 어렵고도 어렵네)"[54]라는 「태평소곡(太平
簫曲)」이 실려 있다. 이 노래는 세 글자, 네 글자 단위
의 시어가 태평소 소리의 음수(音數)를 연상시켜 주는가
하면, '창업'과 '수성'의 어려움을 군악에 주로 쓰이는
태평소 연주에 빗대어 표현하고 있어 주목된다.

이 밖에 쇄납 또는 새납이라는 이름은 이 악기의 본향
인 서인도에서 부르던 '스루나이(surunay)'에서 유래한
것이다. 중국 사람들은 이를 '쇄납(鎖納)'이라 쓰고 '쏘
나(sorna)'라고 발음하는데, 이것을 우리나라에서는 쇄
납 또는 새납이라고 했다. 또 '금구각(金口角)'이라 한
것은 태평소의 동팔랑(銅八郎)이 '쇠로 된 입'처럼 생겼
음을 강조한 것이니, 태평소의 여러 이름이 저마다 그럴
듯한 이유를 달고 있는 것도 퍽 재미있다.

태평소의 전승 太平簫 傳承

태평소는 고려시대에 소개되어 우리나라에서 연주되
기 시작한 것으로 알려져 있다. 수용 경로가 명확히 언
급된 것은 아니지만 현재 학계에서는 태평소가 고려말
쯤 원(元)나라로부터 들어온 것으로 추측하고 있다. 그
런데 12세기에 고려를 방문했던 서긍(徐兢)이 『선화봉사

고려도경(宣和奉使高麗圖經)』에서 자신을 맞이했던 고려
의 의장대(儀仗隊)가 '호가(胡笳)'[55]를 연주했다고 하는
기록이 눈길을 끈다. 이것이 혹 태평소를 말한 것은 아
닌가 싶어서다. 악기의 이름이 태평소나 호적이 아닌 호
가여서 좀 엉뚱한 일이 될지도 모르겠다. 그러나 서긍이
호가라고 한 것은 "위가 좁고 아래가 넓으며 길이가 좀
짧은" 악기였고, 고려에 사신이 도착하면 푸른 옷을 입
은 군졸들이 이 악기를 불면서 순찰장교와 함께 사신 일
행을 맞이했으며, 조서(詔書)를 맞을 때면 호가 외에 북
과 징을 연주했다는 내용으로 보아, '호적'이 '호가'로
기록된 것은 아닌가 하는 생각을 품게 한다. 물론 12세
기의 중국 『악서(樂書)』에 기록된 호가는 일종의 '갈잎
피리'로 태평소와 다른 악기지만, 그렇다고 서긍이 『선
화봉사고려도경』에서 서술한 호가와 일치하는 것도 아
니다. 그리고 우리의 음악사에서 호가 연주와 그 전승
사례가 보고된 적이 없다는 점은, 서긍이 호가라고 한
것이 '태평소'일 것 같다는 쪽으로 생각을 기울게 한다.
따라서 12세기에 고려에 있었다는 호가와 태평소의 연
관성 여부에 따라 고려의 태평소 유입시기에 대한 판단
이 새롭게 논의될 수 있을 것이라고 본다.

한편 고려말에 태평소가 고려에서 연주되었다는 것은
포은(圃隱) 정몽주(鄭夢周, 1337-1392)가 「태평소(太平
簫)」라는 제목으로 지은 시와 『고려사』 등의 몇 가지 역
사 기록들이 말해 주고 있다. 정몽주는

봉새의 관에 금속으로 된 입을 가진

이 악기는 청상기(淸商伎)에서 나왔다네

높은 소리 한 가락이 달을 담아 놓았고

여섯 구멍은 솜씨 좋게 별을 뚫는구나

동작을 지시하는 엄중한 군령

낮게 부는 소리는 객정을 돋우네[56]

鳳管裝金口

淸商自此生

一聲高械月

六孔巧鑽星

作止嚴軍令

低昂動客情

라 했고, 『고려사』「열전」'우왕(禑王)'에서는 "우왕이 항상 대동강에 나가서 배를 띄우고 호악(胡樂)을 연주하게 했다. 자기 스스로 호적(胡笛)을 불고 호무(胡舞)를 추었다"[57]고 기록하고 있다.

위에서 예로 든 고려시대의 두 기록은 이때부터 태평소라는 이름과 호적이 동시에 사용되었음을 알려 준다. 그리고 태평소는 정몽주의 시에서처럼 '군대의 동작을 지시하는 신호음악(止作嚴軍令)'으로 쓰였을 뿐만 아니라 우왕의 경우처럼 군악 외에 개인적인 여흥의 악기로도 수용되었는데, 이때 '우왕의 호적'은 '환락을 일삼는 왕의 일상'을 대표하는 다소 부정적인 '상징'으로 인식되었음을 알 수 있다.

조선시대에는 건국 초기부터 태평소의 쓰임과 연주자 선발이 주요 관심사로 등장했다. 『경국대전(經國大典)』 「병부(兵部)」에 태평소 연주자 선발에 관한 규정이 별도로 지시되어 있고, 『조선왕조실록』에서는 군악을 연주하는 조라치(吹螺赤, 나발 또는 나각을 담당한 군인)와 태평소(太平簫 또는 大平簫, 태평소를 부는 군인)의 복무 규정에 대한 상세한 논의가 심심찮게 나온다.

이 무렵 조선을 방문하는 중국 사신들은 태평소나 태평소 악보를 선물로 가져오기도 했고, 왕은 이를 군기감

(軍器監)에 보관시키고 연습과 연주에 참고하게 하는 등의 관심을 보였다. 그런가 하면 태평소를 포함한 군악은 공신을 위한 좋은 선물이기도 했다. 단종(端宗) 때 세조(世祖)가 정난(靖難)하여 공을 세우자, 단종은

"숙부께서는 이미 훈신(勳臣)과 함께 맹세하여 산하(山河)가 대려(帶礪)가 되도록 변치 않는다는 믿음을 보이고, 또 개국공신·정사공신·좌명공신의 자손과 더불어 동맹하여 함께 충성을 다해 왕실을 돕고자 하니, 영원히 기릴 아름다운 일이다. 경사(慶事)가 이미 끝났으니 이제 숙부에게 표리(表裏) 두 벌과 내구마(內廄馬) 한 필에 안장 한 벌, 갑주(甲冑)·궁시(弓矢) 각각 두 부(部), 기(旗)·쟁고(錚鼓)·중각(中角)·소각(小角)·태평소(太平簫) 각각 하나를 하사하니…"[58]

라면서 '숙부께서는 종시(終始) 정성을 더하여 과인(寡人)을 도와 달라'고 부탁한 내용이나, 세조가 은천군(銀川君)에게 원각사(圓覺寺)의 건축감독을 맡기면서 태평소를 선물하고, 여기에 출입할 때에 불 수 있도록 특전을 주었다는 기록[59]들이 대표적인 예이다. 이 내용들은 조선 전기까지만 해도 태평소가 '권위의 상징'으로서 매우 귀하게 취급되었음을 말해 준다.

이후 태평소는 군악의 상징으로 뚜렷한 전승 맥을 형성했다. 『악학궤범』에서는 태평소를 당악기에 포함시키고 "본래 군대에서 사용하던 악기로 세종이 선왕들의 무공(武功)을 기리기 위해 작곡한 「정대업(定大業)」 중 소무(昭武)·분웅(奮雄)·영관(永觀) 등의 악장 연주에 쓰인다"[60]고 했고, 「한양가」에서 "겸내취(兼內吹) 패두(牌頭) 불러/ 취타령(吹打令)을 내리오니/ 겸내취 거동 보소/ 초립(草笠) 위에 작우(雀羽) 꽂고/ 누른 천릭 남전대(藍纏帶)에/ 명금삼성(鳴金三聲) 한 연후에/ 고동이 세 번 울며/ 군악(軍樂)이 일어나니/ 엄위(嚴威)한 나팔이며 애원(哀怨)한 호적(胡笛)이라"[61]라고 한 내용은 태평소의 전승과정을 환히 드러내 준다.

이런 노래의 사설 말고도, 조선시대 태평소 연주의 전

승을 우리에게 더욱더 실감나게 하는 것은 조선시대 마지막 겸내취였다고 하는 임원식(林元植)의 구술(口述) 내용이다. 임원식은 겸내취로 호적을 불었던 아버지의 뒤를 이어 자연스럽게 겸내취가 되었다는데, 1907년 구군악대(舊軍樂隊)가 해산되자 민간의 태평소 주자로 활동한 인물이다. 그는 1960년대에 이루어진 인터뷰에서 다음과 같은 살아 있는 체험담을 털어놓았다.

"어전(御殿)에서 선전관(宣傳官)이 겸내취의 패두를 불러 '명금이하(鳴金二下) 대취타(大吹打) 하라' 하면 패두는 '예이' 하고 절을 굽실하고, 겸내취들에게 '명금이하 대취타 하랍신다' 하고 호령을 내리면 징수가 징을 '꽝' 두 번 치고 이어 날라리·북·제금·소라·천하상(천아성?)의 각 악수들이 쌍을 지어 마주 서서 취타를 한다. 취타가락은 논두렁 잡가락과 달라 일곱 마루이며, 그 시간은 육 분 내외가 된다. 그 일곱 마루의 '취태가락'을 되풀이하는데, 이는 모든 가락의 문서이다. 왕의 능행시(陵幸時)에는 연(輦)의 전후에 들어서는 취타수가 이백 명이나 되어 그 웅장한 군악 소리로 장안은 떠나갈 듯했다. 왕의 능행시 취고수(吹鼓手)와 세악수(細樂手)가 합동하여 문밖, 즉 동편이면 용두리요, 서편이면 모화관(慕華館)에서부터 능에까지 말을 타고 계속 취타한다. 이 밖에 궁중 진연(進宴)·정재(呈才) 중 선유락(船遊樂)과 항장무(項莊舞)에도 취고수가 입주(立奏)했다."[62]

이 중에서 왕 행렬에서의 취타 연주는 앞서의 「한양가」 기록에서도 확인되며, 궁중정재 「선유락(船遊樂)」과 「항장무(項莊舞)」 공연을 위해 대기하고 있는 취타대의 모습은 여러 진연도(進宴圖)에서 얼마든지 찾아볼 수 있다. 이 밖에도 태평소는 일본 통신사(通信使) 행렬이나 평안감사 환영 행렬 같은, 지방 수령의 부임이나 행차에서도 빠지지 않았다.

한편 위의 임원식 인터뷰 기사 중 또 한 가지 흥미로운 것은 그가 군대 해산 이후 겸내취로서의 호적수 생활을 청산하고 "오십여 년을 경사(慶事) 집에 부름을 받거

나 또는 농악 등 놀이마당에 다니며 좋아하는 날라리 가락을 얼러 한세상 재미나게 살았다"는 이야기이다. 겸내취의 음악 경험이 민간에서 어떻게 수용되었는가 하는 연결고리를 제공해 줄 뿐만 아니라, 조선조 말엽 구군악대(舊軍樂隊)가 해산되면서 여기에 속해 있던 태평소 연주자들이 민간의 공연활동에 대거 유입되면서 태평소가 보다 폭넓은 대중적 기반을 형성하게 되었음을 알게 해 주기 때문이다.

태평소는 군대뿐만 아니라 농악이나 굿, 유랑 예인들의 공연, 탈춤패의 길놀이, 불교의식인 재(齋)에서도 연주되면서 지속적인 전승 맥을 형성해 왔다. 동학란(東學亂) 때는 두레 농악패로 보이는 이들이 북과 장구를 치면서 동학도의 행렬을 인도했는데, 여기에 호적수가 두엇씩 편성되었다고 한다. 그리고 송파산대놀이를 벌이려고 탈꾼들이 입장을 할 때도 호적수가 능게와 허튼타령을 불었고, 꼭두각시놀음을 벌이는 남사당패 일행에도 반드시 호적수가 있었다. 또 태평소가 농악기 중 선율을 연주하는 유일한 악기라는 사실은 일반 상식문제로도 이따금 출제될 만큼 널리 알려졌다. 그런데 이러한 '보통 상식'과는 달리 농악에 반드시 태평소가 포함되는 것은 아니다. 정병호(鄭昞浩)의 『농악(農樂)』에 소개된 전국 열아홉 개 지역의 농악대 중 태평소를 편성하는 곳은 평택농악(平澤農樂), 이천농악(利川農樂), 대전농악(大田農樂), 강릉농악(江陵農樂), 부산 아미농악(峨嵋農樂), 이리농악(裡里農樂), 화순(和順) 한천농악(寒泉農樂) 등 뿐이며, 이 밖에 강원도 고성농악(高城農樂)·청도(淸道)의 차산농악(車山農樂), 금릉(金陵) 빗내농악, 대구 고산농악(孤山農樂), 예천(醴泉) 통명농악(通明農樂), 진주농악(晉州農樂), 전남 영광농악(靈光農樂), 임실(任實) 필봉농악(筆峰農樂), 여천(麗川) 백초농악(白草農樂), 진도(珍島) 소포농악(素浦農樂) 등에는 태평소가 없다.[63] 이같은 농악기 편성 현황은 본래 타악기 중심이던 농악에 태평소가 부가적으로 편성되었음을 알려 주는 것이며, 동시에 '있으면 좋지만 없어도 그만'인 부수적인 악기였던 것이다. 태평소가 농악에서 부가적인 역할을 하고 있

다는 점은 음악 면에서도 확인된다. 일반적으로 타악기는 선율의 반주기능을 하는 것이 보통이지만, 농악에서 태평소의 선율과 타악은 서로 독자적이며 오히려 농악을 이끌어가는 것은 타악기이기 때문이다. 그러나 최근 들어 농악이 화려한 공연성을 중시하는 경향을 띠면서 점차 태평소의 역할이 증대되는 추세다.

절에서 재를 올릴 때 바라춤·법고춤을 추거나, 영가(靈駕)를 모시는 시련(侍輦) 및 정진(精進) 행렬을 할 때에도 태평소를 연주한다. 재를 거행하기 위해서는 일종의 준비위원회격인 용상방(龍象榜)이 조직되는데, 여기에는 범패(梵唄)와 의식무용 및 반주를 맡는 어산(魚山, 梵音·梵唄僧), 종치는 일을 맡은 종두(鐘頭), 북을 치는 고수와 대징, 요, 바라 둘, 삼현육각 여섯, 범종, 태평소 둘이 포함되었다. 이같은 편성이 언제부터 일반화했는지는 미상이다.

일제시대에는 전국을 순회하며 민속음악과 판소리·창극(唱劇) 등을 공연하던 단체의 음악인들이 태평소로 독주 시나위를 연주하기 시작하여 태평소 음악의 새로운 갈래를 형성했다. 이 무렵 공연단체들은 홍보를 위한 가두행진을 했는데, 소리가 큰 태평소가 언제나 앞장을 섰다고 한다. 그러므로 공연단체들은 반드시 태평소 주자를 필요로 했고, 주자들은 보다 멋있는 가락을 연주하여 관객들의 관심을 모았다. 그 중에 여성 국극단(國劇團)의 악사로 활약하던 방태진(方泰振, 1901-?)이나 한일섭(韓一燮) 같은 연주자들은 아쟁이나 판소리 등의 선율을 태평소로 옮겨 부르기 시작하는데, 이런 가락들이 점차 독주곡으로 짜임새를 갖추게 되면서 태평소 시나위가 탄생되었다. 이후 방태진이 짠 태평소 시나위 가락은 서용석(徐龍錫)에게, 한일섭의 태평소 가락은 박종선(朴鍾善)과 김동진(金東鎭) 등에게 이어졌다.

태평소의 구조와 제작 太平簫 構造·製作

태평소는 몸통 부분인 관대와 서(舌)·동구(銅口)·동팔랑(銅八郎)으로 이루어져 있다. 관대는 대추나무나 중국 버드나무인 화류목(樺榴木)의 속을 파내어 만드는데, 다른 관악기와 마찬가지로 태평소의 가장 중요한 부분은 역시 관대다. 연주자들이 가장 선호하는 것은 대추나무

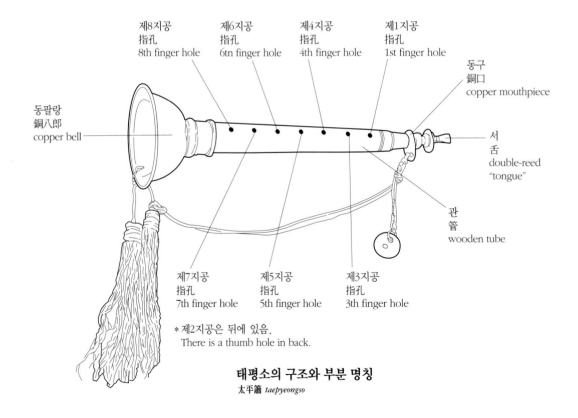

태평소의 구조와 부분 명칭
太平簫 *taepyeongso*

태평소 제작과정 관대 제작자 金賢坤, 서 제작자 許龍業

太平簫 *taepyeongso*

1. 관대 재료.

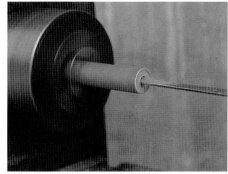

2. 내경 뚫기.

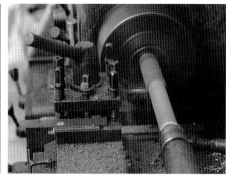

3. 관대의 외형 다듬기.

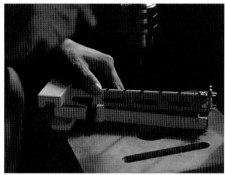

4. 지공 뚫기.

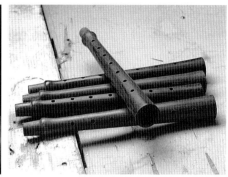

5. 지공 뚫기 완성.

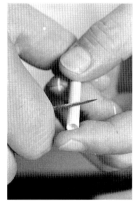

6. 서 깎기.

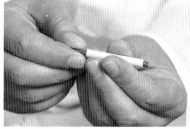

7. 내경 다듬기.

8. 서 양 끝에 실 감기.

9. 실끈 꼬기.

10. 실끈 꼬기.

11. 서 가운데 눌러 수기.

12. 완성된 서 자르기.

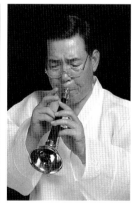

13. 불어 보기.

태평소의 음역

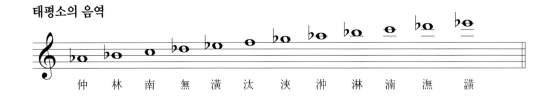

仲　林　南　無　潢　汰　浹　沖　淋　湳　潕　潢

가 오래 자라는 동안 붉은 빛깔로 물이 드는 속 부분이다. 단단한 재질이어야 좋은 소리가 나기 때문이다. 관대는 서를 꽂는 쪽이 아래쪽보다 좀 좁고, 아래로 내려갈수록 넓어지는 조붓한 원추형이다. 아래쪽의 넓은 부분에 놋쇠나 구리·주석으로 만든 반구형(半球形)의 동팔랑을 붙여 공명(共鳴)을 좋게 한다. 태평소의 지공은 모두 여덟 개인데 관대의 앞쪽에 일곱 개의 구멍을 일정한 간격으로 뚫고 구멍 한 개(제2공)는 뒤에 뚫는다.

겹서(double-reed)는 갈대를 얇게 가공해 쓰는데, 김석출(金石出)이나 허용업(許龍業) 등의 이야기를 들어보면, 옛 명인들이 '튼튼한 서'를 구하기 위해 더러 백로(白鷺)나 학의 깃털을 삶아 손질한 뒤 송곳으로 속을 파내어 쓴 일도 있었다고 한다. 김석출이 플라스틱 빨대를 서의 대용품으로 쓴 것도 일제시대의 태평소 명인 신찬문의 '백로 깃털 서'에서 착안한 것이다. 갈대 서가 쉽게 손상되는 것에 비해 새 깃털로 만든 서나 플라스틱 서는 태평소 시나위나 산조 같은 음악의 장시간 연주에 적합하기 때문에 주로 민속음악인들이 선호한다. 그러나 플라스틱 서의 뛰어난 기능성에도 불구하고 정격(正格) 연주에는 갈대 서를 써야 한다는 생각이 여전히 유효하며, 이들이 잘 손질된 태평소의 서를 갈무리하는 모습은 매우 인상적이다.

겹서를 관대에 끼울 때는 금속제 동구(銅口)를 사용하는데, 동구는 안쪽이 뚫려 있어야 공명이 잘되어 좋은 소리를 낸다. 태평소의 규격은 연주자와 제작자에 따라 다르기 때문에 음정과 음고(音高)가 일정하지 않다.

태평소의 연주 太平簫 演奏

태평소는 겹서에 입김을 불어넣고 관대와 동팔랑을 통해 음정과 진폭을 조정해 소리를 낸다. 연주방법은 주로 피리와 같다. 겹서는 가볍게 입술에 물고, 관대는 왼손을 취구 가까운 쪽에, 오른손을 동팔랑 쪽으로 가게 해 잡는다. 연주를 할 때 가장 중시되는 것은 숨의 세기다. 같은 구멍에서 나오는 소리라도 숨을 어떻게 쉬느냐에 따라 '편안하게 숨을 내는 경우' '아주 눅여서 내는 경우' '조금 세게 내는 경우' 그리고 '아주 세게 내는 경우' 등 보통 네 가지의 음이 나오기 때문이다. 그렇기 때문에 태평소는 일정한 조율이 없다.

태평소는 악기 구조상 작은 소리를 내기가 아주 어렵다. 소리가 클 뿐만 아니라 음정 맞추기도 어려워 다른 악기와의 합주에는 잘 쓰이지 않았는데, 근래 들어 창작음악을 연주하는 관현악 편성에 이따금씩 사용되는 경우가 있다. 이때 작곡자나 지휘자에 따라서 다른 악기와의 균형을 고려해 태평소를 무대 뒤쪽에 배치하고 '멀리서 나는 소리'처럼 효과를 내기도 한다.

태평소 연주법의 전승은 지금까지 주로 구전에 의존해 왔으며 대취타나 취타 계열의 음악은 정간보(井間譜)로, 그리고 민속음악은 오선보(五線譜)로 기보해 사용하고 있다.

【연구목록】

姜永根, 「대취타 변천과정에 대한 연구」, 서울대학교대학원 석사학위논문, 1998.

안수길, 「개량태평소와 기존 태평소와의 Spectrum 분석에 관한 연구」 『국악기 개량 종합보고서』, 국악기개량위원회, 1989.

鄭在國, 『大吹打』, 은하출판사, 1996.

植村幸生, 「朝鮮前期軍樂制度の一考察-吹螺赤と太平簫」 『紀要』 第21集, 東京藝術大學音樂學部, 1996.

퉁소

퉁쇠·퉁수·퉁애·퉁어
洞簫
tungso, large vertical flute

퉁소(洞簫)는 세로로 부는 관악기의 한 가지이다. 현재는 그리 활발히 연주되지 않지만, 조선시대에는 향악·당악 편성의 궁중음악 연주에 두루 쓰였고, 풍류객들 사이에서도 꽤 인기가 있었으며, 민간에서도 퉁소 모르는 이가 없을 정도로 애용되었던 악기이다. 퉁소가 얼마나 널리 알려졌던지 사람들은 입으로 부는 악기를 보면 '퉁소' 또는 피리라고 했다. 또 바깥에서는 제대로 행세하지 못하면서 집안에서나 큰소리치는 사람을 일컬어 '방안 퉁수'라고 하는 말까지 생긴 걸 보면 퉁소가 사람들에게 어지간히 친근한 악기였음을 짐작할 수 있다.

그러나 지금은 언제 그런 일이 있었냐는 듯 퉁소의 자취는 거의 흔적이 없다. 궁중음악에서의 전통, 풍류방에서의 한몫도 모두 단절되고, 현재까지 퉁소의 옛 명맥을 잇고 있는 것은 북청사자놀음의 반주음악뿐이다. 예전에 풍류에서 연주되던 퉁소는 "가는 소리 하늘하늘 촛불을 희롱하고/ 센 소리 우렁타 높은 집 꽉 채운다/ 정감이 가득하면 완연히 굴리고/ 밑에 도달해선 쉬어 머무르니/ 봄을 그리는 처녀 얌전한 듯/ 여름에 참선하는 수도승 적막한 듯"[64]이라는 시구처럼, 그 성음(聲音)의 강약이 분명했고, 그 음악은 고요한 적막에서부터 집안을 가득 울리는 우렁찬 소리에 이를 만큼 극적인 표현력을 과시했던 것 같다. 그러나 이런 상상력 넘치는 문학적 표현들은 모두 옛이야기가 된 지 오래이다. 지금은 북청사자놀음의 반복되는 단순한 퉁소 가락을 들으면서 잃어버린 것에 대한 무한한 향수와 애원한 정취만을 느낄 뿐이다.

퉁소는 한자로 '洞簫'라고 쓰고 발음은 '퉁소'라고 한다. 예전에 왕자연(王子淵)이라는 이가 퉁소를 두고 지은 부(賦)에 "통(洞)은 통(通)이니 밑이 없고 위아래가 통(通)하는 까닭에 퉁소(洞簫)라고 한다"[65]는 내용이 나오는데, 이 구절이 퉁소에 대한 정확하고 멋있는 설명으로 애용되고 있다. 배소(排簫)나 봉소(鳳簫)의 관처럼 관의 한쪽을 밀랍으로 막아서 음정을 조절하는 것과는 달리 위아래가 뻥 뚫려 있다는 뜻이다.

퉁소는 한(漢)나라 무제(武帝) 때의 악사 구중(丘仲)이 강족(羌族)의 관악기를 개량해 만들었다고 전하며, 기록에서는 '척팔(尺八)' '척팔적(尺八笛)' '척팔관(尺八管)' '소관(簫管)' '중관(中管)' '수적(竪篴)' 등으로 표기되었다. 이 중에서 척팔은 일본 쇼소잉(正倉院)의 악기 물목(物目)에서도 보일 뿐만 아니라, 현재까지 일본의 대표적인 관악기로 전승되고 있다.[66]

퉁소의 전승 洞簫 傳承

우리나라에서는 고려시대 이후 퉁소라는 명칭으로 전승되고 있는데, 시대에 따라 악기의 구조는 약간씩 달랐다. 『고려사』 「악지」의 '당악'에는 여덟 개의 공을 가진 퉁소가 소개되어 있고, 『세종실록』 「오례」 '가례서례'의 퉁소는 취구(吹口) 하나, 청공(淸孔) 하나, 지공(指孔) 다섯, 칠성공(七星孔) 셋 등 열 개의 공을 가졌으며,[67] 『악학궤범』의 퉁소는 「오례」보다 지공이 한 개 더 늘어난 것이 소개되어 있다. 그리고 순조(純祖) 때까지 편찬된 여러 의궤류(儀軌類)를 보면 『악학궤범』에서 소개한 형

김홍도 〈선동취적도(仙童吹笛圖)〉 조선 1779.
견본채색. 130.7×57.6cm. 국립중앙박물관.

소 피리 새개냐꼬 신(新) 벌로 장만하니 천여 금(金)을 들였고나. 이원공인(梨園工人) 일등 육각 방짜 의복 새 갓 망건 중도호사 좋은 패물 영락없이 호사시켜 백총마 태워 주고 거문고 명창 가야고 일수(一手) 통소 생황 양금 일수 암창 일수 풍류랑(風流郎)을 의관호사 능란하게… 육각삼현(六角三絃) 길군악의…"[69]라고 한 것을 보아도 알 수 있을뿐더러, 거문고의 명인 김성기(金聖器)가 거문고뿐만 아니라 통소에도 능했다고 하고, 또「한양가」의 가사 중에도 금객·가객 다 모인 중에 통소도 버젓하게 한자리했던 것 등이 통소가 풍류방 악기였음을 말해 준다. 『백운암금보(白雲庵琴譜)』에 통소의 악보가 실린 것도 이런 맥락에서 이해될 수 있을 것 같다.[70] 그리고 조선 후기의 북학파(北學派) 학자들과 친했던 이덕무(李德懋)는 『청장관전서(靑莊館全書)』에서 통소에 대한 아주 특별한 시를 지어 통소의 모양과 연주법, 통소에 대한 당시 문인들의 생각 등을 두루두루 표현했다.

태의 통소가 그림으로 묘사되어 있다. 어찌 된 일인지 헌종(憲宗) 이후의 그림에서는 청공과 칠성공이 사라졌다. 이에 비해 민간에서는 조선 중기 이전의 통소처럼 청공이 그대로 있고, 지공은 다섯 개 또는 여섯 개가 있는 등 한 가지로 통일되지 않았다.[68]

통소의 다소 복잡한 변천과정을 다시 한번 정리해 보면, 통소는 『고려사』「악지」의 통소나 일본의 샤쿠하치(尺八)처럼 청공이 없는 관악기였는데, 궁중음악에서는 통소에 청공을 부가하고 지공도 더 늘려 개량했다가 다시 청공을 없애고 취구와 지공 여섯 개를 갖게 되었다. 그런가 하면 민간에서는 청공이 있는 통소에 지공의 수를 늘리거나 줄이면서 궁중과 다른 전승과정을 거치게 된 것이다.

통소는 고려 이후부터 조선 중기까지 주로 당악과 향당교주(鄕唐交奏)의 궁중음악 연주에 사용되었으며, 조선 후기의 풍류문화에서도 한몫 했다. 판소리「왈자타령」의 판본인「게우사」사설에 "유산(遊山)놀음 배설한다. 새 북 장고 도금(鍍金) 북채 생황 양금 해금 젓대 통

고죽이라 백이(伯夷) 숙제(叔齊)처럼 맑았는데
일곱 구멍 혼돈(混沌)처럼 뚫었구나
속은 비어 막힌 것이 없는데
나오는 소리 아주 그윽하다
현악과 합주하면 음이 높지만
젓대에 비하면 아주 간략하다
반듯한 몸통은 한 줌 남짓한데
곧은 길이는 넉 자가 여리다
황종(黃鐘)으로 가락을 마무리했고
검은 기장으로 치수를 가늠했다
젓대밭에서 가려서 베었고
거문고 줄을 빌려서 묶었구나
오목한 혀는 화살 밑둥을 닮았고
둥근 지름은 돈 전대 비슷하다
음절을 끌어내리느라 자라목이 되고
집을 벗을 때는 뱀 맵시로다
재료는 곧은 쌍골(雙骨)이 좋다 하고
악보는 무미(無眉)의 작곡이 전해 온다

높은 소리는 휘파람처럼 시작하고

숨을 모아 쉴 땐 풀무 불듯 한다

…71

孤竹夷齊清　　七竅混沌鑿

中虛無滯礙　　外發易沖漠

叶絲雖突兀　　視笙誠簡約

端體一握贏　　直腔四尺弱

斂以黃鐘律　　參之黑黍龠

笛竹選其伐　　琴絃借之縛

凹䪌肖箭籙　　圓徑譬錢幕

鼈頸引其節　　蛇身退厥囊

材稱雙骨竦　　譜傳無眉作

高嘯以權與　　專氣之囊籥

…

위의 시는 퉁소 연주를 직접 체험하거나 눈앞에서 보
지 않고서는 묘사할 수 없는 사실적인 내용을 담고 있는
데, 여기에도 역시 청공 이야기는 없다. 그러나 일곱 개
의 구멍을 가졌다거나 길이가 넉 자가 채 못 된다는 이
야기 등은 더 새겨 보아야 할 내용들이다. 앞으로의 연
구가 더 필요한 부분이다.

퉁소는 선비들의 풍류 자리나 민간에서 또 다른 형태로
전승되었는데, 풍류방에서는 다른 악기들과 함께 「영산회
상」 같은 기악을 연주하거나, "노래와 퉁소 합주하니 음
운은 청고한데"72라는 시처럼 가곡을 반주하기도 했다.

그런가 하면 함경도에서는 북청사자놀음을 퉁소와 북
으로 반주하는데, 사자놀음의 대본에는 퉁소가 그리 흔
하지 않은 악기라는 점을 이렇게 소개하고 있다.

양반-우선 퉁쇠 소리가 듣고 싶구나. 다른 고을에도 퉁쇠라
　는 악기가 있다더냐.
꼭쇠-천만의 말씀. 하늘 아랜 북청(北青) 고을밖엔 없답니다.
양반-오 그라. 특이한 악기로구나. 어서 들려 주려무나.
꼭쇠-예 좋습니다. 자 어깨가 들썩들썩 흥겨운 악사 듭시오.73

퉁소를 '퉁쇠'라고 발음하는 북청에서는 이렇게 「애원
성」「돈돌라리」 같은 민요와 몇 가지 유사한 가락들을
북장단에 맞추어 분다. 북청의 퉁소는 유난히 길어서 앉
아서 불 때 그 끝이 땅에 닿을 정도며, 음역은 낮고 가
락은 아주 단순하다. 그러나 이런 단순함이 오히려 퉁소
의 독특한 개성으로 기억된다.

한편 19세기 안민영(安玟英, 1816-?) 시대에는 퉁소
로 신방곡(神方曲)을 부는 이가 있었고,74 이 무렵의 풍
각쟁이들은 '퉁애'를 들고 전국을 유랑하며 나나니가락,
시나위, 봉장취 같은 것을 연주하거나, 때로는 소리꾼의
상대역을 맡아 공연 효과를 돋우기도 했다. 또 20세기
초반에는 대금산조의 창시자로 알려진 박종기(朴鍾基)나
단소의 명인 추산(秋山) 전용선(全用先) 외에 정해시, 송
천근(宋千根), 편재준(片在俊), 유동초(柳東初) 같은 퉁소
명인이 이름을 날렸다. 많은 이들이 기억하기로는, 이들
뿐만 아니라 관악기 명수들은 거개 퉁소 연주를 겸하여
잘했다고 한다. 궁중음악과 풍류방에서의 전승이 시들
했던 19세기말 20세기초에 민간에서는 오히려 퉁소가
활발히 연주되었던 것이다. 그러나 퉁소를 전문으로 연

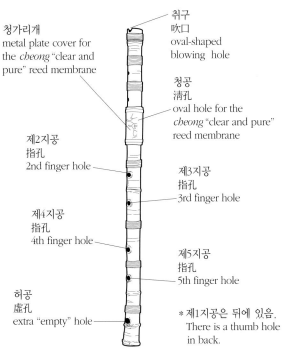

청가리개
metal plate cover for
the *cheong* "clear and
pure" reed membrane

취구
吹口
oval-shaped
blowing hole

청공
清孔
oval hole for the
cheong "clear and pure"
reed membrane

제2지공
指孔
2nd finger hole

제3지공
指孔
3rd finger hole

제4지공
指孔
4th finger hole

제5지공
指孔
5th finger hole

허공
虛孔
extra "empty" hole

*제1지공은 뒤에 있음.
There is a thumb hole
in back.

퉁소의 구조와 부분 명칭
洞簫 *tungso*

통소의 음역

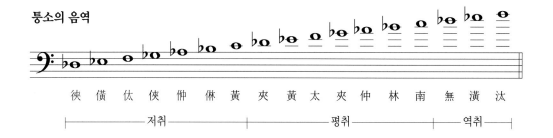

| 㓓 㣴 㑣 㑖 㳞 㳞 黃 夾 黃 太 夾 仲 林 南 無 潢 汰 |

├──────── 저취 ────────┤├──────── 평취 ────────┤├── 역취 ──┤

주하던 민속 예인들의 통소 연주전통은 한범수(韓範洙, 1911-1984)[75] 대에서 거의 끊기고 말았다.

통소의 구조와 제작 洞簫 構造 · 製作

통소는 궁중음악에 편성된 것과 민간에서 사용하던 통소 두 가지가 있다. 두 통소는 전체적인 구조와 용도, 음역 등이 조금 다르다. 민간의 '통애'는 조선 전기에 통소가 가지고 있던 청공을 그대로 가지고 있으며, 지공이 다섯, 혹은 여섯이다. 현재 연주에 사용되는 통소는 북청사자놀음을 반주하는 민속악용 '통애'이다.

통소는 『악학궤범』에 황죽(黃竹)으로 만드는 것이 좋다고 했고, 조선 후기의 이덕무는 쌍골죽으로 만드는 통소가 좋다고 했다. 제작법은 일반적인 관악기 만드는 것과 같은데, 이덕무의 시에 의하면 악기를 만든 후 대금처럼 가야금 줄로 묶어서 마무리했음을 알 수 있다. 민속에서 사용하는 통소의 청 만드는 법과 붙이는 법은 대금과 같다.

고려시대 이후 몇 차례의 구조적 변화를 겪으며 전승된 통소는, 현재 궁중음악 연주에 사용되어 온 통소와 민간의 통소가 각각 다른 모습으로 전하고 있다.

통소 규격의 여러 가지 예

	전체 길이	구경 (내경)	청공 유무	비고
국악원 소장 통소	69.8cm	3.5cm (2.5cm)	있음	국악박물관 0262
신용현 통소	50cm	미상	있음	진도의 시나위 악사
한범수 통소	55.8cm	(2.25cm)	있음	대금, 해금 연주자
편재준 통소	58.8cm	(2.2cm)	없음	전남 화순 출신의 연주자
동선본 통소	71.7cm	4cm	있음	북청사자놀음 이수자

통소의 연주 洞簫 演奏

통소를 연주할 때 U자형의 취구에 입김을 불어넣는 방법은 단소와 거의 같다. 그러나 통소는 단소보다 크고 지공도 넓기 때문에 양손으로 통소를 잡는 방법과(왼손은 통소의 위쪽을 잡고, 오른손은 통소의 아래쪽을 잡는다) 지공을 막을 때 손가락 끝이 아니라 둘째 마디 부분을 쓰는 점 등이 단소와 다르다. 그리고 혀를 써서 장식음을 연주하거나, 농음하는 방법, 청공을 울리는 방법 등은 대금과 비슷하다. 통소산조나 시나위를 연주할 때는 연주자들이 머리를 위아래 또는 좌우로 흔들면서 격렬한 농음(弄音)을 하기도 한다. 또 민속음악의 통소 연주법에는 지공 전부를 활용하는 '네가락법'과 제1공에서 제4공까지만 사용해서 연주하는 '세가락법'이 있다. 이 세가락 연주법과 운지(運指)에 따른 음정은 단소와 똑같아서, 단소의 탄생이 통소로부터 영향받은 것은 아닐까 추측되고 있다.[76]

【연구목록】

이상규, 「단소와 통소」 『音樂學論叢』, 韶巖權五聖博士華甲紀念論叢刊行委員會, 2000.
이진원, 「종취관악기의 전통적 주법 연구―통소와 단소를 중심으로」 『국악교육』 제15집, 한국국악교육학회, 1997.
이진원, 『洞簫研究―통소와의 만남』, 진영문화인쇄사, 1990.
鄭花順, 「洞簫에 관한 硏究」 『國樂院論文集』 제4집, 國立國樂院, 1992.
鄭花順, 「북청사자놀음의 통소와 그 음악에 관한 연구」 『中央音樂』 제10집, 중앙대학교 예술대학, 1993.

피리

篳篥 · 觱篥
piri, double-reed bamboo instrument

피리(觱篥)는 대나무 관대에 겹서(複簧)를 끼워 입에 물고 부는 관악기이다. 피리라고 하면 흔히 입으로 불어 소리내는 악기 전부를 일컫지만, 적어도 국악기 영역에서의 피리는 향피리(鄕觱篥) · 세피리(細觱篥) · 당피리(唐觱篥)라는 구체적인 대상이 있다. 그리고 조금 더 영역을 넓혀서 풀잎이나 댓잎을 두 장씩 겹쳐 입에 물고 풋풋한 선율을 연주하는 댓잎피리나 풀피리, 그리고 봄물 오른 버드나무 겉껍질로 만드는 버들피리 등도 겹서의 떨림을 이용해 소리를 얻는 점에서 '피리'라는 이름을 허용할 수 있겠다. 그러나 대금이나 퉁소 · 단소처럼 '떨림판(舌)' 없이 입김을 관대에 직접 불어넣어 소리를 얻는 관악기(笛과 簫)는 엄연히 피리와 구분해서 말하는 것이 옳다.

피리는 한자로 '觱篥' 또는 '篳篥'이라고 쓰지만 피리라고 읽는다. 피리류에 속하는 티베트(Tibet)의 '피피(pi-pi)'나 위구르(Uighur)의 '디리(diri)'를 중국에서 한자로 표기하면서 '必栗' '悲篥' '觱篥' '篳篥' 등으로 썼고 '비리(bi-ri)'라 발음하던 것을 우리나라에서는 '觱篥'이라고 적고 '피리'라고 발음하게 된 것이다. 피리는 그 이름이 시사하듯 중앙아시아 지역의 신강(新疆)에서 나온 악기이며, 실크로드를 따라 문명의 교류가 이루어질 때 중국과 우리나라, 그리고 일본에까지 소개되었다. 그리고 여러 나라의 궁중음악과 민간음악에 흘러들어 그 나라의 악기처럼 토착화하는 과정을 충분히 겪었지만, 사람들은 피리 소리를 들으면 오랑캐를 떠올렸던지 '오랑캐 피리(羌笛)'라는 이름을 서슴없이 쓰기도 했다.

그런데 이렇게 피리가 중앙아시아와 극동아시아 전역에서 천 년 넘는 세월 동안 전승되고는 있지만, 우리나라에서처럼 비중있게 사용되는 나라는 거의 없다. 그리고 이 악기가 외래악기라는 점을 인정하기 어려울 만큼, 피리는 우리의 근원적인 음악 정서에 근접해 있다. '가슴앓이 청'으로 부는 피리 시나위 가락은 심훈(沈熏, 1901-1936)이 「피리」라는 시에서 "내가 부는 피리 소리 곡조는 몰라도/ 그 사람이 그리워 마디마디 꺾이네/ 길고 가늘게 불러도 대답 없어서/ 봄 저녁의 별들만 눈물에 젖네"[77]라고 한 것처럼 비애를 뚝뚝 흘려 사람들을 울게 하고, 아침에 우는 수탉 울음처럼 씩씩하고 유장한 피리정악의 음색은 어지간한 세파에는 미동도 하지 않을 큼지막한 배포를 가르쳐 준다. 그런가 하면 부드럽고 섬세한 가락을 풀어놓는 세피리 소리는 풍류의 명상과 여유, 그리고 봄날의 나른한 오수(午睡)와 같은 달콤한 휴식을 권유하는 듯 나긋하다.

입 안의 혀처럼 구석구석 사람들의 심금을 건드려 주는 피리가 이렇게까지 우리나라 사람들의 가슴에 파고들었던 것은 아마도 피리가 가진 다양한 음색 변화와 폭넓은 표현력 때문일 것이다. 숨을 밀어 두었다가 음을 올리고, 소리의 마디를 넘겨 흘러내리며 꺾어 치는 무쌍한 기법은 멋과 흥을 즐기는 한민족의 마음을 풀어내는 데 가장 적합했을 것이기 때문이다.

피리의 전승 觱篥 傳承

피리는 엄숙한 제례음악에서부터 화려한 궁중음악, 궁중정재의 반주음악, 삼현육각 편성으로 연주하는 민간 풍류와 굿음악, 무용과 민요 반주, 산조와 정악 등의 피리 독주, 시나위 합주에 이르기까지 모든 음악 갈래에 빠짐없이 편성되어 주선율을 담당하는 주요 악기로 전승되었다.

우리나라에서 언제부터 피리를 만들어 불기 시작했는지는 정확히 알 수 없지만, 풀피리나 나뭇가지를 이용한 원시적인 피리가 아닌, 현재의 피리처럼 서와 관대를 제대로 갖춘 피리를 음악 연주에 사용하기 시작한 것은 5-6세기경이었던 것으로 추측되고 있다. 중국의 문헌에서 "고구려음악에 오현금·쟁·피리·횡취·소·고가 있다"[78]라고 한 것, 또는 당(唐)의 궁정에서 연주된 고구려음악 중에 "소피리 하나, 대피리 하나, 도피피리 하나"가 편성되었다는 기록,[79] 그리고 백제음악에 도피피리가 있었다는 내용[80] 등이 이를 뒷받침해 준다. 그리고 백제가 일본에 전해 주었다는 악기 중에 정체 불명의 막목(莫目)도 역시 피리의 일종이라고 보는 견해가 일반적이다. 또 일본에서 전승되고 있는 고마가쿠(高麗樂)에 히치리키(篳篥)가 편성된 점은, 삼국시대부터 피리가 우리 음악사에 중요한 악기로 전승되기 시작했음을 알려준다. 그런데도 통일신라시대의 대악(大樂)에 피리가 빠지고 삼현·삼죽·박판(拍板)·대고(大鼓)로 편성된 점은 어떻게 이해해야 할지 의문이 남는다.

한편 고려시대에는 향악 연주에 지공(指孔)이 일곱 개인 피리가 편성되었다. 향악에 편성된 피리의 존재는 서긍의 『선화봉사고려도경』에 "지금 고려의 음악에는 이부(二部)가 있다. 좌부(左部)는 당악이자 중국의 음악이요, 우부(右部)는 향악이니 곧 동이(東夷)의 음악이다. 중국 음악은 악기 모두가 중국 모양 그대로인데, 단지 향악에는 고(鼓)·판(板)·생(笙)·우(竽)·피리·공후(箜篌)·오현금(五絃琴)·비파(琵琶)·쟁(箏)·적(笛)이 있어 그 모양과 규격이 조금씩 다르다"[81]라고 한 내용에서도 확인

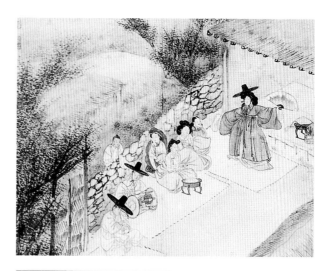

신윤복
〈무녀신무(巫女神舞)〉
조선 19세기. 지본담채.
28.2×35.2cm.
간송미술관.(위)
작자 미상
〈무신도(巫神圖)—
창부씨(倡夫氏)〉1950년대.
104×54cm.
국립민속박물관.(아래)

된다. 그러나 「한림별곡」 중 이규보의 시에 나오는 "아양(阿陽)의 거문고(琴)/ 문탁(文卓)의 젓대(笛)/ 종무(宗武)의 중금(中笒)/ 대어향(帶御香)과 옥기향(玉肌香)의 두 대의 가야금/ 금선(金善)의 비파/ 종지(宗智)의 해금/ 설원(薛原)의 장구"[82] 등의 향악기 중에 피리가 포함되지 않은 것으로 보아 피리는 풍류방의 악기로 애용되지 않았던 것 같다.

또 문종 30년(1076)의 대악관현방(大樂管絃房) 소속 음악인 중에는 다른 당악기 주자들과 함께 피리 연주자도 한 명 소속되어 있었고, 문종 32년(1078)에 송(宋)의 황제가 보내 온 선물 목록 중에 아피리(牙觱篥)가 아박

판(牙拍板)·아적(牙笛)과 함께 들어 있었는데, 이런 내용들은 당피리가 고려 초기에 당악 연주에 편성되었음을 알려 준다. 또 예종 9년(1114)에는 송이 보내 온 대성신악기(大晟新樂器) 속에 스물네 개나 되는 당피리가 들어 있었다.

고려시대 이후 피리는 조선시대를 거쳐 오늘에 이르기까지 한국음악에서 주선율을 담당하는 악기로 궁중음악부터 민속음악에 이르기까지 폭넓게 사용되었다. 당피리는 종묘제례악과 「낙양춘(洛陽春)」「보허자(步虛子)」 등의 당악, 또는 「해령(解令)」 등 당피리가 주선율을 담당하는 음악을 연주했고, 향피리는 궁중음악 외에도 민속음악 합주, 무속음악, 무용 반주 등에 필수악기로 쓰였으며, 특히 삼현육각 편성의 음악에서는 수(首)피리와 곁피리 둘이 음악을 이끌었고, 세피리는 줄풍류 및 가곡 반주에 사용되었다.

그 동안 당피리는 향피리보다 두 개의 공을 더 가지고 있었지만, 서서히 줄어들어 『악학궤범』 시대에는 이미 향피리처럼 변화했다. 그리고 향피리는 그 쓰임에 따라 크고 작은 것의 구분이 생겨 향피리와 세피리로 구분되었는데, 이것이 언제부터 분화되었는지는 정확히 알 수 없다. 일부에서는 세피리가 조선 후기에 나왔을 것으로 보지만, 고구려 때에 이미 대피리와 소피리의 구분이 있었으니 세피리의 발생 시기를 그렇게까지 늦추어 잡을 필요가 있을까 싶다. 연주자들 사이에서 음악에 따라 굵기가 다르고 음량이 다른 피리를 만들어 부는 일이 그렇게 어렵지는 않았을 것이기 때문이다.

한편 조선 후기 이후 현대에 이르는 시기에는 피리로 시나위와 산조를 연주하는 독주형식이 생겼으며, 궁중음악 및 가곡의 선율을 피리로 독주하는 피리정악도 독자적인 음악 영역으로 정착되었다. 피리산조는 지영희의 피리 시나위에 바탕을 둔 박범훈류(朴範薰流)와 서용석류(徐龍錫流)가 있고, 피리정악은 이왕직아악부 출신의 피리 명인 김준현(金俊鉉)의 음악을 전승한 정재국(鄭在國)이 중요무형문화재 제46호로 지정되었다. 피리 독주곡으로는 「평조회상」 중의 「상령산(上靈山)」이 대표적이다.

피리의 구조와 제작 觱篥 構造·製作

피리는 향피리와 세피리·당피리가 있다. 향피리와 세피리는 관대와 서의 굵기가 조금 다를 뿐 구조나 제작

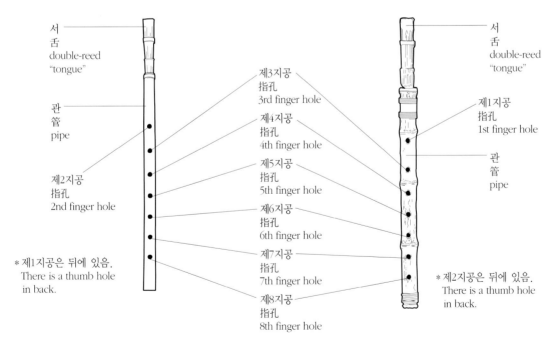

서
舌
double-reed
"tongue"

관
管
pipe

제2지공
指孔
2nd finger hole

*제1지공은 뒤에 있음.
There is a thumb hole
in back.

제3지공
指孔
3rd finger hole

제4지공
指孔
4th finger hole

제5지공
指孔
5th finger hole

제6지공
指孔
6th finger hole

제7지공
指孔
7th finger hole

제8지공
指孔
8th finger hole

서
舌
double-reed
"tongue"

제1지공
指孔
1st finger hole

관
管
pipe

*제2지공은 뒤에 있음.
There is a thumb hole
in back.

향피리·당피리의 구조와 부분 명칭
鄕觱篥 *byangpiri* / 唐觱篥 *dangpiri*

피리 제작과정 제작자 許龍業

霬篥 *piri*

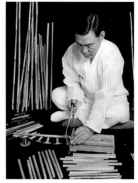

1. 관대 자르기.

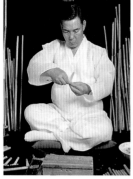

2. 관대 고르기.

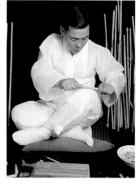

3. 관대 손질.

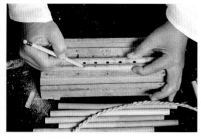

4. 지공 위치 잡기.
일정한 길이로 잘라 놓은 관대를 제작틀에 넣고,
기존 관대를 참고하여 지공 간격을 가늠한다.

5. 지공 위치 잡기.

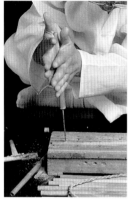

6. 지공 뚫기.

7. 지공 뚫기.

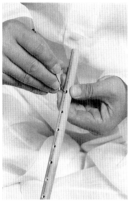

8. 지공 다듬기.

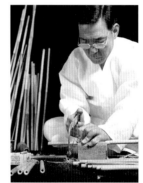

9. 서감 자르기.

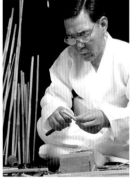

10. 서감 다듬기.

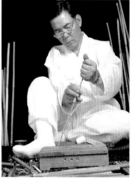

11. 서 만들기 중 내경 다듬기.

12. 다듬은 내경 확인하기.

13. 서감 고르기.
잘라낸 대나무 중 서로 쓸 것은 이삼 일 동안
물에 담가 두었다가 가라앉은 것은 버리고
뜨는 것만 골라 쓴다.

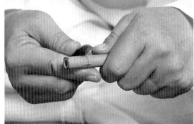

14. 서 깎기.

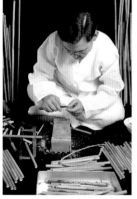

15. 서 깎기.

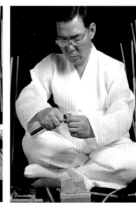

16. 서 깎기.

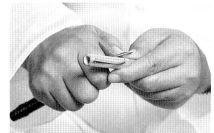

17. 겉면 벗겨내기.

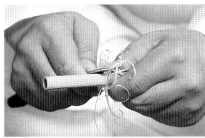

18. 겉면 벗겨내기.

19. 서 접기.
얇게 벗겨낸 서의 한쪽 부분을 눌러 접는다.

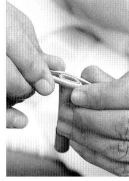

20. 서 접기.

21. 서 접기. 접힌 부분을 고정시키기 위해
보정물(補整物)에 끼우고 실로 묶어 둔다.

22. 서 다듬기.

23. 줄 감기. 서의 한 중간에
가느다란 구리철사 줄을 감는다.

24. 촉두리 다듬기.
서의 아랫부분이 관대에
잘 꽂히도록 다듬는다.

25. 서 굽기.

26. 서 굽기.

27. 서 소리내기.

28. 관대 마무리.
서를 꽂기 위해 관대의 끝부분을
안팎으로 파내어 마무리한다.

29. 관대 마무리.

30. 실 감기.

31. 음정 조절 및 연주.

법 등은 완전히 같다. 다만 음량이 크고 꿋꿋한 음색을 지닌 향피리는 주로 궁중음악이나 무용 반주, 삼현육각, 무속음악, 민속 합주 등에 폭넓게 편성되며, 세피리는 부드럽고 섬세한 표현을 주로 하는 줄풍류나 가곡의 반주에 쓰였다. 이에 비해 중국에서 온 당피리는 본래 지공이나 제작법 등이 향피리와 달랐다. 당피리는 관대를 황죽이나 오죽을 써서 가장 굵고, 음량도 향피리보다 크며 음색도 좀 어두운 편이다. 대체로 편종(編鐘)·편경(編磬)·방향(方響)과 함께 당악 계열의 궁중음악과 종묘제례악 등에 편성되어 고풍스럽고 권위있는 느낌을 표현한다. 『고려사』「악지」에는 당피리의 공(孔)이 여덟 개가 아닌 아홉 개였다. 『세종실록』「오례」에 보이는 당피리는 뒤의 제1공이 앞의 제1공과 제2공 사이에, 뒤의 제2공이 앞의 제4공과 제5공 사이에 있었다. 『악학궤범』에는 뒤의 제2공이 없어진 여덟 개의 공을 가진 피리가 소개되어 있다. 한편 『고려사』「악지」에 공이 일곱 개라고 소개된 향피리는 『악학궤범』에 이르러 당피리처럼 여덟 개의 공을 갖게 되었다. 이 밖에도 음역이 좁은 피리의 약점을 보강한 대피리가 개량되어 창작음악 연주에 활용되고 있는데, 이것은 향피리보다 관대를 더 굵고 길게 만들어 기존 피리보다 한 옥타브 아래 음역을 연주할 수 있도록 고안된 것이다.

향피리·세피리·당피리는 모두 대나무 관대에 지공을 뚫고 여기에 겹서를 꽂아 부는 구조로 되어 있다. 다만 관대의 재료와 굵기가 다를 뿐이다. 피리의 규격은 제작자나 연주자의 취향에 따라 차이가 있고, 향피리의 경우 궁중음악용과 민속악용이 다르고, 민속악용 피리

피리 규격의 여러 가지 예

	관대의 길이	서의 길이
향피리	26cm	8cm
세피리	23.6cm	6.2–6.4cm
당피리	25cm	7.8cm
민속악용 피리	25.4cm	7cm
창작곡 연주용 피리	24.2cm	7.8cm
피바디 에섹스 박물관 소장 피리	23.7cm	6cm

도 어떤 음악을 연주하느냐에 따라 각각 다르다. 그 중에서 몇 가지 대표될 만한 피리의 규격을 살펴보면 앞의 표와 같다.

피리는 전문적으로 만들어 공급하는 전문 제작자도 있지만 보통 연주자들이 직접 만들어 쓴다.[83] 다른 악기에 비해 재료 구하기가 비교적 수월하고 만드는 과정도 그리 복잡하지 않으며, 직접 만들지 않고서는 '입에 맞는' 좋은 악기를 구하기 어렵기 때문이다. 피리의 제작방법은 향피리·세피리·당피리가 거의 같다. 향피리를 중심으로 제작과정을 설명하고, 다른 점만 추가로 살펴보겠다.

피리의 재료는 대나무다. 향피리나 세피리는 시누대(海藏竹)로, 당피리는 시누대보다 굵은 황죽(黃竹)이나 오죽(烏竹)으로 만든다. 향피리나 세피리를 만드는 시누대는 남원(南原)·진주(晉州)·해남(海南)·진도(珍島) 등 남쪽에서 나는 것이 좋다고 하며, 피리 명인 김준현을 인터뷰한 예용해(芮庸海)는 "우리나라 대 가운데서 서산죽(瑞山竹)이 가장 좋다고 일러 온다. 그 서산죽 가운데서도 민물과 짠물이 교류하는 땅에서 자란 대라야 강유(剛柔)가 강해서 비로소 유현(幽玄)한 피리의 성음을 낼 수 있는 것이다"[84]라고 하여 서산죽을 으뜸으로 쳤다. 그런데 이 글을 쓰기 위해 만난 허용업(許龍業)은 '울릉도(鬱陵島) 대가 제일'이라며 칭찬을 아끼지 않았다. 일반적으로는 '단단한 대'가 좋은 피리감의 기본 조건이되, 개인적인 경험과 취향·선호도에 따라 '최고'를 꼽는 것 같다.

그리고 연주자들은 틈이 있을 때 주로 해변 지역과 섬마을을 돌면서 피리감을 고르는데, 국립문화재연구소의 조사에 응한 연주자들 중에는 "피리 서는 시누대 신장(新長, 새로난 것)으로 만든다. 묵은 것으로 만들면 터진다. 관대는 묵은 대로 만들어도 된다"라고 한 이도 있고, "피리 관은 시누대가 사오 년 묵은 것으로 만들며, 서는 일 년 묵은 것이 좋다. 바람맞이로 자연히 죽은 해죽(海竹)이 좋다"[85]라고 하는 이도 있는 등 연주자마다 각각 다른 기준들을 밝힌 것을 보면, 그 선택에 개인차

향(세)피리의 음역

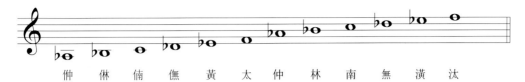

仲 㑣 㑲 㒇 黃 太 仲 林 南 無 潢 汰

당피리의 음역

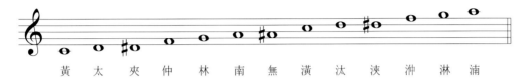

黃 太 夾 仲 林 南 無 潢 汰 浹 㳞 淋 湳

가 있었고, 관대의 재료와 서의 재료를 각각 달리 썼던 것도 알 수 있다.

그러나 보통은 서나 관대 모두 몇 해 동안 해풍을 쏘여 단단해진 시누대를 골라, 대 하나에서 관대와 서를 모두 만든다. 대의 윗부분에서는 '서' 감을, 아래의 첫째나 둘째 마디쯤에서 '관대' 감을 고르는데, 보통 이백 개 자르면 쓸 만한 것이 약 열 개 나올 정도로 재료 구하는 일이 쉽지 않다.

대나무를 구해 오면 대를 푹 삶아낸 뒤 소쿠리에 담아 그늘에서 건조시킨다. 대를 삶을 때는 만드는 이에 따라서 소금이나 백반을 넣기도 한다. 대나무 재료를 준비하고 나면 관대나 서의 길이대로 관대 길이 26센티미터 정도, 서의 길이 7센티미터 정도를 톱으로 자르는데, 이때는 대나무를 살살 돌려 가면서 잘라야 튀지 않는다. 잘라낸 대나무 중 서감으로 쓸 것은, 이삼 일 동안 물에 담가 두었다가 물에 가라앉은 것은 버리고, 뜨는 것만 골라 깎는다. 물에 가라앉는 대는 입술을 다치게 하기 때문에 아무리 좋아 보여도 과감하게 버린다고 한다.

서를 만들기 위해서는 먼저 가느다랗게 꼰 새끼줄을 내경에 넣어 찌꺼기를 다듬어낸다. 일종의 사포질인 셈이다. '새끼줄 사포질'을 끝내면 잘 드는 칼로 대나무를 돌려 가며 살을 깎는데, 서 깎는 일이 피리 제작과정에서 가장 어렵다. 대나무의 성질을 제대로 파악하지 못하거나 정신이 집중되지 않을 경우 잘 쪼개지기 때문이다. 이 부분은 겹 리드(reed), 즉 피리의 소리를 내는 '울음

집'으로, 너무 두꺼우면 소리가 **빽빽**하게 나고, 너무 얇으면 공명이 제대로 되지 않아 '꾸루룩' 소리가 나기 때문에 무엇보다 적절한 '칼질'이 중요하다.

보통 무겁고 힘찬 소리를 주로 하는 정악 연주에서는 연주가 좀 어렵더라도 두껍게 깎은 서를 주로 쓰며, 민속악은 좀 얇게 깎은 서를 써서 감칠맛 나는 정교한 기법을 원활하게 한다.

서를 깎고 나면 좌우 대칭으로 칼집을 내서 실로 감아 눌러 놓는다. 오래 눌러 놓을수록 좋다. 다음에는 서에 철사를 감아 불에 구워 단단하게 하고, 다시 소리가 날 때까지 사포질을 하여 다듬어 마무리한다.

피리의 관대감으로 잘라 놓은 대나무는 내경을 고려해 지공을 뚫는다. 향피리나 세피리의 관대는 마디가 길쭉한 시누대를 쓰기 때문에 대나무의 한 마디 안에서 관대감이 나오지만, 당피리는 마디가 짧은 황죽을 써서 관대에 여러 개의 마디가 있다.

관대를 만들 때는 서 만들 때와 달리 '새끼줄 사포질'을 하지 않는다. 관대의 내경이 넓어지면 좋지 않기 때문이다. 만일 잘라 놓은 대나무가 휘었으면 불에 구워 가면서 펴는데, 이때에는 윗면이 안쪽으로 약간 구부러지게 한다. 지공은 뒤에 한 개, 앞에 일곱 개를 뚫는다. 다음에는 관대가 쪼개지는 것을 방지하기 위해 관대 윗부분에 실을 감는다. 보통은 붉은 실을 감지만 무속에서 진오귀굿 등을 할 때에는 검은 실로 묶은 피리를 쓴다고 한다.

피리의 관대와 서는 따로 관리하며, 서는 자칫하면 터지기 때문에 연주자들은 한 번에 여러 개를 깎아, 가지고 다니면서 골라 쓴다. 그리고 서를 오래 잘 쓰기 위해 한 개를 계속해서 쓰지 않고 보통 서너 개씩 길들여 놓고, 돌려 가며 분다. 서는 단단한 서갑에 넣고 다니거나 서양식 담배 케이스 같은 것을 서갑으로 즐겨 쓰는 이도 있고, 악기와 서를 함께 보관할 수 있는 악기 케이스를 이용하는 경우도 많다.

피리의 연주 觱篥 演奏

피리의 주법은 향피리·세피리·당피리가 거의 같다. 먼저 바른 자세로 정좌를 한다. 턱은 약간 당기고 등과 앞가슴은 당당하게 펴서 호흡하기 쉽게 자세를 취하고 피리를 양손에 쥐어 입에 문다. 피리를 쥘 때는 왼손의 손가락 부분이 관대 위쪽 네 구멍을 막을 수 있게 잡고, 오른손은 첫째 마디와 둘째 마디 사이의 부드러운 부분이 지공에 닿게 하여 아래의 네 구멍을 짚고 자유롭게 운지할 수 있도록 힘을 빼고 가볍게 올려 놓는다.

한편 민속악 연주자들 사이에서는 피리를 오른손 한 손으로 잡고 연주하는 것을 흔히 볼 수 있다. 굿판에서 인력 부족을 해소하기 위해 피리 주자가 한 손으로 피리를 불고 다른 한 손으로 다른 악기를 연주하는 것이라는 해석도 있기는 하지만, 조선 후기 행렬도의 하나인 〈안릉신영도(安陵新迎圖)〉(1786)에 피리를 부는 악사 둘이 한 손으로만 피리를 잡고 있는 것을 보면, 피리의 한 손 주법의 이유를 그렇게 간단하게 설명하기는 어려울 것 같다. 곡이 한정된 음역에서 벗어나지 않아 몇 개의 지공만으로도 연주를 할 수 있을 때, 굳이 두 손을 사용하지 않고 한 손 주법으로 처리한 것은 아닌지 모르겠다.

피리의 서를 입에 물 때는 인중(人中) 아래에 정확히 놓고, 입술로 피리 서 끝을 물어 들인 다음 입술과 피리 서를 아랫니와 윗니로 지긋이 싸 무는데, 이때 피리 서와 철사를 동여맨 중간 부분(촉두리 또는 촉꽂이)까지만 입 안에 들어오도록 하고 너무 깊게 물지 않는다.

그런데 서는 보통 건조한 상태이고 또 양면이 붙어 있는 경우가 많아 소홀히 다루면 찢어지거나 깨지기 쉽다. 그러므로 연주에 앞서 충분히 습기를 머금을 수 있게 하는 것이 중요하다. 연주자들은 보통 피리 서를 입 안에 물고 약 사오 분간 불린 다음 왼손의 엄지와 검지로는 철사로 동여맨 양 옆 부분을 잡고, 오른손의 엄지와 검지는 철사로 동여맨 부분(촉꽂이) 사이의 한가운데를 앞뒤로 잡고, 지긋이 눌러 끝이 벌어지게 손질한다.

서를 입에 물고 소리내는 것을 '김들이기' 또는 '김넣기'라고 한다. 이때 서를 너무 강하게 물면 리드가 눌려 공명이 되지 않고, 너무 약하게 물면 알찬 소리를 내기 힘들기 때문에 초기 학습과정에서는 입술의 강도를 조정해서 제대로 소리를 내는 훈련이 매우 중요하다.

피리 연주기법에는 아랫배에 힘을 주어 복부 깊숙한 곳으로부터 호흡을 끌어올려 숨의 강약을 조절하는 기법, 지공을 열고 닫는 운지법(運指法), 그리고 혀를 이용해 음정을 조절하거나 가락의 시김새를 넣는 혀쓰기 기법 등이 다양하게 활용된다. 혀를 쓰는 방법은 연주자들 사이에서 흔히 '혀치기' 또는 '서 침법'으로 통용되는 것으로, 음악의 갈래와 연주자에 따라 조금씩 다르다고 한다. 이 주법은 주로 뒤쪽의 지공을 열고 두세 개의 음을 내야 할 때 중요하게 쓰이는데, 정악 연주에서는 음 간격이 벌어져서 경과음을 내야 할 때 본음을 '정확하게' 내기 위해 마치 서양음악의 스타카토(staccato) 기법처럼 분명하고 힘있게 서를 막았다 떼는 방법을 중시한다. 이에 비해 민속음악에서는 지영희(池瑛熙) 명인이 '혀를 놀려 마디 넘는 소리가 나는 것을 혀 친다'라고 한 것처럼, 혀치기 기법을 일종의 선율의 장식기법으로 활용하는 경우가 많다. 혀치기 기법으로 갖은 재간을 부려 음악의 맛을 살리는 것이다. 지영희 명인이 소개한 혀치기 방법 중에는 '혀를 입천장으로 구부려 올려 붙였다 떼었다 하는 것, 혀끝을 잇몸 아래에 놓고 혀 중간을 올렸다 내렸다 하는 것, 혀 중간을 구부려 틀면서 혀끝으로 입천장을 긁어 치거나 긁어 버리는 것' 등이 있어 혀치기가 무엇인지 훨씬 실감나게 설명해 준다. 그리고

경기 무속음악에 연원을 둔 '창부타령'을 피리로 반주하거나, 아예 피리 독주로 연주할 때 혀치기 기법의 묘미를 만끽할 수 있다. 이 밖에도 피리의 연주기법으로는 목〔頸〕을 울려 음을 꾸며 주는 '목 튀김'과 배〔腹〕의 울림을 이용한 '배 튀김' 방법도 있는데, 이같은 기법은 연주가의 개인적인 경험과 '터득'에서 우러나는 것이고, 그 개인차에 따라 피리의 음색과 음량 등을 변화시켜 음악적 표현을 달리할 수 있기 때문에 연주에서 가장 중요한 요인이라고 할 수 있다.

【악보】

1) 정악
金泰燮 · 鄭在國, 『피리 口音正樂譜』, 大樂會, 1983.

2) 산조
鄭在國, 『피리산조』, 銀河出版社, 1995.
朴範薰, 『피리산조연구』, 세광음악출판사, 1985.
박범훈 · 김혜원 채보, 『피리산조』, 한국예술종합학교 전통예술원, 1999.

【연구목록】

郭泰天, 「강화도 쌍피리에 관한 연구」, 한양대학교대학원 석사학위논문, 1989.
金鉉鎬, 「唐피리 樂譜에 關한 硏究」, 영남대학교대학원 석사학위논문, 1998.
文正一, 「향피리 按孔法에 관한 연구—현행 정악곡을 중심으로」, 한양대학교대학원 석사학위논문, 1990.
李榮, 「향피리 주법 연구」, 단국대학교대학원 석사학위논문, 1997.
이진원, 「풀피리연구」『韓國音盤學』 제4호, 韓國古音盤硏究會, 1994.
이창신, 「피리 구음의 유형에 대하여」『淸藝論叢』 제9집, 청주대학교 예술문화연구소, 1995.

아악의 관악기 다섯 종

雅樂 管樂器 五種
The five kinds of wind instruments used in *a-ak*

아악(雅樂) 연주에는 중국의 주(周)나라시대 이후 약(籥)·적(篴)·지(篪)·소(簫)·관(管) 등 다섯 가지의 관악기와 훈이 편성되는데, 현재 문묘제례악(文廟祭禮樂)에는 이 중 관을 제외한 네 가지 악기가 편성된다. 지는 횡적(橫笛)이고 약·적·관은 종적(縱笛)이며 소는 배소(排簫) 또는 봉소(鳳簫)이다. 이 중 소와 훈을 제외한 네 악기는 세부적인 구조와 연주법의 차이는 있으나 음색이나 음악의 표현력은 매우 유사하다. 특히 소와 관은 둘 중 한 가지만 채택되기도 했다.

아악의 관악기 다섯 종 중 네 가지는 고려 예종 11년(1116)에 수용된 대성아악(大晟雅樂)을 통해 받아들이게 되었는데, 이 중 지·적·소 세 가지는 등가(登歌)·헌가(軒架)에 편성되었지만, 약은 일무(佾舞)의 의물(儀物)로 이용되었다. 관은 『세종실록』「오례」에 관 두 개를 한데 묶어 놓은 쌍피리처럼 묘사되어 소개되었고, 박연은 당시 아악에 편성되었던 적(篴) 대신 중국에서 보내온 소관(簫管)으로 대체하자는 의견을 낸 적이 있다.

훈

塤·壎 / *hun*, globular ocarina

훈(塤, 壎)은 아악의 팔음(八音) 악기 중 토부(土部)에 드는 관악기로, 아악의 헌가에 편성되어 선율을 연주한다. 밀폐된 작은 항아리에 몇 개의 구멍을 뚫어 소리내기 때문에 음색이 마치 빈 병에 입김을 불어넣는 것 같이 어둡고 음산해서 아악 연주의 신비감을 높여 준다.

훈은 흙을 빚어 생활도구를 만들던 토기시대(土器時代)부터 인류가 손쉽게 만들어 불기 시작한 인류 역사 초기단계의 모습을 간직하고 있고,[86] 현재도 세계 곳곳에서 민속악기로 연주되고 있다. 중국의 고전인 『시경(詩經)』에 훈(壎)으로 소개되었으며, 상고시대부터 아악의 필수악기로 정착되어 수천 년 동안 전승되어 왔다.

우리나라에는 고려 예종 11년(1116)에 송(宋)으로부터 훈이 소개되었으며, 세종 때에 일정하지 않은 훈의 체제를 정리해 새로이 제작한 이후 현재까지 큰 변화 없이 전승되고 있다. 현재 문묘제례악에는 훈이 한 개만 편성되지만, 고려시대부터 조선시대까지의 아악에는 훈이 동시에 열 개까지 들어 있던 적도 있었다.

훈의 모양은 저울추처럼 생겼고[87] 몸체에 취구와 지공 다섯 개를 뚫어 연주한다. 지공은 뒤쪽으로 두 개, 앞쪽으로 세 개가 뚫려 있다. 훈의 바닥 지름은 7.5센티미터, 높이는 9센티미터 정도이며, 바닥은 평평하고 몸체는 둥글며 취구가 있는 부분은 조붓하다. 훈을 구울 때는 유액(釉液)을 발라 색깔과 윤기를 내는데, 우리나라에서는 훈이 주로 제례악에 사용되었기 때문인지 전통적으로 검은색을 써 왔다.

훈은 뒤쪽으로 두 개, 앞쪽으로 세 개를 뚫어 놓은 지공 중, 뒤쪽은 양손 엄지로 잡고, 앞쪽은 나머지 여덟 손가락으로 감싸듯이 잡아서, 지공을 열고 막는다. 소정의 음을 내기 위해 한 손가락으로 지공을 열고 막을 때, 훈을 감싸 쥔 나머지 손가락들은 훈의 몸체를 잡아 주는 역할을 한다. 훈을 양손으로 잡고 양팔을 편안하게 올려

훈의 음역 및 지법

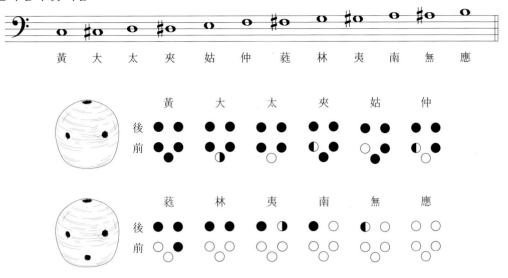

연주자세를 잡으면 훈을 입술에 부드럽게 갖다 댄다. 입술은 옆으로 약간 벌려 팽팽하게 긴장시키고, 호흡을 조절해 부드럽고 고르게 입김을 불어넣는 것이 중요하다.

훈은 십이율(十二律) 사청성(四淸聲)의 음역을 가진 아악 연주에 편성되기 때문에 다섯 개의 지공을 모두 열고 소리내는 방법과 반쯤만 열고 소리내는 반규법(半竅法)을 두루 활용하지만, 연주가 그리 자유로운 것은 아니어서 열두 음밖에는 나지 않는다.[88] 훈의 지법과 음계는 위와 같다.

지

篪 / ji, short transverse flute

지(篪)는 아악 팔음 중 죽부(竹部)에 드는 관악기이다. 음역은 소금보다 높고 음색은 맑다. 현재 문묘제례악 연주에 사용된다. 『수서(隋書)』와 『북사(北史)』 등의 기록에 의하면 백제의 악기 중에 지가 있었다. 그리고 『통전(通典)』과 『신당서(新唐書)』에는 고구려 악기로 의취적(義觜笛)이 소개되어 있는데, 이것은 의취를 가진 지의 다른 명칭으로 보인다. 이후 통일신라 및 고려시대의 향악 편성에는 보이지 않다가 고려 예종 11년(1116)에 대성아악의 한 가지로 고려에 수용된 이후 오늘날까지 아악에 편성되고 있다.

지는 길이 31.6센티미터 정도의 대나무에 취구 한 개와 지공 다섯 개, 그리고 십자공(十字孔)을 뚫어 만든다. 악기 모양은 소금과 비슷하지만 일반 관악기류와 달리 취구에 별도로 만든, '의취(義觜)'라고 하는 대용(代用) 취구를 덧대어 붙인다. 지의 재료는 일반 죽관악기와 같고, 의취는 관대와 동일한 재료로 만들어 밀랍으로 붙인다. 의취는 단소의 취구처럼 U자로 판다. 제1공은 뒤에, 제2공부터 제5공까지는 위쪽에 뚫는데, 특이한 것은 지의 끝부분이다. 보통 관악기의 취구 아래쪽은 모두 열려 있지만, 지의 경우는 대나무의 마디 부분을 막히게

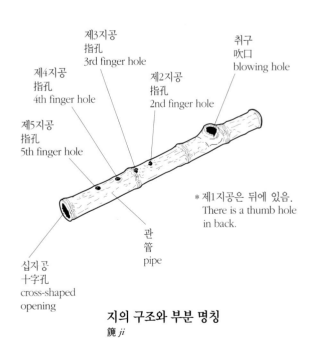

제3지공 指孔 3rd finger hole
제4지공 指孔 4th finger hole
제2지공 指孔 2nd finger hole
취구 吹口 blowing hole
제5지공 指孔 5th finger hole
관 管 pipe
십지공 十字孔 cross-shaped opening
* 제1지공은 뒤에 있음. There is a thumb hole in back.

지의 구조와 부분 명칭
篪 *ji*

지·약·적·소의 음역

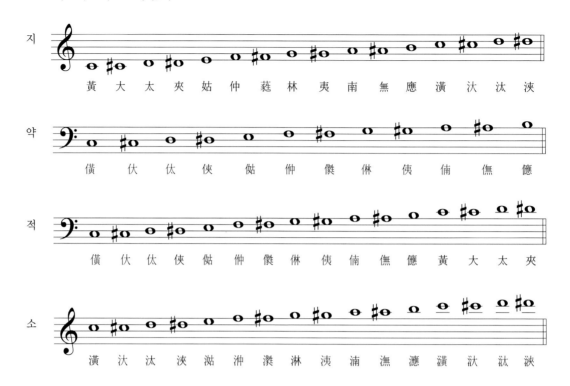

자른 후 십자(十字) 모양으로 뚫어 놓는다. 그 이유는 지의 다섯 개 지공만으로는 십이반음(律)을 낼 수 없기 때문에 십자공 부분을 손가락으로 막아 음의 높이를 조절하기 위해서라고 한다.

지는 소금을 연주할 때처럼 들고 취구를 입술에 갖다 댄다. 입 모양과 입김 불어넣는 방법은 단소와 같다. 지의 첫째 지공은 왼손 엄지로, 둘째 지공은 왼손 검지, 셋째 지공은 왼손 장지, 넷째 지공은 오른손 검지, 다섯째 지공은 오른손 장지로 막는다. 그리고 오른손 새끼손가락은 지의 맨 아래 끝(十字孔)을 막는다.

음역은 소금보다 높다. 『악학궤범』에서는 지공을 다 막으면 황종음(黃鐘音)이 나고, 다 열면 응종음(應鐘音)이 나온다고 하여 십이율을 내는 악기로 설명하고 있다. 즉 역취(力吹) 기법을 써서 청성(淸聲) 음을 내지는 않았던 것이다. 그러나 지금은 십이율 사청성을 모두 낸다.

약

簫/ yak, notched vertical flute

약(籥)은 아악 팔음 중 죽부(竹部)에 속하는 관악기이며 또한 일무(佾舞)를 출 때 소도구로도 사용된다. 관악기 '약(籥)'은 '약(龠)'이라는 부수에 이미 '세 개의 구멍으로 모든 소리를 화하게 하는(三孔以和樂聲)'이라는 의미를 담고 있는, 음악의 조화로움을 대표하는 악기로 전승되어 왔다. 여러 아악기 중에 약이 예악(禮樂)을 표상하는 문무(文舞)의 소도구로 채택되었던 것도 약이 지니고 있는 '조화로운 음악'의 상징 때문이다. 즉 아악에 수반되는 일무 중 문무(文舞)를 출 때 무원들이 왼손에 약(籥)을 드는 것은, 오른손에 드는 적(翟)이 대표하는 '동(動)' '양(陽)' '예(禮)'의 상대적 개념으로 약이 '정(靜)' '음(陰)' '악(樂)'을 뜻하기 때문이다.

이렇게 근원적인 의미를 담고 있는 약은 『주례(周禮)』와 『시경(詩經)』 등의 고전에 등장한 이후 아악의 다섯 가지 관악기 중의 하나로 큰 변화 없이 수천 년 동안 전

승되어 왔다. 우리나라에는 고려시대에 대성아악(大晟雅樂)의 하나로 소개되어 현재까지 그 전통을 잇고 있다. 현재 문묘제례악 연주와 종묘제례 및 문묘제례의 문무(文舞) 의물(儀物)로 사용되고 있다

약은 길이 55.3센티미터의 대나무관에 취구와 지공을 뚫어 연주한다. 약의 연주는 일반 관악기 주법과 다른 것이 없지만, 지공이 세 개밖에 없어서 십이율로 구성된 아악 연주에 적합하지 않다. 심지어 지공의 사분의 일 정도를 막아서 소리내야 하는 경우도 있는데, 실제 연주에서는 제대로 낼 수 있는 음만 소리내고 마는 경우도 있다.

적

篴 / *jeok*, notched vertical flute

적(篴)은 아악 팔음 중 죽부(竹部)에 속하며 세로로 부는 관악기이다. 적은 문묘제례악에 사용된다. 적은 길이 53.5센티미터 정도의 대나무관에 취구와 여섯 개의 지공을 뚫어 연주한다. 위 끝 앞면을 U자 모양으로 파서 취구를 만든다. 관대 아래 끝 마디에 네 개의 공(孔)을 파고 도려내어 십자(十字) 모양을 만든다. 끝에 양쪽으로

옆구멍이 하나씩 뚫려 있으며, 청공 없는 퉁소와 아주 비슷하다. 박연(朴堧)의 설명에 의하면, 조선 초기에 적을 관으로 대체하기로 했고 여섯 개의 공을 가진 관 두 개를 한데 합쳐 열두 음이 나게 한 적도 있다.

적의 연주는 일반 관악기 주법과 같다. U자 모양의 취구에 아랫입술을 대고 분다. 제1공을 왼손 엄지로 짚고 앞의 다섯 개의 공을 양손으로 잡는다.

소

봉소 / 簫 · 鳳簫 / *so*, panpipe

소(簫)는 아악 팔음 중 죽부(竹部)에 속하는 관악기이다. 관대 하나에 지공 여러 개를 뚫어 여러 음을 낼 수 있는 여느 관악기와 달리, 소는 관(管) 하나에서 한 음(音)을 내는 구조로, 관대를 일렬로 배열해 선율을 연주하는 소위 '다관식(多管式)' 관악기이다. 현재는 문묘제례악 연주에만 사용된다. 악기는 봉황 모양이고 소리는 봉황의 울음 같다고 한다.

소(簫) 역시 순(舜) 임금 때부터 있었다고 『주례』에 소개되어 있다. 우리나라에서는 고구려에 소가 편성되었

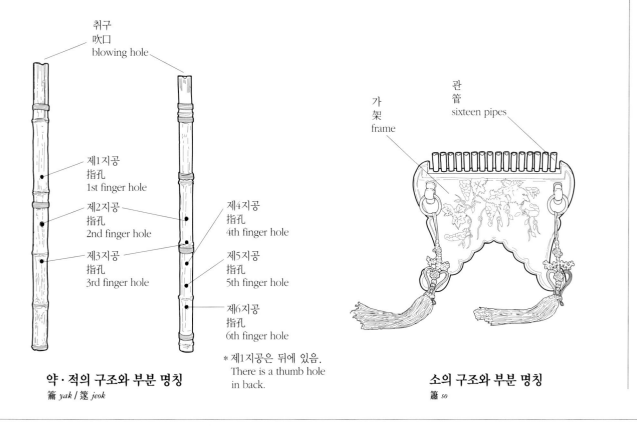

취구
吹口
blowing hole

제1지공
指孔
1st finger hole

제2지공
指孔
2nd finger hole

제3지공
指孔
3rd finger hole

제4지공
指孔
4th finger hole

제5지공
指孔
5th finger hole

제6지공
指孔
6th finger hole

* 제1지공은 뒤에 있음.
There is a thumb hole in back.

약 · 적의 구조와 부분 명칭
籥 *yak* / 篴 *jeok*

가
架
frame

관
管
sixteen pipes

소의 구조와 부분 명칭
簫 *so*

다섯 악사 중 배소(排簫) 연주자.
금동용봉봉래산향로의 세부. 부여 능산리(陵山里) 출토.
백제 7세기. 높이 64cm. 국립중앙박물관.

소의 취구처럼 U자형으로 파내고, 아랫부분에는 밀랍을 넣어 폐쇄시키는데, 관의 음 높이는 밀랍으로 막아 조절한다.[89]

관은 황종(C)부터 청협종(d´)까지 열여섯 음(십이율 사청성)을 내도록 반음 간격으로 배열하는데, 위쪽의 취구 부분은 나란히 키를 맞추고, 아래쪽으로는 양쪽 가장자리에 긴 관을, 가운데 쪽에 짧은 관을 놓아 나무틀의 모양에 맞춘다. 관대에는 주색(朱色) 칠을 한다.

소를 연주할 때는 봉새의 날개를 양손으로 잡은 것처럼 틀의 양쪽을 잡고, 단소를 불 듯이 아랫입술을 취구에 대고 입김을 불어넣는다. 소는 일자일음식(一字一音式)으로 된 문묘제례악 연주에는 무리가 없으나, 연속적인 음이나 고음을 잘 내는 데는 한계가 있다.

다는 기록이 있고, 4세기 중엽의 것으로 추정되는 안악(安岳) 제3호분 벽화와 7세기 전반의 것으로 추정되는 통구(通溝) 제17호분 벽화, 그리고 백제의 금동용봉봉래산향로(金銅龍鳳蓬萊山香爐)의 다섯 악사 중에 소를 연주하는 악사 포함되어 있는데, 여기서의 소는 모두 배소(排簫)이다. 그러나 삼국시대의 소는 통일신라 및 고려 전기의 음악사에서 자취를 감춘다. 그러다가 다시 모습을 드러내는 것은 고려 예종 9년(1114)에 송(宋)에서 보내 온 대성신악(大晟新樂)과 예종 11년(1116)에 보내 온 대성아악 목록을 통해서이다. 이후 소는 아악 연주에만 사용되었다.

소는 관의 배열방법에 따라 봉소(鳳簫)와 배소(排簫)가 있다. 봉소란 관대를 꽂는 나무틀(架)의 모양이 봉황처럼 생겼다 하여 붙여진 것이고, 배소는 틀 없이 관만 연결한 삼각형 소이다. 이처럼 서로 다른 모양의 배소와 봉소를 외날개형과 쌍날개형·수평형으로 구분했는데, 『악학궤범』에 기록된 이후 우리나라에서 사용한 소는 쌍날개형의 봉소였고, 이것은 『원사(元史)』「악지」에 묘사된 것과 동일한 원나라형 봉소라는 점이 밝혀졌다.

소는 열여섯 개의 대나무 관대와 관대를 고정시키는 나무틀로 이루어져 있다. 열여섯 개의 관은 윗부분을 단

管樂器 註

1. 金時習, 「車渠螺」『국역 매월당집』, 세종대왕기념사업회, 1980, p.29.
2. 『三國遺事』卷五, 「感通」, '金現感虎': 李民樹 譯, 『三國遺事』, 乙酉文化社, 1990, pp.373-420.
3. 金時習, 「초하룻날 친히 點香하고 대사령을 내렸다」, 앞의 책, p.37.
4. 徐廷柱, 「간통사건과 우물」『육자배기 가락에 타는 진달래』, 예전사, 1985, p.305.
5. 李奎報, 「邊山路上」『국역 동문선』 II, 민족문화추진회, 1984, p.354.
6. 李仁復, 「録鎭邊軍人語」, 위의 책, pp.360-361.
7. 『世宗實錄』卷二十五, 「大閱儀註」, 29b13-31a5.
8. 金秀煥 編, 「唱本春香傳」『拾六春香傳』(上), 五光印刷株式會社, 1988, p.592.
9. 金秀煥 編, 「李海潮 獄中春香歌」, 위의 책, p.888.
10. 조상현 창, 「판소리 춘향가」『판소리 다섯마당』, 한국브리태니커, 1982, p.52.
11. 정권진 창, 「판소리 적벽가」, 위의 책, p.204.
12. 李惠求, 「1930년대의 국악방송」『國樂院論文集』 제9집, 國立國樂院, 1997, p.253.
13. 혹자는 단소의 연원을 중국 고대 漢의 短簫蕘歌와 연관 짓기도 하는데, 조선 중기 이전의 단소에 대해 전혀 알려진 것이 없어 이 견해에 대해 뭐라고 말하기 어렵다.
14. 「게우사(왈자타령)」『韓國學報』 제65집, 一志社, 1991, p.221.
15. 金秀煥 編, 「唱本春香傳」, 앞의 책, p.601.
16. 金秀煥 編, 「唱本春香傳」, 앞의 책, p.524.
17. 金泰坤, 『韓國巫歌集』 I, 集文堂, 1979, p.43.
18. 沈載完 編著, 『定本時調大全』, 一潮閣, 1984, p.81.
19. 沈載完 編著, 위의 책, pp.429-430.
20. 이육사, 「蛾眉―구름의 백작부인」『광야』, 미래사, 1991, pp.40-41. "꽃다발 향기조차 기억만 서러워라/ 찬 젓대 소리에다 옷끈을 흘려 보내고…"
21. 대금정악의 명인 金星振(1916-1996)은 "대금 소리는 가을하늘에 기러기 날아가는 소리…"라고 비유한 적이 있다. 음악동아 엮음, 「김성진―대금으로 엮어내는 가을의 소리」『명인명창』, 동아일보사, 1987, pp.106-113.
22. 高敬命, 「갈밭에 바람이니」, 손종섭 편저, 『韓國歷代名漢詩評說―옛 詩情을 더듬어』, 정신세계사, 1992, p.303. "두어 가락 젓대 소리에 밝아 오는 강 달이여(橫笛數聲江月白)."
23. 徐兢, 『宣和奉使高麗圖經』卷四十, 9a4-7; 金鐘潤·鄭龍石 共譯,

『선화봉사 高麗圖經』, 움직이는 책, 1998, p.227.
24. 李奎報, 「通師의 古笛에 題하다」『국역 동국이상국집』 II, 민족문화추진회, 1980, pp.49-50. "普光寺의 주지 通師가 대단히 이상한 古笛을 보관하고 스스로 말하기를 功德山 白蓮社 承左上에게서 얻었다고 한다. 사람을 시켜 불게 하니 그 소리가 대단히 맑아 사랑할 만했다. 공덕산은 본래 元曉와 義湘 두 스님이 있던 곳으로, 의상이 남겨 놓은 삿갓이 지금까지 보존되어 있다. 그러니 이 笛도 어찌 당시의 遺物이 아닌지 알겠는가. 스님이 시를 지어 달라 하기에 그를 위하여 짓다."
25. 李奎報, 「피리 소리 들으며」『국역 동국이상국집』 VI, 민족문화추진회, 1980, p.187. "君看長笛亦堪聽 費盡筼篁煩鑿孔." 李集, 『遁村雜詠』, 「敍懷四節奉寄宗工鄭相國」, 1a2-8. "好吹長笛過江樓."
26. 李奎報, 「달밤에 뱃놀이하는 관인을 바라보며」, 손종섭 편저, 앞의 책, p.84. "官人開捻笛橫吹."
27. 李齊賢, 『益齋集』卷三, 「竹笛贈趙忠州」, 12b5-7. "吾家竹笛淸如玉."
28. 『高麗史』卷一百二, 21a7-22b9. "之岱直入升堂 堂上有樂器乃橫笛 數弄操琴鼓之 音節悲壯." 또한 주 22의 "橫笛數聲江月白" 참조.
29. 이러한 예는 "백초를 다 심어도 되는 아니 시믈 거시/ 젓되는 울고 살되는 가고 그리느니 붓되로다…" "…빅학은 춤을 츄어 칠현금을 지쵹한다/ 동죠야 져 부러라 영산회샹…" "소상반죽 젓대 소리 나의 설움 자아내고…"와 같은 시조의 구절이나 "나 한 쌍, 저 한 쌍, 나발 한 쌍" 등의 판소리 사설, 그리고 「한양가」의 내용 중 "생황 통소 죽장고며 피리 저 해금이며…"라고 한 내용에서 확인된다.
30. 『三國史記』卷三十二, 「樂志」, 5b6-9. "新羅樂 三竹 三絃 拍板 大鼓 歌舞. 舞二人 放角幞頭 紫大袖 公襴紅鞋 鍍金銙腰帶 烏皮靴. 三絃 一玄琴 二加耶琴 三琵琶. 三竹 一大笒 二中笒 三小笒."
31. 『三國史記』卷三十二, 「樂志」, 9b3-9. "鄕三竹 此亦起於新羅 不知何人所作. …三竹笛有七調 一平調 二黃鍾調 三二雅調 四越調 五般涉調 六出調 七俊調. 大笒三百二十四曲 中笒二百四十五曲 小笒二百九十八曲."
32. 조성래, 『대금교본―중급편』, 한소리회, 1990, pp.34-36.
33. 『增補文獻備考』卷九十六, 4b8-9.
34. 『英祖實錄』卷八十, '英祖 29년 12월 戊子', 28a12-b2.
35. 國立慶州博物館의 옥저 설명문은 다음과 같다. "神文王이 해안을 거닐 때 동해의 용왕이 나타나 聖王은 소리로 천하를 다스릴 祥瑞이니 이 대를 취하여 젓대를 만들어 불면 천하가 평화로울 것이라 하며 이상한 대나무를 獻上하여 왕은 이를 옥저로 만들었다.

이것이 역대 국보로 보존되어 오다가 잠시 유실되었는데, 肅宗 31년 김승학이란 사람이 客館 흙담에서 이를 발견하고 경주 부윤 이인징에게 보내 관아에 보존해 왔고, 한때 창경궁에 진열한 적도 있다. 이 옥저는 검은 점이 많은 黃玉으로 만들었고 길이는 한 자여덟 치, 칠성공은 네 개이다. 조선시대에 이 옥저의 모조품이 純黃玉으로 만들어졌는데, 模笛은 가락이 완전하나 옥저는 은장의 마디가 파손되어 가락이 나오지 않고 있다."

36. 燕山君 10년 7월 28일에 경주 옥저를 바치도록 傳敎를 내린 기사가 있고, 다시 8월 16일에 경주에 두지 말고 內庫에 두자고 전교하자, 承旨들이 경주의 옛것이므로 옛 도읍에 두었던 것일 뿐이나 내고에 두어도 무방할 것이라는 대답을 한 기사가 있다. 이 내용은 연산군 때까지도 경주에는 신라 이래로 옥저가 보존되어 왔음을 알려 준다.

37. 「신라시대 추정 옥피리 미술품 경매장서 선뵈」『중앙일보』, 1998. 10. 27.

38. 「時用鄕樂譜」『韓國音樂學資料叢書』 제22권, 國立國樂院, 1987 참조.

39. 『詩經』「小雅巧言」, "巧言如簧 顔之厚矣"; 成百曉 譯註, 『詩經集傳』(下), 傳統文化硏究會, 1996, p.83.

40. 金喜泳 編譯, 『中國古代神話』, 育文社, 1993, pp.13-21.

41. 『成宗實錄』 卷二百十, 1a8-b9.

42. 『高麗史』 卷八十, 「食貨」, 15a-b.

43. 『高麗史』 卷七十, 5a4-b3.

44. 李瀷, 「笙」『국역 성호사설』 Ⅱ, 민족문화추진회, 1977, pp.345-346.

45. 李德懋, 「端陽佳節」『국역 청장관전서』 Ⅶ, 민족문화추진회, 1979, p.155.

46. 「遊藝志」『韓國音樂學資料叢書』 제14권, 國立國樂院, 1984 참조.

47. 생황의 雙聲法은 악기나 지법, 연주자의 곡 해석에 따라 달라질 수 있다. 金重燮은 세 음을 원칙으로 하되, 악기 상태에 따라 옥타브 위의 음을 낼 수 없을 때만 두 음을 낸다고 했다. 鄭在國은 4도와 5도·8도 관계의 쌍성을 내며 잔가락에는 쌍성을 쓰지 않고 느린 선율이나 지속음을 낼 때 쌍성을 주로 쓴다. 志村哲男, 「韓國에 있어서의 笙簧 變遷과 雙聲奏法」, 서울대학교대학원 석사학위논문, 1985, pp.45-46.

48. 鄭花順에 의하면 연산군 이후의 문헌에서 소금의 명칭이 보이지 않는다고 한다. 鄭花順, 「大笒에 關한 硏究」, 서울대학교대학원 석사학위논문, 1983 참조.

49. 『高麗史』 卷一百三, 「列傳」, '金慶孫', 26a6-30b4. "慶孫臂血淋漓 猶手鼓不止. 四五合蒙古退却. 慶孫整陣陣吹雙小笒還 犀迎拜而泣 慶孫亦拜…"

50. 金桂善, 「나와 大笒」『朝光』, 1941. 4.

51. 朴仁老, 「太平詞」, 金起東 外, 『詳論歌辭文學』, 瑞音出版社, 1983, p.68.

52. 노천명, 「남사당」『사슴』, 미래사, 1991, pp.46-47.

53. 신경림, 「農舞」『여름날』, 미래사, 1991, p.19.

54. 李德懋, 「太平簫曲」『국역 청장관전서』 Ⅷ, 민족문화추진회, 1979, pp.263-264.

55. 徐兢, 『宣和奉使高麗圖經』 卷十三, 2b2-5; 金鍾潤·鄭龍石 共譯, 앞의 책, pp.148-149.

56. 이 시 「太平簫」에서는 지공이 '여섯'으로 표현되어 있어 현재의 태평소 지공이 여덟인 것과 차이가 있다. 鄭夢周, 『圃隱集』 卷一, 「太平簫」, 15a9-12.

57. 『高麗史』 卷一百三十七, 「列傳」, '禑王', 12a3-4. "禑如大同江泛舟 使奏胡樂 禑自吹胡笛 且爲胡舞."

58. 『端宗實錄』 卷十, 30b10.

59. 『成宗實錄』 卷一百三十四, 11b4-13.

60. 『樂學範』 卷十三, a4-11.

61. 漢山居士, 「漢陽歌」, 金起東 外, 앞의 책, p.227.

62. 芮庸海, 『人間文化財』, 語文閣, 1969, pp.49-54.

63. 鄭昞浩, 『農樂』, 열화당, 1986, pp.61-70.

64. 李德懋, 「庚申日 밤에 朴美仲(趾源)·徐汝五·尹曾若·柳連玉(連)·惠甫·朴在先(齊家)·李汝剛(應鼎)과 통소 연구를 지음」『국역 청장관전서』 Ⅱ, 민족문화추진회, 1979, p.175-178.

65. 『樂學軌範』 卷七, 12b9-10; 李惠求 譯註, 『국역 악학궤범』 Ⅱ, 민족문화추진회, 1979, p.121.

66. 일본의 샤쿠하치(尺八)는 관의 길이와 지공이 고대와 현재가 다르다. 쇼소잉에 소장된 샤쿠하치는 취구와 지공 여섯 개(앞에 다섯 개, 뒤에 한 개)를 가졌고, 현대에는 취구와 지공 다섯 개(앞에 네 개, 뒤에 한 개)를 가졌다. 청공은 없다.

67. 『世宗實錄』 卷一百三十二의 통소는 구멍 하나가 上端과 제2공의 중간에 위치해 청 구멍을 표시한 것이라 하겠다. 그 그림에서 뒷구멍은 안 보이고 앞구멍은 모두 다섯 개여서 『악학궤범』 통소와 같은 것이라 하겠다. 李惠求 譯註, 앞의 책, p.120.

68. 전남 진도군의 申龍鉉의 통소와 片在俊의 통소, 韓範洙의 통소 등이 文化財硏究所에서 간행한 『無形文化財調査報告書(4)-三絃六角』(文化財管理局 文化財硏究所, 1984)에 소개되어 있다.

69. 「게우사」(왈자타령), 앞의 책, pp.228-229.

70. 「白雲庵琴譜―簫平調界面調」『韓國音樂學資料叢書』 제16권, 國立國樂院, 1984, p.188.

71. 주 64 참조.

72. 李德懋, 「汝五의 집에서 지은 시를 화답함」, 앞의 책, p.186.

73. 『重要無形文化財調査報告書 202호―북청사자놀음』, 文化財管理局, 1966. pp.25-39.

74. 安玟英, 『金玟叢部』; 沈載完 編著, 『定本時調大全』, 一潮閣, 1984, p.24. "余在鄕廬時 利川李五衛將基豊 使洞簫神方曲名唱金君植 領送一歌娥矣."

75. 통소산조는 韓範洙가 짰는데 전체의 음악 구성은 대금산조와 비슷하며 '진양-중모리-중중모리-자진모리'로 이루어졌다. 한범수 이후 통소산조는 전승되지 않고 있다.

76. 鄭花順, 「洞簫에 관한 연구」『國樂院論文集』 제4집, 國立國樂院, 1992, pp.103-134.

77. 심훈, 「피리」, 한명희 편, 『시와 그림이 걸린 風流山房』, 따비밭, 1994, p.133.

78. 『隋書』 卷八十一, 2a10; 『北史』 卷九十四, 8a5-6. "高麗 …樂有五絃琴 箏 筆篥 橫吹 簫 鼓之屬."

79. 『舊唐書』 卷二十九, 10b8-11a5. "高麗樂 …小篳篥一 大篳篥一 桃皮篳篥一…"

80. 『舊唐書』 卷二十九, 11a5-8. "百濟樂 中宗之代 工人死散. 岐王範爲太常卿 復奏置之 是以音伎多闕. 舞二人 紫大袖裙襦 章甫冠 皮

履. 樂之存者 箏 笛 桃皮觱篥 筌篌 歌."

81. 徐兢, 『宣和奉使高麗圖經』 卷四十, 9a4-7; 金鐘潤 · 鄭龍石 共譯, 앞의 책, p.365.

82. 『高麗史』 卷七十一, 「翰林別曲」, 40b-42a1.

83. 민속음악 연주자들은 물론, 궁중의 악사들도 직접 피리를 만들어 불었던 것 같다. 金千興에 의하면 李王職雅樂部에서는 학생들에게 피리 만드는 방법을 가르쳐 주었다고 한다. "이때 최(순영) 선생께서는 산 교육의 하나로 피리 관대와 피리 서(舌) 만드는 법을 일러 주시기도 했다. 우리들은 이것에 큰 흥미를 느꼈고 직접 관대와 서를 만들어서는 자랑스럽게 불곤 했다. …피리를 만드는 데 필요한 용구로는 칼 · 송곳 · 구리철사 · 숫돌 · 인두 등을 준비해야 했다. 이런 악기 제작의 체험을 통해 우리들은 피리의 음정은 관대와 서의 장단, 굵고 가는 것에 달려 있고 음공의 대소와 음공 간의 차이에서도 그 고하가 결정됨을 알 수 있게 되었다." 金千興, 『心韶 金千興 舞樂七十年』, 民俗苑, 1995, p.41.

84. 芮庸海, 앞의 책, pp.39-42.

85. 文化財研究所, 『無形文化財調査報告書(4)-三絃六角』, 文化財管理局 文化財研究所, 1984.

86. 西安의 遺址에서 발굴된 陶哨는 입이 비뚤어진 모양의 악기이다. 원래 骨哨나 木製로 된 哨는 交配 시기의 암사슴을 유인하기 위해 소리내던 사냥도구라고 한다. 最古 악기 중의 하나인 陶塤(질나팔)은 山西省 萬泉 荊村에서 출토되었다. 石塤 또한 신석기시대에 사냥하는 데 쓰이던 石流星(彈)으로부터 유래된 것인데, 돌 그 자체가 사냥도구인 동시에 악기로도 轉用되었던 흔적을 말해 주고 있다.

87. 중국에는 추 모양 외에 계란같이 갸름한 것, 공처럼 둥근 것, 큰 것, 작은 것 등 여러 종류가 있으며, 『世宗實錄』의 朴㙉 상소문 내용에 의하면 우리나라에도 이렇게 여러 가지 모양의 훈이 있었음을 알 수 있다. 현재의 훈은 세종 때 박연의 주장을 받아들여 표준화한 것이 전승된 것이다.

88. 훈은 흙의 종류와 두께, 속의 넓고 좁은 정도, 제작과정의 온도에 따라 제각기 음이 다르고, 지공이나 입김으로 음정을 조절할 융통성이 별로 허용되지 않기 때문에 동시에 여러 명이 연주할 경우 음정 맞추는 일이 보통 까다롭지 않다. 훈을 한꺼번에 많이 만들어 놓았다가 음이 맞는 것을 골라 써야 한다.

89. 만약 소리가 높은 관대가 있으면, 그 속의 납을 減하고, 소리가 낮으면 납을 더 보태어 조절한다. 李惠求 譯註, 앞의 책, p.79.

* 본문 중 별도의 언급 없이 밝힌 악기의 규격이나 부분의 치수는 국립국악원 국악박물관 소장의 악기를 기준으로 하였거나 그 중 대표적인 악기를 측정하여 기록한 것이다.

管樂器 演奏家 및 樂器匠 *이 목록은 도판과 본문에 연주 모습과 악기 제작과정의 사진이 실린 연주가와 악기장의 간단한 약력을 가나다순으로 소개한 것이다.

郭泰規 피리 · 단소 연주가. 1954년생. 국립국악원 정악단 악장. 중요무형문화재 제46호 피리정악 및 대취타 이수. 한국창작음악연구회 및 서울악회 회원.

金寬熙 피리 · 단소 연주가. 1951년생. 국립국악원 정악단 단원. 중요무형문화재 제46호 피리정악 및 대취타 예능보유자 후보.

金龍男 1941년생. 서울 광진구에서 이십 년째 대금 및 단소 제작에 종사.

金應瑞 대금 연주가. 1947년생. 국립국악원 정악단 단원 역임. 용인대학교 국악과 교수. 중요무형문화재 제20호 대금정악 예능보유자.

金賢坤 1935년생. 1980년경부터 주로 편종 · 편경 · 태평소 등의 악기 제작. 1984년부터 국립국악원의 국악기 개량사업에 참여. 현재 종로구에서 연악사 운영.

孫範柱 피리 · 생황 연주가. 1962년생. 국립국악원 정악단 단원. 중요무형문화재 제46호 피리정악 및 대취타 이수. 한국청소년국악관현악단 부지휘자. 한국창작음악연구회 회원.

尹炳千 대금 · 퉁소 연주가. 1954년생. 국립국악원 정악단 단원. 중요무형문화재 제20호 대금정악 이수.

李生剛 대금 · 피리 · 단소 연주가. 1942년생. 중요무형문화재 제45호 대금산조 예능보유자.

鄭在國 피리 · 태평소 연주가. 1942년생. 金俊鉉에게 피리를, 崔仁瑞에게 태평소를 師事. 국립국악원 정악단 예술감독 역임. 한국예술종합학교 전통예술원 교수. 중요무형문화재 제46호 피리정악 및 대취타 예능보유자.

許龍業 현악기 연주가 및 악기장 목록 참조.

黃奎男 피리 연주가. 1947년생. 국립국악원 정악단 예술감독. 중요무형문화재 제41호 歌詞 예능보유자 후보.

黃圭相 피리 연주가. 1959년생. 국립국악원 정악단 단원. 중요무형문화재 제46호 피리정악 및 대취타 이수. 한국청소년국악관현악단 · 서울국악관현악단 사무국장.

黃圭日 대금 연주가. 1949년생. 국립국악원 정악단 지도위원. 중요무형문화재 제1호 종묘제례악 이수.

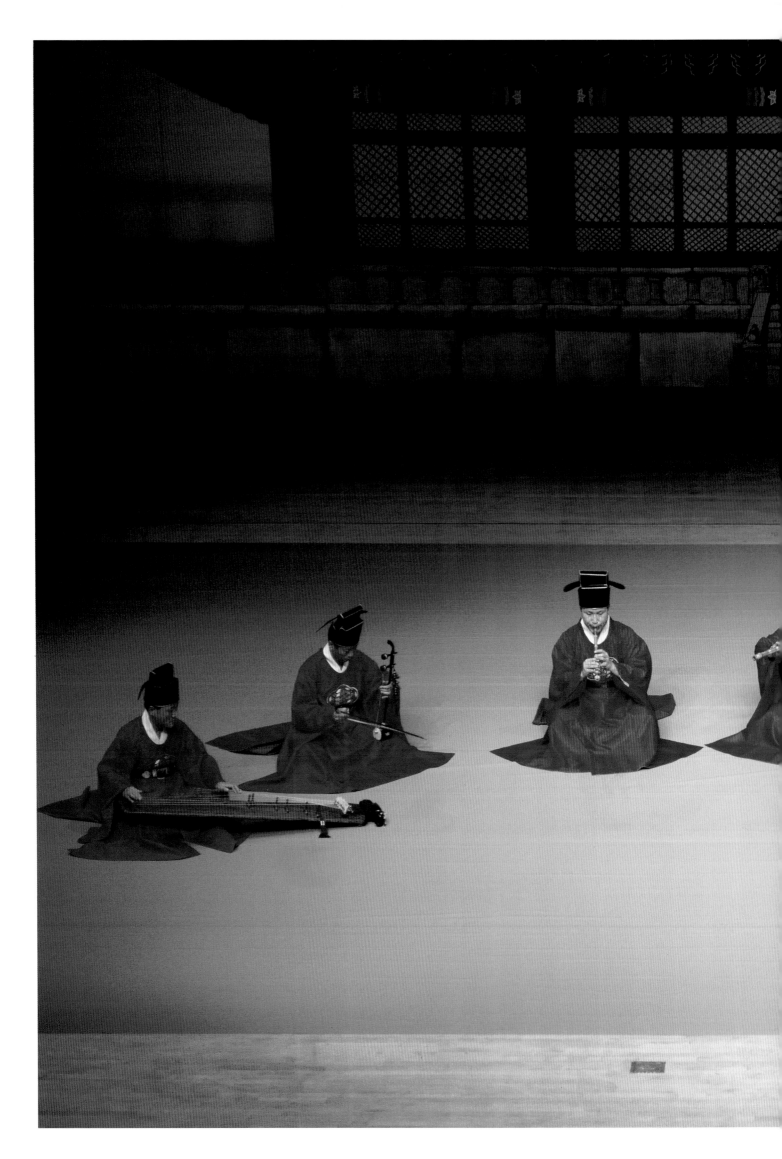

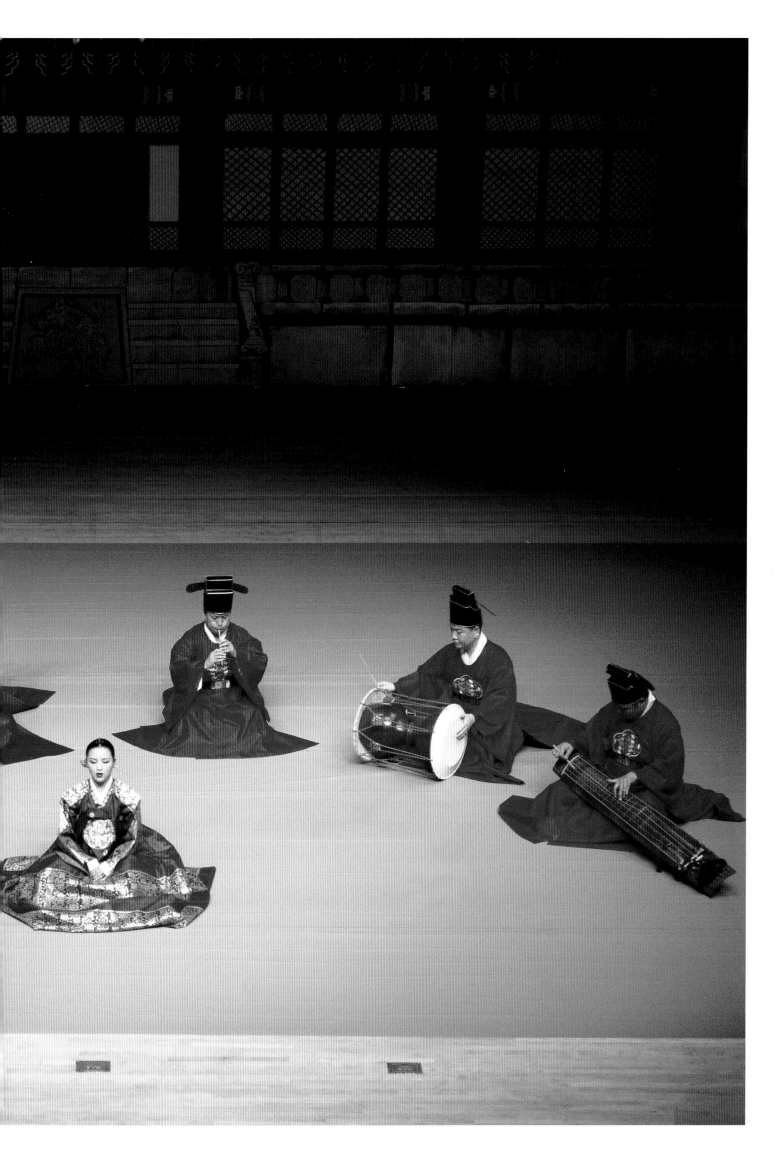

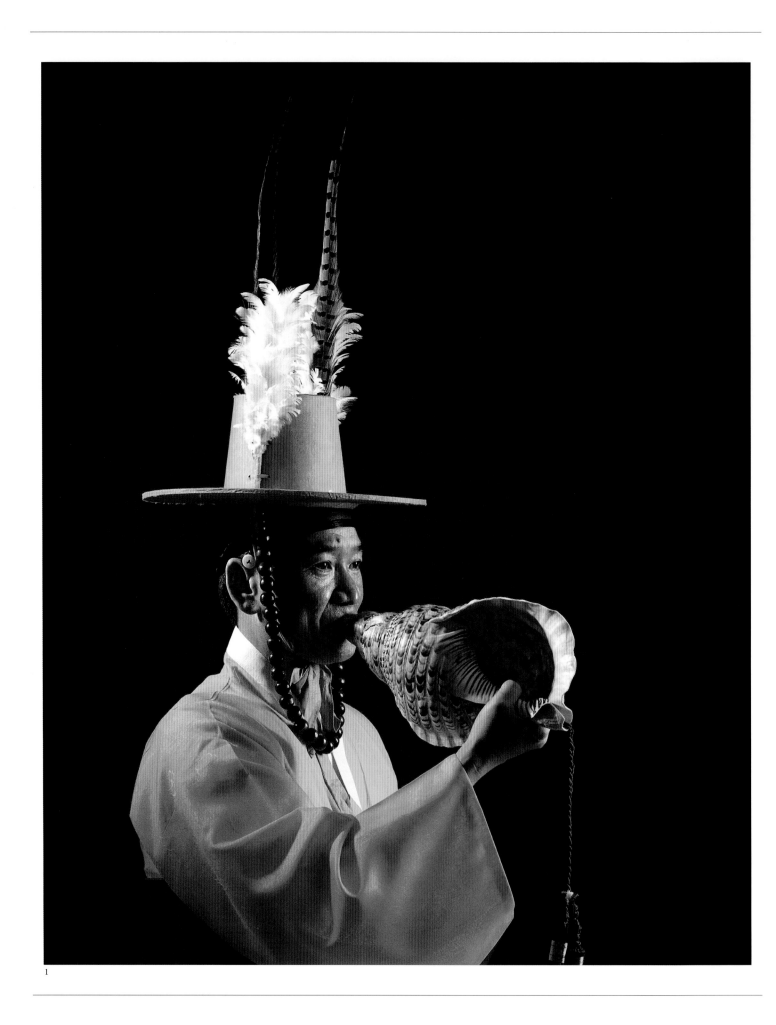

1

韓國 樂器
Korean Musical Instruments

226

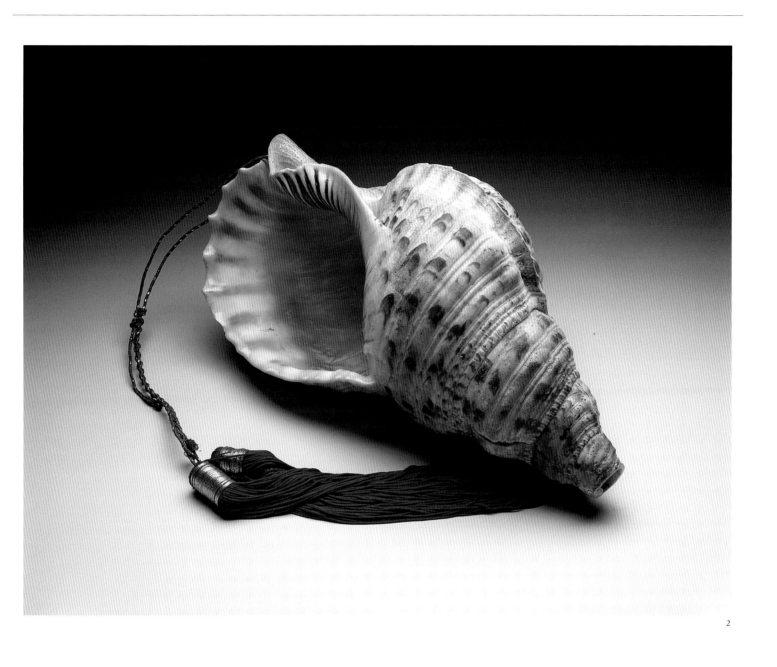

1-2. **나각**

나각(螺角)은 소라 피리이다. 바다에서 건져낸 소라껍데기 끝부분에 구멍을 내어 불면
뱃고동같이 멀리 가는 소리가 난다. 행렬음악인 대취타(大吹打) 연주에 사용된다.
나각은 바른 자세로 서서 오른손으로 소라의 벌어진 끝이 위쪽을 향하도록 잡고
연주하는데, 이때 오른손 엄지손가락을 소라 안쪽으로 넣어 감아 쥐므로써
소라 몸체가 손바닥에 닿도록 한다.(1. 演奏者-金寬熙)

Nagak

This conch horn, produces only one deep note from a hole in the top of the shell.
Today it is used in military processional music calls *daechwita*.

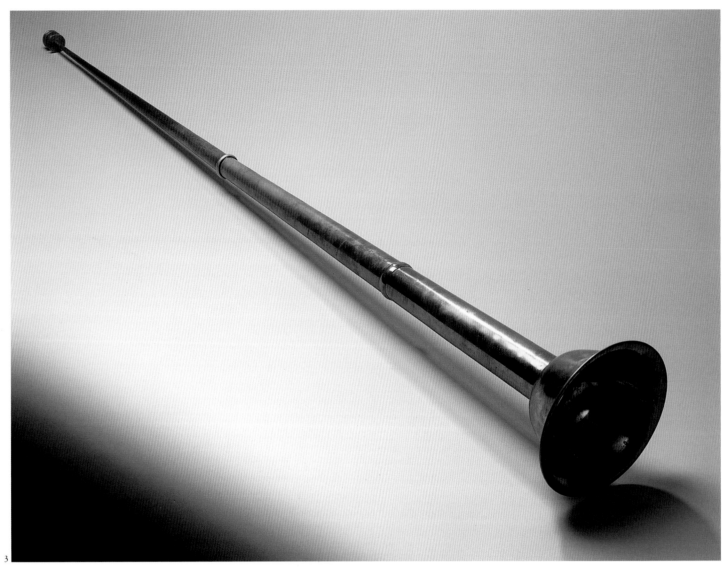

3

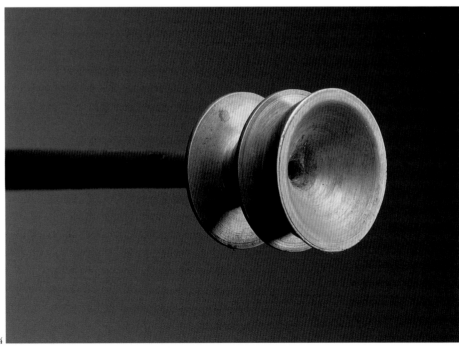

4

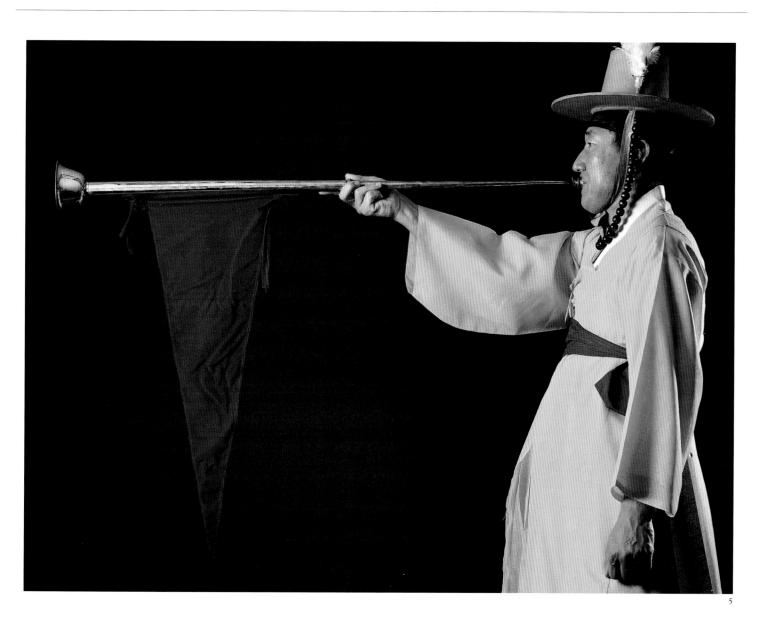

3-5. 나발

나발(喇叭)은 나무나 쇠붙이로 만든 긴 대롱을 입으로 불어 소리내는
간단한 구조의 관악기이다. 끝이 나팔꽃처럼 넓게 벌어진 나발에서는 나지막하면서도
큰 소리가 난다. 주로 신호용 음악이나 군악·농악 등에 즐겨 편성되었다.
나발을 연주할 때는 먼저 오른팔을 수평으로 뻗고 손등이 아래를 향하게
나발을 잡는다. 이때 오른손 검지손가락은 나발의 중간 관을 받치고,
다른 네 손가락으로 관을 쥔다. 왼손은 자연스럽게 주먹을 쥔 채 내리거나
허리에 얹는다.(5. 演奏者-黃圭相)

Nabal

The *nabal* is Korea's only metal clarion or long trumpet. It consists of two or three
sections that fit together. The *nabal* has no finger holes and is produces only one
deep tone. Today it is used exclusively for military processional music, alternating
with the sound of the *nagak*, the conch horn.

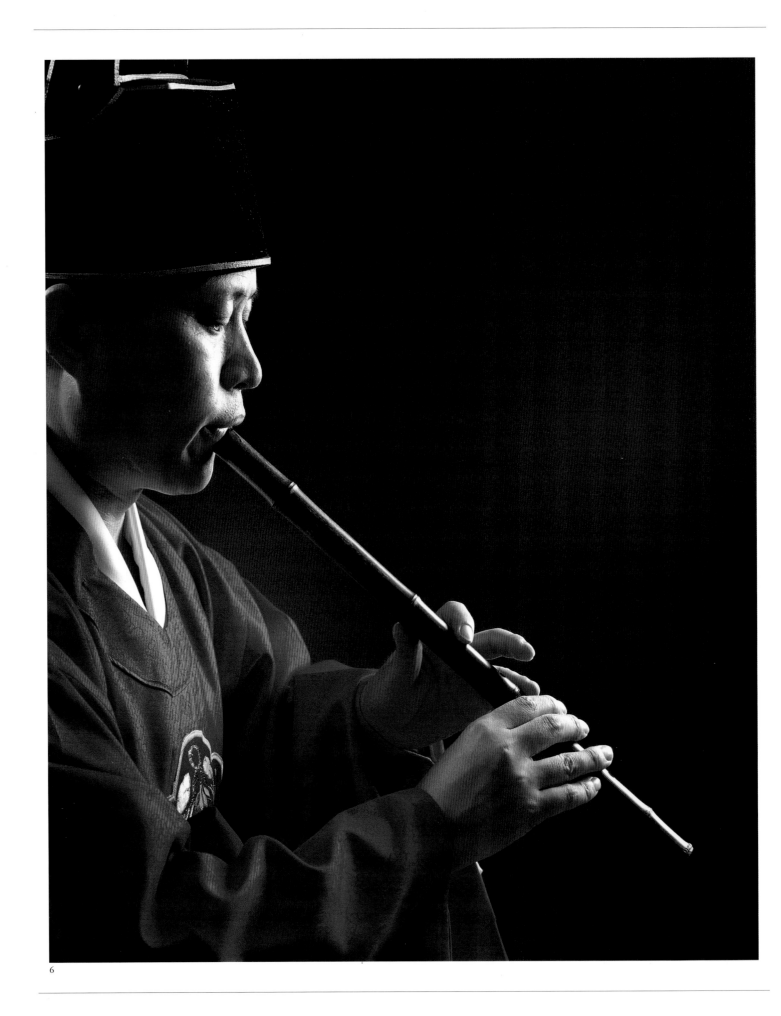

6

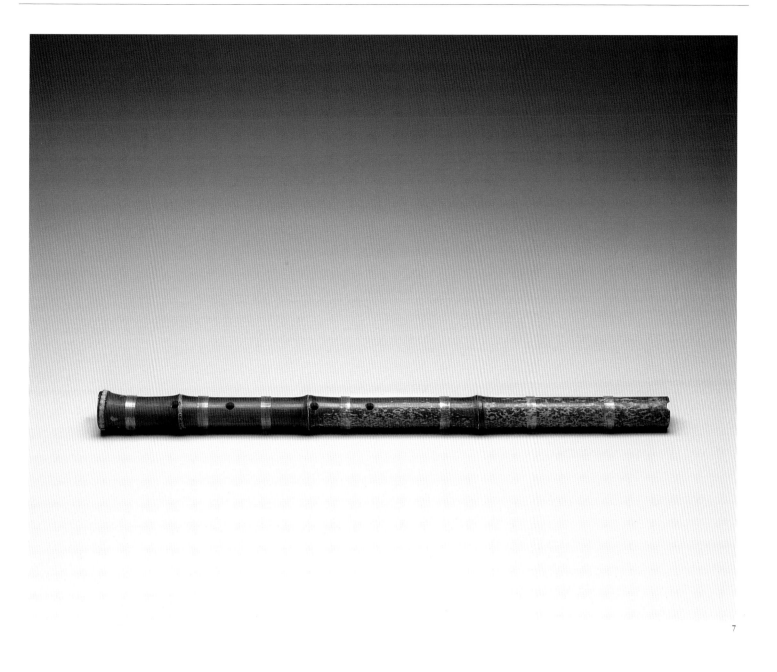

7

6-7. 단소

단소(短簫)는 세로로 부는 관악기의 한 가지이다. 단소라는 이름에 걸맞게 세로로 부는 관악기 중
가장 짧다. 주로 거문고 · 가야금 · 세피리 · 대금 · 해금 · 장구 · 양금과 함께 줄풍류에 자주 편성되며,
이 밖에도 생황이나 양금과의 이중주, 즉 생소병주(笙簫竝奏)나 양금 · 단소 병주 및 독주 등에
폭넓게 애용된다.
단소를 연주할 때는 입술 주름이 완전히 펴지도록 좌우로 당기면서 입술의 가운데를
단소 구멍만큼 열고, 아랫입술의 가운데를 취구(吹口)에 댄다. 입술 가운데로만 숨이 나가도록
입귀를 꼭 오므리고 연주한다.(6. 演奏者-郭泰規)

Danso

The *danso* is a small vertical flute mainly used in solo recitals, duet performances, and
chamber music. It is a popular instrument for solo recitals as it produces the clearest tone of
all the wind instruments. It is also used in duet performances with *saenghwang* or *yanggeum*.
Duet performances of *saenghwang* and *danso* are called *saengsobyeongju*.

8

8. 대금의 칠성공

대금 · 중금 · 소금 · 퉁소 등의 악기에는 지공(指孔) 외에 칠성공(七星孔)이
있다. 내경(內徑)이 일정치 않은 자연산 대나무로 악기를 만들면
지공의 간격 조정만으로 정확한 음정을 얻기 어렵다. 이를 위해
관대 끝에 몇 개의 구멍을 뚫는데, 이것을 칠성공이라 한다.
칠성공은 이 밖에 허공(虛孔) 또는 '바람새' '조종 구멍'이라고도 한다.

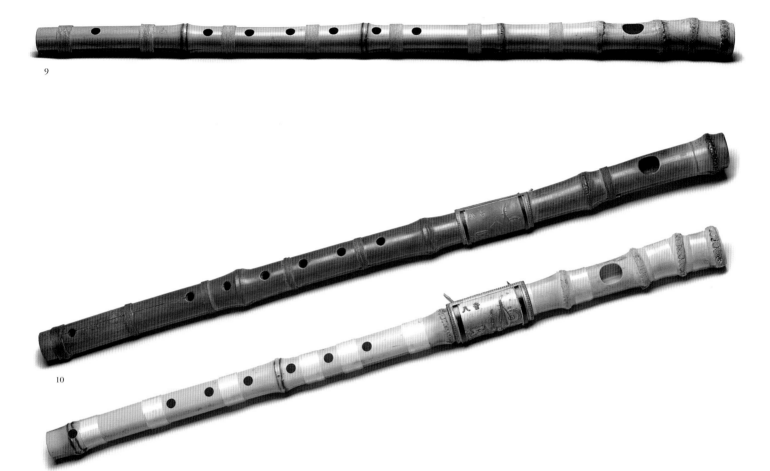

9

10

11

9-11. 대금과 중금

대금(大笒)은 대나무 관대에 취구와 지공과 청공(清孔)을 뚫어 옆으로 부는 관악기로
정악용(正樂用) 대금(10)과 산조대금(散調大笒, 11)이 있다. 정악용 대금은 궁중음악과
줄풍류 연주 및 가곡 반주 등에 쓰이며, 산조대금은 산조나 시나위, 민요 반주 등에 사용된다.
중금(中笒, 9)은 신라 삼죽(三竹)인 대금ㆍ중금ㆍ소금의 하나로 전승된 횡적류(橫笛類)의 관악기인데,
20세기 이후로는 대금 연주자들의 학습과정에 활용될 뿐 실제 연주에는 쓰이지 않고 있다.

Daegeum, Junggeum

The *daegeum* (10, 11), a large transverse flute, dates back to 7th century Silla. It is one of three
transverse flutes, the *daegeum* (the large flute), the *junggeum* (the medium-sized flute), and the
sogeum (the small flute). The *daegeum* has six finger holes, and an extra hole covered with a thin
reed membrane which produces a distinctive buzzing sound that is both refined and gentile.
The *junggeum* (9) is smaller than the *daegeum*. The *Goryeosa*, the History of Goryeo, indicates
that the *junggeum* also had thirteen holes just as the large flute, and the *Akhakgwebeom*, the
Standard of music, published in 1493, shows that it also had a hole covered with a thin membrane.
Today however it is not used anymore but for practical use for beginners.

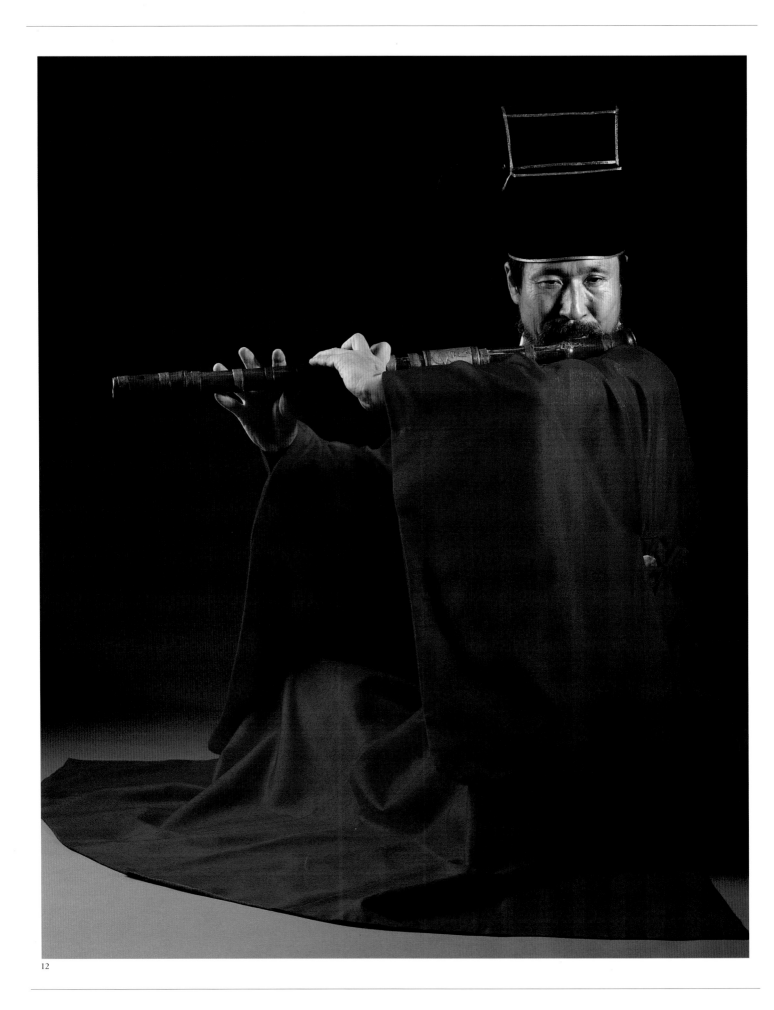

12

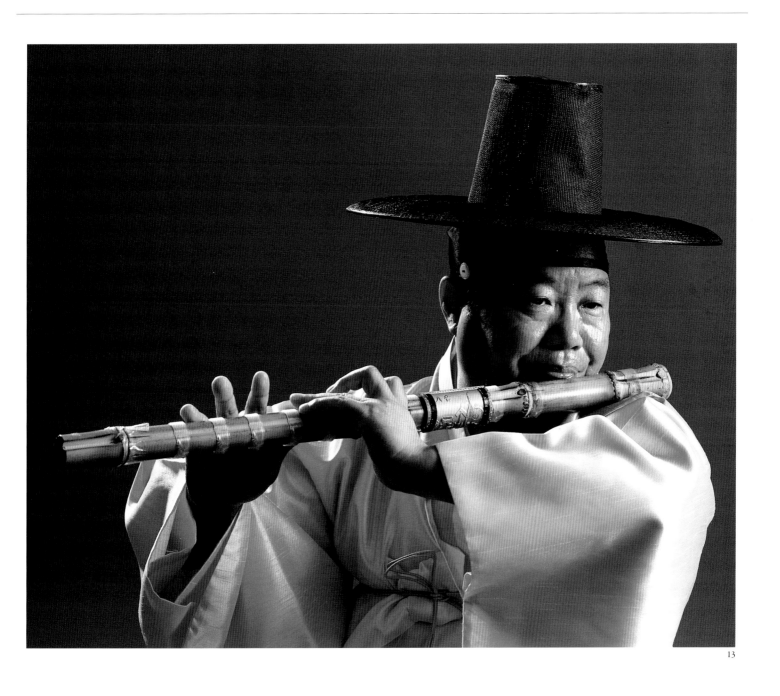

12-13.

대금은 정좌하거나 선 자세로 연주한다. 허리와 가슴은 쭉 펴고
대금 아래쪽이 취구보다 처지거나 올라가지 않는 평행상태를 유지한다.
왼손으로는 청공 아래쪽을 받쳐 칠성공 있는 쪽이 오른쪽으로 향하도록 잡고
왼손 검지·장지·무명지의 끝부분이 제1, 2, 3공에 닿도록 댄다. 오른손은 엄지로
제4공 아래쪽을 받쳐 들고 검지·장지·무명지를 펼쳐 둘째 마디 부분이
제4, 5, 6공에 닿도록 댄다.(12. 演奏者-金應瑞)
산조대금의 구조는 정악용 대금과 같다. 다만 민속음악의 다양한 음악기법을
자유롭게 표현할 수 있도록 길이는 좀 짧아지고 취구는 넓어졌다. (13. 演奏者-李生剛)

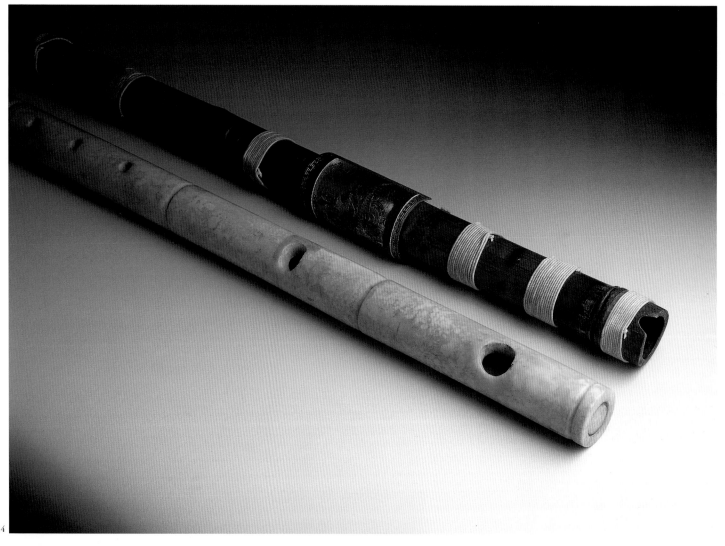

14

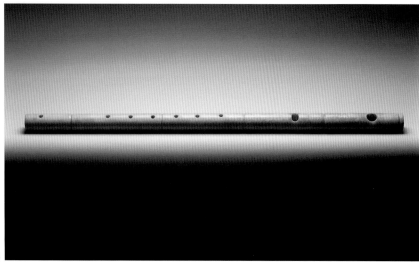

15

14-15. 옥저
현재 연대미상의 옥저가 국립국악원(15),
국립경주박물관, 미국의 피바디 에섹스
박물관 등에 전하며, 개인 소장자들도 더러 있다.
옥저는 실용적인 연주 목적보다는 신기(神器) 또는
애장품으로 제작된 것이 아닌가 추측된다.

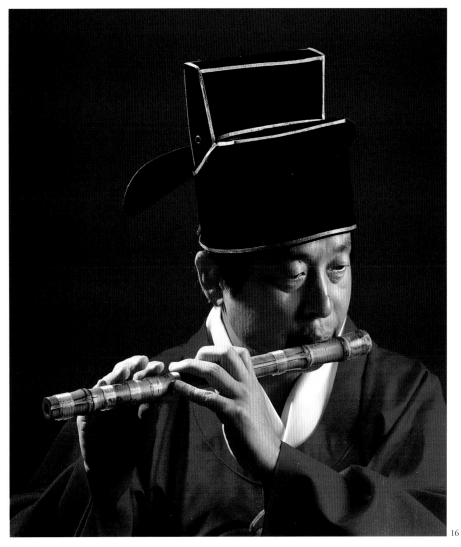

16

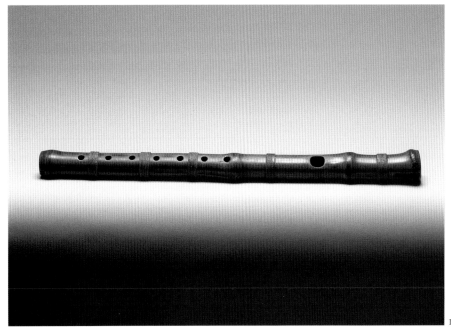

17

16-17. 소금

소금(小笒)은 중국계 관악기인 당적(唐笛)과 비슷한,
가로로 부는 횡적류(橫笛類) 악기이다. 소금과 당적은
악기의 형태와 연주법, 쓰임새 등을 구별할 필요가
없을 만큼 유사하다. 연주자들 사이에서는 아직도
두 가지 명칭이 혼용되지만 1950년대부터는
당적 대신 소금으로 부르는 경우가 많다.
사진의 악기는 이왕직아악부(李王職雅樂部) 시대에
사용되던 당적(唐笛)이다.
소금 연주법은 기본적으로 대금과 같다. 관악합주에
편성되는 소금은 높은 음역에서 맑고 투명한 음색으로
장식적인 선율을 주로 연주한다.(16. 演奏者-黃圭日)

Sogeum

The *sogeum*, the small transverse flute, resembles
the *junggeum*, except it is a little shorter.

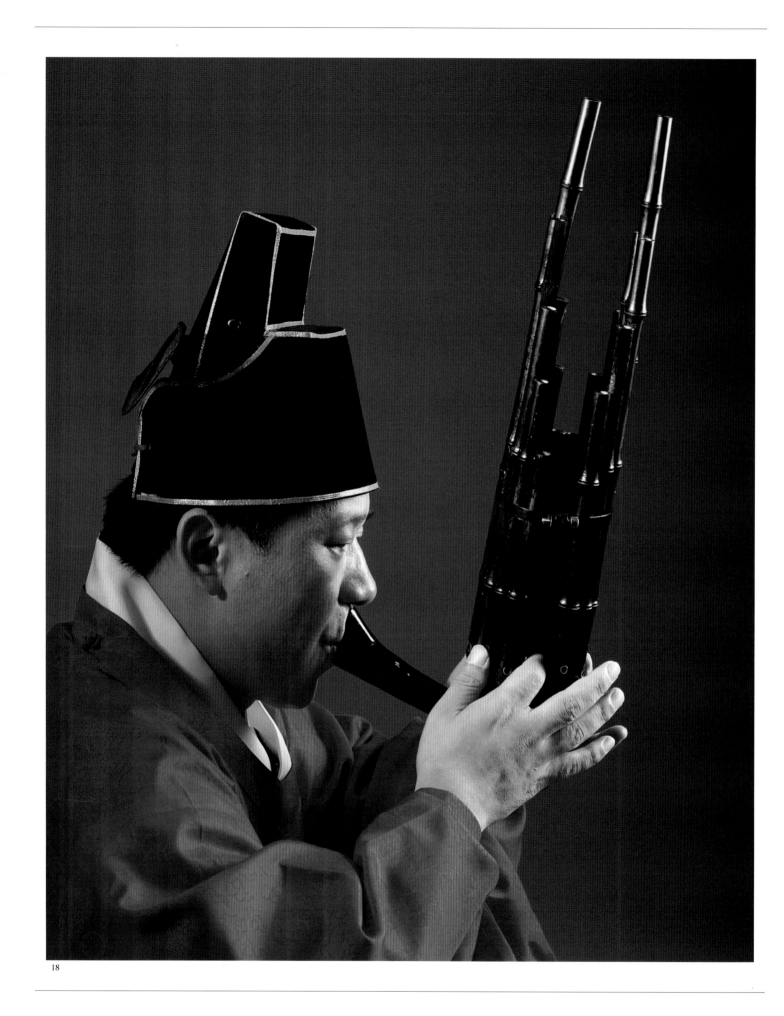

韓國 樂器
Korean Musical Instruments
238

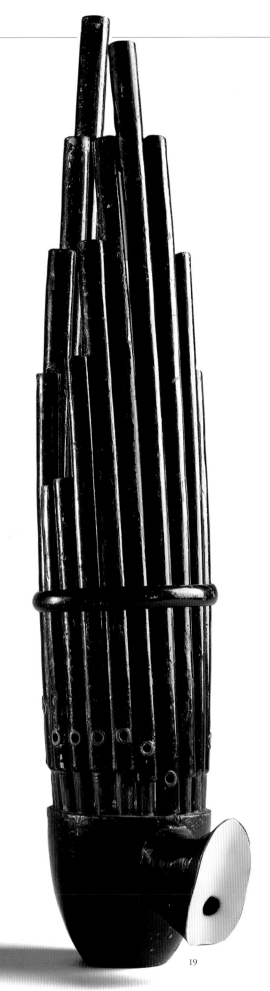

18-19. 생황

생황(笙簧)은 아악기(雅樂器) 팔음(八音) 중 포부(匏部)에 드는
아악기지만 아악 외에 당악(唐樂)과 향악(鄕樂)에도 편성되었고,
조선 후기에는 풍류방(風流房)에서도 연주된 다관식(多管式)
관악기이다. 길이가 다른 여러 개의 대나무관이 통에
꽂혀 있는 모습은 마치 봄볕에 모든 생물이 돋아나는 것처럼
삐죽삐죽하고, 그 소리는 대지에 생명을 불어넣는
생(生)의 뜻을 담고 있어 '생(笙)'이라는 이름이 생겼다고 한다.
생황은 연주자의 들숨과 날숨이 대나무 관대 안에 들어 있는
금속제 리드(reed)를 울려 그 진동으로 소리를 낸다.
연주할 때는 먼저 가슴을 곧게 펴고 배를 안쪽으로 끌어당겨
호흡하기 편한 자세로 앉은 다음, 두 손바닥을 합쳐 생황의
통 아랫부분을 감싸 쥔다. 관대는 약간 오른쪽으로 기울이고,
취구에 입김을 불어넣을 때는 입술을 옆으로 당기면서 작게
오므려 바람이 새지 않도록 한다.(18. 演奏者-孫範柱)

Saenghwang

The *saenghwang* is a mouth organ. Once made of gourd,
it is now made of wood and metal. It has a set of seventeen
cylindrical bamboo pipes with brass reeds. Air is blown
into a hole at the base, causing the metal reeds to vibrate
like a harmonica or an accordion. It is mainly used in duet
performances with the *danso*.

19

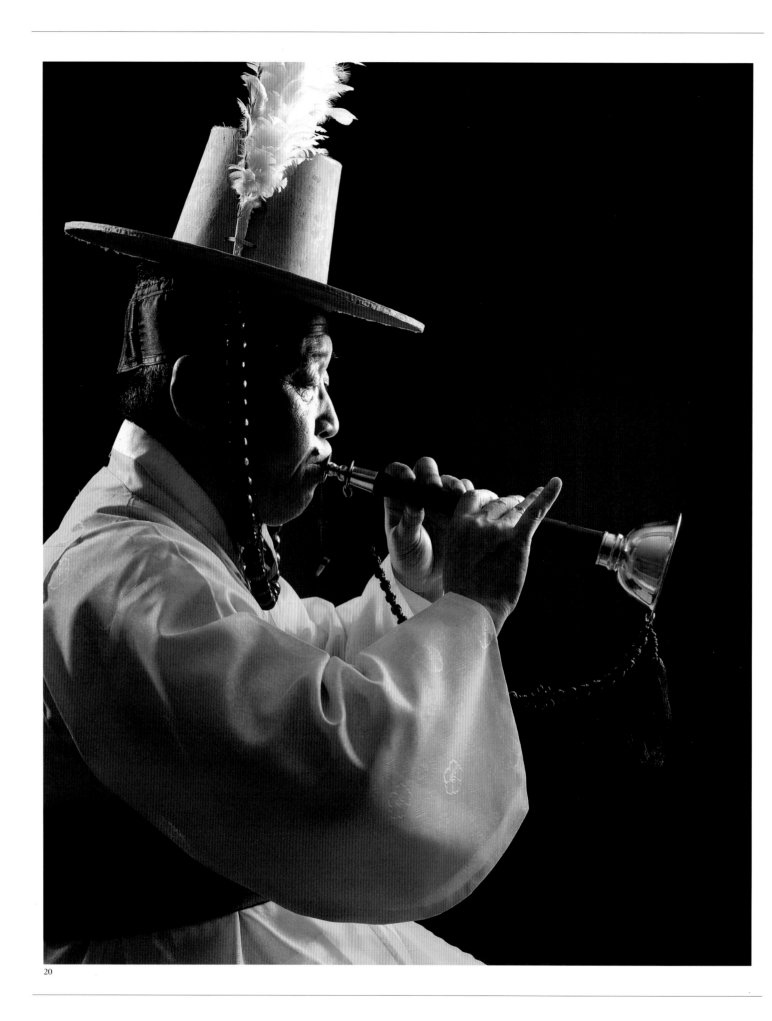

韓國 樂器
Korean Musical Instruments

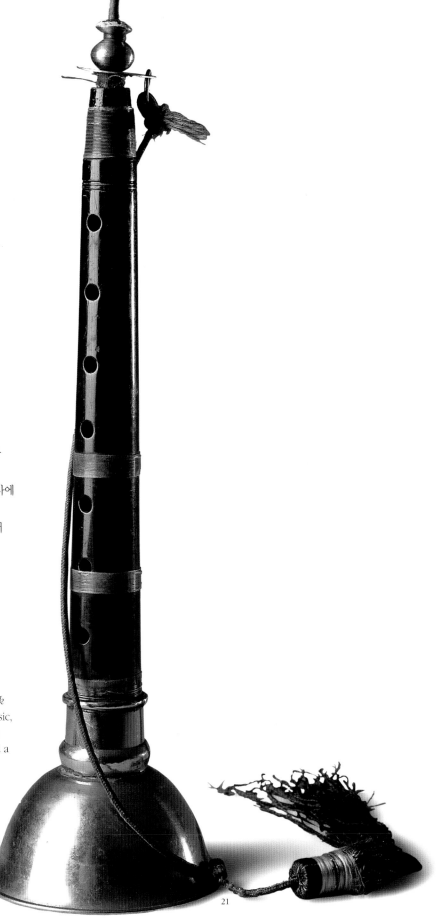

20-21. 태평소

태평소(太平簫)는 나무 관대에 깔때기 모양의
동팔랑(銅八郎)을 대서 만들고, 관대에 겹서(複簧,
double-reed)를 꽂아 부는 관악기이다. 태평소는
호적(胡笛)·호적(號笛)·날라리·쇄납(鎖納)·새납 등의
별칭으로 불리기도 하며, 옛 시에서는 금구각(金口角)이나
소이나(蘇爾奈)라 표기되기도 했다. 이 중 가장 대표적인
이름인 태평소는 이 악기가 주로 군중(軍中)과 궁궐의 행사에
사용되어 국가의 안녕과 권위의 상징으로 전승되었음을,
호적(胡笛)은 악기가 한족(漢族)이 아닌 변방의 이민족에서
유래되었음을 말해 준다.
태평소는 겹서에 입김을 불어넣고 관대와 동팔랑을
통해 음정과 진폭을 조정해 소리를 낸다. 연주방법은
겹서 악기인 피리와 비슷하기 때문에 주로
피리 연주자들이 태평소를 분다.(20. 演奏者-鄭在國)

Taepyeongso

The *taepyeongso*, a double-reed conical instrument, was
introduced from China during the Goryeo period and is
used widely in *daechwita* (military band music), *nong-ak*
(farmers' music), Buddhist music, royal ancestral rite music,
and *sinawi* (the instrumental accompaniment to shaman
dances). It has a conical bore, a cup-like metal bell, and a
short double-reed which fits over a metal mouthpiece.
The *taepyeongso*, also called *nallari*, *hojeok* or *senap*,
produces shrill piercing sounds.

21

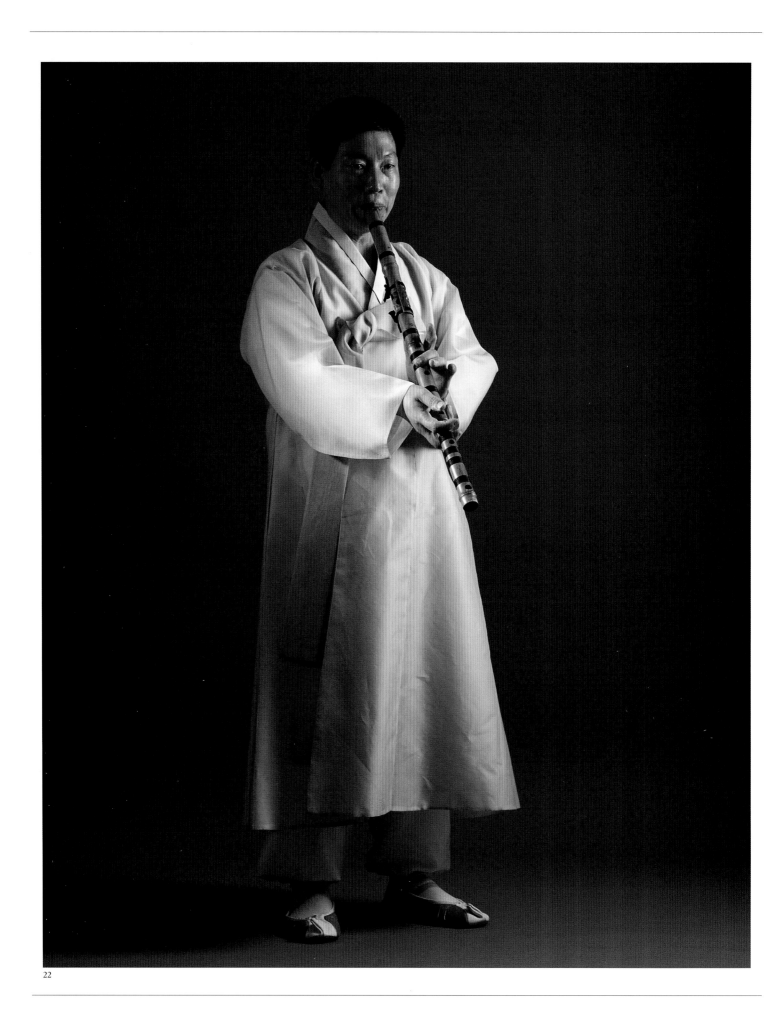

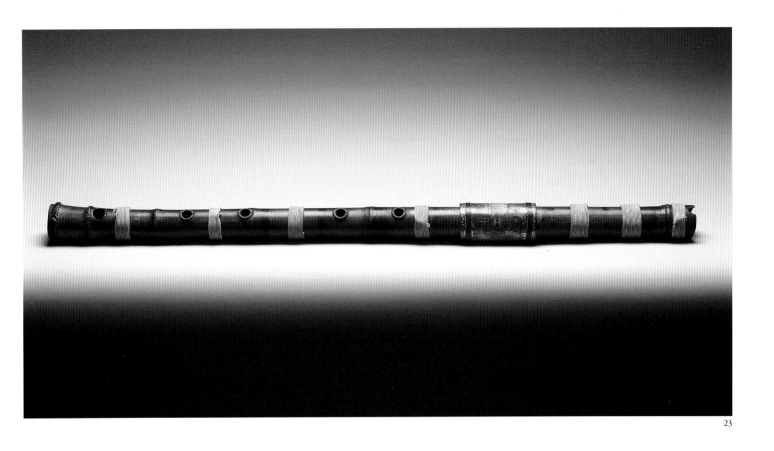

22-23. 퉁소

퉁소(洞簫)는 세로로 부는 관악기의 한 가지이다. 현재는 그리 활발히 연주되지 않지만, 조선시대에는 향악 · 당악 편성의 궁중음악 연주에 두루 쓰였고, 풍류객들 사이에서도 꽤 인기가 있었으며, 민간에서도 퉁소 모르는 이가 없을 정도로 애용되었다. 현재는 북청사자놀음의 반주음악을 통해 퉁소 소리를 들을 수 있다. 퉁소를 연주할 때 U자형의 취구에 입김을 불어넣는 방법은 단소와 비슷하고, 혀를 써서 장식음을 연주하거나 농음을 하는 방법, 청공을 울리는 방법 등은 대금과 비슷하다.(22. 演奏者-尹炳千)

Tungso

There are two kinds of *tungso* (large vertical flute). One is similar to the *jeok* (notched vertical flute) that is used for sacrificial music and has six finger holes, five in the front, and one in the back. This notched pipe, without a hole is covered with a thin membrane, and is used for court music. The other has five finger holes including the one in the back. It resembles the *danso* as far as the finger holes are concerned, but it does have a hole covered with a membrane. The *tungso* described in the *Akhakgwebeom* had a hole covered with a membrane and six finger holes. It was used in playing Chinese music in court ceremonies and for royal banquets, but now this *tungso*, preserved in the National Center for Korean Traditional Performing Arts, is in disuse.

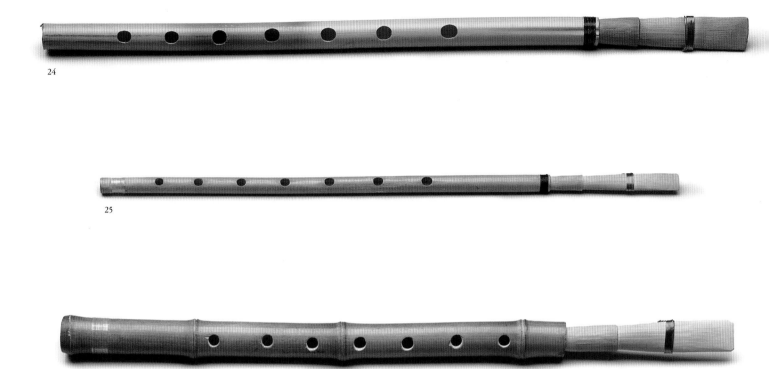

24

25

26

24-29. 피리

피리(觱篥)는 대나무 관대에 겹서를 끼워 입에 물고 부는 관악기이다. 인도의 악기로 알려져 있으며,
실크로드를 따라 문명의 교류가 이루어질 때 중국·한국·일본에까지 널리 퍼졌다. 우리나라에서는
궁중음악과 민간음악의 합주에서 주선율 악기로 활용되었으며, 피리산조와 시나위 등의 독주악기로도
애용되고 있다. 향피리(24), 세피리(25), 당피리(26)의 세 가지 종류가 있다.

피리의 주법은 향피리·세피리·당피리가 거의 같다. 먼저 바른 자세로 정좌를 한다. 턱은 약간 당기고
등과 앞가슴은 당당하게 펴서 호흡하기 쉽게 자세를 취하고 피리를 양손에 쥐어 입에 문다. 피리를 쥘 때는
왼손의 손가락 부분이 관대 위쪽 네 구멍을 막을 수 있게 잡고, 오른손은 첫째 마디와 둘째 마디 사이의
부드러운 부분이 지공에 닿게 하여 아래의 네 구멍을 짚고 자유롭게 운지할 수 있도록 힘을 빼고 가볍게
올려 놓는다. 연주자에 따라서 손가락의 위치가 바뀌는 경우도 있다.(28, 29. 演奏者-鄭在國, 許龍業)

Piri

The *piri* is a cylindrical double-reed bamboo instrument with eight finger holes, one in back for the
thumb and seven in front. There are three different kinds of *piri*: the *hyangpiri* (24), literally "native"
Korean *piri* used for indigenous music, or *hyang-ak*; the *sepiri* (25), a smaller soft-toned *piri* used for
chamber music and to accompany *gagok* (vocal music); and the *dangpiri* (26), a stout Chinese *piri* used
for *dang-ak*, the music of Tang and Song China.

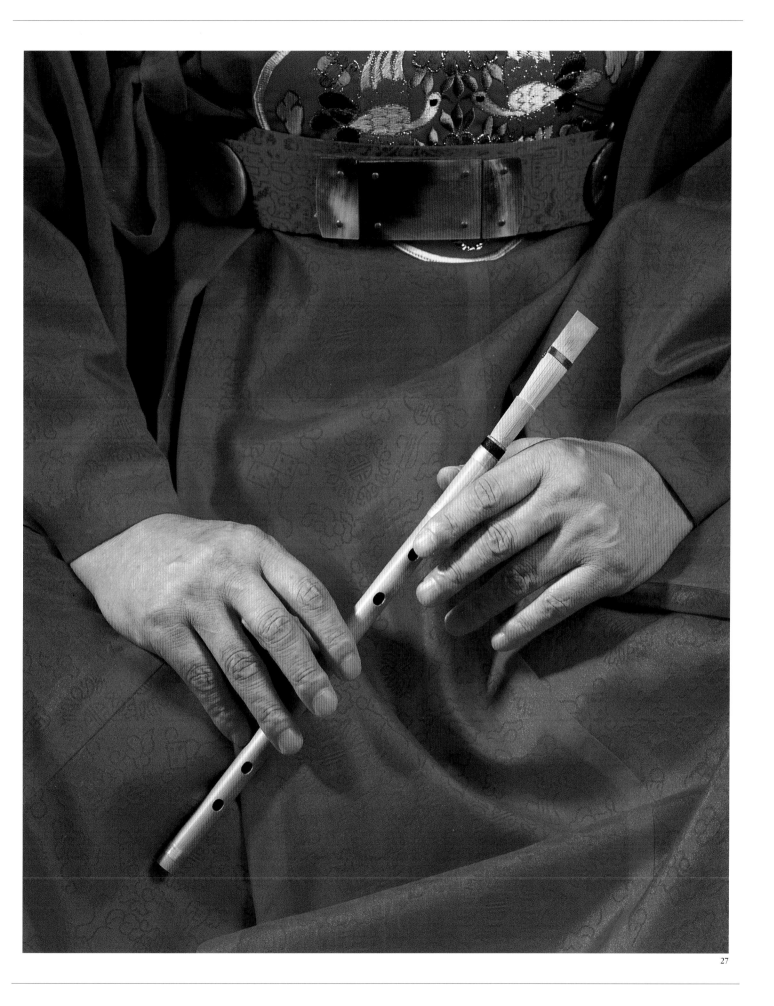

管樂器
Wind Instruments
245

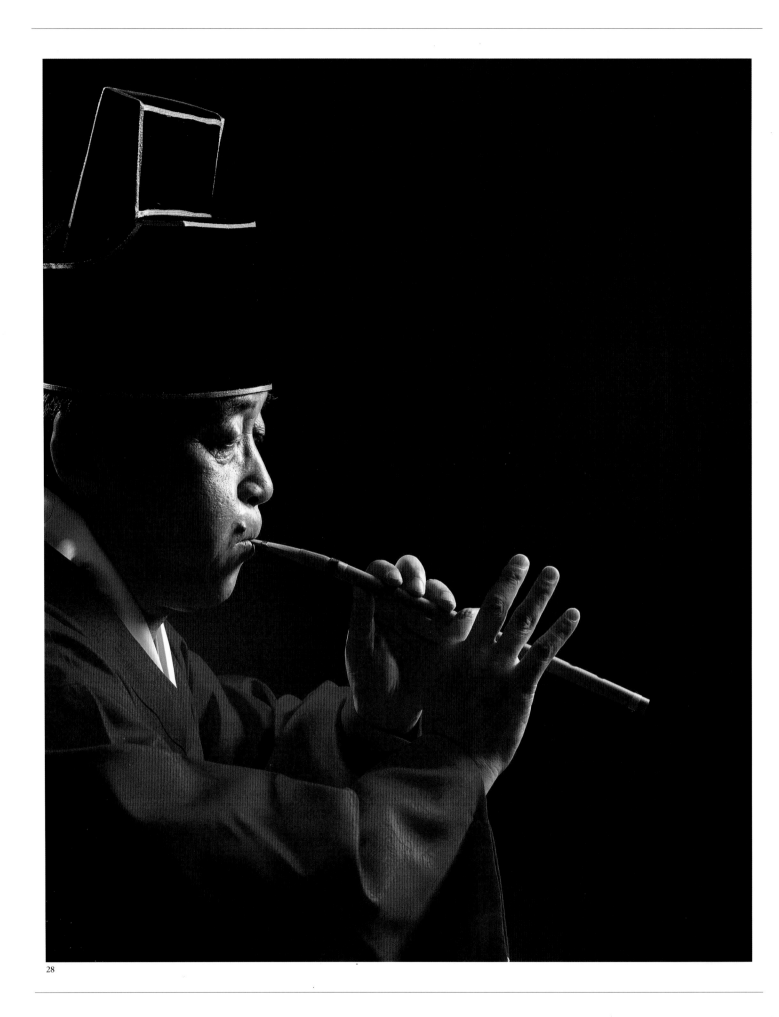

28

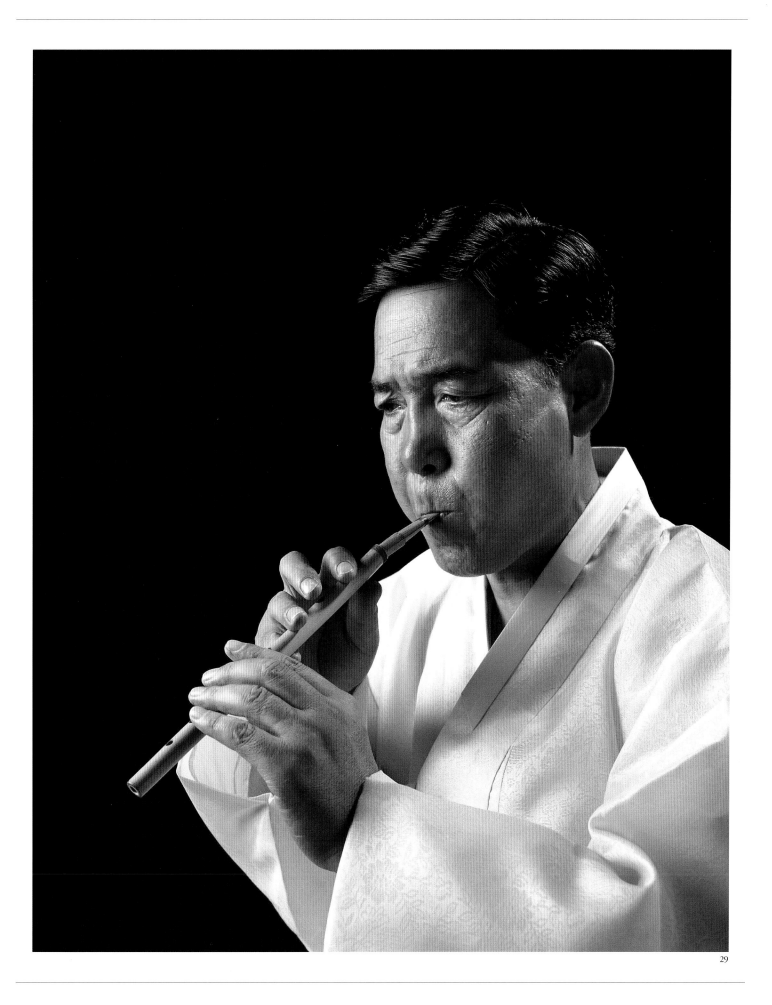

管樂器
Wind Instruments

247

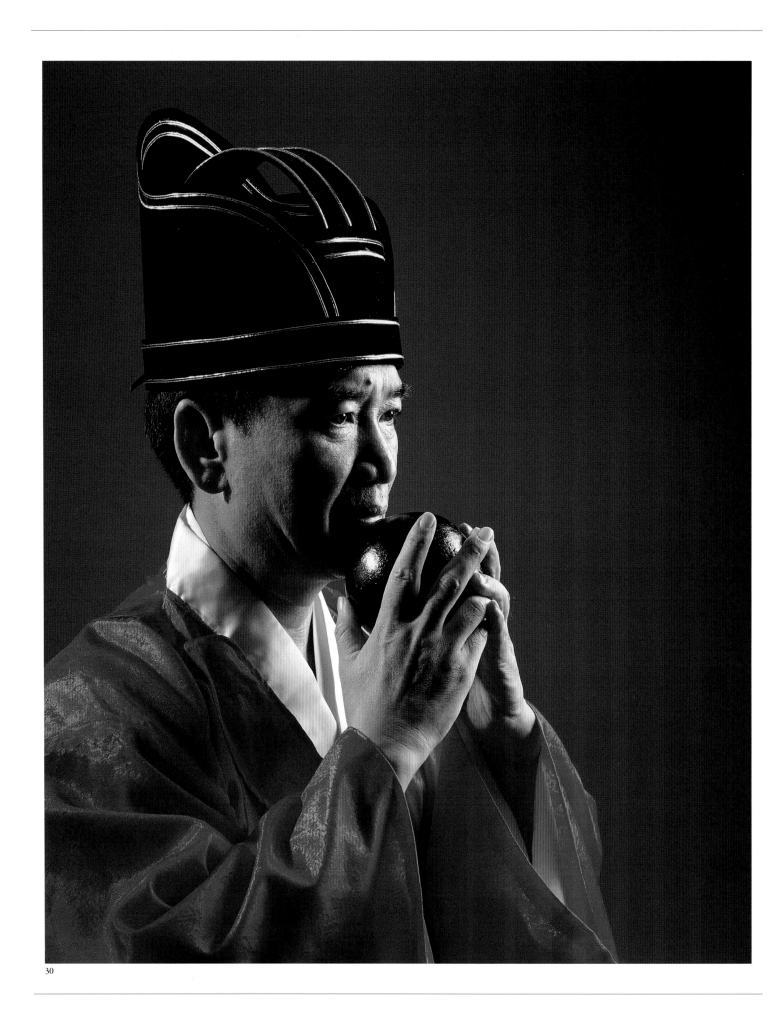

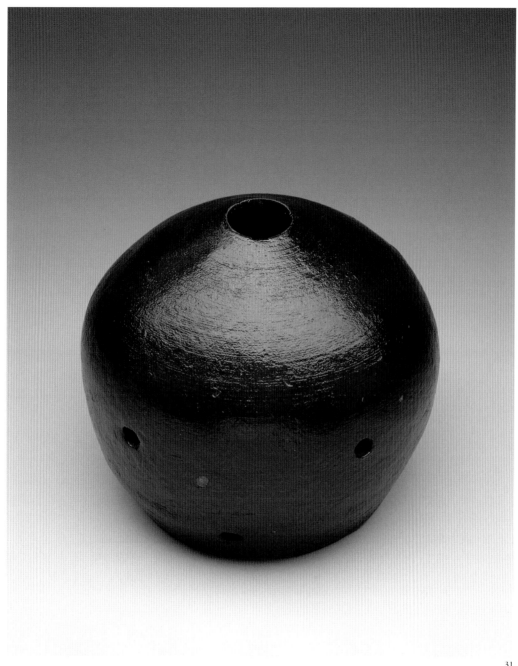

30-31. 훈

훈(塤, 壎)은 아악의 팔음(八音) 악기 중 토부(土部)에 드는 관악기로 아악의 헌가(軒架)에 편성되어 선율을 연주한다. 밀폐된 작은 항아리에 취구와 지공 다섯 개를 뚫어 열두 음을 낸다. 음색은 마치 빈 병에 입김을 불어넣는 것같이 어두워서 아악 연주의 신비감을 높여 준다. 뒤쪽 지공은 양손 엄지로 잡고, 앞쪽 지공은 나머지 여덟 손가락으로 감싸듯이 잡고 연주한다. 소정의 음을 내기 위해 한 손가락으로 지공을 열고 막을 때, 훈을 감싸 쥔 나머지 손가락들은 훈의 몸체를 잡아 주는 역할을 한다. 훈을 양손으로 잡고 양팔을 편안하게 올려 연주 자세를 잡으면 훈을 입술에 부드럽게 갖다 댄다. 입술은 옆으로 약간 벌려 팽팽하게 긴장시키고, 호흡을 조절해 부드럽고 균형감있게 입김을 불어넣는 것이 중요하다.(30. 演奏者-金寬熙)

Hun

This globular ocarina made of clay was introduced to Goryeo from China. Today it is played in Confucian ritual music.

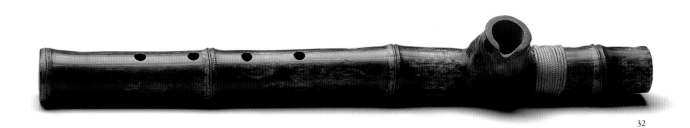

32

33

32-35. 지, 약, 적

지(篪, 32), 약(籥, 33), 적(篴, 34)은 아악 팔음 중
죽부(竹部)에 드는 관악기로 문묘제례악에만 사용되는
특수 관악기들이다. 이 중에서 약은 일무(佾舞)를
출 때 소도구로도 사용된다.
지는 소금과 비슷하지만 일반 관악기류와 달리 의취(義觜)라고 하는
'대용 취구'를 덧대어 붙인다. 소금을 연주할 때처럼 악기를 쥐고,
입 모양과 입김 불어넣는 방법은 단소를 연주할 때처럼 한다.(35. 演奏者-黃圭日)
적은 여섯 개의 지공을 가진 관악기로 청공이 없는 퉁소와 비슷하다.

Ji, Yak, Jeok

The *ji* (32), a short transverse flute, differs from the ordinary flute, such as *daegeum* and
sogeum, in that it has bamboo mouthpiece inserted in the blowing hole sealed with wax. Its
first finger hole is slightly to the back, and both its lower and upper ends are stopped in the lower
end. It has a cross-shaped hole which is stopped with the little finger.
The *ji* was already used in Baekje, but its use presently confined to Confucian ritual music.
The *yak* (33), a notched vertical flute, is made of bamboo and has only three finger holes. To play
Confucian ritual music which requires twelve tones, one has to cover the finger holes a quarter,
a half, or three quarters. These difficult stoppings are only possible when playing slow Confucian
ritual music.
The *jeok* (34) is another notched vertical flute, but it differs from the *yak* in its longer length and its six
finger holes. Its lower end is stopped, and it also has a cross-shaped hole on its lower end, like the *ji*.
Because of the limited number of holes Confucian ritual music requires the player to half-cover the
holes or over blow to produce its twelve tones. The range of the *jeok* is the same as that of the *yak*.

34

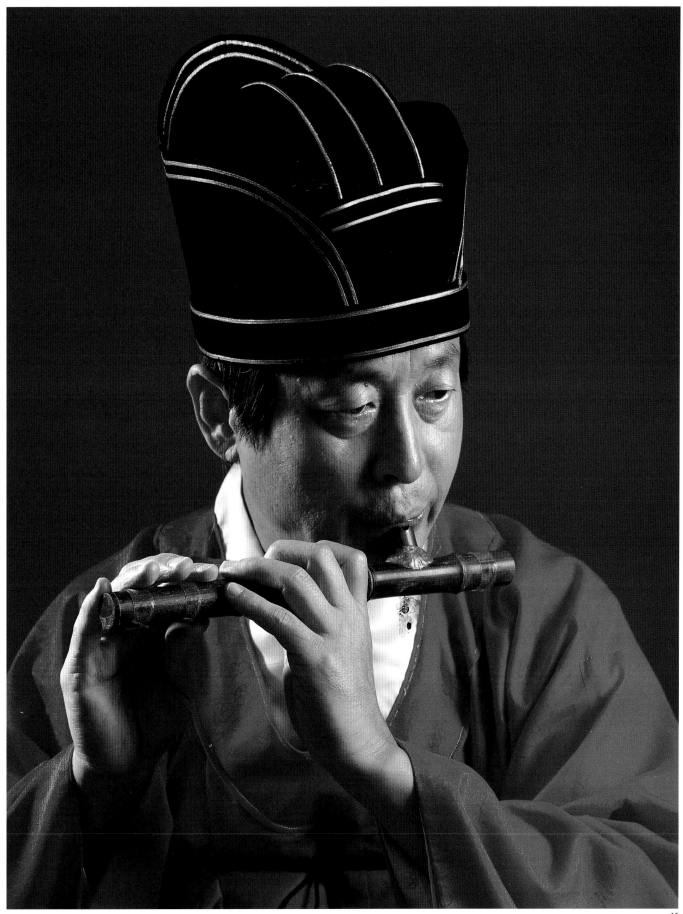

管樂器
Wind Instruments

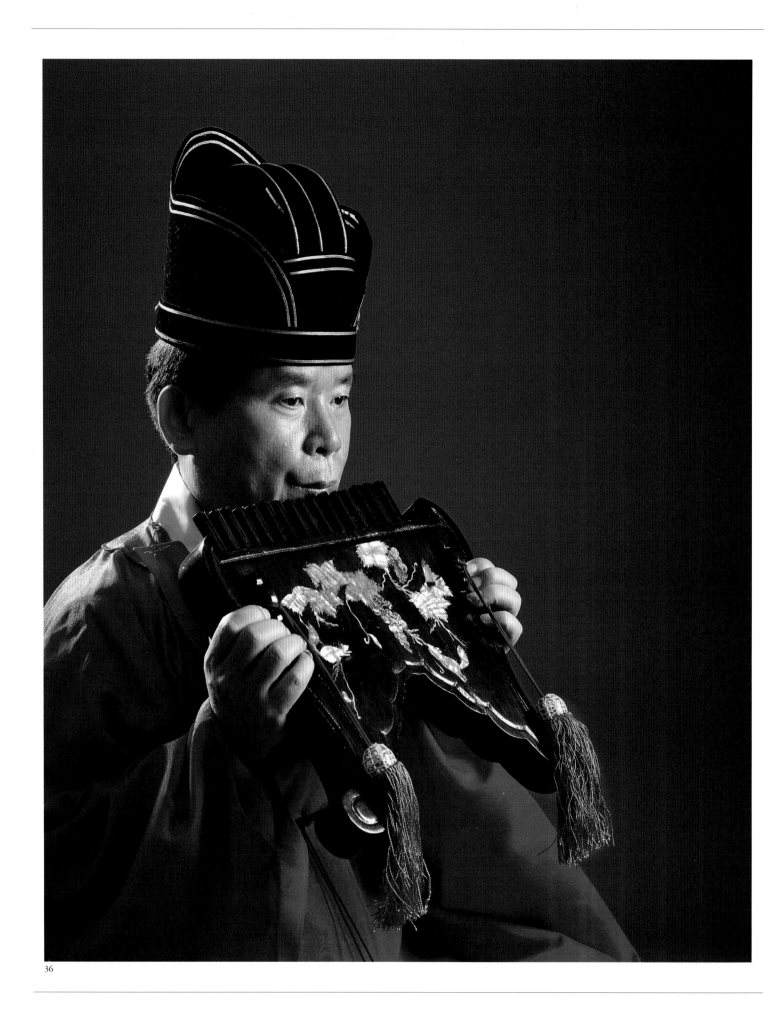

36

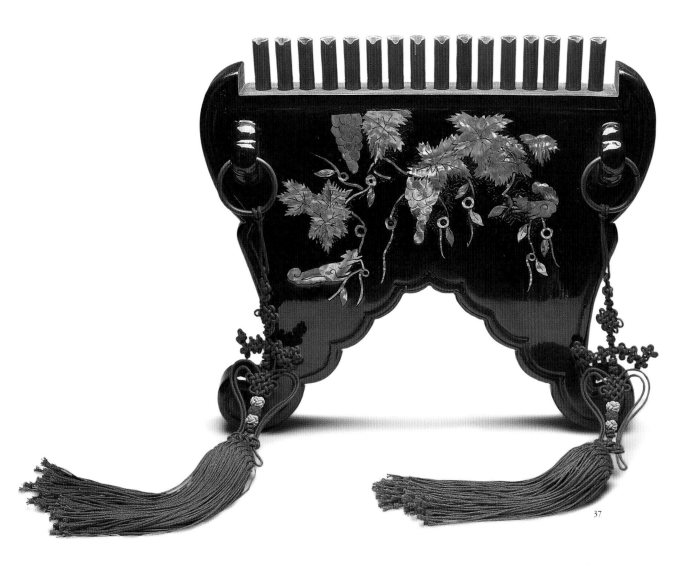

37

36-37. 소

소(簫)는 아악 팔음 중 죽부(竹部)에 속하는 '다관식(多管式)' 관악기이다. 관대 하나에 지공을
여럿 뚫어 여러 음을 낼 수 있는 여느 관악기와 달리 소는 관 하나에서 한 음밖에 나지 않는데,
모두 열여섯 개의 관대가 봉황새 모양으로 만든 상자에 담겨 있다. 이렇게 봉황새 모양의 상자에
담긴 소를 봉소(鳳簫)라 하고, 팬파이프(panpipe)처럼 길이가 서로 다른 관대를 엮어 만든 소를
배소(排簫)라고 한다. 소를 연주할 때는 봉새의 날개를 양손으로 잡은 것처럼 틀의 양쪽을 잡고,
단소를 불듯이 아랫입술을 취구에 대고 입김을 불어넣는다. 소는 문묘제례악 같은
일자일음식(一字一音式)의 악곡은 무리 없이 연주할 수 있지만, 연속적인 음을 내거나
고음을 내는 데는 한계가 있다.(36. 演奏者-黃奎男)

So

The *so* resembles the panpipe. It has sixteen pipes, complimenting the sixteen disks of the
gong chimes. The scale runs upwards from the right to left just as with the bronze bells and
stone slab chimes. The bottom of the *so* is filled with wax making it possible to finely adjust
the pitches, i.e. in order to raise the pitch, more wax is added. Today the *so* is used only
in Confucian ritual music.

꽹과리는 날카롭고 도전적인 음색을 지녔다.

'쨍' 하고 한 번 세게 두드리면 앙칼지고 야무진

소리를 내는 것이 참 대단하다는 느낌을 준다.

섬세하고 생동감 넘치는 농악의 리듬 변화를

打樂器

타악기
Percussion Instruments

꽹과리

꽹매기 · 쇠 · 광쇠
小金
kkwaenggwari, small gong

꽹과리는 농악(農樂)이나 무속음악(巫俗音樂) 등에서 변화무쌍한 장단의 전개를 주도하는 금속타악기이다. 꽹과리는 '깽가리' '꽹매기' '깽매기' '쇠' '광쇠' '꽝쇠' '깽쇠' '소금(小金)' '소쟁(小錚)' 등의 여러 이명(異名)으로 불린다. 이런 이름들을 하나씩 들먹이다 보면 '참 많기도 하다' 싶지만, 모두 '꽹매깽깽' '갠지개갱' 또는 '깽맥 깽맥 깽깨갱' 등의 소리를 내는 작은 쇠〔金〕라는 뜻과, 주로 '매구'를 치는 데 사용되었다는 것을 헤아리면 여러 이름들이 '그럴 듯하다'는 생각을 하게 된다. 그리고 '소금'이나 '소쟁'이라는 명칭은 꽹과리와 여러모로 닮은 악기인 징을 '대금(大金)' 또는 '대쟁(大錚)'이라 부른 것에서 비롯되었다.

물론 덩치가 큰 징은 웅장하고 은은한 음색을 지닌 데다 징채에 헝겊을 말아 치기 때문에 울림이 깊고 여운이 오래 가는 반면, 높고 쨍쨍한 음색을 지닌 꽹과리는 단단한 나무채로 쳐서 날카로운 소리를 낸다는 차이점이 있기는 하지만, 두 악기는 부자지간(父子之間)처럼 비슷한 점이 많다. 같은 성분의 금속을 합금해서 전통적인 방짜 유기의 열간(熱間) 단조공법(鍛造工法)으로 제작하는 과정이나, 악기를 다 만든 다음 마지막으로 바닥을 망치로 두드려 소리를 잡는 '울음질' 방법이 같기 때문이다. 이런 이유에서 사람들은 덩치가 큰 징을 대금이라 하고, 꽹과리를 소금이나 소쟁이라 불렀던 것이다.

몇십 년 전만 해도 꽹과리는 우리의 서민생활 한가운데에 있었다. 정월의 동제(洞祭)와 절기마다 돌아오는 축제, 농사철의 두레마당 등에서 꽹과리는 언제나 농악대의 선두에 섰고, 전문적으로 판놀음을 벌이며 공연을 했던 놀이패들도 꽹과리 소리를 앞세워 다녔다. 그뿐 아니라 경기 명창이 구성진 목청으로「회심곡(回心曲)」을 부를 때 꽹과리는 언제 시끄러운 소리를 낸 적이 있었냐는 듯 가만가만 울려 시름 많은 이들의 오장을 녹였고, 비나리꾼은 세상의 모든 액살(厄煞)을 물리고 온갖 복덕(福德)만 가득하기를 기원하는 노래를 꽹과리 가락에 맞춰 부르며 사람들에게 소망을 심어 주었다. 무당들은 굿판에서 꽹과리를 쳤고, 또 아이들은 어른들을 흉내내어 마당에서 '돌 깽매기'를 쳤다.

"풍류라는 것은 제가 가꾼 뒤꼍의 채마밭에서 아침 이슬을 함뿍 받고 열린 외를 따서 안주로 하여 소주 한잔을 든다든가, 풀어 놓은 소를 타고 돌아오며 퉁소라도 한가락 분다든가, 사이참을 들다가 논두락에서 농주에 흥이 나서 꽹매기라도 한가락 돌린다든가"라고 멋스럽게 풍류를 말한 이는 소설가 황석영(黃晳暎)이다.[1] 그의 소설『장길산(張吉山)』에서였다. '논두렁'이 아닌 '논두락', 꽹과리가 아닌 '꽹매기', 그리고 '장단을 치는 것'이 아니라 '한가락 돌린다'는 그 표현이 얼마나 그럴 듯한지 이미 옛 풍경이 되어 버린 '풍류 이야기'지만 그래도 이 대목을 읽으며 마음 속에 차 오르는 흥결을 느끼는 이가 더러 있었을 것이다.

꽹과리의 전승 小金 傳承

이렇게 생활 속에서 전승되어 온 꽹과리가 문헌에 처

打樂器
Percussion Instruments
257

음으로 모습을 보인 것은 조선시대의 일이다. 『세종실록』 「오례」의 '군례서례(軍禮序例)' [2]에는 금(金)과 정(鉦)으로 소개된 비슷한 모양의 타악기 두 가지가 있는데, 이 중 작은 것이 꽹과리가 아닐까 생각된다. 또 『악학궤범』 '대금(大金)' 설명문에 "대금과 소금(小金)의 제도가 같다. 소금은 채색한 용두(龍頭), 주칠(朱漆)한 자루를 달아 나무로 만든 채로 친다"고 한 내용이 궁중의 의례에 사용된 소금, 즉 꽹과리에 대한 기록이다.

궁중음악과 의례에서 꽹과리의 활용도는 그리 높지 않았다. 「정대업(定大業)」 연주 및 둑제(纛祭)의 연주에 쓰였고, 조선 중기의 병서 『연병지남(練兵指南)』(1612)에 의하면 군례(軍禮)에서 '쇼쟁'이라는 이름으로 일부 사용되었을 뿐이다.[3] 또 현재는 행렬음악인 대취타에서도 꽹과리를 쓰지 않는다. 따라서 꽹과리와 그 음악의 전승은 민간의 농악이 주도했고, 일부 지역의 무속음악이 중심이 되어 이루어졌다고 할 수 있다.

꽹과리는 날카롭고 도전적인 음색을 지녔다. '쨍' 하고 한 번 세게 두드리면 앙칼지고 야무진 소리를 내는 것이 참 대단하다는 느낌을 준다. 꽹과리는 그런 소리로 농악대를 이끈다. 섬세하고 생동감 넘치는 농악의 리듬 변화를 주도하는 악기로 장구가 있기는 하지만, 짱짱한 꽹과리의 음색이야말로 농악의 수장(首長) 노릇에 가장 잘 어울린다. 농악대의 꽹과리는 재비의 역할에 따라 상쇠와 부쇠, 종쇠로 구분하며, 음양의 조화를 고려해 암·수의 차이를 둔다. 이 중에서 상쇠는 음색이 강하고 높은 수꽹과리를 골라 치고, 나머지 쇠재비들은 소리가 부드럽고 낮은 암꽹과리를 친다. 이때 상쇠의 도드라진 수꽹과리 소리는 농악대원들에게 가락의 변화와 진을 짜나가는 방향과 순서, 그리고 개인의 기량을 펼치는 구정놀이의 차례를 지정해 주는 의미로 전달된다.

한편 호남 좌도농악(左道農樂)에는 상쇠와 부쇠가 꽹과리 가락을 주고받으며 연출하는 '짝쇠가락'[4]이 있다. 짝쇠가락은 상쇠와 부쇠가 서로 다른 목청으로 이야기하듯 높고 낮은 음역에서 다양한 가락을 연주하는 것인데, 먼저 상쇠가 한 가락을 내면 부쇠가 그 가락을 받아

작자 미상 〈모심기〉 조선 후기. 62.6×39.2cm.

조금 변형시키고, 상쇠가 다시 새 가락을 내면 부쇠가 또 거기에 응답하면서 하나의 악장을 완성한다. 짝쇠가락은 농악대에서 꽹과리의 암수를 굳이 구분하는 이유가 '피상적인 음양론(陰陽論) 추종'에 있는 것이 아니라 지극히 음악적인 데 있음을 소리로써 들려 주는 중요한 부분이다.

무속음악(巫俗音樂)에서 꽹과리의 비중이 높은 지역은 평안도·황해도 등의 북한 지역과 경상도 동부 그리고 제주도이다. 그 중에서 단연 주목되는 곳이 동해안 지역이다. 이곳에서는 꽹과리가 마치 농악대의 상쇠처럼 음악을 주도하는데, 그 가락은 특별히 '동해안 무속가락'이라고 하여 일반 농악가락과 구분할 만큼 고유한 독자성이 있다. 이들 지역에 비해 중부나 호남 지역의 무속에서는 꽹과리가 거의 쓰이지 않는다. 다만 경기 지역의 무속에서는 주로 삼현육각(三絃六角)으로 굿음악을 반주하지만, 진쇠춤·부정놀이·반설음(터벌림) 등은 징·장구·꽹과리로만 연주하며, 특히 남자 무당이 신을 즐겁게 놀리는 오신(娛神) 과정에서 손에 꽹과리를 들고 추는 춤은 유명하다.

제주도의 무속음악에서는 꽹과리를 '울쇠' 또는 '설

쇠'라고 하는데, 모양도 일반적인 농악의 꽹과리와는 좀 차이가 있다. 움퍽한 놋그릇처럼 생겼으며 이것을 손에 들지 않고 바닥에 엎어 놓고 채로 두드리는 점이 특이하다. 황해도에서는 신을 청할 때 사용하는 놋쇠로 된 꽹과리 모양의 '갱정'이 있고,[5] 이 외에 꽹과리를 '깡쇠'라고도 한다. 평안도에서도 갱정이라고 한다.

한편 꽹과리의 일종으로 모양이 거의 같으면서도 이름과 용도가 다른 악기로 소금(小金)과 광쇠가 있다. 소금이 보통 꽹과리와 다른 것은 둥그렇게 굽은 나무막대에 용두(龍頭)를 조각하고 여기에 꽹과리를 묶어 연주한다는 점인데, 이것은 절에서 사용하는 광쇠도 마찬가지다. 그리고 함경도굿에서 무당이 막대에 묶은 꽹과리를 들고 굿을 하는 것을 본 적도 있다. 꽹과리를 이렇게 막대에 매달아 치면, 왼손으로 꽹과리의 뒷면을 막아 가면서 음량과 음색을 조절할 수 없기 때문에, 광쇠나 소금에서 나는 소리는 징 소리처럼 단순하다. 광쇠가 꽹과리처럼 '꽹매깽깽' 또는 '갠지개갱'이라 연주되지 않고 '꽝꽝' 또는 '꽈광 꽝' 울렸다는 것은 판소리 사설에서도 확인된다.[6]

꽹과리의 구조와 제작 小金 構造·製作

꽹과리는 지역이나 제작자, 또 연주자의 취향에 따라 크기가 조금씩 다르고, 선호하는 음색도 각각 차이가 있다. 크기는 대개 지름이 35-40센티미터 정도이다. 그런데 꽹과리 소리에 대한 선호도를 조사하기 위해 만나 본 각 지역의 상쇠들은 정작 악기의 크기나 규격에 별 관심을 보이지 않았다. 어떤 악기든지 좋은 소리를 내면 되는 것이고, 좋은 소리를 내느냐 못 내느냐는 주자의 솜씨에 달려 있다는 생각이었다. 뿐만 아니라 경상도나 강원도 동부 지역에서는 음이 높고 쨍쨍한 소리가 나면서 여음이 긴 것을 좋아하는 반면, 충청 이남의 호남 지역에서는 음이 낮고 그 소리가 찰찰거릴 정도의 여린 소리를 선호해서 많은 차이를 보였다.[7]

규격이 일정하지 않기는 꽹과리채도 마찬가지다. 길이나 나무 종류, 채 끝에 붙이는 고리의 모양과 재료가 제각기 달랐다. 일반적으로는 탱자나무·흑단 같은 단단한 나무채를 쓰지만, 보다 기교적인 가락을 연주하기 위해서는 나무막대에 고리를 낀 채를 사용한다. 채의 고리는 나무·플라스틱·고무 등이 취향에 따라 다양하게 선택된다. 꽹과리의 구조와 부분 명칭은 아래 도해와 같다.

꽹과리의 연주 小金 演奏

꽹과리는 악기가 작아서 한 손에 쥐고 칠 수 있기 때문에 연주자세는 비교적 자유로운 편이다. 우선 팔을 겨드랑이에 붙이고 팔꿈치를 꺾어 꽹과리가 가슴 높이의 한가운데 오게 하고, 꽹과리를 몸에서 약 20센티미터 정

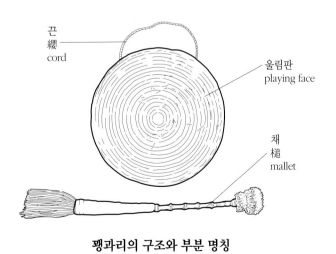

끈
纓
cord

울림판
playing face

채
槌
mallet

꽹과리의 구조와 부분 명칭
小金 *kkwaenggwari*

도 떨어지게 잡는다. 채의 '방울(채 끝의 동그스름한 부분)'도 꽹과리 울림판 한가운데에 닿게 한다. 꽹과리를 손에 잡을 때는 왼손 엄지를 고리에 끼우고 나머지 손가락은 꽹과리 울림판 뒤쪽의 테두리 안으로 넣어 검지 끝으로 테두리 안쪽을 받쳐 드는데, 이때 검지 끝이 울림판에 닿지 않도록 곧게 펴 준다. 채는 손잡이 끝부분이 검지에 오도록 손바닥 위에 올려 놓고 주먹을 살며시 쥐어 잡는다.

꽹과리 연주법은 채로 금속판을 치는 것과, 채로 쳐서 만들어낸 소리를 왼손으로 막는 기법 두 가지가 기본이다. 얼핏 보면 꽹과리는 '치는 것'이 중심이라고 생각하기 쉽지만 그에 못지않게 '막는 기법'이 중요하다. 언제 어떻게 막는가에 따라 음의 시가(時價)와 음색 등이 달라지기 때문이다. 20세기 남사당패의 전설적인 상쇠 최성구(崔聖九)가 제자 김용배(金容培, 1955-1986)에게 꽹과리를 가르치면서

"쇠바닥에 손바닥이 닿는 듯 마는 듯, 소리를 끊을 때는 손금까지 펴서 찰떡으로 붙여야 해요. 한 번을 울려도 열 번을 울려야 하고, 열 번의 울림도 한 번으로 멈추어 끊어야 하지. 손바닥을 비벼서 깡깡이 소리가 나야 하는 법…"[8]

이라고 했다는 말은 '치고 막는' 꽹과리 주법의 이상적 경지를 표현한 것으로 유명하다.

꽹과리의 채법은 강약에 따라서도 구분된다. 그리고 더 구체적으로는 '홑가락치기' '겹가락치기' '굴려치기' '울림판 막고치기' '치고 울림판 막기' 등의 기법이 있고, 채의 방향과 타수(打數)에 따라 '행으로 치기'와 '당겨치기' '내려치기' '올려치기'로 구분한다. 행으로 치기는 장구의 '기덕'과 같은 주법으로, 한 번의 준비 동작으로 두 번 치는 것이다. 이런 여러 가지 채 쓰는 법 외에도 '먹쇠'라는 가락도 있다. 앞서 언급한 상쇠 최성구 명인은

"얘 용배야. '먹쇠'라는 것이 있지. 왼손에 든 쇠 한가운데를 바른손의 채로 탁 치고 멈추고 있어도 가락은 울려 나오는 이치. 먹쇠가락이 쇠가락의 조종이지."[9]

라고 하였는데, 이는 꽹과리를 연주할 때 재기 넘치는 가락을 구사하는 것이 최고의 목표가 아니었음을 알게 해주는 말로 이해된다.

꽹과리 연주자들은 다른 사물악기를 칠 때와 마찬가지로 음악의 흐름에 따라 몸을 움직이는 '호흡'을 중시한다. 그러나 다른 악기들이 대부분 음악의 구조에 맞춰 호흡하는 것과 달리, 농악이나 사물놀이에서 음악을 이끌어 가야 하는 꽹과리는 장단을 연결하거나 넘길 때의 호흡이 장단의 구조와 상관없이 이루어질 때도 있다.

꽹과리 음악은 구전되었기 때문에 주로 구음법(口音法)으로 전승되었고, 최근 들어서 정간보(井間譜)를 응용한 악보들이 개발되고 있다. 국립국악원 사물놀이 연주단의 최병삼(崔秉三)이 정리해 강습에 사용하고 있는 교재의 기보법(記譜法)을 참고로 제시하면 다음과 같다.

꽹과리 기보법

구음	부호	서양음표	연주법
깽	○	♩	정타(세게 치고 순간적으로 막기)
지	°	♩	약타(막지 않고 약하게 치기)
그랭	◎	♪	겹가락치기
깨르…	○~	♩	굴려치기
깻	●	♩	막고치기
깨–ㅅ	◑	♩	치고막기

【교본】

권희덕, 『농악교본—농악 사물놀이의 역사 이론 실제』, 세일사, 1995.
김우현, 『농악교본』, 세광음악출판사, 1984.
최익환, 『풍물놀이교본』, 대원사, 1995.

【악보】

국립국악원, 『한국음악 27—사물놀이』, 국립국악원, 1992.
최병삼, 『사물놀이 배우기—원리에서 연주까지』, 학민사, 2000.

【연구목록】

국립국악원, 『금속타악기연구—징·꽹과리』, 국립국악원, 1999.
국립국악원·서울대학교 부설 뉴미디어통신 공동연구소 음향공학
 연구실, 『꽹과리 합금 조성의 변형과 제작의 기계화에 대한 연
 구』, 서울대학교 부설 뉴미디어통신 공동연구소, 1997.
국립국악원·서울대학교 부설 뉴미디어통신 공동연구소 음향공학
 연구실, 『꽹과리의 음량 및 음색 조절에 관한 연구』, 서울대학
 교 부설 뉴미디어통신 공동연구소, 1993.
金憲宣, 『김헌선의 사물놀이 이야기』, 풀빛, 1995.
林晳宰·李輔亨 편저, 『풍물굿』, 평민사, 1986.
전북대학교 박물관, 『호남좌도풍물굿』, 전북대학교 박물관, 1994.
전북대학교 전라문화연구소, 『호남우도풍물굿』, 전북대학교 전라
 문화연구소, 1994.
鄭昞浩, 『農樂』, 열화당, 1986.

바라

자바라
哱囉 · 銅鈸 · 銅鼓 · 提金 · 鳴鈸 · 浮漚
bara, cymbals

바라(哱囉)는 동양과 서양에서 두루 쓰였고, 고대와 현대에서도 옛 모습과 크게 다를 것 없이 연주되고 있는 금속타악기이다. 불교 발생지인 인도에서 유래되어 불국토(佛國土)를 찬미하는 천상악(天上樂)을 연주했는가 하면, 고대 이집트, 바빌로니아, 유대 등지에서는 기원전 11세기경부터 신성한 종교의식에 사용되었다고 알려져 있다. 바라는 이처럼 악기의 크기나 소리가 각 문화권이나 용도에 따라 분화되었고 악기의 명칭도 한두 가지가 아니지만, 기본적인 형태는 거의 그대로 유지되고 있다. 한자 문화권에서는 바라를 총칭해 '동발(銅鈸)'이라 했고, 우리나라에서는 동발 외에 바라, '발라(鉢囉, 鉢鑼)' '명발(鳴鈸)' '부구(浮漚)' '자바라(啫哱囉)' '향발(響鈸)'이라는 이름으로 불렀다.

바라의 전승 哱囉 傳承

바라는 불교음악과 무속음악 대취타의 주요 악기로 편성되었으며, 궁중정재(宮中呈才) 향발무(響鈸舞)의 무구(舞具)로도 쓰였다. 그리고 섣달 그믐밤에 송구영신(送舊迎新)하는 나례의식(儺禮儀式)을 벌일 때면 시끄러운 소리를 울려 재액(災厄)을 물리려는 듯 처용무(處容舞) 무원(舞員)들이 시끄러운 바라 소리를 울리면서 입장했다고 한다.[11]

바라가 불교의례와 관련된 악기였다는 사실은 여러 불교 미술품을 통해서도 알 수 있다. 통일신라시대의 사찰 감은사(感恩寺) 삼층석탑에서 나온 탑 모양 사리함에

는 네 명의 연주자가 탑의 네 모서리에서 연주를 하고, 그 연주에 맞추어 춤추는 이의 모습이 아주 정교하게 조각되어 있다. 그 모습이 얼마나 생동감 넘치는지 천 년이 넘은 지금까지도 옛 소리를 간직하고 있을 것 같은 느낌을 주는 명품인데, 이 네 명의 악사가 연주하는 악기 중에 바라가 있다.[12] 바라를 든 이는 손바닥보다 크고 두께가 지금 것보다 더 도톰한 바라를 양손에 펼쳐 들고 다음 박자까지 기다리고 있는 듯한 모습이다. 불교음악을 연주하는 악기 편성에 바라가 포함된 것은 비단 신라의 유물뿐만이 아니다. 아름다운 고려불화는 물론, 돈황벽화, 중국의 불탑, 일본의 금동 조각품에 이르기까지 불교가 전래되어 융성한 문화의 흔적을 남긴 곳에는 바라가 있었다.[13]

그리고 고려시대 이후 금속공예품 중에 바라가 더러 전하는데, 국립중앙박물관에는 '도솔(兜率)'이라는 명문(銘文)이 새겨진 13–14세기경의 청동제 바라(직경 42센티미터)가 소장되어 있다.[14]

한편 불교 천상악의 상징으로 인식되던 바라가 구체적으로 현실감을 드러내는 것은 조선 후기의 감로왕도(甘露王圖)에 나타나는 불교의식 장면과 몇 가지 노래 사설에서이다. 재(齋)를 올리는 장면을 그린 감로왕도에서 바라는 법고(法鼓)와 광쇠·나발·나각·요령(鐃鈴)·목탁 등과 함께 연주되었다. 그리고

"어떠한 중은 편발(編髮)을 쓰고 또 어떤 중은 낙관(絡冠) 쓰고 어떤 중은 가사를 메고 또 어떤 중은 발라(鉢

鑼) 들고 어떠한 중은 광쇠(廣釗) 들고 또 어떤 중은 죽비(竹篦)를 들고 또 어떠한 중은 목탁(木鐸) 들고 또 어떤 중은 정쇠(鉦釗)를 들고 조그마한 상좌 중은 상모를 단 북채 들어 양수(兩手)에 갈아 쥐고 법고(法鼓)는 두리둥둥, 광쇠(廣釗)는 꽝꽝, 목탁은 또도락, 죽비는 찰찰, 정쇠(鉦釗)는 땅땅, 발라(鉢鑼)는 처르르 나무아미타불(南無阿彌陀佛) 나무서방정토(南無西方淨土)…"[15]

"어떠헌 중놈이 목탁을 치느라 또드락 똑딱 허는구나. 어떠헌 중놈은 광쇠를 치느라고 꽈광 꽝꽝 허넌구나. 또한 중놈은 바래를 치느라고 채잴챌챌 허넌구나."[16]

라는 판소리와 무가의 사설처럼, 바라는 절에서 축원을 올리거나 재를 지낼 적에 춤이나 범패(梵唄)를 반주했다. 마치 각본에 맞춘 영상과 텍스트처럼 잘 어울리는 감로왕도와 노래의 사설 중에서 특히 돋보이는 것은 사실감 넘치게 구술된 악기 소리의 의성어적 표현이다. 그중에서 '처르르' '채잴챌챌'이라는 바라 소리는 양손에 쥔 바라를 비비듯이 맞부딪쳐 소리내는 연주방법까지 짐작할 수 있어 훨씬 실감난다. 바라는 또 불교무용인 작법(作法)의 무구(舞具)로도 쓰인다. 승려 둘, 또는 넷이 양손에 바라를 들고 치면서 천수바라(千手哱囉)·명바라(鳴哱囉)·사다라니바라(四陀羅尼哱囉)·관욕게바라(灌浴偈哱囉)·막바라·내림게바라(來臨偈哱囉) 등의 범패에 맞추어 추는 춤은 의식 도량(道場)을 청정하게 하

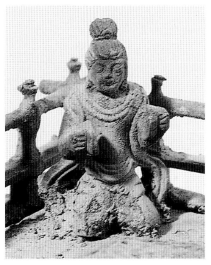

동발주악상(銅鈸奏樂像). 감은사지 삼층석탑 사리기의 세부. 통일신라 7세기. 높이 16.5cm. 국립중앙박물관.

고 불법을 수호하는 의미를 담고 있다. 광채 나게 닦은 바라를 절도있게 움직이는 춤사위와, 양손에 쥔 바라를 맞부딪칠 때마다 '차르르– 차르르–' 울리는 소리는 시각적으로나 청각적으로 불교의식을 장엄하게 이끄는 중요한 역할을 한다.

불교음악 이외에 바라 전승의 또 다른 중요 영역은 무속음악이다. 바라는 굿에서 소리를 내는 악기일 뿐만 아니라 신부모가 신딸이나 신아들에게 물려 주는 '의발(衣鉢)'의 의미도 담고 있으며, 사람들에게 명과 복을 주는 신구(神具)이기도 하다.

바라는 전국의 무속음악권 중에서 평안도·함경도·황해도·강원도·경상도 동부 지역 및 제주도 등지에서 특히 중시되었다. 예능이 뛰어난 동해안 지역의 세습무들은 바라를 독특한 음색과 현란한 리듬을 구사하는 타악기로 활용했으며, 북한의 강신무(降神巫) 문화권에서는 무당의 정신을 고양시키고 종교적 신명을 불러일으키는 필수악기로 인식했다. 황해도 내림굿에서 신어머니가 제금을 크게 울리며 예비무당의 신내림 과정을 주재한다거나, 마침내 신이 내린 예비무당이 처음으로 공수를 할 때 계속해서 바라를 울리는 것이 대표적인 예이다.

그런가 하면 주로 삼현육각으로 편성되는 서울과 경기 남부 지역의 굿음악에서는, 바라가 반주악기가 아니라 사람들에게 복과 명을 주는 하나의 신물(神物)로 정

〈봉은사감로왕도(奉恩寺甘露王圖)〉(부분). 조선 1892.
견본채색(絹本彩色). 283.5×310.7cm. 봉은사.

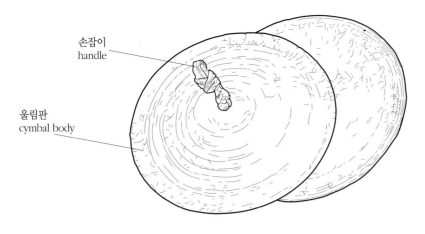

바라의 구조와 부분 명칭
啫哱囉 *bara*

손잡이
handle

울림판
cymbal body

착된 예를 보여준다. 제석굿거리에서 고깔·장삼 등을 갖춰 입은 무당은

"좌우 층층 시주님에 내 바라를 사가시료/ 복 바라를 사가시료/ 이 바라 시주 허시면은/ 없는 자손을 점질 허고/ 있는 자손을 수명장수/ 아드님 자손 사시며는/ 경상 감사하실 바라/ 딸의 자손에 두시며는/ 어주 부인 하실 바라/ 바라 사료 바라사/ 은 바라는 복 바라요/ 자손 창송을 부귀공명/ 만대유전을 백비 창성/ 소원성취를 허실 바라."[17]

라는 내용의 무가(巫歌)를 부르면서 바라를 판다. 물론 진짜 바라를 파는 것은 아니고, 무당이 바라의 안쪽 면이 위를 향하게 재껴 들고 밤이나 대추를 올려 놓은 다음 바라를 사는 이들에게 짝수로 나누어 주는 것이다. 이런 행위는 곧 어린이의 수명장수를 주관하는 제석신(帝釋神)의 '영력(靈力)'이 바라에 깃들여 있다는 믿음에 기초를 둔 것으로 풀이할 수 있다. 이것은 제주도 굿에서 「삼승할망본풀이」를 부를 때 징과 바라를 울리는 것과 상통하며, 한편으로는 바라의 '불교적 상징'과도 관련있는 것으로 생각된다.

군악(軍樂)에서는 바라를 '자바라'라고 했다. 자바라(啫哱囉)의 '자(啫)'는 우리나라에서 만들어 쓴 고유의 한자라고 하는데, 자바라에 이런 특별한 글자를 붙인 이

유는 군악에 편성하는 바라를 절이나 무속음악의 바라와 구분하기 위한 것이라는 생각이 든다. 그러나 조선시대의 병제(兵制) 관련 기록에서는 자바라라는 고유 이름 외에 동발(銅鈸)·동라(銅囉)라고 기록한 경우도 없지는 않다.

바라가 자바라라는 이름으로 군악에 편성된 것은 18세기 이후의 일인 것 같다. 고려시대의 위장악(衛仗樂)이나 조선 초기의 취각령(吹角令) 관련 기록에 자바라에 대한 언급이 없는 것은 물론, 『세종실록』「오례」의 '군

〈임인진연도병(壬寅進宴圖屛)〉(부분). 조선 1902. 견본채색. 십첩병풍.
각 162.3×59.8cm. 국립국악원.

례서례'나 임진란 직후, 광해군(光海君) 때에 완성된 여러 의궤의 취고수(吹鼓手) 명단에도 자바라는 없었다. 자바라가 포함된 대취타 편성을 당연하게 받아들이는 입장에서는 좀 뜻밖이겠지만, 필자가 아는 한 대취타에 자바라가 처음으로 등장하는 것은 숙종(肅宗) 37년(1711)의 조선통신사행렬도이다. 〈조선통신사행렬도(朝鮮通信使行列圖) 등성행렬(登城行列)〉이라고 알려진 이 그림은 수행악대를 포함한 오백여 명의 대규모 통신사 일행을 그린 것인데, 여기에서 나발 둘, 나각 둘, 태평소 둘, 자바라 하나, 동고(銅鼓) 하나, 북 둘, 징 둘로 편성된 대취타대를 볼 수 있다. 이 밖에 1786년작인 김홍도의 〈안릉신영도(安陵新迎圖)〉에도 북 둘, 자바라 둘, 짧은 나발 둘, 긴 나발 둘, 태평소 둘로 편성된 군악대가 나오는 등, 역시 조선 전기 군악 편성에 들지 않았던 자바라가 들어 있으며, 판소리 사설에도 "나 한 쌍, 저 한 쌍, 나발 한 쌍, 바라 한 쌍, 세악 두 쌍, 고 두 쌍"이라는 내용이 자연스럽게 등장하기 시작한다. 그리고 19세기 초반의 문헌인 『주영편(晝永編)』(1805–1806), 『만기요람(萬機要覽)』(1808) 등의 군사 관련 기록에도 군악대 편성에 자바라가 분명히 들어 있다.

이런 내용을 정리해 보면, 바라가 일찍부터 불교의식에 사용되었고 그 변형인 향발(響鈸)이 궁중정재에 응용되긴 했으나, 이것이 자바라라는 이름으로 군악에 편성된 것은 조선 후기부터이며, 오늘날 우리가 알고 있는 대취타의 편성과 그 음악의 직접적인 전승 역시 18세기에서 이어진 것이라고 할 수 있겠다.

바라의 구조와 연주 哱囉 構造·演奏

바라는 용도에 따라 그 크기가 매우 다르다. 대취타에 사용하는 자바라가 가장 커서 지름이 50–60센티미터 정도이며, 무속음악에 사용되는 제금은 지름이 16–23센티미터 정도로 바라보다 작다. 중부 지역의 것 중 큰 것은 지름이 28센티미터인 데 비해 영남의 것은 지름이 13센티미터, 제주의 것은 지름이 12센티미터로 아주 작다.

서울굿의 바라는 지름이 55센티미터가량 되는 것도 있다.

악기의 구조는 매우 간단하다. 놋쇠를 방짜 기법으로 두드려 원형의 원반을 만들되, 원형 한가운데 구멍을 뚫어 끈을 달 수 있게 하고 바깥쪽을 약간 불룩하게 한다. 대취타나 굿에서 사용할 때는 손잡이에 흰 무명천을 길게 매어 두 쪽을 한데 연결해 연주하며, 바라춤이나 향발무를 출 때는 두 쪽을 각각 분리한다. 그리고 무구(舞具)로 사용하는 향발은 끈을 사슴 가죽으로 묶고 끝에 오색 비단실로 엮은 매듭을 드리운다.

대취타에서 자바라를 연주할 때는 경우에 따라서 왼손과 오른손에 각각 한 쪽씩 엎어 들고 치며, 경우에 따라서는 바라 바깥 면 손잡이에 흰 무명천을 길게 매어 목에 걸고 치기도 한다. 리듬은 징과 같다.

한편 굿에서는 대개 바라를 빠른 속도로 연주하기 때문에 불교의식이나 대취타에서처럼 바라를 제쳐 들었다가 내려친다든가, 양팔을 벌렸다가 마주치면서 크게 울리는 등의 연주법은 거의 사용되지 않는다. 마치 손뼉을 치듯이 작게 치는데, 양손에 든 바라를 정확하게 맞춰 부딪치면 공기 마찰을 일으켜 순간적으로 떨어지지 않기 때문에 양쪽을 약간 엇갈리게 하여 비비듯이 연주를 한다.

【연구목록】

姜永根, 「대취타 변천과정에 대한 연구」, 서울대학교대학원 석사학위논문, 1998.
金應起(法顯), 『靈山齋研究』, 운주사, 1997.
백일형, 「朝鮮後期 幀畵에 나타난 樂器」 『한국음악사학보』 21집, 민속원, 1998.
鄭在國, 『大吹打』, 은하출판사, 1996.

박

拍 · 拍板

bak, wooden clapper

박(拍)은 관현합주와 궁중정재 · 제례악(祭禮樂) 등의 시작, 악구(樂句)의 종지(終止), 궁중정재의 장단과 춤사위의 전환을 알릴 때 연주하는 타악기이다. 여러 개의 나뭇조각을 부챗살처럼 폈다가 순간적으로 '딱' 소리를 내며 접어 올리는 박 소리는 음악의 시종(始終)과 변화를 알리는 신호음으로 썩 잘 어울린다. 그리고 단단한 나뭇조각이 부딪치는 소리는 여음(餘音)이 전혀 없어 단호하고 엄정하게 들리는데, 특히 허리를 곧추 세우고 의식을 집전(執典)하는 원로 악사의 박 소리에는 침범하기 어려운 근엄함이 담겨 있다. 일상적인 시간의 흐름을 끊고 새로운 음악의 세계를 여는 그 짧고 단순한 소리에서 즐거운 충격과 의미심장한 감동을 느낄 수 있게 하는 악기, 그것이 박이다.

박의 전승 拍傳承

박은 통일신라시대의 대악(大樂)에 박판(拍板)이라는 이름으로 편성된 이후 조선 전기의 향악(鄕樂)과 당악(唐樂)에 두루 사용되어 왔다. 『고려사』 「악지」와 『악학궤범』에는 당악기의 한 가지로 소개되었고, 고려 예종대에 송의 대성악(大晟樂)이 들어올 때 박은 연향악(宴享樂)인 대성신악(大晟新樂)에 포함되어 있었다. 그리고 『세종실록』 「오례」나 『악학궤범』만 해도 박은 향악과 당악, 「정대업(定大業)」 「보태평(保太平)」과 같은 향 · 당 · 아악 혼합 편성에만 사용되었다. 그런데 『춘관통고(春官通考)』나 『증보문헌비고(增補文獻備考)』의 아악 편성에는 박이

들어 있다. 이것으로 보아 아악 연주에 박을 쓰기 시작한 것은 대개 조선 중기 이후의 일이 아닐까 생각된다.

박의 구조와 연주 拍構造 · 演奏

박은 뽕나무 · 박달나무 · 화리 등 단단하고 빛깔이 좋은 나무를 폭 7센티미터, 길이 40센티미터 정도로 잘라낸 판자쪽 여러 매(枚)를 한데 묶어 만든다. 나무쪽 판자의 윗부분 한 중간에 두 개의 구멍을 뚫고 나무 사이사이에는 엽전을 끼워 나무쪽끼리 서로 닿지 않게 한 다음, 가죽을 땋아 만든 끈으로 묶는다. 박판 사이에 끼우는 엽전은 박을 연주할 때 나무쪽이 부챗살처럼 잘 펴지고 접힐 수 있게 하는 역할도 한다. 한쪽 끝에는 오색실로 매듭을 엮은 색실을 달아 장식한다. 요즘은 나무의

〈무신진찬도병(戊申進饌圖屏)〉(부분). 조선 1848. 견본채색. 팔첩병풍. 각 136.1×47.6cm. 국립전주박물관.

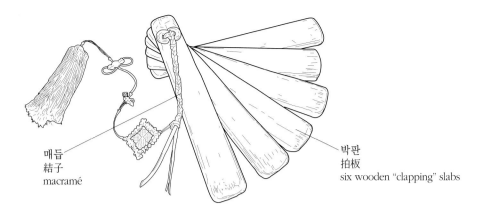

매듭
結子
macramé

박판
拍板
six wooden "clapping" slabs

박의 구조와 부분 명칭
拍 *bak*

겉면에 칠을 하는데, 『악학궤범』에서 박의 재료로 단단하고 빛깔이 좋은 것을 추천한 것을 보면 나무 색을 그대로 썼던 것 같기도 하다.

박은 큰 것은 아홉 판, 작은 것은 여섯 판이다. 통일신라시대의 박판이 몇 매였는지는 알 수 없지만, 우리나라에서는 고려시대 이후 여섯 매로 된 박을 사용해 왔다. 한편 음악 연주에 사용되는 박 외에 무구(舞具)로 사용되는 아박(牙拍)이 있다. 아박은 상아(象牙)나 다른 짐승의 뼈로 만든 것을 말하는데, 손에 들고 춤을 출 수 있도록 아주 작게 만든다. 궁중정재 아박무(牙拍舞)를 출 때 무구로 사용된다.

박을 연주할 때는 약간 발을 벌린 자세로 편안하고 반듯하게 선 다음, 오른손으로는 박의 중간부분을 아래쪽에서 받쳐 올리듯이 잡고 왼손은 박의 위쪽 끝부분쯤에 오게 잡는다. 연주할 때에는 왼손은 그대로 두고 오른손으로 맨 아래쪽의 박판을 잡아 부채처럼 폈다가 빠르고 힘차게 위쪽으로 올려 붙이면 '딱' 하는 소리가 난다.

고려가요나 조선 초기의 향악이나 당악의 악보를 보면 박은 다양한 음악의 장단형을 짚어 주는 데 중요하게 사용되었음을 알 수 있다. 「보허자(步虛子)」「낙양춘(洛陽春)」 같은 당악이나 한문가사를 가진 당악 스타일의 향악곡에서는 대개 한문가사 네번째 글자, 즉 악절의 끝에 박을 한 번 쳤고, 우리말로 된 노래에서는 장구 한 장단, 즉 악절의 첫머리에 박을 한 번 쳤다.

현재는 제례악의 악작(樂作)과 악지(樂止) 그리고 모든 관현악의 시작과 끝에서 연주되는데, 한 번 울리는 것은 시작을, 세 번 울리는 것은 종지를 뜻한다. 이 밖에 제례악을 연주할 때는 매 악구의 끝에서 한 번씩 울려 주며, 궁중정재에서는 장단이나 춤의 대형(隊形)이 바뀔 때 또는 춤사위의 변화를 지시할 때 한 번씩 친다.

관현악이나 제례악·궁중정재에서 박을 연주하는 이는 특별히 '집박(執拍)'이라고 한다. 집박은 보통 악단의 수장(首長)이 맡게 되며, 의상도 홍주의(紅紬衣)에 복두(幞頭)를 갖춰 입는 여느 악사와 달리 녹색의 청삼(靑衫)에 모라복두(帽羅幞頭)를 쓴다. 연주할 때 집박은 연주원 앞쪽에 마련된 자리에 서서 연주의 시작과 끝을 지휘한다. 지휘라고는 하지만 직접적으로 음악의 흐름을 일일이 지시하는 것은 아니고 선 채로 음악의 흐름을 지켜보는 것이 집박의 의무이다.

방향

方響·鐵響
banghyang, iron slabs

방향(方響)은 나무틀에 매단 열여섯 개의 금속으로 만든 소리 편(片)을 치는 유율(有律) 타악기이다. 고려시대부터 당악 및 향당악 연주에 편성되어 왔다. 방향은 다른 이름으로 '철향(鐵響)'이라고 하는데, 이것은 철방향의 준말로서 소리 편을 돌로 만드는 석방향(石方響)과 구분하기 위한 명칭이었다. 음색은 맑고, 높은 음역에서는 여음이 짧고 날카로운 소리가 난다.

중국 기록에는 방향이 처음 양(梁)나라(502-557) 동경(銅磬)에서 비롯되었고 후대에 철방향으로 바뀌었으며,

옥돌로 만든 소리 편을 가진 방향도 있었다고 한다.

우리나라에서는 고려 전기부터 당악 연주에 방향이 편성되었는데, 문종(文宗) 때의 대악관현방(大樂管絃房)에 방향 연주자 한 사람이 소속되어 있었으며, 예종 9년(1114)에는 송에서 다른 당악기와 함께 철방향과 석방향 각각 다섯 틀씩을 보내 왔다. 그 중에서 석방향이 실제 연주에서 전승되었다는 기록은 확인해 보기 어렵고, 『고려사』「악지」'당악' 항목에 '방향(方響) 철십육(鐵十六)'이라 소개되어 철방향이 주로 쓰였음을 알 수 있다. 조

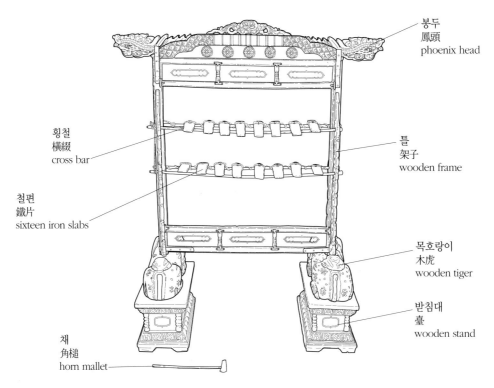

봉두
鳳頭
phoenix head

횡철
橫綴
cross bar

철편
鐵片
sixteen iron slabs

틀
架子
wooden frame

목호랑이
木虎
wooden tiger

받침대
臺
wooden stand

채
角槌
horn mallet

방향의 구조와 부분 명칭
方響 *banghyang*

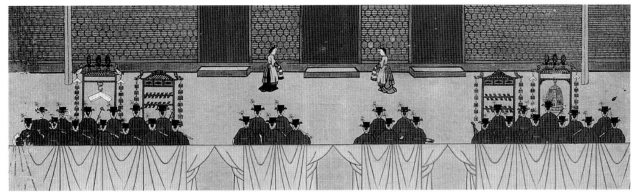

<임인진연도병(壬寅進宴圖屛)>(부분). 조선 1902. 견본채색. 십첩병풍. 각 162.3×59.8cm. 국립국악원.

선시대에 들어서도 방향은 당악기의 하나로 당악 연주와 향당교주(鄕唐交奏)에 편성되어 연향악과 전정고취악(殿庭鼓吹樂)을 연주했다. 『세종실록』「오례」에는 전정고취와 헌가(軒架)에 방향이 네 틀씩이나 편성된 악현(樂懸)이 소개되어 있고, 조선 후기의 여러 기록화에는 두 틀, 혹은 네 틀씩 편성된 예가 보인다. 현재는 한 틀만 사용한다.

한편 방향은 조선 전기와 후기에 소리 편의 모양, 음정의 배열과 연주법 면에서 적지 않은 변화를 겪었다. 현재 사용되는 소리 편은 직사각형 모양이지만, 조선 전기에는 사각형의 위쪽이 조금 넓고 둥그스름한 상원하방형(上圓下方形)이었다. 그리고 음의 배열은 아랫단 오른쪽부터 황(黃)·대(大)·고(姑)·중(仲)·유(蕤)·임(林)·남(南)·무(無), 윗단은 왼쪽부터 응(應)·황(潢)·태(汰)·고(㴌)·중(㳞)·대(大)·이(夷)·협(夾)의 순서로 배열되어 있었다. 그러나 조선 후기에는 아랫단 오른쪽부터 황(黃)·대(大)·협(夾)·중(仲)·유(蕤)·임(林)·남(南)·무(無), 윗단은 왼쪽부터 이(夷)·황(黃)·태(太)·고(姑)·협(夾)·대(大)·중(仲)·임(林)으로 변했다. 이러한 음정 배열의 변화는 당악의 악조 변천과 관련있는 것

으로 조선시대 음악사의 중요한 연구주제이기도 하다.

방향의 제작 方響 製作

『악학궤범』에 소개된 방향의 제작방법은 대개 편종 제작과 비슷하다. 단 방향 철편은 정철(正鐵)을 써서 만들고, 철편 배열을 위한 네 개의 금속 받침대(橫綴)가 더 부가될 뿐이다. 횡철은 두꺼운 종이로 여러 겹 싸고 다시 초록 주단으로 싸서 틀 안에 가로질러 놓는다.

방향의 구조는 음 높이가 다른 직사각형의 금속으로 된 소리 편 열여섯 개와 소리 편을 거는 나무틀(架子), 채(角槌)로 이루어져 있다. 소리 편의 크기는 모두 같고 두께에 따라 열여섯 음의 높낮이를 조율하는데, 소리 편의 길이는 17센티미터, 폭은 6센티미터 정도이다.

방향은 새끼 호랑이가 엎드린 모양을 나무로 조각한 양쪽 받침대에 설주를 꽂고, 가운데에는 금속대를 이단으로 설치하고[18] 금속으로 된 소리 편을 올려 놓는다.

각 소리 편은 위쪽 가운데에 구멍을 뚫고 명주실을 꼬아 만든 삼갑진사(三甲眞絲)를 이용해 금속대의 위쪽(上橫綴)에 붙들어 매고 아래쪽(下橫綴)에 걸쳐 놓는다.

방향의 음역

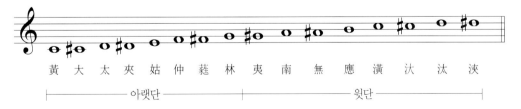

黃　大　太　夾　姑　仲　蕤　林　夷　南　無　應　潢　汰　汰　浹

├──── 아랫단 ────┤　├──── 윗단 ────┤

방향 제작과정 제작자 金賢坤
方響 banghyang

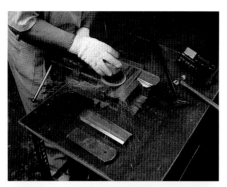

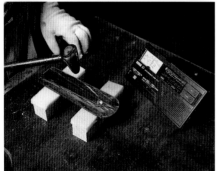

방향 편 다듬기.

나무틀의 맨 위쪽은, 대의 양쪽을 봉황의 머리로 장식할 뿐 나무틀 위의 공작 장식은 하지 않는다. 방향을 치는 각퇴(角槌)는 나무에 소뿔을 박은 것으로 편종의 채와 같다.

그러나 방향은 소리의 공명판인 철편을 실로 꿰어 금속대에 묶어 놓고 치기 때문에 음향적으로 제약이 많다. 따라서 이런 점을 고려한 개량방향이 고안되었고, 창작음악 연주에서는 주로 개량방향이 사용된다.

방향을 연주할 때는 연주자가 방향 틀을 마주 보고 서거나 앉아서 연주하며, 조선시대의 기록에는 왕의 동가(動駕)에 따르는 고취악에 편성되어 행진할 때도 사용되었다. 이때는 두 사람이 긴 장대를 방향 틀에 좌우로 꿰어 메고 또 한 사람이 걸어가면서 연주를 하는데, 불편을 최소화하기 위해 방향 틀을 간편하게 제작해서 썼다.

연주할 때는 오른손에 각퇴를 쥐고 소리 편을 친다. 전통음악에서는 별다른 연주기교 없이 주로 한 음씩 소리를 내며, 창작곡에서는 양손 주법으로 화성을 내거나 트레몰로(tremolo) 주법 등이 사용된다.

북

붑
鼓
buk, drum

북은 신화(神話)에 자주 등장하는 악기이다. 사람 사는 세상과 인류를 창조한 신들이 지상에서 가장 큰 짐승을 잡아 그 가죽으로 북을 만들어 쳤다는 고사에서부터, 고구려 창세신화인 동명왕(東明王) 이야기, 제주도 굿의 「초공본풀이」 무가(巫歌) 등에 나오는 여러 가지의 북은 국가를 상징하고 죽은 생명을 살려낼 수 있는 위력을 나타낸다. 또 "타고동동(打鼓冬冬) 타고동동(打鼓冬冬) 구슬 채찍 휘두르며/ 역귀신(役鬼神)을 하는가"[19]라는 시구처럼, 북은 귀신을 쫓거나 액을 물리고 복을 비는 제액초복(除厄招福)의 의식에서 중요한 역할을 했다. 매년 섣달 그믐날 밤에 송구영신(送舊迎新)하는 나례(儺禮)나 정초에 불가(佛家)의 승려들이 마을에 내려와 가가호호(家家戶戶) 방문하면서 새해의 복된 삶을 기원해 주는 '법고(法鼓) 돌림' 같은 의식들이 그 범주에 든다. 그리고 사람들은 물 속에 사는 귀신들이 북 소리를 싫어한다고 믿었다. 그래서 행선(行船)하는 배에는 북을 설치해 놓고 다니면서 필요할 때마다 북을 쳤다. 이런 민간의 관습은 석북(石北) 신광수(申光洙)의 「감호춘범(鑑湖春泛)」이라는 시에 "물귀신 제사 지내는 화고(畵鼓) 소리와 평양 춤"[20]이라고 묘사한 부분이라든가, 임의직(任義直)의 시조 "강촌(江村)에 일모(日暮)ᄒ니 곳곳이 어화(漁火)로다/ 만강(滿江) 선자(船子)들은 북 티며 고사(告祀)ᄒ다/ 밤 중(中)만 의내일성(疑乃一聲)에 산경유(山更幽)ᄒ더라"[21]라는 시조, 그리고 판소리 「심청가」 중에서 제물로 희생될 심청을 싣고 가던 배가 물결 드높은 인당수에 다다르자 도사공이 북채를 양손에 갈라 쥐고 '북을 두리둥 둥둥둥 두리둥 둥둥둥 둥둥둥둥' 울렸다는 사설에서도 엿볼 수 있다.

그런가 하면 북은 "군사를 쓸 줄 아는 장수는 총소리보다 북 소리를 먼저 알린다"는 속담이 말해 주듯 군대에서 신호를 알리는 필수품이었고, 도시의 한가운데 북을 안치하여 매 시각을 알리는 데도 쓰였다. 또 억울한 일을 당한 사람이 신문고(申聞鼓) 같은 북을 두드려 자신의 딱한 사정을 호소할 수도 있었고, 그 반면에 '죄인의 북'이라 하여 도덕적으로 용납 못할 짓을 한 죄수에게는 등에 북을 지우고 북을 크게 울리며 시가행진을 하게 함으로써 일벌백계(一罰百戒)의 효과를 거둘 때도 요긴하게 사용되었다.

또 북은 희생의 상징이기도 했다. 고대 사회에서 신에게 제사하기 위해 동물의 가죽으로 만든 북을 울리는 것은 북 소리가 천상과 지상을 매개해 줄 수 있다는 믿음에서 나온 것이라고 한다. 이 관점에서 보면 북은 인류의 평화로운 삶을 기원하는 희생물이었고, 동시에 그것을 기원하는 제단으로서의 의미를 함축하고 있다는 것이 문화 연구자들의 생각이다. 사실 고대 동아시아의 사고에 바탕을 두고 제작되어 현재까지 전하는 제례용(祭禮用) 북은 이런 상징과 의미를 적용해서 해석해 볼 여지가 많다.

호랑이가 십자(十字) 모양으로 사방을 향해 엎드린 받침대나, 용이나 봉황(鳳凰), 백로(白鷺), 해와 달 등을 조각한 북틀, 그리고 북통의 색깔과 북통에 그려 넣은 여러 가지 무늬 등은 '소리를 내는 악기'로서의 북과 직

접적인 상관이 없기 때문이다. 오히려 이러한 '장식' 요소는 북이 고대로부터 인류와 자연신이 소통하고, 신에게 평화로운 삶과 영혼의 안식을 기원하는 도구로 쓰였음을 말해 주고 있다.

북은 장구에 비해 소리가 둔탁하지만 가느다란 채로 치는 장구의 '잔 소리' 대신 정중한 맛이 있다. 그러므로 제례악이나 궁중음악, 절과 굿판 또는 민속축제음악 등 큰 음향이나 웅장한 표현을 요구하는 음악에는 북이 반드시 편성되었다. "연연한 큰북 소리 춘뢰(春雷)가 들레는 듯"하다거나 "천지를 진동시킬 만한 북 소리" 또는 "큰 북에서 큰 소리 난다"는 말의 용례는 모름지기 북은 크고 박력있는 소리를 내야 한다는 우리나라 사람들의 생각을 반영하고 있는 것이다.

북의 전승 鼓 傳承

우리나라 북의 전승사는 창세무가(創世巫歌)뿐만 아니라 동명왕 이야기나 낙랑공주(樂浪公主)의 자명고(自鳴鼓) 이야기[22]의 핵심 모티프로 등장한다는 점에서 어지간히 오래되었으리라고 짐작할 수 있다. 그러나 북이 등장해서 음악문화에 어떤 영향력을 끼치기 시작한 소상한 내력은 그리 분명하지 않다. 막연히 삼한시대의 국중대회(國中大會)에서 사람들이 며칠 동안 음주가무(飮酒歌舞)로 축제를 벌였다는 풍습과, 공주 지역의 웅천신당(熊川神堂)에서 매년 4월과 10월에 신을 모시고 하산(下山)하여 종고(鐘鼓)를 늘어 놓고 잡희(雜戱)를 벌였다는 몇 가지 상황을 근거로, 이 무렵부터 농악 같은 타악의 전통이 형성되었을 것이라고 생각한다.

4세기 중엽의 안악 제3호분의 주악도(奏樂圖)에는 행악에서 연주되는 북이 보인다. 그리고 636년 완성된 『수서(隋書)』의 「동이전」에서는 고구려의 음악에 오현금(五絃琴)·쟁(箏)·피리(篳篥)·횡취(橫吹)·소(簫)와 함께 북[鼓]이 있었다고 기록했으며, 또 수(隋)와 당(唐)에서 연주된 고구려 음악에는 땅에 놓고 치는 제고(齊鼓)와 메고 치는 담고(擔鼓) 같은 북이 있었다고 했다. 또 백제

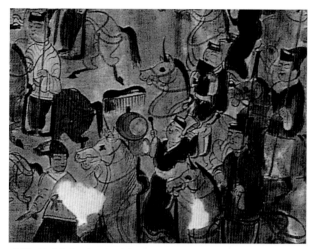

행악(行樂)에서 연주되는 북. 안악(安岳) 제3호분 벽화의 부분. 고구려 4세기 중엽. 황해도(黃海道) 안악군(安岳郡).

음악에도 각(角)·공후(箜篌)·쟁·우(竽)·지(篪)·적(笛) 등과 함께 북이 편성되었으며, 백제 금동용봉봉래산향로(金銅龍鳳蓬萊山香爐)의 다섯 악사 중에도 용고(龍鼓)를 바닥에 뉘어 놓고 치는 것 같은 모습이 묘사되어 있다. 그리고 통일신라의 대악(大樂)에는 삼현삼죽(三絃三竹)과 박판(拍板)·대고(大鼓)가 편성되어 고려시대로 전승되었다.

고려시대부터는 중국 당악 및 아악의 수용으로 연향악 및 제례악에 사용되는 여러 가지 북이 편성되기 시작했다. 향악정재에 사용된 무고(舞鼓)는 물론, 연등회(燃燈會)와 팔관회(八關會) 등의 국중대회와 고려시대부터 거행되기 시작한 구나의식(驅儺儀式)에서 북은 징 소리와 함께 천지를 진동할 만큼 크게 울렸다. 그리고 당악과 당악정재에는 교방고(敎坊鼓)가, 아악 연주와 일무(佾舞)에는 진고(晉鼓)·입고(立鼓)·응고(應鼓)·삭비(朔鼙)·도고(鞉鼓) 등이 연주되었으며, 행악의 일종인 위장악(衛仗樂)에는 강고(摾鼓) 또는 행고(行鼓)라고 불리는 북과 도고(鞉鼓)가 사용되었으니, 이미 고려시대부터는 북의 사용이 조선시대와 거의 같은 정도로 다양화했음을 알 수 있다.

조선시대에도 역시 국가의 연향악과 제례·군례, 또 민간의 축제나 종교의식을 통해 북이 전승되었다. 『세종실록』「오례」와 『악학궤범』에는 열다섯 가지 종류의 북 그림과 제작법·연주방법 그리고 사용 영역까지 소개되

다섯 악사 중 북 연주자. 금동용봉봉래산향로의 세부.
부여 능산리(陵山里) 출토. 백제 7세기. 높이 64cm. 국립중앙박물관.

어 있는데, 이 중에서 의례의 단절로 사용되지 않은 몇 가지를 뺀 대부분의 북이 지금까지 전승되고 있다. 또 악서(樂書)에서 그림으로 소개하지는 않았지만 불교나 무속, 민간 축제를 통해 전승된 북까지 포함하면 북의 종류는 모두 이십여 가지가 넘는다. 전체 국악기 중에서 결코 적지 않은 비중을 차지하는 수량이다. 이 밖에도 '88 올림픽처럼 큰 행사를 기념해 제작한 북이라든가, 북 제작자가 창작을 위해 만든 북, 또 춤의 안무를 위해 전통적인 북을 새롭게 응용해서 만든 북 등을 포함하면 그 종류는 더 늘어난다. 여기에서는 그 범위를 전통음악과 의례, 춤과 민간 축제 등에 한정해 제례악의 북, 국가의례 및 연향에서 사용하는 북, 군악의 북, 굿에 사용하는 북, 절북, 농악북, 소리북 등을 살펴보기로 하겠다.

북의 제작 鼓 製作

북 만드는 일은 북통에 가죽을 메우는 것이라 하여 보통 '북 메우기' 라고 한다.[23] 북 메우기는 도살장이나 우시장에서 소를 고르는 일부터 시작된다. 살아 있는 소를 직접 보아야 가죽의 우열을 가려낼 수 있고, 도살할 때 가죽에 칼집이나 상처자국을 내지 않도록 특별히 부탁해 두어야 하기 때문이다. 가죽은 숫소 가죽이 탄력도 좋고 질겨서 좋은 소리를 낸다.

가죽을 벗겨내면 무두질을 한다. 무두질이란 날가죽의 털과 기름을 뽑고 가죽을 부드럽게 다루는 과정으로, 다른 말로 '쟁 친다' 라고도 한다. 예전에는 오줌통이나 잿물통에 담가 털과 기름을 빼낸 후, 생선회와 쌀겨 우려낸 물에 넣어 가죽의 숨을 죽이고, 가죽이 적당하게 물러지면 바깥쪽의 털을 밀어내고 안쪽은 대패로 반반히 다듬었다고 한다. 그러나 요즘에는 가죽 처리를 전문적으로 해주는 곳에 맡기기 때문에, 북 제작자들이 무두질을 직접 하는 경우는 거의 없다.

무두질된 가죽은 북통에 씌운다. 북통의 재료로는 전통적으로 소나무나 오동나무 등을 썼는데, 이런 나무 외에도 피나무나 귀목(槻木) · 주목(朱木) 등 무겁고 단단한 나무 등이 북통의 재료로 사용된다. 물론 통나무의 속을 끌로 파내어 만드는 통북이 좋지만, 보통은 나무를 각(角)대로 잘라 쪽나무를 붙여 만든다. 이때 가장 중요한 것이 쪽나무의 각을 재는 것이라고 한다. 다음은 한 쪽씩 다듬어낸 나무를 북통 크기의 원형 철퇴(겉퇴)를 놓고 둥그렇게 세운다. 그리고 나서 통칼로 다시 한번 마무리 손질을 한 다음, 원형의 변형을 막기 위해 안퇴를 세워 쪽나무들이 빈틈 없이 밀착되도록 하고 나서 겉퇴를 제거하면 북통이 완성된다.

그 다음에는 북통에 가죽을 메운다. 북통에 맞게 재단한 가죽을 북통에 씌우고 우선 못으로 고정시킨 다음 계속 가죽을 늘여 가면서 못질을 한다. 가죽을 늘이기 위해서는 사람이 북통 위에 올라가 발로 밟아 준다. 이렇게 해서 가죽이 늘어나면 다시 조여 못질을 하고, 다시 북통에 올라가 발로 밟아서 늘이기를 서너 차례 반복해 북의 진동을 제대로 낼 수 있게 한다.

가죽을 메워 진동이 제대로 이루어지면 허드레 가죽을 깨끗이 잘라 정리하고, 북통에 광두정(廣頭釘)을 박은 후 가죽을 늘이기 위해 임시로 박았던 못을 빼내면 우선 북이 제 모양을 갖추게 된다. 여기에서 고장(鼓匠)은 오래 축적된 경험과 장인적인 감각으로 북을 조율하여 북 소리를 만든다. 북통에 단청을 입히지 않는 소리북이나 농악북 등은 보통 여기에서 북 만들기가 완성되

북 제작과정 제작자 李廷燮
鼓 buk

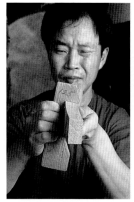
1. 각 재기.

2. 북통 만들기.

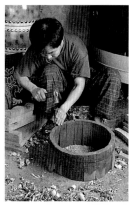
3. 북통 만들기.

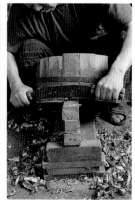
4. 북통 만들기.

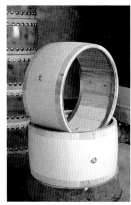
5. 완성된 북통.

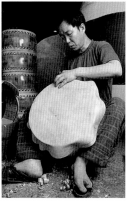
6. 가죽 붙이기.

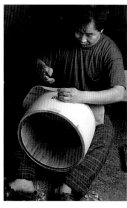
7. 가죽 붙이기.

8. 가죽 늘이기.

9. 밑그림 그리기.

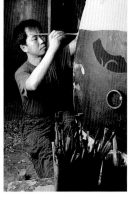
10. 채색.

11. 채색.

12. 완성.

며, 용고(龍鼓)나 좌고(座鼓)·무고(舞鼓)·승무북·절북·대고(大鼓) 등은 북통에 단청을 입힌다. 단청은 북의 종류에 따라 전통적으로 사용해 온 '본(pattern)'을 대고 밑그림을 그린 다음 채색을 하는데, 대개 용 그림이 많다.

1. 제례악의 북 祭禮樂 鼓

노고

路鼓 / *nogo*, four-headed drum

노고(路鼓)는 사람 신에게 제사지낼 때 사용하는 북이다. 길쭉한 북 두 개를 서로 교차되도록 북틀에 매다는데, 북면이 네 개이고 북통을 붉은색(紅漆)으로 칠한다. 북면의 수와 북통의 색은 "제례의 주인공이 천신(天神)인 경우 육면의 북과 검은색 북통을, 지신(地神)인 경우 팔면의 북과 황색의 북통을, 인귀(人鬼)의 경우 사면의 북과 붉은색의 북통을 사용한다"고 정한 고전(古典)[24]에 따른 것으로, 우리나라에서는 조선시대 세종 때부터 이 원칙을 적용했다. 고려시대에 없던 제도를 세종 시대의 아악 정비과정에서 고대의 예에 따라 채용한 것이다. 노고는 선농(先農)·선잠(先蠶)·우사(雩祀)·문묘(文廟)의 제사에 사용되었는데, 1910년 이후 문묘 이외의 제례가 모두 단절된 뒤로는 오직 문묘의 헌가에만 편성된다.

노고의 틀 높이는 156센티미터, 틀의 폭은 121.9센티미터이며, 틀 위쪽으로는 가운데에 해와 해의 불꽃을 덧붙여 장식했고, 양옆으로는 용의 머리를 새겨 넣어 채색한다. 틀의 아래쪽에는 양쪽에 각각 호랑이 네 마리가 사방을 향해 엎드려 있는 모양을 조각하여 채색한다. 북면의 지름은 38.6센티미터이다. 노고는 네 개의 북면 중에서 한쪽 면만을 친다.

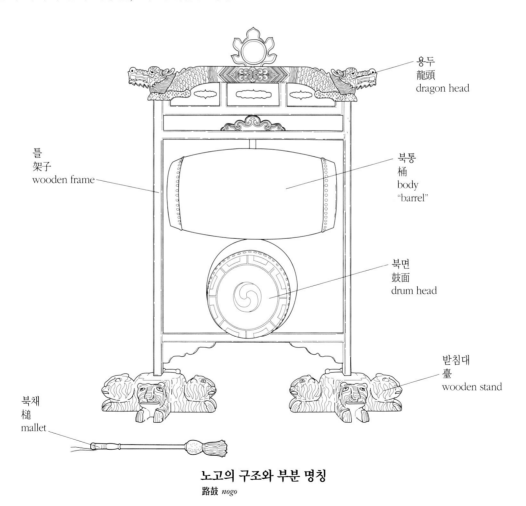

용두
龍頭
dragon head

틀
架子
wooden frame

북통
桶
body
"barrel"

북면
鼓面
drum head

받침대
臺
wooden stand

북채
槌
mallet

노고의 구조와 부분 명칭
路鼓 *nogo*

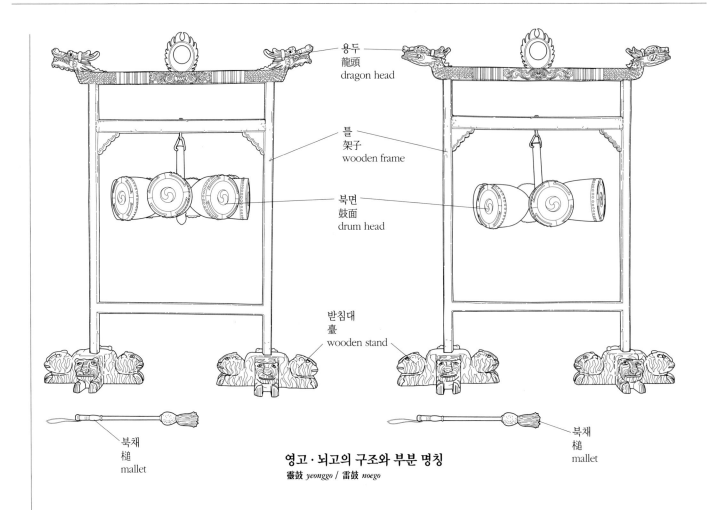

용두
龍頭
dragon head

틀
架子
wooden frame

북면
鼓面
drum head

받침대
臺
wooden stand

북채
槌
mallet

북채
槌
mallet

영고 · 뇌고의 구조와 부분 명칭
靈鼓 *yeonggo* / 雷鼓 *noego*

영고

靈鼓 / *yeonggo*, eight-headed drum

영고(靈鼓)는 땅의 신인 사직(社稷)에 제사 지낼 때 사용하던 북이다. 북면이 하나뿐인 원추형 북통 여덟 개를 원형으로 묶어 북틀에 매달고 땅의 색을 상징하는 노랑색을 칠한다. 북면의 수와 색칠은 앞서 예로 든 고전에 따른 것이다. 북면의 지름은 25센티미터이며, 북면 한가운데는 삼태극(三太極)을, 북 가장자리는 오색 무늬로 장식을 했다.

북편을 매단 고리의 길이는 7.7센티미터이며, 북틀의 길이와 넓이는 노고와 거의 같지만 북틀의 장식은 약간 차이가 난다. 사직 제례의 전통이 단절된 지금은 연주되지 않는다.

뇌고

雷鼓 / *noego*, six-headed drum

뇌고(雷鼓)는 하늘 신에게 제사 지낼 때 사용하던 북이다. 북면이 하나뿐인 원추형의 북 여섯 개를 원형으로 묶어 북틀에 매달고, 하늘을 상징하는 검은색을 칠한다. 북면의 수와 색칠은 앞서 예로 든 고전에 따른 것이고, 북틀의 모양과 치수, 장식은 영고와 같다. 원구(圜丘) 제사가 없어진 지금은 연주되지 않는다. 뇌고와 관련된 자료 중 주목되는 것은 이덕무(李德懋)가 몽골어 교본에 적힌 것이라면서 『청장관전서(靑莊館全書)』에 소개한 「뇌고(雷鼓) 삼통(三通)」[25]이라는 시다. 시의 내용은 "농동 농동 농동 농롱동 농롱동(籠同 籠同 籠同 籠籠同 籠籠同)"을 세 번 반복한 것인데, 북 소리를 '농동 농동'으로 표현한 것이 퍽 재미있다. 그리고 '농동'을 세 번 반복하고, '농롱동'을 두 번 반복한 것은 북의 리듬감을 살린 듯하며,

또 그것을 세 번 반복한 것은 마치 '뇌고(雷鼓) 삼통(三通)' 의 연주방법을 따른 것 같아서 흥미롭다. 제례악의 연주에서 '진고(晉鼓) 십통(十通)' 이니 '삼통(三通)' 이니 하는 연주방법은 보통 북을 열 번 또는 세 번 울리는 것으로 알고 있지만, 혹시 이덕무가 기록한 것처럼 소정(所定)의 리듬형을 가지고 있었던 것은 아닌지 모르겠다. 한편 미국 세일럼(Salem) 시에 위치한 피바디 에섹스 박물관(The Peabody Essex Museum)에는 19세기 말엽의 것으로 보이는 뇌고가 소장되어 있다.[26]

도

鼗 / *do*, one-headed twist-drum

도(鼗)는 그리 흔한 북이 아니다. '도' 가 무엇인지 알기 위해 한자 사전을 찾고, 거기에 '땡땡이 도(鼗)' 라고 풀이한 내용을 보더라도 도를 이해하는 데 별 도움이 되지 않는다. 뿐만 아니라 국악박물관에 세워져 있는 도를 직접 보아도 이것이 어떻게 연주되는 악기인지 알기 어려운, 아주 특이한 모습을 하고 있다. 그런데 도를 가장 쉽게 설명하는 것은 뜻밖에도 '트위스트 드럼(twist-drum)' 이라는 영어 이름이다. 도는 북채로 북을 쳐서 소리를 내는 것이 아니라, 북통 양쪽의 귀처럼 생긴 쇠고리에 가죽끈을 달아 그것을 '비비듯이 흔들면' 제 스스로 소리를 내는 북이기 때문이다. 연주할 때는 좀더 야무진 소리를 얻기 위해 가죽끈 끝에다 무거운 추를 달거나 가죽을 매듭짓기 때문에 그것이 북면을 두드리는 소리는 제법 시원하다. '후두두두둑' 마치 세찬 바람에 잎새 많은 나뭇가지가 흔들리는 것 같기도 하고, 갑자기 우박이 쏟아지는 것 같기도 한 소리를 낸다.

도는 고려시대부터 독(櫝) · 요령(鐃鈴) · 탁(鐸) · 금순(金錞) · 상고(相鼓) · 금정(金鉦) · 아고(雅鼓) 등과 함께 '도고(鼗鼓)' 라는 이름으로 제례악의 무무(武舞)를 인도

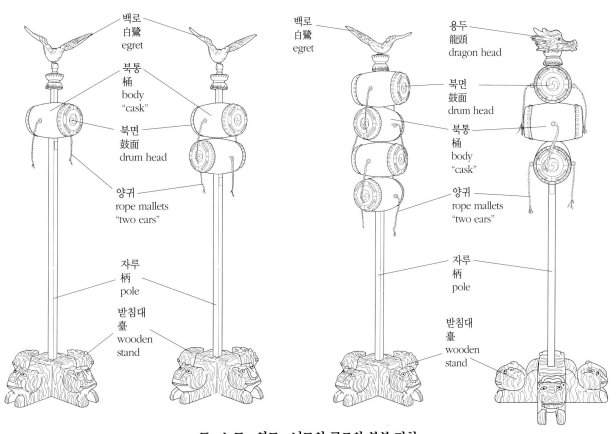

도 · 노도 · 영도 · 뇌도의 구조와 부분 명칭
鼗 *do* / **路鼗** *nodo* / **靈鼗** *yeongdo* / **雷鼗** *noedo*

하는 무구(舞具)로 사용되었다. 이 중에서 도는 악절의 끝에 한 번씩 흔들어 무원들이 춤동작을 할 때 음악의 흐름과 잘 조화를 이루도록 도와주는 역할을 했다.

도는 무구로 사용되는 외에 조선시대 세종 이후로는 제례악에서 음악의 시작을 알리는 북으로 사용되었다. 사실 도(鼗)라는 한자를 풀어 보면 '조짐(兆)'이라는 뜻과 '북(鼓)'이 합성된 글자라는 것을 알 수 있는데, 이러한 의미는 옛 문헌이나 도의 쓰임새에서도 쉽게 확인된다. 그리고 『악학궤범』 등의 제례악 악기 편성도를 보면 제례에 따라 두 개, 네 개 또는 여섯 개씩 들어 있어, 여러 개의 도를 동시에 울린 후 북을 쳐서 제례악을 시작하는 그 악작(樂作)의 여운이 아주 대단했을 것이라는 생각이 든다.

도는 북면의 수가 몇 개인가에 따라 그 이름이 각각 다르다. 북면이 둘인 것을 '도'라고 하고 북면이 넷인 것을 '노도(路鼗)', 여섯인 것을 '뇌도(雷鼗)', 여덟인 것을 '영도(靈鼗)'라고 한다. 북의 크기와 모양은 노도와 영도·뇌도가 모두 같고, 북통에 각각 노고·영고·뇌고처럼 붉은색·노랑색·검은색을 칠하는 점만 다를 뿐이다.[27] 도의 북면 지름은 16.2센티미터이고, 북통의 길이는 30센티미터, 장대의 전체 길이는 194센티미터이다. 모든 도는 호랑이 네 마리가 사방을 향해 엎드린 모양의 받침대에 꽂혀 있으며, 장대의 위쪽 끝에는 보통 날개를 활짝 편 흰색 새를 앉혀 장식을 했다.[28] 도를 연주할 때는 받침대에 꽂혀 있는 장대를 빼서 그 중간쯤을 양손으로 잡고, 아래쪽을 양쪽 발 사이에 끼운 상태에서 허리를 약간 구부려 장대를 앞뒤로 흔든다. 숙련되지 않으면 도의 끈이 북면에 제대로 닿지 않아 좋은 소리를 내기 어렵다.

노도

路鼗 / *nodo*, four-headed twist-drum

노도(路鼗)는 붉은색을 칠한 북통 두 개를 십자(十字) 모양으로 겹쳐 긴 장대에 꿰어 매단 북이다. 인귀(人鬼)의 제례 헌가(軒架)에 편성된다. 현재는 문묘제례악 연주에 유일하게 편성되는데, 음악을 시작하기 전에 노도를 세 번 흔든다.

영도

靈鼗 / *yeongdo*, eight-headed twist-drum

영도(靈鼗)는 노랑색을 칠한 북통 네 개를 십자(十字) 모양으로 겹쳐 긴 장대에 꿰어 매단 북이다. 지신(地神)의 제례에 사용되었다. 현재는 사용되지 않는다.

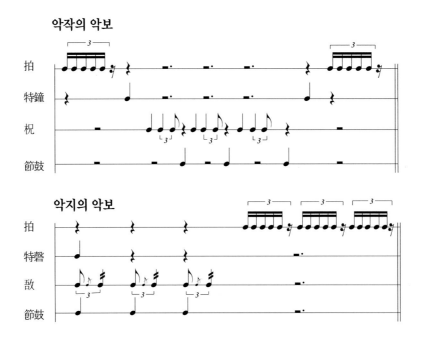

악작의 악보

악지의 악보

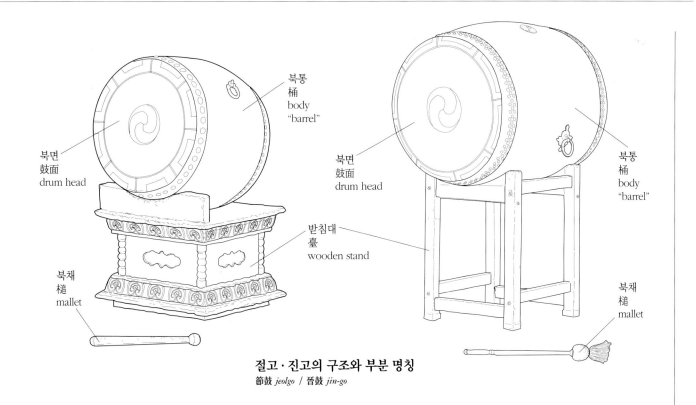

북통
桶
body
"barrel"

북면
鼓面
drum head

북채
槌
mallet

북면
鼓面
drum head

받침대
臺
wooden stand

북통
桶
body
"barrel"

북채
槌
mallet

절고·진고의 구조와 부분 명칭
節鼓 *jeolgo* / 晉鼓 *jin-go*

뇌도

雷鼗 / *noedo*, six-headed twist-drum

뇌도(雷鼗)는 검은색을 칠한 북통 세 개를 십자(十字) 모양으로 겹쳐 긴 장대에 꿰어 매단 북이다. 천신(天神)의 제례에 사용되었다. 현재는 사용되지 않는다.

절고

節鼓 / *jeolgo*, barrel-shaped drum

절고(節鼓)는 문묘제례악과 종묘제례악의 등가(登歌)에 편성되는, 진고(晉鼓)의 축소형처럼 생긴 북이다. 절고라는 명칭은 음악의 악절마다 북을 쳐서 음악의 구절(句節)을 짓게 하는 데서 유래한 것인데, 중국에서 절고를 사용한 것은 수(隋)나라 때부터이다. 그러나 북송에서 보내 온 고려시대의 제례악 악기 편성에는 절고가 들어 있지 않았다. 우리나라에서는 조선시대 세종 때의 제례악 정비 이후 연주되기 시작했다. 절고의 용도와 기능은 제례악의 헌가(軒架)에 편성되는 진고(晉鼓)와 비슷하다. 북면의 지름은 46센티미터, 북통의 길이는 41.7센티미

터이다. 북통의 가운데는 술통처럼 불룩하게 나와 완만한 곡선형을 이루며 북통의 양옆에는 쇠고리가 달려 있다. 북면의 한 중앙에는 삼태극을, 북면 가장자리에는 오색 무늬를 그려 넣었고, 북통에는 검붉은 자줏빛 색을 칠했다. 『악학궤범』에 소개된 절고는 네모 상자 모양의 북 받침대(方臺) 위에 비스듬히 얹어 놓고 치는데, 방대의 모양을 옛 문헌에서는 바둑판처럼 생긴 것으로 묘사했다. 방대 위쪽으로 북의 한쪽이 닿을 곳에는 구멍을 둥그렇게 뚫어 북을 편안하게 고정시키며 아울러 북 소리의 공명을 돕는다. 현재 제례악의 등가에 편성된 절고는 바닥에 앉은 악사가 오른손으로 방망이 모양의 나무 북채를 쥐고 음악을 시작할 때와 마칠 때, 처음과 끝을 알리는 박(拍), 축(祝)과 어(敔), 특종(特鐘)과 특경(特磬) 등과 함께 일정한 형식(樂作과 樂止)에 맞추어 친다. 제례악을 시작할 때는 박을 한 번 친 다음 축을 세 번 치고, 절고를 한 번 치는 것을 세 차례 반복한 후 특종을 치고 다시 박을 친다. 그리고 종지(終止)에서는 박을 한 번 친 다음 절고를 세 번 치고 그 북 소리에 따라 어를 세 번 긁고 특경과 박을 한 번 쳐서 음악을 끝내는데, 악작(樂作)과 악지(樂止)에서 축과 절고의 화답, 어와 절

고의 화답은 간결하면서도 의미심장한 음악적 여운을 느끼게 한다. 절고를 연주하는 제례악 등가의 악작과 악지는 앞면의 악보와 같다.

진고

晉鼓 / *jin-go*, barrel-shaped drum

진고(晉鼓)는 현재 사용되는 북 종류 중 가장 크다. 북면의 지름은 119.3센티미터, 북통의 길이는 149.7센티미터나 된다. 북통은 절고처럼 가운데가 불룩하게 나왔으며 양쪽 옆에 쇠고리를 단다. 북면의 중앙에는 삼태극을, 북면의 가장자리에는 청·홍·흑·녹·황 등의 색으로 무늬를 넣었다. 북통에는 무늬 없이 검붉은 자주색을 칠한다.

진고는 높이가 120센티미터 정도 되는 나무틀 위에 올려 놓고 악사가 서서 양손에 북채를 쥐고 친다. 주로 제례악 헌가의 시작과 끝에 일정한 형식의 악작과 악지를 연주한다. 제례악의 아헌(亞獻)에서 집사(執事)가 음악의 시작을 청하면 진고를 열 번 친 다음 본곡을 연주하고, 종헌(終獻)에서는 진고를 세 번 친 다음 박을 치고 연주를 시작하는데, 이것을 각각 '진고(晉鼓) 십통(十通)' '진고(晉鼓) 삼통(三通)'이라고 한다. 우리나라에는 고려 예종 11년(1116)에 아악기의 하나로 들어온 이후 오늘까지 제례악의 헌가에 편성되고 있다.

2. 연향악의 북 宴享樂 鼓

건고

建鼓·立鼓 / *geon-go*, large barrel drum

건고(建鼓)는 왕조시대의 영화와 상징을 나타내는 가장 화려하고 볼품있는 북이다. 고려시대 이후 조선시대까지 주로 궁중의 전정헌가(殿庭軒架)와 조회·연향 등에 사용되었으나, 이 북은 제 모습이 가장 잘 어울릴 궁궐 정전(庭殿)을 떠나 오면서부터 제 소리를 잃고 말았다. 지금은 여러 북 중에서 덩치가 가장 크고 치장이 가장 화려한 북으로 국악박물관의 한자리를 넓게 차지하고 있을 뿐이다.

건고는 '입고(立鼓)'라고도 했다. '서 있는 북'이라는 뜻이다. 의례에 사용되는 북은 보통 북틀에 매달거나 북틀 위에 올려 놓는 형태지만, 건고는 긴 막대에 꽂혀 있다. 호랑이 네 마리가 사방을 향해 엎드려 있는 받침대에 큰 북을 지탱할 만한 튼튼한 막대를 세우고 그 위에 북을 꽂아 세우는 것이다. 그리고 궁정 뜰에 놓고 연주할 때는 건고의 북통 네 귀퉁이에 따로 받침대를 세웠다. 받침대 위에 세운 북이라는 점 외에 가장 두드러진 특징 한 가지는, 북 위에 네모 상자 모양의 방개(方蓋)를 이층으로 쌓고 그 위에 연꽃 조각품을 얹은 다음 흰 백로 한 마리를 앉혀 놓은 점이다.

 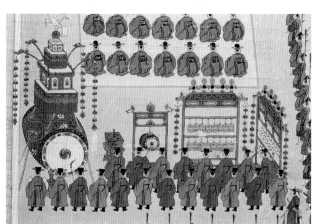

〈신축진찬도병(辛丑進饌圖屛)〉(부분). 조선 1901. 견본채색. 십첩병풍. 각 150×48cm. 덕수궁 궁중유물전시관.

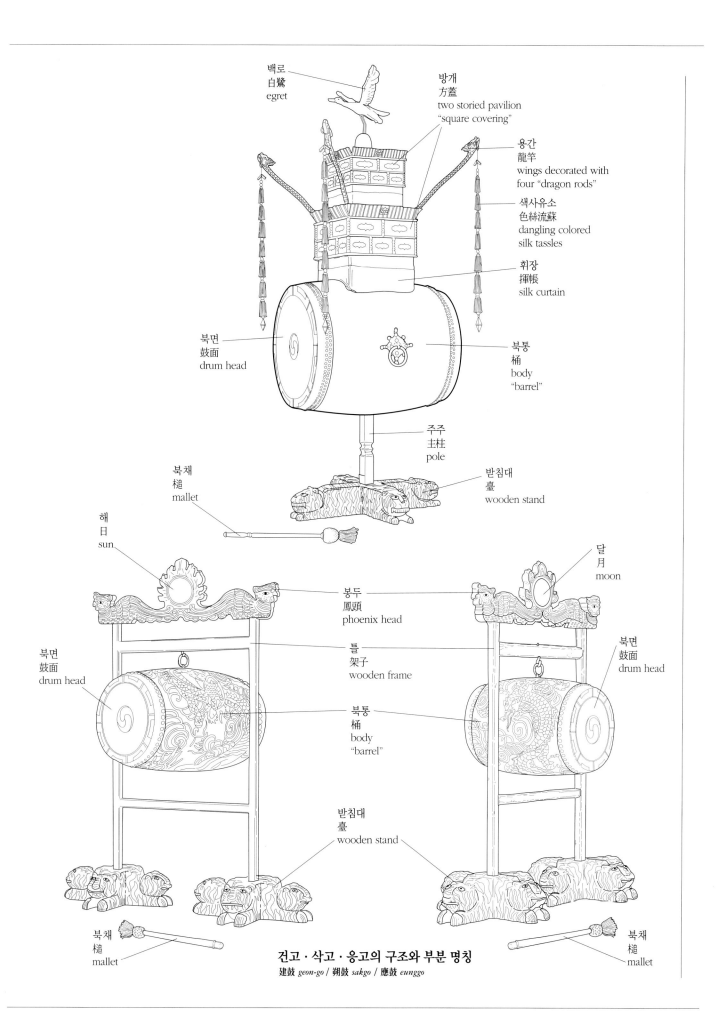

백로
白鷺
egret

방개
方蓋
two storied pavilion
"square covering"

용간
龍竿
wings decorated with
four "dragon rods"

색사유소
色絲流蘇
dangling colored
silk tassles

휘장
揮帳
silk curtain

북면
鼓面
drum head

북통
桶
body
"barrel"

주주
主柱
pole

북채
槌
mallet

받침대
臺
wooden stand

해
日
sun

달
月
moon

봉두
鳳頭
phoenix head

틀
架子
wooden frame

북면
鼓面
drum head

북통
桶
body
"barrel"

북면
鼓面
drum head

받침대
臺
wooden stand

북채
槌
mallet

북채
槌
mallet

건고 · 삭고 · 응고의 구조와 부분 명칭

建鼓 *geon-go* / 朔鼓 *sakgo* / 應鼓 *eunggo*

打樂器
Percussion Instruments

건고는 또 여러 가지 북 중에서 치장이 화려하다는 점에서도 단연 돋보인다. 전정헌가 및 궁중연향에 사용된 건고의 북통은 나무통 위에 칠포(漆布)를 씌우고 주칠(朱漆)을 한 다음 부귀와 영화를 상징하는 길상화(吉祥花)를 가득 그려 넣는다. 현재 국악박물관에 전시되고 있는 건고는 북통에 꽃이 그려져 있지 않지만, 영국 대영박물관에 소장되어 있는 『기사진표리진찬의궤(己巳進表裏進饌儀軌)』를 보면 건고의 문양이 얼마나 아름다운지 탄성이 나올 지경이다.[29] 그 밖에 옛 궁중행사도(宮中行事圖)의 연주 장면에서도 길상화 문양의 건고는 흔히 볼 수 있다.

그리고 북통 위에 이층으로 올린 방개(方蓋)도 북통 못지 않게 여러 가지 치장을 한다. 먼저 방개 아래쪽으로 붉은색과 녹색의 비단 휘장을 늘어뜨리고, 방개의 네 면에는 구름·꽃·연꽃 무늬 등으로 장식하며, 아래층 방개의 네 귀퉁이에는 용의 머리를 조각한 용간(龍竿)을 설치하는데, 네 마리의 용 입에 걸린 작은 쇠고리에는 오색 실과 오색 구슬을 꿰어 만든 기다란 유소(流蘇)를 걸어 마치 용이 유소를 물고 있는 것처럼 보이게 한다. 그리고 북의 맨 꼭대기에는 연좌(蓮座)를 놓고 그 위에 비상하는 백로 한 마리를 올려 놓는다. 건고의 전체 높이는 4미터 남짓하며 북통의 길이는 151센티미터, 북면의 지름은 109.7센티미터이다.

『악서(樂書)』에 의하면, 북을 세우고 북 위에 방개를 쌓아 장식하는 건고의 전통은 중국의 은(殷)·주(周) 시대까지 거슬러올라가는 오랜 전통에서 나온 것이며, 여기에 백로를 앉힌 것은 당·송 때의 일이라고 한다. 이 기록을 우리의 『고려사』 『악학궤범』 등의 내용과 비교해 보면, 비록 북의 명칭이 입고에서 건고로 바뀌고 북의 세부 장식이 부분적으로 변화했을지라도, 은·주 시대의 '서 있는 북'의 전통이 국악박물관의 건고까지 이어져 온 것임을 알 수 있다.

그리고 건고와 함께 기억해야 할 것은, 건고가 늘 삭고(朔鼓)·응고(應鼓)와 함께 한 짝을 이루어 배치된다는 점이다. 건고를 한 중앙에 놓고 한쪽 옆에는 삭고를, 다른 한쪽 옆에는 응고를 배치했다가, 음악이 시작되면 먼저 삭고와 응고를 친 다음 건고를 쳐서 마치 작은 북이 큰 북을 인도하는 것처럼 연주한다. 결국 삭고나 응고는 건고에 수반되는 부수적인 북이며, 세 개의 북이 한데 모여 있을 때 비로소 음악적인 의미가 완성된다.

삭고

朔鼓 / *sakgo*, long barrel-shaped drum

삭고(朔鼓)는 건고에 따라다니는 북으로, 봉황과 해를 조각한 북틀에 매달고 친다. 북면의 지름은 44.1센티미터, 북통의 길이는 80.3센티미터로 응고보다 좀 크다. 건고를 치기에 앞서 먼저 삭고를 친다. 현재는 사용되지 않는다.

응고

應鼓 / *eunggo*, long barrel-shaped drum

응고(應鼓)는 건고에 따르는 북이다. 봉황과 달을 조각한 북틀에 매달고 친다. 북면의 지름은 39.3센티미터, 북통의 길이는 63.6센티미터로 삭고보다 좀 작다. 북틀의 높이는 163.7센티미터, 북틀의 폭은 72.3센티미터이다. 건고를 치기에 앞서 먼저 응고를 친다. 현재는 사용되지 않는다.

교방고

敎坊鼓 / *gyobanggo*, short barrel-shaped drum

교방고(敎坊鼓)는 고려시대 이후 당악(唐樂)에 편성되어 온 북이다. 국가의 여러 의식과 임금의 거둥 때 행렬의 앞과 뒤에서 연주하는 「보허자(步虛子)」 「여민락(與民樂)」 등의 고취(鼓吹) 연주에 방향(方響)·장구·비파·해금·당적(唐笛)·퉁소·피리·대금 등의 악기와 함께 연주되었다.

교방고는 용고(龍鼓)처럼 생긴 북을 나무틀에 얹어 놓고 치는데, 북통에는 용고처럼 쇠고리를 달아 북틀에 달

작자 미상 〈평안감사환영도(平安監司歡迎圖)〉(부분), 조선 19세기.
견본채색, 128.1×58.1cm, 피바디 에섹스 박물관, 미국.

린 고리로 연결시킨다. 북면의 지름은 51.4센티미터, 북통의 길이는 21.5센티미터이다. 『악학궤범』 등의 악기 편성도를 보면, 궁궐 뜰에서 연주를 할 때는 양쪽으로 나뉘어 배열된 관현악기의 한 중심에 교방고를 배치했고, 거둥 때의 고취에서는 두 명의 보조 악사가 북틀을 긴 장대에 꿰어 어깨에 메고 걸어가면 다른 한 사람이 북을 쳤다. 조선시대의 여러 궁중행사도에서 교방고 연주 모습

을 볼 수 있다. 그러나 이러한 궁중의식의 전통이 사라지자 교방고도 쓰이지 않게 되었고, 그 대신 궁중음악 연주가 주로 실내 공연장에서 연주됨에 따라 대고(大鼓)나 좌고(座鼓)가 그 기능을 대신하게 된 것으로 추측된다. 『악학궤범』에 소개된 교방고는 아래 도해와 같다.

좌고

座鼓 / *jwago*, short barrel-shaped drum

좌고(座鼓)는 궁중음악 연주에 사용되는 북이다. 보통 삼현육각 편성으로 연주하거나 춤 반주를 할 때 좌고를 치는데, 북의 모양은 용고나 교방고 등과 비슷하지만 앉은 채로 연주할 수 있도록 높이가 낮은 틀에 북을 매달아 놓고 친다. 좌고의 북통에는 용을 그리고, 북면에는 태극 무늬 등을 그려 넣는다. 좌고는 통일신라시대에 관현악 연주에 편성되어 온 대고(大鼓)와 교방고라는 이름으로 불리는 북의 전통을 이은 것으로, 궁중과 민간의 연회에 두루 사용되어 왔으리라 추측된다. 이 중에서 북을 나무틀에 매고 치면서 좌고라고 부르기 시작한 것은

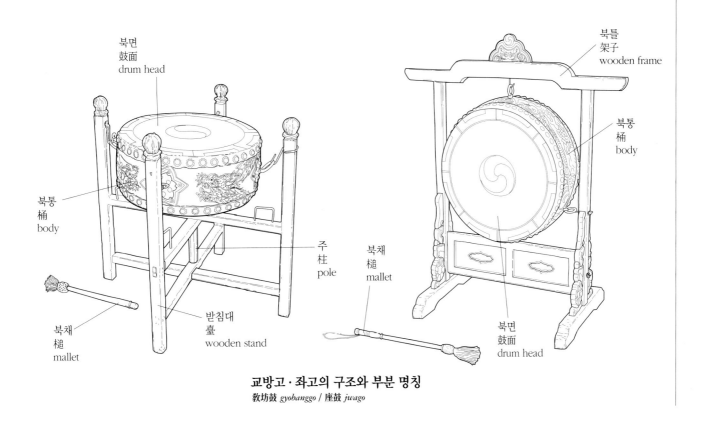

교방고 · 좌고의 구조와 부분 명칭
敎坊鼓 *gyobanggo* / 座鼓 *jwago*

비교적 근세의 일인 것 같다. 이왕직아악부에서 발간한 악기도록에서 좌고라는 명칭이 확인된다.[30] 그리고 「한양가」 중 "태극(太極) 그린 큰 북 가에/ 쌍룡(雙龍)을 그렸구나/ 장대를 가로질러/ 흰 무명 십여 척을/ 고리 꿰어 매어 달고/ 다홍 삭모(樂毛) 긴 북채다…"[31]라고 묘사한 것을 보면, 현재의 좌고처럼 생긴 북을 나무틀이 아니라 헝겊에 묶어 장대에 매달고 친 경우도 있었다. 좌고의 북채는 용고나 교방고보다 크고, 앞서의 「한양가」에서처럼 '긴 북채에 다홍 삭모'를 달거나 판소리 「왈자타령」에서처럼 북채에 도금(鍍金)을 하는 등, 북채 치장이 유행한 적도 있었던 것 같다. 현재는 긴 막대 끝에 헝겊을 둥글게 말아 씌우고 그 끝에 붉은 수실을 단다.

조선시대의 많은 회화작품들은 삼현육각에 편성된 다양한 북 모양을 보여준다. 삼현육각으로 앉아서 연주할 때는 북이 맨 왼쪽에 자리잡고 장구·목피리·곁피리·대금·해금 순서로 앉는다. 그리고 행진을 할 때는 반대로 해금이 제일 앞장을 서고 북이 맨 뒤에 서는데, 이러한 악기 배열 순서는 어디서나 마찬가지였다. 지영희(池瑛熙)가 "삼현에서는 북이 어른이다. 그래서 '북 장고'라고 불러 왔다"[32]고 한 것도 삼현육각에서 북이 중시되던 전통을 은연중에 반영하는 것이라 생각된다.

이같은 삼현육각 편성은 궁중음악 연주에서도 마찬가지다. 맨 왼쪽에 좌고가 앉고 그 옆에 장구가 배치되는데, 이때 좌고수는 오른손으로 북채를 잡고 장구의 합장단과 북편에 맞추어 북을 침으로써 관현악의 음량을 보

강하고 연주에 활기를 불어넣는다.

3. 군례의 용고
龍鼓 / *yonggo*, dragon drum

용고(龍鼓)는 대취타를 연주할 때 허리에 매고 치는 북이다. 북 모양이나 북통의 용 무늬 장식 등이 교방고와 좌고·중고(中鼓)와 거의 비슷하지만 이들 북 중에서 가장 작다. 북면의 지름이 40.5센티미터, 북통의 길이가 23센티미터 정도로 소리북 크기만하다. 용고라는 북 이름은 북통의 용 무늬에서 연유한 것이라고 설명하는 이도 있지만, 북통에 용을 그려 넣은 북이 한두 종류가 아니고 보면 이런 해석이 과연 옳은지 생각해 볼 문제다. 오히려 행악 연주에 쓰는 북이라는 뜻으로 고려시대 이래로 사용되어 온 '행고(行鼓)'라는 이름이 더 적절하지 않을까 싶다. 실제로 행악의 북 관련 기록을 보면 용고보다는 행고라는 이름이 더 눈에 띄기 때문이다.

행고와 관련해 주목되는 자료는 『선화봉사고려도경(宣和奉使高麗圖經)』의 내용이다. 저자 서긍(徐兢)은 자신이 본 행고를 "중강(中腔)이 좀 길고, 북통에는 쇠고리(銅環) 모양의 장식을 달았으며, 연주자들이 자색 띠로 북을 묶어 허리 아래에 조여 매고 연주하더라"고 묘사했다.[33] 그리고 이 행고가 행렬 앞에서 금요(金鐃)와 간격을 두고 사이사이에 연주하더라고 기록했다. 이 모양이 현재의 용고와 완전히 같지는 않지만, 북통에 고리를 달

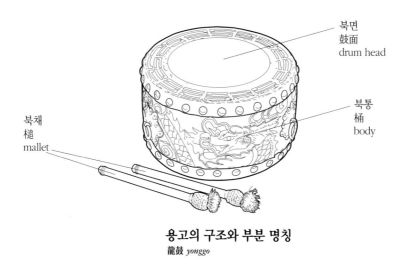

용고의 구조와 부분 명칭
龍鼓 *yonggo*

북면
鼓面
drum head

북통
桶
body

북채
槌
mallet

고 헝겊 띠를 묶어, 허리에 매고 치는 행악(行樂)의 북이라는 점은 서로 통하는 점이 있다. 그리고 조선 후기의 「한양가」에서 "한가운데 취고수는 흰 한삼 두 북채를/ 일시에 수십 명이 행고를 같이 치니/ 듣기에도 좋거니와 보기에도 엄위하다"[34]라고 한 것이나, 「고본춘향전(古本春香傳)」에서 "나팔(喇叭) 한 쌍, 바라(鉢鑼) 한 쌍, 세악수(細樂手) 두 쌍, 고(鼓) 두 쌍, 저(笛) 두 쌍, …주라(朱螺)·나팔(喇叭)·호적(胡笛)·행고(行鼓)·태평소(太平簫)·천아성(天鵝聲) 힐리 나누나 네너나니 꽹 뚜 빠 허 허 하는 소리"[35]라고 한 것에서 행고의 용례를 확인할 수 있다. 한편 『고려사』「예지(禮志)」 '여복(輿服)'의 위장악(衛仗樂) 내용에서는 "법가노부(法駕鹵簿)에 금정(金鉦) 열 개, 강고(掆鼓) 열 개, 도고(鼗鼓) 스무 개 등 사십여 개의 타악기가 따랐다"[36]고 설명되어 있는데, 여기에서 '강고'가 곧 행고와 관련있을 것이라고 생각된다. 그러나 『조선왕조실록(朝鮮王朝實錄)』 등의 기록에서는 이를 단순히 '고(鼓)'라고 했기 때문에 행고, 강고 등의 명칭이 공식적으로 사용된 예를 찾기는 어렵고, 이왕직아악부 시대의 기록부터 군악에 사용되는 북의 명칭이 용고로 지칭되었음을 확인할 수 있다.

용고를 연주할 때는 북통에 달린 변죽 고리에 흰 무명천을 꿰어, 그 중 한쪽을 왼쪽 어깨에 건다. 그런 다음 북통이 아랫배쯤에 오도록 끈을 조여 북통의 왼쪽을 좀 높게 하고 오른쪽을 약간 기울어지게 한다.

양손에는 한삼(汗衫)을 껴 북채를 쥔 손을 감추는데, 다른 대취타 악수들이 모두 맨손으로 연주하는 것에 비해 유독 용고를 치는 연주자만 한삼을 끼는 점이 이상하다. 그러나 앞서 본 「한양가」 내용이나 행악 연주를 그린 여러 그림을 보면, 용고 연주자가 손에 한삼을 끼고 연주하는 것이 꽤 보편화했던 것 같다.

용고를 칠 때는 북채를 양손에 갈라 쥐고 먼저 오른손부터 치는데, 이때 북채 끝은 왼쪽 겨드랑이 앞을 스쳐 머리 위까지 들어 올렸다가 둥그렇게 돌려 내리친다. 왼손도 그렇게 한다.

4. 절북

法鼓 / *Jeolbuk*, drum for Buddhist ritual ceremony

절북은 '법고(法鼓)'이다. 귀의 즐거움이나 몸의 유희를 위해 울리는 북이 아니라 '중생을 구제하기 위해 울리는 북'이라는 뜻이다. 목어(木魚)·운판(雲版)·범종(梵鐘)과 함께 절집 안의 사물(四物) 중 하나로 전승되어 온 법고는, 법당이나 특별히 마련한 전각에 설치되어 불경을 읽거나 의례를 거행할 때 사용되었다.

절에서 승려들이 일상적으로 올리는 예불 외에 법고가 긴요하게 쓰이는 경우는 재(齋)를 올릴 때이다. 실제 영산재(靈山齋) 같은 불교의식에서도 법고를 쉽게 볼 수 있을 뿐만 아니라, 불교회화 중 절의 재를 묘사한 부분에서도 유난히 커다란 법고가 눈길을 끈다. 그런가 하면 판소리 「춘향가」 중에서

"춘향이 중장(重杖) 맞고 죽게 되었다고 노소제승(老少諸僧)들이 법당(法堂)을 소쇄(掃灑)하고 불공축원(佛供祝願)을 하겠다. …어떤 중은 발라(鉢鑼) 들고 어떠한 중은 광쇠(廣釗) 들고 …팔폭장삼(八幅長衫) 너른 소매 장단(長

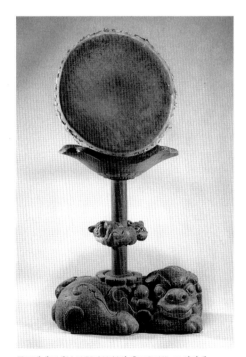

목조해태고대(木造獬豸鼓臺)와 홍고(弘鼓). 조선시대.
고대 높이 110cm. 홍고 직경 64cm, 폭 79cm. 통도사성보박물관.

短) 맞춰 너울너울 법고(法鼓) 치는 저 상좌(上佐)는 광풍(光風)에 나비 날듯 이리로 뒤적 저리로 뒤적 흐늘거려 북을 칠 적에 상계(上界) 일시(一時) 분명(分明)하다."[37]

라고 하여 절에서의 법고 치는 모습을 실감나게 표현해 주었다. 이 사설만으로는 그 절의 법고 크기를 정확히 알 수 없지만 다른 판본의 사설에서 '다리 몽둥 두 북채'로 북을 쳤다는 것을 보면 절북의 크기가 어지간히 컸음을 짐작할 수 있다.

한편 조선시대의 목제 유물 중에는 사자나 호랑이·해태(獬豸) 모양의 받침대 위에 놓인 흥미로운 절북이 많이 있다. 이 받침대들은 대부분 높이가 90센티미터에서 1미터가량이나 되고, 위에 소리북처럼 생긴 북을 얹게 되어 있다. 통도사(通度寺)에는 법고대(法鼓臺)와 북을 완전하게 갖춘 두 개의 법고가 전하는데, 그 중 하나는 북면의 지름이 64센티미터, 북통의 길이는 79센티미터이고, 받침대의 높이는 110센티미터이다. 그리고 충남 금산(錦山)의 신안사(身安寺)에 전하는 높이 90센티미터의 북 받침대는 눈이 툭 튀어나온 재미있는 호랑이의 모습을 보여준다. 이런 유물들은, 과거에 절에서 사용되던 법고도 궁중의례에 사용되는 북처럼 여러 동물을 소재로 한 상징성이 중시되었음을 알려 주는 것이어서 관심을 끈다.[38]

5. 굿북

巫鼓 / *gutbuk*, drum for shaman ritual ceremony

북은 굿에서도 중요하게 쓰인다. 특히 삼현육각을 갖춰 연주하는 서울·경기 지방의 굿음악과 영남·제주도 등지의 굿에서 북이 중요하게 쓰인다. 경기도 굿의 '삼공재비'는 북 장단만으로 반주하며, 제주도에서는 북채 두 개를 양손에 갈라 잡고 북의 한 면만을 두드리는 독특한 연주법을 발전시켰다. 제주도에서는 북을 '울북'이라고 한다.

6. 농악북

매구북·걸매기북·걸궁북·풍물북·줄북 / *nong-ak buk*, drum for farmers band music

농악북은 농악에 편성되는 북을 다른 음악에 사용하는 북과 구분하기 위한 명칭이다. 농악기를 열거할 때는 보통 아무런 수식 없이 '북'이라고 하지만, 지역에 따라서는 이 북을 '매구북' '걸매기북' '걸궁북' '풍물북'이라고 부른다. 그리고 북을 만들 때 양쪽 북통에 대는 가죽을 못을 박아 고정시키지 않고 쇠가죽 줄로 엮어 고정시킨다 하여 '줄북'이라고도 한다. 농사일을 할 때 북을 쳐서 농군을 모아 일의 시작과 휴식을 알리고 또 농사의 피로를 덜었던 것으로 추정되지만, 이런 일이 기록으로

나카무라 킨조(中村金城) 〈맹인송경(盲人誦經)〉

〈경국사감로왕도(慶國寺甘露王圖)〉(부분). 조선 1887. 견본채색. 166.8×174.8cm. 경국사.

남은 것은 없다. 다만 농사일을 하면서 부르던 노래 중에 "먼 데 사람 듣기 좋게, 가까운 사람 보기 좋게 북장고 장단에 심어나 보세나"라는 가사라든가, 독일 게르트클라센(Gertklassen) 박물관이 소장하고 있는 〈팔곡경직도(八曲耕織圖)〉 중, 농사일을 하는 들판 한쪽에 장대를 삼각대처럼 엮어 세우고 한가운데 북을 매달아 치는 장면 등에서 농악북의 쓰임새를 엿볼 수 있을 뿐이다.

농악북은 지역의 기호에 따라 북의 크기가 일정하지 않다. 한 지역의 농악북이라 하더라도 북의 크기를 대북·중북·소북으로 구분해 서로 다른 소리를 얻기도 했기 때문에 농악북의 체재를 한 가지로 말하기는 어렵다.

농악북을 칠 때에는 북에 헝겊 끈을 달아 왼쪽 어깨에 메고 오른손에 쥔 나무 북채로 두드리는데, 이때의 동작을 춤으로 발전시킨 것 중에 경상도 밀양(密陽)이나 전라도 진도(珍島) 등지의 설북춤이 유명하다.

7. 기타

무고

舞鼓 / *mugo*, dance drum

무고(舞鼓)는 궁중정재 「무고」에 사용되는 북으로 무용 소품의 한 가지이다. 『고려사』「악지」에는 "시중(侍中) 벼슬을 하던 이혼(李混)이라는 이가 영해(寧海)에서 유배살이를 하게 되었는데, 어느 날 바다에 뜬 나무(浮査, 뗏목 또는 풀명자나무)를 발견하고 그것으로 무고를 만들었더니 그 소리가 굉장했다"[39]고 기록하고 있다. 이혼은 『고려사』「열전(列傳)」에 나오는 충선왕(忠宣王) 때의 인물인데, 그의 생애 기록에도 이 이야기가 적힌 것으로 보아 그의 무고 제작이 퍽 유명했던 것 같다.[40]

무고는 북의 모양이나 북틀에 얹어 연주하는 방법 등이 교방고와 매우 흡사하다. 그러나 무고는 여덟 명 또는 열여섯 명의 무용수들이 제각기 북채를 들고 북을 치면서 춤을 추기 때문에 북의 크기가 교방고보다 크고,

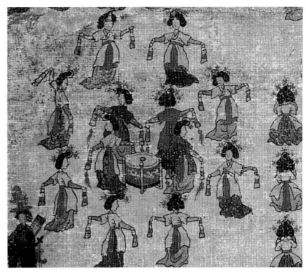

〈기축진찬도병(己丑進饌圖屏)〉(부분). 조선 1829. 견본채색. 팔첩병풍. 각 150×54cm. 국립중앙박물관.

북틀에는 궁중정재에 어울리도록 화려한 비단 천을 둘러 장식을 더한 것이 다르다.[41]

춤을 출 때에는 관현 반주의 장구 합장단과 함께 무고를 치거나, 합장단과 엇걸어 장구의 북편에 맞추어 치거나, 또는 한 장단 걸러 치는 등의 변화를 주는데, 이렇게 북을 치며 춤을 추는 모습은 마치 '한 쌍의 나비가 훨훨 날아 꽃을 감도는 것'이나, '두 마리 용이 용감하게 구슬을 다투는 것'에 비유되곤 했다.

무고는 고려시대 이후 현재까지 정재 「무고」와 함께 계속해서 사용되고 있으며, 조선시대에는 북을 무대 한가운데 배치하고 북을 치며 춤을 추는 「승전무(勝戰舞)」에도 응용되었다.

소고

小鼓 / *sogo*, hand drum

소고(小鼓)는 손잡이가 달린 작은 북이다. 소고라고 하면 상모 달린 벙거지나 고깔을 쓴 농악패들이 양손에 북과 북채를 갈라 쥐고 경쾌하고 날렵하게 소고춤을 추는 모습이 떠오를 만큼 춤의 이미지를 가득 담고 있다. 여러 명의 소고재비들이 바람개비처럼 연풍대를 돌거나 앉은 뱅이 걸음으로 재주를 보이는 대목은 물론이고, 농악 장단에 맞춰 팔을 전후좌우로 벌렸다 오므리면서 소고를

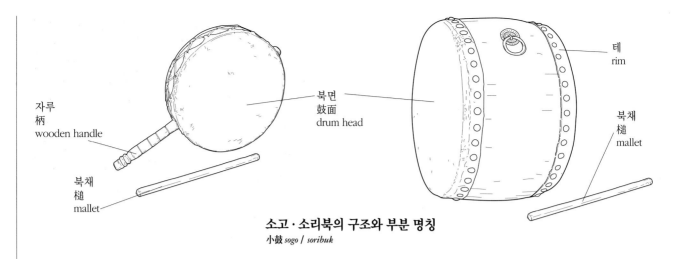

소고·소리북의 구조와 부분 명칭
小鼓 *sogo* / *soribuk*

두드리는 등, 농악판에는 소고가 들어가야 풍성하다.

그런가 하면 소고가 더없이 잘 어울리는 소리판도 있다. 선소리패 여럿이서 「산타령」을 부를 때, 또는 남도 소리꾼들이 「보렴(報念)」이나 「화초사거리」 등의 잡가(雜歌)를 부르는 판 등이다. 지금은 이런 놀이판을 공연장에서나 만나 볼 수 있지만, 예전에는 소고를 치며 소리하고 춤추는 것이 서민생활에 가장 가까이 있던 볼거리의 하나였다.

판소리 「변강쇠가」의 한 대목에서 사당들이 「산타령」과 「오돌또기」 같은 노래를 부르는 장면이라든가, 「흥보가」 중 놀부가 박 타는 대목에서 놀부의 돈을 후리려 등장하는 여러 놀이패, 그리고 조선 후기 감로왕(甘露王) 탱화 중의 사당놀음 장면들에서 모두 예외 없이 소고가 등장한다. 그런가 하면 「경복궁영건가(景福宮營建歌)」 중에서 "거사패 들어오니/ 소고도 무수하고/ 초막산민 들어오니/ 꽹과리도 무수하고/ 각처 악공 들어오니/ 피리 생황 무수하다"[42]라고 한 내용을 보면, 소고가 거사패들의 상징처럼 부각되었던 것 같다.

그런가 하면 이학규(李學逵)는 「걸사행(乞士行)」이라는 시에서

　　동당 동당 동당
　　수술을 늘어뜨린 소고
　　긴 자루 닳고 닳아 반들반들
　　백철(白鐵)의 고리는 쟁쟁 소리낸다

　　한 번 칠 때 굽혔던 머리 일으키고
　　두 번 칠 때 번개처럼 몸을 돌리고
　　세 번 칠 때 등뒤로 감추고
　　네 번 칠 때 무릎까지 내리고
　　한 번 공중으로 던지자 뱅그르르 돌고
　　동당 동당 동당
　　노래하는 입 북치는 손 잘도 어울린다[43]

라면서 소고와 소고놀이 장면을 뛰어난 솜씨로 묘사했다. 이학규가 본 것처럼 구경꾼들을 매료시킨 소고놀이는 사당패나 선소리패 같은 전문 예인들뿐만 아니라 농악에도 수용되었으며, 지역마다 북의 크기와 역할이 조금씩 다른 소고놀이를 만들어냈다.

보통 소고라고 하면 지름이 21센티미터 정도 되는 둥그런 체테에 개가죽을 대서 만든 북을 가리킨다. 그런데 지역에 따라서는 소고와 '벅구' '버꾸' 등의 이름이 혼용되기도 하고, 또 소고보다 좀더 작은 북을 만들어 그것을 벅구·버꾸 또는 '법고'라고 하기도 한다. 예를 들면, 강릉농악에서는 고깔을 쓴 농악수들이 치는 조금 큰 북을 소고라 하고, 채상 달린 벙거지를 쓴 농악수들이 치는 좀 작은 북을 '벅구'라고 하여 역할과 기능을 엄격히 구분하는 점이 이색적이다. 이 밖에 경기농악에서는 '팔법고춤'이, 경상도와 전라도에서는 '소고춤'이 발달했으며, 경기도의 선소리패들은 '덤부리산 장단'이라고 하는 소고를 위한 특별한 장단을 전승해 오고 있다.

소고를 만들 때는 먼저 소고 크기에 맞는 체테와 북면의 재료가 될 개가죽을 준비해, 먼저 체테의 양면에 가죽을 댄다. 그리고 나서 개가죽끈이나 노끈으로 가죽을 얽어 매어 단단히 조인다. 북통의 아래쪽에는 길이 12센티미터의 나무채를 다는데, 이학규의 시에서처럼 손잡이에는 쇠고리를 끼워 찰찰 거리는 쇳소리를 부수적으로 얻거나 색실로 장식을 하기도 한다. 소고를 칠 때는 북의 나무 자루를 왼손으로 잡고 오른손에 나무채를 쥐고 북의 앞뒤 면을 쳐서 소리를 낸다.

소리북

고장북 · 백북 · 못북 / *soribuk*, drum for *pansori*

소리북은 판소리의 장단을 치는 북이다. 소리 명창이 「춘향가」나 「심청가」 같은 긴 이야기를 노래하는 동안 북을 잡은 고수(鼓手)는 소리꾼과 함께 소리의 생사맥(生死脈)을 살려내어 그 소리가 비로소 '예술'이 되게 한다. 어떤 음악의 장단을 맡은 악기라고 하면 우선 그 음악에 보조적으로 따르는 반주악기의 의미로 풀이되기 쉽지만, 소리북의 경우는 약간 다르다. 시인 김영랑(金永郎, 1903-1950)이 "소리를 떠나서야 북은 오직 가죽일 뿐/ …장단을 친다는 말이 모자라오/ 연(演唱)을 살리는 반주쯤은 지나고/ 북은 오히려 컨닥타요"[44]라고 간파한 것처럼, 그리고 '일고수이명창(一鼓手二名唱)'이라는

말이 뜻하는 것처럼 소리북은 판소리를 이루는 중요한 축이다. 뿐만 아니라 소리북을 잡은 이에게 '고수(鼓手)'라는 전문 음악인의 칭호를 부여하고, 소리북의 음악세계를 따로 '고법(鼓法)'이라 하여 명창의 득음(得音)의 경지와 동일하게 인정했다. 이런 것들이 소리북에서 비롯된 것임을 생각하면, 북이 소리의 보조적인 반주악기가 아니라 '오히려 컨닥타요'라고 한 시인의 역설이 지나친 것이 아님을 알 수 있다.

소리북은 '고장(鼓長)북' '백(白)북' 또는 '못북'이라고도 한다. 고장북이란 전라도 지역에서 소리북 치는 것을 '고장(鼓長)친다'고 일컫는 것에서 나왔고, 백북이란 채색하지 않은 북이라는 뜻이며, 못북이란 북을 만들 때 북통 양면에 댄 가죽을 놋쇠못을 박아 고정시키기 때문에 붙여진 것이다. 그러나 소리 장면을 그린 옛 그림 속의 북은 모양과 크기가 각기 다르고, 또 실제 판소리 공연에서 채색한 단청북이나 북통에 검은 칠을 한 북을 사용한 예가 적지 않았던 것을 보면, 소리북의 규격과 제도가 엄격하지는 않았음을 알 수 있다. 고수의 취향이나 시대의 유행에 따라 어느 정도 넘나듦이 있었던 것이다. 그러나 최근 들어서 단청북은 거의 쓰이지 않으며, 소리북의 규격과 모양도 점차 표준화하는 양상을 보여준다.

소리북은 농악북이나 삼현육각에 편성하는 북보다 작아서 북면의 지름이 40센티미터, 북통의 길이가 25센티미터 정도이며, 소나무나 오동나무 북통에 쇠가죽을 씌

작자 미상 〈금강산도(金剛山圖)〉(부분). 조선 19세기. 지본채색. 팔첩병풍. 각 127×30.8cm. 에밀레박물관.

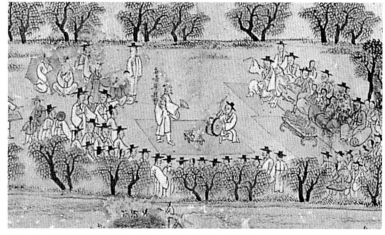

작자 미상 〈평양도(平壤圖)〉(부분). 조선 19세기. 지본채색. 십첩병풍. 각 131×39cm. 서울대학교 박물관.

소리북의 구음과 연주법

구음	서양음표	연주법
덩(떵)		양손을 동시에 강하게 침.
쿵		궁편을 강하게 침.
궁		궁편을 약하게 침.
구궁		궁편을 칠 때 첫박은 약하게 뒷박은 강하게 침.
구구궁		궁편을 세 번 굴려 침.
딱		대점(중앙)을 막고 강하게 침.
따딱		소점을 약하게 두 번 침.
따다닥		소점: 매화점에서 세 번 굴려 침.
더구궁		채편과 궁편을 동시에 굴려서 침.
떡		채편과 궁편을 막고 침.
땅		대점: 채편과 궁편을 동시에 강하게 침.
따		소점: 매화점을 약하게 침.

워 만든다. 다른 북과 달리 북통을 치는 주법이 발달한 소리북은, 북통에 가죽을 씌울 때 너무 딱딱해지지 않도록 종이나 헝겊을 바른다. 북의 오른편을 '채편', 왼편을 '궁편'이라 하며, 북통의 윗부분을 '각', 북통과 북면의 모서리를 '매화점(梅花點)'이라고 한다. 북통에는 쇠고리를 단다.

북채는 탱자나무나 박달나무, 도장나무처럼 단단한 나무를 골라 길이 25센티미터, 지름 2.5센티미터 정도로 다듬어 만든다. 특히 탱자나무는 "금처럼 닳을지언정 쪼개지는 법이 없다"는 말이 있을 정도로 고수들이 좋아하는 재료이다.

소리북을 칠 때에는 먼저 소리꾼의 소리하는 모습을 잘 볼 수 있는 위치에 자리를 잡고 앉는다. 북은 앉은 자세로 북이 약간 왼편으로 향하도록 해서 앞에 놓는다.

왼손은 엄지를 북의 궁편 꼭대기에 얹고 손바닥은 자연스럽게 편 채로 궁편을 두드리거나 장단을 짚는다. 오른손으로는 북채를 쥐고 채편과 북통의 윗부분을 친다. 이때 고수는 장단과 소리의 흐름에 따라 북통 한가운데인 온각, 북통 안쪽의 약간 오른쪽 부분인 반각, 매화점이라고 부르는 북통 윗부분의 오른편 모서리를 치는 등 다양한 수법을 활용한다.

과거의 고법은 구전심수(口傳心授)에 따라 전수되었기 때문에 별도의 악보가 없었으나, 현재는 동시에 여러 사람을 가르치기 위한 방편으로 판소리 고법을 기호화한 경우가 더러 있다. 국립국악원에서 활동하고 있는 고수 김청만(金淸滿)의 고법 강습교재에 소개된 소리북의 구음과 기호를 정리하면 옆의 표와 같다.

뿐만 아니라 고수들은 진정한 명고(名鼓)가 되기 위해 지켜야 할 '법도'를 배운다. 즉 북을 차고 앉는 법, 북채를 쥐는 법, 소리의 음양과 생사맥을 짚는 법에서부터, 발이 청중에게 보이지 않게 해야 하며, 허리는 곧게 펴고, 언제나 소리하는 사람의 눈을 맞추어야 하고, 북을 치다가 옆을 돌아보거나 말을 해서도 안 되며, 북채는 "뱀 대가리마냥 솟구치게 칠 것이 아니라 수평으로 올라야 한다" 등등의 헤아리기 어려운 많은 규범들이다. 소리북의 세계가 여느 북과 다른 점이 바로 '소리북은 이래야 한다는 예술적인 생각'에서 비롯되는 것이며, 이러한 소리북의 독자적인 음악세계가 소리북을 중요무형문화재로 지정케 하는 배경이 되었으리라 생각된다.[45]

승무북
Seungmubuk, drum for Buddhist monk's dance

전문 예인들이 승무(僧舞)를 추면서 다루는 북은 한두 가지로 말하기 어렵다. 승무의 원천이 된 절북이 여러 가지 모양으로 변형되어 사용되기 때문이다. 무용가들은 승무의 전체 구성 중에서 절정에 이르는 '북 어르는 대목'을 개성있게 표현하기 위해 북의 모양과 종류에 대해 많은 관심을 기울이고 있다. 일제시대의 승무 추는

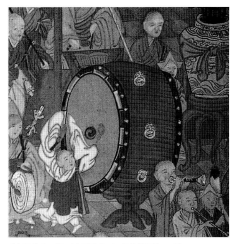

〈경국사감로왕도(慶國寺甘露王圖)〉(부분), 조선 1887.
견본채색, 166.8×174.8cm, 경국사.

장면에서는 승무를 추는 무용수 외에 보조 무용수들로
하여금 북을 들고 서 있게 한 것도 있고, 그 이후로는
북 여러 개가 한 틀을 이루는 삼고무(三鼓舞) · 오고무(五
鼓舞) · 칠고무(七鼓舞) 등의 승무가 유행한 적도 있다.
지금도 무용가에 따라 절북처럼 큰 북을 선호하는 이부
터 좌고 형태를 변형한 듯한 승무북을 사용하는 경우까
지 매우 다양하다.

생』, 뿌리깊은나무, 1990.
金憲宣, 『김헌선의 사물놀이 이야기』, 풀빛, 1995.
林晳宰 · 李輔亨 편저, 『풍물굿』, 평민사, 1986.
張師勛, 『國樂의 傳統的인 演奏法(Ⅰ)—거문고, 가야고, 양금, 장
　고편』, 세광음악출판사, 1982.
장유경, 「북과 북춤 연구」, 경희대학교대학원 석사학위논문,
　1982.
鄭昞浩, 『農樂』, 열화당, 1986.
鄭在國, 『大吹打』, 은하출판사, 1996.

【교본】

권희덕, 『농악교본—농악 사물놀이의 역사 이론 실제』, 세일사,
　1995.
김우현, 『농악교본』, 세광음악출판사, 1984.
최용규, 『판소리 鼓法』, 세광음악출판사, 1992.
최익환, 『풍물놀이교본』, 대원사, 1995.

【악보】

국립국악원, 『한국음악 27—사물놀이』, 국립국악원, 1992.
최병삼, 『사물놀이 배우기—원리에서 연주까지』, 학민사, 2000.

【연구목록】

姜永根, 「대취타 변천과정에 대한 연구」, 서울대학교대학원 석사
　학위논문, 1998.
郭俊, 『판소리와 長短』, 아트스페이스, 1993.
金命煥 口述, 『내 북에 앵길 소리가 없어요—고수 김명환의 한평

운라

雲鑼
ulla, gong chimes

운라(雲鑼)는 음정이 있는 동라(銅鑼) 열 개를 한 틀에 매달아 연주하는 유율(有律) 타악기이다. 음색은 금속성 특유의 맑고 청량한 느낌을 주며, 여운이 길다. 『이왕가악기(李王家樂器)』에는 운라가 고려 공민왕(恭愍王) 때 원(元)나라로부터 들어와 19세기까지 궁중의 연례악에 편성되었다고 적혀 있는데,[46] 사실 『조선왕조실록』 등의 기록에서는 찾아보기 어렵다. 단 조선 후기의 의궤류와 19세기의 통신사행렬도나 〈평안감사환영도〉의 행렬에 운라 연주자가 등장하는 것으로 보아, 운라는 조선 후기에 청(淸)나라로부터 소개되어 일부 행악에 사용된 것으

로 추정된다. 『이왕가악기』에 수록된 운라는 1939년 중국에서 구입해 온 것이며, 이 악기는 현재 국립국악원에 소장되어 있다.

운라는 놋접시 모양의 동라 열 개와 이것을 거는 틀, 운라를 치는 채(角槌)로 구성되는데, 동합금으로 만든 접시 모양의 작은 동라의 크기는 모두 같고, 두께로 음정을 조절하게 되어 있다. 동라를 배열할 때는 각 단에 세 개씩 삼단으로 배열하고, 한 개는 맨 위의 가운데에 매단다.

운라는 양손에 채를 쥐고 번갈아 치는데, 느린 선율을

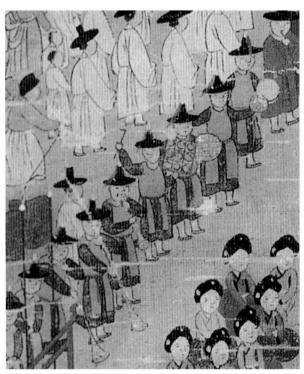

작자 미상 〈평안감사환영도〉(부분). 조선 19세기.
견본채색. 128.1×58.1cm. 피바디 에섹스 박물관, 미국.

운라 제작과정 제작자 金賢坤
雲鑼 *ulla*

소리 편 다듬기.

소리 편 음정 조정.

연주할 때는 한 손으로만 친다. 그리고 여음이 길기 때문에, 한 음을 내고 다음 음을 낼 때는 손가락으로 소리를 막는다. 화성(和聲) 연주도 가능하다. 운라는 7음 음계로 조율되며 한 옥타브 반 정도의 음역을 가지고 있다.

운라의 음역

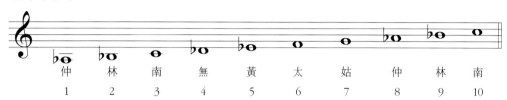

	仲	林	南	無	黃	太	姑	仲	林	南
	1	2	3	4	5	6	7	8	9	10

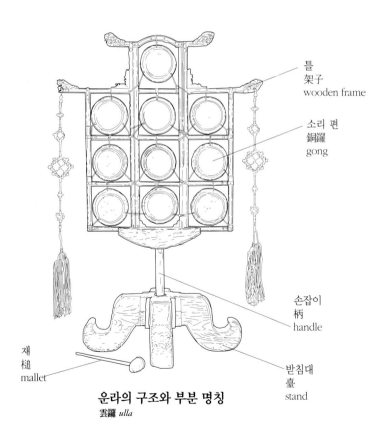

틀
架子
wooden frame

소리 편
銅鑼
gong

손잡이
柄
handle

재
槌
mallet

받침대
臺
stand

운라의 구조와 부분 명칭
雲鑼 *ulla*

장구

장고
杖鼓 · 長鼓
janggu, hourglass drum

장구(杖鼓)는 모래시계 모양의 나무통 양면에 가죽을
대서 만든 타악기이다. 장구는 사람들을 춤추게 하고 노
래하게 하는 데 그 어떤 악기보다 강력한 힘을 발휘한다.
어디서건 장구 소리만 나면 춤추고 싶고 노래하고 싶고,
그도 아니면 구경이라도 하려고 사람들이 모여든다. 그
런 것이 아니라면 '덩덩하니 굿만 여겨'라는 말이 생겼을
리 없고, 장구통의 좋은 재료인 '오동나무 씨만 보아도
춤춘다'는 말이 나왔을 리 없다. 단언하건대 그렇다. 어
디서건 장구 하나만 있으면 진종일 춤판, 놀이판을 벌일
수 있는 사람들, 그리고 그들의 놀이판을 목격한 이들은
'그렇다'는 의견에 주저 없이 동감할 것이다.

나무통에 가죽을 댄 장구가 아니라도 사람들은 언제
나 장구 대용품을 만들어 장구 소리를 냈다. 고려청자가
유행하던 시절에는 우아한 청자로 장구통을 만들어 멋
을 더했고, 조선시대의 풍류방에서는 대나무통으로 만
든 죽장고를 두고 노래와 줄풍류를 반주했다. 그리고 홍
명희(洪命憙, 1888-?)의 소설 『임꺽정』에 "강아지가 아
니구 박아지라도 좋다. 박아지는 개울물에 엎어 놓고 박
장구 치지 걱정이냐"[47]라는 대목을 읽다 보면, 서민들이
일상생활 속에서 박장구를 두드리며 즐기는 일도 있었
음을 알 수 있고, 이것도 저것도 없으면 '입장구'라도
쳤던 것이니 이만하면 장구가 거의 생활필수품처럼 존
재했던 것임은 의심할 여지가 없을 것 같다.

장구는 유교와 불교의례를 제외한 거의 모든 음악, 즉
궁중의례와 연향, 민간의 농악과 굿, 탈춤패 등의 민속
연희 등에 이르는 여러 종류의 음악에 편성되었다. 궁중

의례와 음악문화가 가장 융성했던 조선시대의 전정헌가
(殿庭軒架)에는 장구가 이십여 대나 동시에 편성된 적이
있었는가 하면, 민간에서는 장구 하나와 피리 하나로 조
촐하게 굿판을 벌이기도 했고, 선소리패의 모가비는 장
구를 들고 희떠운 소리판을 벌였으며, 삼패(三牌) 기생
들은 장구를 앞에 잡고 앉아 십이잡가 '앉은소리[坐唱]'
를 불렀다.

장구는 여러 가지 형태의 음악에서 '화(和)하고 장(壯)
하며 절(節)이 있는' 소리를 낸다. 느린 관현악에서는 합
장단(合長短)보다 더 품위있고 무게있는 '기덕 쿵' 갈라
치는 장단으로 음악을 시작하고, 단잡이로 연주하는 풍
류음악에서는 "나는 장고 · 생황 · 단소, 우조(羽調) · 계
면(界面) 각기 소장(所長)…"[48]이라는 판소리 사설에서처
럼 음악의 기세를 가뿐하게 이끈다. 그런가 하면 "우리
동네 굿한다고 어덩덩 장고 소래 구슬피 감겨 들고"[49]라
는 무가의 사설처럼 이따금씩은 처량하게도 울렸으며,
농악패의 설장구재비 손 안에서는 가뭄에 내리는 희우
(喜雨)의 소리가 이럴까 싶게 반가운 빗줄기 같은 장구
가락을 시원하게 쏟아낸다. 특히 열채와 궁굴채가 강하
게 대비를 이루며 극적인 소리의 다이내믹을 풀어내는
농악의 장구 소리는 다른 어떤 악기도 넘보지 못하는 장
구 고유의 영역으로 기억된다.

『금합자보(琴合字譜)』에서 한글로 써 놓은 '쿠롱'(북편
소리), '쟉'(채편 소리), '쟈크롱'(합장단 소리), '드르륵'
(채편을 장구채로 굴리는 소리)[50] 등은 또 얼마나 우아한
음악의 체세(體勢)를 알리는 표현인가. 또 한번 '단언'하

요고주악상(腰鼓奏樂像). 감은사지 삼층석탑 사리기의 세부.
통일신라 7세기. 높이 16.5cm. 국립중앙박물관.

장구의 전승 杖鼓 傳承

장구는, 허리가 잘록하여 '요고(腰鼓, waist-drum)' 또는 '세요고(細腰鼓)'라고 불리던 고대의 장구형 타악기에서 변형된 악기이다. 요고 종류의 악기는 인도에서부터 일본에 이르는 여러 아시아 국가에 분포되어 있고, 우리나라에서는 고구려가 요고를 수용해 연주에 사용했던 것으로 알려져 있다. 5-6세기경의 역사 기록과 집안현(輯安縣) 제17호분 고분벽화 및 통일신라시대에 주조된 상원사(上院寺) 동종(銅鐘)의 하곽(下廓) 문양, 연기군(燕岐郡) 비암사(碑巖寺)의 계유명아미타불삼존석상(癸酉銘阿彌陀佛三尊石像) 등 여러 유적에 묘사된 요고의 모습이 삼국시대에 요고가 한국에 수용된 근거로 제시되고 있다. 고려 이전의 미술자료에서 보이는 요고는 채를 사용하지 않고 양면을 모두 손바닥으로 연주하고 있어, 한 손에 채를 쥐고 연주하거나, 또는 열채와 궁굴채로 장구의 양면을 치는 현재의 장구와는 다른 모습이다. 참고로 말하자면 일본에서는 고구려, 백제, 신라로부터 전래된 삼국악(三國樂)의 전통을 이은 고마가쿠(高麗樂)와 가가쿠(雅樂)에 '산노츠즈미(三の鼓)'라는 요고형의 타악기를 사용하고 있어, 장구 이전 단계의 요고를 짐작해 볼 수 있는 단서를 제공해 준다.

우리나라 기록에서 장구가 공식적으로 등장하는 것은 고려시대부터이다. 고려 문종(文宗) 30년(1076)에 제정한 대악관현방(大樂管絃房) 소속 악사들의 월급 항목에 보면 장구 연주자 두 명이 제이등급의 악사로 소속되었고,[53] 『고려사』 「악지」에는 아악을 제외한 당악과 향악 및 궁중정재 반주를 위한 악기 편성에 모두 장구가 사용

는 것이 허용된다면, 요고형(腰鼓形)의 타악기를 가진 아시아의 여러 민족 중에서 이렇게 '쿠롱…' '쟉…' '쟈크롱…' 'ᄃᆞᆯ룩…' 울리는 무게있고 기품있는 장구 소리를 향수할 줄 아는 민족은 오로지 한국인뿐이라고 말하고 싶다.

장구는 채〔杖〕로 치는 북〔鼓〕이라는 뜻으로, 보통 한자로 '杖鼓'라고 쓰며 발음은 '장구'라고 한다. 경우에 따라서는 한자 명칭을 '지팡이 장(杖)'자의 '杖鼓'가 아닌 '길 장(長)'자의 '長鼓'로 표기하고, 그 발음도 '장구'가 아닌 '장고'로 하는 경우도 적지 않다. 중국 송나라 시대의 『문헌통고(文獻通考)』 및 우리나라의 『악학궤범』에는 모두 '杖鼓'라고 했지만, "새도록 長鼓북 던던던ᄒᆞ며 그칠 줄을 모른다"[51]라거나, "거문고 가얔고 ᄒᆞ금 피리 長鼓 섯거ᄃᆞ며"라는 시조에서는 '長鼓'라고 했다. 그런가 하면 「한양가」 같은 작품에서는 "죽장고…/ 새로 가린 큰 장구…/ 장고는 굴네 조여"[52]라고 하여, 작가 한 사람의 작품 내에서 '장고'와 '장구'가 자연스럽게 혼용된 예도 눈에 띈다. 그러므로 어느 것이 옳은 표기인지 가려내기 어렵다고 생각되겠지만, 전통적인 언어습관과 남북한 국어사전이 모두 표준발음으로 제시한 '장구'를 따르는 것이 좋겠다. 초·중등학교 음악교육을 위한 국악용어 통일안에도 '장구'라고 되어 있다.

청자철당초문장구(靑磁鐵唐草紋杖鼓). 고려시대. 국립중앙박물관.

되었음을 기록하고 있다. 그리고 예종 9년(1114)에 안직숭(安稷崇)이 송나라에서 귀국하면서 송 휘종(徽宗)으로부터 선물로 받아 온 대성신악(大晟新樂) 편성에도 공후(箜篌)·박판(拍板)·방향(方響)·비파(琵琶)·쟁(箏)·적(篴)·피리(觱篥)와 함께 장구가 스무 대나 들어 있었다.[54] 이 무렵부터는 중국이나 고려에서 이미 요고가 자취를 감추었으며, 요고보다 울림통이 크고 채를 들고 연주하는 장구가 보편적으로 통용되었음을 알 수 있다.

한편 조선 전기의 악보에 기록된 고려시대의 향악곡은 장구 연주를 할 때 북편을 치는 '고(鼓)', 채편을 굴리는 '요(搖)', 채편을 치는 '편(鞭)', 북편과 채편을 동시에 치는 '쌍(雙)'의 수법이 활용되었고, 음악에 따라 다양한 장구 장단형을 보여주는데, 이것은 고려시대에 이미 장구의 음악적 표현 영역이 꽤 높은 수준에 이르렀음을 뜻한다.

그리고 "아양(阿陽)의 거문고(琴)/ 문탁(文卓)의 젓대(笛)/ 종무(宗武)의 중금(中笒)/ 대어향(帶御香)과 옥기향(玉肌香)의 두 대의 가야금/ 금선(金善)의 비파/ 종지(宗智)의 해금/ 설원(薛原)의 장구"[55]라고 한 「한림별곡」의 노래가사는 장구가 궁중의 연향뿐만 아니라 실내악 편성의 풍류음악에 유일한 타악기로 사용되었음을 보여준다.

고려시대의 장구는 조선시대에 그대로 전승되었다. 장구는 『세종실록』「오례」와 『악학궤범』에 소개되어 있으며, 향악과 당악, 전정고취(殿庭鼓吹)와 종묘제례악과 같은 의식음악 및 궁중정재의 반주 등에 널리 사용되었다. 더욱이 세종조의 전정고취에는 장구가 스무 대나 동시에 편성되어 있어, 왜 그렇게 많은 장구가 필요했던 것인지 궁금증을 불러일으킬 정도다. 그 밖의 궁중연향에서도 장구가 둘·넷·여섯·여덟 등의 짝수로 편성된 기록이 허다할 뿐만 아니라, 〈중묘조서연관사연도(中廟朝書筵官賜宴圖)〉〈선조조기영회도(宣祖朝耆英會圖)〉 등의 그림에서도 장구가 편성된 예가 확인된다. 아무리 규모가 큰 음악이라 하더라도 장구를 하나만 편성하여 그 장구 연주자가 마치 지휘자처럼 음악의 한배를 조절하면서 음악을 이끄는 현재의 장구 활용과 달리, 장구를 복수로 편성하던 조선시대의 연주 관습에서는 장구의 타악기적 음향효과에 더 많은 관심이 쏠렸고, 지휘자적인 역할은 박이 맡고 있었음을 알 수 있다. 이 점은 총보(總譜) 성격을 띤 고악보에서 장구보(杖鼓譜)와 박보(拍譜)를 병기(倂記)하여, 박은 악절의 흐름을 짚어 주는 기능을, 장구는 악절 내에서의 다양한 타악 음향을 내는 주법을 표기한 것과도 상통한다고 하겠다. 그 반면에 박이 포함되지 않은 궁중과 민간의 삼현육각 편성에서는 장구가 하나씩만 사용되고 동시에 장구가 박의 역할까지 도맡게 된 것으로 이해된다.

삼현육각 편성의 장구는 김홍도의 〈무동(舞童)〉이나 신윤복의 〈쌍검대무(雙劍對舞)〉에 묘사된 앉아서 연주하는 예, 〈모당평생도(慕堂平生圖)〉의 삼일유가(三日遊街) 장면에 묘사된 행진하면서 연주하는 예에서 보인다. 또 직지사(直指寺) 소장 감로왕도(甘露王圖, 1724) 및 용주사(龍珠寺) 소장 감로왕도(1790)를 포함한 조선 후기 및 근대의 감로왕도 스물아홉 점은, 장구가 삼현육각의 못 갖춘 형태 또는 그 변형이라고 생각되는, 놀이패의 연희 반주에 거의 빠지지 않는 필수악기였음을 확인시켜 준다. 그리고 여러 감로왕도에 등장하는 장구는, 『악학궤범』 등에 보이는 조선 전기의 다소 낯선 모양이 현대의 장구로 변화해 가는 과정을 보여준다는 점에서도 주목할 만하다.

풍류와 장구 杖鼓 風流

장구는 줄풍류와 노래 반주에도 편성되었다. "거문고 가야금 해금 비파 적 필률 장고 무고 공인(工人)이란 우당장(禹堂掌)이 드려오시"[56]라는 시조의 구절이라든가, "화려한 거문고는/ 안족(雁足)을 옮겨 놓고/ 문무현(文武絃) 다스리니/ 농현(弄絃) 소리 더욱 좋다/ 한만(閑漫)한 저 다스림/ 길고 길고 구슬프다/ 피리는 춤을 받고/ 해금(奚琴)은 송진(松津) 긁고/ 장고(杖鼓)는 굴네 조여/ 더덕을 크게 치니/ 관현(管絃)의 좋은 소리/ 심신(心身)이

황홀하다/ 거상조(擧床調) 내린 후에/ 소리하는 어린 기생/ 한 손으로 머리 받고/ 아미(蛾眉)를 반쯤 숙여/ 우조(羽調)라 계면(界面)이며/ 소용(騷聳)이 편락(編樂)이며/ 춘면곡(春眠曲) 처사가(處士歌)며/ 어부사(魚父詞) 상사별곡(相思別曲)/ 황계타령(黃鷄打令) 매화타령(梅花打令)/ 잡가(雜歌) 시조(時調) 듣기 좋다"[57]라는 「한양가」의 한 부분은 조선 후기 풍류음악에 장구가 편성되었던 사실을 뒷받침해 준다.

물론 줄풍류나 노래 반주가 언제나 이렇게 잘 갖추어진 형태로 연주되는 것만은 아니었다. 줄풍류에서는 때때로 "주렴(珠簾)에 달 비치었다 멀리서 난다 옥저 소리 들리는구나/ 벗님네 오자 해금 저 피리 생황 양금 죽장고 거문고 가지고 달 뜨거든 오마더니/ 동자야 달빛만 살피여라 하마 올 때…"[58]라는 시조에서처럼 죽장고가 장구의 대용품으로 사용되기도 했다.

죽장고란 굵은 대나무통 속을 파내고 드문드문 세로로 긴 구멍을 낸 것으로, 이것을 장구채로 두드리면 '들을 만한' 소리가 났다고 한다. 옛 기록에 간혹 등장하는 죽장고는 1950년대까지도 서울의 율방(律房)에서 볼 수 있었다고 하는데, 지금은 그 모양을 아는 이가 몇 안 될 만큼 생소한 악기가 되어 버렸다.[59]

그리고 선비들의 풍류자리를 묘사한 기록에 더러 장구가 빠진 경우도 보이고, 현재도 줄풍류 계열의 음악을 한두 악기로 병주하거나 독주로 연주하는 예가 허다한 것을 보더라도 줄풍류에서 장구는 반드시 편성되어야 할 필수 불가결의 악기는 아니었던 것 같다. 물론 노래를 반주하기 위해서는 장구가 장단을 잡아 주어야 하지만, 순 기악으로 연주할 경우 현악기이면서 동시에 타악기적인 음향을 내는 거문고·가야금·양금 같은 타현악기들이 장구의 역할을 어느 정도 소화해내기 때문이라고 생각한다. 실제로 지영희(池瑛熙)의 「민속장고(民俗長鼓)」를 보니 "줄풍류 반주를 할 때에는 장구 소리가 양금 소리보다 작아야 한다. 줄풍류에서는 양금이 음악을 앞서가기 때문에 그 소리를 가만가만 따라가며 쳐야 한다"[60]는 주의를 주고 있었다. 장구 대신 죽장고가 대용품이 될 수 있

었던 것도 아마 이런 맥락에서 더 쉽게 이해할 수 있을 것이다.

산조의 출현과 장구 杖鼓散調 出現

19세기 후반에 이르러서는 장구가 그 어떤 음악에서보다 영향력을 크게 행사할 수 있는 음악이 나타났는데, 그것은 남도의 민속음악에 바탕을 둔 기악 독주곡 산조(散調)였다. 산조의 출현은 장구 연주자들에게 판소리의 고수와 같은 역할을 부여했다. 가야금·거문고·대금·피리·해금·아쟁 등의 악기로 진양조부터 중모리·중중모리·자진모리·휘모리에 이르는 산조 한바탕을 연주하는 동안, 장구 반주자는 각 악장의 장단을 짚어 줄 뿐만 아니라 기악 연주자가 만들어 가는 음악에 맞는 가락을 자유자재로 구사함으로써 악기와 장구의 이중주적인 효과를 연출하게 된 것이다. 산조는 '판소리의 기악판(version)'으로 설명될 만큼 판소리의 음악적 영향이 크기 때문에 산조를 반주하는 장구의 기법도 판소리 고법(鼓法)과 유사하고, 실제로 판소리 고수가 산조의 장단을 잡는 경우가 많다. 그러나 산조 장단은 판소리 고법보다 훨씬 더 아기자기하고 섬세한 표현을 주로 하며, 또 사설이나 표제적인 성격이 없는 순수한 기악 연주로서의 음악 형식미를 살려내야 하기 때문에 소리 고수가 모두 산조 장단을 잘 친다고는 할 수 없다. 그렇기 때문에 연주자들끼리 서로 상대방의 산조를 반주하거나 자신의 음악 속을 잘 아는 특정 고수에게만 장단을 잡게 하는 경우도 있다.

한편 함동정월(咸洞庭月, 1917-1994) 명인은 최옥삼류(崔玉三流) 가야금산조를 연주하면서 김명환(金命煥, 1913-1989)의 북 장단에 맞춰 연주한 일이 종종 있었다. 또 최옥삼류 가야금산조의 성격상 '시끄러운' 장구 반주보다는 북이 더 어울린다고 생각해 그런 연주형태를 선호하는 연주가들도 적지 않다. 이것은 산조에 대한 새로운 해석, 또는 연주자의 독특한 취향에 따른 경우일 뿐, 산조반주의 일반적인 형태라고 보기는 어렵다.

장구와 무속음악 杖鼓-巫俗音樂

기록상으로는 거의 나타나지 않지만 무속음악에서는 일찍부터 장구가 중요한 역할을 했던 것 같다. 신화적인 성격을 띤 제주도 무속의 서사무가 「초공본풀이」에는 장구가 북, 징 등의 타악기와 함께 위력을 지니는 악기로 등장한다. 내용인즉 "자지멩왕 아기씨와 주자 선생이라는 승려 사이에 삼형제가 태어나는데, 어미가 양반의 모함으로 죽게 되자 어미를 살리기 위해 굿을 한다. 이때 삼형제는 악기의 신인 너사메너 도령과 의형제를 맺어 북·장구·징 등을 만들어 굿을 벌인 끝에 어미를 살려낸다"[61]는 것이다. 장구가 중앙아시아와 중국을 통해 우리나라에 소개된 외래악기지만 무속에서의 장구는 북이나 징과 다를 것 없이 '오래된 악기'로 인식되고 있음을 보여주는 예라 하겠다.

한편 동해안굿에서 역시 무가의 형성 시기는 알 수 없지만 장구가 주인공으로 등장하는 사설이 눈길을 끈다. 계면굿의 한 대목이다.

며늘애기 계면떡을 앞집의 청삽살이가 와서 다 주워 먹었구나.

며늘애기 분을 내어
삼 년 묵은 쇠부지깽이 들고 그 걸음에 찾아가서,
한 차례를 들고 때리니 앞다리 선각이 쭈굴턱 편다.
뒷다리를 한 번 때리니 뒷다리 후각이 쭈굴턱 편다.
삼세 차례 거듭 때리니 목숨이 지는구나.
그 껍데기 벗겨다가 거름통에 묻었다가
앞 냇물에 기름 빼고 뒷 냇물에 털을 빼어
모개나무 장구통에 메와 놓네.
한 번을 둘러치니 천하무당이 춤을 추고
두 번을 둘러치니 지하무당이 춤을 추고
삼세 번을 가들 치니 나라 국무당이 춤을 춘다.
골에 안무당이 춤을 춘다.[62]

는 내용은 장구를 만드는 과정과, 그 장구 장단에 맞춰 온갖 무당들이 춤을 추는 모습을 적나라하게 소개하고 있다. 개가죽으로 북을 만드는 과정 묘사가 지나치리만큼 사실적이어서 '동물애호가'들을 경악시킬 정도이지만, 이 무가의 핵심은 장구가 천하무당·지하무당·국무당처럼 '권위있는' 무당들을 춤추게 하는 악기로 설명된다는 데 있다.

장구가 무속음악에서 얼마나 중시되는지는 여러 지역의 무속전통에서 잘 나타난다. 인류학자 조흥윤(趙興胤)에 의하면 무속에서 '장구의 북편은 지옥문을, 채편은 이승문'을 상징하기 때문에 굿에서 빠질 수 없는 악기로 간주된다고 한다.[63] 그리고 장구·징·바라·경쇠 등의 타악기로만 연주하는 황해도굿에서 장구재비는 만신과 거의 동격이 되어 굿을 이끌어 가는데, 이때 장구재비에게는 '위 상(上)' 자를 붙여 '상장구 할마이' 또는 '상교대'라 부르며, 장구를 연주할 때도 장구 밑에 '장구백기'라고 하는 쌀자루를 놓아, 장구를 움직이지 않게 고정시킬 수 있다는 연주의 편리성도 구하고 장구의 위상이 다른 악기보다 좀 높이 보일 수 있게 배려한다. 그리고 장구채도 초록색 양단(洋緞) 같은 것으로 장식하거나 방망이 채에 오색 잣물림(다홍색과 초록색 천으로 장식하는 것)을 하는데, 이런 예들이 모두 무속에서 장구가 지니는 상징성의 일부로 해석될 수 있겠다.

그리고 서울·경기 무속에서는 무당이 신의 말을 전하는 과정에서 오직 장구 하나만을 두드리며 공수답을 하고, 진도 무속에서는 장구에 손대를 꽂고 마마신을 위무(慰撫)하는 장구춤을 춘다. 모두 장구의 제의적(祭儀的) 성격과 연관되는 의식들인 셈이다.

무속에서의 장구는 1701년에 제작된 남장사(南長寺)의 감로왕도에 젓대와 장구로 무녀의 춤을 반주하는 굿음악 장면이 나타난 이후 1920년대까지 약 이십여 개의 감로왕도에서 징·바라·피리·해금·젓대·북 등의 악기들이 적게는 한 가지에서 많게는 여섯 종류까지 편성된 예를 보여주는데, 이 중에서 장구가 빠진 그림은 단 한 편도 없었다. 부득이하게 악기 한 가지로만 굿을 해야 한다면 그 유일한 악기가 장구였다고 할 만큼 무속에

<남장사감로왕도(南長寺甘露王圖)>(부분). 조선 1701.
견본채색. 238×333cm. 남장사.

서의 장구는 필수적이었음을 보여주는 것이다. 오죽하
면 맥이 풀려 아무 일에도 흥미 없이 침울한 사람을 가
리킬 때 '장구 깨진 무당 같다'는 속담이 다 생겼겠는
가.

이렇게 굿의 필수악기로 전승되는 과정에서 장구는
지역에 따라 서로 크기와 모양이 다르게 정착되었고, 경
우에 따라서는 타지역과 다른 연주법을 갖기도 했다. 아
마도 각 지역의 무속문화와 상징이 악기에 다르게 표현
된 결과라고 생각되는데, 그런 차이가 다른 악기에 비해
유난히 두드러진 점이 관심을 끈다. 서울·경기와 중부
지역의 장구는 일반적인 장구와 비슷하지만, 영남 무속
의 장구는 전체 길이가 37.3센티미터, 울림통의 지름이
22센티미터, 테의 지름이 40센티미터이며, 제주도의 장
구는 전체 길이가 47센티미터, 테의 지름이 26센티미터
로, 중부 지역 장구의 전체 길이 76센티미터, 테의 지름
42센티미터에 비해 퍽 작은 편이다.[64] 그리고 제주도의
장구는 보통 무릎 위에 올려 놓고 연주하는데, 이것은
마치 고려 이전 시대의 요고가 장구로 변형되지 않고 그
대로 전승된 것이 아닌가 하는 생각이 들 정도로 특이하
다. 동해안의 무속 장구는 사설 내용처럼 개가죽으로 만
들며, 장구통에 철고리를 쓰지 않고 실끈과 줄을 이용해
간단히 조립하고 또 해체할 수 있게 만들어 실용성이 강
조된 양상을 보여준다. 이는 다른 지역의 무속들이 고유
단골권 안에서 전승된 것과 달리 동해 남부 지역부터 동
해안 북쪽 끝까지 해안을 따라 계속 이동하면서 굿판을

벌여야 했던 동해안 무속의 현장에서 고안된 것이라 하
겠다.

장구와 농악 農樂 杖鼓

장구는 국악에서 두루 쓰이고 있지만, 장구의 진짜 맛
은 농악에서 우러나온다는 주장이 그리 낯설지는 않을
것이다. 다른 음악에서는 반주 구실밖에 못 하는 데 비
해, 농악에서는 꽹과리·북·징과 어울려서 합주악기로
한몫을 하고, 구정놀이를 할 때에는 독주악기로서 빛을
내기 때문이라는 것이다. 이처럼 농악의 필수악기인 장
구는 꽹과리 못지 않게 섬세한 가락을 구사하면서 농악
의 음악성을 풍부하게 창출한다. 꽹과리가 날카롭고 화
려한 카리스마로 변화무쌍한 장단의 변화를 이끌어 가
면, 장구는 북편과 채편으로 미묘한 조화를 이루어내면
서 꽹과리가 만들어낸 가락을 더욱더 섬세하게 입체화
하는 역할을 한다. 그런 장구의 멋을 설장구의 명인 김
병섭(金炳燮, 1921-1984)은 이렇게 표현한 적이 있다.

"쇠가 소리가 콩게 농악은 쇠가 다 하는 줄 알지만 장
구가 제일 멋있어. 장구는 두 손으로 두드려 소리를 음
양으로 만들고 발림을 하면서 칠 수가 있어. 그릏게 장
구에서 흥이 나오고 멋이 나오는 법이여. 그래서 쇠에
색시가 하나 붙으면 장구에는 셋이 붙는다는 말이 있어.
그만큼 인기가 좋아."[65]

한편 농악패들이 판굿을 벌이면서 각 악기별로 개인
기를 펼쳐 보일 때면 장구재비 중의 우두머리인 설장구
(상장구 또는 수장구)재비가 나와 멋진 춤사위를 곁들여
장구 가락을 펼쳐 보이는 순서가 있다. 원래는 상쇠와
설장구가 함께 나와 서로 가락을 주고받는 것이었지만,
정읍(井邑) 출신의 유명한 설장구재비 김홍집(金洪集)이
상쇠를 떼어 버리고 장구 혼자 온갖 기량을 펼쳐 보이기
시작했다고 한다. 그리고 1970년대 초반까지 농악의 설
장구가 선풍적인 인기를 모으자 아예 농악판의 설장구

명인들은 농악패를 떠나 개인 활동을 하는 이가 늘어났으며, 이 과정에서 '설장구'는 고유명사가 되어 장구 연주자의 화려한 독주음악으로 정착했다.

김홍집 이후 전사섭(田四燮, 1913-1993), 김병섭(金炳燮), 김오동(金五同) 등이 1960년대부터 1970년대 초반까지 설장구의 명수였다. 설장구는 개인마다 차이가 있지만 '구정놀이-굿거리-동살풀이-덩덕궁이' 등이 기본 축이다. 이 밖에 장구 둘이서 함께 장구 가락을 연주하는 쌍장구를 칠 때는 관객들에게 일치된 기교를 보여주기 위해 장구재비 둘 중 한 사람이 왼손잡이처럼 오른손으로 잡아야 할 궁굴채를 왼손에 잡는 불문율이 있었다고 한다.

장구의 구조와 제작 杖鼓 構造·製作

장구는 여인의 잘록한 허리나 모래시계처럼 생긴 나무 공명통 양쪽에 가죽을 대고 양쪽의 북면을 끈으로 묶어 만든다. 장구의 구조는 크게 가죽으로 된 북면(북편·채편)과 나무로 된 공명통, 양쪽의 북면을 연결해 주는 조임줄 등 세 부분으로 이루어져 있다.

양편의 북면에는 모두 복판과 변죽이 있다. 공명통 둘레에 공명통보다 넓은 가죽을 대기 때문에 북면에는 공명통 안쪽에 닿는 부분과 바깥으로 나오는 부분이 생기는데, 북통 안의 것을 '복판'이라고 하고, 북통 밖의 것을 '변죽'이라고 한다. 공명통의 울림을 그대로 받는 복판에서는 크고 낮은 소리가 나고, 북통 밖의 '변죽'에서는 작고 높은 소리가 난다.

공명통의 길이와 북통의 길이는 용도에 따라 차이가 있다. 정악용 장구가 전체적으로 좀 크고, 민속악이나 농악이나 굿에 쓰는 장구는 좀 작다. 특히 제주도 무속장구는 별도로 논의해야 할 만큼 예외적이며, 장구춤을 출 때 치는 장구도 크기가 천차만별이다.

공명통의 가운데가 오목하게 들어간 부분은 '조롱목'이라고 한다. 지역에 따라서는 이 속에 울음집이 있다고 하여 '울음통' 또는 '상사목'이라고도 한다. 조롱목은 공명된 소리를 북통에 잡아 두는 장치로서, '좋은 소리'를 내는 데 아주 중요한 기능을 한다. 일반적인 북처럼 북통에서 내는 소리가 곧장 되짚어 나가는 것이 아니라, 소리가 조롱목에서 어느 정도 머물다가 퍼지기 때문에 깊고도 멀리 가는 소리를 내기 때문이다. 예전에는 장구통을 손으로 깎아 제작자들이 조롱목 안에 손을 넣어 보는 방법으로 어림짐작해서 넓이를 조절했는데, 요즘에는 거의 기계로 깎기 때문에 조롱목의 넓이가 일정해졌다.

조임줄(縮繩, 또는 숙바)은 실을 꼬아 만든 끈과, 끈을 북면에 연결하는 쇠고리, 조임줄을 조절할 수 있는 조이개로 구성되어 있다. 조임줄·조이개의 색깔과 모양, 장식 역시 장구의 용도에 따라 다른데, 『악학궤범』에 설명된 것처럼 궁중에서 사용된 것은 매우 화려한 반면, 생활 속에서 사용되어 온 농악장구 등은 별달리 치장하지 않았다.

조이개는 '축수(縮綬)' 또는 '굴레' '부전'이라고도 하는 것으로, 조임줄에 '토시'처럼 끼워 장구의 채편이 팽팽한 탄력을 유지할 수 있도록 조율하는 장치이다. 보통은 가죽을 오려 만들지만 「한양가」에서는 '청서피(靑鼠皮) 새 굴레'라 하여 청설모 가죽[66]을 썼던 것 같다.

조임줄을 북면에 거는 쇠고리는 '구철(鉤鐵)' 또는 '갈고리' '가막쇠' '걸갱이' '각쇠' 등으로 불렸다. 궁중음악에 사용된 장구의 구철 끝부분에는 은입사(銀入絲)로 용머리를 조각해 장식했기 때문에 '용두머리'라는 별칭을 갖기도 했으나, 현재는 갈고리의 장식적인 면보다 기능적인 면을 중시해 조임줄이 테에서 잘 벗겨지지 않도록 아예 화학섬유 등으로 묶는 경우도 있다.

궁중음악 및 노래 반주로 장구를 칠 때는 대나무를 가늘게 깎아 만든 장구채를 오른손에 쥐고 채편의 복판이나 변죽을 친다. 이때의 채는 특별한 명칭 없이 '채' 또는 '장구채'라고 한다. 그러나 농악이나 굿에서는 장구의 북편과 채편을 모양이 조금 다른 두 가지의 채로 치기 때문에 이를 구분해 부른다. 채편을 치는 열채는 보통 장구채와 다를 바 없고, 북편을 치는 궁굴채는 열채

보다 조금 짧고 굵은 대나무막대 끝에 나무추를 달아 친다.

장구채의 모양과 규격은 개인적 취향에 따라 달라 한 가지로 말하기 어렵다. 그러나 대개 장구채는 손에 쥐는 부분이 넓고 끝으로 갈수록 점점 가늘며, 북면에 닿는 부분은 5-6센티미터 정도이다. 장구채는 탄력이 있어야 소리가 잘 난다. 궁굴채의 굵기는 윗부분과 아랫부분이 거의 차이가 없다. 길이는 약 27센티미터 정도이며 궁글채 끝에 추를 단다. 추의 지름은 2-2.5센티미터, 굵기는 1.5-2센티미터 정도이다.

장구의 구조와 각 부분의 명칭을 그림으로 살펴보면 아래 도해와 같다.

장구의 공명통 재료로는 홍송(紅松)이나 오동나무가 좋다. 나무 외에 도자기·쇠·기와·바가지·알루미늄 등도 쓰이지만 주종을 이루는 것은 나무다. 나무 중에는 양지 쪽에서 잘 자란 소나무가 좀 무겁긴 해도 소리가 잘 나서 좋은 축에 든다. 그리고 오동나무는 가볍고 습기에 강하며 장인의 연장을 잘 받아 제작하기 쉬울 뿐만 아니라, 무엇보다 장구의 울림이 좋아 가장 선호하는 재료라고 한다. "뒷동산에 벽오동 심엇드니 그 남기 점점 잘아/ 소부등(小不等)이 되엇구나 대부등(大不等)이 되엿

구나/ 그 나무를 비여내고 북 쟝고 맨들어 놋코…"[67]라는 무가의 사설도 오동나무가 장구 울림통의 재료로 적격임을 말해 준다.[68]

장구를 만들 때는 통나무 속을 파내 원통장구를 만들 것인가, 두 조각을 대서 붙이는 장구를 만들 것인가, 그리고 장구통의 속을 손으로 파낼 것인가, 기계로 팔 것인가에 따라 제작방법이 다르다. 물론 통나무의 속을 낫이나 깎쇠 같은 것으로 파낸 것이 좋은 소리를 내는 상품에 속하지만, 대량생산을 할 때는 보통 기계로 장구통을 깎아 조립한다. 장구통을 직접 깎을 때 장인들은 기계로 한 것처럼 매끄럽게 다듬지 않고 부분 부분 움푹 들어가게 하거나 도드라지게 하고, 좀 거친 상태로 두는 것이 중요하다고 생각한다. 그 이유는 북면에서 울린 소리가 공명통 안에서 순식간에 빠져 나가지 못하게 하고, 그 공명이 마치 '도랑을 건너고 징검다리를 건너가듯' 장구통 안에서 좀 머물러 있어야 그 소리가 멀리 간다고 여겼기 때문이다. 특히 야외에서 치는 농악에서는 '오리도 가고 십 리도 가는' 소리를 좋게 평가하기 때문에 북통을 깎는 과정과 방법을 매우 중시한다.

그러나 아무리 좋은 소리가 나더라도 무거운 장구통은 재비들에게 환영받을 수가 없었던 것 같다. 설장구의

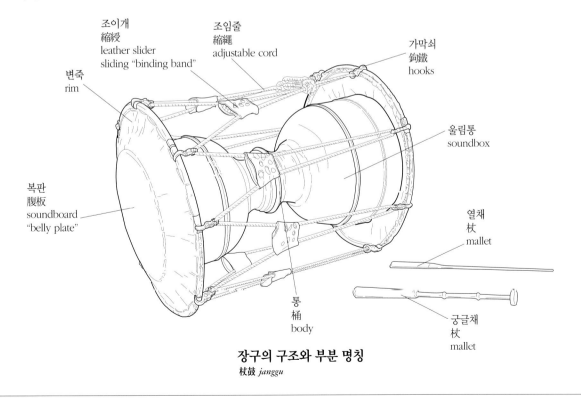

변죽
rim

조이개
縮綏
leather slider
sliding "binding band"

조임줄
縮繩
adjustable cord

가막쇠
鉤鐵
hooks

울림통
soundbox

복판
腹板
soundboard
"belly plate"

통
桶
body

열채
杖
mallet

궁글채
杖
mallet

장구의 구조와 부분 명칭
杖鼓 *janggu*

명인 김병섭이

"장구치는 사람은 골병이 들어서 일찍 죽는다고들 혀. 요새는 장구통을 기계로 깎아내니 말짱하게 깎고 또 가벼운데, 옛날에는 손으로 깎아내니 잘 깎아낼 수가 없어. 그러니 장구가 무거워서 그놈을 메고 놀다가는 골병들어 일찍 죽는다는 것이여. 장구재비들 얼굴에 화색이 안 난다는 것도 골병들어서 그런 거지."[69]

라고 말한 것을 보면, 농악의 장고수(杖鼓手)들이 무거운 장구통에 꽤나 시달렸음을 알 수 있다.

북면에는 말가죽·소가죽 또는 개가죽 등을 무두질해 둥근 쇠테에 씌운다. 『악학궤범』에서는 생말가죽을 두꺼운 것과 얇은 것으로 분별해 각각 북편과 채편의 재료로 쓴다고 했고, 고성오광대(固城五廣大)나 동래야유(東萊野遊) 중에 나오는 "말 잡아 장고 메고, 소 잡아 북 메고"라는 대사는 말가죽이 장구 재료로 즐겨 쓰였음을 말해 준다. 그러나 장구를 소개한 여러 자료에 채편은 말가죽으로, 북편은 소가죽으로 메운다는 내용도 적지 않고, 또 앞서 살핀 동해안 무가처럼 개가죽을 써서 만든 것을 보면 가죽 재료 또한 장구의 용도와 기능에 따라 달랐음을 알 수 있다. 기술된 여러 가지 자료나 연주자들의 이야기 등을 종합하면, 깊고 웅장한 소리를 주로 내는 음악에는 말가죽이나 소가죽으로 메운 장구를, 맑고 짱짱한 성음(聲音)을 낼 때에는 개가죽으로 메운 장구를 사용했던 것으로 정리할 수 있겠다. 그리고 북편에는 조금 더 두터운 소리를 내는 두꺼운 가죽을, 채편에는 가벼운 소리를 낼 수 있는 얇은 가죽을 사용해 소리에 음양(陰陽)의 변화를 주었다. 그러기 위해서 같은 종류의 가죽을 사용한다 하더라도 북편은 수컷의 가죽으로, 채편은 암컷의 가죽으로 메우는 것이다.

북통 양면에 가죽을 메우고 나면 북면에 고리(鉤鐵)를 끼우고 실을 꼬아 만든 축승(縮繩)을 걸어 양쪽 면을 연결시키는데, 궁중음악용 장구는 홍진사(紅眞絲)로, 민속악용은 흰 무명실(白綿絲)로 묶는다. 고리는 은입사(銀入絲) 장식을 곁들인 쇠고리에서부터 놋쇠로 만든 것, 신주로 만든 것 등이 있고, 가죽이나 철사·나일론으로 만든 끈이 고리의 대용품으로도 활용된다. 이 중에서 정악용 장구는 아직도 쇠고리 장식을 더러 하지만, 쇠고리들은 자칫하면 북면에서 벗겨질 우려가 있기 때문에 장구를 세차게 두드려도 잘 견뎌 주는 나일론 실이 더 많이 애용되고 있다. 특히 장구를 메고 다양한 가락과 춤을 추는 농악용 장구는 거의 나일론 실로 묶는다.

장구의 연주 杖鼓 演奏

장구는 앉거나 서서 연주한다. 관현악이나 삼현육각, 노래나 기악의 반주를 위해 앉아서 연주할 때는, 우선 허리를 펴고 반가부좌 자세로 편안히 앉아 장구를 앞에 놓는다. 이때 오른쪽 발로는 장구 아래쪽의 조임줄을 누르고 왼편 무릎으로 북편 안쪽의 변죽을 밀어 장구가 움직이지 않도록 한다.

왼손은 손바닥을 펴서 엄지손가락 부분을 북편 테두리 안쪽에 닿게 하고, 나머지 네 손가락은 가지런히 모아 손가락 끝이 북편 복판 중앙에 오도록 한다. 이때 팔은 곧게 펴지 말고 벌어진 'ㄴ'자 형태가 되어야 한다. 오른손으로 채를 쥘 때에는 새끼손가락이 장구채 밖으로 나오지 않을 정도로 위치를 잡아 엄지와 검지로 장구채를 누르듯이 잡고, 나머지 장지와 무명지·새끼손가락을 쥐었다 놓았다 하며 장단을 친다.

서서 연주할 때는 장구의 조임줄에 헝겊 끈을 매어 허리 부분쯤까지 내려오게 걸머진다. 장구는 보통 왼쪽으로 비스듬히 메는데, 장구 채편이 아래로 내려가고 북편이 위쪽으로 올라가게 메고 친다.

장구의 연주법은 양손으로 북편과 채편을 동시에 치는 합장단 치기(雙), 채로 복판이나 변죽 치기(鞭), 손바닥으로 북편 치기(鼓), 오른손으로 채 굴려 치기(搖) 등의 네 가지가 있으며, 음악의 속도와 곡의 규모에 따라 각각 다른 방법으로 연주한다. 느린 음악에서 시가(時價)를 길게 연주할 때는 왼손을 가슴 높이 정도로 들어

올렸다가 북편을 강하게 내려치며, 속도가 빠르고 시가가 짧은 음을 연주할 때는 왼손을 북편에 얹어 놓고 엄지를 제외한 네 손가락으로 복판을 가볍게 치는 주법을 사용한다.

그리고 양손을 동시에 치는 합장단의 경우도 「수제천(壽齊天)」「여민락(與民樂)」「삼현영산회상(三絃靈山會上)」 중 「상령산(上靈山)」과 같이 그 속도가 더욱 느린 곡에서는 양손을 동시에 치지 않고 '합장단을 갈라 치는 주법'이 활용된다. 합장단을 갈라 치는 방법은 먼저 채편을 치고 다음에 북편을 치는 것(기덕 쿵)으로, 이때 채편과 북편 사이의 시가가 곧 곡의 속도를 가늠하는 기준이 된다.

채편을 치는 방법에는 복판 치기와 변죽 치기가 있다. 관악기 중심의 관현합주, 농악, 시나위 합주, 삼현육각으로 연주하는 민속음악, 무속음악 등 음량이 큰 음악에서는 채편의 복판을 치며, 현악기 중심의 관현합주, 현악합주, 세악(細樂), 독주 및 가곡, 가사, 시조 등의 음악에서는 변죽을 친다. 그러나 기악 독주나 노래 반주 등에서는 곡의 흐름에 따라 다양한 변화를 주기 위해 변죽 치기와 복판 치기를 동시에 활용하기도 한다. 가곡 중 편락(編樂)은, 처음 1, 2장은 변죽을 치다가 3장 끝부분에 이르러 복판을 치기 시작해 중여음(中餘音)과 4장까지 계속하고, 5장 중간쯤에서 다시 변죽을 치는 것으로 되돌아간다. 그리고 여러 민속음악 연주에서 극적인 변화를 주기 위해 즉흥적으로 복판과 변죽을 번갈아 치는 예를 볼 수 있다.

한편 장구의 연주법은 오래 전부터 구음과 기호로 표기되어 왔는데, 현재 가장 보편적으로 통용되는 내용을 정리하면 다음의 표와 같다.

'덩(①)'은 오른손 채와 왼손을 양쪽으로 벌려 가슴 높이까지 들어 올렸다가 둥그런 곡선을 그으며 내려서 동시에 북편과 채편을 치는 것이며, '덕(|)'은 채를 오른손으로 잡고 채편을 치는 것이다. '쿵(○)'은 왼손바닥으로 장구의 북편을 치는 주법이고, '더러러러(:)'는 장구의 채를 굴려서 소리를 내는 것으로, 한 박자 안에

장구보의 기보와 연주법

부호	명칭		구음	서양음표	연주법
①	雙	합장단	덩		왼손의 북편과 오른손의 채편을 동시에 친다.
\|	鞭	채편	덕		오른손의 채편을 크게 한 번 친다.
○	鼓	북편	쿵		왼손의 북편을 크게 한 번 친다.
:	搖	굴림채	더러러러		오른손 채편을 굴려 준다.
i		겹채	기덕		오른손 채편을 강하게 쳐서 기덕하고 친다.
·		채찍기	더		오른손 채편을 약하게 한 번 친다.

채를 서너 번 치되 첫 소리는 크게, 그 뒤에는 조금 작게 소리를 낸다. '기덕(i)'은 '덕(|)' 앞에 장식음이 있는 주법이다. 엄지와 검지로 채를 잡고 장지, 무명지, 새끼손가락을 가볍게 펴서 전타음(前打音)을 친 다음 재빨리 손가락을 오므려서 '덕(|)'을 치는데, 채를 잡은 오른손의 근육을 이완시켰다가 치는 순간 갑자기 긴장시켜 힘을 주어야 한다. '더(·)'는 장구채 끝으로 채편을 약하게 찍어 주는 채찍기 주법으로, 보통 장단의 마지막 박자를 알려 주는 기능을 한다. 그러나 '덩' '덕' '쿵' '더러러러' '기덕'과는 달리, 장구점(杖鼓點)으로 인정하지 않는다.

이 밖에 보다 기교적인 농악 및 사물놀이 연주 때에는 열채와 궁굴채를 이용하기 때문에 좀더 다양한 연주법을 구사할 수 있다. 열채 연주법은 채를 한 번 울려 치는 외가락 기법과, '기덕' 또는 '다드락'과 같은 겹가락, 또는 '더러러러'와 같은 굴려 치기 주법 등이 있다. 그리고 농악장구에만 사용되는 궁굴채는 오른손에 쥔다. 이때 손잡이 끝부분을 손바닥과 엄지 사이에 끼우고 아랫부분은 무명지와 새끼손가락 사이에 끼워 반주먹을 쥐듯이 잡는다. 궁굴채는 주로 팔을 위아래로 움직이거나 손목과 손가락을 돌리면서 치는데, 이 밖에 궁굴채를

채편으로 옮겨 치는 '넘겨 치기' 주법이 있다. 넘겨 치기를 할 때는 최단시간 안에 최단거리를 활용하는 팔의 동작으로 탄력있고 균형잡힌 소리를 내는 것이 중요하다. 농악 및 사물놀이 연주를 위한 기보법은 몇몇 전문 연주자들에 의해 고안되어 활용되고 있지만 정형화된 것은 없다. 국립국악원의 강습용 교재에 소개된 기보법을 소개하면 다음과 같다.

농악 장구의 부호와 구음(口音)

구음	부호	서양음표	연주법
덩	①		열채와 궁굴채를 동시에 친다.
덕(따)	\|		열채로 채편을 친다.
더(다)	•		열채 끝으로 채편을 친다.
기덕(기따)	i		열채로 채편을 겹친다.
다드락 (다르따)	⋮		열채로 채편을 겹겹친다.
더러러러 (따르…)	⋮		열채로 채편을 굴려 친다.
쿵(궁)	○		궁굴채로 북편을 친다.
궁	◑		궁굴채로 채편을 친다.(넘겨 침)
구궁	◎		궁굴채로 북편을 친다. (채편을 겹침)
	△		쉼표

【교본】

권희덕, 『농악교본—농악 사물놀이의 역사 이론 실제』, 세일사, 1995.

김우현, 『농악교본』, 세광음악출판사, 1984.

임수정, 『장구교본』, 민속원, 1999.

최익환, 『풍물놀이교본』, 대원사, 1995.

한국전통예술연구보존회 편, 『사물놀이—장고의 기본』, 삼호출판사, 1995.

한국전통예술연구보존회 편, 『사물놀이—삼도 설장고가락 학습편』, 삼호출판사, 1993.

【악보】

국립국악원, 『한국음악 27—사물놀이』, 국립국악원, 1992.

한국전통예술연구보존회 편, 『사물놀이—삼도 설장고가락 연주편』, 삼호출판사, 1995.

최병삼, 『사물놀이 배우기—원리에서 연주까지』, 학민사, 2000.

【연구목록】

金憲宣, 『김헌선의 사물놀이 이야기』, 풀빛, 1995.

박은하, 「설장구의 리듬과 몸 동작의 연관성에 대하여」, 세종대학교대학원 석사학위논문, 1984.

사재성, 「장고 장단에 관한 연구—정악곡을 중심으로」, 연세대학교대학원 석사학위논문, 1988.

송광용, 「장고 장인 서남규」 『금호문화』, 1991. 7.

林晳宰・李輔亨 편저, 『풍물굿』, 평민사, 1986.

張師勛, 『國樂의 傳統的인 演奏法(Ⅰ)—거문고, 가야고, 양금, 장고편』, 세광음악출판사, 1982.

鄭昞浩, 『農樂』, 열화당, 1986.

징

鉦 · 鐸 · 大金 · 金鼓
jing, large gong

징은 농악과 무속음악 · 불교음악 · 군악 등에 두루 사용되는 금속타악기이다. 징 소리는 점잖다. '꽈응 꽈응' 울린다. 쇠를 울려 내는 소리지만 쇳소리의 느낌은 오래오래 퍼지며 수많은 의미와 상징을 포용한다. 갑자기 세게 울리면 '너무 크게' 들리지만, 부드러운 음색과 은은한 음향은 사람들을 빨아들이는 흡입력이 강해서 곧 시끄럽다는 것을 잊게 되고, 더불어 세사(世事)도 함께 잊으며 징의 울림에 빠져 들게 된다. 이것은 결코 말하기 좋아하는 이들의 공연한 찬사만은 아니다. 1980년대 후반부터 금속타악기를 분석해서 그 소리의 비밀을 과학 언어로 설명하는 일이 시작되었는데 그 연구 결과에 의하면, 징 소리는 어떤 타악기와도 다른 독특한 음향 구조를 가졌다고 한다. 첫번째 특징은 징 소리를 구성하는 각 부분의 음이 배음관계(倍音關係)를 이룬다는 점이다. 징이 타악기이면서도 일정한 음 높이를 지니며, 징 스스로 조화롭고 아름다운 소리를 내는 비결이 바로 이 배음관계에 있다는 것이다. 징의 소리를 분석해 본 과학자들은 "순전히 경험만으로 이런 소리를 얻어낸 선대 장인들의 솜씨가 놀라울 뿐"이라며 앞으로 더 연구할 필요를 역설했다.

징 소리의 또 한 가지 특성은 징을 쳐서 소리가 울리기 시작하면 시간이 흐를수록 점차 음이 높아져 묘한 긴장감을 유발시킨다는 점이다. 그것은 징의 바닥이 곡선형이기도 하거니와 징의 진폭이 아주 커서 비선형(非線形)으로 진동하기 때문이라는 것인데, 이런 소리는 바로 징의 울음을 잡아 주는 '대정이'의 손에 달려 있었다.

웬만한 악기들이 장인의 손을 떠나 예인의 손에서 소리의 완성을 얻는 것과는 달랐던 것이다.

징은 새벽 바다도 열고, 태양을 솟아오르게도 하며, 봄날 살구꽃을 지게도 한다. 이것은 시인들의 생각이다. 시인 이성선(李聖善)이 「하늘문을 두드리며」라는 시에서 "새벽 바다 여는 거대한 징 소리로"[70]라고 한 것이나, 신석초(申石艸)가 「처용은 말한다」에서 "징 같은 태양이 솟아오른다"[71]고 한 것, 그리고 박용래(朴龍來)가 「먼 곳」이라는 시에서 "수양버들가지 산모롱을 돌 때 아랫마을 어디선가 징치는 소리 살구꽃 지다"[72]라고 노래한 것이 시를 읽는 이들에게 오랜 여운을 남기는 것을 보면, 그것은 또 우리들의 생각이기도 한 모양이다.

'오랜 여운'이라는 말을 하고 보니 징의 웅숭깊은 여운을 따라갈 것이 또 있을까 싶다. 사물악기를 풍운뇌우(風雲雷雨)에 비유하는 것을 좋아하는 이들이 징 소리를 천둥이나 뇌성벽력(雷聲霹靂)이 아닌 바람과 짝을 지운 것만 보아도, 징의 중요한 본분이 소리의 그늘인 여운에 있음을 짐작할 수 있겠다.

징은 여러 이름을 가졌다. '징'이라는 한글 이름 외에 한자로는 '鉦'이라고 쓰며, 고려시대부터 조선시대까지 군악에서 연주될 때는 '금(金)' '금고(金鼓)' 또는 '금정(金鉦)'이라고 불렸다. 그리고 조선시대의 『악학궤범』에서는 「정대업(定大業)」의 연주와 둑제(纛祭) 때의 춤에 쓰일 경우 징을 '대금(大金)'이라고 했다. 무속에서는 '대양' '대영' '울징' 등의 이름으로 불렸고, 절에서는 '금고(金鼓)' 또는 '태징(太鉦)'이라고 한다.

그렇다고 해서 옛 기록에서 '정(鉦)'이라고 쓴 것이 모두 현대의 징을 뜻하는 것은 아니다. 『세종실록』과 『악학궤범』에는 군례(軍禮)와 아악의 일무(佾舞)에 사용된 금속타악기류 도설(圖說)에 핸드벨(handbell) 모양의 탁(鐲)을 정과 같다고 했다. 또 『고려사』에는 조선시대 기록의 탁(鐲)을 '금정(金鉦)'이라 기록한 것도 있고, 또 군악의 징도 금정이라 한 경우도 있다. 그런가 하면 『세종실록』 「오례」 '군례서례'에는 정(鉦)과 금(金)이 별도의 항목으로 구분되어 있고 그림까지 제시되어 있는데, 금과 정은 모두 핸드벨 모양의 탁이 아닌 요즘의 징이나 꽹과리처럼 묘사되어 있다.

몇 가지 기록과 자료를 비교하면 이처럼 혼란스럽지만, 그래도 좀 구분해서 정리하면 이렇게 이해할 수 있다. 군례에 사용된 금(金)이나 정(鉦), 종묘제례악 연주에 사용된 대금(大金)이 현재의 징과 관련이 있으며, 그밖에 일무의 무구(舞具)로 쓰인 사금(四金, 錞·鐲·鐃·鐲)의 설명 중에 인용된 '정(鉦)'은 어떤 악기의 실체라기보다는 고전(古典)에서 "쇠 소리 울리는 것을 정(鉦, 錚)이라고 한다"는 포괄적 개념으로 받아들이는 것이 좋을 것 같다.

징의 전승 鉦 傳承

징은 청동기시대의 산물일 것이다. 쇠를 다루는 방법을 알고 나서부터 사람들은 쇠북[金鼓]인 징을 만들어 생활을 위한 신호에도 쓰고 굿을 할 때나 축제를 벌일 때 쓰기 시작했을 것이다. 농사일을 하는 틈틈이 징을 울리며 피로를 잊었을 테고, 불교가 전래된 후로는 사찰에서도 징을 울리며 재(齋)를 올리거나 경(經)을 읽었을 것이다. 또한 징은 북과 함께 군대의 위력을 상징하는 군기(軍器)로 채택되어, 행렬을 인도하거나 호령하는 등 군대의 신호체계를 대신했다. 그리고 세종 임금이 선왕의 무공을 기리기 위해 「정대업」을 작곡하면서, 웅장한 징 소리를 연주에 편성시킴으로써 궁중의 연향과 종묘의 정전(正殿)에서도 그 소리를 울릴 수 있게 되었다.

조선통신사 일행 중 징 연주자. 〈통신사인물도(通信使人物圖)〉(부분). 조선 1811. 지본채색. 30.3×982.2cm. 도쿄국립박물관, 일본.

민간의 축제부터 궁중의 의례에 이르기까지 폭넓게 사용되어 온 징은, 또한 특유의 유기(鍮器) 제작기술에 힘입어 더욱더 '좋은 소리'를 내는 악기로 발전했다. 쇠 녹인 물을 고정된 틀에 부어 형태를 찍어내는 주물(鑄物)이 아니라, 합금한 쇳덩이를 불에 달구고 망치로 두들겨서 만들어내는 방짜 유기의 기술은 악기의 소리 울림을 다양하게 했다. 예를 들면 경상도 사람들은 태산 같은 육중한 소리가 길게 밀려 가다가 하늘로 치솟는, 황소의 울음이 있는 듯한 징 소리를 만들었다. 그런가 하면 전라도 남쪽 지방에서는 소리는 육중하되 그 소리가 짧게 끌리다가 뒷소리는 땅으로 내려 깔리는 소리를, 전라도 북쪽 지방이나 충청도·강원도에서는 뒤로 갈수록 출렁이며 길게 이어지는 여음이 있는 징 소리를 만들었다. 징의 제작기술은 이렇게 지역마다 다른 섬세한 소리 취향들을 모두 수용하면서 전승해 온 것이다.

놋쇠를 다루는 주요 기술인 유기(鍮器) 제작의 역사는 대개 4세기경쯤 우리 역사에 등장했다. 그리고 『삼국사기』에 신라에서 유전(鍮典)이라는 전문 기구를 두어 관장했다는 기록이 있어 이 무렵 징을 비롯한 금속타악기 제작 가능성에 대한 기대 어린 추측도 불러일으킨다. 한편 고구려의 여러 고분벽화 중 행렬악대를 표현한 그림에는 몇 사람이 쇠로 만든 징 같은 악기를 장대에 짊어지고 가면서 연주하는 것이 들어 있는데, 이 그림을 보는 이들은 대개 여기 보이는 악기가 후대의 행악에 편성

된 징의 전통과 관련이 있으리라고 생각을 한다. 그리고 징이 절에서 불교의식에 사용되는 악기인 점을 헤아려서, 삼국시대 불교문화의 유입과 거의 비슷한 시기에 외부로부터 전래되었을 것이라 추측하는 학자들도 있다.

고려시대에는 별도로 유전을 두었다거나 유기장(鍮器匠)을 관리한 기록은 없다. 그러나 유기로 만든 화병과 대야·그릇·제기·불기(佛器)·금고(金鼓) 등의 뛰어난 공예품이 전하고 있어 그 기술의 전승을 확인시켜 준다. 그런가 하면 『고려사』「예지(禮志)」의 '여복(輿服)'에는 규모가 성대한 법가위장(法駕衛仗)에 금고(金鼓)를 치는 사람 스무 명이 편성되었다는 기록도 있다.[73]

조선시대에 이르면 징이 기존의 군례와 행악 외에 궁중의 연향과 제례악에 편성되었다. 즉 세종이 작곡한 「정대업」의 연주에 태평소와 함께 무공(武功)을 상징하는 악기로 편성되었다가, 이 곡이 세조 때부터 제례악으로 채택되자 종묘제례악의 종헌(終獻)에서 징을 열 번 울려 의례를 마치는 '대금(大金) 십차(十次)'를 담당하기도 했다. 그리고 대취타 악기의 하나로 행악에 쓰였고, 「선유락(船遊樂)」이나 「항장무(項莊舞)」 같은 정재에도 쓰였다. 이렇게 궁중과 국가의례에 사용된 조선시대의 징은 『세종실록』「오례」 '군례서례(軍禮序例)'에 '금'과 '정'으로 소개되었고, 『악학궤범』에서는 '대금(大金)'이라고 했으며, 조선 후기에 간행된 여러 의궤류의 풍물차비 명단에는 '정(鉦)'으로 표기되었다.

현재 징은 대취타와 종묘제례악, 농악, 굿음악, 불교의식 음악, 시나위 합주, 구음(口音) 살풀이 등의 반주악기로 사용되고 있다. 음악 영역에 따라 주도적인 역할을 하는 경우도 있지만 독주악기로 쓰이는 경우는 거의 없다.

군례 및 행악에 금고(金鼓)가 사용된 구체적인 기록이 확인되는 시기는 고려시대이다. 『고려사』에는 「악지」가 아닌 「예지」 '여복(輿服)'의 노부(鹵簿) 의식과 외국 사신을 맞이하는 '빈례(賓禮)'에 소개되었는데, 이 의식은 12세기경에 제정된 것이다. 법가노부(法駕鹵簿)에서는 금정(金鉦) 열 개, 둘러메고 가면서 치는 북 종류인 강고

(掆鼓) 열 개, 역시 특수한 형태의 북 종류인 도고(鼗鼓) 스무 개 등 마흔 개의 타악기가 편성되었다.[74] 그런가 하면 '금고(金鼓) 의장고악(儀仗鼓樂)'이라는 용어가 관용적으로 쓰였는데, 군례와 빈례의 전통은 조선시대까지 거의 유사하게 답습되었다. 또 문장의 맥락을 보면 금고가 따로 징을 나타내는 경우도 있지만, 징과 북을 한데 아우른 군악의 대명사처럼 쓰인 경우도 있어 종잡기 어렵다. 또 조선 초기에 군령(軍令)을 정하기 위해 의논된 실록 기록에서는 '금고의 행동을 정지하는 절차'라고 하여, "북을 치면 앞으로 가고 쇠〔金〕를 치면 곧 그친다"[75]는 규칙이 있었다. 다소 혼란스럽기는 하지만, 이러한 기록에 등장하는 '금고'는 징과 북이 군악의 핵심 악기로 사용되었으며, 징의 전승 기반이 곧 군악이었음을 알려 주는 중요한 단서들임에 틀림없다.

징은 "명금일하(鳴金一下) 대취타(大吹打) 하랍신다" "명금이하(鳴金二下) 하오" "명금삼하(鳴金三下) 하오"라는 대취타의 명령에서처럼 연주의 시작을 알려 주는 경우도 있지만, 대부분은 시작과 지속, 전진을 의미하는 북 소리와 대비를 이뤄 종지와 멈춤, 퇴각을 의미하는 악기로 사용되었다. 이것은 중국의 고전인 『시경(詩經)』에 "정(鉦)으로 고요히 하고 고(鼓)로 움직인다"[76]라고 한 것이라든가, 여러 고전에서 북의 활동성을 절제시키는 것이 쇠의 소리라고 부연 설명한 내용과도 통하는 것이다. 징의 종지하는 기능은 종묘제례악 종헌의 '대금 십차'와 같은 종지 형식으로 응용되기도 했다. 대취타에서 징은 용고와 같이 대삼(大三)·소삼(小三)의 여섯 점을 치는데, 대삼은 좀 강하게, 소삼은 좀 여리게 친다.

농악에서 드문드문 별다른 기교 없이 주로 가락의 원점(原點)마다 한 번씩 울리는 징의 역할은, 웬만해서 겉으로 드러나지 않지만 무엇보다 중요하다. 꽹과리가 구사하는 현란한 가락, 장구와 북이 만들어 가는 가락의 골격들을 감싸 안으면서 하나의 완성된 단락을 지어 주는 것이 바로 징이기 때문이다. 농악의 장단을 구분할 때 한 장단형에서 징을 한 번 치는 것을 '일채가락', 두 번 치는 것을 '이채가락', 열두 번 치는 것을 '십이채가

락'이라고 하는 것도 징의 음악적 기능이 농악에서 어떻게 구현되는지를 단적으로 알려 준다.

사실 태평소를 제외하면 모두 타악기만으로 구성되는 농악에서, '어떻게 긴 시간 동안 사람들을 지치지 않게 하고 음악을 지속할 수 있는가' 하는 점이 의문일 수 있다. 그런데 잘 들어 보면 농악에서 다양한 리듬을 구사하는 장구, 꽹과리, 북 소리는 징이 만들어내는 긴 여운에 바탕을 두고 있으며, 이때 울리는 징 소리는 마치 낮은 음역의 지속음을 담당한 선율악기처럼 타악기 합주를 지탱해 주고 있음을 알아차릴 수 있다. 다시 말하자면 징은 꽹과리나 장구, 북이 마음껏 가락을 펼치면서 놀 수 있는 '비빌 언덕'인 것이다.

한편 징은 농악에서 주로 원점을 치기 때문에 다른 악기가 가락을 만들어 가는 동안 공백이 있기 마련인데, 이때 징수는 원점에서 원점으로 가는 동안 춤이나 멋진 너름새로 가락의 느낌을 표현한다.

꼭 징뿐만은 아니지만 금속타악기는 굿에서 신의 사제인 무당을 접신(接神)의 경지로 몰고 가는 중요한 역할을 한다. 강한 금속악기의 울림이 무당의 심경을 자극해서 흥분상태로 이끌고, 흥분된 상태의 무당에게 강신(降神)의 환상을 불러일으킨다는 것이 무속학자들의 설명인데, 그래서인지 징이나 바라 같은 금속타악기들은 세습무보다는 강신무의 굿에서 더 요긴하게 쓰인다.

징은 굿에서 보통 다른 악기와 함께 연주되지만 그 밖에 좀 특별하게 쓰일 때도 있다. 황해도굿에서는 신에게 굿하는 것을 알리고 굿을 시작할 때(신청울림) 악기를 치는데, 처음에는 징을, 다음에는 장구를 각각 세 번씩 울리고 이어서 제금(바라)도 울린다. 이때 징은 천신(天神)에게, 장구는 지신(地神)에게, 그리고 뒤이어 울리는 제금은 천지간(天地間)의 온갖 신들에게 굿을 벌이게 된 연유를 알리는 기능이 있다고 믿는다. 제주도굿의 시왕맞이에서는 「삼승할망본풀이」를 할 때 징과 바라를 울리며 한다. 자식 없어 걱정인 사람들이 징과 바라를 울려 굿을 올리고 사연을 말하면 옥황상제가 이것을 듣고 감응하여 삼승할망(産神)을 통해 아이를 보내 준다는 내용

의 무가인데,[77] 징이나 바라 같은 금속타악기로부터 영험을 기대하는 신앙의 한 단면이라고 하겠다. 그리고 흔한 것은 아니지만 정월 대보름날에는 무당을 초청해 아침 해가 뜨기 전에 집안의 운수대통을 소원하는 징굿을 벌이는 풍속이 있었는데, 이것을 '징굿' 혹은 '보름날 아침 징 친다'고 했다.

또 경(經) 읽는 것을 주로 하는 법사(法師, 일명 경쟁이, 판수)들도 징과 북을 가지고 다녔다. 법사들은, 북은 끈에 묶어 매달고 징은 앞에 엎어 놓은 다음 한 손으로 북을 치고 다른 한 손으로 징을 치면서 경을 읽는데, 이들은 "징 소리는 하늘 소리고 북 소리는 땅의 소리이고, 여기에 사람 소리가 합해지니 천·지·인의 기가 새로 움직인다"[78]는 믿음을 가졌던 것 같다. 이 울림이 스러져 가는 것들에게 새로운 생명을 심어 준다고 여겼던 것이다.

굿에 사용되는 징은 지역에 따라 다른 이름을 쓰는 곳도 있고, 악기의 크기와 연주법도 좀 차이가 있다. 함경도·평안도에서는 징을 '대양'이라고 하고, 제주도에서는 '대영' 또는 '울징'이라고 한다. 일반적으로 무속음악에 사용되는 징은 군악용이나 농악용에 비해 작고 쇠가 얇다. 직접 굿의 현장을 보지 않은 이가 무속에서 쓰던 징이 얼마만했고, 얼마나 무거웠을까를 상상해 보려

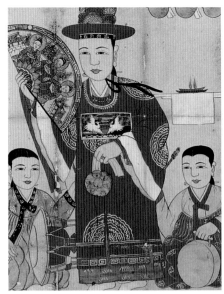

작자 미상 〈무신도(巫神圖)〉 1950년대. 100×76cm. 국립민속박물관.

〈경국사감로왕도(慶國寺甘露王圖)〉(부분).
조선 1887. 견본채색. 166.8×174.8cm. 경국사.

면 서정주의 시에 "싸락눈 내리어 눈썹 때리니/ 그 암무당 손때 묻은 징채 보는 것 같군/ 그 징과 징채 들고 가던 아홉 살 아이"[79]라고 한 구절을 생각해 보면 좋을 것이다. 아홉 살 난 아이가 손에 들고 어미 무당을 따라 걸을 수 있는 것이라면 그 크기가 어떠했을지 짐작되지 않겠는가.

한편 굿음악에서 징을 연주할 때는 징의 울림이 가능한 멀리 퍼지고 그 여운이 오래 가도록 치는 농악과 달리, 징을 방석이나 담요 위에 얹어 놓고 양손으로 치거나 한 손으로 친다.[80] 그리고 징을 손에 들거나 매달아 놓고 치더라도 징의 뒷면에 손을 넣어 소리를 막으면서 치는데, 이것은 굿에서 필요로 하는 징 소리가 '크고 멀리 가는 울림'이 아니었음을 말해 준다. 실제로 굿음악이나 굿에서 나온 시나위 합주, 그리고 살풀이춤 반주음악을 들을 때 손바닥으로 울림을 조절하면서 치는 징 소리는, '황소 울음 같은 징 소리'와는 전혀 다른 다양한 음색의 변화와 신비감을 느낄 수 있게 한다. 무당의 춤사위가 잦아들 때 사람의 것이라고는 믿기 어려운 신묘한 발디딤 사위가 소리로 변화하여 울리는 것이 바로 징소리라는 느낌이 들 정도다. 농악에서 원점마다 한 번씩

울려 다른 악기들이 풀어 놓은 가락들을 한 품에 끌어안는 그 징 소리가 아니라, 꽹과리처럼 자유롭게 다양한 가락을 구사할 수도 있음을 무속음악의 징을 통해 알 수 있는 것이다.

절에서는 징을 '태징(太鉦)'이라고 한다. 징 앞에 크다는 뜻의 '태(太)'자를 붙여 예사 징보다 큰 징임을 나타냈다. 언제부터, 절의 어떤 의식에서, 어떻게 사용되어 왔는지는 입증할 만한 기록이 거의 없지만, 현전하는 고려시대의 명문(銘文) 금고(金鼓)는 불교의례에서 징이 매우 중시되었음을 암시해 준다. 그리고 고려를 방문했던 송나라의 서긍은 고려의 절에서 본 악기를 말하면서 "그들의 징과 바라는 생김새가 작고 소리는 구슬프다. 소라와 나팔 소리는 호령처럼 크다"라고 하여 징의 실체를 알려 준다.

절의 의식에서 범패승(梵唄僧)들이 범패를 부를 때에는 어장(魚丈)의 선창에 따라 대중들이 함께 제창(齊唱)으로 '동음창화(同音唱和)'하면서 태징을 울린다. 범패는 "심산유곡(深山幽谷)에서 들려 오는 범종(梵鐘)의 소리 같아서 파도를 그리는 듯 들리고, 유현청화(幽玄淸和)하여 속되지 않고, 장인굴곡(長引屈曲)하여 유장(悠長)하고 심오한 맛이 있는 음악이다. 한국의 범종처럼 인공적이기보다는 자연적이요, 소박하면서도 흙 냄새가 나며, 그러면서도 품위를 잃지 않고 의젓하고 그윽한 맛이 있다"[81]고 칭송되는 음악인데, 징이 그 성악을 반주하게 된 것도 따지고 보면 범패의 '장인굴곡'한 음악세계를 감당할 만한 유일한 악기로 지목되었기 때문이 아닐까 생각된다.

징의 구조와 제작 鉦 構造·製作

징은 악기의 구조를 달리 설명할 것도 없이 간단하다. 소리를 내는 몸체와 악기를 손에 들기 위해 매단 끈이 전부다. 그리고 징을 울리는 채가 있을 뿐이다. 그런데 징 만드는 이들은 평소 들어 보기도 어려운 희귀한 용어들로 징의 구석구석을 가리킨다. 예를 들면 징 바닥에 그려진 나이테 모양의 무늬는 '상사'라고 하며, 징채가

징 제작과정 제작자 李鳳周, 사진 金大壁
鉦 jing

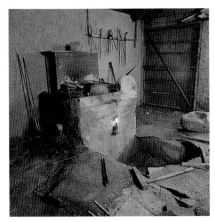

1. 방짜 유기 공방.

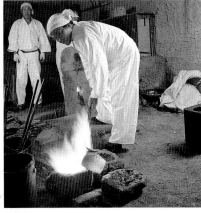

2. 끓인 쇳물을 곱돌에 부어 식히기. '바둑' 만들기.

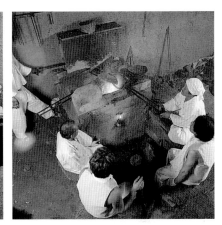

3. 바둑을 불에 달구기.

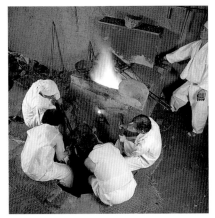

4. 바둑 늘이기. 일명 '네핌질'.

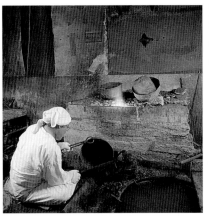

5. 여러 겹 포개진 판을 불에 달구어 하나씩 벗겨내기.
일명 '냄질'.

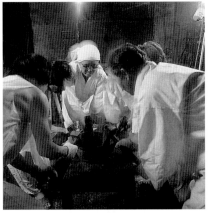

6. 닥팀 망치를 이용해 징의 형태 잡기. 일명 '닥팀질'.

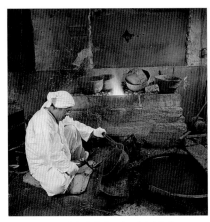

7. 제질 망치로 징의 형태 만들기. 일명 '제질'.

8. 담금질하기. 다시 뜨겁게 달군 징을 갑자기
찬물에 넣는다.

9. 가질 틀에 넣어 다듬기. 일명 '가질'.

닿는 부분은 '봉뎅이', 전두리에 해당하는 부분을 '시울', 옆의 각진 부분은 '귀미'라고 한다. 또 1957년에 한글학회가 낸 사전이나 북한에서 펴낸 『조선말사전』에서는 징을 설명하면서 "전 없는 대야같이 만든다. 면의 직경 39센티미터, …울이 안으로 조금 욱었다. 운두 9센티미터, …울의 안쪽에 구멍을 뚫어 끈을 꿰고 녹비(鹿皮)로 감는다"라고 하여, '전' '운두' '울' 등의 용어를 썼다. 유기장(鍮器匠) 이봉주(李鳳周, 1926-)를 인터뷰한 기사[82]에서는 '우치' '옆각' 등의 용어도 사용되었다. 이렇게 세부 명칭이 제각각인 것은 악기의 제작방법이나 악기 구조에 대한 생각이 제작자마다 달랐음을 입증해 주는 것 같다.

바닥의 두께는 일정하지 않다. 징채가 닿는 봉뎅이 부분은 좀 두껍고(6밀리미터 정도), 전두리 쪽으로 갈수록 얇아진다. 가장자리 부분은 2밀리미터 정도밖에 안 된다. 징 바닥은 얇은 것일수록 울림이 좋다고 한다. 그만큼 메질을 많이 했기 때문에 은은한 소리가 난다.

전두리는 소리의 깊이를 좌우하는 중요한 부분이다. 짧으면 파장이 짧아 얕은 소리가 나고, 지나치게 길면 소리가 알맞은 파장을 형성하지 못해 오히려 소리가 안 난다. 아울러 바닥과 전두리를 연결하는 귀미의 각도도 중요하다. 징 바닥의 상사 무늬는 소리와 큰 관계는 없지만 징의 겉모습을 좌우할 뿐만 아니라 징을 울리면 소리가 마치 그 상사 무늬를 타고 퍼져 가는 듯한 시각적 효과를 주는 중요한 부분이다.

징의 지름이나 바닥의 두께, 전두리의 길이 등은 용도에 따라 일정하지 않을 뿐만 아니라, 같은 용도로 제작한 것이라 하더라도 각각 차이가 있게 마련이다. 1990년에 부산의 초등학교 교사 두 명이 징 전두리의 각도 변화에 따라 징의 음향이 어떻게 달라지는지를 연구하기 위해 백이십 년 된 징부터 최근 것까지 이십여 개를 조사하고 그 결과를 수치로 나타낸 것이 있어 참고할 만하다. 징의 표면 지름이 가장 작은 것은 최근에 제작된 무속용으로 30.5센티미터였고, 40센티미터나 되는 것도 있지만 일반적인 농악징은 평균적으로는 37-38센티미터 내외이며,[83] 궁중음악용 징은 농악징보다 약 10센티미터 정도가 더 넓다. 현재 기네스북에 올라 있는 가장 큰 징은 이봉주가 제작한 것으로 지름이 161센티미터이다.[84]

군악이나 농악에 사용하는 징은 모두 끈으로 매는데, 무속음악용은 주로 엎어 놓고 치기 때문인지 끈을 매는 구멍을 뚫지 않는다. 궁중이나 국가의례에 사용되었던 징은 울의 안쪽에 구멍을 뚫어 끈을 꿰고 녹비(鹿皮)로 감아 장식을 한다. 채의 끝은 방울같이 불룩하게 하고 헝겊으로 망태를 씌운다. 농악에 사용하는 경우 짚을 엮어 만든 징채도 있으며, 무속에서는 징의 채를 오색 끈으로 화려하게 장식하기도 한다.

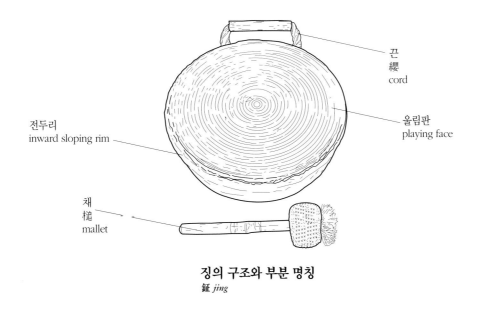

끈
纓
cord

울림판
playing face

전두리
inward sloping rim

채
槌
mallet

징의 구조와 부분 명칭
鉦 *jing*

징은 방짜 유기 제조공정을 통해 완성된다. '방짜 유기'란 끓는 쇳물을 곱돌에 부어 식힌 다음 메로 두들겨서 만든 놋그릇으로, 쇳물을 틀에 부어서 만든 주물(鑄物)보다 품질이 좋다. 끓는 쇠를 형틀에 넣어 단번에 만들어내는 주물에 비해, 여러 차례의 담금질과 메질을 한 놋쇠는 달구고 메로 여러 번 쳐서 다듬은 것으로, 쇠의 조직이 곱고 부드러워지기 때문이다. 그리고 징이나 꽹과리 같은 악기를 만들 때는 놋쇠에 주석을 섞어 방짜 유기 방법으로 만들어 왔다.

방짜 유기는 여러 사람의 공동작업을 통해 복잡한 과정을 거쳐 만들어진다. 방짜 유기 제작방법은 이렇다 할 기록 없이 전국 '놋점'[85]의 장인들을 통해 전승되어 왔다. 그러다가 '그것을 한번 잃으면 되찾을 수 없겠다'는 위기감을 느낀 이들이 전통적인 기법을 익혀 온 명장들의 제작 현장과 그들의 '말'을 기록으로 남겼고, 선대 장인들이 경험으로 축적해 온 그 기술이 정말 '대단한 것'이었음을 알게 된 소수의 학자들이 과학적 언어로 그 과정을 정리하기 시작했다. 그러나 기록자에 따라 작업 과정을 지칭하는 용어들이 다르고, 매 과정의 방법도 달라 여기에서 서술하는 것이 정석이라고 감히 말할 수는 없다. 다른 악기의 경우도 그런 일이 있기는 하지만, 징과 같은 금속타악기의 경우 누구나 '권위'를 인정할 만한 옛 기록 없이 장인들의 구술을 토대로 정리한 것이기 때문에 그 정도가 심하다. 여기에서는 국립국악원과 서울대학교가 공동으로 연구한 보고서를 중심으로 징 만들기의 과정을 소개해 보기로 하겠다.

방짜 유기 방법으로 징을 만드는 과정은 '합금해서 바둑 만들기' '네핌질' '우김질' '냄질' '닥팀질' '제질' '담금질' '울음질' '가질'과 같은 아홉 단계의 공정을 거친다.

첫 작업은 합금이다. 대개 구리와 상납 또는 주석을 사대 일의 비율로 섞는데, 처음부터 그 원리를 알아서 한 것이라기보다 오래 하다 보니 터득하게 된 전통적인 기법이다. 합금은 쇠의 강도와 소리의 질에 절대적인 영향을 미치는 중요한 일이기 때문에 작업장에서는 원대

장이 맡는다. 다음은 합금한 재료를 흑연 도가니에 넣고 풀무질을 해서 녹이는데, 약 사십 분 정도 열을 가하면 쇠가 녹고 그 후로 다시 사십 분이 지나면 쇳물이 끓기 시작한다. 끓었던 쇳물이 식으면 쇠는 바둑알처럼 동글납작해지는데, 이것이 '바둑'이다.

바둑을 만들고 나면 이것을 다시 불에 달구었다가 돌려 가면서 쇠망치질을 하는 '네핌질'을 한다. 이때 징의 두께가 전체적으로 고르게 늘어나도록 조절하는 것이 중요하다. 바둑의 원형이 원하는 크기만큼 늘어나면 다시 약한 불에 달구고 그 원형의 가장자리를 협도로 베어낸다. 네핌질에서는 무엇보다 바둑의 온도 가늠이 중요하다. 만일 식었을 때 망치질을 하게 되면 쇠가 깨지기 때문이다. 네핌질을 끝낸 바둑은 여러 개 겹쳐 놓고 한꺼번에 늘려내는 '우김질'을 한다. 이렇게 여러 장을 놓고 우김질을 하는 이유는 쇠를 얇게 늘일 뿐만 아니라 쇠를 여러 번 달구는 불편을 덜기 위해서다. 우김질이 끝나면 뭉치처럼 한데 포개진 '우개리'를 불에 달구어 하나씩 떼는 '냄질'을 하고, 그것을 하나씩 불에 달구어 가면서 가장자리를 고르게 펴 주는 '닥팀질'을 한다. 그리고 나서 닥팀 망치를 이용해 쇠를 잡아당기듯이 하면서 바닥을 문지른다. 징의 형태가 어느 정도 갖추어지면 이것을 다시 불에 달구어 제질 망치로 완벽한 형태를 잡는 '제질'을 한다.

거의 다 만들어진 징은 쇠의 경도(硬度)를 높여 주기 위해 다시 한번 알맞게 불에 달궜다가 갑자기 찬물 속에 집어 넣는다. 이것이 바로 '담금질'이다. 다음은 징 만들기 과정에서 가장 중요한, 소리를 잡는 과정이 이어진다. 징의 바닥은 징채로 치는 중간 부분이 두껍고 가장자리로 갈수록 얇아지는데, 바닥을 망치질해 가며 두께를 조절하고 소리의 파장을 잡아내는 '울음질'은 명장(名匠)의 숙련된 귀와 손놀림에 의해 이루어지므로 징을 만드는 전 과정 중 제일 중요한 일이라고 할 수 있다. 울음질은 단번에 끝나지 않고 먼저 풋울음을 잡고, 벼름질을 한 다음, 다시 재울음을 잡는다. 징의 울음이 잡히면 완성된 징을 가질 틀에 올려 놓고 표면을 다듬는 '가

질'을 하는데, 가질이란 숱한 메질과 담금질로 볼품 없게 되어 버린 징에 광을 내거나 징 표면에 나이테 모양의 무늬를 넣어 다듬는 작업이다. 취향에 따라 검은색을 살리기도 하고 놋쇠 고유의 광을 내기도 한다.

이렇게 '놋장' 또는 '징깽맨이' '대정'이라고 불렸던 장인들이 어렵사리 만들어낸 징은 사람이 만들어낸 최고의 쇠붙이 기물(器物)로 사랑을 받았다. 시인 유안진(柳岸津)이 "못 참아낼 뭇매를 맞을 만치 맞아내고/ 허공을 흘러 사는 바람의 신이 우는 소리/ 깊고도 머언 목소리의 방짜 징이 되고 싶다"[86]고 한 것도 그렇고, 이형기(李炯基)[87]나 송수권(宋秀權)[88] 같은 시인들이 징 만드는 과정을 아예 한 편의 시로 담아내어 오래도록 감동을 전하고자 했던 것도 가슴 찡하고 안쓰러운 사랑의 표현이었다는 생각이 든다.

징의 연주 鉦 演奏

징은 손에 들고 서서 치는 방법과, 사물놀이를 할 때처럼 틀에 매달아 앉아서 치는 방법, 굿을 할 때처럼 엎어 놓고 치거나, 시나위 합주를 할 때처럼 왼손에 들고 오른손에 채를 잡고 치는 방법이 있다. 이 밖에 농악에서는 징을 들고 춤을 추기도 한다. 징은 징이 본디 가지고 있는 소리를 울려 주는 것인 만큼 연주법이 특별히 개발된 것은 없다. 연주하는 동안 연주자들이 음악에 따라 소리의 크기를 조절해 음악의 흐름을 살려 주는 것이 중요하다. 그러므로 달리 악보가 사용된 적이 없는데, 사물놀이가 유행한 이후 교육 목적으로 만든 기보법이 몇 가지 활용되고 있다. 국립국악원 강습에 사용되는 징의 악보 표기를 참고로 제시하면 다음과 같다.

징의 기보와 연주법

구음	부호	서양음표	연주법
징	○	♩	정타
지	°	♩	약타
짓	●	♪	울림판 막고 치기
	△	♪	쉼표

【악보】

국립국악원, 『한국음악 27—사물놀이』, 국립국악원, 1992.
최병삼, 『사물놀이 배우기—원리에서 연주까지』, 학민사, 2000.

【연구목록】

국립국악원, 『금속타악기연구—징 · 꽹과리』, 국립국악원, 1999.
국립국악원 · 서울대학교 부설 뉴미디어통신 공동연구소 음향공학 연구실, 『꽹과리 합금 조성의 변형과 제작의 기계화에 대한 연구』, 서울대학교 부설 뉴미디어통신 공동연구소, 1997.
국립국악원 · 서울대학교 부설 뉴미디어통신 공동연구소 음향공학 연구실, 『꽹과리의 음량 및 음색 조절에 관한 연구』, 서울대학교 부설 뉴미디어통신 공동연구소, 1993.
金憲宣, 『김헌선의 사물놀이 이야기』, 풀빛, 1995.
이용구, 『징』, 유진퍼스콤, 1994.
이정화, 「징 소리는 아무나 가리는 것이 아니여…, 징장 이용구」 『객석』, 1994. 2.
林晳宰 · 李輔亨 편저, 『풍물굿』, 평민사, 1986.
전북대학교 박물관, 『호남좌도풍물굿』, 전북대학교 박물관, 1994.
전북대학교 전라문화연구소, 『호남우도풍물굿』, 전북대학교 전라문화연구소, 1994.
鄭昞浩, 『農樂』, 열화당, 1986.
鄭在國, 『大吹打』, 은하출판사, 1996.

편경

編磬
pyeon-gyeong, stone chimes

편경(編磬)은 아악의 팔음(八音) 악기 중 석부(石部)에 드는 유율(有律) 타악기이다. 종묘제례악과 문묘제례악 및 대규모의 관현합주에 편성된다. 모두 열여섯 음이 나는 편경의 음색은 자연석에서 우러나오는 순수함과 특유의 청아한 느낌을 준다. 저음에서는 부드럽고 볼륨 있는 소리가 나며 여음이 길고, 높은 음역에서는 여음이 짧고 맑아 영근 소리가 난다.

편경에는 나무틀에 봉두(鳳頭)를 새겨 넣고, 꿩 깃털로 장식하며, 또 받침대에도 기러기나 오리를 새겨 넣는데, 이는 편경의 소리가 새가 날아가듯 멀리 퍼지기를 기원하는 뜻을 담고 있는 것이라고 한다.

편경은 고대 중국에서 만들어진 것으로 우리나라에는 고려 예종(睿宗) 11년(1116)에 처음으로 소개된 이래 현재까지 제례악 및 궁중음악 연주에 사용되고 있다. 편경은 편종(編鐘)과 함께 아악을 대표하는 가장 중요하고 상징적인 악기였다. 그런데 편경의 재료인 경석(磬石)이 워낙 귀하고 제작과정도 어려울 뿐만 아니라, 쉽게 파손될 우려가 있기 때문에 제대로 갖추어진 편경을 여러 용처에 맞게 활용하는 데는 늘 어려움이 따랐다. 그러므로 조선조 세종 때 편경 제작이 국내에서 이루어지기 전까지는 와경(瓦磬, 기와를 편경처럼 구워 만든 것)을 편경의 대용품으로 만들어 쓴 적도 있었으며, 음이 제대로 맞지

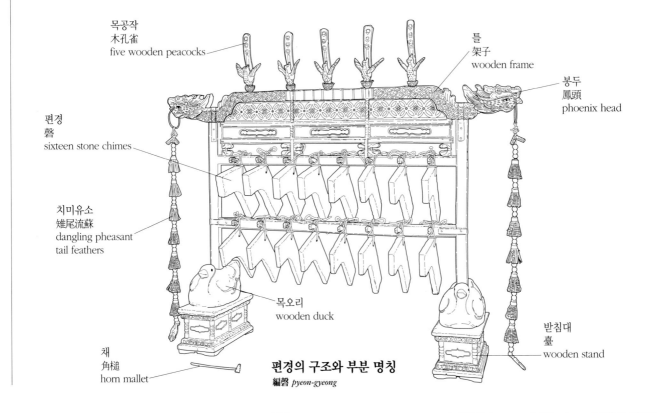

목공작
木孔雀
five wooden peacocks

틀
架子
wooden frame

봉두
鳳頭
phoenix head

편경
磬
sixteen stone chimes

치미유소
雉尾流蘇
dangling pheasant
tail feathers

목오리
wooden duck

받침대
臺
wooden stand

채
角槌
horn mallet

편경의 구조와 부분 명칭
編磬 *pyeon-gyeong*

않는 경을 매달아 겨우 구색만 갖춘 예도 적지 않았다.

그런데 세종 6년(1424)에 국내에서 처음으로 질 좋은 경석이 발견되었고, 이것이 발단이 되어 세종 10년(1428) 여름까지 모두 오백스물여덟 매의 경(열여섯 매의 편경 서른세 틀을 만들 수 있는 수량)이 제작되는[89] 기록적인 성과를 거둠으로써 편경 전승사에 큰 전환점이 마련되었다. 편경은 이후 영조 때에도 두 차례[90] 제작되었고, 20세기에 들어서는 1935년 이왕직아악부에서 조선총독부(朝鮮總督府)의 요청으로 편종, 편경 각 한 틀을 만들어 만주국(滿洲國)의 건국기념 선물로 보낸 적이 있다.[91] 현재는 국립국악원 및 국악 연주단체, 국악 전문인을 배출하는 학교의 수요에 따라 주문 제작되고 있다.

중국에 전하는 편경 유물 중에는 우리나라의 편경처럼 한 틀에 열여섯 매가 매달린 것 외에 열두 매, 서른두 매 편경 등이 있고, 또 음의 높낮이가 경의 크기에 따라 조율되는 편경도 있다. 우리나라에 1116년에 수용된 아악기(雅樂器) 중에는 열여섯 매 편경 외에 열두 매 편경도 있었지만 열두 매 편경은 열두 매 편종처럼 대성아악 특유의 '정성(正聲)·중성(中聲)'[92] 이론에 따른 것일 뿐 편경의 전승사에 큰 영향을 끼치지 못했다.

편경은 음 높이가 다른 경 열여섯 개와 경을 거는 나무틀, 경을 치는 채로 이루어져 있다. 우리나라에서 전승된 편경은 열여섯 개의 경 크기가 모두 같고, 두께에 따라 열여섯 음의 높낮이를 조율한 것이다. 경의 모양은 'ㄱ'자처럼 생겼는데, 경을 채로 치는 부분이 위쪽보다 1.5배가량 길다. 각진 부분에 구멍을 뚫고 붉은 물을 들인 끈으로 꿰어 틀에 맬 수 있게 되어 있다. 경은 두꺼울수록 높은 음이 나고 얇을수록 낮은 음이 나는데, 경의 두께는 최저음인 황종(黃鐘)의 경이 2.5센티미터가량이며, 최고음인 청협종(淸夾鐘)의 경이 6센티미터가량이다.

편경은 편경을 위해 고안된 가자(架子)에 건다. 가자의 아랫단에는 오른쪽에서 왼쪽으로 황종부터 임종(林鐘)까지의 경 여덟 개를, 윗단에는 왼쪽에서 오른쪽으로 이칙(夷則)부터 청협종까지의 경 여덟 개를 배열한다. 경을 틀에 매달 때에는 무명실을 꼬아 만든 끈을 이용해 묶는다. 편경을 치는 각퇴(角槌)는 나무채에 소뿔을 박은 것이다.

편경의 제작은 경석을 음정에 맞게 깎아내는 것으로 비교적 간단하기 때문인지 『악학궤범』 등에 상세한 설명은 없다. 그런데 1932년부터 1935년까지 이왕직아악부 주관으로 진행된 편경 제작과정을 직접 목격한 김천흥의

편경 제작과정 제작자 金賢坤
編磬 *pyeon-gyeong*

1. 재단한 대로 절단하기.

2. 경 다듬기.

3. 표면 다듬기.

4. 경의 완성.

5. 편경 채.

편경의 음역

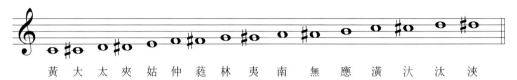

黃 大 太 夾 姑 仲 蕤 林 夷 南 無 應 潢 汰 汰 浹

회고담은 전통과 현대를 이어 주는 시점의 제작방법을 상세하게 구술한 것이어서 좋은 참고자료가 된다.

"김영제(金甯濟) 선생께서는 이런 옛 기록을 참고하시고 현지를 답사하신 후 남양 땅 광구(鑛口)에서 옥돌을 채취해 우차로 서울까지 운반한 다음 제작에 착수했다. 편경의 제작은 일본인 공장에서 담당했는데, 이 공장은 현재 갈월동 파출소 근처의 큰 길가에 있었다. 이 공장을 왕래해 심부름을 도맡았던 나는 덕분에 악기 제작과정의 많은 것을 이해할 수 있었다. 편경을 제작할 때는 우선 큰 옥 덩어리를 알맞게 잘라내는 작업부터 시작하게 된다. 쇠톱을 마주잡은 두 사람이 양쪽에서 밀고 당기며 자르다가 톱과 돌 사이에서 마찰이 일어나면 열 방지를 위해 물을 부은 후 다시 톱질을 하곤 했다. 요즘 같으면 전기 절단기 같은 것으로 힘들이지 않고 자를 수 있지만 당시는 돌 하나를 자르는 데도 많은 시간과 노력이 필요했던 것이다. 힘겹게 잘라낸 돌은 먹줄대로 다시 깎아낸 다음 금강석이라는 붉은 빛 도는 가는 모래로 다듬은 후, 이번에는 숫돌로 갈고 문질러 광채가 나도록 정성을 들였다. 시종일관 수공으로만 만들어내는 편경 제작이 얼마나 힘든 작업인가 실감나게 하는 일이었다. 열여섯 개의 경이 다 만들어지자 선생께서는 조율에 쓰이는 독일제 피치 파이프를 주시면서 임시로 표준해서 음정을 맞추어 놓으라고 지시하셨다. 처음 해 보는 일이라 온 신경을 기울였다. 그러나 미숙한 실력인지라 완전한 조율까지는 생각도 못했고 다만 초보적인 작업의 시중에 충실한다는 자세로 임했다.

편종과 편경은 이렇게 제작되었고 이에 따르는 종과 경의 틀, 목사자·목백아(木白鵝)·목공작·방대(方臺)·유소(流蘇) 등은 아악부 악기장(樂器匠)을 지냈던 강상기(姜相麒) 옹이 담당 제작해 주어 드디어 편종·편경 한

틀씩의 완성을 보았다."[93]

편경 제작에서 중요한 것은 조율이다. 『악학궤범』에 의하면, 편경의 조율은 먼저 황종음을 얻은 뒤 여기에 기준을 두어 십이율(十二律) 사청성(四淸聲)을 맞추었다. 편경이 너무 두꺼워서 소리가 높을 경우는 경을 약간 갈아 조율하고, 너무 얇아서 제 음보다 약간 낮은 음이 날 경우는 아래의 끝부분을 갈아 음을 약간 올려 제 음을 맞추었다. 그러나 음 차이가 심한 경우 편경의 길이가 서로 달라지게 되므로 음정을 억지로 맞추기보다는 처음부터 새로 제작하는 편이 낫다. 경을 약간 갈아내어 조율한다는 점은 "세종이 새로 제작된 편경 소리를 듣다가 이칙음이 약간 높다고 지적하여 살펴보니, 장인들이 편경을 재단하면서 그어 놓은 붓 자국이 조금 남아 있었다. 그것을 끝까지 갈아냈더니 비로소 정확한 음이 났다"[94]는 일화를 통해서 널리 알려진 사실이다. 완성된 편경에는 각각 십이 율명의 첫 글자와 제작연대를 새겨 넣는다.

편경의 연주 編磬 演奏

편경은 서거나 앉아서 편경의 고(鼓) 부분을 친다. 편종처럼 조선시대에는 제례악과 조회악의 주법이 약간 차이가 있었으나, 현재는 모두 오른손에 각퇴 하나만을 들고 연주한다. 편경의 음역은 편종보다 한 옥타브 높은 음이 나며, 조율은 편종처럼 십이율 사청성이다.

【연구】

金法知,「英正朝 編磬 製作過程 研究—『仁政殿樂器造成廳儀軌』를 中心으로」, 영남대학교대학원 석사학위논문, 1995.

편종

pyeonjong, bronze bells

편종(編鐘)은 아악의 팔음(八音) 악기 중 금부(金部)에 드는 유율(有律) 타악기이다. 모두 열여섯 음이 나는 편종은 맑은 음색과 긴 여음을 가지고 있어 문묘제례악, 종묘제례악, 당피리 중심의 연향악 등, 느린 음악 연주에 적합하다.

편종은 고대 중국에서 만들어진 것으로 우리나라에는 고려 예종 11년(1116)에 처음으로 소개되었는데, 조선시대 세종 때부터는 국내에서 직접 편종을 만들어 사용하기 시작했다. 세종 12년(1430)에 조선의 표준 음고(音高)를 정한 뒤, 표준음에 맞는 악기 제작 사업이 추진되는 과정에서 중국 역대의 편종 주종(鑄鐘)에 관한 다양한 연구와 실험이 이루어졌다. 처음에는 중국 편종의 합금(合金) 방법을 따랐으나, 구리와 주석의 중량 비율이 적절하지 못하고 음률도 조화를 이루지 못하여 만족한 결과를 얻지 못했다.[95] 이에 박연(朴堧)의 제안에 따라 주종소(鑄鐘所)를 설치해 조선의 독자적인 합금 기술을 개발함으로써 마침내 편종의 국내 생산이 가능하게 되었다. 편종 제작기술은 주로 공조(工曹)에 소속된 유장(鍮匠)들에 의해 전승·발전되었는데, 조선 후기에 임진왜란으로 인해 아악기가 파손되고 악사들이 본직을 떠나 아악 연주전통이 심하게 훼손되었을 때도, 조선 전기에 축적된 편종 제작기술과 유장들의 솜씨에 근거해 수차례 편종을 제작할 수 있었다.

중국에서 발굴된 고대의 편종 유물 중에는 한 틀에 편종 열두 매가 매달린 것부터 예순네 매가 매달린 것까지 종류가 다양하고, 종의 음 높이를 크기에 따라 조절한 것, 두께에 따라 조절한 것 등 여러 가지가 있다. 그런데 우리나라에서는 고려시대 이후 한 틀에 열여섯 매의 편종을 매단 한 가지 형태가 전승되었다. 다만, 고려 예종 11년에 수용된 대성아악기 중에 열여섯 매 편종과 열두 매 편종이 구분되어 있었으나, 그것은 대성아악 특유의 '정성(正聲)·중성(中聲)' 이론에 따른 것일 뿐 후대의 편종 전승에 실질적인 영향을 끼치지는 않았다. 그리고 열여섯 음을 내는 종의 크기를 모두 같게 하고 두께를 달리해 음정을 맞추는 편종의 조율방법도 현재까지 변화 없이 전승되고 있다. 현재 편종은 국립국악원 및 국악 연주단체, 국악 전문인을 배출하는 학교의 수요에 따라 주문 생산되고 있다.

편종의 구조 編鐘 構造

편종은 음 높이가 다른 종 열여섯 개와 종을 거는 나무틀(架子), 종을 치는 채인 각퇴(角槌)로 이루어져 있다. 편종의 크기는 모두 같고 두께에 따라 열여섯 음의 높낮이를 조율한 것인데, 종의 지름은 19센티미터, 높이는 27.5센티미터, 두께는 최저음인 황종(黃鐘)의 종이 2밀리미터, 최고음인 청협종(淸夾鐘)의 종이 4밀리미터 가량이다. 중국 종과 달리 우리나라 편종은 상하가 직선이 아닌 둥그스름한 곡선을 이루고 있고, 밑부분이 타원형으로 되어 있으며, 겉면에 마유(馬乳)라고 하는 작은 원형의 돌출 부분들이 있는 점이 특징이다. 이것은 종의 울림을 아름답게 하되, 그 여운이 너무 길지 않도록 하는 기능이 있다.

1. 종 다듬기. 2. 음정 맞추기. 3. 편종 연주.

종은 특별하게 디자인된 틀에 두 줄로 매다는데, 아랫단에는 오른쪽에서 왼쪽으로 황종부터 임종까지의 종 여덟 개를, 윗단에는 왼쪽부터 오른쪽으로 이칙부터 청협종까지의 종 여덟 개를 배열한다. 종틀에는 쇠로 만든 가막쇠 걸이가 부착되어 있어 쉽게 걸 수 있다. 편종을 치는 각퇴는 나무에 소뿔을 박은 것이다. 편종의 구조와 부분 명칭은 아래와 같다.

편종의 제작 編鐘 製作

편종 제작방법은 『악학궤범』 및 여러 권의 악기조성청의궤(樂器造成廳儀軌)에 상세히 설명되어 있다.[96] 편종은 구리와 주석 등의 재료를 일정 비율로 합금하여 종 모양의 주물 틀에 부어 만든다. 종을 찍어내는 주물의 틀(鑄器)은 주로 개흙(浦土)으로 만드는데, 조선시대에는 주물

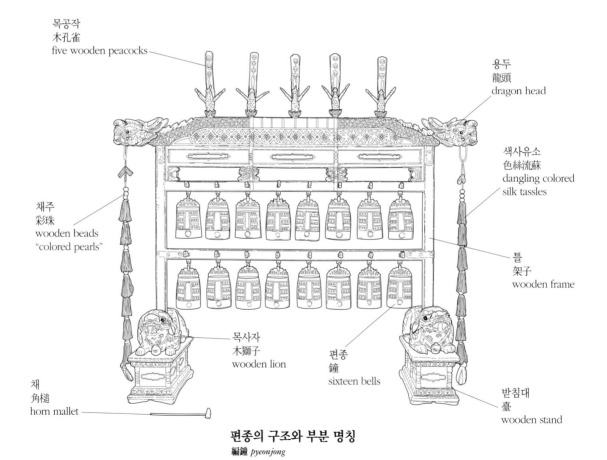

목공작
木孔雀
five wooden peacocks

용두
龍頭
dragon head

색사유소
色絲流蘇
dangling colored
silk tassles

채주
彩珠
wooden beads
"colored pearls"

틀
架子
wooden frame

목사자
木獅子
wooden lion

편종
鐘
sixteen bells

받침대
臺
wooden stand

채
角槌
horn mallet

편종의 구조와 부분 명칭
編鐘 *pyeonjong*

편종의 음역

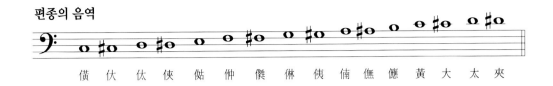

僙 伏 㑲 俠 㑣 㑲 僕 㑣 㑲 㑲 無 應 黃 大 太 夾

에 잡티가 섞이지 않게 하기 위해 세사(細沙)와 사기가루(沙器搗末), 동이 만드는 흙(造甕土)을 걸러, 섞어 쓰는 방법이 고안되었다. 종의 겉면에는 음 이름의 첫 글자를, 종의 안쪽에는 주종(鑄鐘) 연도를 새겨 넣는다.

편종 제작에 있어서 가장 중요한 것은 좋은 소리와 정확한 조율이다. 좋은 소리의 비밀은 합금에 있는데, 세종 때에 박연이 지적했던 것처럼 구리와 주석의 중량 비율이 제대로 배합되지 않으면 맑고 고른 소리를 얻기 어렵다. 세종 때의 편종 제작이 어떤 비율로 합금되었는지 밝혀진 것이 없지만, 조선 후기의 여러 악기조성청의궤 등에는 합금 내용과 재료의 양이 구체적으로 제시되어 있다. 예를 들면 영조 17년 편종 두 틀을 제작할 때 숙동(熟銅) 삼백열여섯 근(斤), 유철(鍮鐵) 이백여덟 근, 함석(含錫) 서른여섯 근 열다섯 냥(兩), 유랍(鍮鑞) 스물아홉 근 일곱 냥을 합금했다는 기록 등이다.[97]

금속 배합물을 불에 녹여 종 모양의 주물로 떠낸 다음에는 정확한 조율과정을 통해 비로소 선율을 연주할 수 있는 종이 완성된다. 보통은 실제 음보다 조금씩 두껍게 떠낸 후 종 안쪽의 살을 파면서 음을 맞추게 되는데, 편경, 편종의 조율에 대해서는 『악학궤범』에 제시된 방법을 참고해 볼 만하다. 『악학궤범』의 편찬자들은 먼저 편경·편종 등의 조율의 어려움을 언급한 뒤, 경·종의 매 음을 일일이 율관(律管)에 맞출 경우 이론상으로는 다 맞을 것 같지만, 사실상 대나무로 만든 율관을 '불어서 내는 음'과 금속이나 경석(磬石)으로 만든 경·종을 '쳐서 내는 음'에 미세한 차이가 있기 때문에 오차를 피할 수 없다고 했다.[98] 그렇기 때문에 음을 정확히 내기 위해서는 먼저 율관을 불어 황종음을 맞춘 뒤, 그 다음부터는 율관이 아닌 경과 종의 황종음을 기준 삼아 조율해야 정확하게 된다는 것이다. 대나무관을 불어서 내는 음

과 종이나 경을 쳐서 내는 음에 차이가 있다는 것이 정확하게 무엇을 뜻하는지는 더 연구할 과제이지만, 아마도 『악학궤범』 편찬에 참여한 전문가들은 이 방법이어야만 편경과 편종의 음을 좀더 정확하게 조율할 수 있다고 믿었음에 틀림없다. 그렇지 않고서야 세종 때에 제작된 "제향(祭享)과 조회(朝會)에 쓰이는 경과 종의 음이 각각 조금씩 높고 낮은 차(差)가 있는 것은 당시에 분명히 율관으로만 조율했기 때문일 것"이라는 단정적인 발언을 할 수 없었을 것이다.

편종의 연주 編鐘 演奏

편종을 연주할 때는 연주자가 편종 틀을 마주 보고 서거나 앉아서 연주한다. 편종을 칠 때에는 종의 아랫부분에 동그랗게 돋을새김한 수(隧)를 친다. 조율된 종이라 하더라도 치는 부위에 따라 음정이 달라지기 때문에 치는 위치가 매우 중요하다. 세종 때에는 종에 치는 부위의 표시가 없어 악사들이 제대로 연주하지 못해 문제가 된 적도 있다.[99]

연주자는 오른손에 각퇴를 쥐고 편종을 치는데, 조선 전기에는 연주곡이 아악인 경우 황종음부터 임종음까지는 오른손으로, 이칙음부터 청협종음까지는 왼손으로 치는 방법이 있었다고 한다. 그러나 현재는 악곡 구분 없이 모두 오른손으로만 연주한다. 편종은 7음 음계로 조율되며 십이율 사청성의 열여섯 음을 낸다.

【연구】

張師勛, 「종묘소장 편종과 특종의 조사연구」 『國樂史論』, 대광문화사, 1983.

특경

特磬
teukgyeong, single slab of stone

특경(特磬)은 아악의 팔음 악기 중 석부(石部)에 드는 유율 타악기이다. 경 한 개를 틀에 매달아 놓은 특경에서는 황종음이 난다. 길이는 짧은 폭이 31.5센티미터, 긴 쪽이 47.7센티미터이고, 두께는 3센티미터이다. 고려시대의 아악에는 편성되지 않았고, 조선시대에 『주례도(周禮圖)』를 참고하여 만들어 쓰기 시작했다. 이후 제례악의 종지를 알리는 악지(樂止)에 사용했는데, 악지의 악보는 아래와 같다.

경·종의 틀, 가자 架子

편경과 편종, 특경과 특종을 매다는 틀은 가자(架子)라고 한다. 종의 틀은 받침대 구실을 하는 나무상자와 나무상자 위의 장식물(사자나 호랑이 또는 오리나 기러기), 양쪽의 받침대 위에 세우는 기둥(설주), 종을 걸기 위해 가로놓인 두 단의 횡목(橫木), 공작(孔雀)·용두(龍頭)·봉두(鳳頭)와 같은 횡목 주변의 장식물 등으로 구성되며, 가자를 이루는 각 부분은 각각 따로 만들어 채색하여 조립하게 되어 있다.

가자의 재료는 이년목(二年木)·가래나무(楸木)·상수리나무 등이며, 가자를 장식하는 사자·호랑이·오리·기러기·용두·봉두 등은 유자나무(椵木)로 조각을 한다. 조회 및 연향에 사용하는 경·종은 화려하고 정교하게 장식을 하는데, 공작 및 용두·봉두는 모두 동랍(銅鑞) 연철(鉛鐵)을 교합(交合)하여 만들고, 용두 및 봉두에는 색색의 비단실로 짠 매듭끈(流蘇)을 매단다. 다만 용두에는 여의주를 상징하는 채색 나무구슬(五色木珠)을, 봉두에는 봉새의 깃털을 상징하는 꿩꼬리(雉尾) 유소(流蘇)를 꿰는 것이 다르다. 순검질소(純儉質素)해야 하는 제례용 경·종은 뇌고(雷鼓)의 가자처럼 채색을 피해 유소도 비단 매듭끈이 아닌 무명실 매듭끈을 사용한다.

악지의 악보

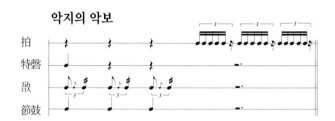

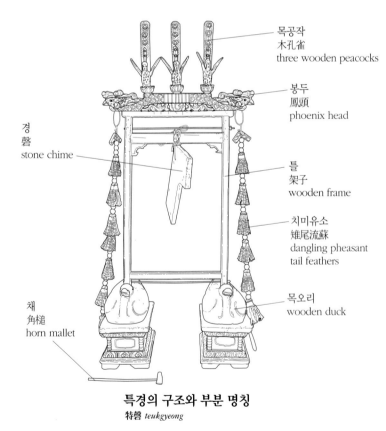

특경의 구조와 부분 명칭
特磬 *teukgyeong*

목공작
木孔雀
three wooden peacocks

봉두
鳳頭
phoenix head

틀
架子
wooden frame

치미유소
雉尾流蘇
dangling pheasant
tail feathers

목오리
wooden duck

경
磬
stone chime

채
角槌
horn mallet

특종

特鐘
teukjong, single bell

특종(特鐘)은 아악의 팔음 악기 중 금부(金部)에 드는 유율(有律) 타악기의 하나이다. 길이가 62센티미터, 밑부분의 긴 지름이 29.3센티미터인 종 한 개를 틀에 매달아 놓은 것인데, 종은 편종의 종보다 두 배나 크다. 음정은 편종의 황종음(黃鐘音)에 맞춘다. 종을 치는 각퇴는 편종과 같다. 고려시대의 아악에는 편성되지 않았고 조선 전기에 『주례도』를 참고해 만들어 쓰기 시작했다. 이후 제례악의 시작을 알리는 악작(樂作)에 사용했는데, 그 악보는 옆과 같다.

악작의 악보

拍

特鐘

枳

節鼓

【연구】

張師勛, 「종묘소장 편종과 특종의 조사연구」『國樂史論』, 대광문화사, 1983.

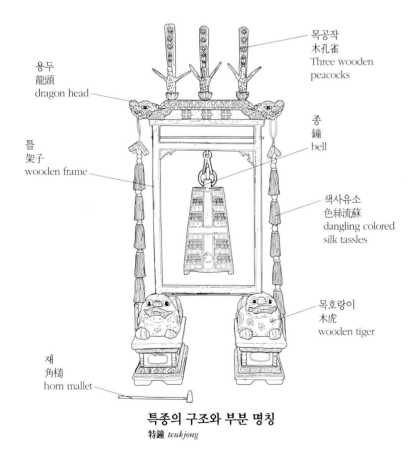

용두
龍頭
dragon head

틀
架子
wooden frame

재
角槌
horn mallet

목공작
木孔雀
Three wooden peacocks

종
鐘
bell

색사유소
色絲流蘇
dangling colored silk tassles

목호랑이
木虎
wooden tiger

특종의 구조와 부분 명칭
特鐘 *teukjong*

아악에 사용되는 특수 타악기

雅樂 特殊 打樂器
Three uniquely distinct percussion instruments used in *a-ak*

부

缶 / *bu*, jar of baked clay

부(缶)는 아악의 팔음(八音) 중 토부(土部)에 드는 타악기로 아악의 헌가(軒架)에 편성된다. 예전에는 음 높이가 있는 부를 여럿 만들어 선율을 연주한 적도 있지만, 현재는 특별한 음정 없이 단순한 타악기로 사용되고 있다. 끝이 갈라진 대나무 채로 질그릇을 두드려 내는 부의 울림은, 비록 음량은 크지 않지만 무미한 듯 진행되는 아악 연주에 특유의 리듬감을 살려 주는 중요한 역할을 한다. 현재는 문묘제례악 연주에만 편성되고 있다.

부는 훈과 함께 토기시대의 산물로 현재까지 전승되고 있다. '부(缶)'라는 글자에 용량을 재는 단위(四斛)의 의미가 있는 것으로 보아, 고대사회에서는 종(鐘)이나 율관(律官)이 그랬던 것처럼 표준 도량형을 제시하는 기능도 함께 하지 않았을까 싶다. 부는 『주역(周易)』이나 『시경(詩經)』 등에 '부에 차다(盈缶)'[100] '부를 써서(用缶)'[101] '부를 치고 노래한다(鼓缶而歌)'[102] '부를 두드리다(擊缶)'[103]라는 용례로 등장하며, 부의 속이 빈 것은 무엇이든 받아들이는 '수용(容)'을, 둘레가 모나지 않고 둥근 것은 '상응(應)'을 뜻해 중성(中聲)을 내는 것으로 인식되었다.

우리나라에서는 조선 초기부터 제례악 연주에 편성되었던 기록이 있고, 세종 때에는 중국 악서(樂書)의 내용을 참고해 음 높이가 서로 다른 부를 만들어 아악의 음률을 연주할 수 있게 제작했다. 세종 때부터 성종 때까지 아악 연주에는 열 개의 부가 편성되고 열 명의 연주자가 이를 연주했으며, 『악학궤범』에는 음이 서로 다른 부를 만들 때 진흙을 빚는 두께로 그 음을 조절한다고 기록했다. 그러나 질그릇 대야처럼 생긴 부에서 어떻게 음정을 얻을 수 있었는지 의문이다. 뿐만 아니라 『악학궤범』 편찬자들도 당시 음정을 내는 부의 전거(典據)와 실제 연주에 대해 불신(不信)을 감추지 않고 있음이 주목된다. 그리고 이후로는 아악 편성에 부가 열 개씩이나 편성된 예가 사라졌다. 『증보문헌비고(增補文獻備考)』나 『춘관통고(春官通考)』의 아악 편성도에는 부가 한 개로 줄어 들었다.

부의 바닥은 평평하며 위쪽의 지름이 31.3센티미터,

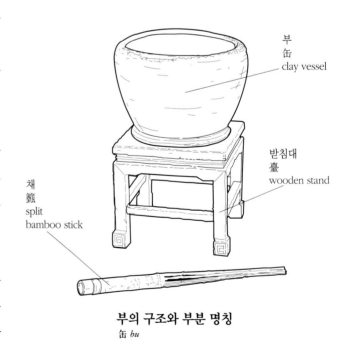

부
缶
clay vessel

받침대
臺
wooden stand

채
籈
split
bamboo stick

부의 구조와 부분 명칭
缶 *bu*

높이가 23-24센티미터 정도이다. 겉면은 훈(塤)처럼 검은색 유약을 발라 윤기를 내고, 안쪽은 붉은 칠을 한다. 부를 치는 채는 대나무로 만든다. 손잡이 부분은 그대로 두고 아래쪽 29.5센티미터가량은 아홉 가닥으로 갈라 쪼개는데, 어(敔)의 채와 비슷하다. 부를 연주할 때는 화분 받침대같이 생긴 낮은 나무상 위에 올려 놓는다.

연주자는 오른손에 대나무채를 쥐고 부의 가장자리를 두드린다. 특별한 연주 방법은 없다. 문묘제례악에서는 각 음마다 '탁 탁 탁 타다다다…' 하는 식의 일정한 패턴을 반복해서 한 번씩 친다.

어

敔·楬 / eo, wooden tiger

어(敔)는 아악의 팔음 중 목부(木部)에 드는 타악기로, 호랑이가 엎드린 모양을 한 아주 독특한 특수악기다. 아악 연주에서는 주로 음악의 종지(終止)를 알리는 역할을 한다. 어(敔)는 무엇을 막는다는 뜻의 '어(禦)'와 의미가 통하며, 악기를 쳐서 음악을 종지하는 관습에서 비롯된 명칭이다. 어는 다른 이름으로 '갈(楬)'이라고도 하는데, 이것은 호랑이 등에 부착된 톱니를 채로 '드르륵' 긁을 때 나는 소리가 중국어의 '갈(楬)' 자 발음(jié, 또는 qài)과 비슷한 것에서 붙여진 것이라고 한다.

어는 고려시대에 대성아악에 편성되어 들어온 이후 아악 연주에 사용되어 왔는데, 현재는 종묘제례악과 문묘제례악에 편성된다. 특경(特磬)과 박, 북 등 제례악의 악지(樂止)를 연주하는 타악기와 어울려 시원스런 여운이 느껴지는 소리를 낸다. 어를 치는 수평적인 동작은 축의 수직적 동작으로 열었던 땅과 하늘을 다시 맞닿게 하여 음악을 그치는 것을 뜻하는 것이다.

한편 호랑이가 흰색인 것은 음(陰)을 상징하기 때문에 그런 것으로, 아악에 배치할 때는 양을 상징하는 축(柷)의 반대편인 서쪽에 놓는다. 그러나 어의 몸통 색깔이 항상 흰색이었던 것만은 아니다. 『시악화성(詩樂和聲)』의 어 항목에서는 "추목을 사용해 호랑이 형상처럼 만든다. …황색 바탕에 검은 무늬를 아울러 호랑이 모양을 본뜬 것이다"라고 설명되어 있다.[104] 그리고 조선시대의 궁중 기록화에도 흰색 어보다 황색 어가 더 많이 등장해서 현재의 어와 다른 모습을 보여준다.

어는 나무로 조각한 호랑이와 받침대, 대나무 끝을 세 가닥씩 세 개로 갈라 아홉 조각을 만든 채인 진(籈, 또는 戛子)으로 이루어져 있다. 받침대의 면적은 94.1× 37.8센티미터, 호랑이의 길이는 96센티미터, 엎드린 자세의 높이는 37센티미터, 나무톱니의 총 길이는 68센티미터, 톱니의 높이는 1.5-2센티미터가량이며, 톱니의 수는 모두 스물일곱 개이다. 채는 부(缶)의 채와 같다. 나무 호랑이를 받침대 위에 올려 놓을 때 머리는 연주자의 왼쪽을 향하게 놓는다.

연주자는 어의 뒤에 서서 오른손에 대나무채를 쥐고 허리를 구부려 호랑이의 등에 난 스물일곱 개의 나무톱니를 긁거나 머리 부분을 쳐서 소리를 낸다. 음악을 끝낼 때 모두 세 번을 치는데, 먼저 호랑이의 머리를 세 번 치고, 나무톱니를 등줄기부터 꼬리 쪽까지 한 번씩 훑어 내리는 것을 세 번 반복한다.(악지의 악보 참조)

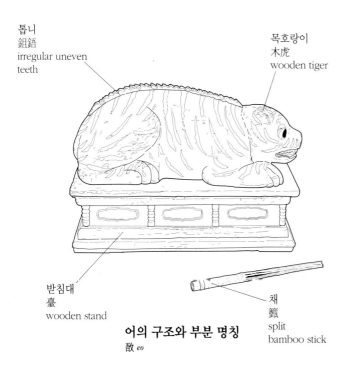

톱니
鉏鋙
irregular uneven teeth

목호랑이
木虎
wooden tiger

받침대
臺
wooden stand

채
籈
split bamboo stick

어의 구조와 부분 명칭
敔 eo

축

祝·柷 /

chuk, wooden box through with a wooden hammer

축(柷)은 아악의 팔음 중 목부(木部)에 드는 타악기로 사각의 나무 절구통처럼 생긴 독특한 형태를 가졌다. 축은 아악 연주의 시작을 알리는 역할을 한다. 축은 '강(柷)'이라고도 한다. 옛 문헌에서는 축을 등가(登歌)에 편성하면서 '강(柷)'이라고 표기한 경우가 있는데, 이것은 축을 칠 때에 나는 나무 절구질 소리의 의성어(kōng, qiāng)에서 연유한 명칭이다. 축은 고려시대에 대성아악의 한 가지로 수용된 이래 아악 연주에 사용되어 왔고, 현재는 종묘제례악과 문묘제례악에 편성된다. 특종(特鐘)과 박·북 등 제례악의 악작(樂作)을 연주하는 타악기와 어울려 둔탁하면서도 요란하고, 또 매우 의미심장하게 다가오는 독특한 울림을 만들어낸다.

음악의 시작을 알리는 축은 항상 음악의 종지를 알리는 어(敔)와 짝이 되어 음악 편성 안에서 상징적 기호로 존재한다. 축은 악기 배치에서 언제나 동쪽에 놓이고, 축의 겉면은 동쪽을 상징하는 청색(파랑이 아닌 연초록)으로 칠한다. 축은 양(陽)의 상징이며, 축을 치는 수직적

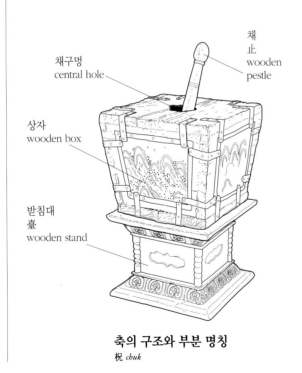

축의 구조와 부분 명칭
柷 *chuk*

채구멍
central hole

채
止
wooden
pestle

상자
wooden box

받침대
臺
wooden stand

인 동작은 땅과 하늘을 열어 음악을 시작한다는 의미를 담고 있다. 축의 이러한 상징기호는 음(陰)을 상징하는 어가 종지를 뜻하고 서쪽에 배열되며 서쪽을 상징하는 흰색으로 표시되는 것과 대비를 이룬다. 대체로 아악기가 음양론에 바탕을 두었다고는 하지만, 그 중에서도 가장 명쾌한 본보기가 되는 것이 바로 축과 어의 경우라고 할 수 있다.

축은 네모난 나무상자인 몸체와 채(止)로 구성되어 있다. 네모 상자는 바닥면이 좁고 위가 약간 넓은 사다리꼴 모양의 육면체이며, 상자의 윗면에는 채가 드나들 수 있을 만한 원형의 구멍을 뚫는데, 구멍의 지름은 9센티미터이다. 상자의 바깥면에는 푸른색을 칠한 뒤 앞뒤 양면에 검은색으로 간단한 산수(山水)를 그려 넣는다.[105] 그리고 이왕직아악부 시대의 축 사진이나 성균관에서 소장하고 있는 축은 상자의 각 면에 쇠장식을 붙여 벌어지지 않게 고정시킨 것을 볼 수 있다

축의 채인 지(止)는 길이 59센티미터, 굵기 5센티미터 가량의 절구공이처럼 생긴 막대로, 붉은 칠을 한다. 축의 채는 몸체와 분리시키지 않고 언제나 통 속에 꽂아 둔다. 이 밖에 축을 올려 놓는 방대(方臺)는 면적이 45×45센티미터, 높이는 36센티미터 정도이다. 한편 『세종실록』 「오례」에서는 『악서(樂書)』를 인용해 'T'자를 뒤집어 놓은 모양의 채를 소개하여, 축을 연주하는 또 다른 방법이 있었음을 알려 준다. '⊥' 모양의 채로 축을 칠 때 축의 밑바닥뿐만 아니라 좌우면도 칠 수 있게 되었던 것 같다.

축은 연주자가 선 채로 약간 허리를 구부리고 오른손으로 채를 쥐어 곧게 세웠다가 절구질하듯이 바닥 면을 내리친다.(악작의 악보 참조)

打樂器 註

1. 黃晳暎, 『張吉山』, 창작과비평사, 1995 참조.

2. 『世宗實錄』卷一百三十三, 「五禮」, 「軍禮序例」, 52ab.

3. 『練兵指南』20ab. "증통 흔번 노코 쇼징 두 바탕 울리고…" "쇼징을 울려ᄂ 각병이 앉아 쉬고…" 『練兵指南』5b. "쇼징을 티고 긔를 누여ᄃ 모ᄃ 군이 앉자 쉬고…"

4. 짝쇠가락은 상쇠가 꽹과리를 부르듯 '두둥' 하고 치면, 부쇠가 '매깽'이라면서 상쇠의 부름에 응답한다고 하여 '두둥매깽'이라고도 하며, 두 악기가 품앗이하듯 교대로 연주한다고 하여 '품앗이 가락' 또는 '짝두름'이라고도 한다.

5. 갱정은 경쇠와 같은 것으로, 지름이 15센티미터 정도 되는 놋주발 같은 것이다. 실제 갱정이 없을 때는 놋주발을 사용하기도 한다. 갱정은 끈을 달아 가는 나무막대에 매달아서 왼손으로 그 나무막대를 들고, 오른손에 나무로 만든 채를 들고 그 채로 친다.

6. 金秀煥 編, 「李海潮 獄中春香歌」 『拾六春香傳』(上), 五光印刷株式會社, 1988, pp.924-925.

7. 국립국악원 국악연구실과 서울대학교의 뉴미디어통신 공동연구소 음향공학연구실이 공동으로 '꽹과리 합금 조성의 변형과 제작의 기계화에 대한 연구'를 진행했는데, 그 기초 연구를 위해 전국의 이름있는 상쇠를 만나 꽹과리 음향 선호도를 조사한 적이 있다. 이 조사는 1997년 7월부터 8월까지 이루어졌으며, 김경희 연구사와 필자 등이 참여했다. 김경희, 「꽹과리 음향 선호도 조사 보고서」 『國樂院論文集』 제10집, 國立國樂院, 1998, pp.269-292.

8. 김헌선, 『그 위대한 사물놀이의 서사시 김용배의 삶과 예술』, 풀빛, 1998, p.140.

9. 김헌선, 위의 책, p.142.

10. 『戊子進爵儀軌』(1828)와 『己丑進饌儀軌』(1848)에는 바라가 '淨淵'이라고 소개되어 있다. 의궤류에서 자바라라는 명칭이 등장한 것은 高宗 때의 『戊辰進饌儀軌』(1868)부터이다.

11. 正祖의 華城 陵幸을 기록한 『華城日記』에는 '킥斗 소리로 巡更하더라'는 구절이 나오는데, '킥斗'는 바라 모양을 한 器物의 또 다른 명칭이며, 주로 순찰할 때 주변을 경계하기 위해 울렸다고 한다. 여기서는 왕이 참례하는 의식에서 나발이나 징과 함께 긴장감과 위엄을 돋우기 위해 사용되었음을 알 수 있다. 姜漢泳 校註, 『意幽堂日記·華城日記』, 신구문화사, 1974, pp.83-84.

12. 感恩寺址 三層石塔 舍利器에 새겨진 네 명의 악사는, 바라와 腰鼓, 옆으로 부는 젓대(橫笛), 指板에 새를 조각한 목 굽은 비파(鳳首曲頸琵琶)를 연주하는 이들이다. 여기에 맞추어 두 명이 춤을 추고 있다.

13. 경상북도 문경군 鳳岩寺 智證大師寂照塔의 塔身에도 여덟 면 중 여섯 면에 笙·唐琵琶·箪篥·橫笛·銅鈸·拍板 등이 조각되어 있다.

14. 국립중앙박물관 編, 『새천년 새유물展』, 국립중앙박물관, 2000, p.25.

15. 주 6 참조.

16. 金泰坤, 『韓國巫歌集』 I, 集文堂, 1979, p.119.

17. 國立國樂院, 『한국음악 29—한국의 굿』, 國立國樂院, 1996, p.44.

18. 일본의 『信西古樂圖』에 그려져 있는 방향은 소리 편을 뉘어 놓는 금속대가 없고, 소리 편을 실에 꿰어 길쭉하게 매달고 쳤다.

19. 金春洙, 「타령조」 『꽃을 위한 서시』, 미래사, 1991, pp.92-93.

20. 申光洙, 「鑑湖春泛」, 申石艸 譯, 『韓國名著大全集—石北詩集』, 大洋書籍, 1975, pp.35-36.

21. 沈載完 編著, 『定本時調大全』, 一潮閣, 1984, p.29.

22. 『三國史記』卷十四, 6ab.

23. 「북 메우기」 『重要無形文化財 解說—工藝技術篇』, 文化公報部 文化財管理局, 1988, pp.271-296.

24. 陳暘, 『樂書』卷四十二, 1b.

25. 李德懋, 「雷鼓 三通」 『국역 청장관전서』 VIII, 민족문화추진회, 1979, pp.263-264.

26. 미국 메릴랜드대학교 교수 로버트 프로바인(Robert C. Provine)이 피바디 에섹스 박물관측의 요청으로 소장품 조사를 한 적이 있고, 당시 촬영한 사진을 본 적이 있다.

27. 현재 국립국악원에 소장되어 있는 북면이 두 개인 도의 북통에는 노도처럼 붉은색을 칠했다.

28. 이 중 장대 끝의 새 모양이나 새를 받치는 부분의 장식, 북통과 새 사이의 간격 등이 現傳하는 그림이나 사진에서 약간씩 차이를 보인다. 『樂學軌範』에도 뇌도 한 가지만 圖說하고 나머지는 모두 뇌도와 같다고 했기 때문에 후대에 전승되는 과정에서 약간의 넘나듦이 있었던 것 같다.

29. 林美善, 「己巳進表裏進饌儀軌」에 나타난 궁중연향의 면모와 성격」 『國樂院論文集』 제7집, 國立國樂院, 1995, pp.163-186.

30. 『李王家樂器』에 좌고의 명칭과 사진이 소개되어 있다. 그러나 좌고의 해설은 "二千年前 三國時代의 腰鼓가 변하여 전한 것"이라고 되어 있어 사실과 다르다. 李王職 編, 『李王家樂器』, 李王職, 1939, p.53.

31. 漢山居士, 「漢陽歌」, 金起東 外, 『詳論歌辭文學』, 瑞音出版社, 1983, p.214.

32. 池瑛熙, 「해금산조해설」, 成錦鳶 編, 『池瑛熙民俗音樂硏究資料集』, 成錦鳶가락 保存硏究會, 1986, p.475.

33. 徐兢, 『宣和奉使高麗圖經』 卷十三, 1a9-b3; 金鐘潤·鄭龍石 共譯, 『선화봉사 高麗圖經』, 움직이는 책, 1998, p.147.

34. 漢山居士, 「漢陽歌」, 앞의 책, p.227.

35. 金秀煥 編, 『古本春香傳』, 앞의 책, p.89.

36. 『高麗史』 卷七十二, 「禮志」, '輿服', 39a4-55b1.

37. 주 6 참조.

38. 木造獬豸鼓臺 및 弘鼓는 『通度寺聖寶博物館 名品圖錄』(通度寺聖寶博物館, 1999)의 p.130 참조. 호랑이 모양의 북 받침은 『특별전—우리 호랑이』(국립중앙박물관, 1998)의 p.88 참조.

39. 『高麗史』 卷七十一, 「樂志」, 31a3-b6.

40. 『高麗史』 卷一百八, 「列傳」, '李混', 7b2-9b9.

41. 일부 국악 논저에서 무고를 교방고와 같은 것으로 간주하는 예가 있지만, 무고와 교방고는 기능과 크기·명칭이 각각 다른 별개의 북으로 보는 것이 더 타당하다.

42. 「景福宮營建歌」 『韓國學報』 제38집, 一志社, 1985, pp.203-211.

43. 李學逵, 「乞士行」, 林熒澤 編譯, 『李朝時代 敍事詩』(下), 창작과비평사, 1986, p.308.

44. 김영랑, 「북」 『모란이 피기까지는』, 미래사, 1991, p.76.

45. 고법은 1977년 독자적으로 중요무형문화재 제59호로 지정되었다가, 1991년 중요무형문화재 제5호 판소리에 통합되었다.

46. 李王職 編, 앞의 책, pp.18-19.

47. 洪命憙, 『林巨正』 제4권, 사계절, 1991, p.181.

48. 「게우사(왈자타령)」 『韓國學報』 제65집, 一志社, 1991, p.220.

49. 金泰坤, 앞의 책, p.131-145.

50. 「杖鼓譜」, 「琴合字譜」 『韓國音樂學資料叢書』 제22권, 國立國樂院, 1987, p.28.

51. 權燮, 「巫樂淫」, 朴堯順, 『玉所 權燮의 詩歌 硏究』, 探究堂, 1987, p.199.

52. 漢山居士, 「漢陽歌」, 앞의 책, p.216.

53. 『高麗史』 卷八十, 「食貨」, 15a-b.

54. 『高麗史』 卷七十, 28a1-29b7.

55. 『高麗史』 卷七十一, 「翰林別曲」, 40b-42a1.

56. 沈載完 編著, 앞의 책, pp.429-430.

57. 漢山居士, 「漢陽歌」, 앞의 책, p.216.

58. 沈載完 編著, 앞의 책, p.682.

59. 중요무형문화재 제41호 歌詞 예능보유자 李良教의 설명을 기술한 것이다. 1953년 탑골시우회에서 풍류객들이 이렇게 생긴 죽장고를 만들어 시조에 장단을 맞추는 것을 보았다고 한다. 1957년 한글학회가 펴낸 『우리말 큰사전』에는 "길이 80-90센티미터, 대나무 직경 10센티미터 이상의 굵은 대통을 속마디를 뚫어내어 만들고 이것을 세워 놓고 막대기로 쳐서 소리낸다"고 상세하게 소개하고 있다. 아마도 죽장고에 대한 가장 상세한 기록이 아닐까 싶다.

60. 池瑛熙, 「民俗長鼓」, 成錦鳶 編, 앞의 책, p.485.

61. 秦聖麒 編, 「초공본」 『제주도무가본풀이사전』, 民俗苑, 1990, pp.53-70.

62. 金泰坤, 앞의 책, p.363.

63. 趙興胤, 『한국의 巫』, 正音社, 1990, p.73.

64. 여기에 제시된 악기의 치수는 金泰坤, 「韓國巫俗의 地域的 特徵」 『韓國巫俗의 綜合的 考察』, 高麗大學校 民族文化硏究所, 1981, pp.31-56 참조.

65. 이상룡, 「김병섭—삼채를 치면 아이도 춤이 나오는데…」, 음악동아 엮음, 『명인명창』, 동아일보사, 1987, p.258.

66. 17세기의 국어사전류에는 이를 大紅斜皮라 하고 "大紅斜皮로 흔 雙條 구레에 繁纓을 드랏고"라는 예문을 소개하고 있어, 조이개를 가리키던 용어가 재료나 모양에 따라 여러 가지였음을 짐작할 수 있다. 『朴通事諺解』, 26b.

67. 김헌선 역주, 『일반무가』, 고려대학교 민족문화연구소, 1995, p.66.

68. 『樂學軌範』 시절만 해도 장구통의 재료로 나무 외에 도자기나 질그릇 등이 쓰였다. 그렇지만 나무 북통에 칠포(漆布)를 입힌 것이 가장 좋고 그 다음으로 도자기가 좋지만 질장구는 좋지 않다는 설명이 첨부되어 있다. 물론 지금도 장구통을 나무로 만드는 것은 상식으로 통하지만 이따금씩 민속 관련 자료집이나 사전류에서는 옹기나 함석·바가지 등을 이용한 장구통이 소개된 경우도 없지는 않다. 생활 속에서 제대로 된 장구를 구하지 못할 경우 임시 방편으로 옹기나 바가지에 창호지를 여러 겹 덧붙이거나 풀 먹인 헝겊을 붙여 썼던 흔적이라고 하겠다. 현재 국립민속박물관 전시실에서 옹기를 이용한 질장구를 볼 수 있다. 한편 고수 金淸滿과 인터뷰하는 도중에 들은 이야기로는, 그가 예닐곱 살 무렵, 장구가 너무도 치고 싶었으나 장구를 구한다는 것은 생각할 수가 없어 스스로 미제 우유 깡통을 이용해 장구를 만들어 쓴 적이 있다고 한다. 알루미늄 깡통에 풀을 세게 먹인 玉洋木을 붙여 놓으면 그런 대로 쨍쨍한 장구 소리 같은 것이 났다고 한다.

69. 이상룡, 「김병섭—삼채를 치면 아이도 춤이 나오는데…」, 앞의 책, p.259.

70. 李聖善, 「하늘문을 두드리며」 『빈산이 젖고 있다』, 미래사, 1991, p.104.

71. 申石艸, 「處容은 말한다」 『바라춤』, 미래사, 1991, pp.123-124.

72. 朴龍來, 「먼 곳」 『저녁 눈』, 미래사, 1991, p.90.

73. 『高麗史』 卷七十二, 「禮志」, '輿服', 39a-55b. 이 밖에 고려시대 관련 기록에 北宋의 徽宗 황제가 선물로 준 아악 공연물 품목에 징(金鉦)이 둘 편성되었다고 했는데, 혹시 이를 징으로 생각할 수도 있겠지만 조선시대의 기록과 비교해 보면 이것은 징 모양이 아니라 鐃鈴 모양의 鐲임을 알 수 있다. 요령은 佾舞의 武舞를 출 때 무원들을 선도하는 데 사용되었다.

74. 『高麗史』 卷七十二, 「禮志」, '輿服', 39a-55b.

75. 『世宗實錄』 卷一百三十三, 「大閱儀註」, 57a2-58b2.

76. 『詩經』 「小雅」 '采芑'; 成百曉 譯註, 『詩經集傳』(上), 傳統文化硏究會, 1996, p.413. "鉦以靜之 鼓以動之 鉦鼓各有人."

77. 秦聖麒 編, 「할망본」, 앞의 책, pp.131-145.

78. 이규원 편, 「金福燮」 『한국인이 정말 알아야 할 우리 전통 예인 백사람』, 玄岩社, 1995, pp.571-575.

79. 徐廷柱, 「싸락눈 내리어 눈썹 때리니」 『푸르른 날』, 미래사, 1991, p.80.

80. 함경도와 평안도·동해안·진도에서는 징을 엎어 놓고 치며, 황해도와 제주도에서는 원칙적으로 징을 매달아 놓고 친다고 한다. 징을 매달아 놓고 칠 때는 징을 헝겊 끈에 매어 땅에서 약 5센티미터 떨어지는 정도까지 내려오게 한다. 그러나 굿을 실내에서 하거나 좀 작게 치려 할 때는 내려서 엎어 놓고 치기도 한다.

81. 張師勛·韓萬榮, 『國樂槪論』, 韓國國樂學會, 1975, p.172.

82. 정연수, 「징—꽃불에 익혀진 사람의 소리, 징소리」『객석』, 1984. 10.

83. 상세한 정보는 이용구, 『징』, 유진퍼스컴, 1994 참조.

84. '이봉주', 〈TV 명인전〉, KBS 1TV, 1999. 9. 14.

85. '징점' 또는 '유기점' 이라고도 한다.

86. 柳岸津, 「징소리」, www.poet.co.kr/aj 글번호 1351.

87. 李炯基, 「징깽맨이의 편지」『별이 물되어 흐르고』, 미래사, 1991, pp.101-103.

88. 宋秀權, 「징」, 한명희 편, 『시와 그림이 걸린 風流山房』, 따비밭, 1994 참조.

89. 『世宗實錄』 卷五十九, 1a-2a.

90. 英祖 17년(1741)과 21년(1745)에 제작되었다.

91. 成慶麟, 『成慶麟 隨想集 雅樂』, 京元閣, 1975, pp.160-161.

92. 宋惠眞, 「고려시대 아악의 변천과 지속」『韓國雅樂史研究』, 民俗苑, 2000, pp.19-22.

93. 金千興, 『心韶 金千興 舞樂七十年』, 民俗苑, 1995, pp.81-85.

94. 『世宗實錄』 卷一百二十六, '世宗 31年 12月 丁巳', 8b15-9a5.

95. 『世宗實錄』 卷四十三, '世宗 11年 2月 甲申', 15a.

96. 조선 후기에 편찬된 樂器造成廳儀軌로는 『仁政殿樂器造成廳儀軌』(1745), 『景慕宮樂器造成廳儀軌』(1777), 『社稷樂器造成廳儀軌』(1804) 등이 있다.

97. 『仁政殿樂器造成廳儀軌』, 16a1-17b7.

98. 李惠求 譯註, 『국역 악학궤범』 II, 민족문화추진회, 1979, p.54.

99. 『世宗實錄』 卷四十六, '世宗 11年 11月 庚午', 12b9-16.

100. 『周易』 「比卦」. "有孚盈缶(믈이 항아리에 차듯이 하면)."

101. 『周易』 「坎卦」. "樽酒簋貳用缶(한 그릇의 술과 두 그릇의 음식을 질그릇에 담아)."

102. 『周易』 「離卦」. "不鼓缶而歌 則大耋之嗟(부를 두드리고 노래하지 않으면 늙은이가 한숨짓는다)."

103. 『詩經』 「陳風」 '宛丘'; 成百曉 譯註, 앞의 책, p.292. "坎其擊缶(둥둥 질장구를 침이여)."

104. 金鍾洙 · 李淑姬 譯註, 『譯註 詩樂和聲』, 國立國樂院, 1996, p.235.

105. 현재 성균관에서 소장하고 있고 文廟祭禮에 사용하는 축은 연회색 면에 주홍색 꽃을 그려 넣은 것으로 『악학궤범』의 설명과는 다르다. 성균관에서 언제부터 이런 축을 사용했는지 정확하게 알려져 있지 않다. 成均館大學校 博物館, 『成均館大學校 博物館 圖錄』, 成均館大學校 博物館, 1998. p.222.

* 본문 중 별도의 언급 없이 밝힌 악기의 규격이나 부분의 치수는 국립국악원 국악박물관 소장의 악기를 기준으로 하였거나 그 중 대표적인 악기를 측정하여 기록한 것이다.

打樂器 演奏家 및 樂器匠 *이 목록은 도판과 본문에 연주 모습과 악기 제작과정의 사진이 실린 연주가와 악기장의 간단한 약력을 가나다순으로 소개한 것이다.

金起東　해금 연주가. 1957년생. 국립국악원 정악단 수석. 중요무형문화재 제39호 처용무 이수.

金鍾熙　해금 연주가. 1918년생. 호는 一超. 이왕직아악부원양성소 졸업. 국립국악원 연주단 단원 역임. 중요무형문화재 제1호 종묘제례악 예능보유자.

金淸滿　타악기 연주가. 1946년생. 국립국악원 민속악단 예술감독 역임. 중요무형문화재 제5호 판소리 고법 예능보유자.

金賢坤　관악기 연주가 및 악기장 목록 참조.

南基文　민속타악기 연주가. 1958년생. 국립국악원 민속악단 수석. 중요무형문화재 제3호 男寺黨놀이 전수 조교.

朴鍾嵓　타악기 연주가. 1945년생. 국립국악원 정악단 단원. 중요무형문화재 제1호 종묘제례악 이수

宋仁吉　현악기 연주가 및 악기장 목록 참조.

梁明錫　피리 연주가. 1959년생. 국립국악원 정악단 단원.

李鳳周　1926년생. 중요무형문화재 제77호 鍮器匠 기능보유자. 경기도 안산시에서 납청유기 운영.

李廷杏　1957년생. 朴均錫을 사사. 중요무형문화재 제42호 樂器匠(북메우기) 전수 조교. 경기도 고양군에서 진정국악기 연구원 운영.

李春植　가야금 연주가. 1946년생. 국립국악원 정악단 단원. 중요무형문화재 제1호 종묘제례악 이수.

趙仁煥　거문고 연주가. 1957년생. 국립국악원 정악단 단원.

池雲夏　민속타악기 연주가. 1947년생. 국립국악원 민속악단 단원. 중요무형문화재 제3호 男寺黨놀이 보조자. 남사당놀이 보존회 단장.

蔡兆秉　대금 연주가. 1964년생. 국립국악원 정악단 단원. 중요무형문화재 제20호 대금정악 전수. 중요무형문화재 제1호 종묘제례악 이수.

崔秉三　민속타악기 연주가. 1957년생. 국립국악원 민속악단 부수석.

崔忠雄　현악기 연주가 및 악기장 목록 참조.

黃圭相　관악기 연주가 및 악기장 목록 참조.

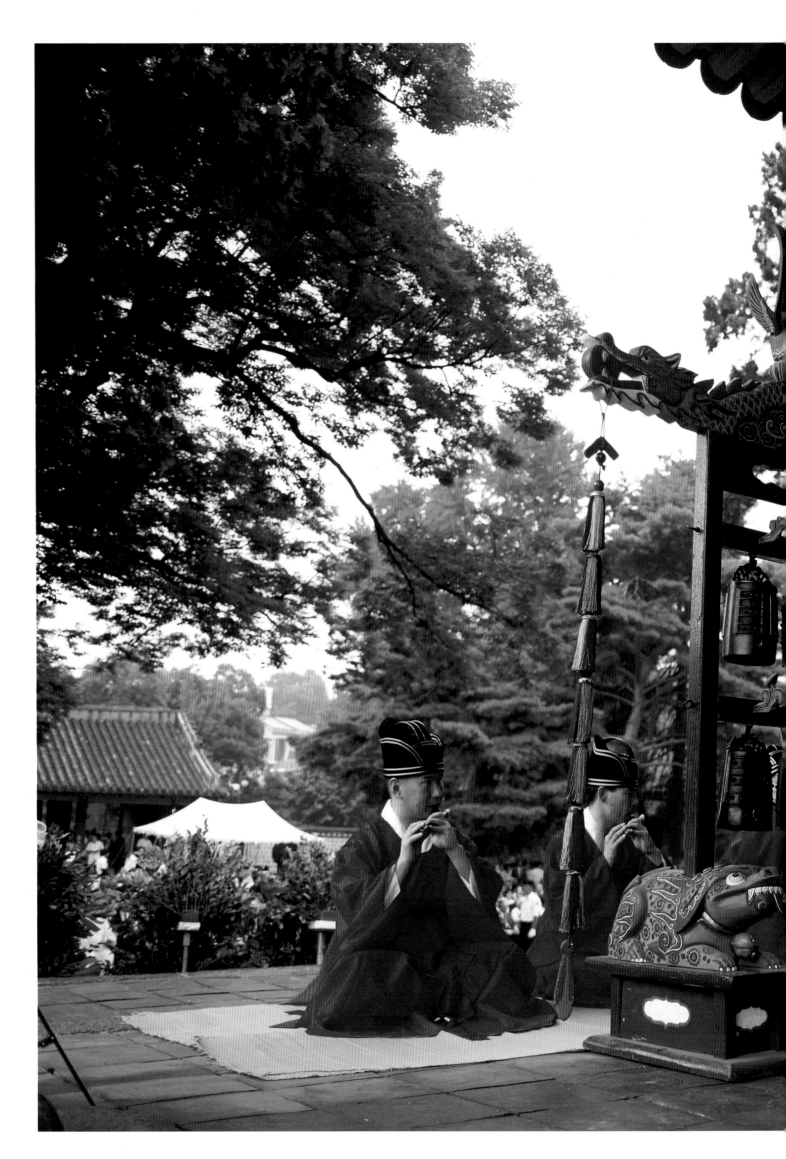

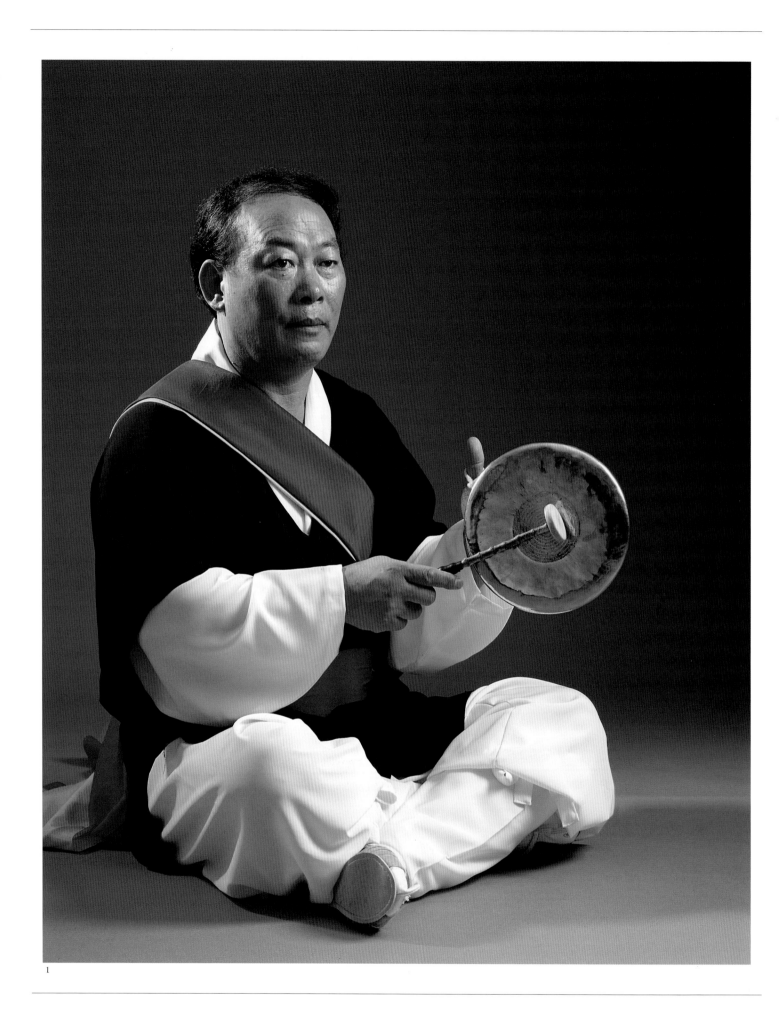

1

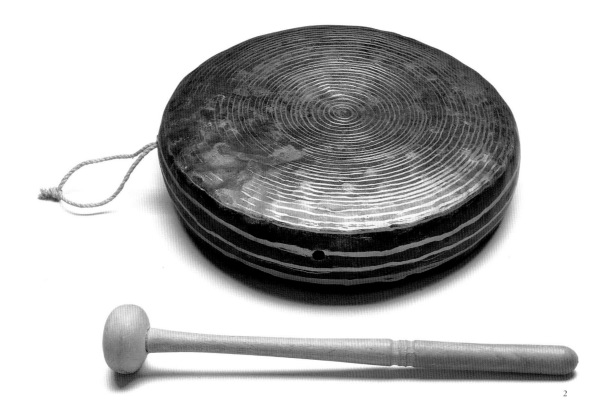

2

1-2. 꽹과리

꽹과리는 농악(農樂)이나 무속음악(巫俗音樂) 등에서 변화무쌍한 장단의 전개를
주도하는 금속타악기이다. '깽가리' '꽹매기' '깽매기' '쇠' '광쇠' '꽝쇠' '깽쇠'
'소금(小金)' '소쟁(小錚)' 등의 여러 이명(異名)이 있다. 이런 이름들을 하나씩
들먹이면 '참 많기도 하다' 싶지만, 모두 '꽹매깽깽' '갠지개갱' 또는
'깽맥 깽맥 깽깨갱' 등의 소리를 내는 작은 쇠[金]라는 뜻을 담고 있다.
꽹과리를 연주할 때는 먼저 팔을 겨드랑이에 붙이고 팔꿈치를 꺾어 꽹과리가
가슴 높이의 한가운데 오게 한 다음, 몸에서 약 20센티미터 정도 떨어지게 잡는다.
채의 방울도 꽹과리 울림판 한가운데에 닿게 한다. 그리고 왼손 엄지에 고리를 끼우고
나머지 손가락은 꽹과리 울림판 뒤쪽의 테두리 안으로 넣어 검지 끝으로
테두리 안쪽을 받쳐 드는데, 이때 검지 끝이 울림판에 닿지 않도록 곧게 펴 준다.
채는 손잡이 끝부분이 검지에 오도록 손바닥 위에 올려 놓고 주먹을 살며시
쥐어 잡는다.(1. 演奏者-池雲夏)

Kkwaenggwari

The small, lipped, flat bronze gong chiefly used in farmer's music and dance, *nong-ak*, is called *kkwaenggwari*. It is struck with a wooden mallet. *Kkwaenggwari* is usually the lead instrument in *nong-ak* and the player is called *sangsoe*.

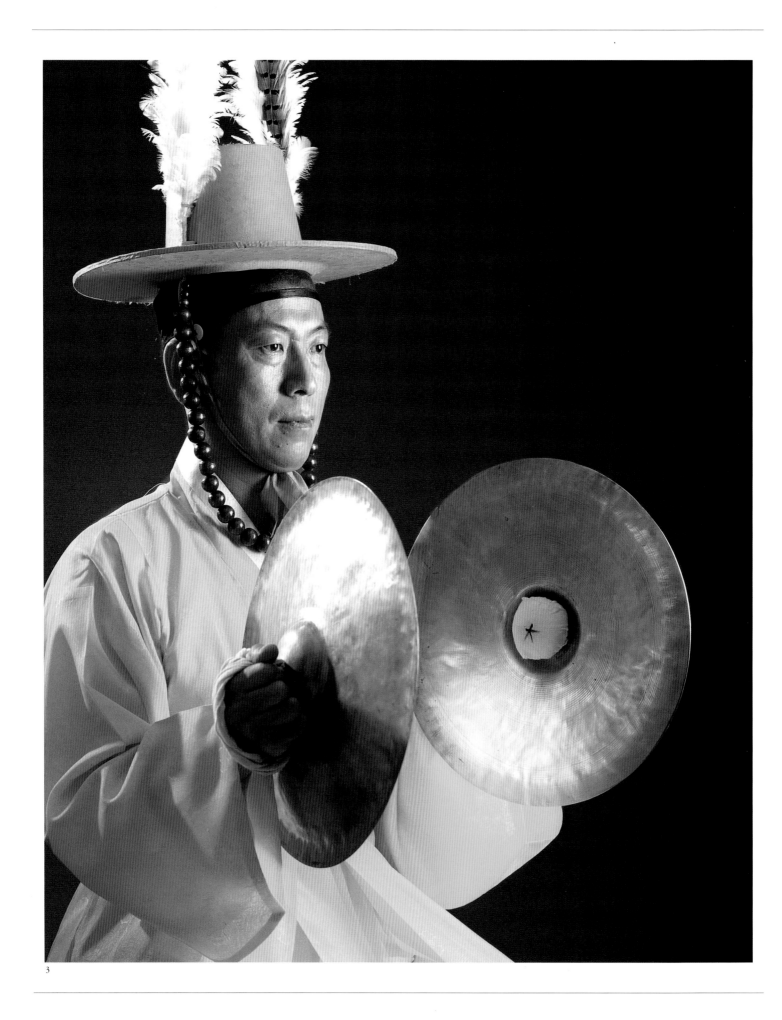

3

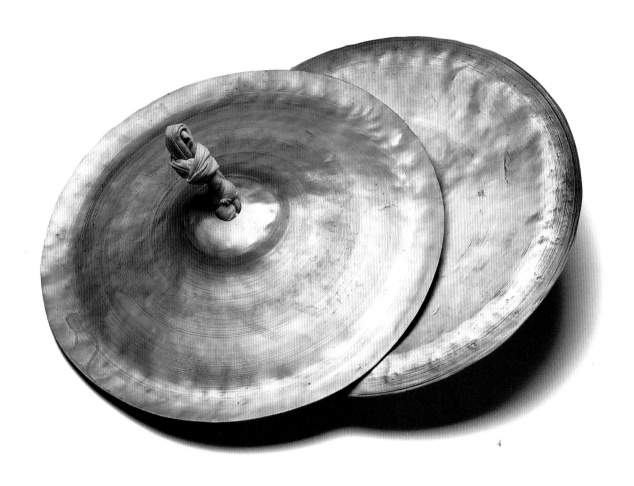

4

3-4. 바라

바라(哱囉)는 불교음악과 무속음악 대취타(大吹打) 연주에 편성되며, 궁중정재(宮中呈才)
향발무(響鈸舞), 불교무용 바라춤의 무구(舞具)로도 사용된 악기이다. 동서(東西)
여러 지역에 널리 분포되어 있는 바라는 삼국시대 이래로 '동발(銅鈸)' '발라(鉢囉)'
'명발(鳴鈸)' '자바라(啫哱囉)' '향발(響鈸)' '부구(浮漚)' 등의 다른 이름으로도 불렸다.
대취타에서 자바라를 연주할 때는 왼손과 오른손에 각각 한 쪽씩 들고 치며, 경우에
따라서는 바라 양쪽에 무명끈을 달아 목에 걸고 치기도 한다. (3. 演奏者-金起東)

Bara

Bara or cymbals of varying sizes are used in Buddhist and shamanic rites, and in
military music. The largest are used in rites at Buddhist temples, while the smallest
are attached to the thumb and middle finger and played like castanets.

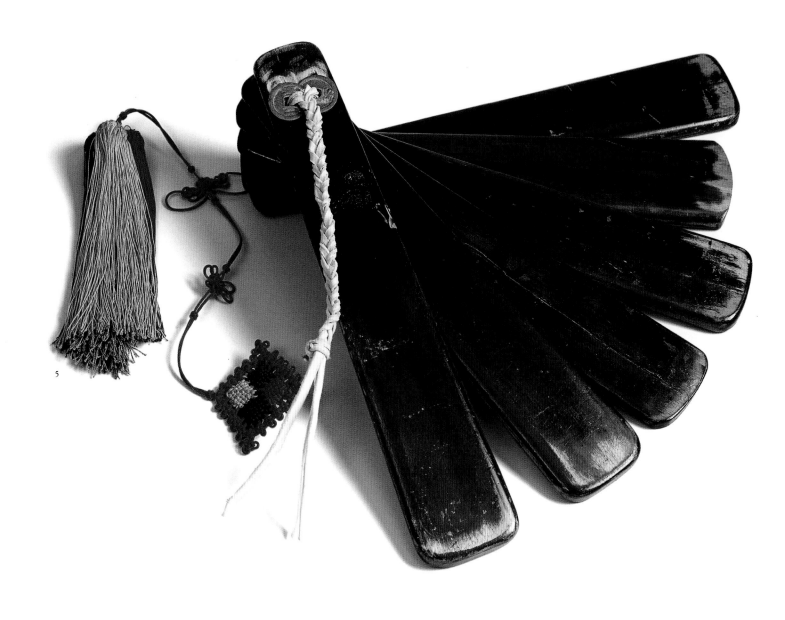

5

5. 박

박(拍)은 관현합주와 궁중정재, 제례악(祭禮樂) 등의 시작, 악구(樂句)의 종지(終止),
궁중정재의 장단과 춤사위의 전환을 알리기 위해 연주하는 타악기이다.
여러 개의 나뭇조각을 부챗살처럼 폈다가 순간적으로 '딱' 소리를 내며 접어 올리는
박 소리는 음악의 시종(始終)과 음악 진행의 변화를 알리는 신호음으로
썩 잘 어울린다.

Bak

This fan shaped wooden clapper consists of six pieces of birch or mulberry wood
held together in the form of a fan by a deer-skin cord. Since the Unified Silla
period, it has been used in court dance and music to signal the beginning and end
of pieces and movements. The person playing the *bak* is called *jipbak* and serves
as the director of the group.

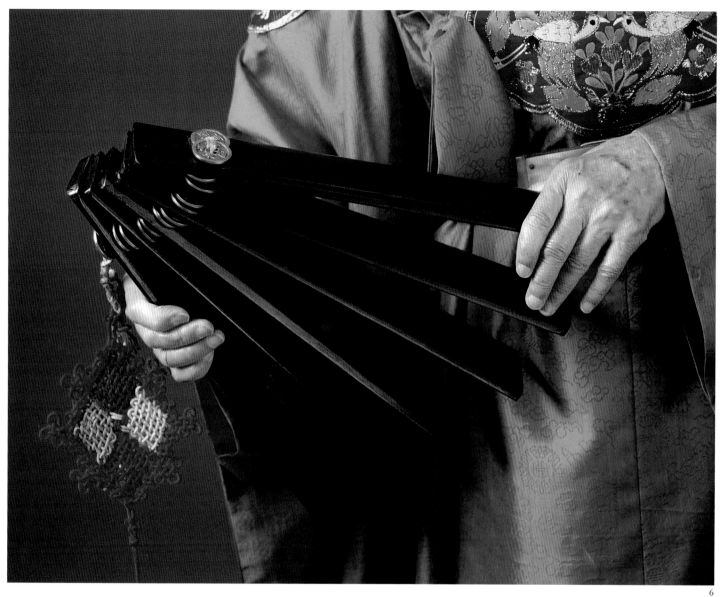

6.

박을 연주할 때는 약간 발을 벌린 자세로 편안하고 반듯하게 선 다음,
오른손으로는 박의 중간부분을 아래쪽에서 받쳐 올리듯이 잡고 왼손은 박의
위쪽 끝부분쯤에 오게 잡는다. 이때 왼손은 그대로 두고 오른손으로 맨 아래쪽의
박판을 잡아 부채처럼 폈다가 빠르고 힘차게 위쪽으로 올려 친다.

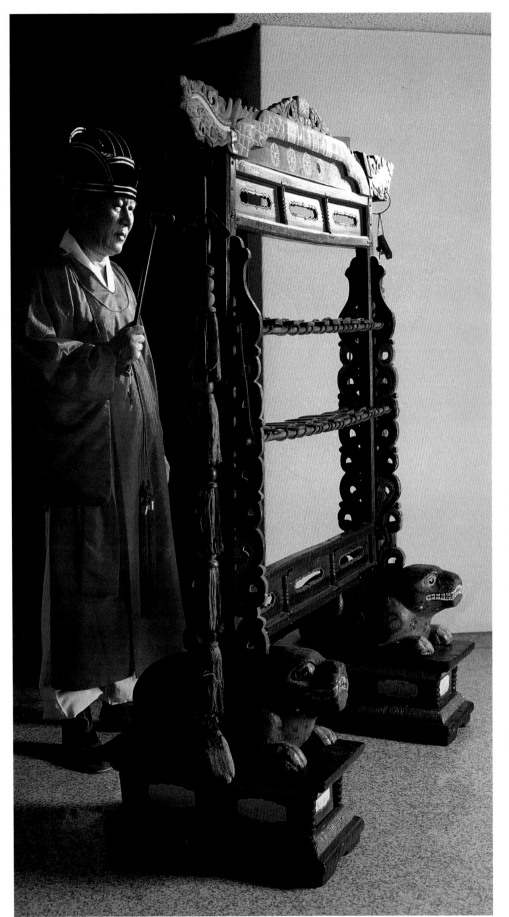

7-8. 방향

방향(方響)은 나무틀에 매단 열여섯 개의 금속으로 만든 소리 편(片)을 치는 유율(有律) 타악기이다. 다른 이름으로 철방향의 준말인 철향(鐵響)이라고 한다. 고려시대부터 당악 및 향당악 연주에 편성되어 왔다. 연주할 때는 오른손에 각퇴(角搥)를 쥐고 소리 편을 치는데, 별다른 연주기교 없이 주로 한 음씩 소리를 낸다. 음색은 맑고, 높은 음역에서는 여음이 짧고 좀 날카로운 소리가 난다.(7. 演奏者−李春植)

Banghyang

The *banghyang*, also called the *cheolhyang*, consists of sixteen slabs of iron: two rows of eight each. They are hung in a carved frame, and resemble the bell chimes. The slabs, fastened to a cross-bar by a chord threaded through a hole at the upper end of each slab, rest on the top of another cross-bar. The slabs are identical in length and width, but differ in thickness. A thicker slab produces a higher tone.

7

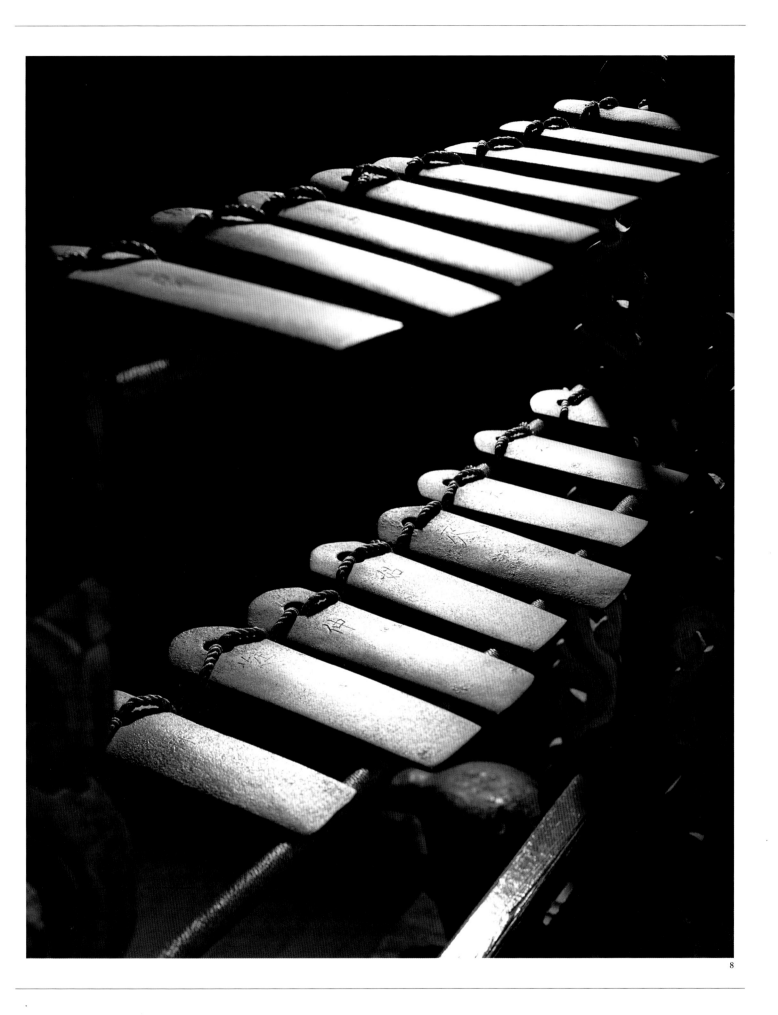

打樂器
Percussion Instruments
337

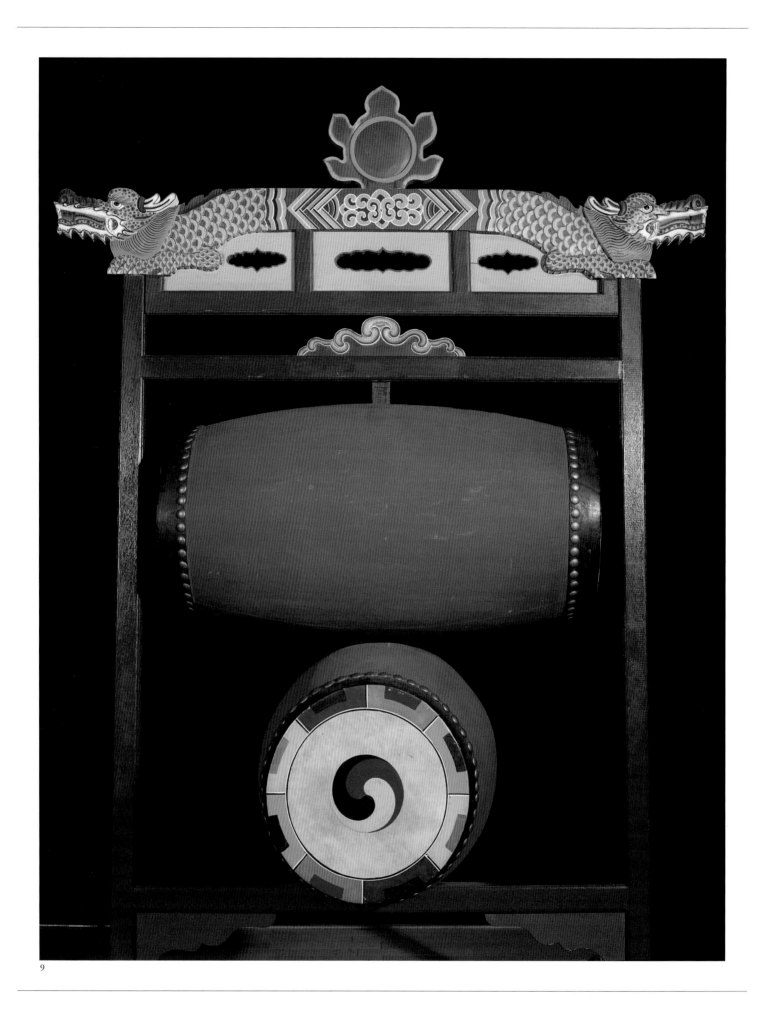

韓國 樂器
Korean Musical Instruments

9-10. 노고

노고(路鼓)는 인신(人神)에게 제사지낼
때 사용하는 북이다. 길쭉한 북 두 개를
서로 교차되도록 북틀에 매다는데,
북면은 네 개이고 북통은
붉은색(紅漆)으로 칠한다. 조선시대에는
선농(先農)·선잠(先蠶)·우사(雩祀)·
문묘(文廟)의 제사에 사용되었으며,
1910년 이후로는 문묘제례악의
헌가(軒架)에 편성된다. 연주할 때는
북의 네 면 중 한 면만 친다.
(10. 演奏者-梁明錫)

Nogo

The *nogo*, has four skins, stretched
over the ends of its two perpendicular
drum barrels which are painted red.
This drum was used in sacrifices to
human deities, e.g., royal ancestors and
Confucius. The *nogo* is still used in
Confucian ritual music.

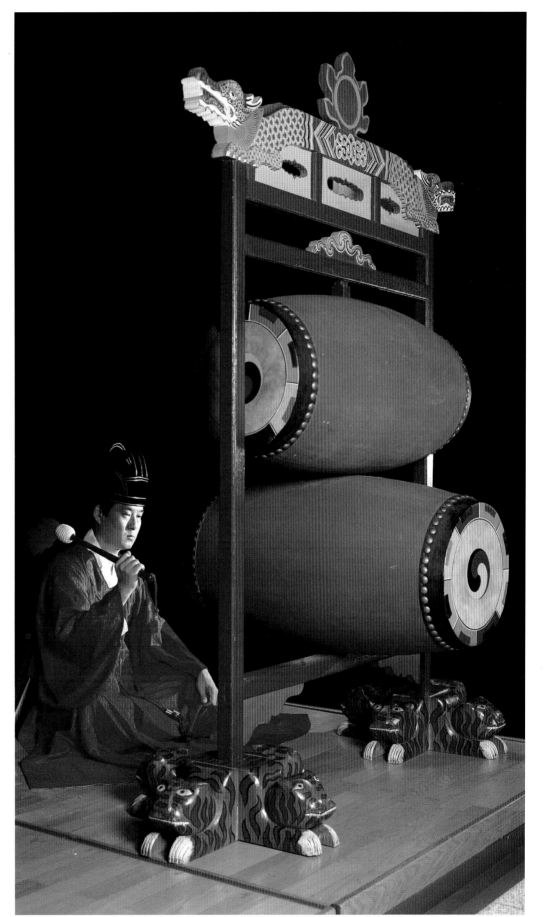

10

打樂器
Percussion Instruments

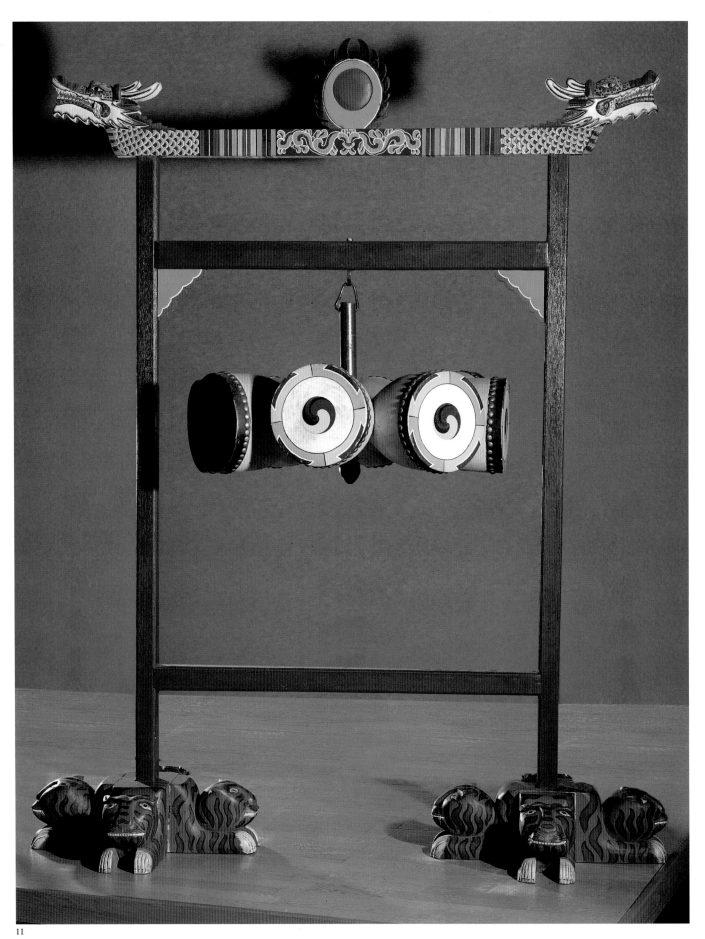

韓國 樂器
Korean Musical Instruments

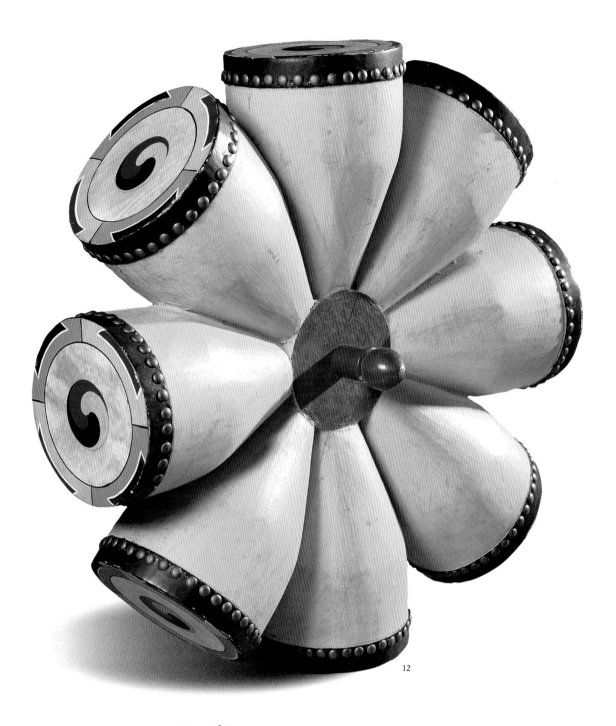

12

11-12. **영고**

영고(靈鼓)는 땅의 신인 사직(社稷)에 제사지낼 때 사용하던 북이다.
북면이 하나뿐인 원추형 북통 여덟 개를 원형으로 묶어 북틀에 매달고
땅의 색을 상징하는 노랑색을 칠한다. 현재는 사용되지 않는다.

Yeonggo

The *yeonggo*, an eight-headed drum, has eight barrels painted
yellow. The number eight is a symbol for the deities of the earth,
and this eight-skinned drum is used in sacrifices to earthly deities,
i.e., the deity of fertility, etc.

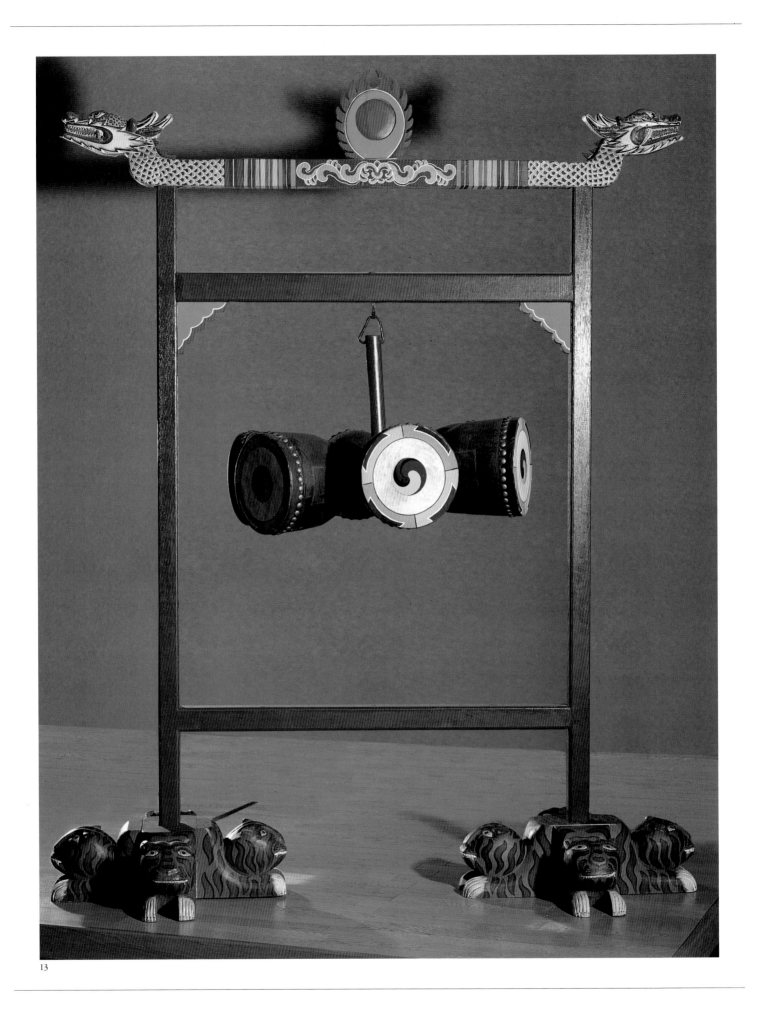

13

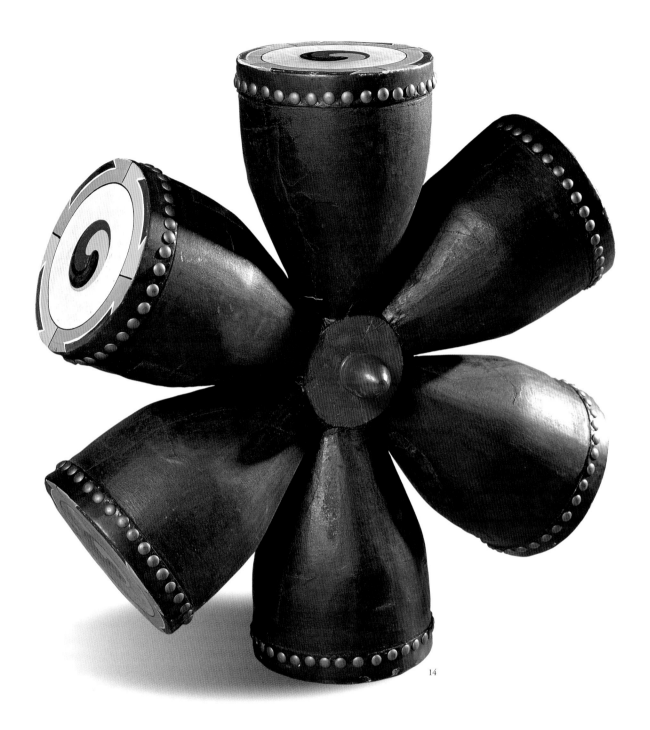

14

13-14. 뇌고

뇌고(雷鼓)는 하늘 신에게 제사지낼 때 사용하던 북이다. 북면이 하나뿐인 원추형의 북 여섯 개를 원형으로 묶어 북틀에 매달고, 하늘을 상징하는 검은색을 칠한다. 현재는 사용되지 않는다.

Noego

The *noego*, is a set of six small black painted drums held together by a wooden piece that hangs from a frame. Only one head of the drum is struck by a mallet. The rest are of no practical use. The number six is a symbol for heavenly deities. Consequently, this six-headed drum with its counterpart, the six-headed "twist-drum," the *noedo*, is used in sacrifices to heavenly deities, e.g., the deities of wind, clouds, thunder and rain.

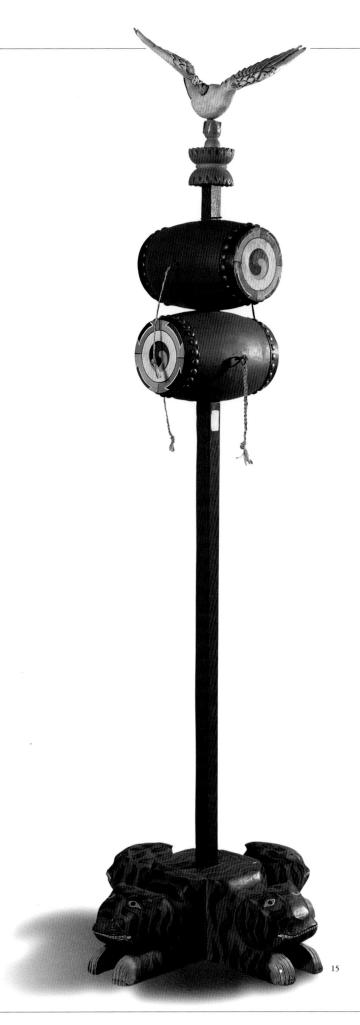

15

15-17. 노도

노도(路鼗)는 붉은색을 칠한 북통 두 개를
십자(十字) 모양으로 겹쳐 긴 장대에 꿰어
매단 북이다. 북통의 귀처럼 생긴 쇠고리에
가죽끈을 달아 흔들어 연주한다.
인귀(人鬼)의 제례 헌가에 편성된다.
현재는 문묘제례악 연주에 유일하게
편성되는데, 음악을 시작하기 전에 노도를
세 번 흔든다.(16. 演奏者-蔡兆秉)

Nodo

The *nodo* is a four-headed "twist-drum."
Hard knots tied in braided cords attached to
the red painted body of the drum strike the
heads simultaneously when the drums are
spun back and forth on a stick. It was used
in sacrifices to human deities, e.g., royal
ancestors and Confucius. It is still used in
Confucian ritual music.

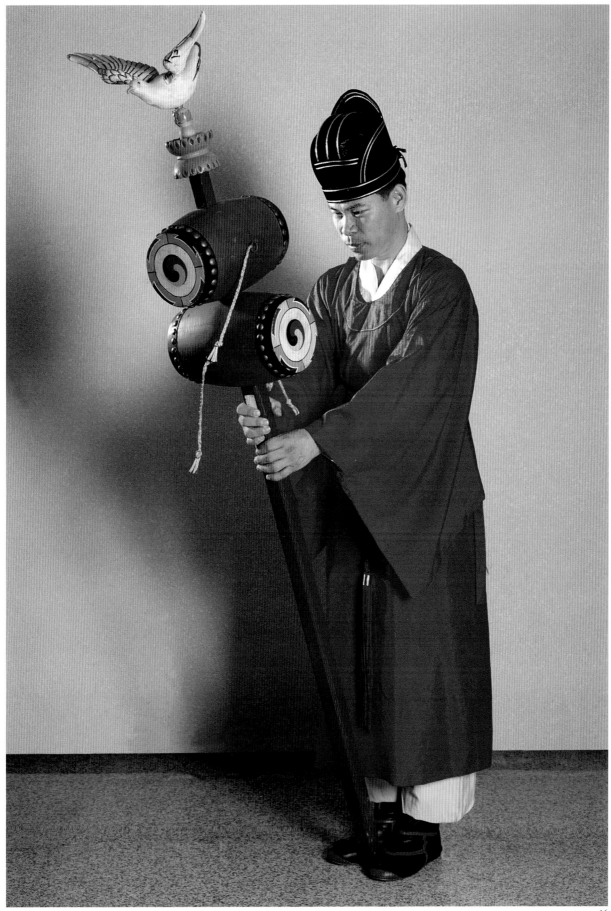

打樂器
Percussion Instruments

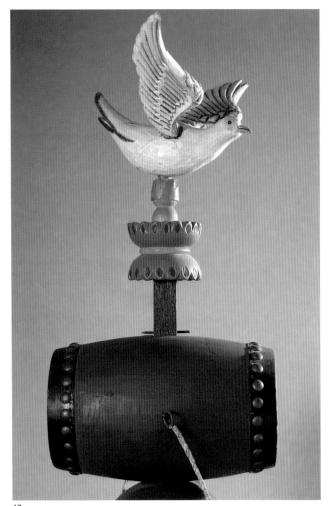

17

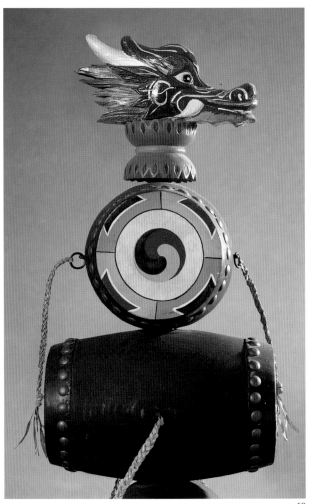

18

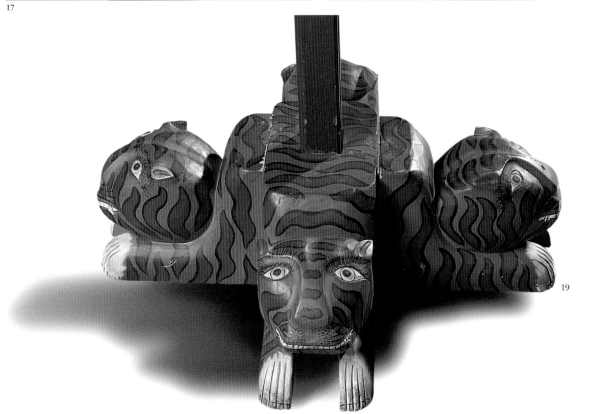

19

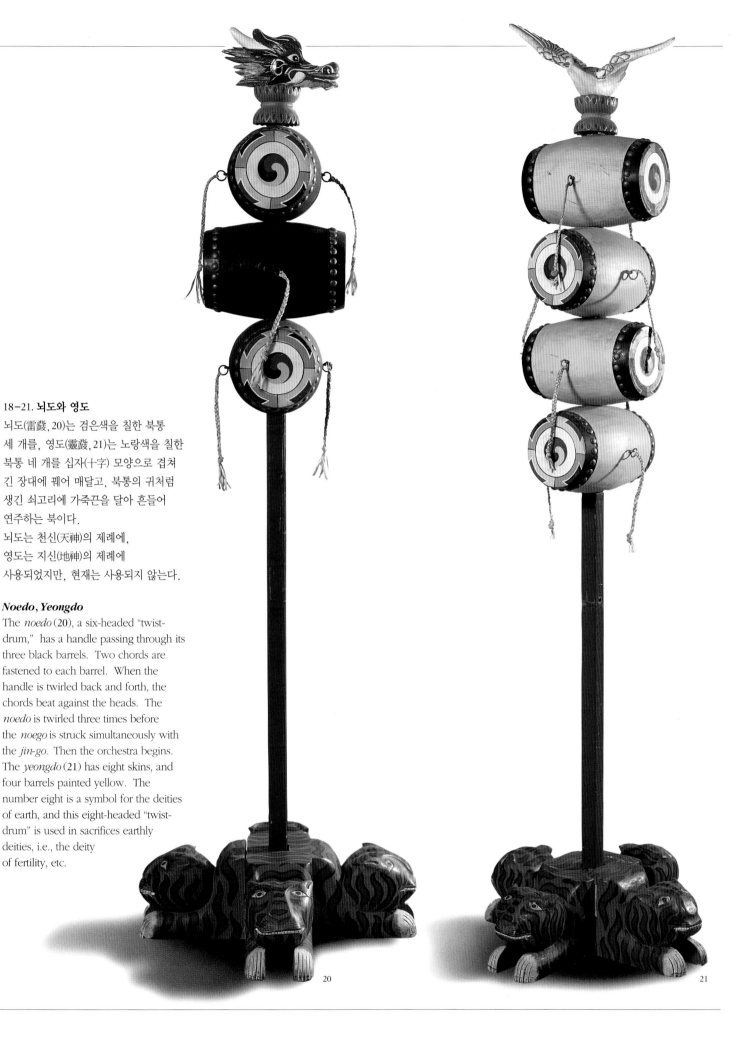

18-21. 뇌도와 영도

뇌도(雷鼗, 20)는 검은색을 칠한 북통
세 개를, 영도(靈鼗, 21)는 노랑색을 칠한
북통 네 개를 십자(十字) 모양으로 겹쳐
긴 장대에 꿰어 매달고, 북통의 귀처럼
생긴 쇠고리에 가죽끈을 달아 흔들어
연주하는 북이다.
뇌도는 천신(天神)의 제례에,
영도는 지신(地神)의 제례에
사용되었지만, 현재는 사용되지 않는다.

Noedo, Yeongdo

The *noedo* (20), a six-headed "twist-
drum," has a handle passing through its
three black barrels. Two chords are
fastened to each barrel. When the
handle is twirled back and forth, the
chords beat against the heads. The
noedo is twirled three times before
the *noego* is struck simultaneously with
the *jin-go*. Then the orchestra begins.
The *yeongdo* (21) has eight skins, and
four barrels painted yellow. The
number eight is a symbol for the deities
of earth, and this eight-headed "twist-
drum" is used in sacrifices earthly
deities, i.e., the deity
of fertility, etc.

20

21

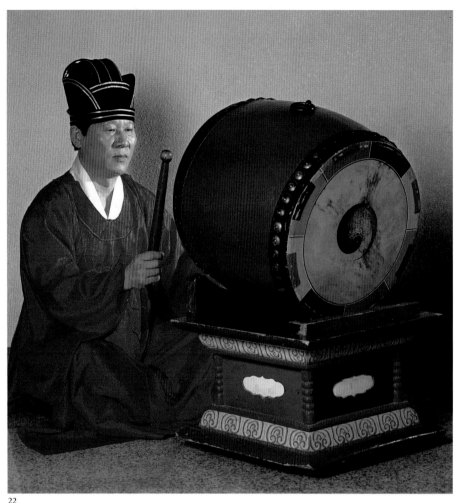

22

22-23. 절고와 진고

절고(節鼓)는 문묘제례악과 종묘제례악의 등가(登歌)에 편성되는, 진고(晉鼓)의 축소형처럼 생긴 북이다.
절고라는 명칭은 음악의 악절마다 북을 쳐서 음악의 구절(句節)을 짓게 하는 데서 유래되었다.(22. 演奏者-李春植)
진고(晉鼓)는 현재 사용되는 북 중에서 가장 큰 북이다. 북면의 지름은 119.3센티미터, 북통의 길이는
149.7센티미터나 된다. 우리나라에는 고려 예종(睿宗) 11년(1116)에 아악기의 하나로 들어온 이후 오늘까지
제례악의 헌가에 편성되고 있다. 진고는 높이가 120센티미터 정도 되는 나무틀 위에 올려 놓고 악사가 서서
양손에 북채를 쥐고 친다. 주로 제례악 헌가의 시작과 끝에 일정한 형식의 악작(樂作)과 악지(樂止)를 연주한다.
제례악의 아헌(亞獻)에서 집사(執事)가 음악의 시작을 청하면 진고를 열번 친 다음 본곡을 연주하고,
종헌(終獻)에서는 진고를 세 번 친 다음 박을 치고 연주를 시작하는데, 이것을 각각 '진고(晉鼓) 십통(十通)'
'진고(晉鼓) 삼통(三通)'이라고 한다.(23. 演奏者-趙仁煥)

Jeolgo, Jin-go

The *jeolgo* (22) is a red barrel-shaped drum placed on a box-like table. It is used in the terrace ensembles. Its
counterpart, the *jin-go*, is used in the "shrine ensembles." The *jeolgo* is used at the beginning and the end of the
music. Otherwise it is beaten two times at the end of each four-syllable verse. This drum is not mentioned in
the *Goryeosa*. It is mentioned in the *Akhakgwebeom* and is still used in Confucian ritual music.
The largest barrel-shaped drum, the *jin-go* (23) sits on a four-legged wooden frame and is played with a soft
mallet. It is used with the *jeolgo*, a medium barrel-shaped drum, in outdoor orchestral performances, to mark
the beginning and the end of each piece. The *jin-go* was introduced into Korea in 1116, during the rule of
King Yejong (r.1105–1122) of Goryeo. It is still used in Confucian ritual music.

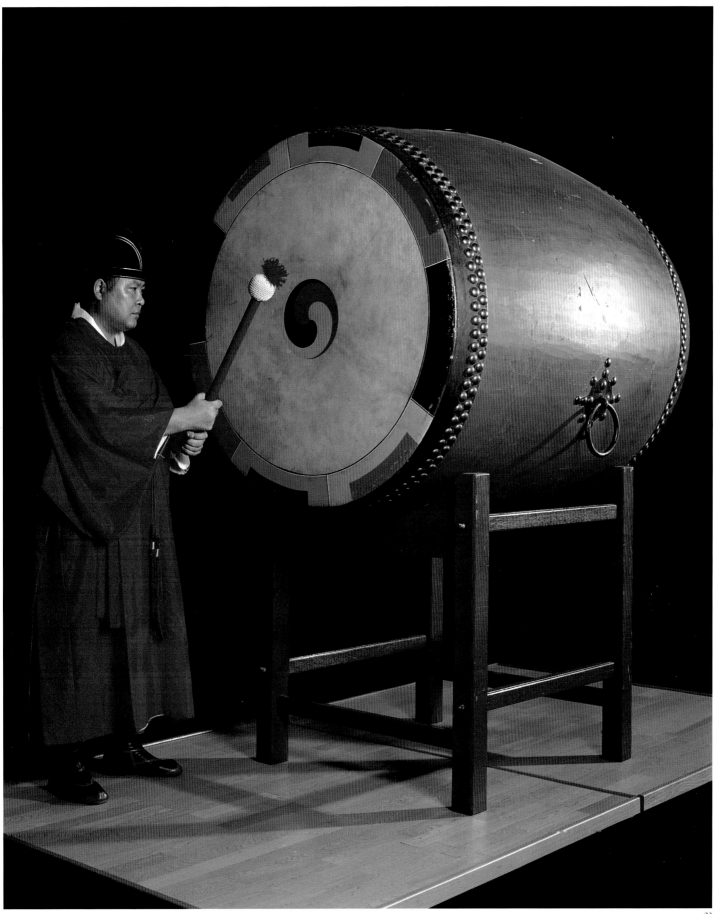

打樂器
Percussion Instruments
349

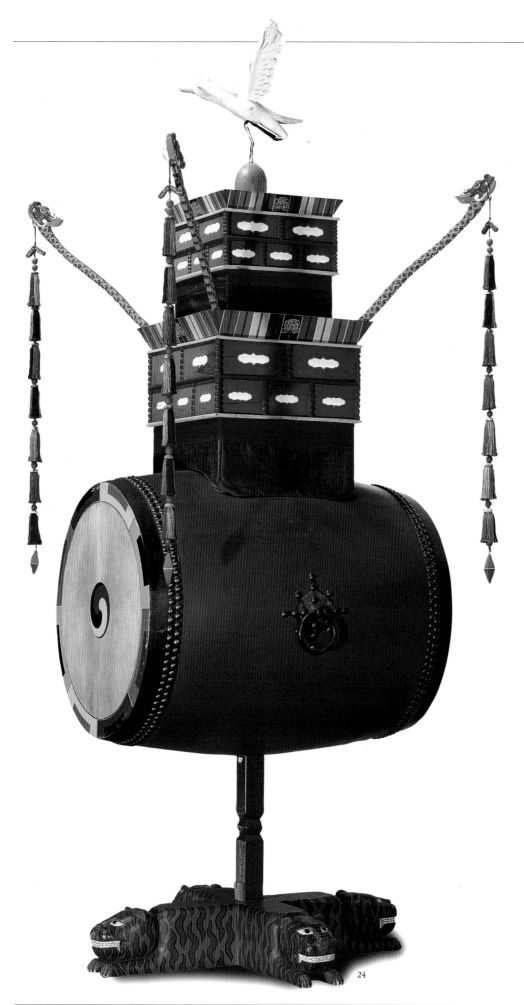

24-25. 건고

건고(建鼓)는 '서 있는 북'이라는 뜻에서
입고(立鼓)라고도 한다. 보통 의례에 사용되는
북은 틀에 매달거나 틀 위에 올려 놓고 치는데,
건고는 긴 막대를 세우고 북통을 꽂게
되어 있다. 북 위에는 네모 상자 모양의
방개(方蓋)를 이층으로 쌓고 여기에
연꽃 조각품을 얹은 다음 비상하는
흰 백로 한 마리를 올려 놓는다.
방개의 네 귀퉁이에는 용의 머리를 조각한
용간(龍竿)을 설치하고, 오색 실과
오색 구슬을 꿰어 만든 기다란 유소(流蘇)를
걸어 마치 용이 물고 있는 것처럼 장식한다.

Geon-go

The *geon-go* is a large barrel drum. Its skin is
more than a meter in diameter and its barrel is
more than one and a half meters long. A
pillar running through the middle of the barrel
supports the large drum. Upon the barrel
stands a small two storied pavilion, curtained
with red and blue colored silks. From the four
corners of the lower story, dragons heads
protrude dangling tassels from their mouths.
On the top of the upper story, a crane with
wings spread takes off. This drum was used,
together with the *sakgo* and the *eunggo*, in
court ceremonies and royal banquets.

24

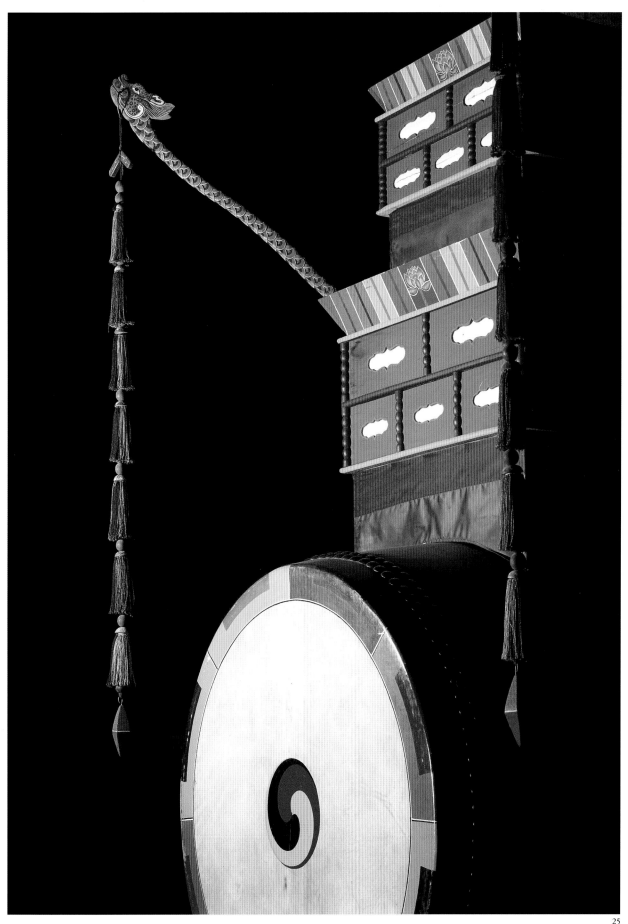

打樂器
Percussion Instruments

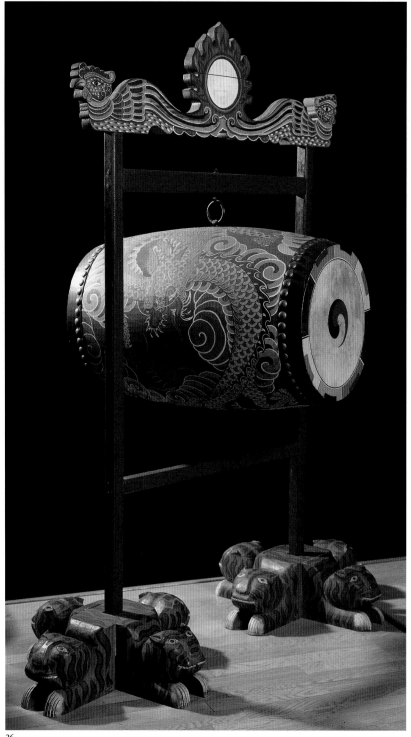

26

26-27. 삭고와 응고

삭고(朔鼓, 26)와 응고(應鼓, 27)는 건고에 부속된 북이다. 건고 양쪽에 삭고와 응고를
배치했다가 마치 작은 북이 큰 북을 인도하는 것처럼 먼저 삭고와 응고를 친 다음 건고를
연주한다. 삭고(朔鼓)는 봉황과 해를 조각한 북틀에, 응고(應鼓)는 봉황과 달을 조각한
북틀에 매달고 친다.

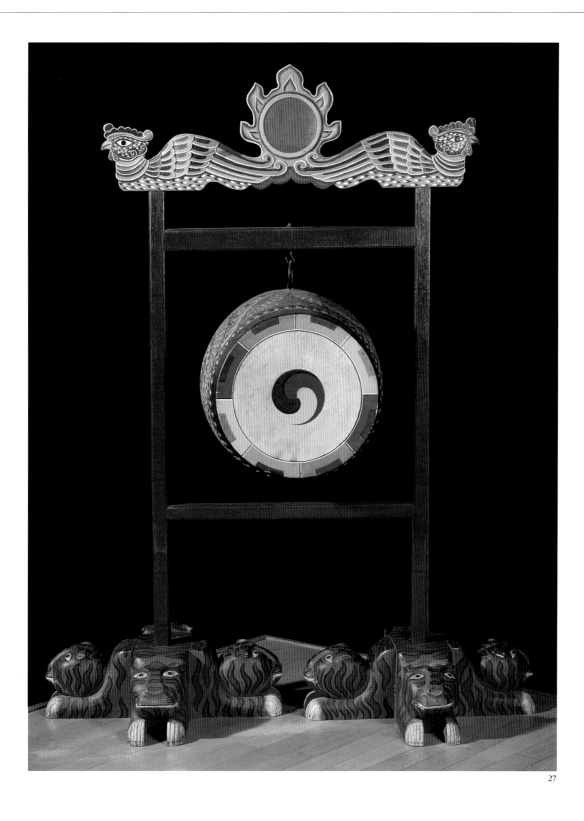

Sakgo, Eunggo

The *sakgo* (26), the starting drum, is a long barrel-shaped drum hung from a frame. It was used in court ceremonies and royal banquets, and was placed west of the *geon-go*, while the *eunggo*, the answering drum, was placed east of the *geon-go*. It is notable that this drum was struck only once before the orchestra began. The *eunggo* (27), a long barrel-shaped drum hung from a frame, is almost identical to the *sakgo* except that the *eunggo* is a little smaller. The *eunggo*, the counterpart of the *sakgo*, was used in court ceremonies and royal banquets for the orchestra stationed on the ground. Today, both drums have fallen into disuse.

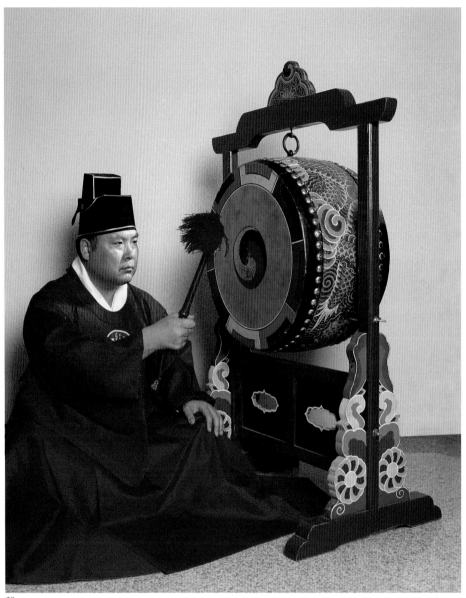

28

28. 좌고

좌고(座鼓)는 삼현육각(三絃六角) 편성의 연주곡과 춤 반주에 사용되는 북이다. 모양은 용고(龍鼓)나 교방고(敎坊鼓) 등과 비슷하지만, 앉은 채로 연주할 수 있도록 높이가 낮은 틀에 북을 매달아 놓고 친다. 북통에는 용을 그리고, 북면에는 태극 무늬 등을 그려 넣는다.(28. 演奏者-趙仁煥)

Jwago

The *jwago* is a short barrel-shaped drum hung from a frame. It is used to accompany dance together with two *piri* (a double-reed bamboo instrument), a *daegeum* (a large transverse flute), a *haegeum* (a two-stringed fiddle), and a *janggu* (an "hourglass" drum). It is also used in the orchestra and the processional band, but never in chamber music. It reinforces the sound of the hourglass drum.

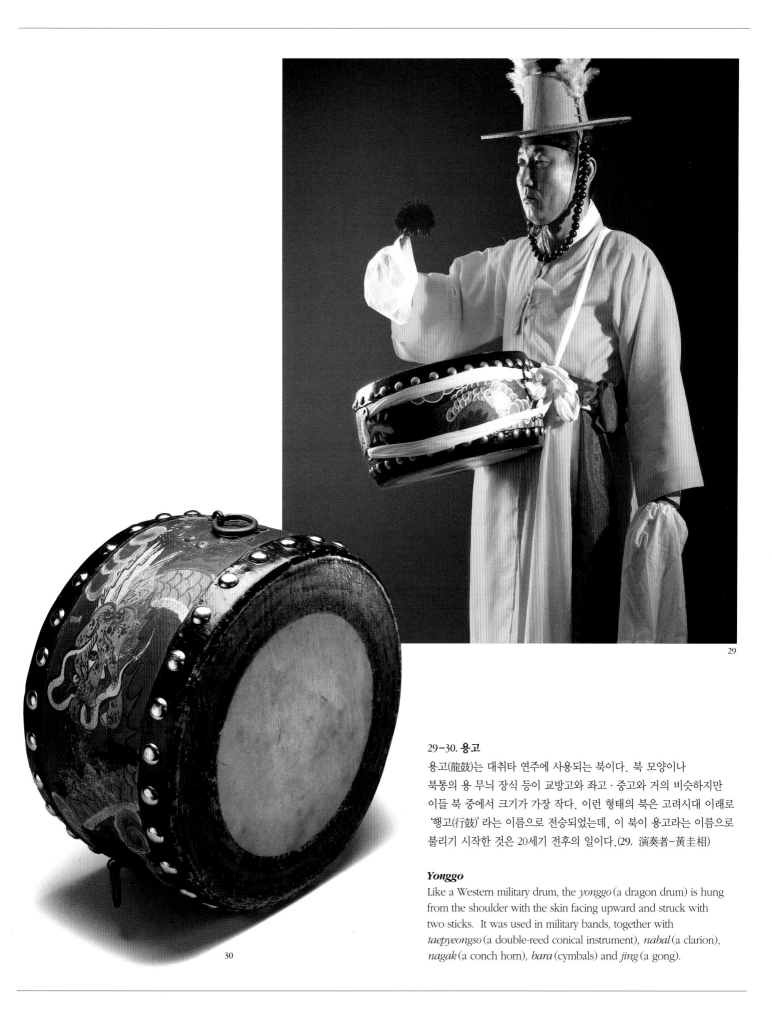

29

30

29-30. 용고

용고(龍鼓)는 대취타 연주에 사용되는 북이다. 북 모양이나
북통의 용 무늬 장식 등이 교방고와 좌고 · 중고와 거의 비슷하지만
이들 북 중에서 크기가 가장 작다. 이런 형태의 북은 고려시대 이래로
'행고(行鼓)' 라는 이름으로 전승되었는데, 이 북이 용고라는 이름으로
불리기 시작한 것은 20세기 전후의 일이다.(29. 演奏者-黃圭相)

Yonggo

Like a Western military drum, the *yonggo* (a dragon drum) is hung
from the shoulder with the skin facing upward and struck with
two sticks. It was used in military bands, together with
taepyeongso (a double-reed conical instrument), *nabal* (a clarion),
nagak (a conch horn), *bara* (cymbals) and *jing* (a gong).

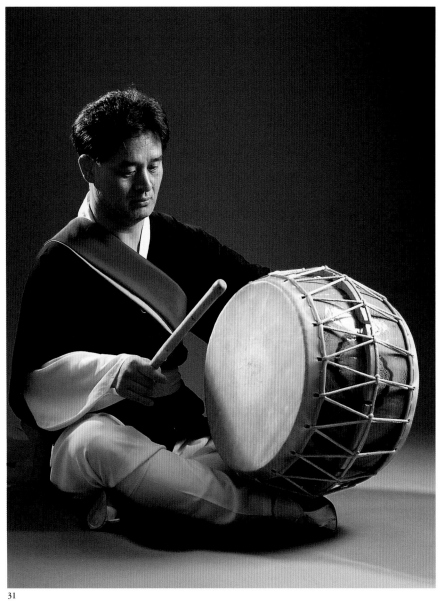

31

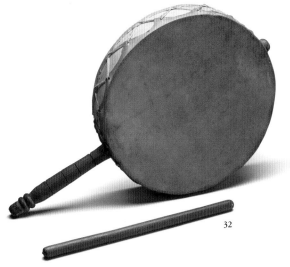

32

31, 33. 농악북

농악북은 지역에 따라 '매구북' '걸매기북' '걸궁북' '풍물북' 이라는
이름으로 불린다. 또 양쪽 북통에 가죽을 고정시킬 때 못을 박지 않고
쇠가죽 줄로 엮어 고정시킨다 하여 '줄북' 이라고도 한다.
농악북을 칠 때에는 보통 북에 헝겊 끈을 달아 왼쪽 어깨에 메고
오른손에 쥔 나무 북채로 두드린다. 또 사물놀이 같은 앉은반을 칠 때는
왼쪽 허벅지 위에 올려 놓고 연주한다. (31. 演奏者-崔秉三)

Buk

A shallow double-headed barrel drum with a wooden body, *buk* vary
according to use. The *buk* used for *nong-ak* is called *nong-ak buk* (31,33);
the one used in *pansori* performances is called *soribuk*(34-36); and
the *buk* used in military band music *daechwita* is called *yonggo*. Both
sides of the wooden barrel are covered with leather but only one head is
struck with a stick. In *pansori* the other head is struck with the hand.

32. 소고

소고(小鼓)는 손잡이가 달린 작은 북이다. 농악패의
소고재비들은 상모 달린 벙거지나 고깔을 쓰고
경쾌하고 날렵하게 소고춤을 추며, 잡가(雜歌)나
선소리를 부르는 노래패들은 소고를 들고
노래 동작에 어울리는 '발림' 을 했다.

Sogo

This small drum has a wooden handle and is struck
with a stick. It is similar to that of Western
tambourine and used in most folk music, especially
farmer's bands and folk dance ensembles.

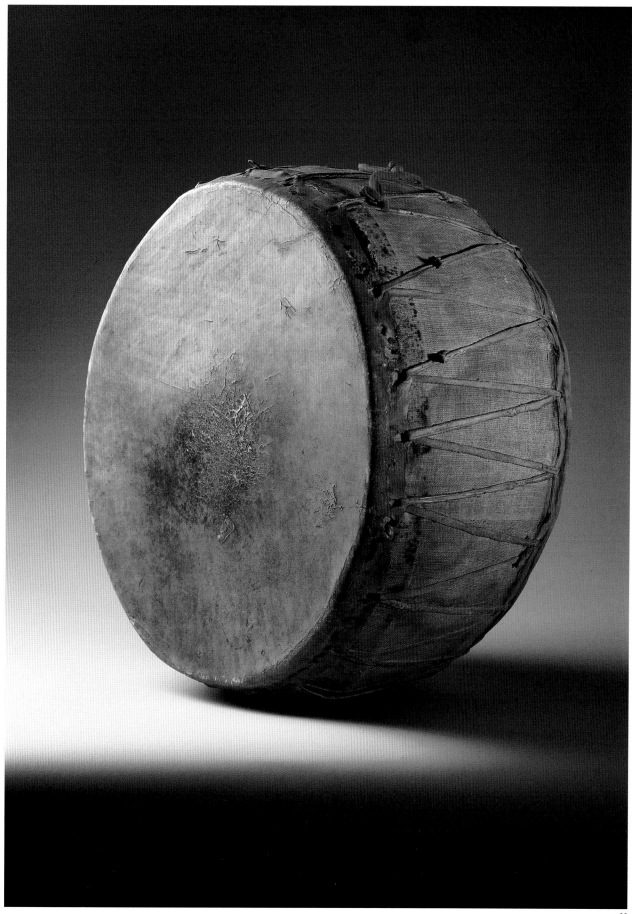

打樂器
Percussion Instruments
357

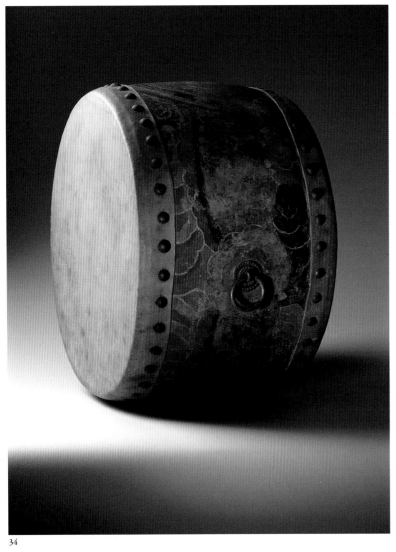

34

34-36. 소리북

소리북은 판소리의 장단을 치는 북이다. 소리 명창이 「춘향가」나
「심청가」 같은 긴 이야기를 노래하는 동안 북을 잡은 고수(鼓手)는
소리꾼과 함께 소리의 생사맥(生死脈)을 살려내어 그 소리가
비로소 '예술'이 되게 한다.
소리북을 칠 때는 먼저 소리꾼의 소리하는 모습을 잘 볼 수 있는
위치에 자리를 잡고 앉는다. 북은 앉은 자세에서 앞에 세워 놓되
북이 약간 왼편으로 향하도록 앞에 놓는다. 고수의 왼손 엄지를 북의
궁편 꼭대기에 얹고 손바닥은 자연스럽게 편 채로 장단을 짚는다.
오른손에 북채를 쥐고 채편과 북통의 윗부분을 친다. 이때 고수는
장단과 소리의 흐름에 따라 북통 한가운데인 온각, 북통 안쪽의
약간 오른쪽 부분인 반각, 매화점이라고 부르는 북통 윗부분의
오른편 모서리를 치는 등 다양한 수법을 활용한다.

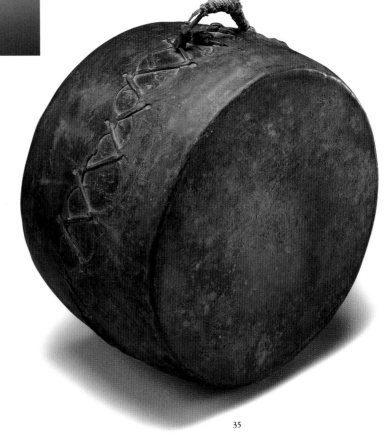

35

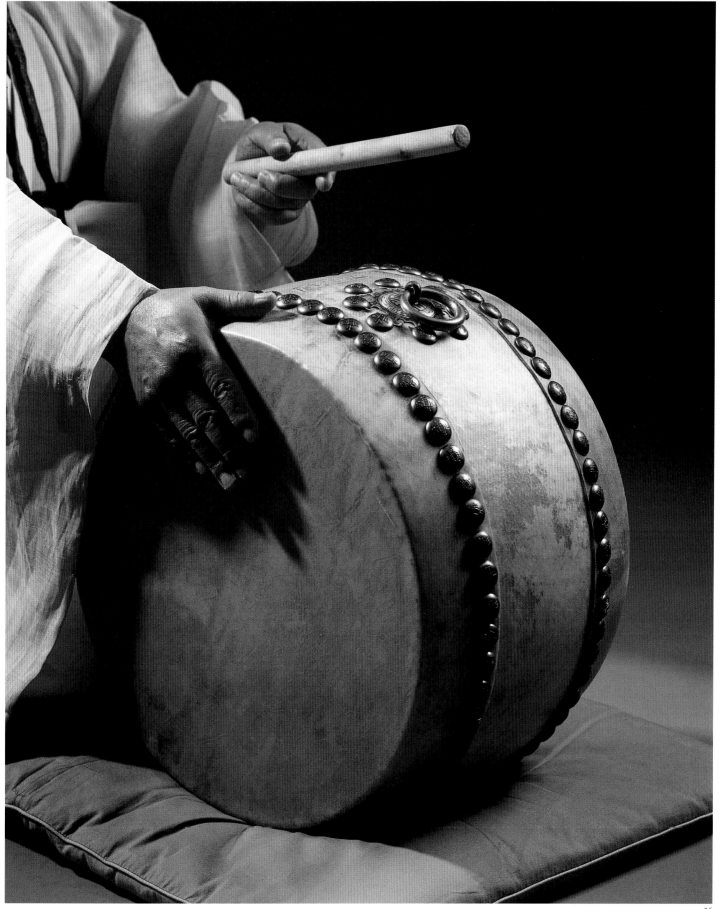

打樂器
Percussion Instruments

359

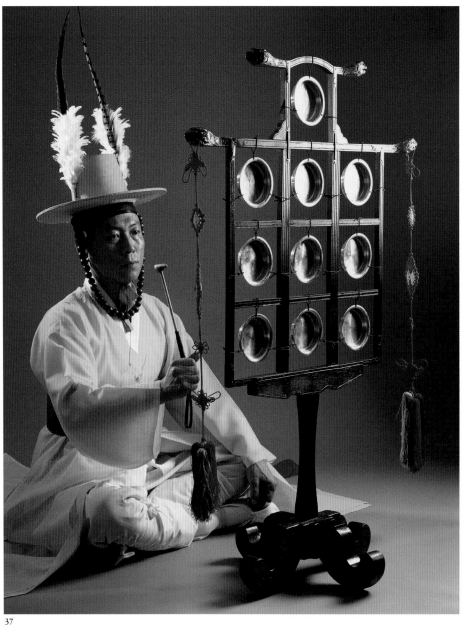

37

37-38. 운라

운라(雲鑼)는 음정이 있는 동라(銅鑼) 열 개를 한 틀로 매단 유율 타악기이다. 음색은 금속성 특유의
맑고 명랑한 느낌을 주며, 여운이 길다. 운라는 이따금씩 조선 후기의 행렬도와 의궤 등에 보이지만
그 전승이 그리 활발하지는 않았다. 운라는 놋접시 모양의 동라(銅鑼) 열 개와 이것을 거는 틀,
운라를 치는 채(角槌)로 구성된다. 동합금으로 만든 접시 모양의 작은 동라는 크기는 모두 같고,
두께로 음정을 조절하게 되어 있다. 동라를 배열할 때는 각 단에 세 개씩 삼단으로 배열하고,
한 개는 맨 위의 가운데에 매단다.(37. 演奏者-金起東)

Ulla

Ulla, gong chimes, consist of ten small bronze disks suspended in a wooden frame with a handle
protruding from the bottom. In marching, the handle is held in the left hand,
and in the court, the handle is fixed into a pedestal.

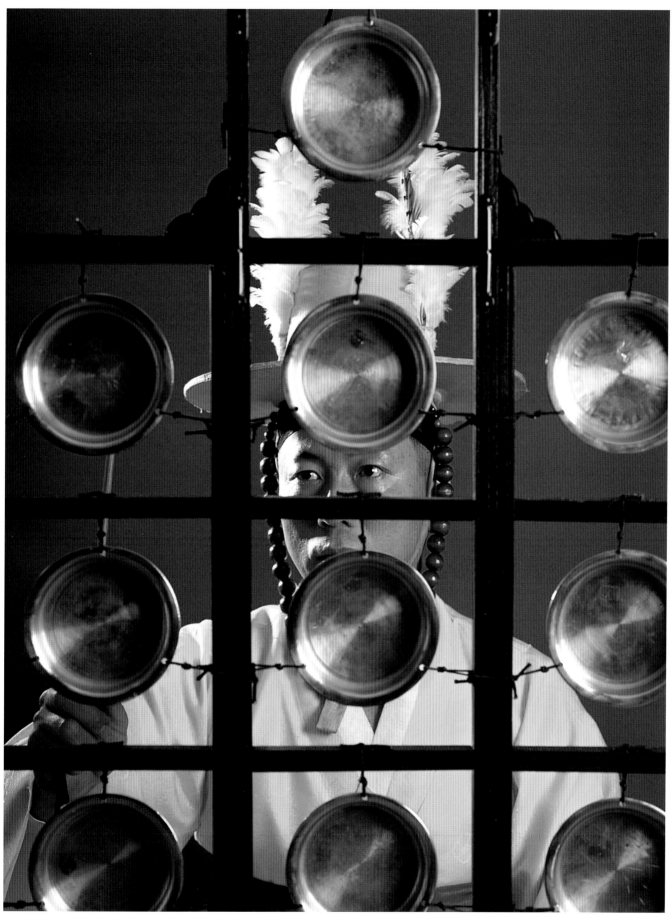

打樂器
Percussion Instruments

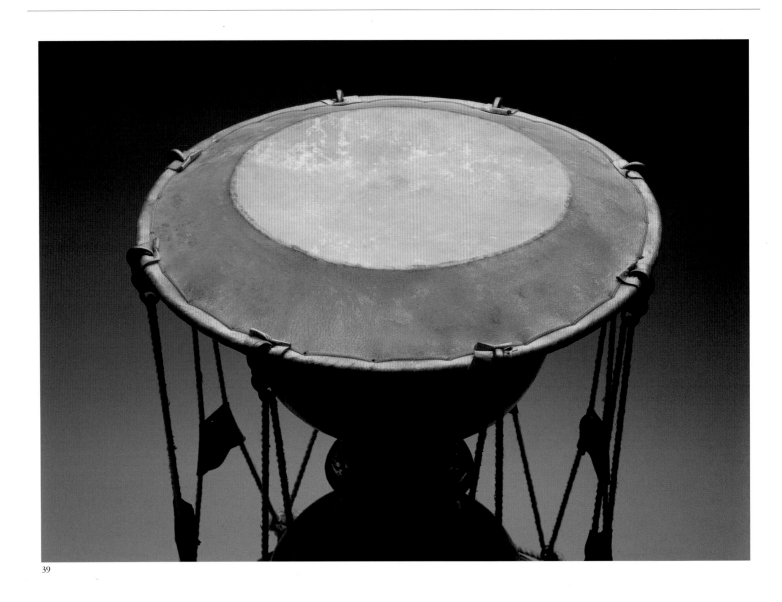

39

39-40. 장구

사진의 장구는 가야금 연주가 김윤덕(金允德, 1918-1978)이 직접 손으로 장구통을 깎아 만든 것이다.
고수 김청만(金淸滿)이 소장했다가 국립국악원 국악박물관에 기증했다. '채[杖]로 치는 북[鼓]'인 장구는
모래시계 모양의 나무통 양면에 가죽을 대서 만든 타악기이다. 한자로는 보통 장고(杖鼓)라고 쓰고 발음은
장구라고 한다. 장구는 아악 연주와 불교 의식음악을 제외한 거의 모든 음악, 즉 궁중의례와 연향,
민간의 농악과 굿, 탈춤패 등의 민속연희 등에 이르는 여러 종류의 음악에 편성되었다.
장구의 연주법은 양손으로 북편과 채편을 동시에 치는 합장단 치기(雙), 채로 복판이나 변죽 치기(鞭),
손바닥으로 북편 치기(鼓), 오른손으로 채 굴려 치기(搖) 등의 네 가지가 있으며, 음악의 속도와 곡의
규모에 따라 각각 다른 방법으로 연주한다. 느린 음악에서 시가(時價)를 길게 연주할 때는 왼손을
가슴 높이 정도로 들어 올렸다가 북편을 강하게 내려치며, 속도가 빠르고 시가가 짧은 음을 연주할 때는
왼손을 북편에 얹어 놓고 엄지를 제외한 네 손가락으로 복판을 가볍게 치는 주법을 사용한다.

Janggu

This hourglass drum is used in practically every form of Korean music except Confucian ritual music and
Buddhist music. It is depicted in the ancient murals of Goguryeo and also on the Buddhist temple bells
of Silla. It is sometimes called *seyogo*, a reference to its slender waist. Different sizes are used for
different types of music. It is mainly used in instrumental pieces to produce resilient and complex
rhythms, and also to accompany folk songs, *nong-ak*, and shaman music.

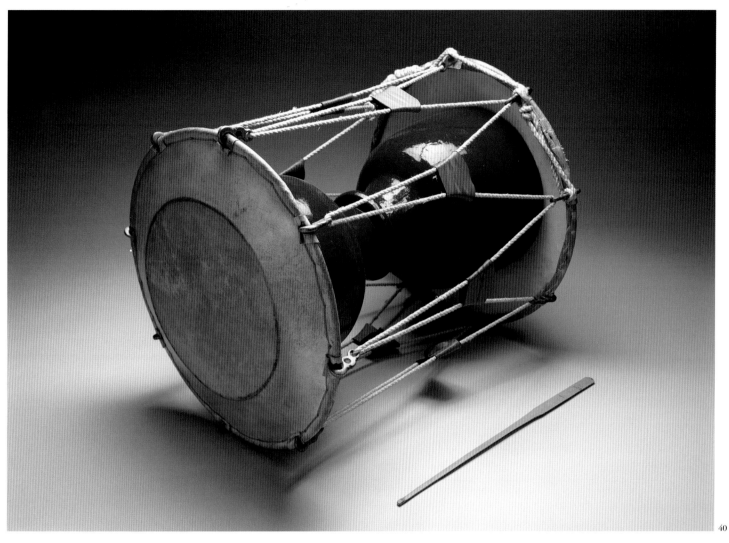

40

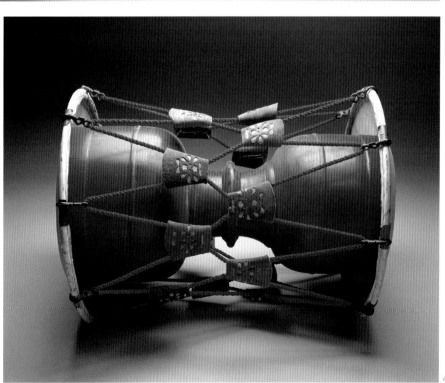

41

41. 갈고
장구와 닮은 꼴 악기인 갈고(羯鼓)는
현재 사용되지 않는다.

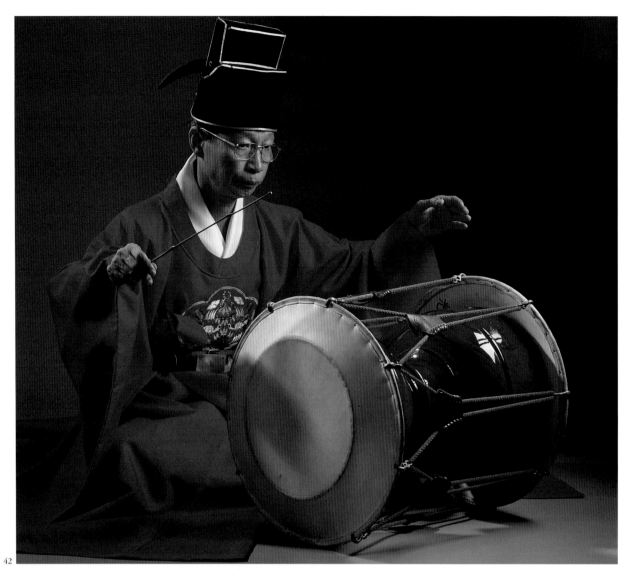

42

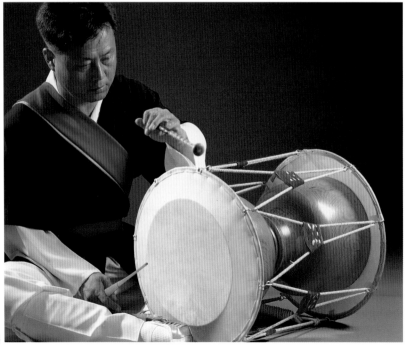

43

43.
장구는 우리나라 전통음악에서 두루 쓰이고 있지만
장구의 진짜 맛은 농악에서 우러나온다고 할 정도로
농악에서의 비중이 높다. 농악에서 장구는 꽹과리·
북·징과 어울려 합주악기로 한몫 할 뿐만 아니라,
구정놀이를 할 때에는 꽹과리 못지 않게 섬세한
가락을 구사하면서 농악의 음악성을 풍부하게
창출한다. (43. 演奏者-南基文)

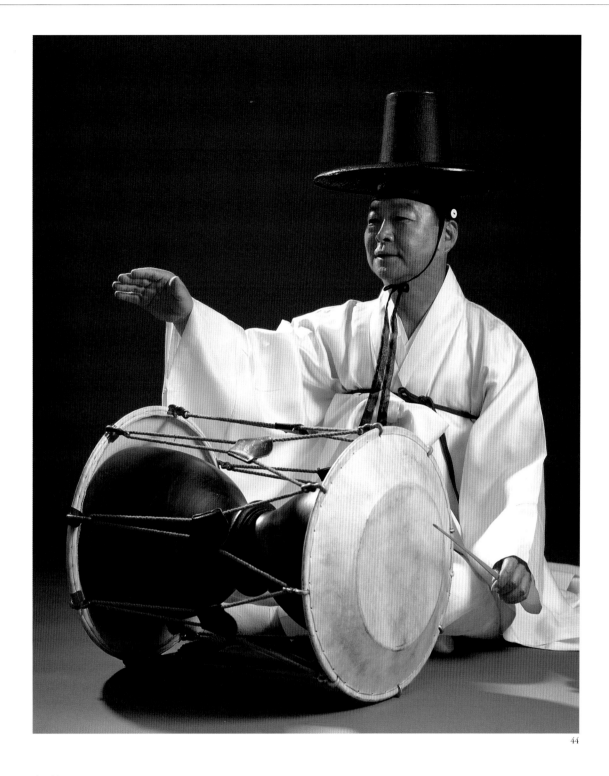

44

42, 44.
관현악이나 삼현육각 연주, 노래나 기악의 반주를 위해 장구를 연주할 때는, 우선 허리를 펴고 반가부좌 자세로 편안히
앉아 장구를 앞에 놓는다. 이때 오른쪽 발로는 장구 아래쪽의 조임줄을 누르고 왼편 무릎으로 북편 안쪽의 변죽을 밀어
장구가 움직이지 않도록 한다. 왼손은 손바닥을 펴서 엄지손가락 부분을 북편 테두리 안쪽에 닿게 하고, 나머지 네 손가락은
가지런히 모아 손가락 끝이 북편 복판 중앙에 오도록 한다. 이 때 팔은 곧게 펴지 말고 벌어진 'ㄴ'자 형태가 되어야 한다.
오른손으로 채를 쥘 때에는 새끼손가락이 장구채 밖으로 나오지 않을 정도로 위치를 잡아 엄지와 검지로 장구채를 누르듯이
잡고, 나머지 장지와 무명지, 새끼손가락을 쥐었다 놓았다 하며 장단을 친다. 19세기 후반, 산조의 출현과 더불어 민속기악
독주곡에서 장구의 역할이 매우 커졌다. 산조를 반주할 때 고수는 산조의 흐름을 완벽히 이해하고 있어야 '그 산조의
그 맛'을 낼 수 있고 때때로 일어나는 즉흥의 순간을 놓치지 않고 따라잡을 수 있다.(42, 44. 演奏者-朴鍾高, 金淸滿)

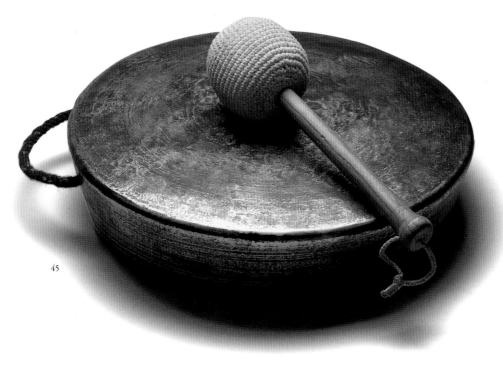

45

45-47. 징

징은 농악이나 불교음악, 무속음악, 군악인 대취타에
편성되는 금속타악기이다. 쇠북이라는 한글 이름 외에
용도에 따라 '정(鉦)' '금(金)' '금고(金鼓)' '금정(金鉦)'
'대금(大金)' '태징(太鉦)' 등의 명칭이 다양하게 쓰였다.
징은 손에 들고 서서 치는 방법과,
사물놀이를 할 때처럼 틀에 매달아 앉아서 치는 방법,
굿을 할 때처럼 엎어 놓고 치거나, 시나위 합주를
할 때처럼 왼손에 들고 오른손에 채를 잡고 치는
방법이 있다. 농악에서는 징을 들고 춤을 추기도 한다.
징 연주에서 중요한 것은 음악에 따라
소리의 크기를 조절해 음악의 흐름을 살려 주는 것이다.

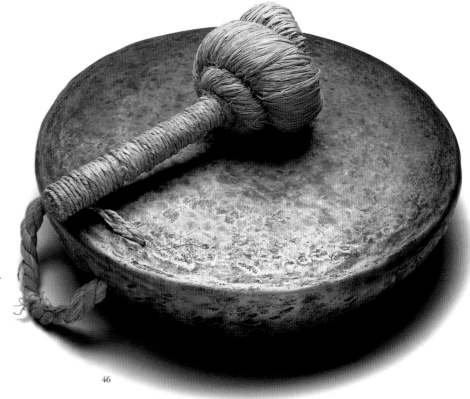

46

Jing

A large, flat, lipped bronze gong, the *jing* was widely used by
the general public and the military. It is called *daegeum* when used
for *jongmyo* (ancestral shrine) ritual music and called *jing*
when used for *nong-ak*. It is held in one hand and struck
with a mallet wrapped with cloth.

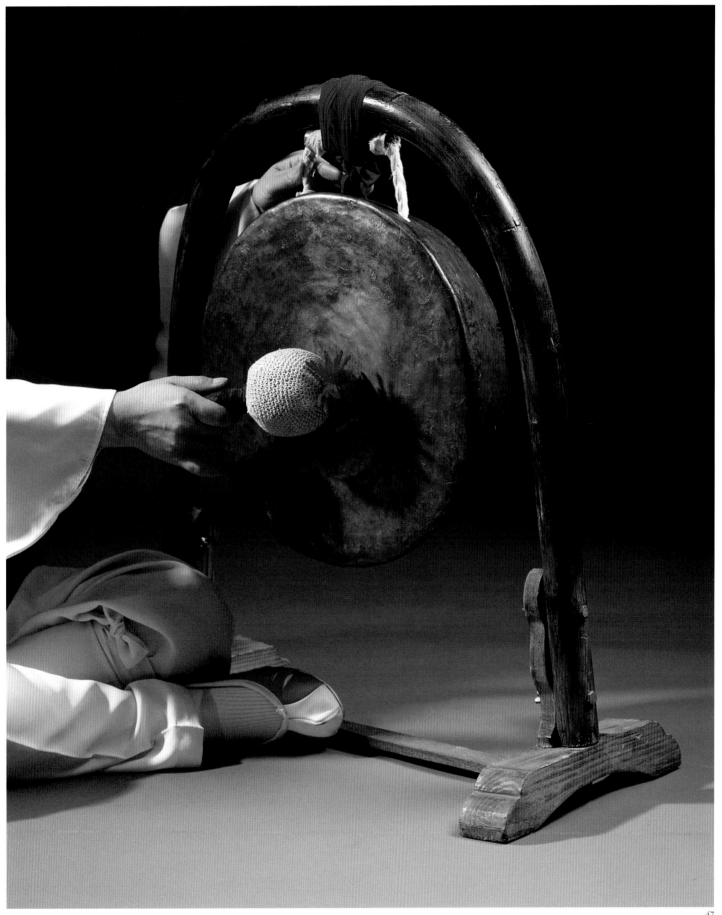

打樂器
Percussion Instruments
367

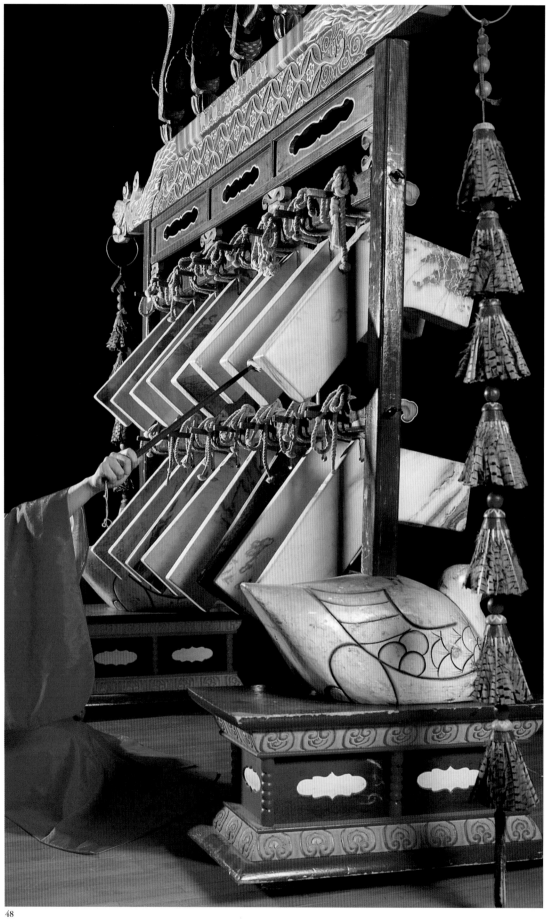

韓國 樂器
Korean Musical Instruments

49

48-51. 편경

편경(編磬)은 아악의 팔음(八音) 악기 중 석부(石部)에 드는 유율(有律) 타악기이다. 종묘제례악과 문묘제례악 및
대규모의 관현합주에 편성된다. 편경을 가자(架子)에 걸 때 아랫단에는 오른쪽에서 왼쪽으로 황종(黃鐘)부터
임종(林鐘)까지의 경 여덟 개를, 윗단에는 왼쪽에서 오른쪽으로 이칙(夷則)부터 청협종(淸夾鐘)까지의 경
여덟 개를 배열한다. 편경을 연주할 때는 서거나 앉아서 편경의 고(鼓) 부분을 친다. 위의 경은 세종(世宗)
15년(1433)에 제작된 것으로 추정되는 황종음(黃鐘音)의 경으로 국립국악원 국악박물관에 소장되어 있다.

Pyeon-gyeong

These tuned sonorous stone chimes, also introduced from China during the rule of King Yejong (r. 1105-1122)
of Goryeo, are used in court music and Confucian ritual music. It consists of sixteen L-shaped jade-stone slabs
hanging from a wooden frame in two rows of eight. The sound differs according to the thickness of the stone
slabs. The thicker the slab, the higher the sound. During the rule of King Sejong (r. 1418-1450) of Joseon,
"*gyeong* stone" (a kind of jade) was discovered in Namyang, Gyeonggi Province, and for the first time
the instrument was manufactured in Korea.

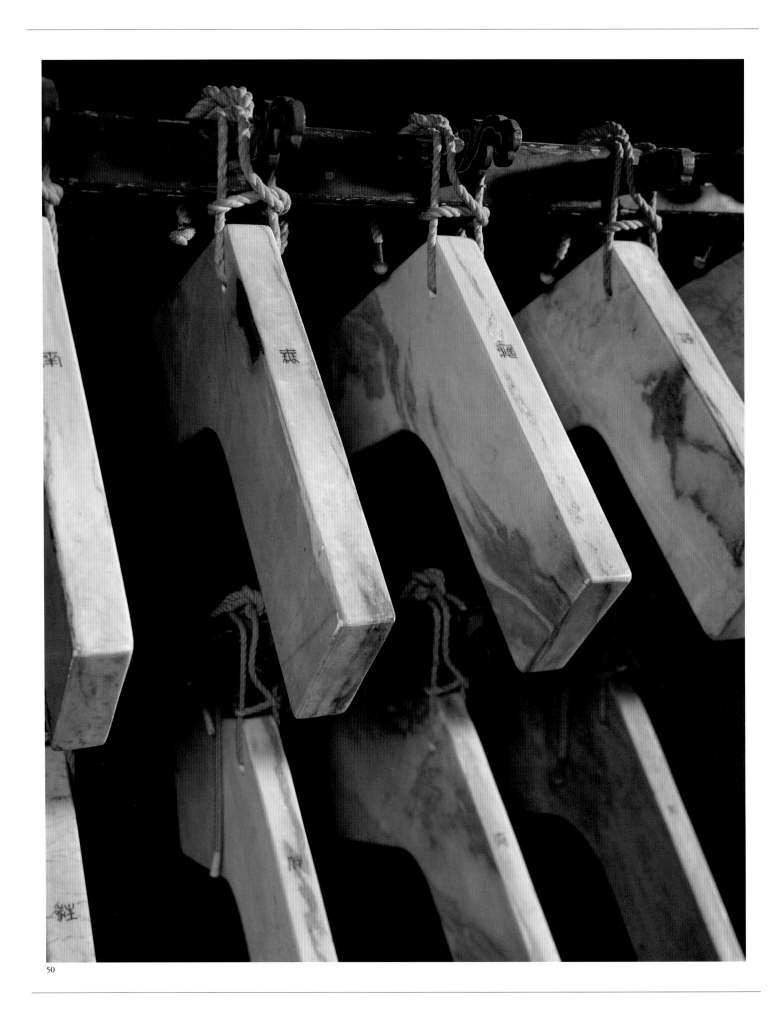

韓國 樂器
Korean Musical Instruments

打樂器
Percussion Instruments

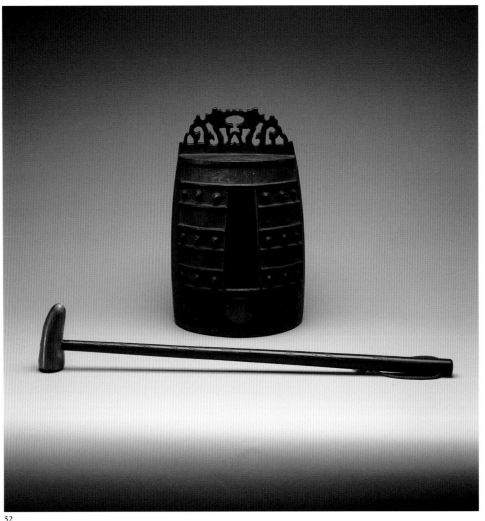

52

52-55. 편종과 각퇴

국립국악원 국악박물관이 소장하고 있는 황종음 편종으로 을축(乙丑)이라는 명문(銘文)이 새겨져 있다.
편종을 치는 채는 각퇴(角槌)라고 하는데, 나무채에 소뿔을 박아 만든다. 편종(編鐘)은 아악의 팔음(八音)
악기 중 금부(金部)에 드는 유율(有律) 타악기이다. 모두 열여섯 음이 나는 편종은 맑은 음색과 긴 여음을
가지고 있어 문묘제례악, 종묘제례악, 당피리 중심의 연향악 등, 느린 음악 연주에 적합하다. 우리나라
편종은 중국 것과 달리 상하가 직선이 아닌 둥그스름한 곡선을 이루고 있고, 밑부분이 타원형으로 되어
있으며, 겉면에 마유(馬乳)라고 하는 작은 원형의 돌출 부분들이 있는 점이 특징이다. 이것은 종의 울림을
아름답게 하되, 그 여운이 너무 길지 않도록 하는 기능이 있다. 편종을 연주할 때는 연주자가 편종 틀을
마주 보고 서거나 앉아서 연주한다. 편종을 칠 때에는 동그랗게 돋을새김한 수(隊)를 친다. 조율된 종이라
하더라도 치는 부위에 따라 음정이 달라지기 때문에 치는 위치가 매우 중요하다.(53. 演奏者-崔忠雄)

Pyeonjong

This set of sixteen chromatically tuned bronze bells hangs from an ornate wooden frame. The bells are
identical in length and diameter, but vary in their thickness. This instrument was introduced to Korea
during the rule of King Yejong of Goryeo. It is used in court music and Confucian ritual music. The bells
are arranged in two rows of eight and are struck with a mallet made of bull's horn. The thicker the bell,
the higher the sound.

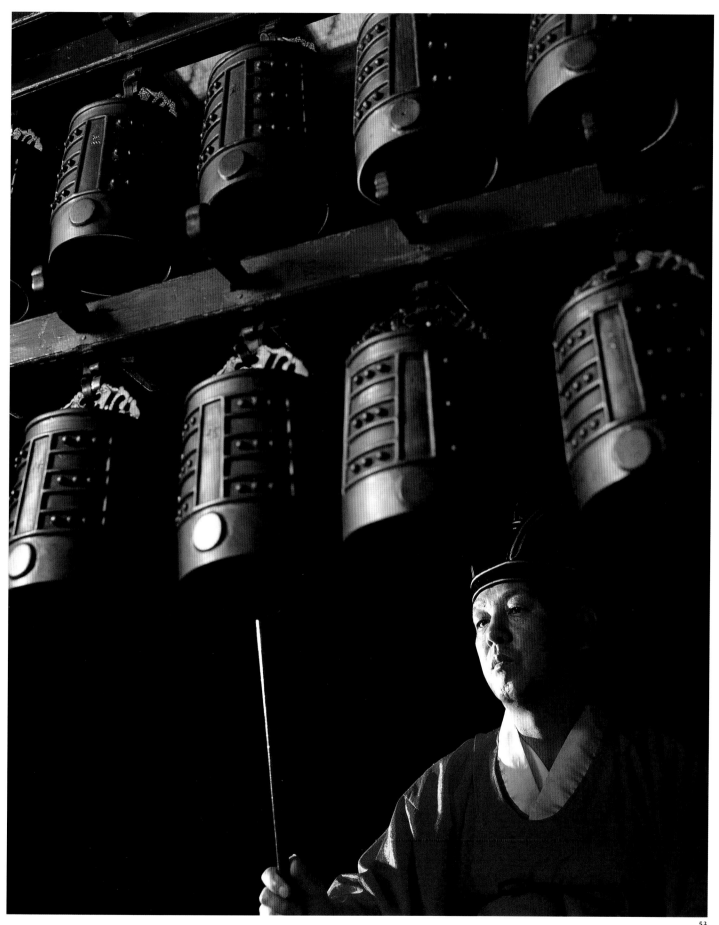

打樂器
Percussion Instruments

373

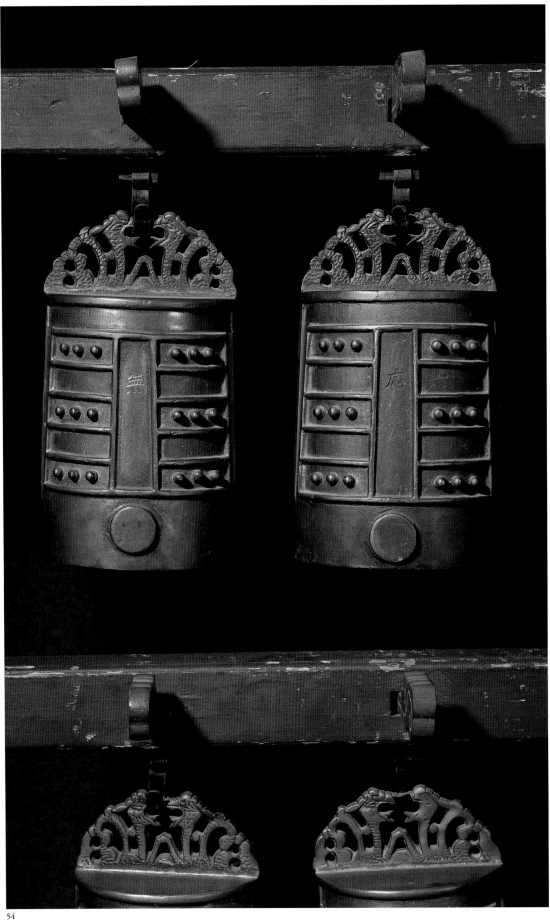

韓國 樂器
Korean Musical Instruments

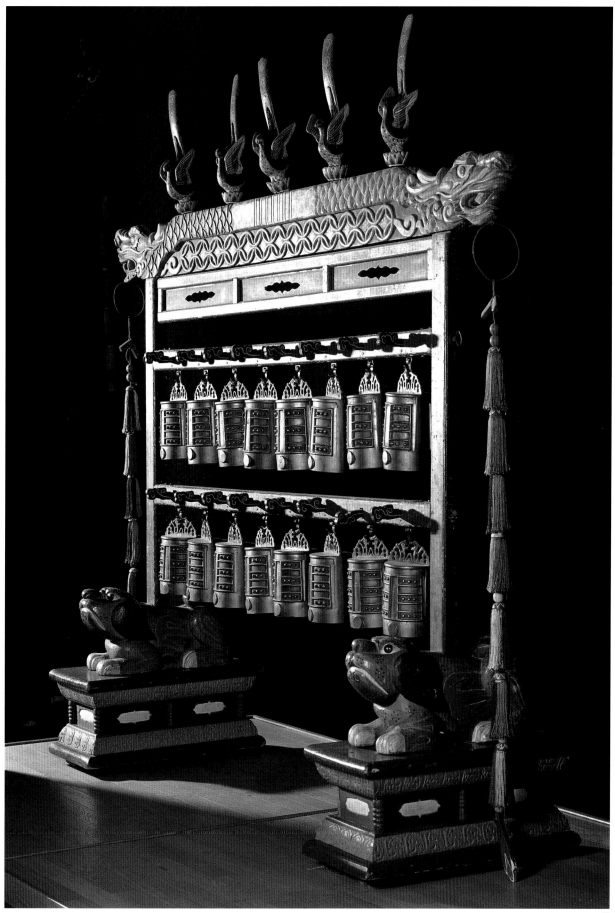

打樂器
Percussion Instruments

375

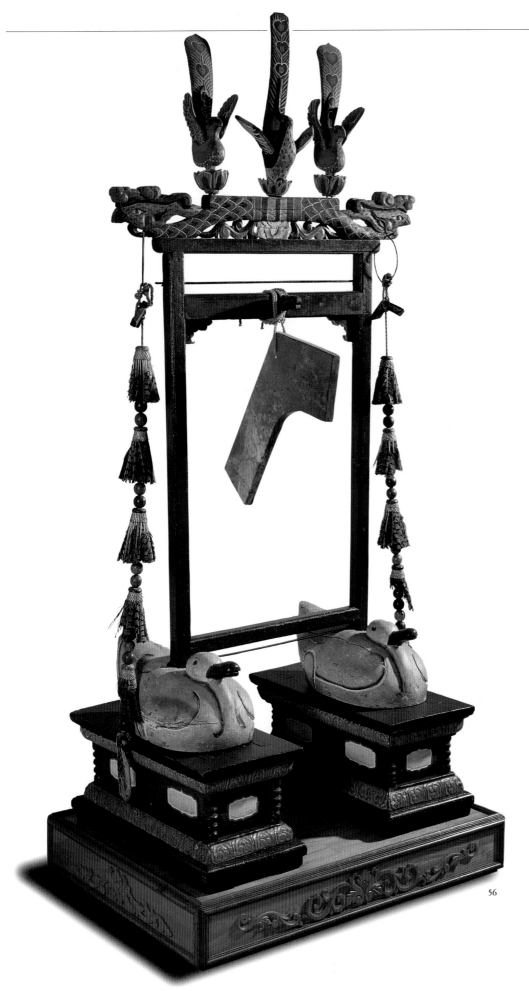

56-57. 특경

특경(特磬)은 아악의 팔음(八音) 악기 중
석부(石部)에 드는 유율 타악기이다.
경 한 개를 틀에 매달아 놓은 특경에서는
황종음이 난다. 경의 길이는 짧은 쪽이
31.5센티미터, 긴 쪽이 47.7센티미터이고,
두께는 3센티미터이다.(57. 演奏者-金鍾熙)

Teukgyeong

The *teukgyeong*, a single slab of stone,
producing only one note, middle C, is the
counterpart of the *teukjong* (a single bell).
The *teukjong* announces the commencement
of the music, and the *teukgyeong* proclaims
its end. At the end of a piece, the *jeolgo*
(barrel-shaped drum) is struck three times,
and the back of the *eo* (wooden tiger) is
scraped three times. The *teukgyeong* is
played with the first and third beats of
the drum.

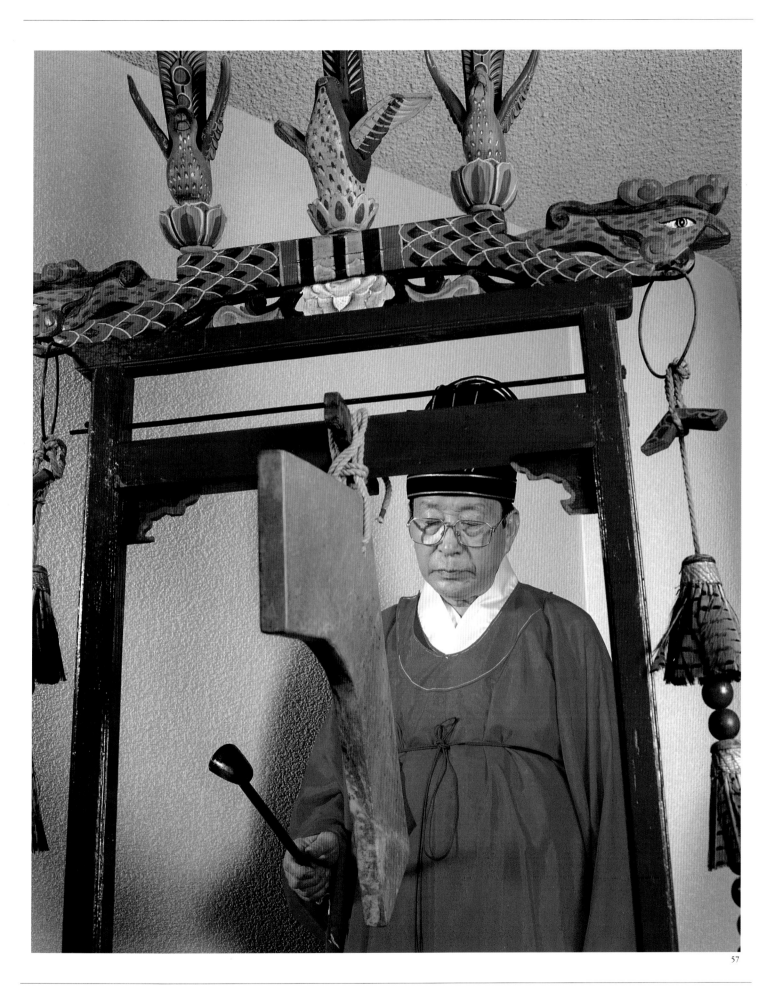

打樂器
Percussion Instruments

58

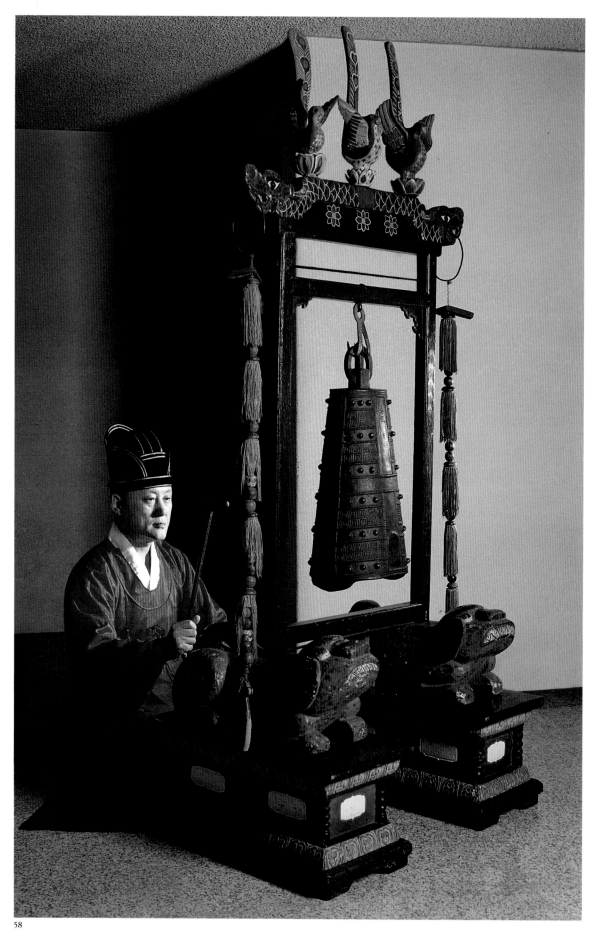

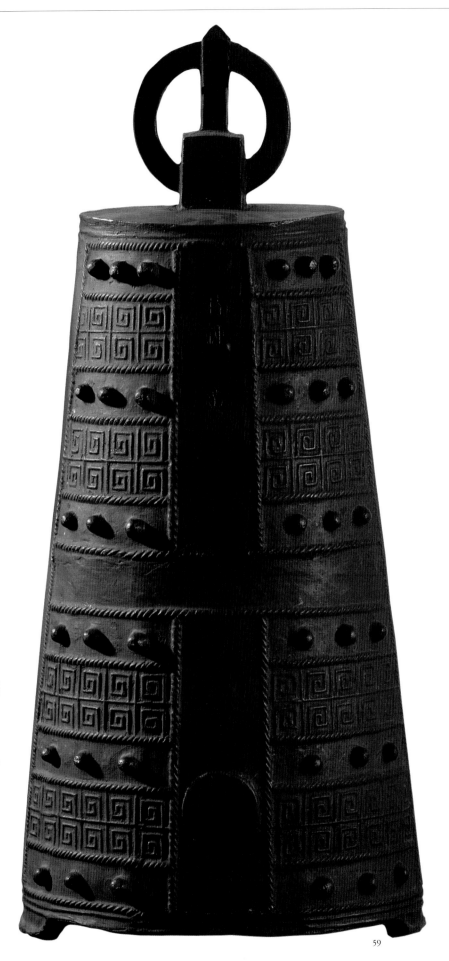

58-59. 특종

특종(特鐘)은 아악의 팔음(八音) 악기 중 금부(金部)에
드는 유율 타악기의 하나이다. 길이가 62센티미터,
밑부분의 긴 지름이 29.3센티미터인 종 한 개를 틀에
매달아 놓은 것인데, 종은 편종의 두 배나 크다.
음정은 편종의 황종음에 맞춘다.(58. 演奏者-宋仁吉)

Teukjong

The *teukjong* is a single bell, larger than the
pyeonjong. Tuned to *hwangjong*, C, it is used
to start the orchestra. To begin orchestra,
the bell is struck once, followed by three strokes
on the *chuk* (wooden box) and three strokes
on the *jeolgo*. With the last stroke of
the drum, the single bell is struck again
and the orchestra comes in.

59

60

60-61. 부

부(缶)는 아악의 팔음(八音) 중 토부(土部)에 드는, 질그릇처럼 생긴 타악기이다. 문묘제례악의
헌가에 편성된다. 예전에는 음 높이가 있는 부를 여럿 만들어 선율을 연주한 적도 있지만,
현재는 특별한 음정이 없는 단순한 타악기로 사용되고 있다. 끝이 갈라진 대나무채로
질그릇을 두드려 내는 부의 울림은 비록 음량은 크지 않지만 무미한 듯 진행되는 아악연주에
특유의 리듬감을 살려 주는 중요한 역할을 한다.
부 연주자는 오른손에 대나무채를 쥐고 부의 가장자리를 두드리는데, 일자일음식(一字一音式)으로
된 문묘제례악 연주에서 각 음마다 일정 패턴의 타법으로 친다.(60. 演奏者-朴鍾皐)

Bu

The *bu* is a clay jar which is struck with a split bamboo stick. The *bu* was made in Korea during
the reign of King Sejong (r.1419-1450). The pitch is regulated by the thickness of the jar. Its
usage is confined to confucian ritual music used in sacrifices which formerly required ten *bu*,
each differing in pitch, but now only one is used in the Confucian shrine.

61

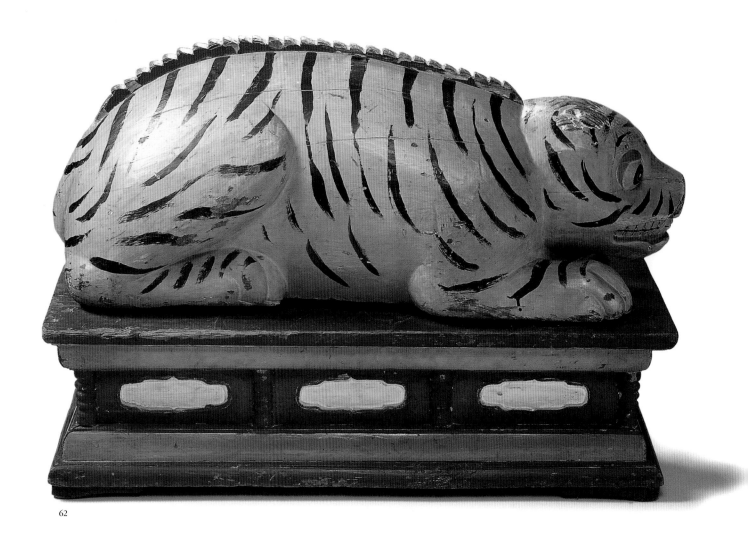

62

62-64. 어

어(敔)는 아악의 팔음 중 목부(木部)에 드는 타악기로, 호랑이가 엎드린 모양을 한 아주 독특한 악기이다.
아악 연주에서는 주로 음악의 종지(終止)를 알리는 역할을 한다. 어(敔)는 무엇을 막는다는 뜻의 '어(禦)'와
의미가 통하며, 악기를 쳐서 음악을 종지하는 관습에서 비롯된 명칭이다. 어는 나무로 조각한 호랑이와
받침대, 대나무 끝을 세 가닥씩 세 개로 갈라 아홉 조각을 만든 채인 진(籈, 또는 蘆子)으로 이루어져 있다.
연주자는 어의 뒤에 서서 오른손에 대나무채를 쥐고 허리를 구부려 호랑이의 등에 난 스물일곱 개의
나무 톱니를 머리에서부터 꼬리까지 긁거나 머리 부분을 쳐서 소리를 낸다.(63. 演奏者-蔡兆秉)

Eo

The *eo* is a wooden percussion instrument shaped like a tiger. It was introduced from China during
the rule of King Yejong of Goryeo. Today it is used in ritual music performed at the Confucian shrine
to signal the end of a concert. It is placed on the west side of any musical ensemble. There are
twenty-seven "teeth" on the back of the tiger, which are scraped with a split bamboo stick.
The head of the tiger is struck with a stick three times to signal the end of a piece.

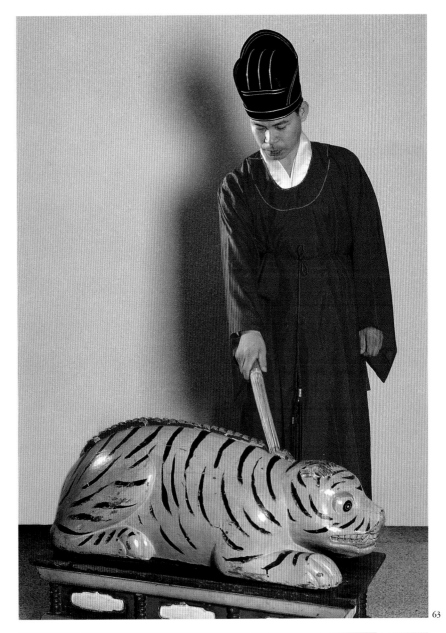

63

64

打樂器
Percussion Instruments

383

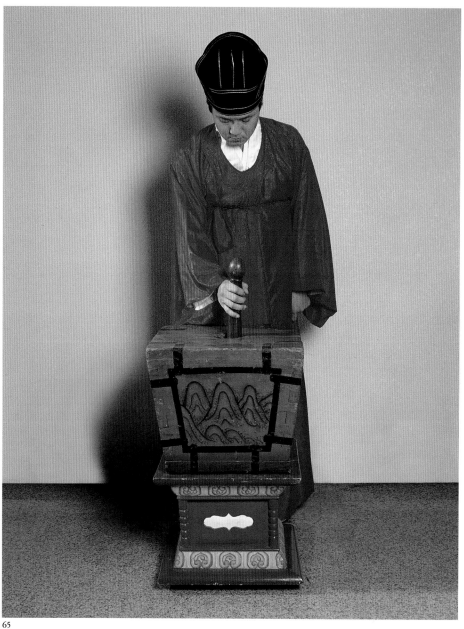

65

65-66. 축

축(柷)은 아악의 팔음 중 목부(木部)에 드는 타악기로 사각의 나무 절구통처럼 생긴 독특한 형태를 가졌다.
축은 아악 연주의 시작을 알리는 역할을 하는데, 특종과 박·북 등 제례악의 악작(樂作)을 연주하는
타악기와 어울려 둔탁하면서도 요란하고, 또 매우 의미심장하게 다가오는 독특한 울림을 만들어낸다.
축은 네모난 나무상자인 몸체와 채(止)로 구성되어 있다. 연주자는 선 자세로 약간 허리를 구부리고
오른손으로 채를 쥐어 곧게 세웠다가 절구질하듯이 바닥 면을 내리친다.(65. 演奏者-梁明錫)

Chuk

The *chuk* is a wooden box painted green and shaped like a mortar. It was introduced from China
during the rule of King Yejong of Goryeo and mainly used in ritual music at the Confucian shrine.
There is a hole on the top of its body, and a thick wooden pestle is used to pound the bottom and
sides of the box inside the hole. The *chuk* signals the beginning of a performance, and is placed
on the east side of any musical ensemble.

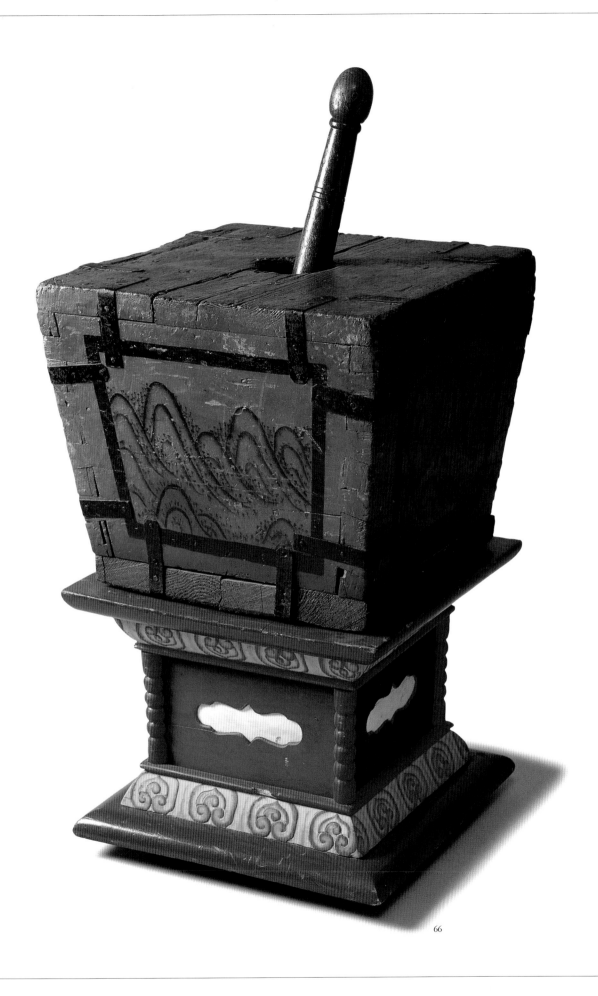

66

打樂器
Percussion Instruments

385

악(樂)이란 음으로 말미암아 생기는 것이니,
그 근본은 인심이 물(物)에 감응하는 데에 있다.
그러므로 슬픈 마음을 느끼는 자는 그 소리가
촉박하면서 쇠미하고, 즐거운 마음을 느끼는 자는
그 소리가 걱정이 없으면서 완만하고, 기쁜 마음을
느끼는 자는 그 소리가 퍼지면서 흩어지고,
성난 마음을 느끼는 자는 그 소리가 거칠면서
사납고, 공경하는 마음을 느끼는 자는 그 소리가
곧으면서 청렴하고, 사랑하는 마음을 느끼는 자는
그 소리가 온화하면서 부드럽다. 이 여섯 가지는
본성이 아니라 물(物)에 감응한 뒤에
움직인 것이다. ─『악기(樂記)』 중에서

附錄
Appendices

韓國音樂史 主要 年表

國內外 所藏 主要 國樂器 目錄

參考文獻

찾아보기

韓國音樂史 主要 年表

時代	年度	主要 事項
三國		高句麗, 10月에 歌舞로 하늘에 祭祀하는 '東盟'을 擧行함. 夫餘, 正月 祭天儀式 때 國中大會 '迎鼓'를 擧行함. 濊, 10月에 歌舞로 하늘에 祭祀하는 '舞天'을 擧行함. 馬韓, 5月과 10月에 祭天儀式을 擧行하며 무리 지어 歌舞함.
	B.C. 13	新羅, 儒理王 때 民俗歡康하여 「兜率歌」를 지음. 8月 보름에 歌舞百戲로 가배놀이를 하며 「會蘇曲」(B.C. 9年 以後)을 부름.
	196~229	新羅, 勿稽子가 琴曲 作曲함.
	300~400	高句麗, 王山岳이 中國 晉나라에서 보내 온 七絃琴을 改造하여 거문고를 만들고, 이를 위해 100餘曲을 作曲함.
	417~458	新羅, 訥祇王이 「憂息樂」을 지어 부름.
	453	新羅, 日本 允恭天皇의 葬禮式에 音樂人 80人을 派遣함.
	458~479	新羅, 百結先生이 아내를 위해 琴曲 「碓樂」을 作曲함.
	500年代初	伽倻의 嘉實王이 伽倻琴을 만들고, 樂師 于勒이 伽倻琴을 위해 12曲을 作曲함.
	551	伽倻人 于勒이 新羅로 亡命하여 眞興王 앞에서 伽倻琴을 演奏함.
	554	日本에 派遣된 百濟 音樂人이 本國의 音樂人과 交代하기를 要請함.
	589~600	高句麗 音樂이 中國 隋나라의 宮中에서 七部伎의 하나로 演奏됨.
	611~617	新羅, 元曉가 「無㝵歌」를 지어 부름.
	612	百濟, 舞踊家 味摩之가 日本에 伎樂舞를 傳함.
	651	新羅, 音聲署에 大舍 2人을 任命함.
統一新羅	673	金庾信이 別世했을 때 王이 軍樂 鼓吹 100餘名을 보냄.
	682	東海上에 떠오른 작은 山에서 대(竹)를 베어 젓대를 만들고, 이를 '萬波息笛'이라 命名함.
	756	新羅의 伽倻琴, 百濟의 管樂器 등을 日本 東大寺에 보냄.
	830	眞鑑大師가 唐에서 배워 온 梵唄를 河東의 雙溪寺에서 가르치기 始作함.
	861~874	玉寶高가 거문고曲을 짓고, 弟子들에게 거문고를 가르쳐 統一新羅에 거문고 音樂이 널리 퍼지게 됨.
	888	魏弘・大矩和尙, 鄕歌集 『三代目』 刊行.
高麗	918	國中大會인 '八關會'를 擧行함.
	1010	中斷했던 '燃燈會'를 다시 始作함.
	1053	宮中音樂人 中에 子弟 3~4人이 있을 경우, 그 중 1人에게 音樂人의 業을 世襲케 함.

	1073	燃燈會, 八關會에서 唐樂呈才「踏沙行歌舞」「九張機別伎」「抛毬樂」 등을 演行함.
	1078	宋나라 使臣이 高麗에 오면서 拍板·笛·觱篥 등을 禮物로 가져옴.
	1114	宋나라에서 새로 制定한 大晟新樂의 樂器·樂譜 등을 보내 와 高麗에서 演奏하기 始作함.
	1116	宋나라에서 雅樂器·雅樂譜·儀物 등을 보내 와 最初로 雅樂을 演奏하기 始作함.
	1151	鄭敍,「鄭瓜亭曲」作曲.
	1370	明나라에서 雅樂器를 보내 옴.
	1378	音樂理論家 朴堧(1378-1458) 出生.
	1389	十學에 樂學을 둠.
	1391	雅樂署를 두고 宗廟樂歌를 익히게 함.
朝鮮	1393	唐樂呈才「夢金尺」「受寶籙」演行됨.
	1402	禮曹와 儀禮詳定所에서 宴禮樂을 制定함.
	1406	明으로부터 雅樂器를 받음.
	1419	唐樂呈才「荷皇恩」初演됨.
	1426	朴堧이 雅樂 演奏 現況과 改善案을 提案함에 따라 雅樂 整備作業이 始作됨.
	1430	完備된 雅樂을 試演함. 雅樂譜 完成됨.
	1433	雅樂으로 演奏하는 '會禮樂' 初演됨.
	1445	「龍飛御天歌」를 노래하는 음악「致和平」「醉豐亨」「與民樂」「發祥」作曲됨.
	1445-1447	最初의 有量樂譜인 井間譜 創案.
	1464	世宗 作曲인「定大業」「保太平」을 다듬어 宗廟祭禮樂으로 採擇함.
	1493	朝鮮 初期까지의 音樂을 集大成한『樂學軌範』刊行.
	1572	安瑺, 거문고 樂譜『琴合字譜』刊行.
	1620	李得胤(1553-1630), 거문고 樂譜『玄琴東文類記』刊行.
	1696	李世弼, 音樂理論書『樂院故事』刊行.
	1728	金天澤, 歌集『靑丘永言』刊行.
	1759	樂譜『大樂前譜』와『大樂後譜』刊行.
	1763	金壽長, 歌集『海東歌謠』刊行.
	1771	판소리 名唱 權三得(1771-1841) 出生.
	1780	徐命膺, 樂書『詩樂和聲』刊行.
	1788	金聖器의 거문고 가락을 採譜한『浪翁新譜』刊行.
	1847	女流 판소리 名唱 眞彩仙(1847-?) 出生.
	1850	伽倻琴 名人 韓淑求(1850-1925) 出生.
	1854	판소리 名唱 金昌煥(1854-1927) 出生.
	1863	近世 歌曲의 巨匠 河圭一(1863-1937) 出生.
	1865	伽倻琴散調의 名人 金昌祖(1865-1919) 出生.
	1871	판소리 名唱 金昌龍(1871-1935) 出生.
	1873	伽倻琴 名人 沈正淳(1873-1973) 出生.
	1891	大笒 名人 金桂善(1891-1943?) 出生.
	1893	掌樂院의 音樂人들이 美國 시카고에서 開催된 世界博覽會에 參加함.

大韓帝國	1909	最初의 民間 音樂敎育機關인 '朝陽俱樂部' 創立.
	1910	朝陽俱樂部를 '朝鮮正樂傳習所'로 改稱.
	1917	雅樂 專門 演奏家 養成을 위해 '李王職雅樂部員養成所' 創設.
	1933	金楚香의 發意로 판소리 名唱 및 民俗音樂人들이 '朝鮮聲樂研究會' 發足.
	1938	판소리 名唱 丁貞烈(1876-1938) 作故.
	1939	판소리 名唱 宋萬甲(1865-1939) 作故.
	1941	'朝鮮音樂協會' 結成.
	1943	女流 판소리 名唱 李花中仙(1898-1943) 作故.
	1945	音樂建設本部 組織(作曲部, 聲樂部, 器樂部, 國樂委員會 包含). 音樂建設本部에서 國樂建設本部가 獨立함. '大韓國樂院' 開院 (委員長: 咸和鎭). 李王職雅樂部가 '舊王宮雅樂部'로 改稱함. 唱劇 「建設하는 사람들」 公演. '朝鮮古典音樂研究會' 創立(初代 會長: 朴東實).
	1946	大韓國樂院 創設 紀念 第1回 發表大會 「大春香傳」. 國劇協會 結成(代表: 朴東實). 國劇社 創立公演(中央劇場). 第1回 '全國農樂競演大會' 開催(昌慶宮). 朝鮮唱劇團 結成. 雅樂部에 時調研究會 設置.
	1947	朝鮮正樂傳習所가 社團法人 '韓國正樂院'으로 再出帆.
大韓民國	1948	'韓國國樂學會' 設立.
	1949	大統領令 第271號 國立國樂院 職制 公布. '全國鄕土民謠大展' 開催(國都劇場). 거문고 演奏家이자 李王職雅樂部 樂師長이던 咸和鎭(1884-1949) 作故.
	1950	판소리 名唱 李東伯(1867-1950) 作故.
	1951	'國立國樂院' 開院(初代 院長: 李珠煥).
	1953	伽倻琴 竝唱 名人 吳太石(1895-1953) 作故.
	1954	文敎部令 第38號 國樂士養成所 設置規定 制定. 德成女子大學校에 最初로 國樂科가 設立되었으나 2年 만에 閉科됨. 李王職雅樂部 第4代 雅樂師長 金甯濟(1908-1954) 作故.
	1955	國立國樂院 附設 '國樂士養成所' 創設. 거문고 名人 李壽卿(1882-1955) 作故.
	1956	國樂對策委員會 組織.
	1957	伽倻琴散調의 名人 姜太弘(1893-1957) 作故.
	1958	小劇場 '圓覺社' 設立.
	1959	서울大學校 國樂科 創設.
	1960	서울國樂藝術學校 創設. 韓國民俗藝術團, 프랑스 파리에서 開催된 第4回 '國際民俗藝術祭'에 參加. 歌曲 名人 李炳星(1909-1960) 作故.
	1961	판소리 名唱 林芳蔚(1904-1961) 作故. 피리 名人 金俊鉉(1918-1961) 作故.
	1962	社團法人 '韓國國樂協會' 設立. 文化財保護法 制定·公布.
	1963	大笒 名人 韓周煥(1904-1963) 作故. 서울大學校大學院에 國樂科 碩士課程 設立. 黃秉冀, 明洞 藝術劇場에서 最初의 伽倻琴 創作曲 「숲」 初演. 國立劇場, 國立唱劇團 創團 紀念 「春香傳」 公演. 판소리 名唱 鄭應敏(1896-1963) 作故.
	1964	宗廟祭禮樂, 重要無形文化財 第1號로 指定. 社團法人 '韓國國樂學會' 創立. 國立國樂院, 日本 讀賣新聞社 招請으로 最初 海外 演奏 公演. 서라벌藝術大學 國樂科 設立(2回 卒業生 輩出 後 閉科). 最初의 伽倻琴 獨奏會 '李在淑 伽倻琴 獨奏會' 公演(서울大 國樂演奏室).

大韓民國	1965	서울市立國樂管絃樂團 創團. '國立國樂院 國樂器 改良 研究委員會' 發足. 黃秉冀, 하와이에서 열린 '今世紀 音樂藝術祭'에서 伽倻琴 演奏로 好評받음. 伽倻琴 名人 沈相健(1889-1965) 作故.
	1967	舊軍樂隊 60年 만에 復活. 國樂士養成所 竣工(서울 中區 獎忠洞).
	1968	朴東鎭, 판소리「흥보가」5時間 完唱.
	1969	國樂器 展示會 開催(國立公報館, 古樂器 40點, 改良樂器 40點).
	1970	'판소리 保存 研究會' 結成. 汎國樂人大會 열림. '國樂人의 날' 指定(6. 8). 朴初月, 女性 판소리 最初로「水宮歌」完唱. 西道 名唱 張鶴仙(1905-1970) 作故.
	1971	파리에서 열린 第2回 音樂祭典에서 金星振(大笒 演奏「平調會上」)과 金素姬(판소리「沈淸歌」중 '泛彼中流')가 受賞함. 名唱 權三得 誕生 200週年 紀念 第1回 '판소리 流派發表會' 開催. 韓國國樂學會, 『韓國音樂研究』 創刊.
	1972	大統領令 第6279號 國立國樂高等學校 設置令 公布. 漢陽大學校 音樂大學 國樂科 設立. 金素姬·成錦鳶·池瑛熙·金允德 等으로 構成된 '三千里歌舞團', 美國 아시아學會 招請으로 美國 巡廻 演奏 公演. 吳貞淑,「春香歌」8時間 連唱會. 最初의 피리 獨奏會 '鄭在國 피리 獨奏會' 公演. 國樂士養成所, 國樂高等學校로 昇格. 國立國樂院 演奏團, 美國 東洋藝術協會 招請으로 2個月間 美洲 公演. 歌曲 名人 李珠煥(1909-1972) 作故.
	1973	'판소리學會' 組織. 牙箏·太平簫 名人 韓一燮(1928-1973) 作故. 第1回 '南原 春香祭 판소리 名唱大會' 開催.
	1974	梨花女子大學校·秋季藝術大學 國樂科 設立. 판소리 名唱 金演洙(1907-1974) 作故.
	1975	社團法人 '韓國國樂敎育研究會' 發足. 第1回 高麗樂 研究會 開催(日本 東京). 第1回 '全州大私習' 開催. 國劇 俳優 林春鶯(1924-1975) 作故.
	1976	서울大學校 音樂大學 附設 東洋音樂研究所 設立. 國立國樂院, 英國 더럼에서 開催된 第1回 '東洋音樂祭'에 參加. 朴初月, 베를린 '現代音樂祭'에서「水宮歌」完唱(現地 生放送으로 話題).
	1977	空間劇場 開館 紀念 '傳統音樂의 밤' 開催. 거문고 名人 申快童(1910-1977) 作故. 文藝振興院 制定 '大韓民國作曲賞' 新設. 서울大學校 音樂大學 附設 東洋音樂研究所, 『民族音樂』 創刊.
	1978	金德洙 四物놀이패 創團 公演(空間舍廊 小劇場). 伽倻琴·거문고 名人 金允德(1918-1978) 作故.
	1979	國立國樂院,「與民樂」全章 演奏. 女流 판소리 名唱 朴綠珠(1909-1979) 作故. 正樂演奏團體 '正農樂會' 創團.
	1980	奚琴·피리 名人 池瑛熙(1908-1980) 作故.
	1981	서울藝術專門大學 國樂科 設立. 大田市立燕亭國樂院 開院. 한소리회 組織. 第26次 '國際民俗音樂學會(IFMC) 總會', 서울에서 開催됨. 國立國樂院 主催 第1回 '全國國樂競演大會' 開催. 第1回 '大韓民國 國樂祭' 開催.
	1982	慶北大·釜山大·全南大·嶺南大, 國樂科 設立. 朝鮮日報社 主催 第1回 '國樂大公演' 開催(世宗文化會館 大講堂). 伽倻琴 名人 徐公哲(1911-1982) 作故.
	1983	中央大學校 國樂科 設立. 女流 판소리 名唱 金如蘭(1906-1983) 作故. 女流 판소리 名唱 朴初月(1917-1983) 作故. 京畿 名唱 李昌培(1916-1983) 作故.

1984	檀國大·友石大, 國樂科 設立. 國立劇場 小劇場 完唱판소리 始作. 釜山市立國樂管絃樂團 創團(初代 指揮者: 李義慶). 大邱市立國樂團 創團.
1985	KBS 國樂管絃樂團 創團(初代 指揮者: 李相奎). 淸州市立國樂團 創團(初代 指揮者: 徐漢範). 서울놀이마당 週末 公演 始作. '85 베를린 호리존테 音樂祭에서 '韓國音樂祝祭' 開催. 光州國樂管絃樂團 創團(初代 指揮者: 金光福, 1994年부터 光州市立國樂管絃樂團으로 再創團). 基督敎國樂宣敎會 創立.
1986	作曲家 李成千, 21絃琴 演奏曲 發表. 作曲家 金琪洙(1917~1986) 作故. 伽倻琴 名人 成錦鳶(1923~1986) 作故. 판소리 名唱 鄭權鎭(1927~1986) 作故. 四物놀이 상쇠 金容培(1955~1986) 作故.
1987	淸州大學校 國樂科 設立. 中央國樂管絃樂團 創團(初代 指揮者: 朴範薰). 國立國樂院 主催 '國樂童謠發表會' 開催(1992年부터 '創作國樂童謠祭'로 改稱). 國立國樂院, 瑞草洞 廳舍로 移轉. 國立國樂院 國樂硏究室 및 國樂振興課 增設.
1988	韓國音樂史學會, 『韓國音樂史學報』 創刊. 全北大學校 國樂科 設立. 靑少年國樂管絃樂團 創團(初代 常任指揮者: 金晶洙). 國立國樂院 新築廳舍 開館 紀念 公演.
1989	全北道立國樂團 創團(初代 指揮者: 朴相鎭). 全北國樂管絃樂團 創團(初代 指揮者: 申龍文). 예음홀 第1回 '伽倻琴散調 여섯바탕전' 開催. 國立唱劇團·國立國樂院, 英國 에든버러 祝祭에 參加. 名鼓手 金命煥(1913~1989) 作故. 伽倻琴 名人 金竹坡(1911~1989) 作故. 國立國樂院, 『國樂院論文集』 創刊. 漢陽大學校 國樂學硏究室, 『韓國音樂散考』 創刊.
1990	서울과 平壤에서 '南北音樂祭' 開催. 名鼓手 金東俊(1928~1990)· 金得洙(1917~1990) 作故. '汎民族統一音樂會' 開催(平壤 2·8文化會館 等). 天安市立忠南國樂管絃樂團 創團(初代 指揮者: 徐漢範). '90 送年 '統一傳統音樂會' 開催(서울 藝術의 殿堂). 第1回 '서울 國樂大競演' 開催(三星文化財團·KBS 共同 主催).
1991	國樂學者 張師勛 博士(1916~1991) 作故. 永東市立蘭溪國樂團 創團(初代 指揮者: 姜鎬中). 中央國樂管絃樂團, 第1回 '環東海藝術祭'에서 北韓 演奏團과 合同으로 演奏함(日本 福井縣). 韓國文化通信使, 日本 東京에서 「沈淸傳」 公演. 正農樂會, 中國 및 몽골 地域에서 國樂 講習 및 演奏會 가짐. 韓國소리얼硏究會, 알마 아타 타슈켄트에서 國樂 講習 및 演奏會 가짐. UN 南北韓 同時加入 記念 '소리여 千年의 소리여' 公演(美 카네기홀 등). 韓國古音盤硏究會, 『韓國音盤學』 創刊. '桐里國樂大賞' 制定(第1回 受賞者: 金素姬).
1992	慶北道立國樂團 創團(初代 指揮者: 郭泰天). 國立國樂院, 中國 吉林省 延邊藝術大學에서 國樂 講習함. 延邊 朝鮮族 自治州 成立 40週年 慶祝 紀念行事(中國 延邊).
1993	世宗國樂管絃樂團 創團(初代 指揮者: 朴好成). 金千興 舞樂生活 70週年 紀念 公演. '國樂敎育協議會' 發足(國立國樂院 主催). 國立國樂院, 外國人을 위한 國樂 講習 始作함. 伽倻琴 竝唱 名人 朴貴姬(1921~1993) 作故. 映畵 〈서편제〉(監督: 林權澤) 最多觀客動員 記錄(上映期間 196日, 1,072,800餘名 觀覽).
1994	文化體育部 指定 '國樂의 해'. '方一樂國樂大賞' 制定(第1回 受賞者: 金素姬). 돈보스꼬 大學(以後 大邱藝術大로 改稱) 國樂科 設立. '亞太民族音樂學會' 創立 및 學術大會 開催(初代 會長: 權五聖).

大韓民國	1995	國立國樂院 國樂博物館 開館. 國立劇場 所屬 國樂管絃樂團 創團. 龍仁大·東國大·圓光大·牧園大, 國樂科 設立. 판소리 名唱 金素姬(1917-1995) 作故.
	1996	國立國樂院 禮樂堂 開館. 女唱 歌曲 名人 金月荷(1918-1996) 作故. 大笒正樂 名人 金星振(1916-1996) 作故. 판소리 名唱 姜道根(1918-1996) 作故. '韓國民族音樂家聯合' 創立(代表: 韓明熙) 國立國樂院, 第1回 '世界피리祝祭' 開催. 國立國樂院·서울大學校 附設 東洋音樂研究所, 第1回 '東洋音樂學 學術會議' 開催. 京畿道立國樂團 創團(初代 指揮者: 李俊鎬).
	1997	京畿 名唱 安翡翠(1926-1997) 作故. 安山市立國樂團 創團(初代 指揮者: 李相均). '蘭溪國樂大賞' 制定(第1回 受賞: 韓國國樂學會). '서울 重要無形文化財 傳授會館' 建立. 淑明女子大學校 傳統文化藝術大學院에 '伽倻琴 專門 大學院' 科程 新設.
	1998	韓國藝術綜合學校 傳統藝術院 開院(初代 院長: 白大雄). 國樂學者 '晩堂 李惠求 學術賞' 制定(第1回 共同 受賞者: 金鍾洙·李淑姬). 姜太弘流 伽倻琴散調 保存會, 『曉山國樂學論文集』 創刊.
	1999	서울 國樂藝術高等學校 附設 國樂幼稚園 開園. 國樂 神童 柳太平洋 君, 美 카네기홀에서 公演.
	2000	판소리 映畫 〈춘향뎐〉(監督: 林權澤) 上映. 中央大學校 國樂大學 設立.
	2001	國樂 FM 放送 開局.(서울·京畿 및 全北 南原) 全北 高敞에 판소리博物館 開館. 宗廟祭禮, UNESCO 指定 '人類口傳 및 無形遺産傑作'에 選定. 國立國樂院 原形再現 프로젝트 「王朝의 꿈 太平序曲」 初演. 西道名唱 吳福女(1913-2001), 作曲家 金熙祚(1920-2001) 作故.
	2002	프랑스 '파리 가을 祝祭'에서 판소리 다섯 마당 完唱 舞臺 開催. 2002 월드컵 開催記念 「韓·日 宮中音樂交流 音樂會」 開催.
	2003	판소리, UNESCO 指定 '人類口傳 및 無形遺産傑作'에 選定. 美國 '링컨 센터 페스티벌', 英國 '에딘버러 인터내셔널 페스티벌'에서 판소리 完唱 舞臺 開催. '에딘버러 인터내셔널 페스티벌'에서 批評家賞(Herald Angel Critics' Award) 受賞. 판소리 名唱 朴東鎭(1916-2003)·丁珖秀(1909-2003), 歌詞 藝能保有者 鄭珖兒(1917-2003), 作曲家 李成千(1936-2003)·金容萬(1947-2003), 梵唄 藝能保有者 一應(1920-2003) 作故.
	2004	全南 珍道에 國立南道國樂院 開院. 國立國樂院 創作樂壇 創團. 京畿道立 文化의 殿堂 國樂堂 開館. '2004 國樂祝典' 開催. (國務總理室 福券基金 文化나눔事業)
	2005	江陵端午祭, UNESCO 指定 '人類口傳 및 無形遺産傑作'에 選定. 女性國劇 名人 朴玉珍(1934-2005) 作故.
	2006	「2006 나라음악 큰잔치」 開催.
	2007	宮中呈才 處容舞 및 宗廟祭禮樂 藝能保有者 金千興(1909-2007) 作故.

國內外 所藏 主要 國樂器 目錄*

현악기		규격 (단위 센티미터)	소장처(자료 번호) 및 비고
가야금	金泥繪新羅琴	長 153.3, 首部幅 30	日本 正倉院 北倉納物
	金箔押新羅琴	長 158.1, 首部幅 30.2	日本 正倉院 北倉納物
	新羅琴殘闕	長 145.3, 首部幅 26.75	日本 正倉院 南倉納物
	가야금	길이 163, 너비 29	국립국악원 (0364)
	가야금	길이 161.5, 너비 25.5	국립국악원 (0232)
	가야금	길이 162, 좌단 너비 25.8, 공명통 두께 4.8	국립국악원 (0455)
	가야금	길이 162, 너비 24, 공명통 두께 5	국립국악원 (기증 1268) 홍원기 유품
	가야금	길이 160, 너비 27, 공명통 두께 5	경북대학교 박물관 (경 1696) 1986년 구윤국 기증
	가야금	길이 158.5, 너비 26, 공명통 두께 4.8	청주대학교 민족음악자료관 장사훈 기증
	가야금	길이 133, 너비 24	경희대학교 박물관 (500119)
	가야금	길이 188, 너비 25	경희대학교 박물관 (500128)
	산조가야금	길이 171.5, 너비 26.5	국립민속박물관
	산조가야금	길이 148.2, 너비 23.3, 공명통 두께 2.3	국립국악원 (0228) 최태진 기증
	산조가야금	길이 144.9, 너비 23, 공명통 두께 3.2	국립국악원 (KS 2470) 김기수 유품
	산조가야금	길이 143.8, 너비 15.7, 공명통 두께 2.2	국립국악원 (기증 0424) 강형구 유품, 서영순 기증
	산조가야금	길이 142, 너비 20.5, 공명통 두께 2.2	국립국악원 (기증 1273) 김병호 유품, 김부덕 기증
	산조가야금	길이 144, 너비 21, 공명통 두께 1.8	정회천 소장, 국립국악원 (기탁 0021) 정권진 유품

*이 목록은 한국 악기 유물 현황을 알아보기 위해 정리한 것이나. 여기에는 국립중앙박물관 등 여러 박물관과 국악 관련 기관이 소장하고 있는 국악기 유물과, 국가지정 문화재 및 중요민속자료로 등록된 악기를 우선적으로 포함시켰고, 아울러 제작연대 및 소장처의 구입연대가 1945년 이전으로 명시되어 있는 악기, 일제시대에 이왕직아악부(李王職雅樂部)가 소장하고 있던 악기들, 그리고 국악계 인사들이 각 기관에 기증·기 탁한 악기까지 포함시켰다. 소장처마다 악기의 규격을 기록한 방법이 각기 다르고, 규격을 밝히지 않은 경우도 있어, 완전한 목록으로 제시하 기에는 불충분한 점이 많지만, 국악기의 체계적 정리의 필요성을 많은 분들과 공감하려는 뜻에서 부록에 첨부했다. 참고로 목록의 순서는 본문 을 따랐다.

	산조가야금	길이 138.4, 너비 21.2, 공명통 두께 2.6	정회천 소장, 국립국악원 (기탁 0022) 함동정월 유품
거문고	거문고	길이 164, 너비 20	수덕사 근역성보관 문화재자료 192호
	거문고	길이 160, 너비 19	개인 소장 濯纓琴, 1490년, 보물 957호
	거문고	규격 미상	개인 소장, 이형상 유품 중요민속자료 0119-03-00-00호
	거문고	길이 169, 너비 20	국립충주박물관 紫陽琴, 19세기 중반, 중요민속자료 0009-00-00-33호
	거문고	규격 미상	미국 피바디 에섹스 박물관 (9803)
	거문고	길이 155, 너비 21	고흥곤 소장, 1780년대
	거문고	길이 173, 너비 20	국립민속박물관
	거문고	길이 133, 너비 18, 제1괘 높이 6.8	국립국악고등학교, 1766년 임석윤 유품
	거문고	길이 151, 너비 20.1, 공명통 두께 2.8	국립국악원 (0229) 최태진 기증
	거문고	길이 163, 너비 22	국립국악원 (0361)
	거문고	길이 162.1, 너비-좌단 17.6, 봉미 21.9, 공명통 두께 2.2	국립국악원 (0454)
	거문고	길이 149.4, 너비 19.9, 공명통 두께 4.2	국립국악원 (KS 2469) 김기수 유품
	거문고	길이 152.3, 너비 21.7, 공명통 두께 2.2	국립국악원 (기증 0337) 이주환 유품
	거문고	길이 166, 너비 22, 공명통 두께 5.2	국립국악원 (기증 0440) 박정수 기증
	거문고	길이 144, 너비 19.8, 공명통 두께 4.4	문재숙 소장, 국립국악원 (기탁 0008) 김죽파 유품
	거문고	길이 162, 너비 20, 공명통 두께 2.4	김정승 소장, 국립국악원 (기탁 0014) 김무규 유품
	거문고	길이 154, 너비 20.5, 공명통 두께 3.5	경북대학교 박물관 (경 1697) 1986년 구윤국 기증
	거문고	길이 170, 너비 21, 공명통 두께 2.2	청주대학교 민족음악자료관 仁自琴, 장사훈 기증
	거문고	길이 148, 너비 22	경희대학교 박물관 (500122)
금	금	길이 118.5, 너비 16.3, 높이 4.7	성균관대학교 박물관
	금	길이 112, 너비 13	덕수궁 궁중유물전시관 (234)
	금	길이 131, 너비 19.5	국립국악원 (0457)
	금	길이 118.5, 너비 16	고려대학교 박물관 七絃琴, 조선시대
	금	길이 108	경희대학교 박물관 (500118)
	금	길이 112, 너비 16, 높이 3.5	경북대학교 박물관 (경 1698) 1986년 구윤국 기증

슬	슬	길이 195, 너비 33	성균관대학교 박물관
	슬	길이 202, 너비 32.2	국립국악원 (0458)
	슬	길이 197, 너비 32	경희대학교 박물관 (500117)
비파	당비파	길이 108, 공명통 너비 34.5, 괘 10개	국립국악원 (0235)
	당비파	규격 미상	미국 피바디 에섹스 박물관 (9801) 1893년 시카고 박람회 출품악기
	향비파	길이 96.5, 공명통 너비 29.3, 괘 12개	국립국악원 (0236)
아쟁	대쟁	길이 145, 너비 18	경희대학교 박물관 (500120)
	아쟁	길이 147, 너비 21	덕수궁 궁중유물전시관 (179)
	아쟁	길이 151, 너비 23, 공명통 두께 4.1, 활 길이 83.3, 현 7현	국립국악원 (0234)
	아쟁	길이 155, 너비 24, 공명통 두께 7.5	경북대학교 박물관 (경 1716) 1986년 구윤국 기증
	아쟁	길이 122, 너비 21.5	경희대학교 박물관 (500121)
	산조아쟁	길이 130, 너비 21, 공명통 두께 7	경북대학교 박물관 (경 1717) 1986년 구윤국 기증
	산조아쟁	길이 118, 너비 24	국립민속박물관
	산조아쟁	길이 122, 너비 25, 공명통 두께 6, 현 8현	국립국악원 (0452)
	산조아쟁	길이 122, 너비 23.5, 공명통 두께 6.2, 현 8현	국립국악원 (0456) 이승렬 기증
	산조아쟁	길이 122.7, 너비 21.4, 공명통 두께 3.2	국립국악원 (기증 0420) 한일섭 유품, 한세현 기증
	산조아쟁	길이 117, 너비 24.1, 공명통두께 7.4	국립국악원 (기증 1272) 김병호 유품, 김부덕 기증
	산조아쟁	길이 121.3, 너비 26.6, 공명통 두께 3.1	문재숙 소장, 국립국악원 (기탁 0007) 김죽파 유품
양금	양금	규격 미상	미국 피바디 에섹스 박물관 (9802) 1893년 시카고 박람회 출품악기
	양금	규격 미상	미국 피바디 에섹스 박물관 (20648) 1927년 매입
	양금	가로 70.5/47, 세로 21, 공명통 두께 4	청주대학교 민족음악자료관 장사훈 기증
	양금	가로 76.6, 세로 22	경희대학교 박물관 (500116)
	양금	가로 74, 세로 26, 공명통 두께 8	경북대학교 박물관 (경 1718) 1986년 구윤국 기증
	양금	가로 73.3/45, 세로 22, 공명통 두께 4, 채 길이 23.7	국립국악원 (0230)
	양금	가로 85/58, 세로 23.8, 공명통 두께 5.5	국립국악원 (0462)
	양금	가로 73.3/45, 세로 27, 공명통 두께 4	국립국악원 (0460) 최태진 기증

	양금	가로 68/42, 세로 26, 공명통 두께 5.4	국립국악원 (기증 0444) 박정수 기증
	양금	가로 71.2/46, 세로 18.8, 공명통 두께 4.5	국립국악원 (기증 1269) 홍원기 유품
	양금	가로 72.4/46.8, 세로 24.4, 공명통 두께 4	문재숙 소장, 국립국악원 (기탁 0010) 김죽파 유품
	양금	가로 73/42, 세로 20, 공명통 두께 3.7	고려대학교 박물관
월금	월금	길이 106.8, 공명통 너비 33.8, 괘 13개	국립국악원 (0239)
	월금	길이 109.3, 공명통 너비 33.5,	청주대학교 민족음악자료관, 개량월금 장사훈 기증
해금	해금	길이 63, 공명통 9×10	미국 피바디 에섹스 박물관 (9800) 1893년 시카고 박람회 출품악기
	해금	길이 66, 공명통 8.5×11.5	경북대학교 박물관 (경 1700) 1986년 구윤국 기증
	해금	길이 68, 너비 9.7	경희대학교 박물관 (500104)
	해금	길이 64.5, 공명통 9.5×11, 활 길이 92	국립민속박물관
	해금	길이 68, 공명통 9×10.8, 활 길이 70	국립국악원 (0247)
	해금	길이 66.5, 공명통 8.7×10.2, 활 길이 62.4	국립국악원 (기증 0441) 박정수 기증
	해금	길이 65.5, 공명통 9.2×10.5, 활 길이 65.7	문재숙 소장, 국립국악원 (기탁 0009) 김죽파 유품

관악기		규격 (단위 센티미터)	소장처(자료 번호) 및 비고
나각	나각	길이 24	육군박물관, 조선 후기
	나각	길이 39.5, 취구 지름 3	국립국악원 (0272)
	나각	길이 31, 취구 지름 2.4	청주대학교 민족음악자료관 장사훈 기증
	나각	길이 27.6	경희대학교 박물관 (400001)
나발	나발	길이 115, 나팔 지름 11	국립민속박물관
	나발	길이 129.8	국립충주박물관 (충 1811)
	나발	길이 126, 나팔 지름 20	광주민속박물관
	나발	길이 122.4, 나팔 지름 13.8, 취구 지름 2.8	국립국악원 (0004)
	나발	길이 108.6	국립국악원 (0005)
	나발	길이 103, 지름 5	국립국악원 (0273)
	나팔	길이 137.5	육군박물관, 조선 후기
단소	단소	길이 39.9, 지름 2.1	국립국악원 (0261)
	단소	길이 39.3, 지름 2	국립국악원 (0428)
	단소	길이 39.4, 지름 1.8	국립국악원 (0429)

	단소	길이 42.3, 지름 2	국립국악원 (KS 2507) 김기수 유품
	단소	길이 56.1, 지름 2.2	국립국악원 (기증 0338) 이주환 유품, 평조 단소
	단소	길이 43, 지름 1.7	국립국악원 (기증 0339) 이주환 유품, 오죽 단소
	단소	길이 38, 지름 1.9	국립국악원 (기증 0419) 한일섭 유품, 한세현 기증
	단소	길이 39.2, 지름 2.1	김정승 소장, 국립국악원 (기탁 0013) 김무규 유품
	단소	길이 41, 지름 2.5	경북대학교 박물관 (경 1705) 1986년 구윤국 기증
	계면조 단소	길이 40, 지름 2	청주대학교 민족음악자료관 이양교 제작, 장사훈 기증
	평조 단소	길이 54.5, 지름 2	청주대학교 민족음악자료관 이양교 제작, 장사훈 기증
대금	鐵製銀入絲 산조대금	길이 65, 지름 2.1	국립민속박물관
	대금	길이 80, 지름 4.1	미국 피바디 에섹스 박물관 (20134) 1927년 매입
	대금	길이 76.4, 지름 4.4	미국 피바디 에섹스 박물관 (9799) 1893년 시카고 박람회 출품악기
	대금	길이 77.6, 지름 3.1	국립국악원 (0251)
	대금	길이 83.8, 지름 3.4	국립국악원 (0423)
	대금	길이 81.1, 지름 3.2	국립국악원 (0426)
	대금	길이 75.7, 지름 3	국립국악원 (KS 2505) 김기수 유품
	대금	길이 78.6	경희대학교 박물관 (500106)
	대금	길이 71.3, 지름 4	국립국악원 (0252)
	대금	길이 67.5, 지름 3	경북대학교 박물관 (경 1701) 1986년 구윤국 기증
옥저	옥저	길이 63.5, 지름 2.3	미국 피바디 에섹스 박물관 (20135) 1893년 시카고 박람회 출품악기
	옥저	길이 74.1, 지름 3.3	국립국악원 (0255)
	옥저	길이 55, 지름 2.5 취구 1개, 청공 1개, 지공 6개	개인 소장
	옥저	길이 64.5, 지름 3.2, 취구 1개, 지공 6개, 칠성공 3개	개인 소장
생황	생황	길이 45, 통 너비 11.2	미국 피바디 에섹스 박물관 (9796) 1893년 시카고 박람회 출품악기
	생황	길이 42.8, 취구 4.7	국립국악원 (0270)
	생황	공명통 높이 6.5, 관-길이 11.4~35.7, 지름 0.9~1.1, 취구-길이 3.5, 지름 4.4, 관 17개	문재숙 소장, 국립국악원 (기탁 0006) 김죽파 유품

	생황	길이 43, 공명통 높이 8	경북대학교 박물관 (경 1713) 1986년 구윤국 기증
	생황	길이 47.4	국립충주박물관 (충 1812)
소금	소금	길이 45.8, 취구 2.5	국립국악원 (0061)
	소금	길이 42.6, 지름 3.1	국립국악원 (0254)
	소금	길이 42.6, 지름 2.7	국립국악원 (0412)
	소금	길이 42.5, 지름 2.5	국립국악원 (KS 2474) 김기수 유품
	소금	길이 43, 지름 2	경북대학교 박물관 (경 1703) 1986년 구윤국 기증
	소금	길이 45.9, 지름 2.5	경희대학교 박물관 (500107)
	당적	길이 45.5, 지름 2.4	경북대학교 박물관 (경 1704) 1986년 구윤국 기증
중금	중금	길이 71.7, 지름 3.3	국립국악원 (0253)
	중금	길이 50.4, 지름 2.1	국립국악원 (0421)
	중금	길이 67.7, 지름 2.7	국립국악원 (0424)
	중금	길이 80, 지름 2.8	국립국악원 (0425)
	중금	길이 70, 지름 2.5	경북대학교 박물관 (경 1702) 1986년 구윤국 기증
태평소	태평소	길이 38, 지름 14	덕수궁 궁중유물전시관 (176)
	태평소	길이 38, 지름 14	덕수궁 궁중유물전시관 (177)
	태평소	길이 35	국립민속박물관
	태평소	전체 길이 35, 동팔랑 지름 10.3	광주민속박물관
	태평소	길이 38	육군박물관, 조선 후기
	태평소	길이 33.3, 동팔랑 지름 10.5	국립국악원 (0017)
	태평소	길이 33.5, 동팔랑 지름 10.3	국립국악원 (0274)
	태평소	길이 34.3, 동팔랑 지름 10	국립국악원 (기증 0341) 최인서 유품, 정재국 기증
	태평소	길이 39.8, 동팔랑 지름 12.8	국립국악원 (기증 0423) 강형구 유품, 서영순 기증
	태평소	길이 33	국립충주박물관 (충 1811)
	태평소	길이 30	국립충주박물관 (교 110)
	태평소	길이 37, 지름 10	경북대학교 박물관 (경 1714) 1986년 구윤국 기증
	태평소	길이 34, 동팔랑 지름 10.5	청주대학교 민족음악자료관 장사훈 기증
	태평소	길이 34.2, 동팔랑 지름 10.8	경희대학교 박물관 (500125)
퉁소	퉁소	길이 69.8, 지름 3.5	국립국악원 (0262)
	퉁소	길이 51.5, 지름 3.8	경북대학교 박물관 (경 1706) 1986년 구윤국 기증
	쇠 퉁소	길이 36	경희대학교 박물관 (100397)
	퉁소	길이 52	경희대학교 박물관 (500326)

피리	당피리	길이 29.9, 지름 1.6	국립국악원 (0257)
	당피리	관대 길이 22.9, 지름 2.2	국립국악원 (KS 2479) 김기수 유품
	당피리	관대 길이 24.5, 지름 1.6	청주대학교 민족음악자료관 장사훈 기증
	당피리	길이 30.4	경희대학교 박물관 (500105)
	당피리	길이 23.3, 지름 1.2	경북대학교 박물관 (경 1709) 1986년 구윤국 기증
	세피리	길이 30.4, 지름 0.8	국립국악원 (0259)
	세피리	길이 23.5, 지름 0.7	경북대학교 박물관 (경 1708) 1986년 구윤국 기증
	향피리	길이 23.7, 지름 1.2	미국 피바디 에섹스 박물관 (9798) 1893년 시카고 박람회 출품악기
	향피리	길이(서 포함) 29.7, 지름 1.2	미국 피바디 에섹스 박물관 (9797) 1893년 시카고 박람회 출품악기
	향피리	길이 33, 지름 1.2	국립국악원 (0258)
	향피리	관대 길이 26.1, 지름 1.7	국립국악원 (KS 2477) 김기수 유품
	향피리	관대 길이 24.9, 지름 1.1	국립국악원 (KS 2478) 김기수 유품
	향피리	관대 길이 25.1, 지름 1.1	국립국악원 (0431)
	향피리	관대 길이 24.2, 지름 1	국립국악원 (0432)
	향피리	관대 길이 23.8, 지름 0.7	국립국악원 (0433)
	향피리	관대 길이 24.8, 지름 1.1	국립국악원 (기증 0340) 김준현 유품, 정재국 기증
	향피리	관대 길이 21.6, 지름 1.3	국립국악원 (기증 0421) 강형구 유품, 서영순 기증
	향피리	관대 길이 21.6, 지름 1.3	국립국악원 (기증 0422) 강형구 유품, 서영순 기증
	향피리	길이 26, 지름 1.3	경북대학교 박물관 (경 1707) 1986년 구윤국 기증
	향피리	길이 24.4, 지름 1.1	청주대학교 민족음악자료관 장사훈 기증
	세피리	길이 23.7, 지름 0.6	청주대학교 민족음악자료관 장사훈 기증
훈	陶塤	지름 8	개인 소장, 삼국시대
	훈	높이 7.3, 밑지름 5.4	성균관대학교 박물관
	훈	높이 10.7, 둘레 40, 취구 지름 1.6, 밑지름 7.5	국립국악원 (0024)
	훈	높이 9.5, 밑지름 7.5	국립국악원 (0271)
	훈	높이 9, 둘레 32, 취구 지름 1.7, 밑지름 6.5	국립국악원 (0415)
	훈	높이 8, 둘레 30, 취구 지름 1.7, 밑지름 6.5	국립국악원 (0417)

		규격 (단위 센티미터)	소장처(자료 번호) 및 비고
	훈	높이 9.4, 둘레 32, 취구 지름 1.8, 밑지름 6.7	국립국악원 (0418)
	훈	높이 9.3, 둘레 32, 취구 지름 1.7, 밑지름 6.7	국립국악원 (0420)
	훈	높이 7, 둘레 23.4, 밑지름 6.4	국립국악원 (KS 2462) 김기수 유품
	훈	높이 8.5, 밑지름 7.8	국립국악원 (기증 0439) 박정수 기증
	훈	높이 10.5, 둘레 28, 취구 지름 1.4, 밑지름 7.5	청주대학교 민족음악자료관 장사훈 기증
	훈	높이 9, 밑지름 11	경북대학교 박물관 (경 1719) 1986년 구윤국 기증
지	지	길이 35, 지름 2.6	성균관대학교 박물관
	지	길이 31.6, 지름 2.7, 취구-길이 1, 지름 2.1	국립국악원 (0263)
	지	길이 30.7, 지름 2.4	국립국악원 (기증 0438) 박정수 기증
	지	길이 30.5, 지름 2.5	경희대학교 박물관 (500108)
	지	길이 30.3, 지름 2.5	경북대학교 박물관 (경 1710)
약	약	길이 55.3, 지름 2.6	국립국악원 (0264)
	약	길이 56.5, 지름 2.5	경북대학교 박물관 (경 1711) 1986년 구윤국 기증
적	적	길이 55.5, 지름 2.8	성균관대학교 박물관
	적	길이 43.6, 지름 2.9	국립국악원 (0422)
	적	길이 55, 지름 3	경북대학교 박물관 (경 1712) 1986년 구윤국 기증
소	소	틀 너비 35.2, 높이 34, 두께 4.2	성균관대학교 박물관
	소	틀 너비 37, 높이 33.5, 관-길이 3.8, 지름 1.3	국립국악원 (0275)
	소	틀 너비 40.3, 높이 37.8, 두께 2.8	국립국악원 (KS 2463) 김기수 유품
	소	틀 너비 39, 높이 39	경희대학교 박물관 (500110)
	소	틀 너비 37.5, 높이 34.5, 관 길이 4	경북대학교 박물관 (경 1715) 1986년 구윤국 기증
기타 관악기	陶製橫笛	길이 39.8, 지공 4개	日本 天理大學 天理參考館 통일신라 8세기
	鐵製笛	길이 64, 지름 2.5	덕수궁 궁중유물전시관 (231)
	鐵製銀象嵌笛	길이 53.4, 지름 2.3	덕수궁 궁중유물전시관 (232)

타악기		규격 (단위 센티미터)	소장처(자료 번호) 및 비고
꽹과리	꽹과리	지름 19.5, 전두리 4.3	국립국악원 (기증 0425) 강형구 유품, 서영순 기증
	꽹과리	지름 20.3, 전두리 3.2	국립민속박물관

	꽹과리	지름 25, 전두리 6.5	국립민속박물관
	꽹과리	지름 21.5, 전두리 4.5	국립국악원 (0204)
	꽹과리	지름 20.6, 전두리 5	국립국악원 (0297)
	꽹과리	지름 21.5	제주대학교 박물관
바라	청동바라	지름 28.5, 높이 4.7	국립중앙박물관, 신안 해저유물
	청동바라	지름 28.8, 높이 5.1	국립중앙박물관, 신안 해저유물
	청동바라	지름 28.4, 높이 4.8	국립중앙박물관, 신안 해저유물
	바라	지름 29.7, 높이 5.5	통도사 성보박물관, 조선시대
	자바라	규격 미상	미국 피바디 에섹스 박물관 (20117) 1893년 시카고 박람회 출품악기
	자바라	지름 31	경희대학교 박물관 (100309)
	제금	지름 22.9	경희대학교 박물관 (100222)
	자바라	지름 39	국립국악원 (0288)
	대바라	지름 39	국립민속박물관, 우옥주 유품
	중바라	지름 28.8	국립민속박물관, 우옥주 유품
	소바라	지름 26.2	국립민속박물관, 우옥주 유품
박	박	길이 39.5, 두께 1.5	덕수궁 궁중유물전시관 (173)
	박	길이 35.2, 너비 7.1	성균관대학교 박물관
	박	길이 36, 너비-上 4.7, 下 6.7	국립국악원 (0281)
	박	길이 31.9, 너비 5.3	국립국악원 (기증 0442) 박정수 기증
	박	길이 35.7, 너비 6.5	경희대학교 박물관 (500109)
	박	길이 34, 너비 6, 두께 0.7	경북대학교 박물관 (경 1721) 1986년 구윤국 기증
	아박	길이 24.8, 너비-上 4.3, 下 5.8	국립국악원 (0189)
	아박	길이 24.4, 너비-上 4.4, 下 5.9	국립국악원 (기증 0443) 박정수 기증
방향	방향	높이 160, 너비 160, 받침대 높이 19	덕수궁 궁중유물전시관 (304)
	방향	틀-높이 176.3, 너비 107.8, 방향 편-길이 16.8, 너비 上 5.7, 下 5.3	국립국악원 (0482) 국악박물관 중앙홀 전시
북	노고	높이 223, 너비 155	성균관대학교 박물관
	노고	틀-높이 156, 너비 121.9 북통 길이 96.4, 북면 지름 38.6	국립국악원 국악박물관 중앙홀 전시
	영고	틀-높이 161.5, 너비 113.7, 북통 길이 40, 북면 지름 25	국립국악원 국악박물관 중앙홀 전시
	뇌고	규격 미상	미국 피바디 에섹스 박물관 (20115) 1927년 매입
	뇌고	틀-높이 161.5, 너비 113.7, 북통 길이 36.7, 북면 지름 24	국립국악원 국악박물관 중앙홀 전시
	노도	전체 높이 201, 북통 길이 34, 북면 지름 14	성균관대학교 박물관

노도	전체 높이 190, 북통 길이 30, 북면 지름 16.2	국립국악원 국악박물관 중앙홀 전시
영도	전체 높이 199, 북통 길이 30, 북면 지름 16.2	국립국악원 국악박물관 중앙홀 전시
뇌도	전체 높이 193, 북통 길이 30, 북면 지름 16.2	국립국악원 국악박물관 중앙홀 전시
절고	지름 53.5, 북통 길이 49	국립국악원 (0473)
절고	지름 46, 북통 길이 41.7	국립국악원 (0474)
절고	지름 41, 북통 길이 43	덕수궁 궁중유물전시관 (307)
절고	북통 길이 48, 북면 지름 36.5, 받침대-높이 42, 너비 48	성균관대학교 박물관
진고	지름 113, 북통 길이 118	덕수궁 궁중유물전시관 (174)
진고	북통 길이 150, 북면 지름 94, 받침대-높이 119, 너비 138	성균관대학교 박물관
진고	북통 길이 149.7, 북면 지름 119.3, 받침대-높이 106.6, 너비 99.5,	국립국악원 국악박물관 중앙홀 전시
건고	전체 높이 401, 방개 높이 74.8+61.5, 용간 길이 104.3, 주주 높이 63.5, 북통 길이 151, 북면 지름 109.7	국립국악원 국악박물관 중앙홀 전시
삭고	틀-높이 180.5, 너비 85.7, 북통 길이 80.3, 북면 지름 44.1	국립국악원 국악박물관 중앙홀 전시
응고	틀-높이 163.7, 너비 72.3, 북통 길이 63.6, 북면 지름 39.3	국립국악원 국악박물관 중앙홀 전시
교방고	북통 너비 28, 북면 지름 54	경희대학교 박물관 (500130)
좌고	북통 너비 26, 북면 지름 54	경북대학교 박물관 (경 1722) 1986년 구윤국 기증
좌고	북통 너비 28, 북면 지름 51	경희대학교 박물관 (500123)
용고	규격 미상	미국 피바디 에섹스 박물관 (9805) 1893년 시카고 박람회 출품악기
용고	너비 23, 지름 40.5	국립국악원 (0301)
號鼓	너비 45, 지름 46	육군박물관, 조선 후기
절북(弘鼓)	지름 64, 너비 79, 받침대-높이 110, 넓이 103×42	통도사 성보박물관 조선시대
절북(弘鼓)	지름 73.5, 너비 73, 받침대-높이 110, 넓이 99×35	통도사 성보박물관 조선시대
농악북	지름 50, 너비 26.4	국립국악원 (0300)
농악북	지름 40.5, 너비 22	문재숙 소장, 국립국악원 (기탁 0011) 김죽파 유품
농악북	지름 35, 너비 16.5	국립민속박물관
농악북	지름 37.6, 너비 25	국립민속박물관
巫鼓	지름 75.7	日本 天理大學 天理參考館 20세기
소고	길이 27.5, 너비 44.5, 두께 6.5	미국 피바디 에섹스 박물관 (20116) 1927년 매입

	소고	길이 34, 지름 20.8, 두께 4.8	국립국악원 (0302)
	소고	길이 37.1, 지름 21.5	국립국악원 (0398)
	소고	지름 24, 두께 8	국립민속박물관
	소리북	지름 37.4, 너비 25	국립국악원 (0299)
	소리북	지름 41, 너비 25.7	정회천 소장, 국립국악원 (기탁 0023) 김창봉 유품, 북통에 채색 용 그림
	소리북	지름 36.5, 너비 25	문재숙 소장, 국립국악원 (기탁 0012) 김명환 유품
	북	지름 34.5	제주대학교 박물관, 18세기
	북	지름 38	제주대학교 박물관, 19세기
	중고	길이 69, 지름 73.5	국립국악원 (0469)
장구	靑磁鐵畵唐草紋鼓胴	길이 51.8, 입 지름 20.3	국립중앙박물관 (중앙, 덕수 5101-0) 고려시대
	장구	규격 미상	미국 피바디 에섹스 박물관 (9804) 1893년 시카고 박람회 출품악기
	장구	길이 50, 북면 지름 43.7	국립국악원 (기증 0319) 김청만 기증
	장구	길이 65, 북면 지름 42	경북대학교 박물관 (경 1723) 1986년 구윤국 기증
	장구	길이 57, 북면 지름 45	경희대학교 박물관 (500124)
	장구	길이 52, 북면 지름 39	광주민속박물관
	장구	길이 62, 북면 지름 45	국립민속박물관
	장구	길이 66, 북면 지름 45.5	국립국악원 (기증 1267)
	장구	길이 61.5,	제주대학교 박물관
갈고	갈고	길이 54.7, 북면 지름 45.2	국립국악원 (0472)
징	靑銅飯子	지름 102, 두께 22.5	국립부여박물관 (부여 2329-0) 고려시대
	靑銅飯子	지름 46, 두께 10.1	부산시립박물관, 고려시대
	咸通六年銘 金鼓	지름 32.8, 두께 10.6	국립중앙박물관 (중앙, 본관 8616-0) 삼국시대 865년
	乾統九年銘 飯子	지름 35.5	국립경주박물관 (경주, 국은 44-0) 고려 1109년
	金鼓	지름 26.5, 두께 7.5	국립공주박물관 (공주, 공주 587-0) 고려시대
	己酉年銘 銅製 金鼓	지름 48.5, 두께 10.5	국립청주박물관 (청주, 청주 3562-0) 고려 1249년 추정
	乙酉銘 華嚴寺 靑銅金鼓	지름 45.5	국립전주박물관, 고려시대
	至正十一年銘 感恩寺 飯子	지름 32.2	국립경주박물관, 고려 1351년
	乙巳銘 金鼓	지름 41, 두께 12	동국대학교 박물관, 고려 13세기 추정
	銅製金鼓	지름 33, 두께 13.5	국립청주박물관 (청주, 청주 3563-0) 고려시대
	청동징	지름 29.7, 두께 3.8	국립중앙박물관, 신안 해저유물

	청동소징	지름 9.4, 두께 1.8	국립중앙박물관, 신안 해저유물
	청동징 片	지름 28.7	국립중앙박물관, 신안 해저유물
	청동징	지름 28.9, 두께 3.8	국립중앙박물관, 신안 해저유물
	청동징	지름 29.1, 두께 3.6	국립중앙박물관, 신안 해저유물
	청동징	지름 29.5, 두께 3.9	국립중앙박물관, 신안 해저유물
	괭징	지름 26, 두께 6.7	국립민속박물관, 우옥주 유품
	괭징	지름 33.5, 두께 8.7	국립민속박물관, 우옥주 유품
	징	지름 37.5, 전두리 8.3	광주민속박물관
	징	지름 41, 전두리 9.5	국립국악원 (0211)
	징	지름 38.7, 두께 8.5	국립국악원 (0298)
	징	지름 38.7, 두께 9.5	청주대학교 민족음악자료관 장사훈 기증
	징	지름 38.3, 두께 8.9	경희대학교 박물관 (100308)
편경	편경	높이 55.5, 너비 20.6	덕수궁 궁중유물전시관 (268)
	편경	틀-높이 251, 너비 228	성균관대학교 박물관
	편경	전체 높이 232, 틀-높이 111.5, 너비 193.2	국립국악원 국악박물관 중앙홀 전시
	편경	길이 34, 너비 6, 두께 0.7	경북대학교 박물관 (경 1720) 1986년 구윤국 기증
편종	편종	종-길이 27.3, 지름 18.2×14.7	덕수궁 궁중유물전시관 (22)
	편종	높이 251, 너비 228	성균관대학교 박물관
	편종	전체 높이 232, 틀-높이 111.5, 너비 193.2, 종-길이 26, 너비 16.5	국립국악원 국악박물관 중앙홀 전시
특경	특경	높이 202, 너비 86	성균관대학교 박물관
	특경	경-길이 약 48/32, 두께 약 3	청주대학교 민족음악자료관 장사훈 기증
	특경	전체 높이 200.5, 틀-높이 102, 너비 62.9, 목공작 높이 42.5, 대 63.5×30×29.1	국립국악원 국악박물관 중앙홀 전시
특종	특종	종-길이 60.8, 지름 19.5×12.5	덕수궁 궁중유물전시관 (123)
	특종	높이 202, 너비 94	성균관대학교 박물관
	특종	전체 높이 203, 틀-높이 102.3, 너비 64.2, 목공작 높이 41.3, 대 63.7×29.5×29.1	국립국악원 국악박물관 중앙홀 전시
부	부	높이 27.5, 지름 37.5, 밑지름 28	성균관대학교 박물관
	부	높이 22.9, 지름 31.3, 밑지름 24.3	국립국악원 (0477)
어	어	어-높이 41.5, 너비 33.5, 받침대 길이 105	성균관대학교 박물관

	어	어-길이 96, 높이 37 받침대-길이 94.1, 너비 37.7, 높이 26.7	국립국악원 국악박물관 중앙홀 전시
축	축	높이 34, 가로 44.5, 세로 44	덕수궁 궁중유물전시관 (178)
	축	전체 높이 62, 가로 47, 세로 47.5	성균관대학교 박물관
	축	전체 높이 74.3, 상자 높이 38.9, 상자-밑면 38.6×38.6, 윗면 46.5×47.3, 대 44.6×35.7×44.7	국립국악원 국악박물관 중앙홀 전시
기타	喇叭形銅器	높이 25.9, 바닥지름 9.9	국립부여박물관 (부여, 부여 2300-1), 초기 철기시대
	喇叭形銅器	높이 25, 바닥지름 9.7	국립부여박물관 (부여, 부여 2300-2) 초기 철기시대
	거문고 뒷판 글씨	높이 1, 가로 20, 세로 57	경북대학교 박물관 (경 1699) 1986년 구윤국 기증
	거문고 받침	높이 17, 길이 30.5, 두께 2.9	국립국악원 (기증 0336) 이주환 유품
	각퇴	길이 45.1	국립국악원 (0492)
	각퇴	길이 43.2	국립국악원 (0493)
	꽹징 받침	나무 길이 43.5, 두께 4	국립민속박물관, 우옥주 유품
	꽹징 채	길이 34	국립민속박물관, 우옥주 유품
	꽹과리 채	길이 28.3, 방울 너비 4.5	국립국악원 〔(0297)의 일부〕
	농악북 채	길이 32.3	국립국악원 〔(0300)의 일부〕
	法鼓臺	높이 89.5, 길이 130, 너비 49.5	국립중앙박물관 (중앙, 신수 9696-0) 19세기말-20세기초
	法鼓臺	높이 117, 길이 145	국립중앙박물관 (중앙, 신수 14168-0) 조선시대
	소고 채	길이 30.2	국립국악원 〔(0302)의 일부〕
	소리북 채	길이 32	국립국악원 (0507)
	소리북 채	길이 25	김정수 소장, 국립국악원 (기탁 0024) 김명환 유품
	소리북 채	길이 25.2	김정수 소장, 국립국악원 (기탁 0025) 김명환 유품
	소리북 채	길이 29	국립국악원 〔(0299)의 일부〕
	거문고 술대	길이 8.4	국립국악원 〔(0229의 일부〕 최태진 기증
	어 채	길이 49.5	국립국악원 (기증 0145) 김태섭 유품, 김재승 기증
	용고 채	길이 33.5	국립국악원 〔(0301)의 일부〕
	장구 채	길이 41.6	국립국악원 〔(기증 0319)의 일부〕 김청만 기증
	장구 채	길이 39.5	국립국악원 (기증 0148) 김태섭 유품, 김재승 기증
	장구 채	길이 38.8	국립국악원 (기증 0149) 김태섭 유품, 김재승 기증

장구 채	길이 36.3	국립국악원 (기증 0150) 김태섭 유품, 김재승 기증
장구 채	길이 38.2	국립국악원 (기증 0151) 김태섭 유품, 김재승 기증
장구 채	길이 37.1	국립국악원 (기증 0152) 김태섭 유품, 김재승 기증
장구 채	길이 25.8	경희대학교 박물관 (500518)
진고 채	길이 80.5	국립국악원 (0502)
징 채	길이 29.5	국립국악원 (0504)
징 채	길이 28	국립국악원 (0505)
징 채	규격 미상	미국 피바디 에섹스 박물관 (5596) 1927년 매입
징 채	길이 26.9	경희대학교 박물관 (500519)
축 채	길이 59.8	국립국악원 (0500)

參考文獻

著書

姜漢泳 校註, 『意幽堂日記 · 華城日記』, 신구문화사, 1974.

『經國大典』, 一志社, 1978.

「景慕宮樂器造成廳儀軌」, 『韓國音樂學資料叢書』 제23집, 國立國樂院, 1987.

『高麗史』, 亞細亞文化社, 1984.

郭俊, 『판소리와 長短』, 아트스페이스, 1993.

국립국악원, 『금속타악기연구—징 · 꽹과리』, 국립국악원, 1999.

_____, 『동아시아의 佛敎聲樂과 문화』, 국립국악원, 1999.

_____, 『동아시아의 현악기』, 국립국악원, 1997.

_____, 『李王職雅樂部와 音樂人들』, 國立國樂院, 1991.

국립국악원 · 서울대학교 부설 뉴미디어통신 공동연구소 음향공학연구실, 『꽹과리 합금 조성의 변형과 제작의 기계화에 대한 연구』, 서울대학교 부설 뉴미디어통신 공동연구소, 1997.

_____, 『꽹과리의 음량 및 음색 조절에 관한 연구』, 서울대학교 부설 뉴미디어통신 공동연구소, 1993.

國史編纂委員會, 『朝鮮王朝實錄』, 探究堂, 1972.

『국악기 개량 종합보고서』, 국악기개량위원회, 1989.

權五聖 · 金世宗 譯註, 『譯註 蘭溪先生遺稿』, 國立國樂院, 1993.

金起東 外, 『詳論歌辭文學』, 瑞音出版社, 1983.

김동원 구음 · 감수, 조혜란 그림, 『사물놀이』, 길벗어린이, 1999.

金命煥 口述, 『내 북에 앵길 소리가 없어요—고수 김명환의 한평생』, 뿌리깊은나무, 1990.

金秀煥 編, 『拾六春香傳』 (上 · 中 · 下), 五光印刷株式會社, 1988.

金時習, 『국역 매월당집』, 세종대왕기념사업회, 1980.

김영랑, 『모란이 피기까지는』, 미래사, 1991.

金溶鎭, 『國樂器 解說』, 삼호출판사, 1986.

金應起(法顯), 『靈山齋研究』, 운주사, 1997.

金鍾洙 譯註, 『譯註 增補文獻備考—樂考』, 國立國樂院, 1994.

金鍾洙 · 李淑姬 譯註, 『譯註 詩樂和聲』, 國立國樂院, 1996.

金鐘潤 · 鄭龍石 共譯, 『선화봉사 高麗圖經』, 움직이는 책, 1998.

金千興, 『心韶 金千興 舞樂七十年』, 民俗苑, 1995.

金泰坤, 『韓國巫歌集』 I, 集文堂, 1979.

김헌선 역주, 『일반무가』, 고려대학교 민족문화연구소, 1995.

김헌선, 『그 위대한 사물놀이의 서사시 김용배의 삶과 예술』, 풀빛, 1999.

_____, 『김헌선의 사물놀이 이야기』, 풀빛, 1995.

金喜泳 編譯, 『中國古代神話』, 育文社, 1993.

노천명, 『사슴』, 미래사, 1991.

大韓民國藝術院, 『韓國音樂史』, 大韓民國藝術院, 1985.

『度量衡과 國樂論叢』, 朴興洙先生華甲紀念論文集刊行會, 1980.

文化財研究所, 『無形文化財調査報告書(4)—三絃六角』, 文化財管理局 文化財研究所, 1984.

_____, 『無形文化財調査報告書(7)—散調』, 文化財管理局 文化財研究所, 1986.

朴範薰, 『작곡 · 편곡을 위한 국악기 이해』, 세광음악출판사, 1992.

朴堯順, 『玉所 權燮의 詩歌 研究』, 探究堂, 1987.

朴容九, 『朴容九評論集—音樂과 現實』, 民敎社, 1949.

朴龍來, 『저녁 눈』, 미래사, 1991.

박종채, 김윤조 역주, 『역주 過庭錄』, 태학사, 1997.

朴趾源, 민족문화추진회 편, 『국역 열하일기』 II, 민족문화추진회, 1989.

「社稷樂器造成廳儀軌」 『韓國音樂學資料叢書』 제23권, 國立國樂院, 1987.

徐居正 外, 민족문화추진회 편, 『국역 동문선』 II, 민족문화추진회, 1984.

徐廷柱, 『육자배기 가락에 타는 진달래』, 예전사, 1985.

_____, 『푸르른 날』, 미래사, 1991.

成慶麟, 『寬齋成慶麟先生九旬記念 국악의 뒤안길』, 국악고등학교동창회, 2000.

_____, 『成慶麟 隨想集 雅樂』, 京文閣, 1975.

成錦鳶 編, 『池瑛熙民俗音樂研究資料集』, 成錦鳶가락 保存研究會, 1986.

成大中, 『靑成集』, 驪江出版社, 1984.

成百曉 譯註, 『詩經集傳』(上·下), 傳統文化研究會, 1996.

成俔, 『虛白堂集』, 韓國文集叢刊 卷14, 民族文化推進會, 1998.

成俔, 민족문화추진회 역, 『국역 慵齋叢話』, 솔, 1997.

손종섭 편저, 『韓國歷代名漢詩評說—옛 詩情을 더듬어』, 정신세계사, 1992.

宋芳松, 『高麗音樂史研究』, 一志社, 1988.

_____, 『韓國古代音樂史研究』, 一志社, 1985.

_____, 『韓國古代音樂史研究』, 一志社, 1988.

_____, 『韓國音樂通史』, 一潮閣, 1984.

_____, 『韓國音樂學論著解題』, 韓國精神文化研究院, 1981.

宋惠眞, 『韓國雅樂史研究』, 民俗苑, 2000.

신경림, 『여름날』, 미래사, 1991.

申光洙, 申石艸 역, 『韓國名著大全集—石北詩集』, 大洋書籍, 1975.

申石艸, 『바라춤』, 미래사, 1991.

沈載完 編著, 『定本時調大全』, 一潮閣, 1984.

安廓, 『自山安廓國學論著全集』, 驪江出版社, 1994.

양승희, 『김창조와 가야금산조』, 마루, 1999.

芮庸海, 『人間文化財』, 語文閣, 1969.

柳致眞, 『柳致眞戱曲全集』, 成文閣, 1971.

尹善道, 『孤山遺稿』, 韓國文集叢刊 卷91, 民族文化推進會, 1988.

음악동아 엮음, 『명인명창』, 동아일보사, 1987.

李奎報, 민족문화추진회 편, 『국역 동국이상국집』 Ⅱ, Ⅴ, Ⅵ, 민족문화추진회, 1980.

이규원 편, 『한국인이 정말 알아야 할 우리 전통 예인 백 사람』, 玄岩社, 1995.

李德懋, 민족문화추진회 편, 『국역 청장관전서』 Ⅱ, Ⅶ, Ⅷ, 민족문화추진회, 1979.

李東洵 編, 『白石詩全集』, 創作社, 1987.

李民樹 譯, 『三國遺事』, 乙酉文化社, 1990.

李石來 校註, 『風俗歌詞集』, 新丘文化社, 1974.

李聖善, 『빈산이 젖고 있다』, 미래사, 1991.

이용구, 『징』, 유진퍼스콤, 1994.

李佑成·林熒澤 編著, 『李朝漢文短篇集』(中), 一潮閣, 1983.

이육사, 『광야』, 미래사, 1991.

李瀷, 민족문화추진회 편, 『국역 성호사설』 Ⅱ, 민족문화추진회, 1977.

李齊賢, 『益齋集』, 韓國文集叢刊 卷2, 民族文化推進會, 1986.

이진원, 『洞簫研究—통소와의 만남』, 진영문화인쇄사, 1990.

李集, 『遁村雜詠』, 韓國文集叢刊 卷3, 民族文化推進會, 1986.

李炯基, 『별이 물되어 흐르고』, 미래사, 1991.

李惠求 譯註, 『국역 악학궤범』 Ⅰ, Ⅱ, 민족문화추진회, 1979.

「仁政殿樂器造成廳儀軌」, 『韓國音樂學資料叢書』 제23권, 國立國樂院, 1987.

林哲宰·李輔亨 편저, 『풍물굿』, 평민사, 1986.

林熒澤 編譯, 『李朝時代 敍事詩』(上·下), 創作과批評社, 1986.

張基槿 編著, 『中國古典漢詩人選』 四, 太宗出版社, 1981.

張師勛, 『國樂의 傳統的인 演奏法(Ⅰ)—거문고, 가야고, 양금, 장고편』, 세광음악출판사, 1982.

_____, 『黎明의 東西音樂』, 寶晉齋, 1974.

_____, 『韓國樂器大觀』, 서울대학교 출판부, 1986.

_____, 『韓國傳統音樂의 研究』, 寶晉齋, 1975.

張師勛·韓萬榮, 『國樂槪論』, 韓國國樂學會, 1975.

田祿生, 『埜隱逸稿』, 韓國文集叢刊 卷3, 民族文化推進會, 1986.

전북대학교 박물관, 『호남좌도풍물굿』, 전북대학교 박물관, 1994.

전북대학교 전라문화연구소, 『호남우도풍물굿』, 전북대학교 전라문화연구소, 1994.

鄭來僑, 『浣巖集』, 韓國文集叢刊 卷197, 民族文化推進會, 1988.

鄭夢周, 『圃隱集』, 韓國文集叢刊 卷2, 民族文化推進會, 1986.

鄭昞浩, 『農樂』, 열화당, 1986.

趙炳舜 편, 『三國史記』, 誠巖古書博物館, 1984.

趙芝薰, 『僧舞』, 미래사, 1991.

趙興胤, 『한국의 巫』, 正音社, 1990.

『重要無形文化財 解說—工藝技術篇』, 文化公報部 文化財管理局, 1988.

『重要無形文化財調査報告書 202호—북청사자놀음』, 文化財管理局, 1966.

秦東赫, 『註釋 李世輔 時調集』, 정음사, 1985.

秦聖麒 編, 『제주도무가본풀이사전』, 民俗苑, 1990.

陳暘, 「樂書」『韓國音樂學資料叢書』 제8-10권, 國立國樂院, 1982.

蔡萬植, 『太平天下』, 범우사, 1999.

최태현, 『奚琴散調研究』, 世光音樂出版社, 1988.

한국브리태니커, 『판소리 다섯마당』, 한국브리태니커, 1982.

한명희 편, 『시와 그림이 걸린 風流山房』, 따비밭, 1994.

_____, 『우리문화 우리가락』, 조선일보사, 1994.

한흥섭, 『악기로 본 삼국시대 음악 문화』, 책세상, 2000.

洪大容, 민족문화추진회 편, 『국역 담헌서』 I, IV, 민족문화추진회, 1984.

洪命憙, 『林巨正』, 사계절, 1991.

황병기, 『깊은 밤 그 가야금 소리』, 풀빛, 1994.

黃晳暎, 『張吉山』, 창작과비평사, 1995.

莊本立, 『中國音樂』, 臺灣: 商務印書館, 1968.

正倉院事務所 編輯, 『正倉院の樂器』, 東京: 日本經濟新聞社, 1967.

論文

姜思俊, 「牙箏의 制度와 奏法」『民族音樂學』 제8집, 서울대학교 음악대학 부설 東洋音樂研究所, 1986.

_____, 「奚琴 관련 資料考」『民族音樂學』 제16집, 서울대학교 음악대학 부설 東洋音樂研究所, 1994.

姜永根, 「대취타 변천과정에 대한 연구」, 서울대학교대학원 석사학위논문, 1998.

高正閏, 「朝鮮前期 橫笛의 音樂文化 연구」, 영남대학교대학원 석사학위논문, 1992.

권오성, 「기원전 1세기 현악기 발굴의 음악사적 의의」『문화예술』, 1997. 9.

郭泰天, 「강화도 쌍피리에 관한 연구」, 한양대학교대학원 석사학위논문, 1989.

金吉雲, 「國樂器 改良의 試案」『藝術論文集』 제5집, 釜山大學校 藝術大學, 1988.

김미라, 「풍류가야금의 시대별 연구」, 한국교원대학교대학원 석사학위논문, 1999.

김성혜, 「新羅土偶의 音樂史學的 照明(2)―신라 관악기를 중심으로」『한국학보』 95호, 1999. 6.

_____, 「통일신라 전돌(塼)에 나타난 비파」『音樂學論叢』, 韶巖權五聖博士華甲紀念論叢刊行委員會, 2000.

金英云, 「伽倻琴의 由來와 構造」『國樂院論文集』 제9집, 國立國樂院, 1997.

_____, 「長川 一號墳 五絃樂器에 대한 재고찰」『音樂學論叢』, 韶巖權五聖博士華甲紀念論叢刊行委員會, 2000.

_____, 「한국토속악기의 악기론적 연구」『韓國音樂研究』 제17·18집 합병호, 韓國國樂學會, 1989.

金宇振, 「거문고 괘법에 대한 연구」『전남대 논문집』 31집(예체능편), 전남대학교, 1986.

_____, 「거문고 연주기법의 변천에 관한 연구」『國樂院論文集』 제9집, 國立國樂院, 1997.

_____, 「거문고 正樂曲의 轉聲에 관한 연구」『韓國音樂研究』 제15·16집 합병호, 韓國國樂學會, 1986.

_____, 「악기 형태의 변화에 대한 연구―進宴儀軌의 악기도를 중심으로」『韓國音樂研究』 제17·18집 합병호, 韓國國樂學會, 1989.

김정자, 「正樂伽倻琴 手法의 變遷過程」『國樂院論文集』 제5집, 國立國樂院, 1993.

_____, 「중국 연변 지역의 가야금 음악」『中央音樂研究』 제3집, 중앙대학교 음악연구소, 1992.

김정희, 「해금 창작곡을 중심으로 본 한국음악의 다문화성」『낭만음악』, 1996년 겨울호.

金鍾洙, 「朝鮮前期 雅樂 樂懸에 관한 研究」, 서울대학교대학원 석사학위논문, 1985.

金泫知, 「英正朝 編磬 製作過程 研究―仁政殿樂器造成廳儀軌를 中心으로」, 영남대학교대학원 석사학위논문, 1995.

金鉉鎬, 「唐피리 樂譜에 關한 研究」, 영남대학교대학원 석사학위논문, 1998.

文正一, 「향피리 按孔法에 관한 연구―현행 정악곡을 중심으로」, 한양대학교대학원 석사학위논문, 1990.

문현, 「남북한의 전통악기 개량 현황」『국악소식』 3·4 합병호, 국립국악원, 1991.

_____, 「한국·중국·북한·일본의 전통악기 개량 현황」『객석』, 1994. 12.

朴容九, 「名人道」『朴容九評論集―音樂과 現實』, 民敎社, 1949.

박병서, 「국악인 초대석―전통악기 복원에 일생을 건 악공 남갑진」『음악동아』, 1990. 5.

朴英權, 「해금과 바이올린의 물성 비교 및 개량 해금에 관한 연구」, 울산대학교 교육대학원 석사학위논문, 1994.

박은하, 「설장구의 리듬과 몸 동작의 연관성에 대하여」, 세종대학교대학원 석사학위논문, 1984.

朴仁基, 「당피리 口音의 연구―現行 宗廟祭禮樂과 『琴合字譜』에 기하여」, 한양대학교대학원 석사학위논문, 1984.

朴仁範, 「피리산조의 주법에 관한 연구―박범훈류를 중심으로」, 중앙대학교대학원 석사학위논문, 1995.

朴仁惠, 「現行 正樂의 樂器編成法에 관한 연구」, 이화여자대학교 교육대학원 석사학위논문, 1984.

백일형, 「북한의 고구려 고분벽화에 나타난 악기 연구」『한양대 '98국악학술세미나자료집―북한음악의 이모저모』, 한양대학교 국악과·전통음악연구회, 1998.

_____, 「朝鮮後期 幀畵에 나타난 樂器」『한국음악사학

보」 21집, 민속원, 1998.

백종걸, 「불교 사물에 관한 연구―예불의식에 쓰이는 불교 사물의 연주법을 중심으로」, 영남대학교 교육대학원 석사학위논문, 1993.

卞淙爀, 「奚琴正樂의 運弓法에 관한 연구」, 한양대학교대학원 석사학위논문, 1991.

사재성, 「장고 장단에 관한 연구―정악곡을 중심으로」, 연세대학교대학원 석사학위논문, 1988.

成慶麟, 「傳統」『成慶麟 隨想集 雅樂』, 京文閣, 1975.

_____, 「韓國樂器改良研究」『藝術論文集』 第六輯, 大韓民國藝術院, 1967.

성심온, 「동양 현악기에 관한 연구―주법을 중심으로」『예체능 논문집』 제36집, 전남대학교 예술대학, 1991.

송광용, 「장고 장인 서남규」『금호문화』, 1991. 7.

宋權準, 「奚琴의 韓國流入에 관한 考察」『藝術大學論集』 제9집, 부산대학교 예술대학, 1993.

宋芳松, 「金銅龍鳳蓬萊山香爐의 百濟樂器考」『韓國學報』 제79집, 一志社, 1995.

_____, 「樂器造成廳儀軌의 사료적 가치―『仁政殿樂器造成廳儀軌』를 중심으로」『國樂院論文集』 제6집, 國立國樂院, 1994.

송수권, 「백결선생의 단소와 거문고」『금호문화』, 1991, 3.

송영국, 「98 전북도립국악원 악기개량사업에 대한 소견」『민족음악학보』 제11집, 한국민족음악학회, 1998.

宋惠眞, 「조선시대 문인들의 거문고 수용 양상―詩文과 山水畵를 중심으로」『李惠求博士九旬記念音樂學論叢』, 李惠求學術賞運營委員會, 1998.

_____, 「거문고보다 가야금을 즐긴 고려시대의 문인들」『傳統文化』, 1986. 8.

_____, 「奏樂圖像의 음악사 연구 적용 가능성과 한계」『韓國音樂研究』 제26집, 韓國國樂學會, 1998.

植村幸生, 「朝鮮後期 細樂手의 形成과 展開」『한국음악사학보』 제11집, 한국음악사학회, 1993.

申大澈, 「거문고와 그 음악에 관련된 연구동향」『國樂院論文集』 제10집, 國立國樂院, 1998.

_____, 「韓國·中國·日本의 奚琴類 樂器」『韓國音樂研究』 제26집, 韓國國樂學會, 1998.

沈垠周, 「國樂器의 特性 研究」, 경남대학교 교육대학원 석사학위논문, 1994.

岸邊成雄, 김영봉 譯, 「비파의 연원」『民族音樂學』 제15집, 서울대학교 음악대학 부설 東洋音樂研究所, 1993.

안수길, 「개량태평소와 기존 태평소와의 Spectrum 분석에 관한 연구」『국악기 개량 종합보고서』, 국악기개량위원회, 1989.

安廓, 「于勒」『自山安廓國學論著全集』 5, 驪江出版社, 1994.

양승경, 「현행 거문고 정악보에 나타난 수법 연구」, 단국대학교 교육대학원 석사학위논문 1995.

嚴蕙卿, 「七絃琴의 韓國的 受容―『七絃琴譜』와 『徽琴歌曲譜』를 中心으로」, 서울대학교대학원 석사학위논문, 1983.

吳文光, 宋惠眞 譯, 「친(琴) 음악 전수의 변화―고대 친(琴)류 악기 전승방법에 대한 민족음악학적 연구」『동아시아의 현악기』, 國立國樂院, 1996.

吳釗, 「중국 편종과 편경의 신발견과 연구현황」『박연의 달 기념 학술대회 자료집』, 국립국악원, 1993.

熊伐謨, 「伽倻琴과 箏의 演奏 手法에 관한 研究」, 서울대학교대학원 석사학위논문, 1992.

윤명원, 「98 전북도립국악원 악기개량 및 자료수집 결과보고서」『민족음악학보』 제11집, 한국민족음악학회, 1998.

유영민, 「개량악기 현황 및 과제」『객석』, 1994. 12.

윤이근, 「국악기 개량 일지」『국악소식』 3·4 합병호, 국립국악원, 1991.

윤진희, 「사연이 있는 국악명기―가야금」『객석』, 1999. 8.

_____, 「사연이 있는 국악명기―거문고」『객석』, 1999. 9.

_____, 「사연이 있는 국악명기―대금」『객석』, 1999. 10.

_____, 「사연이 있는 국악명기―단소, 피리」『객석』, 1999. 11.

_____, 「사연이 있는 국악명기―소리북」『객석』, 1999. 12.

윤중강, 「일본현지취재, 신라금 복원 연주―고대 악기 복원은 21세기 신음악 창조」『객석』, 1994. 8.

李康熙, 「국악·양악 현악기 발달과 조현의 비교」, 청주대학교대학원 석사학위논문, 1987.

李京原, 「朝鮮通信使 隨行樂隊의 음악활동 고찰」, 영남대학교대학원 석사학위논문, 1993.

李京子, 「成俔의 禮樂에 관한 研究―禮樂詩를 中心으로」, 성신여자대학교대학원 석사학위논문, 1990.

李乃玉, 「朝鮮 後期 風俗畵의 起源―尹斗緖를 중심으로」『美術資料』 제19호, 國立中央博物館, 1992.

李東福, 「歐邏鐵絲琴字譜」와 『遊藝志』의 '양금자보' 비교연구」『論文集』 제26집, 경북대학교, 1988.

이병원, 「樂器改良과 中國樂器 수용에서 나타난 한국 전통음악 音色의 특징」『李惠求博士九旬記念音樂學論叢』, 李惠求學術賞運營委員會, 1998.

李相奎, 「國樂管絃樂法 研究―絃樂靈山會相 중 上靈山을 중심으로」, 한양대학교대학원 석사학위논문, 1981.

_____, 「『琴合字譜』의 거문고 口音法」『韓國音樂研究』 제26집, 韓國國樂學會, 1998.

_____, 「단소와 퉁소」『音樂學論叢』, 韶巖權五聖博士華

甲紀念論叢刊行委員會, 2000.

_____, 「대금의 淵源」『東洋音樂』제20집, 서울대학교 음악대학 부설 東洋音樂研究所, 1998.

李相龍, 「正樂大笒 시김새에 關한 研究—平調會相 上靈山에 基하여」『國樂院論文集』제2집, 國立國樂院, 1990.

이성천, 「국악기 개량과 옥류금 제작에 관여한 김정일」『문화예술』, 1995. 10.

_____, 「향비파·당비파·월금의 복원과 개량에 관한 연구」『국악기 개량 종합보고서』, 국악기개량위원회, 1989.

이용식, 「한국무속의 연원에 관한 악기론적 연구」『音樂學論叢』, 韶巖權五聖博士華甲紀念論叢刊行委員會, 2000.

李完禧, 「音響分析에 의한 大笒의 特性化와 活性化를 위한 研究」, 한양대학교 교육대학원 석사학위논문, 1998.

李榮, 「향피리 주법 연구」, 단국대학교대학원 석사학위논문, 1997.

李源, 「거문고 음의 분석과 합성」, 한양대학교대학원 석사학위논문, 1996.

李在淑, 「伽倻琴의 構造와 奏法의 變遷」『李惠求博士九旬記念音樂學論叢』, 李惠求學術賞運營委員會, 1998.

_____, 「洋琴奏法에 관한 小考」『韓國音樂研究』제2집, 韓國國樂學會, 1972.

이재화, 「정악 연주시 산조거문고 사용에 따르는 문제점에 관한 연구」『韓國音樂研究』제20집, 韓國國樂學會, 1992.

_____, 「거문고 음악의 시김새—추성·퇴성·요성의 폭과 형태를 중심으로」『國樂院論文集』제5집, 國立國樂院, 1993.

이정화, 「가야금 제작가 고흥곤-김광주-김명칠을 이은 명인 계보」『객석』, 1994. 4.

_____, 「징 소리는 아무나 가리는 것이 아니여…, 징장 이용구」『객석』, 1994. 2.

李鍾相, 「거문고의 괘율 연구—『악학궤범』 소재 거문고 산형을 중심으로」, 한국정신문화연구원 한국학대학원 석사학위논문, 1994.

이진원, 「종취관악기의 전통적 주법 연구—퉁소와 단소를 중심으로」『국악교육』제15집, 한국국악교육학회, 1997.

_____, 「『樂學軌範』의 大笒과 唐笛에 관한 小考」『韓國音樂研究』제25집, 韓國國樂學會, 1997.

_____, 「풀피리연구」『韓國音盤學』제4호, 韓國古音盤研究會, 1994.

_____, 「玄琴과 臥箜篌」『音樂學論叢』, 韶巖權五聖博士華甲紀念論叢刊行委員會, 2000.

이창신, 「피리구음의 유형에 대하여」『淸藝論叢』제9집, 청주대학교 예술문화연구소, 1995.

_____, 「奚琴 활대법 研究」『淸藝論叢』제5집, 청주대학교 예술문화연구소, 1991.

李靑雅, 「韓·中 管樂器에 관한 比較 研究」, 중앙대학교 대학원 석사학위논문, 1997.

李惠求, 「于勒」『音樂·演藝의 名人 8人』, 新丘文化社, 1975.

_____, 「1930년대의 국악방송」『國樂院論文集』제9집, 國立國樂院, 1997.

_____, 「韓國樂器由來小考」『韓國音樂研究』, 國民音樂研究會, 1957.

林謙三, 황준연 譯, 「新羅琴(伽倻琴)의 生成」『民族音樂學』제6집, 서울대학교 음악대학 부설 東洋音樂研究所, 1984.

林美善, 「『己巳進表裏進饌儀軌』에 나타난 궁중연향의 면모와 성격」『國樂院論文集』제7집, 國立國樂院, 1995.

林珍玉, 「唐笛과 小笒에 관한 研究」, 서울대학교대학원 석사학위논문, 1991.

張師勛, 「거문고의 手法에 관한 연구」『韓國傳統音樂의 研究』, 寶晉齋, 1975.

_____, 「거문고 調絃法의 變遷」『韓國傳統音樂의 研究』, 寶晉齋, 1975.

_____, 「거문고 三絃과 善琴」『黎明의 東西音樂』, 寶晉齋, 1974.

_____, 「종묘소장 편종과 특종의 조사연구」『國樂史論』, 대광문화사, 1983.

_____, 「韓國樂器의 變遷」『民族音樂』제2집, 서울대학교 음악대학 부설 東洋音樂研究所, 1978.

_____, 「현악기 개량의 실제와 문제점」『국악기 개량 종합보고서』, 국악기개량위원회, 1989.

장유경, 「북과 북춤 연구」, 경희대학교대학원 석사학위논문, 1982.

전인평, 「금동향로의 다섯 국악기」『객석』, 1994. 6.

_____, 「실크로드 음악의 전래와 변천—장고를 중심으로」『韓國傳統音樂論究』, 고려대학교 민족문화연구소, 1990.

_____, 「거문고·비나 그리고 자케」『國樂院論文集』제9집, 國立國樂院, 1997.

_____, 「懸鼗에 관한 연구」『國樂院論文集』제5집, 國立國樂院, 1993.

정영희, 「거문고 술대법에 관한 연구—영산회상 중 상령산을 중심으로」, 이화여자대학교대학원 석사학위논문, 1985.

鄭花順, 「大笒에 관한 研究—『樂學軌範』과 現行에 基하여」, 서울대학교대학원 석사학위논문, 1983.

_____,「洞簫에 관한 硏究」『國樂院論文集』제4집, 國立國樂院, 1992.

조운조,「국악관현악의 악기 편성에 관한 고찰」『국악관현악 편성의 현재와 미래』, 부산시립국악관현악단, 1988.

周永偉,「牙箏에 관한 硏究」『韓國音樂散考』제5집, 한양대학교 전통음악연구회, 1994.

_____,「해금 운지법 연구」『韓國音樂散考』제3집, 한양대학교 한음회, 1992.

_____,「奚琴 및 牙箏 관련 논저와 악보의 총람 및 분석」『韓國音樂散考』제6집, 한양대학교 전통음악연구회, 1995.

志村哲男,「韓國에 있어서의 笙簧 變遷과 雙聲奏法」, 서울대학교대학원 석사학위논문, 1985.

崔宰豪,「大笒 正樂曲의 音程 硏究」, 부산대학교대학원 석사학위논문, 1999.

崔鍾敏,「거문고와 관련한 음악사상의 문제」『國樂院論文集』제10집, 國立國樂院, 1998.

_____,「악기소리를 찾아서—해금 · 아쟁」『객석』, 1995. 1.

_____,「악기소리를 찾아서—피리 · 대금」『객석』, 1995. 2.

_____,「악기소리를 찾아서—꽹과리 · 징 · 장구 · 북」『객석』, 1995. 3.

崔載錫,「日本 正倉院의 樂器와 그 製作國에 대하여」『國樂院論文集』제8집, 國立國樂院, 1995.

한만영,「국악기 개량의 기본 방향」『국악기 개량 종합보고서』, 국악기개량위원회, 1989.

韓明熙,「거문고 음악의 精神性에 대한 재음미」『國樂院論文集』, 제10집, 國立國樂院, 1998.

_____,「祭禮音樂에 나타난 陰陽五行的인 要素」『韓國音樂硏究』제12집, 韓國國樂學會, 1982.

_____,「韓國音樂美의 硏究」, 성균관대학교대학원 박사학위논문, 1994.

한양대학교 국악과 공동연구,「북한 개량악기의 사용과 실태」『한양대 '98국악학술세미나자료집—북한음악의 이모저모』, 한양대학교 국악과 · 전통음악연구회, 1998.

韓眞,「한국 전통악기의 상징성에 관한 연구—제례악기를 중심으로」, 서울대학교대학원 석사학위논문, 1993.

玄景彩,「中國 古琴과 韓國 거문고 記譜法의 比較」『民族音樂學』제12집, 서울대학교 음악대학 부설 東洋音樂硏究所, 1990.

黃丙周,「伽倻琴의 改良에 관한 硏究—17현 가야금을 중심으로」『國樂院論文集』제2집, 國立國樂院, 1990.

黃俊淵,「고구려 고분벽화의 거문고」『國樂院論文集』제9집, 國立國樂院, 1997.

_____,「『樂學軌範』의 鄕樂器 音高」『民族音樂學』제16집, 서울대학교 음악대학 부설 東洋音樂硏究所.

植村幸生,「朝鮮前期軍樂制度の一考察—吹螺赤と太平簫」,『紀要』第21集, 東京藝術大學音樂學部, 1996.

Keith Howard, "The Korean kayagum the making of a zither," *Papers of the British Association for Korean Studies*, BAKS, vol.5, 1994.

樂譜

姜德元 · 梁景淑,『奚琴散調』, 現代音樂出版社, 1995.

姜思俊 · 尹贊九,『正樂奚琴譜』, 銀河出版社, 1994.

國立國樂院,『正樂牙箏譜』, 國樂全集 제16집, 國立國樂院, 1994.

金琪洙,『短簫律譜』, 銀河出版社, 1994.

金琪洙 · 李相龍,『大笒正樂』, 銀河出版社, 1992.

金琪洙 · 崔忠雄,『正樂伽倻琴譜』, 銀河出版社, 1994.

金琪洙 · 黃得柱,『玄琴正樂』, 銀河出版社, 1998.

金正秀,『牙箏譜—정악』, 丹虎 學術資料叢書 1집, 修書院, 1998.

金靜子,『伽倻琴正樂』, 韓國國樂學會, 1976.

金千興,『正樂洋琴譜』, 銀河出版社, 1988.

金泰燮 · 鄭在國,『피리 口音正樂譜』, 大樂會, 1983.

禹鍾陽,『牙箏 正樂의 理解』, 銀河出版社, 1994.

조성래,『大笒正樂』, 한국대금정악전수소, 1992.

黃得柱 · 李五奎,『正樂 거문고보』, 銀河出版社, 1998.

圖錄

姜友邦 · 金承熙,『甘露幀』, 禮耕, 1995.

국립국악원,『개량국악기』, 국립국악원, 1996.

_____,『국악기는 내 친구』, 국립국악원, 1996.

_____,『한국악기』, 국립국악원, 1981.

국립민속박물관,『큰무당 禹玉珠遺品』, 국립민속박물관, 1995.

국립중앙박물관,『朝鮮通信使와 韓日交流史料展』, 국립중앙박물관, 1986.

文化公報部 文化財管理局 편,『宮中遺物圖錄』, 文化公報部 文化財管理局, 1989.

박형섭 편저,『조선민족악기』, 문학예술종합출판사, 1994.

서울대학교 박물관,『국악기 특별전』, 서울대학교 박물관, 1994.

成均館大學校 博物館,『成均館大學校 博物館圖錄』, 成均館大學校 博物館, 1998.

安輝濬 監修,『山水畵』(上), 韓國의 美 11, 中央日報社, 1980.

_____,『山水畵』(下), 韓國의 美 12, 中央日報社, 1982.

芮庸海 監修, 『風俗畫』, 韓國의 美 19, 中央日報社, 1985.

陸軍士官學校 陸軍博物館 편, 『陸軍博物館圖錄』, 陸軍士
 官學校, 1996.

李王職 編, 『李王家樂器』, 李王職, 1939.

李王職雅樂部, 『朝鮮樂器編』, 李王職雅樂部, 1933.

李惠求, 『韓國樂器圖說』, 韓國國樂學會, 1966.

任昌淳 監修, 『人物畫』, 韓國의 美 20, 中央日報社, 1985.

張師勛, 『우리 옛 악기』, 대원사, 1990.

鄭良謨 監修, 『檀園 金弘道』, 韓國의 美 21, 中央日報社,
 1985.

通度寺聖寶博物館, 『通度寺聖寶博物館 名品圖錄』, 通度寺
 聖寶博物館, 1999.

한국국제교류재단, 『미국소장 한국문화재』, 海外所藏 한
 국문화재 1, 한국국제교류재단, 1989.

_____, 『유럽박물관소장 한국문화재』, 海外所藏 한국문
 화재 2, 한국국제교류재단, 1989.

_____, 『일본소장 한국문화재』 1, 海外所藏 한국문화재
 3, 한국국제교류재단, 1989.

_____, 『일본소장 한국문화재』 2, 海外所藏 한국문화재
 4, 한국국제교류재단, 1989.

_____, 『미국소장 한국문화재』 2, 海外所藏 한국문화재
 5, 한국국제교류재단, 1989.

_____, 『일본소장 한국문화재』 3, 海外所藏 한국문화재
 6, 한국국제교류재단, 1989.

_____, 『일본소장 한국문화재』 4, 海外所藏 한국문화재
 7, 한국국제교류재단, 1989.

_____, 『일본소장 한국문화재』 5, 海外所藏 한국문화재
 8, 한국국제교류재단, 1989.

韓炳三 監修, 『古墳美術』, 韓國의 美 22, 中央日報社,
 1985.

_____, 『土器』, 韓國의 美 5, 中央日報社, 1981.

Lee Hye-ku, *History of Korean Music*, Ministry of Culture
 and Information National Classical Music Institute,
 1962.

Keith Howard, *Korean Musical Instruments*, Segwang
 Music Publishing Co., 1988.

Keith Pratt, *Korean Music*, Jungeumsa Publishing Co.,
 1987.

辭典, 事典

국립국어연구원, 『표준국어대사전』, 두산동아, 1999.

張師勛, 『國樂大事典』, 世光音樂出版社, 1984.

한국정신문화연구원, 『한국민족문화대백과사전』, 한국정
 신문화연구원, 1988.

찾아보기

跋文

이 년여 동안 『한국 악기』라는 책을 준비해 세상에 내놓게 되었습니다. 이 일이 얼마나 중요하고 어려운 일인지 제대로 알지 못한 채 어리석은 용기만 믿고 시작했음을 깨닫기까지 그리 오래 걸리지 않았고, 중도에 포기하고 싶은 때도 많았습니다만, 여러분의 격려와 도움으로 마무리하게 되어 감사와 부끄러움을 동시에 느끼고 있습니다. 다행스러운 것은 이 책을 준비하면서 많은 공부를 했고, 또 아직 못다 본 국악의 면면을 좀더 세심한 눈길로 바라보고, 거기 내재된 문화적·상징적 의미들을 잘 읽어낸 다음, 가장 쉬운 말로 표현해내야 한다는 평생의 공부 과제를 인식한 점입니다. 이런 반성과 각오가 앞으로 이 책의 미진한 부분을 보완해 나가는 데 가장 든든한 버팀목이 될 것이라 스스로 위안 삼고 싶습니다.

독자 여러분도 공감하시겠지만, 『한국 악기』는 결코 한 개인이 기획하고 출판할 수 있는 책이 아닙니다. 많은 분들의 성심이 만들어낸 합작품입니다. (그래서 발문을 혼자 쓰는 것도 외람되다고 생각합니다.) 국립국악원의 체계적인 전문 기획과 행정적·재정적 기반, 열화당의 좋은 책 만들기의 집념과 수준 높은 편집, 악기의 면면을 깊이 있는 사진으로 표현해낸 사진작가의 작업이 고루 조화를 이뤄 완성된 책인 것입니다.

『한국 악기』 출판 기획을 처음으로 발안하시고 원고를 쓰도록 독려해 주신 전 국립국악원장 한명희 교수님과 당초의 기획을 보완해 보다 완성도 높은 책이 될 수 있게 지원해 주신 윤미용 국립국악원장님과 박일훈 국악연구실장님, 강철근 관리과장께 진심으로 감사드립니다. 그리고 이 책의 출판에 많은 관심과 열의를 쏟아 주신 열화당의 이기웅 사장님, '지독하게' 원고를 읽고 편집하면서 이 책을 '자기 책'처럼 꾸며낸 기영내 씨와 양석환 씨에 대한 감사의 마음도 전하고 싶습니다. 또 『악학궤범』 이후 제일 좋은 악기 도해를 그려 준 박기원 씨, 특유의 꼼꼼함으로 악보와 악기의 부분 명칭 등을 일일이 검토해 준 국립국악원의 윤이근 학예연구관과 연주단의 양명석 님, 영어 원고를 바로잡아 준 하버드대학 박사과정에 재학중인 가야금 연주자 겸 연구자인 조셀린 클라크(Jocelyn C. Clark) 씨, 사진촬영에 따른 여러 가지 어려운 일들을 도맡아 준 사진작가 서헌강 씨와 이윤경 학예연구사, 그리고 학구적인 대화의 장을 통해 언제나 많은 자극을 준 국악연구실의 정겨운 동학들, 자료 정리를 도와준 송미향 씨께 두루두루 감사드립니다. 이 작업을 통해 여러분과 나눈 소중한 인연이 독자들을 아름다운 '國樂 天地'로 안내하는 친절한 길잡이가 되었으면 하는 바람입니다.

2000년 12월 송혜진

저자 송혜진(宋惠眞, 1960-)은 서울대 음악대학 국악과를
졸업하고, 한국학중앙연구원에서 석사 및 박사과정 중에
한국음악을 공부하여 문학박사학위를 받았다.
1987년『동아일보』신춘문예 음악평론 부문에 당선했으며,
영국 더럼대학교 음악대학 객원연구원, 국립국악원
학예연구사 및 학예연구관, 국악FM 방송 편성제작팀장 등을
역임했다. 현재 숙명여대 전통문화예술대학원 교수로
재직 중이며, 숙명가야금연주단 대표를 맡고 있다.
저서로『한국 아악사 연구』『국악, 이렇게 들어보세요』
『악기장』『청소년을 위한 한국음악사(국악편)』등이
있으며, 공저로『우리 국악 100년』이 있다.

사진가 강운구(姜運求, 1940-)는 경북대 영문과를 졸업하고
1966년 조선일보사 편집국 사진부 기자로 입사하면서
포토저널리스트가 되었고, 이후 동아일보사 출판국
사진부 기자와 월간『샘이 깊은 물』의 사진편집위원을 지냈다.
이후 제한된 전람회장의 벽면보다는 잡지나 책의 지면에
더 비중을 두며 현재까지 프리랜서로 활동하고 있다.
사진집으로『내설악 너와집』『경주남산』『우연 또는 필연』
『모든 앙금』『마을 삼부작』『강운구』, 사진과 함께한
산문집으로『시간의 빛』, 공저로『사진과 함께 읽는
삼국유사』『능으로 가는 길』등이 있다.

韓國樂器

송혜진 글 강운구 사진

초판1쇄 발행── 2001년 4월 1일
초판2쇄 발행── 2007년 11월 1일
발행인──────── 李起雄
발행처──────── 悅話堂
　　　　　　　　경기도 파주시 교하읍 문발리 520-10 파주출판도시
　　　　　　　　전화 031-955-7000 팩스 031-955-7010
　　　　　　　　www.youlhwadang.co.kr yhdp@youlhwadang.co.kr
등록번호 ──── 제10-74호
등록일자 ──── 1971년 7월 2일
편집──────── 공미경·양석환·조윤형·이수정·홍진
북디자인──── 기녕내
인쇄──────── (주)로얄프로세스
제책──────── (주)상지사피앤비

＊값은 뒤표지에 있습니다.

ISBN 978-89-301-0169-1

Published by Youlhwadang Publisher
© 2001 by Song, Hye-jin & Kang, Woon-gu
Printed in Korea.

이 도서의 국립중앙도서관 출판시도서목록(CIP)은
e-CIP홈페이지 (http://www.nl.go.kr/cip.php)에서 이용하실 수 있습니다.
(CIP제어번호 : CIP2007002687)